修订本

20世纪探索剧场理论研究

梁燕丽 著

THE THEORETICAL STUDY OF EXPLORATION THEATRE
IN THE TWENTIETH CENTURY

复旦大学出版社

目　　录

序 …………………………………………………………… 周　宁(1)

导言 ………………………………………………………………… (1)

从幻觉剧场到反幻觉剧场 ………………………………………… (11)

从剧本中心到表演中心 …………………………………………… (84)

从艺术表演到文化仪式 …………………………………………… (217)

全球化语境下的跨文化戏剧 ……………………………………… (317)

结语 ……………………………………………………………… (383)

参考文献 ………………………………………………………… (386)

后记 ……………………………………………………………… (399)

序

周 宁

现代主义与后现代主义戏剧理论中包含着一种强烈的否定性激情,具有强烈的反传统的先锋色彩。其反叛性与批判性同时表现在社会学与美学的两个方面。社会学方面表现在对资本主义工业社会与后工业社会的彻底的戏仿与批判上,以审美现代性对抗社会现代性;美学方面的否定与社会学方面是对应的,表现为对戏剧传统与体制的颠覆与批判,反资本主义幻觉剧场、反剧本专制,甚至反戏剧,强调观众的参与,强调戏剧介入生活甚至取消戏剧与生活的界限,将戏剧当作现代人的精神仪式。

现代主义戏剧理论既指戏剧理论史上的一个历史时段,大约从1880年到1950年这七十年,又指对应着这一时段的先锋性、探索性的戏剧观念与思潮,如象征主义、表现主义、未来主义、超现实主义的戏剧思想。所有这些流派的戏剧理论,都有一个共同的反叛特点,就是否定与超越现实主义幻觉剧场。现实主义关注反映现实生活的客观真实问题,现代主义则怀疑这种客观真实的真实性,努力表现主观内在生活的真实,那种非理性的、潜意识与无意识生活的真实;现实主义相信理性秩序、社会正义与真理并自信戏剧的社会批判与拯救意义,现代主义则既怀疑理性与正义秩序本身,又怀疑戏剧的社会批判与拯救的能力,只是不怀疑自己的真诚,正因为面对苦难与混乱的真诚,才使他们的舞台充满阴郁、神秘、怪诞、绝望的气氛;现实主义相信现有的亚里士多德戏剧传统,现代主义戏剧则怀疑这种传统提供的戏剧表现手法与意义的合理性与有效性,他们广泛尝试各种新的表现手法,打破传统的束缚,使用象征、梦境、夸张、变形、怪诞的形式,探索新的形式。现代主

义戏剧的形式探索使戏剧表现与意义充满了各种可能性。这次戏剧探索与实验的大潮在第一次世界大战前后达到顶峰。随后在第二次世界大战前后出现一段寂静,现代主义戏剧浪潮似乎开始沉淀,同时也在孕育新的先锋思想。等荒诞派戏剧出现的时候,人们既对它所表现的新的戏剧思想感到兴奋与困惑,又能从中感觉到现代主义的遗绪和某种不同于现代主义戏剧的新的思潮动向,有人说这是后现代主义戏剧。

后现代主义比现代主义更具有彻底的反叛性与虚无主义色彩。首先,后现代主义不仅反亚里士多德戏剧传统,甚至也反反亚里士多德戏剧传统的现代主义戏剧,甚至反戏剧本身。有人称荒诞派戏剧为"反戏剧"。如果不能用理性表现一个非理性的世界,建立在理性基础上的所有的戏剧惯例都自然解除了,剧情没有合乎逻辑的整体性线索,也不可能由一系列具有因果关系的事件构成。人物不可能有统一明确的性格,你不可能认识他,连他自己也无法认识自己;台词没有连贯性,前言不搭后语甚至相互矛盾;戏剧表演的动作与台词间不是毫无关系就是相互否定。在美学意义上,后现代主义戏剧是反戏剧的。其次,后现代主义反对戏剧中的任何"终极价值"存在的可能性。人与历史被异化了,世界没有意义,社会生活与戏剧中也没有任何崇高的因素,甚至没有人的因素。荒诞派戏剧的代表人物如贝克特、尤奈斯库、阿达莫夫、热奈和品特等,都具有强烈的存在主义世界观,认为人类的处境从根本上讲是荒诞而毫无意义的。人类试图寻找生存的意义和控制自身命运的一切努力与抗争,都将徒劳无功。再次,后现代主义戏剧不仅具有人生与世界虚无的观念,也有戏剧艺术虚无的观念。后现代主义戏剧表现人生与世界的虚无,这种虚无是彻底的,超越人的孤独、焦虑与绝望的孤独,超越任何创作意义的虚无,戏剧不过是一种无意义的游戏。因为荒诞派戏剧的真正问题不仅是表现人类存在状况的荒诞,还有表现人类荒诞存在的戏剧形式本身的荒诞。现代主义戏剧也表现荒诞,但基本上还是采用比较完整的戏剧形式、合乎逻辑的情节和规范化的语言来表现人类存在的荒诞。这其中包含着一个矛盾:既然世界都是荒诞的,戏剧如何能够用理性的而非荒诞的形式来表现荒诞呢?而荒诞的戏剧还是戏剧或艺术吗?戏剧还可能存在吗?最后,后现代主义戏剧主张戏剧的仪式化,模糊戏剧与一般社

会表演之间的界限,强调戏剧的表演本质。后现代主义剧场没有观演区别,也没有演员与观众、虚构与真实、艺术与生活的区别,艺术与生活之间的界限模糊不清,演出可以发生在任何地方,场景随时移动变换,演出是随机性的,不可重复的,像生活本身一样,表演根本无所谓观众,所有的人都在演出。表演是戏剧的本质,它将人的深层感觉仪式化。表演与其说是一个戏剧概念,不如说是一个人类学概念,表演的内容可以扩展到戏剧、舞蹈、仪式、日常生活中的表演。

目前国内关于20世纪戏剧理论的研究,大多集中在现代主义与后现代主义戏剧思潮与剧作研究上,对20世纪的表导演理论关注不够。这是一大遗憾,在整个西方戏剧理论史上,20世纪最伟大的贡献恰恰是表导演理论。梁燕丽的研究的重要意义,正在于此。就笔者所知,她在国内首次系统地研究了西方20世纪剧场理论,这种奠基性的工作纵有粗陋之处,但其首创之功,功不可没。

20世纪剧场理论的起点在斯坦尼斯拉夫斯基体系。斯坦尼斯拉夫斯基在戏剧理论史上的重要意义,在于第一次创建了系统的戏剧表演理论体系,标志着亚里士多德《诗学》奠定的西方戏剧理论传统的一次彻底的转型:从剧作中心的戏剧理论转向剧场中心的戏剧理论,预示着20世纪剧场理论的繁荣。探索剧场理论大潮从阿庇亚和戈登·克雷开始,他们有着共同的戏剧理想,反叛舞台现实主义。阿庇亚的理论贡献,主要表现舞台设计以音乐艺术为基础的象征性舞美设计理念和创造仪式性的现代戏剧的努力上。戈登·克雷的导演理论标志着现代主义导演理论的开端,提出"导演专制"和"超级傀儡"概念。梅耶荷德是斯坦尼斯拉夫斯基的学生,仔细研究过阿庇亚和戈登·克雷等人的剧场理论,其"剧场主义"戏剧理论最有建设性的意义在于"构成主义"和"生物力学"的表演理论与实践。

在现代主义与后现代主义戏剧思潮背景下讨论20世纪戏剧理论,有美学主张与历史时段的双重意义。严格地说,20世纪戏剧理论在历史时段上是现代的,但未必在美学意义上都是现代主义或后现代主义的。20世纪剧场理论的发展以反幻觉剧场作为共同的起点,经历了四次转型四个阶段:从幻觉剧场到反幻觉剧场、从剧本中心到表演中心、从艺术表演到文化仪式、

从文化仪式到跨文化戏剧。这是梁燕丽的研究中最有价值的观点，它在丰富复杂的理论史中找到一种内在逻辑或内在思路，为我们的进一步研究提供了清晰的"地图"。

"表演中心论"经20世纪初的斯坦尼斯拉夫斯基、科伯等人的努力，直到下半世纪的格洛托夫斯基、巴尔巴，才被真正确立起来。阿尔托提出戏剧回归仪式，仪式概念对西方戏剧观具有革命性意义。从表演到仪式，实现了从剧作中心主义戏剧观到表演主义中心的戏剧观的转变，戏剧不仅是建立在认识与审美基础上的娱乐与艺术，而且是建立在某种信仰基础上的具有实践意义的社会事件。在西方戏剧理论史上，美国戏剧理论一直没有创造性贡献，直到后现代主义戏剧出现，美国的外百老汇剧场实验，才展示出真正的理论创建意义。谢克纳曾将后现代探索剧场理论总结为"环境剧场"的六项原则，精辟地概括了后现代探索剧场美学的重要特征与形式。在谢克纳的"戏剧"思想中，"表演"是核心，而表演的意义远远大于传统的戏剧表演概念，内容包括戏剧、舞蹈、仪式、日常生活中的表演四大类。表演与其说是一个戏剧概念，不如说是一个人类学概念。

戏剧成为现代社会"一种失去了信仰的仪式"。西方现代主义与后现代主义戏剧理论的意义，体现在社会批判与美学批判两个方面。就美学意义而言，最有成就的是剧场理论。把20世纪西方剧场理论分为前半叶与后半叶两个阶段，代表前半叶理论高峰的是斯坦尼斯拉夫斯基的表演理论体系，代表后半叶理论高峰的则是格洛托夫斯基从"质朴戏剧"到"艺乘"的探索。而他们之间的分界点在阿尔托。"残酷戏剧"理论的出现，标志着西方戏剧理论从现代主义进入后现代主义。后现代主义剧场理论的核心问题是精神仪式。

格洛托夫斯基戏剧理论最大的贡献体现在两个方面：一是质朴戏剧；二是仪式艺术。"质朴戏剧"理论建立在三方面的内容上，即质朴的戏剧、圣洁的演员和理想的观众。"质朴戏剧"要求戏剧回到"活生生的演员和活生生的观众的直接面对面交流"这个剧场本质上。"质朴戏剧"是在艺术与道德上纯粹的戏剧，它以隐修苦行的方式净化人的精神，抗拒现代中产阶级的生活标准与商业戏剧大众市场的诱惑。"质朴戏剧"是圣洁的戏剧，是现代人

的精神洗礼仪式。演员是"圣洁的演员",观众是"理想的观众"。"质朴戏剧"是格洛托夫斯基戏剧理论的发起点,"类剧场"、"溯源剧场"和"客观戏剧"是重要的过渡和转折性概念,"艺乘"研究才体现出他真正的理论宗旨。现代人为了从戏剧中获得精神再生,戏剧就不能只是一种展演和观赏的活动,而应该是一种演员和观众全身心投入的仪式活动。在"艺乘"思想中,"仪式艺术"是个关键性概念,戏剧不应该堕落为"秀",而应该回归一种仪式艺术,"艺乘"就是一种仪式性的艺术。彼得·布鲁克是最理解格洛托夫斯基晚年"艺乘"探索的意义的人之一。他在现代主义与后现代主义语境中,重构自己的戏剧理论与实践。彼得·布鲁克的探索从残酷戏剧到仪式戏剧,其中最有创见性的理论是所谓"空的空间"理论和对跨文化的普世戏剧理想的追求,他推崇和神往的戏剧是"神圣戏剧"和"直觉戏剧"。

彼得·布鲁克后期的戏剧探索指向理想的跨文化戏剧。我们在后现代主义文化语境中讨论20世纪后半叶的西方戏剧理论,发现不同戏剧理论家,如格洛托夫斯基、彼得·布鲁克、巴尔巴的戏剧思想,总有许多共同或相关的关心与观点。因为他们面临的戏剧问题是一样的,思想的前提、背景与方法基本相同,而且西方世界戏剧交流频繁,比如,格洛托夫斯基最有影响的著作《迈向质朴的戏剧》的编者就是巴尔巴。格洛托夫斯基的溯源剧场利用剧场来追溯出人类身体文化之共同的源头,"艺乘"的普世精神实质本身就是跨文化仪式。巴尔巴创立的国际戏剧人类学学校,提倡"第三戏剧"或"欧亚戏剧",体现出一种全球化时代的戏剧理想。巴尔巴一方面通过建立跨文化的戏剧网络活动,另一方面通过戏剧自主意义的建构,重新思考戏剧的意义,探寻跨文化的、人类共同的新戏剧样式。"第三戏剧"或"欧亚戏剧"是巴尔巴理想戏剧的一个总称,当然,它不仅意味着一种理想,还意味着一整套实现理想的组织与行动。"表演交易"与"前表现性"是巴尔巴剧场理论中两个最重要的概念,分别从社会学和美学两个维度共同指向一个目标,那就是他的人类学的、跨文化的普世戏剧。

20世纪剧场理论的发展经历了四次转型的四个阶段。在纷乱复杂的理论史中找到"思想的结构",这才是真正的学术能力的表现。当年梁燕丽考入厦门大学,跟随本人攻读戏剧戏曲学的博士学位,本人承担的教育部项目

"西方戏剧理论史",将她引入西方现代剧场理论。这是一个辛苦而有希望的研究领域,只有勤奋与聪慧才能够报答她。研究西方现代剧场理论,有两个"隔":一是艺术之"隔",在一个只能看到地方戏曲的城市里,研究现代西方表导演艺术理论,最缺乏的是剧场经验,而缺乏剧场经验,也是所有综合大学戏剧学专业学生与学者共同的问题;二是语言之"隔",相关研究资料大多是外文的,研究者的语言能力可能限制研究的深度与广度,深度是对语言的理解力,广度是语种局限,现代剧场理论玄奥艰涩,难以理解,作者只能读到英语资料,也是一个局限。当然,任何时代地域的研究,都不可能做到绝对地好,只能在现有条件下做到最好。就此而言,梁燕丽努力过,而且做到了。

学术是清苦的事,没有理想与热情的人,是无法从事的。当年梁燕丽放弃她红火的世俗差使,全身心地投入清冷的书斋,那份决绝与坚毅,着实令人感动。现在她的著作即将出版,算是一种安慰与报答。为她的著作写序,我感到欣慰,也有惭愧。欣慰是在戏剧研究领域不断有新锐的年轻学者出现,给人希望;惭愧是自己这样久已滞留这一领域的人,正慢慢地消沉麻木,看千帆过眼。

导　言

从古希腊亚里士多德的《诗学》所奠定的摹仿论,到启蒙主义时代狄德罗把这种摹仿论发展到现实主义,再到20世纪的斯坦尼斯拉夫斯基体系把现实主义戏剧理论推向高潮并终结,20世纪现代主义剧场理论,则开始反叛这个雄霸西方剧坛两千多年的戏剧传统。所以,如果把20世纪之前的戏剧理论称为亚里士多德戏剧传统,那么20世纪的现代主义戏剧理论,可以称为反亚里士多德或非亚里士多德戏剧传统;如果说亚里士多德戏剧传统的基础是剧本中心和摹仿论,那么反亚里士多德戏剧传统最重要的特征就是反剧本中心和反摹仿论。从剧本中心到表演中心,从摹仿到跨文化主义,是20世纪剧场变革最主要的线索。不管是传统还是反传统,西方戏剧理论构成了一个强大的思想传统。这个传统是西方文化的组成部分。西方戏剧家,特别是20世纪的实验戏剧大师们,他们不仅思考戏剧问题,而且思考文化的问题、人的问题。"何谓戏剧"其实是一个"何谓人"的问题。"现代戏剧"的建构根本上是"现代人"建构的问题。斯坦尼斯拉夫斯基、梅耶荷德、科伯、阿尔托、布莱希特、格洛托夫斯基、彼得·布鲁克、尤金尼奥·巴尔巴等,他们对自己的期待不仅仅是一个戏剧人,还是担负着文化与文明的反思与重建使命的知识分子。不管他们的抱负在剧场内外实现了多少,他们都是西方最优秀和最有探索性的知识分子。他们的思考和探索不仅走在世界舞台革新的前沿,而且走在各种艺术和理论的前沿。

20世纪戏剧处于不断反叛、变革和创新之中,其中又以表导演理论最为丰富。本书重点研究20世纪探索剧场理论,特别是表导演理论。斯坦尼斯拉夫斯基体系既是现实主义戏剧理论的集大成者,又是20世纪现代主义剧

场理论的伟大起点。从斯坦尼斯拉夫斯基、梅耶荷德、科伯、阿尔托、布莱希特、格洛托夫斯基、彼得·布鲁克到尤金尼奥·巴尔巴等人的戏剧探索与创新中，本书试图理清现代戏剧理论的内在逻辑和思想脉络。为此，笔者对20世纪剧场变革理论，特别是表导演理论作了系统、深入的研究，从中发现四条主要的发展线索及其观念转型：一、从幻觉剧场到反幻觉剧场；二、从剧本中心到表演中心；三、从艺术表演到文化仪式；四、全球化语境下的跨文化戏剧。这基本上可以揭示20世纪剧场变革运动的思想轨迹。以下就从这四个方面概述之。

<div align="center">一</div>

"亚里士多德式"戏剧发展到一种以"摹仿论"为中心的现实主义幻觉剧场，20世纪初斯坦尼斯拉夫斯基体系将幻觉剧场理论发展到高潮，并在这个体系里孕育出反幻觉剧场理论的源头。体系追求的是一种创造性的艺术，而不是摹仿性的艺术。斯坦尼斯拉夫斯基对真实性的探索，走到了对现实生活的真实性和原证性的质疑，舞台上的"生活"竟比真实生活更真实也更深刻。这是20世纪现代主义戏剧理论，包括布莱希特、阿尔托等彻底反叛幻觉主义剧场者的真实观。在现代哲学中，由于对人的存在质疑而必然带来现存虚幻的观念，现存需要在幻觉中建构与实现。戏剧并不比现实更虚幻，而是用艺术虚构建构出真实与现存。这几乎是20世纪所有戏剧改革家的戏剧观，与所谓戏剧与现实"认同"的幻觉剧场已大相径庭。在虚无的现代境遇中，戏剧存在的合法性只能是创造出比虚幻的现存更真实的东西。

20世纪初反幻觉剧场的运动首先从舞美设计开始，阿庇亚和戈登·克雷是革新的先驱。他们反对戏剧演出模拟生活的表象，而是用象征主义的美学与方法，使舞台设计倾向单纯化、写意化或抽象化。与此同时，各种现代主义艺术流派，如象征主义、表现主义、超现实主义等风起云涌，冲决了现实主义、自然主义幻觉剧场的束缚，使20世纪舞台演出形式走向多样化。其中，特别应该提到梅耶荷德和科伯的剧场变革。激发梅耶荷德和科伯反现实主义、自然主义的美学起点，是把艺术看成一个至高无上的理想王国，与

生活有很大区别。在他们看来，自然主义只不过是一种可卑低下的日常生活的模仿，所以他们倡导一种与自然主义的戏剧方法不同的想象性艺术形式。同时，梅耶荷德和科伯又把戏剧的意义看作一种社会的艺术和社会的行为。他们的反叛来自一种对"戏剧风格的基本原理"本身的兴趣，其中隐含着真正思想：这是由一种拒绝幻觉的戏剧哲学所产生的舞台革新。也就是说，比起阿庇亚和戈登·克雷，梅耶荷德和科伯的戏剧革新具有了更强烈的现代主义的思维特点，戏剧是他们通往现代性和社会革新的道路。梅耶荷德和科伯回应现代思维的要求，以剧场性作为自我暗示，他们的反叛幻觉剧场是为了确立戏剧艺术的本体特征和独立美学价值。皮斯卡托继启蒙主义哲学家卢梭之后否定戏剧的"再现"功能，因为幻觉剧场"以假乱真"的虚构再现对真实造成了威胁，他对"幻觉剧场"的表现目的和表现手段表示双重怀疑，所以他的理论与实践具有颠覆资产阶级社会意识形态和革新传统戏剧形式的双重意义。这两方面后来构成了布莱希特史诗剧场理论和实践的基础。布莱希特从皮斯卡托那里继承了"史诗剧"的概念，并进一步深化发展成系统的理论和方法，在政治上与资产阶级意识形态相对抗，在美学上则与亚里士多德戏剧传统相对抗。从皮斯卡托到布莱希特再到博奥，是在社会政治和戏剧美学层面上反幻觉主义剧场的重要线索。特别是从布莱希特的"史诗剧场"到博奥的"被压迫者诗学"，构成了20世纪在审美意识形态上反幻觉剧场的高潮。

　　布莱希特创造"史诗剧场"的基点是反叛亚里士多德《诗学》所奠定的戏剧传统。亚里士多德式戏剧形成以摹仿—共鸣—净化为中心的理论模式：戏剧作为一种摹仿艺术，演员必须让观众认同他所扮演的人物，而为了制造产生认同作用，演员演出时得让自我异化，进入另一个人。观众所要求于戏剧的也就是能提供将他带到另一个时空的幻觉，甚至化身为剧中人（英雄）。演戏或看戏成为人内在自我渴求的一种宣泄和释放。同时，这样的戏剧也让观众得以继续接受现实生活中的社会秩序，从而使观众陶醉、石化。这在布莱希特看来，正是幻觉剧场通过认同作用而达到的麻醉效应。现代戏剧传统，特别是现实主义和自然主义剧场，所要求演员和提供给观众的无非是日益严重的幻觉。布莱希特批判道：当戏剧停止提供给观众一种解放和革

命的方法时,戏剧艺术的功能从本质上说便荡然无存。于是,布莱希特彻底反叛亚里士多德传统以摹仿-共鸣-净化为中心的诗学模式,代之以疏离-思考-行动为核心的新戏剧诗学。如果说从皮斯卡托到布莱希特的线索,主要是反幻觉剧场在社会政治层面掀起了高潮;那么从布莱希特到博奥的线索,则是反幻觉剧场在审美意识形态层面上进行,这是一种更深入更根本的反叛与颠覆,它直接导致了20世纪从幻觉剧场到非幻觉剧场转变历程的最终完成。

二

开始于19世纪末的独立剧场运动为现代主义实验性、探索性而非商业性的戏剧提供了制度的基础。然后,整个20世纪波澜壮阔的现代主义、后现代主义的戏剧发展,其中有两条比较明显的主线:一是关于戏剧形式本身的探索,从剧本中心到剧场中心的转移;二是追求戏剧的内在化特征,把戏剧当作人类精神的仪式。西方戏剧传统从古希腊到易卜生,一直是逻各斯主义,即言语中心主义。戏剧活动以剧本语词为中心,戏剧基本上是剧作家的戏剧。语词传统可能是文学的,而并非纯戏剧的。那么,元戏剧的概念是什么?现代主义思考着戏剧最本质的东西,发现那应该是表演。"表演中心论"经20世纪初的斯坦尼斯拉夫斯基、科伯等人的努力,直到下半世纪的格洛托夫斯基、巴尔巴,才被真正确立起来。20世纪的荒诞派戏剧可以说是剧作家反剧本中心的体现;而导演则在剧场改革和表演改革方面反叛了西方剧本中心、语言中心的戏剧传统。

戏剧是一种矛盾的艺术,而剧本/舞台二元性矛盾可谓是诸多矛盾中的第一个矛盾:传统戏剧既有文学性,却同时归属于舞台上的具体实践。在剧本多重诠释的观念逐渐深入人心的时代,导演成了剧场的新主人。导演竞相创新、实验,甚至完全取代剧作家对剧本进行诠释,导演成为"舞台作者"。特别是20世纪,新的剧作法导向新的戏剧文体,跨出文学的单一思考范畴,趋向于文学和舞台表演两方面的整体性。这种戏剧文体的生产方式,逐渐使导演中心取代了剧本中心,导演不仅成为戏剧演出的"舞台作者",而且他

们进一步要求成为"作者"。20世纪的大导演们,如斯坦尼斯拉夫斯基、梅耶荷德、科伯、阿尔托等不约而同地开始偏离剧本中心,舞台表演成为戏剧的重心所在。与此同时,现代导演扮演了另一种角色:剧场革新和对现代演员的催生。

斯坦尼斯拉夫斯基和科伯都称得上是极为尊重剧作家和剧本的导演,但是斯坦尼斯拉夫斯基体系却主要是表演的体系与方法,其戏剧革新的核心是演员和表演问题,从早期的体验派艺术到后期的"形体动作表演法",基本上为表演确立了完整的形式。斯坦尼斯拉夫斯基一生追寻的就是为演员争取一个独立自主的创作地位,将演员从旧传统、商业体制和导演霸权中解放出来。他在此思想指导下所创造的表演体系最终成为20世纪表演学的伟大起点。整个20世纪,表演革新是一个同时性且持续性的现象。20世纪上半叶最著名的戏剧革新,还有科伯的"老鸽巢剧院"、阿尔托的"残酷剧场"、布莱希特的"史诗剧场"等。20世纪下半叶,表演革新更具丰富性:格洛托夫斯基的"质朴剧场",彼得·布鲁克的"国际戏剧研究中心",尤金尼奥·巴尔巴的"国际戏剧人类学学校"……这些剧场探索与表演革新,大致可以分成"再生产型"(re-create)和"创造型"(create)两种。"再生产型"的剧场探索仍然延续导演作为舞台作者的框架,但他们致力于舞台革新和创造新的表演方法,寻找和培养能够实现他们革新思想的新演员;"创造型"则要对剧场进行根本的变革,扬弃戏剧再现的观念和剧作家-导演双头马车的惯例,戏剧中心从剧本语言转向肢体表演,这种剧场与正统剧场有所不同,称为"极限剧场"或"边缘剧场"[①]。

我们说20世纪探索剧场从布莱希特、阿尔托开始根本性的转折,正在于他们从"再生产型"转变为"创造型"剧场。布莱希特发展出可能是最复杂的一个"再生产型"的剧场,阿尔托则彻底革新,"残酷剧场"成为最典型的"创造型"极限剧场。而格洛托夫斯基的"质朴剧场"是"创造型"剧场发展的极致。这就是为什么说斯坦尼斯拉夫斯基的表演体系和格洛托夫斯基质朴戏剧的美学和方法,是20世纪表演学发展的两座高峰;因为前者是"再生产型"

[①] "再生产型"和"创造型"概念,参见蓝剑虹《现代戏剧的追寻:新演员或是新观众?》,唐山出版社,1999年,第19—20页。

剧场,即导演作者寻求新演员的高峰,后者是"创造型"剧场,即寻找新演员与新观众的发展高峰。厘清了这两条发展线索,也就厘清了20世纪探索剧场发展的脉络,也找到了那些戏剧革新大家的准确位置。从20世纪初"再生产型"剧场的斯坦尼斯拉夫斯基、梅耶荷德、戈登·克雷和科伯等舞台作者寻找新演员,到布莱希特"史诗剧场"和阿尔托"残酷剧场"全面彻底革新,实现根本性的转折,最后到格洛托夫斯基"质朴剧场"把"创造型"表演推向高峰,巴尔巴又丰富和完善了这种剧场,实现了表演从"表现性"到"前表现性",从"语言"到"身体"的转向,戏剧也从追求剧场独立美学到探索剧场教育功能,实现20世纪下半叶"戏剧人类学"发展的新境界。

总之,20世纪现代戏剧理论从剧本中心到表演中心,确立了表演和演员的中心地位。表演作为一门科学也因此应运而生。特别是表演理论发展到戏剧人类学,是一种表演研究的科学化。戏剧人类学质疑整个西方表演美学领域的理论价值,如演员的鉴定和心理状态,幻觉和人物之创造,支配从亚里士多德到布莱希特的戏剧理论思考。巴尔巴的戏剧人类学是一种为表演者而研究的关于表演美学的实用科学,目的在于追寻表演跨文化的普遍原理。艺术表演在20世纪下半期完全发展成熟,戏剧展演开始向文化仪式转化。

三

20世纪戏剧的发展,一步步确立了表演中心,和走向表演美学的多元化,表演的概念越来越远离了摹仿论和故事中心等亚里士多德《诗学》所确立的观念,走向了表演的仪式化。最初的戏剧是仪式,戏剧最终还是仪式。这体现了尼采的预言:"狄奥尼索斯精神在当代的复活。"

20世纪戏剧追求人类精神的还原,把戏剧回归到仪式的本质。阿尔托作为先知式的人物,提出了"残酷戏剧"的观念。残酷戏剧在时间上回归远古,在空间上回归东方,在形式上回归戏剧所脱胎的仪式。还原戏剧的本来面目,戏剧是一种仪式,所有人的共同表演。它同时还是一种启悟的过程,使所有人都面对生命的本真。从20世纪初斯坦尼斯拉夫斯基体系的建立,

表演理论作为摹仿性的戏剧传统达到成熟与终结,到1930—1940年代,阿尔托彻底反叛西方现代戏剧传统,提出戏剧回归仪式,"仪式"概念成为对戏剧观具有革命性意义的概念。从表演到仪式,也正是从一种故事中心主义戏剧观到表演中心主义的戏剧观,戏剧人类学的诞生使西方戏剧界尝试修正传统的故事为中心的摹仿戏剧观,戏剧不仅是建立在认识与审美基础上的娱乐与艺术,而且是建立在某种信仰基础上的具有实践意义的社会事件[①]。20世纪戏剧表演的概念一直在越界,观演关系一直在变化,那些最有抱负的戏剧革新家,如阿尔托、格洛托夫斯基、彼得·布鲁克和尤金尼奥·巴尔巴等,试图经由戏剧建立起现代人的精神仪式。

戏剧是对人类经验的摹仿,没有任何一种艺术比它更贴近于生活的完整性与全面性。戏剧表演过程不仅完成个人身份的创造,也间接地完成了人类集体仪式与文化意义的创造,后者是由戏剧的仪式本质所决定的。阿尔托的残酷戏剧试图回归戏剧所脱胎的仪式,重创现代人的精神仪式。彼得·布鲁克实验一种仪式戏剧的审美化同构,同时提供了一种仪式性的集体体验。彼得·布鲁克的理想是:只要回归戏剧的仪式性本源,戏剧就能够重新发现并创造现代人的精神;而通过使戏剧回归到精神本源,戏剧自身也就获得一种再生的机会。

格洛托夫斯基认为仪式堕落即为秀(show 表演艺术),而艺乘则是一种仪式性的艺术(ritual arts)。"艺乘"要把"秀"再生为"仪式"。由"秀"再生的"仪式",既非初民的仪式,亦非当代流行的"艺术",而是当代人安身立命的一种生命途径。"艺乘"是一种仪式艺术,而仪式是一种戏剧表演。归根结底,格洛托夫斯基主张戏剧不应该堕落为"秀",而应该回归仪式的精神。恰如叶芝在20世纪初所预言,戏剧是现代社会的"一种失去了信仰的仪式"。

像人类古老的仪式那样,戏剧演示与维持一个社会的文化习俗与传统,确定、继承、传播、巩固特定文化的价值与意义。尤金尼奥·巴尔巴的戏剧人类学追求从艺术表演到文化仪式的超越。他的"第三戏剧"最有独创性的概念是表演交换(bater),正是在表演交换中他建构了"第三戏剧"社会文化

[①] 参见周宁《想象与权力》,厦门大学出版社,2003年,第158—159页。

层面上的意义,即从戏剧表演到文化仪式,探索戏剧的边界与越界的可能,回归元戏剧的观念,以及探索戏剧的社会文化功能等。

四

20世纪戏剧革新从剧本中心到表演中心和剧场中心的发展历程,必然走向跨文化戏剧,因为剧场中心论是将戏剧作为交流,特别是一种精神交流仪式。精神交流仪式本身就是文化符号,这种文化符号的可交流性是如何发生的?如果文化赋予戏剧符号以意义,那么,一个民族文化孕育的戏剧符号如何在全球化时代超越民族文化语言的局限,为地球村的全人类共享?事实上,全球化时代对所有艺术形式都提出了跨文化的问题。但有些艺术形式,如音乐、绘画等,本身就是跨文化的,节奏与旋律、色彩与图形本身就是跨文化的,不同民族国家的人都可以感受领悟得到。文学这类语言艺术则必须通过翻译环节,才能实现跨文化的理想。那么戏剧呢?如果现代戏剧已经超越了剧本中心的逻各斯中心主义,那就已经具备了跨文化的可能。比如说,表演中心的戏剧语言是身体,而身体语言是跨文化的。最后,跨文化戏剧是戏剧回应全球化挑战的必然选择,全球化时代戏剧家最重要的使命就是探索跨文化的"戏剧语言"。前文化?形象?身体?彼得·布鲁克、格洛托斯基和尤金尼奥·巴尔巴,以及整个戏剧人类学的发展都在关注这方面的问题。

跨文化戏剧是20世纪下半叶探索剧场的发展主流,其中戏剧人类学的发展方向又是跨文化戏剧的主流。戏剧人类学与一般人类学不同,是探索人类的戏剧,一种全人类能够进行交流的方式和场域。戏剧人类学经过彼得·布鲁克、格洛托夫斯基等人开拓了道路,到了尤金尼奥·巴尔巴,逐渐成为一个较为清晰完备的发展领域。彼得·布鲁克在全球化时代探索跨文化的"戏剧语言",首先是从"形象"技巧开始的,他融合各种文化的艺术技巧和哲学思想,目的在于创造普世戏剧语言;他把戏剧界定为"空的空间",极力消减文化影响,并探索前文化和史前戏剧的意义,对于20世纪下半叶的戏剧人类学发展具有很深远的影响。这种回到远古的探索在格洛托夫斯基那

里体现为溯源戏剧实验。从"溯源剧场"开始,格洛托夫斯基致力于研究各种不同的非西方文化的程式,目的是在这些文化的源泉中寻找一种"前文化"。逃离今天所呼吁的文化特殊性,对"普遍"的人类文化特征也持怀疑态度,格洛托夫斯基独特的思想和方法是:追溯戏剧的源泉,从采集自不同文化的实践中严格筛选,在它们之间的相似之处,寻找"原初"、"根本"和"普遍"。溯源戏剧就是利用剧场来追溯出人类身体文化之共同的源头,格洛托夫斯基认为任何人如果有正确的溯源工具和使用方法,都可以回到这个源头。而每个人,在理想的状态下,都有可能且必须发展他自己的工具——"艺乘"。所以格洛托夫斯基在"溯源剧场"和"艺乘"阶段所从事的戏剧研究,根本上是一种跨文化的研究。

尤金尼奥·巴尔巴受到格洛托夫斯基的深刻影响,发现使表演相似的是原理而非技巧,从此他致力于追寻技巧的技巧,东西方戏剧的普遍原理。巴尔巴比任何人都更清晰地认识到超越语言的身体表演,使戏剧跨文化成为可能,所以他探索的核心就是寻求跨文化的身体语言。巴尔巴既从表演美学角度对剧场中演员的身体状况进行研究,又对东西方剧场中演员身体进行比较研究,他发现了"前表现性"和"在场",也就发现了东西方演员舞台生命的本质。巴尔巴所创立的国际戏剧人类学学校(ISTA)试图推动戏剧人类学走向清晰化的进程。这个学校自从 1980 年开始组织工作坊,并且形成遍布世界的工作网络。在此,戏剧表演大师们聚集在一起"研究人们在表演情境中的生物和文化行为"[①],也就是"超日常身体技巧"。巴尔巴在戏剧人类学的发展中占有重要地位。他的戏剧人类学,既是一种戏剧理想,又是一种戏剧理论;既是一种戏剧理论,又是实现这种理论的一整套表演实践。在戏剧的全球化和文化交流方面,巴尔巴建立了"第三戏剧",即"欧亚戏剧"(Eurasiantheatre),进行"表演交换"和跨文化剧场的巡回演出。巴尔巴的终极目标是建立一种全球化的戏剧乌托邦,这也是整个戏剧人类学寻求跨文化戏剧的共同理想。

全球化语境下的跨文化戏剧与戏剧人类学,是一种指向未来的戏剧理

① Engenio Barba, "The Dilated Body," in *New Theatre Quarterly*, 1985, 4, p.1.

论，与其说是理论，不如说是理想。20世纪下半叶，格洛托夫斯基的"溯源剧场"和彼得·布鲁克的"国际戏剧研究中心"使跨文化戏剧实验蔚然成风。而戏剧人类学的发展，主要有特纳人类学的戏剧推论、谢克纳的戏剧人类学和尤金尼奥·巴尔巴的戏剧人类学三个分支。谢克纳认为人类学和戏剧的范式是相交汇的："正如戏剧的人类学化，人类学也在戏剧化。"[1]戏剧为人类学提供了一个特别的实验领域，因其展现了人类扮演他者的活动，一种为了分析和展现他们如何在社会中行为表现的摹仿，通过把人们置于实验的情境，戏剧和戏剧人类学能够重建微型的社会，并评价个人和群体的关系。从柏拉图、亚里士多德、狄德罗、斯坦尼斯拉夫斯基等的摹仿论，到格洛托夫斯基、彼得·布鲁克、特纳、谢克纳和尤金尼奥·巴尔巴等的跨文化主义，西方戏剧的发展从本体自足走向了普世主义，展示了全球化大同理想的戏剧视野。

20世纪探索剧场的核心思想体现了一种对戏剧的充分理解和重新审视："怎样做戏剧"的问题。为什么，为了谁，用什么形式，在哪里，在什么条件下人们将"做戏剧"？这些是本书全面探讨了20世纪探索剧场理论之后，尚有待进一步深入研究和追寻的问题。

[1] Richard Schechner, *Between Theatre and Anthropology*, Philadelphia, University of Pennsylvania Press, 1985, p.33.

从幻觉剧场到反幻觉剧场

引　言

亚里士多德戏剧传统是一种以摹仿论为中心的幻觉剧场,19世纪的自然主义戏剧把这种幻觉剧场推向了极端。20世纪开始反幻觉剧场运动,从阿庇亚和戈登·克雷开始的舞美设计层面反幻觉,到梅耶荷德和科伯的剧场独立艺术层面反幻觉,再到皮斯卡托、布莱希特和博奥的社会政治层面反幻觉,20世纪反幻觉剧场是剧场变革的基本主题。布莱希特是反幻觉剧场的关键人物。从布莱希特的"史诗剧场"到博奥的"被压迫者诗学"构成了20世纪在审美意识形态上反幻觉剧场的高潮,并直接导致了从幻觉剧场到反幻觉剧场转变历程的最终完成。

一、幻觉剧场和自然主义幻觉剧场

"幻觉"的观念,从古希腊发展到今天已有两千多年历史,累积了很丰富复杂的含义。理论家和实践家从不同角度、不同历史范畴,赋予它意义,不断衍生、创造其新义,直到自然主义幻觉剧场,幻觉主义走向极端并终结。

(一)何谓"幻觉剧场"

幻觉(illusion)一词来源于拉丁文 illusio,字面意思应指一种虚幻的感觉,甚至一种错觉(由精神疾病或催眠状态等产生),但作为剧场术语,"幻觉剧场"有自己特定的内涵,往往指一种非常写实的布景和戏剧手法[①]。艺术

[①] 参见吴光耀《西方演剧史论稿》,中国戏剧出版社,2002年,第771—790页。

摹仿自然，达到惟妙惟肖，使人信以为真，混同于真实生活，所产生的这种错觉就称为幻觉；而把幻觉作为一种戏剧艺术的表现手法或追求目标，就是幻觉剧场。追根溯源，"幻觉"一词是从古希腊时期的文学艺术摹仿说衍生而来的。古希腊的赫拉克里特提出了艺术摹仿自然之说。亚里士多德在《诗学》中进一步确立了"摹仿"理论，把现实世界看作文学艺术的蓝本，艺术只是摹仿生活和自然。这种以摹仿为旨归的创作方法，必然导致追求幻觉效果。文艺复兴时期，在意大利形成了镜框式舞台，使观众通过一个画框去观看演出，像欣赏画幅那样。这样舞台上许多不必要让观众看见的东西，或对造成幻觉起破坏作用的东西，通过舞台框以及布景、灯光技术和各种设施的巧为掩蔽，以此净化了画面。镜框舞台对造成舞台幻觉起了很大作用，竟使有些人以为幻觉剧场布景就等同于镜框舞台。而到了绘画中透视学被运用到舞台布景中来，透视的方法使深远壮阔场景的展示成为可能，空间幻觉的创造产生了魔术般的效果。美国舞台设计师李·西蒙生谈到透视学在产生幻觉主义布景方面的作用时说："文艺复兴以前，每个舞台都力求创造现实的幻觉，但也只获得局部的成功。文艺复兴发明了全部幻觉——绘画透视。"①所以，文艺复兴以后，透视布景主宰欧洲舞台：瑰丽的宫廷、宏伟的广场、楼台柱廊、森林洞穴、古堡残址，都在舞台这方丈之地上表现出来。

　　浪漫主义戏剧理论直接触及戏剧的幻觉问题。1823 年，司汤达在《拉辛与莎士比亚》中谈及"幻觉"，他相信：在剧场中确实存在着"完美幻觉"的瞬间（尽管可能只延续几秒）；但他认为，在戏剧动作之中，或是对剧中人的景仰都不能让观众产生幻觉，幻觉产生于观众思考的瞬间，这正是悲剧给人带来愉悦的实质原因②。柯勒律治认为剧场把多种甚至所有艺术结合成一个和谐的整体，于是催生不同于各种艺术的独立效果。这一切源于对现实的摹仿，而摹仿建立在剧场与现实相似的基础上，相似是一切的关键点，当观众感觉到这种相似，便产生幻觉剧场的效果。据此，他提出幻觉剧场"自愿

① 李·西蒙生《舞台布景》，纽约多佛，1946 年，第 264 页；转引自吴光耀《西方演剧史论稿》，中国戏剧出版社，2002 年，第 777 页。

② Marvin Carlson, *Theories of Theatre*, Cornell University Press, 1993, p.203.

悬置其不信"(willing suspension of disbelief)现象①,即观众在自我鼓励的心理机制下,选择相信舞台上演出的一切都是现实。法国戏剧理论家萨塞则认为:"戏剧艺术是普遍或局部的、永恒或暂时的约定俗成的东西的整体,人靠这些东西的帮助,在舞台上表现人类生活,给观众一种关于真实的幻觉。"②在此,幻觉艺术被进一步明确化。到了19世纪,经典现实主义致力于让观众产生"真实的幻觉",将幻觉剧场当作既定目标。现实主义戏剧大师易卜生说过:"在舞台上可以成功地表演艺术家、诗人、雕刻家和音乐家,但不是演员。剧院布景可以是城堡、教堂或者随便什么地方,但它不能自己就是舞台。如果这样做,错觉就会受到破坏,同时与它一起消失的还有所有的艺术感受。"③诚然,现实主义戏剧要求舞台布景的真实达到如此地步:"观众忘记自己坐在黑暗的观众席上,感觉进入了戏剧的时空,仿佛进入了剧中的餐馆、家庭,或是商业场所,看到功能性家具、流水的水槽、烘烤着真正食物的烤箱、正播放着的收音机和电视机。所有这些都帮助制造'幻觉'。在'幻觉'中,观众看到、听到日常生活中发生的一切。"④阿契尔对于舞台布景制造幻觉则如是说:"舞台是幻觉的领域,而不是现实的领域。在舞台上,假的珠宝至少和真的珠宝一样起作用。一幅森林的画景,要比把几棵枯干、下垂的小树不牢地安置在台面上,更有森林的气氛"⑤;而"在一幕戏进行中换景不但有其物质上的困难,而且必然有损于现代戏剧所致力以求的那种特有的幻觉状态。"⑥通过实践,法国的安托万(A. Antoine)发展了"第四堵墙"的学说,即把舞台口看作房屋的第四堵墙,这堵墙壁对观众是透明的,对演员则是不透明的。观众透过这虚幻的第四堵墙看到舞台上展现的"真实"生活。演员的表演首要目标在于制造出幻觉剧场:"演员通过恍若无人的真实的表演提高了这种幻觉。他们不会直视观众,他们之间彼此互相说话,仿佛没有旁人在场。如果演员看向观众席,那可能是为了制造他们一种印象:他们正

① Marvin Carlson,*Theories of Theatre*,Cornell University Press,1993,p.221.
② Marvin Carlson,*Theories of Theatre*,Cornell University Press,1993,p.282.
③ 易卜生《易卜生文集》(第八卷),"戏剧",1862年,人民文学出版社,1995年,第219页。
④ Stephanie Arnold,*The Creative Spirit*,Mayfield Publishing Company,2001,p.124.
⑤ 威廉·阿契尔《剧作法》,吴钧燮、聂文杞译,中国戏剧出版社,1980年,第223页。
⑥ 威廉·阿契尔《剧作法》,吴钧燮、聂文杞译,中国戏剧出版社,1980年,第116页。

透过窗户看花园、铁轨,或是看向另一个限定空间。"①这就是为什么说"严格意义上的现实主义戏剧表演中,演员根本不承认观众的存在"②,而"假若演员走出舞台,那他就真正地越过了自己的艺术界限"③。

自此,这种专门创造舞台幻觉的戏剧支配了欧美舞台,舞台上所发生的要求完全像生活中一样。随着技术的发展,如机械舞台、灯光媒介等的运用可以产生神奇的舞台幻觉,"以至当大幕升起时,观众常常会神志恍惚地被带进了另一个地区或时代,舞台成为了一个容纳无限空间和永恒时间的魔盒"④。而为了维持舞台幻觉,舞台背后的世界尽可能被遮蔽,"把幕后的秘密告诉剧院观众,这绝没有什么益处。舞台后的世界应该是一个隐蔽的世界,如果观众在这里学会过多的东西,那就会使他们以后得不到完美的享受"⑤。理论家莫迪凯·戈尔里克却指出:"幻觉手法企图消除舞台。事实上它想诱使观众建立一种信念:他们根本不在剧场里,而是在外部世界所发生的事件周围无形地徘徊。"⑥也就是说,幻觉剧场摹仿生活本来是为了接近生活,但最终可能导致舞台和戏剧艺术性的消失。

那么,"幻觉剧场"的实质是什么?非幻觉剧场又是从哪里出发?通常,从舞台和现实的关系来区分戏剧的幻觉和非幻觉,美国戏剧理论家道尔曼认为,幻觉可以分为两种:一种是欺骗的幻觉,那是要加以否定的;另一种是艺术的幻觉,那是要肯定的⑦。苏联的舞美设计家阿基莫夫则从纯粹舞台空间的表现区分幻觉与非幻觉:

> 幻觉主义方法把舞台视为一个包含着不明确深度的结构,在其中舞台设计家可以表现他所希望的空间幻觉。这种方法虽然允许舞台动作的不同程度的程式化,但否定真实的舞台空间。对于使用这种方法

① Stephanie Arnold, *The Creative Spirit*, Mayfield Publishing Company, 2001, p.124.
② Stephanie Arnold, *The Creative Spirit*, Mayfield Publishing Company, 2001, p.124.
③ 易卜生《易卜生文集》(第八卷),"戏剧",1862年,人民文学出版社,1995年,第219页。
④ 莫迪凯·戈尔里克《推陈出新的戏剧》,纽约,1975年,第47页;转引自吴光耀《西方演剧史论稿》,中国戏剧出版社,2002年,第779页。
⑤ 易卜生《易卜生文集》(第八卷),"戏剧",1862年,人民文学出版社,1995年,第219页。
⑥ 莫迪凯·戈尔里克《推陈出新的戏剧》,纽约,1975年,第163页;转引自吴光耀《西方演剧史论稿》,第785页。
⑦ 参见约翰·道尔曼《戏剧演出艺术》,美国,1946年,第40页。

的艺术家来说,镜框舞台是必要的前提。

 第二种方法,有条件地可称为"构成主义",把舞台看成是个已知量的空间,它的大小尺寸并不对观众隐瞒。在这个空间里竖立或放置一些有助于演员活动的东西,它也起了强调舞台真实尺寸的作用——但绝无幻觉性的目的。这样就只能达到间接的表现。这类艺术家并不需要镜框舞台,相反,他们还企图进入观众厅。①

这里幻觉主义的对立面是构成主义。幻觉手法让观众感到舞台空间是很辽阔深远的,远远超过舞台本身;而构成主义不隐瞒舞台的真实尺寸,并试图打破观演界限。从实践的角度,幻觉手法为了制造幻觉,使用镜框舞台和天幕等设备;重视场景的时间、地点、气氛等具体和真实的描绘,较多采用生活中的原型(或接近于原型),甚至把物象搬上舞台,使观众感到场景很真实;演员的表演也强调很强的真实感,容易使观众相信舞台上发生的事件是真的,因此对角色产生强烈的同情。而非幻觉剧场则取消镜框舞台,甚至剥光舞台;布景不强调具体地点、时间、气氛的描绘,使场景象征化或抽象化,甚至故意破坏场景的真实感;演员的表演强调剧场性,使观众知道舞台上不过是在演戏,可以有距离地欣赏、分析和批判。总之,幻觉剧场的特征从舞美角度说是写实的,观众与舞台隔离,第四堵墙产生幻觉;从演员的表演角度说是摹仿性的再现生活,舞台上展示性的演出以假混真;从剧本来说是以剧本为中心,注重性格刻画和心理表现等;从观众来说则是通过认同与共鸣,受到净化作用或精神麻醉。幻觉剧场的理论基石是亚里士多德的"摹仿"论,即戏剧是生活的摹仿,但作为摹仿品的舞台就成为了生活的复制品与附庸,失去了独立自在的价值。然而,舞台表现的真实显然缺乏艺术哲学基础,舞台上的表现只能是写意的和艺术概括的,不可能是生活的照搬。幻觉剧场尤其缺乏现代人追求真理与创造力的哲学基础。幻觉剧场从观众接受的角度,是隔离的,是虚幻的;弗洛伊德说这是生活的一种无害的逃避、安慰;布莱希特却说作为精神麻醉将有极其严重的后果。

① 莫迪凯·戈尔里克《推陈出新的戏剧》,纽约,1975 年,第 358 页;转引自吴光耀《西方演剧史论稿》,中国戏剧出版社,2002 年,第 786 页。

既然幻觉剧场存在这么多问题,已经不适应现代人对人与存在的哲学反思,对戏剧艺术本体特征的追问,以及对现实社会政治的改造要求,那么反幻觉剧场运动就成为了 20 世纪戏剧变革的第一个重要主题。其反对的首要目标,最集中地把矛头对准现实主义幻觉剧场的极端形式:19 世纪以来受到科学主义影响而兴起的自然主义幻觉剧场。

(二)自然主义幻觉剧场

"自然主义"最初意指唯物主义、现实主义等,逐渐具有哲学、神学和艺术等多种意义①。追本溯源,自然主义发端于 16 世纪;到了 17 世纪,自然主义画家试图尽可能精确地临摹自然,达至"现实主义不曾强调"的"最高的强度和力度"②。18 世纪科学的发展,为 19 世纪自然主义时代到来铺平了道路。浪漫主义者对自然性的崇拜,率先推动自然主义思想的发展:

> 整个世界被设想为由动物、植物、星球和石头共同参与宇宙生命运动的一个统一的有机体。这个观念本身看起来近乎幻想,但它鼓励人们切实地观察和分析物质现象,以探明其运动原理,从而间接地滋养了尚在襁褓中的科学。③

19 世纪中期,浪漫主义"让真实的观念开始深入人心,为自然主义戏剧的最终胜利奠定了基础"④。这标志着一种新纪元,人类以自然为基础、以实验为方法进入新世纪。然而,浪漫主义戏剧"跟古典戏剧一样,它也吹牛说谎",甚至渲染"更加虚假的东西"⑤,于是,自然主义戏剧以反对浪漫主义及其极端形式佳构剧的面目登台亮相。佳构剧的初衷是反对新古典主义戏剧,演绎真实的家庭婚姻生活,要求真实的舞台布景。19 世纪中后期,佳构剧风靡欧美舞台,然而,"剧情被推向极端核心的地位,剧中的情感被推向极

① 参见利里安·R.弗斯特、彼特·N.斯克爱英《自然主义》,任庆平译,昆仑出版社,1989 年,第 2 页。
② 利里安·R.弗斯特、彼特·N.斯克爱英《自然主义》,任庆平译,昆仑出版社,1989 年,第 5 页。
③ 利里安·R.弗斯特、彼特·N.斯克爱英《自然主义》,任庆平译,昆仑出版社,1989 年,第 5 页。
④ 周宁主编《西方戏剧理论史》,厦门大学出版社,2008 年,第 614 页。
⑤ 朱雯等编选《文学中的自然主义》,左拉"戏剧中的自然主义",上海文艺出版社,1992 年,第 182 页。

端的虚假,真实在此过程中消失殆尽"①;更有甚者,佳构剧培养了观众模式化的戏剧观念和相对固化的审美趣味。左拉批评这样的戏剧观众"不太容忍真实,他们宁要四个值得同情的傀儡,而不愿要一个取自生活的人物"②。那么,自然主义戏剧要实现科学真实的理念,对佳构剧的重新审视和反叛是必经途径。

自然主义戏剧承接18世纪启蒙时期发展起来的现实主义戏剧,狄德罗(D. Diderot)、博马舍(P. A. C. de Beaumarchais)和梅尔西耶(L. S. Mercier)等是现实主义戏剧的先驱者。他们反对已经僵化的远离现实的古典悲剧,提倡戏剧改革,创造出反映现实社会生活的严肃剧种:正剧。剧场将不只成为了解人生百态的学校,更应该成为如同梅尔西耶所说的立法当局。这些理念令人想起后来左拉、易卜生、卢卡契等人所赋予戏剧的使命,其中左拉走得更远的地方,在于对"真实"的极为强调。在1864年的书信中,左拉提出"屏幕说":古典主义屏幕是"一个具有增大特性的玻璃体,它扩张线条,阻挡颜色通过"③;浪漫主义屏幕是"一个折射力很强的棱镜,它能击碎一切光线,变幻成耀人眼目的光闪闪的幽灵"④;现实主义屏幕是"一片很薄很明亮的普通玻璃,它力求变得通明剔透,以致影像能穿越而过,随后再现它们的全部真实。因此,在线条和色彩方面毫无改变:一种准确、明快和朴实的再现"⑤。左拉对现实主义真实观的评价是:"我感到在现实主义屏幕中有坚实和真实的无限的美……我断言,它本身应当具有扭曲影像,因此把这些影像变成艺术作品的特性。然而我完全接受它的创作方法,即非常坦率地面对自然,把自然整体还原出来,毫无剔除。"⑥左拉成为自然主义剧场的

① 周宁主编《西方戏剧理论史》,厦门大学出版社,2008年,第615页。
② 朱雯等编选《文学中的自然主义》,左拉"戏剧中的自然主义",上海文艺出版社,1992年,第194页。
③ 朱雯等编选《文学中的自然主义》,左拉1864年8月"给安托尼·瓦拉布雷格的信",上海文艺出版社,1992年,第269—270页。
④ 朱雯等编选《文学中的自然主义》,左拉1864年8月"给安托尼·瓦拉布雷格的信",上海文艺出版社,1992年,第270页。
⑤ 朱雯等编选《文学中的自然主义》,左拉1864年8月"给安托尼·瓦拉布雷格的信",上海文艺出版社,1992年,第271页。
⑥ 朱雯等编选《文学中的自然主义》,左拉1864年8月"给安托尼·瓦拉布雷格的信",上海文艺出版社,1992年,第271页。

倡导者,其科学真实的追求是对狄德罗和莱辛真实观的继承和发展,与现实主义戏剧理论的客观真实范畴一脉相承。

布莱希特却认为自然主义戏剧是从小说(文学)发展而来。在法国,戏剧诚然深受自然主义小说的影响,如龚古尔兄弟《翟米尼·拉赛特》中的自然主义实验及其自然主义体系,提倡"近日的小说担负着科学研究和科学课题的工作。因此,小说可以要求有科学的自由和坦率……"①,"胆敢用一种精炼的语言来描述一切",使"人和事恢复其固有的生命"②。自然主义小说立基实验,为自然主义戏剧的科学观做好了铺垫,即左拉所谓:"小说家们的作品在使观众习惯于自然主义的同时为戏剧作了准备,只要在戏剧中出现一位大师,就能发现全体观众早已作好了为真实进行热情辩护的准备。"③

19世纪后期,左拉等自然主义戏剧家追求科学式的客观态度,以极尽真诚的笔触书写社会生活,扩展了"自然主义"的含义。1889年,霍普特曼的《日出之前》首次在德国公演,"第一幕演完以后,青年观众一再欢呼剧作者到前台露面,弄得反动派也不得不提高嗓音表示反对;一时间前后左右的男女老少观众都沉浸在青年人的欢乐之中,大伙儿以欢呼和顿足,来迎接新作者出台……"④,随之"自然主义变得更加强大,成了万能的主人,指引着以其为主导思潮的时代前进"⑤。按照戏剧词典上说,自然主义剧场是发生于1880年到1890年之间的一个运动⑥。这是最严格和狭窄的定义。事实上,1870和1880年代,自然主义戏剧在法国达到高潮;十几年后,它才在德国和意大利出现;在英国,它始于19世纪90年代,其影响延续至20世纪初;它在美国的寿命最长,一直活跃到两次世界大战之间⑦。自然主义戏剧理论以左

① 朱雯等编选《文学中的自然主义》,龚古尔兄弟,1864年"《翟米尼.拉赛特》初版前言",上海文艺出版社,1992年,第294页。
② 朱雯等编选《文学中的自然主义》,左拉"戏剧中的自然主义",上海文艺出版社,1992年,第176页。
③ 朱雯等编选《文学中的自然主义》,左拉"戏剧中的自然主义",上海文艺出版社,1992年,第202页。
④ 霍普特曼《戏剧两种》,施种"译本序",上海译文出版社,1986年第2页。
⑤ 朱雯等编选《文学中的自然主义》,左拉"戏剧中的自然主义",上海文艺出版社,1992年,第172页。
⑥ P. Pavis, *Dictionnaire du Theatre*, Paris, Messidor, 1987, p.261.
⑦ 参见周宁主编《西方戏剧理论史》,厦门大学出版社,2008年,第612页。

拉为代表,体现在《〈戴蕾丝·拉甘〉再版序》(1873)、《自然主义与戏剧舞台》(1874)、《戏剧中的自然主义》(1880)等一系列著作。

广义上,"自然主义"和"现实主义"紧密相连,甚至交叉重叠;狭义上,"自然主义"出现于19世纪后期。自然主义戏剧是一种极端的现实主义模式,反映了19世纪的科学思维和科学精神。那么,如何理解自然主义戏剧的本质?这需要把它放在科学主义思潮之中,厘清自然主义戏剧与科学发展的关系。科学越来越发挥着巨大的作用力,贝尔纳的现象决定论提供了科学依据,孔德的实证主义提供了哲学原则;泰纳的《〈英国文学史〉导论》(1863)为自然主义戏剧提供了从哲学到艺术的中间桥梁。贝尔纳的现象决定论在19世纪形成社会性的氛围,人们相信"支配着路上的石块和人类的头脑的应当是同样的决定论"[①]。左拉声称:"我们应该像化学家和物理学家对无生命物体所做的那样,或者像生理学家对有生命物体所做的那样,对性格、情感、人类以及社会的事实进行分析。决定论统治着一切。"[②]孔德的实证主义是以观察为基础的哲学:"从培根以来一切优秀的思想家都一再地指出,除了以观察到的事实为依据的知识以外,没有任何真实的知识。"[③]孔德把科学引入了纯理论的领域,左拉则把科学引入戏剧理论领域,自然主义戏剧的核心范畴即科学真实和科学分析[④]。

科学真实的本质是现象真实。剧作家应是精细的观察者,创作应是准确记录真实现象,而情节、典型和想象等经典现实主义命题退居其次,真实即道德。为此,自然主义戏剧最重视对现实进行细致入微的真实再现,对舞台布景进行革新。左拉自称:"我只不过是一个查考事实的观察者罢了。"[⑤]作为"观察者"像照相师一样,结果应是精确地再现自然,不带个人主观看法,不带任何成见,只是沉默地听取和记录观察到的自然;作为观察者,首要

[①] 朱雯等编选《文学中的自然主义》,左拉"实验小说论",上海文艺出版社,1992年,第137页。
[②] 朱雯等编选《文学中的自然主义》,左拉"实验小说论",上海文艺出版社,1992年,第137页。
[③] 朱雯等编选《文学中的自然主义》,孔德"实证哲学教程",上海文艺出版社,1992年,第5页。
[④] 参见高建为《自然主义诗学及其在世界各国的传播和影响》,将自然主义戏剧理论归纳为两大核心范畴:科学真实和科学分析。
[⑤] 朱雯等编选《文学中的自然主义》,左拉"戏剧中的自然主义",上海文艺出版社,1992年,第166页。

是一名记录员,而情节"应被安排在一部作品的次要地位"①。淡化情节和典型,意在追求最大限度的自然和真实,自然本身已经足够"优美"和"宏伟",剧作家"只须在现实生活中取出一个人或一群人的故事,忠实地记载这个人或这群人的行为即可"②。作品成为一篇真实记录。新古典主义戏剧创造典型人物"按理应的面貌来改变本来就是如此的面貌","这就是那些值得同情的人物,男男女女的理想概念,用于弥补那些取自自然的真实人物的不良印象的不足"③。这不符合自然主义戏剧要求的"真实"。作为观察者的剧作家,没有主观筛选和改变的权力,只有观察到的真实个体才能进入戏剧。至于理想和想象,属于浪漫主义的重要范畴。由于科学精神和实验风潮的兴起,以观察和实验为基础的自然主义戏剧,替代了充满想象力的戏剧。

自然主义戏剧另一核心范畴是尝试科学分析。科学分析的本质即实验,剧作家像科学家一样开展实验。贝尔纳"肯定实验的方法是普遍适用的"④。这鼓励左拉将实验方法引入戏剧领域,进行一场划时代的戏剧革命。自然主义戏剧家同时担当了观察者和实验者双重身份。作为观察者,"提供他所观察到的事实,定下出发点,构筑坚实的场地,让人物可以在这场地上活动,现象可以在这里展开";作为实验者,他必须指定实验,"使人物在特定的故事中活动,以指出故事中相继出现的种种事实将符合所研究的现象决定论的要求"⑤。左拉认为:"作家的地位在这里非但不会降低,反而会大大提高。"⑥

自然主义剧场注重分析,具体受到泰纳的理论影响。泰纳著名的三元素说:种族、环境和时代,"使人们相信心理学只是生理学的一章,性格的研究实际只是气质的研究,物质环境从各方面对我们的命运施压,个人的历史

① 朱雯等编选《文学中的自然主义》,左拉"戏剧中的自然主义",上海文艺出版社,1992年,第177页。
② 朱雯等编选《文学中的自然主义》,左拉"戏剧中的自然主义",上海文艺出版社,1992年,第177页。
③ 朱雯等编选《文学中的自然主义》,左拉"戏剧中的自然主义",上海文艺出版社,1992年,第179—180页。
④ 参见朱雯等编选《文学中的自然主义》,左拉"实验小说论",上海文艺出版社,1992年,第135页。
⑤ 朱雯等编选《文学中的自然主义》,左拉"实验小说论",上海文艺出版社,1992年,第131页。
⑥ 朱雯等编选《文学中的自然主义》,左拉"实验小说论",上海文艺出版社,1992年,第133页。

像民族的历史一样,服从于最严酷的决定论"①。左拉从泰纳的三元素说中获得灵感,对气质的分析,强调人的生理性因素。左拉相信:"一部作品永远只是透过某种气质所看到的自然界的一角。"②1868 至 1869 年,卢卡斯·普罗斯帕的《从哲学和生理学角度看健康的和病态的神经系统中自然遗传问题,以及生育规律在妊娠病变治疗中的系统作用》,进一步影响了左拉"人是纯粹生理意义上的人"的观点和角度。在自然主义戏剧中,当剧中人物遭遇强大的危机之时,某些压抑的原始兽性就会复苏,"黛蕾丝和罗朗只是两头人形走兽"③,作品"不过在两个活的机体上进行了外科医生在尸体上所做的分析工作罢了"④,作者的意愿是成为"纯粹的自然主义者和纯粹的生理学家"。左拉自白:"巴尔扎克说他想描绘男人、女人和事物;而我呢,我把男人和女人合而为一,但允许有本质的不同,我使男人和女人受制于事物。"⑤科学分析的积极意义在于将科学的进步成果直接应用到戏剧创作之中,是对戏剧革新的一种有益尝试。自然主义戏剧理论对科学元素的吸纳,令戏剧焕然一新,并拓展了戏剧空间。更重要的是,自然主义戏剧彻底打破了禁区,使一切真实现象和现实生活都能进入舞台,这无疑是戏剧题材的一次突破。然而,正如弗斯特所说:"人成为完全客观地观察、描绘和分析的对象,可以象理解机器的工作原理那样去理解人的行为,道德评价对人的行为象对机器一样失去了效用,因为人的行为同样为遗传、环境和时代所定。"⑥这是自然主义戏剧理论的机械性。自然主义者似乎把科学当作了宗教,把文

① [法]马尔蒂诺《法国自然主义》,转引自高建为《自然主义诗学及其在世界各国的传播和影响》,江西教育出版社,2004 年,第 18 页。
② 朱雯等编选《文学中的自然主义》,左拉"戏剧中的自然主义",上海文艺出版社,1992 年,第 167 页。
③ 朱雯等编选《文学中的自然主义》,左拉"《黛蕾丝·拉甘》再版序",上海文艺出版社,1992 年,第 120 页。
④ 朱雯等编选《文学中的自然主义》,左拉"《黛蕾丝·拉甘》再版序",上海文艺出版社,1992 年,第 120 页。
⑤ 朱雯等编选《文学中的自然主义》,左拉"巴尔扎克和我的区别",上海文艺出版社,1992 年,第 292 页。
⑥ 利里安·R·弗斯特、彼特·N·斯克爱英《自然主义》,任庆平译,昆仑出版社,1989 年,第 24 页。

学当作了科学。"自然科学构成我们整个现代思想的基础。"①左拉声明:"我的目标首先是一种科学的目标。"②自然主义看重对生活真实的描述,从表面上看,戏剧似乎是最佳形式,但在实践上或许存在很多问题。在这个意义上,自然主义戏剧是实验戏剧。许多剧作家进行了实验的尝试,但真正成功的可能屈指可数。在弗斯特看来,只有"霍普特曼真正成功地把自然主义的一般原则和自然主义戏剧在表演的时间、空间方面受的限制协调起来"。③自然主义和现实主义戏剧都强调摹仿现实,因而没有根本的区别。"真实观"是二者的共同基石,"即艺术的本质就是摹仿,是客观地再现外部现实"④,但自然主义戏剧正如左拉所阐述的,"更加强调同自然科学家的相似之处"⑤。感受和认知科学,带给现实主义者追求真实的勇气,对外部世界诸现象进行批判的力量;自然主义者却试图加入到科学的行列,用科学精神和实验方法来创作戏剧。随着科学元素的引入,自然主义戏剧更看重的是科学分析,而非现实主义戏剧的理性批判。"自然主义是一种更严酷的现实主义。"⑥左拉建立了体系化的自然主义戏剧理论,特别是发展了现实主义的"真实"概念,将之扩展为自然主义真实观:"如实地感受自然和再现自然"⑦;"字句、段落、篇章,整本书都应该响彻真实之声"⑧。比起现实主义的"客观真实",自然主义的"科学真实"要求有更大范围和更为彻底的真实,它追求无所不包的真实,绝对的真实,严酷的真实,不带任何粉饰的真实。从表面上看,自然主义剧作家不关心理想,也不在乎价值观念,更是忌讳提及"道

① 柳鸣九主编《自然主义》,威廉·伯尔舍"现实主义与自然科学",中国社会科学出版社,1988年,第528页。
② 朱雯等编选《文学中的自然主义》,左拉《黛蕾丝·拉甘》再版序",上海文艺出版社,1992年,第120页。
③ 利里安·R.弗斯特、彼特·N.斯克爱英《自然主义》,任庆平译,昆仑出版社,1989年,第63页。
④ 利里安·R.弗斯特、彼特·N.斯克爱英《自然主义》,任庆平译,昆仑出版社,1989年,第10页。
⑤ 雷内·韦勒克《现实主义和自然主义》,杨正润译,《文艺理论研究》,华东师范大学出版社,1987年第1期,第79页。
⑥ 罗兰·斯特龙伯格《西方现代思想史》,刘北成、赵国新译,中央编译出版社,2005年,第358页。
⑦ 朱雯等编选《文学中的自然主义》,左拉"论小说",上海文艺出版社,1992年,第207页。
⑧ 朱雯等编选《文学中的自然主义》,左拉"论小说",上海文艺出版社,1992年,第207页。

德"一词;而实质上,科学真实的极度客观要求包含着一种态度,这种态度是隐蔽在客观性下的意识形态。换言之,真实地记录本身就是一种道德的体现,因为"脱离了真实就不会有道德可言"①。浪漫主义的幻想在左拉这里是"伪善",自然主义戏剧才是"真善",所以左拉说:"我不知道还有什么比这更道德、更严肃的派别了。"②

经典现实主义的理性批判更加明显而张扬,但自然主义的科学真实对绝对真实、残酷真实的强调,也蕴涵了道德批判的潜在命题。比如对社会下层和劳动人民艰辛困苦的侧重表现,本身便包含了自然主义者的道德批判态度。自然主义者甚至超越了一般问题的道德批判,进入了全人类的宏观题旨,希望通过科学的方法,来达到提高全人类认知的目的,这不能不说是一种更高程度的道德理想。甚至可以说,自然主义戏剧的宏观道德使命超越了经典现实主义作品中具体的道德倾向。左拉就认为自己是"实验论的道德学家",自然主义作品的实用意义和高尚道德在于"和整个时代一起从事征服自然的宏伟事业,大大增强人类的能力"③;而且"实验的观点本身就带有修改的观点"④。所谓"修改",本身就蕴涵了自然主义戏剧的道德使命。左拉宏伟的道德理想是希望改变的并非一时一地,而是增强全人类的能力。"实际上,伟大的文风乃是出自逻辑与明晰的。"⑤一方面,自然主义戏剧继承了现实主义的理性精神;另一方面,左拉将戏剧的道德使命提高到了前所未有的高度,成为一种理想信念。然而,对自然主义的道德理想,理论界也提出了诸多的质疑。如弗斯特指出:自然主义理论自身存在着某种矛盾特性。自然主义者努力以公正的观察者的清醒态度与心灵高尚的理想主义结合起来,"对这个世界以及人类,他们既满怀希望,同时又很失望。这种内在的双重性质可以用来说明自然主义为什么有一些明显的不一致,但同时它又赋

① 朱雯等编选《文学中的自然主义》,左拉"戏剧中的自然主义",上海文艺出版社,1992年,第180页。
② 朱雯等编选《文学中的自然主义》,左拉"戏剧中的自然主义",上海文艺出版社,1992年,第180页。
③ 朱雯等编选《文学中的自然主义》,左拉"实验小说论",上海文艺出版社,1992年,第147页。
④ 朱雯等编选《文学中的自然主义》,左拉"实验小说论",上海文艺出版社,1992年,第133页。
⑤ 朱雯等编选《文学中的自然主义》,左拉"实验小说论",上海文艺出版社,1992年,第160页。

予了这场运动以某种辨正的张力"①。在科学决定论的时代大背景下,自然主义者们宣称:"做善与恶的主宰,支配生活,治理社会,逐步解决社会正义的一切问题。"②而正是这种信心,"促使他们去揭露育婴院的罪恶、矿工和奴仆恶劣的工作环境等等"③。

此外,自然主义戏剧理论的"真实",有人认为是极端真实的自我陷阱。从狄德罗和莱辛,到易卜生和萧伯纳,以至左拉的自然主义戏剧,"真实"作为核心概念,在极端化的理解下,为自身的被颠覆设下了陷阱。韦勒克指出:"艺术作品是人写的,不可避免地要表现出他们的个性和观点。"那么,左拉对绝对真实的追求,"只是导致粗劣的艺术,导致笨拙和毫无生气的材料展览",导致"艺术同报道、'文献'之间的混淆"④。因此,自然主义戏剧想要推动现实主义的摹仿自然理念达到逻辑上可能的极限,将剧作家的任务简化为摄影和录音的记录现实,导致"它实际上是一种可怕的反艺术倾向,它对人的看法太狭隘,而关于艺术创作过程的观念更是误入迷途,以至难于产生流芳千古的佳作"⑤。但不可否认,自然主义戏剧理论极端重视环境的描述和作用,将狄德罗的情境理论发展到极致,在科学真实的指引下,引发了19世纪末的演剧革命。围绕自然主义戏剧,掀起现实主义演剧探索的高潮,演剧理论在此阶段得到飞速发展,其中,真实的舞台布景改革是自然主义戏剧最大的成就之一。

追求真实的舞台布景是所有现实主义戏剧的共同目标,但自然主义戏剧发展并革新了舞台布景,使真实的舞台布景成为可能,并逐渐为大众所接受。自然主义戏剧以前,布景基本是无足轻重的陪衬,粗制滥造,浮华虚假,观众对此漫不经心,习以为常。如流行已久的透视布景,往往把许多道具不恰当地画到景片上去,景片阴影与舞台灯光所造成的阴影之间存在严重矛

① 利里安·R.弗斯特、彼特·N.斯克爱英《自然主义》,任庆平译,昆仑出版社,1989年版,第27页。
② 朱雯等编选《文学中的自然主义》,左拉"实验小说论",上海文艺出版社,1992年,第143页。
③ 利里安·R.弗斯特、彼特·N.斯克爱英《自然主义》,任庆平译,昆仑出版社,1989年,第60页。
④ 雷内·韦勒克《现实主义和自然主义》,杨正润译,《文艺理论研究》,1987年第1期,第82页。
⑤ 利里安·R.弗斯特、彼特·N.斯克爱英《自然主义》,任庆平译,昆仑出版社,1989年,第80页。

盾。演员本身不能靠近布景，否则就会漏洞百出。这些布景上的缺陷到了自然主义者手中才予以正视，加以克服，因为在自然主义演出中，布景已不再是背景，而是作为人物的环境存在。布景和道具的精益求精，让舞台设计达到前所未有的真实程度。实验戏剧需要倚靠舞台布景再现真实的环境。对自然主义剧作家而言，他们"每时每刻记下人所活动并产生事实的物质环境"，但这些描写未必搬到舞台上去，"因为它们已经自然而然地存在于舞台上了"，布景就是"一种连续不断的描写"，它"可能比一部小说中所作的描写还要更为精确而动人得多"①。通过布景，"幻象油然而生"②。自此，"布景的意义不但在于显示地方色彩或给予演员一个图解式的地点，而且，环境决定人的行为要超过其他一切，因此布景的作用主要在于显示角色的环境"，"布景要与生活中的环境同样的生动、具体和真实，按照左拉的意思来说是'真实生活的复制'"③。舞台布景因此在自然主义戏剧中占有举足轻重的地位。透过自然主义戏剧对真实舞台布景的尝试，人们"在舞台上看到那么突出有力的、那么真实得惊人的布景之后，你再也不能否认在舞台上展现环境现实的可能性了"④。在几乎所有的自然主义戏剧中，剧作家不厌其烦地对舞台布景进行细微的描述，以帮助读者或观众进入真实的舞台幻觉。1879 年，左拉的《小酒店》改编成戏剧上演时，布景把一个非常真实的小酒店搬上了舞台。演出结束后，左拉赞赏道："我的全部想法在于对生活的真实复制，人们来来往往，或坐在桌边，或站在柜台旁饮酒，像把我们带进了一座真正的酒店那样。"⑤左拉在《自然主义剧场》一文中，对"服装"和"道具"部分进行了更进一步的说明。巴黎自由剧院的创建者安托万（A. Antoine）是左拉自然主义戏剧理念的服膺者，他在 1887 年创立自由剧场，对追求逼真幻觉比起一般现实主义剧场走到了极端，因为它强烈地追求被称为"照相式"的真实效果。

① 朱雯等编选《文学中的自然主义》，左拉"戏剧中的自然主义"，上海文艺出版社，1992 年，第 200 页。
② 朱雯等编选《文学中的自然主义》，左拉"戏剧中的自然主义"，上海文艺出版社，1992 年，第 200 页。
③ 吴光耀《西方演剧史稿》（上），中国戏剧出版社，2002 年，第 316 页。
④ 朱雯等编选《文学中的自然主义》，左拉"戏剧中的自然主义"，上海文艺出版社，1992 年，第 200 页。
⑤ 转引自吴光耀《西方演剧史稿》（上），中国戏剧出版社，2002 年，第 316 页。

这需要技术或艺术手段的支撑。有人认为这是受到当时摄影技术和电影诞生的影响。诚然,从19世纪末戏剧和电影发展史来看,二者具有同体共生的关系。自然主义剧场和当时摄影或电影之间的密切关系突出地体现在法国自然主义剧场导演安托万身上,他是法国第一位现代导演,同时也是演员、电影工作者;他在剧场实践中,全面地以实物替换平面、虚假的布景,企图让舞台成为真实生活的一个活生生的片段。有趣的是,对自然主义的追求竟导致他后来舍弃戏剧而转向当时刚诞生的电影。安托万提倡将摄影机搬出摄影棚,舍弃特殊镜头,到户外去拍摄真实的景物,他将之称为"自然布景"。这是因为摄影机相对于剧场而言更易于捕捉"真实生活的片段"。所以,20世纪中期电影纪实美学理论家安德烈·巴赞(Andre Bazin)重新审视前辈足迹,发现安托万所找寻的是一种前-电影(pre-cinema),可见,安托万转向电影的制作不是一件偶然的事。于此,我们可以看到自然主义剧场和摄影或电影(影像的逼真幻觉的追求)之间的深切关系。再看摄影和戏剧的关系,二者的渊源主要体现在"暗室"(camera obscura)制造幻觉的问题上。摄影的观念(conception)并不是从19世纪才开始有的,远在文艺复兴时代就有用针孔成像的光学原理投射自然景象于密闭室内的墙上,形成相当精确的"暗室"建构。然而,在摄影找到它的化学配方之前,"暗室"制造幻觉的能力主要被运用到剧场里。摄影的发明者达给荷(Daguerre)并不是为了科学用途才去研究发明摄影,他对于机械影像的兴趣,始于他在剧场里运用投影和透明布幕制造出来的幻觉背景空间(diorama)。罗兰·巴特在关于摄影美学的重要著作《明室》中也提到"摄影是通过戏剧,而不是通过绘画才和艺术沾上边"[1]。在了解"暗室"之后,就不难理解自然主义剧场的"照相式"风格了。从"暗室"的构造来看,"第四堵墙"的概念也就是必然的了;它是制造幻觉不可或缺的要件。早在17、18世纪,在"暗室"被运用在剧场时,"第四堵墙"的观念就出现了。莫里哀在《凡尔赛宫的即兴演出》中就提及此面看不见的墙;狄德罗在《演员的矛盾》中也要求演员不要理会观众的存在,就像有一道墙分隔了台上和台下[2]。幻觉的制造还有一个要素是灯光,所有自然主

[1] R. Barthes, *La Chamber Claire*, Edition de l'Etoile Gallimard, Le Seuil, 1980, p.55.
[2] P. Pavis, *Dictionary of the Theatre*, University of Toronto Press, 1998, p.309.

义剧场在演出时都要求台下暗灯,这使整个剧场更像是一个"暗室"①。

自然主义剧场最著名的舞台布景,可能是法国安托万在1888年导演《屠夫》一剧所展现的布景:"剧中的肉店案台上悬挂牛尸,以求逼真,在服装、家、房园和舞台动作上也有相同的企图。"②在英国,开创了导演制度的梅宁根剧团在舞台布景方面拥有自身的见解,乔治公爵二世尝试避免采用对称的和占据中心的人物布局,以免这样的舞台缺乏生气,转而要求真实的舞台布景和布局,以制造真实的舞台幻觉。在德国舞台上,奥托·布拉姆为了追求布景的真实性,在演出霍普特曼的《日出之前》第二幕农舍时,舞台上设置了井圈、鸽棚、马厩、树木、花圃、长凳、圆门,以及各式门户,十分真实。评论家讽刺地说:"可惜他们忘记了一件重要东西,那就是个大粪堆,顶上立着一只公鸡正在啼叫!"为了加强真实感,奥托·布拉姆甚至还想方设法让观众能够闻到农舍的味道,但由于换景时味道无法散开,影响了下一场的真实,最后才取消了这个主意。而易卜生的《群鬼》与三个"独立剧院"的命运紧密相联,加上后来的莫斯科艺术剧院,促使自然主义理想通过新的表演和制作技巧,通过舞台灯光潜能的利用等完全被付诸实践。自然主义剧场对舞台布景的真实要求更是直接引发了舞台革命,使真实的舞台布景终于获得导演、演员和观众的普遍接受。

自然主义布景体系以逼真于生活为目标,无所不至地复制生活,堆砌细节,其目的是使观众产生舞台上的演出是发生于身边的真实的幻觉,到了19世纪,幻觉主义在自然主义剧场那里被推向了极端。此时,自然主义戏剧倡导舞台布景的革新要求舞台布景完全"与剧中人物生活的情境一致。因此,演员并不是在观众面前'演戏',而是在观众面前'生活'"③。除了在舞台上用实物替代平面式布景和假造的道具之外,对表演摹仿真实达到极致的追求是自然主义剧场最重要的特征。在这个方面,斯坦尼斯拉夫斯基走得最远。斯坦尼斯拉夫斯基体系作为演员培养和训练的方案,旨在让演员离开定型化、不自然的表演方式,也就是要求演员停止"表演化"的状态而进入

① 参见蓝剑虹《现代戏剧的追寻:新演员或是新观众?》,唐山出版社,1999年,第291—294页。
② 布罗凯特《世界戏剧艺术欣赏——世界戏剧史》,胡耀恒译,中国戏剧出版社,1987年,第329页。
③ Marvin Carlson,*Theories of Theatre*,Cornell University Press,1985,p.275.

真实存在的状态:"他(演员)不是在演李尔王,而是,他就是李尔王。"体系追寻的结果是:舞台上的"生活"竟比台下的日常生活来得更加真实。所以,我们说他是幻觉剧场的终结者,因为他回到生活真实的追寻,竟然导致对生活真实的质疑。这也就导致了对自然主义幻觉剧场摹仿真实生活律则本身的否定。通过在舞台上对真实的创造,揭示了日常生活的非真实性:因为一种无创造性的现实生活,在艺术家看来也就是荒诞和虚假的,甚至没有了存在的意义。在斯坦尼斯拉夫斯基的继承者与反叛者布莱希特、格洛托夫斯基、彼得·布鲁克等人那里,他们的表演革新,很重要的就是立基于对日常生活创造力丧失的批判。他们重新思考表演,打破第四堵墙,重塑观演关系,重新寻找戏剧与人类生活的本质联系。这就导致了从幻觉剧场到反幻觉剧场的革命。

对科学思维和方法的直接运用是自然主义剧场的另一个突出特点。自然主义者的科学实验精神,直接影响和引导了后来弗洛伊德精神分析学派的诞生;同时,自然主义戏剧理论将理性在人类生活中的作用最小化,为20世纪初表现主义和超自然主义等埋下了伏笔[①]。

总之,自然主义幻觉剧场试图如实反映生活现实并对其进行分析,从而对社会施加影响力[②]。这是19世纪末一个强烈的戏剧运动,从题材内容、舞台布景到表演方法,把亚里士多德式"摹仿"理论推向了极端。它反映生活要求一种"照相式"的真实效果,其实质就是在舞台上创造逼真的幻觉,所以自然主义是幻觉剧场的一种极端形式。在19世纪末到20世纪初,自然主义幻觉剧场过分地追求表面效果的逼真,甚至提倡真物上台,不惜以生活表面的真实代替艺术,这既成为自然主义本身的否定,也同时取消了艺术本身。对幻觉剧场,特别是自然主义幻觉剧场的反叛与革新运动也就随之发生。

二、从幻觉剧场到反幻觉剧场

艺术中反对摹仿自然之说,在18、19世纪康德和黑格尔的美学理论中开始出现。康德把摹仿自然达到逼真妙肖的作品贬称为"巧戏法",犹如一个

① 参见周宁主编《西方戏剧理论史》,厦门大学出版社,2008年,第610—659页。
② 参见蓝剑虹《现代戏剧的追寻:新演员或是新观众?》,唐山出版社,1999年,第272—278页。

人学会百无一失地把豆粒掷过小孔的那种把戏,是空洞无用和毫无意义的。黑格尔在他的《美学》序论中没有直接使用"幻觉"这个词,而是描述为"完全使人误信为真的摹仿"。他举了古希腊画家邱克西斯的绘画"引起鸽子飞来啄食的葡萄"的例子,分析这些自然的摹本算不上是艺术作品,而只能令人感到腻味和生厌。欺骗鸽子、猴子的作品是没有什么可值得赞赏的,艺术应有另外更高的标准。显然,黑格尔反对酷肖自然表象的单纯摹仿。康德和黑格尔的哲学与美学观点为反幻觉主义的艺术提供了理论依据[①]。

(一)斯坦尼斯拉夫斯基:幻觉剧场的终结

亚里士多德在《诗学》中区分史诗和悲剧,前者是叙述,后者是摹仿。叙述要求演员"出角色",摹仿的最高境界则是"入角色"。亚里士多德的理论为西方戏剧规定了范式,西方戏剧摹仿性、写实性一直占主导地位。真实性原则在某种意义上就是戏剧的原则,不管是自然主义、现实主义还是现代派,真实性的神话已成为西方戏剧创作的无意识。戏剧的虚构故事是现实生活的摹仿与再现,人物若想使自己的表演获得真实性,就必须像现实中那样举手投足。表演动作的有效性,不仅取证于台词,还取证于现实,动作与现实间的逼真程度是幻觉剧场潜在的美学追求。这是西方戏剧表演模式中的基本前提[②]。

诚然,亚里士多德发展了古希腊"摹仿"论的传统,在《诗学》里所确立的主要是现实主义美学原则。亚里士多德给悲剧所下的定义:"悲剧是一个严肃、完整、有一定长度的行动的摹仿","借引起怜悯和恐惧来使这些情感得到陶冶"[③]。关于悲剧是"行动的摹仿"、"不采用叙述法"和强调情感的作用等理论主张成了几千年剧场艺术的灵魂。与此相关联的演员艺术,《诗学》也有一段形象的表述:"自然与矫揉造作的差别,就象特俄多柔斯的嗓音与其他演员的嗓音的差别一样。特俄多柔斯听起来,就真象他所扮演的角色在说话一样,而其他的演员则不是如此",因为"自然是有说服力的,而矫揉

① 参见吴光耀《西方演剧史论稿》(下),中国戏剧出版社,2002年,第781页。
② 参见周宁《比较戏剧学》,上海社会科学院出版社,1993年,第72—74页。
③ [古希腊]亚里士多德《诗学》,罗念生译,人民文学出版社,2002年,第16页。以下出自《诗学》的原文引用均出自此书,恕不一一另注。

造作则适得其反"。表演艺术应该符合现实生活,符合自然的本来面貌,符合剧本中所刻画的人物形象。在此,亚里士多德关于表演的"摹仿"、"自然"等概念,为幻觉主义剧场艺术开辟了道路。西方戏剧一般所谓继承传统,就是指继承《诗学》所奠定的现实主义传统。古罗马的贺拉斯著有《诗艺》,基本继承了亚里士多德"摹仿说"和"移情说"等美学观。文艺复兴时期的莎士比亚认为现实生活是表演艺术的基础,无论念词还是动作,都应该合乎常识,合乎人情常道,戏剧是情感的戏剧,摹仿的戏剧,演员必须化身为人物形象,戏剧演出应该陶冶人的性情等,基本上也继承了亚里士多德艺术摹仿自然的美学思想。18 世纪狄德罗在哲学、美学上继承了摹仿自然的现实主义思想,并将之发展成熟。其著述《演员的矛盾》主张"用心摹仿自然",在自然门下作一名潜心向学的弟子,才能成为真正的"大演员"。后来,幻觉主义"第四堵墙"理论也导源于狄德罗。莱辛在《汉堡剧评》中提出戏剧作为时空艺术,应该是一种"动的绘画",具有绘画摹仿现实的逼真性。浪漫主义时期的歌德和席勒同样继承和发展了亚里士多德的美学理想,认为戏剧是摹仿的艺术,但不应该成为鄙俗的现实的再现,而是"不仅必须摹仿自然,而且还必须把自然完美地再创造出来"[1];艺术对于自然有双重关系,"既是自然的主宰,又是自然的奴隶"[2]。总之,在亚里士多德之后,理论家和剧作家不断地加强和深化《诗学》的戏剧传统,而演员更在实践中贯彻和发扬了这个传统,如被称为"自然派"代表的泰马和"表现派"的哥格兰都主张"演员应当在镜子前练习",致力于使自己的表演接近生活真实的自然,"把一种自然的说话方式和活动方式介绍进了悲剧"(哥格兰对泰马的评价)[3]。被称为英国的泰马的欧文、意大利悲剧演员萨尔维尼,也都是为悲剧表演力争自然的著名演员。到了 19 世纪末,亚里士多德所奠定的现实主义戏剧传统发展到了高潮,出现了自然主义幻觉剧场的极端形式。正是在这个历史时刻,斯坦尼斯拉夫斯基(C.Stanislavski)作为演员、导演、理论家和戏剧教育家,在亚里士多德、贺拉斯、莎士比亚、狄德罗、莱辛、歌德、席勒等人的理论,以及泰马、欧

[1] 歌德《演员的规则》,转引自王昆《表演理论史迹缕析》,《戏剧艺术》1986 年第 2 期,第 104 页。
[2] 歌德《演员的规则》,转引自王昆《表演理论史迹缕析》,《戏剧艺术》1986 年第 2 期,第 104 页。
[3] 歌德《演员的规则》,转引自王昆《表演理论史迹缕析》,《戏剧艺术》1986 年第 2 期,第 105 页。

文、哥格兰、萨尔维尼等人的实践基础上,建构了系统的戏剧体系,就是这个体系成了亚里士多德戏剧传统的集大成。回首西方剧场历史,我们找到了斯坦尼斯拉夫斯基的准确位置,即作为幻觉剧场的高潮式、终结式人物。也就是说,在体系草创时期,斯坦尼斯拉夫斯基自觉地继承与发扬了西方戏剧的伟大传统,对幻觉剧场进行了总结,其理论基石正是现实主义美学观,重点是解决表演的真实性问题:演员要在舞台上自然、真实、真诚和富于激情地把角色塑造出来。具体地说,是以西方戏剧的摹仿和展示性为逻辑起点,其理论旨归是追求真实性的神话。作为幻觉剧场的终结者,无论是前期的体验派艺术,或后期的形体动作表演法,都贯穿着他对剧场表演的真实性具有绝对性和普遍性的信仰。这就出现一个真实与幻觉的矛盾问题,这也是西方亚里士多德戏剧传统的潜在问题。那么站在临界点上,斯坦尼斯拉夫斯基体系,是如何回应这个问题,并开启了20世纪剧场的划时代变革的?

现实主义理论奠基于亚里士多德《诗学》中的术语"摹仿",这原本是讲戏剧,或其他艺术形式,如何与生活相关联的问题。摹仿的原意可能是艺术创作如何摹仿自然的原理而创造,并非简单的真实与不真实的问题。而说到艺术之真,这是戏剧乃至一切艺术形式永恒的追求,这一点从斯坦尼斯拉夫斯基到布莱希特,从现实主义到现代、后现代主义没有本质的差别。在构成真实性的途径上,如果以扮演为戏剧的实质,也就不存在一种演出形式比另一种演出形式更"真实"的问题。另一方面,所有戏剧都是间接区分与验定生活的符号学手段。如果一定要追问斯坦尼斯拉夫斯基体系是不是现实主义,答案是既是现实主义,又不是现实主义。前者指它对亚里士多德以来西方戏剧传统的继承和总结性特征,后者指它对现代主义表演学的开启意义。作为一个严肃的戏剧家,体系充满了传统的戏剧理论的成分,但同时又把这些成分变成了问题。因此,可以肯定地说,体系不仅是幻觉剧场的终结,也孕育了反幻觉剧场的开端。

20世纪上半叶,斯坦尼斯拉夫斯基的工作是一个奇迹或神话,成为世界各国戏剧工作者的启蒙导师。创立"生物力学"表演法的构成主义戏剧家梅耶荷德(V. E. Meyerhold),就是斯坦尼斯拉夫斯基的学生;斯坦尼斯拉夫斯基的工作也影响了法国"民众剧场"运动的先驱者科伯(J. Copeau),而科伯

的"老鸽巢"培育出杜兰和茹威等优秀的演员和导演;杜兰又成为"残酷剧场"创始人阿尔托的戏剧启蒙老师;德国的布莱希特,这位幻觉剧场最激烈的颠覆者,在晚期也做了一系列的斯坦尼斯拉夫斯基研究。如果说以上这些描述还只是从影响效应说明问题,那么真正能够证明这个反幻觉开端,还得从斯坦尼斯拉夫斯基是如何从幻觉剧场最终走向反幻觉剧场说起。

斯坦尼斯拉夫斯基对舞台表演艺术的革新,是从对旧有方法的批判和超越开始的。他批判现实主义或自然主义再现真实的美学规范说:"艺术并不是生活,甚至也不是这一生活的反映。艺术它本身就是一个创造者。"①这道出了艺术追求的是一种创造性,而不仅是一种摹仿性。这种创造性艺术的目标不是摹仿生活的真实,而是要创造更高真实的生命,斯坦尼斯拉夫斯基表述为:"真正的演员是那个欲求在其自身创造出另一种生命,另一种比围绕在我们周遭的现实生活更加深刻和美好的生命。"②这样的追求显然与幻觉剧场是自相矛盾的:从对一个真实性的追求引发到对现实生活的否拒:台上的演出将会比台下的真实生活来得更加真实,也来得更加深刻。这是整个现代主义戏剧,包括布莱希特、阿尔托等彻底反叛幻觉主义剧场者的真实观。在这个萌芽于斯坦尼斯拉夫斯基这位幻觉剧场终结者的反叛传统中,艺术吊诡而又深刻地揭显了无创造性的现实生活的荒诞与虚假。斯坦尼斯拉夫斯基对真实性的探索,走到了对现实生活的真实性和原证性的质疑③。这就决定了体系不可能被锁定在现实主义幻觉剧场的美学典范,而是事实上开启了现代主义反幻觉剧场的源头。

作为20世纪初最伟大的戏剧革新家,斯坦尼斯拉夫斯基很善于反思自己的戏剧理论和实践,同时很敏锐地发现和吸收新的戏剧观念和方法。这首先体现在梅耶荷德这个幻觉剧场的反叛者与斯坦尼斯拉夫斯基若即若离的关系。梅耶荷德曾是莫斯科艺术剧院的成员,后来由于观念分歧而加入

① C. Stanislavski, *La formation de l'acteur*, Payot, Paris, 1969, p.31. 转引自蓝剑虹《回到斯坦尼斯拉夫斯基》,唐山出版社,2002年,第156页。
② C. Stanislavski, *La formation de l'acteur*, Payot, Paris, 1969, p.50. 转引自蓝剑虹《回到斯坦尼斯拉夫斯基》,唐山出版社,2002年,第156页。此句引文因为确实需要多次在论文中引用,恕不一一加注。
③ 参见蓝剑虹《回到斯坦尼斯拉夫斯基》,唐山出版社,2002年,第156页。

了象征主义表演流派,最后发展出自己的独立自觉的戏剧美学,成为构成主义的主要导演。不只是梅耶荷德发现了这个时代性的问题,斯坦尼斯拉夫斯基也逐渐对现实主义幻觉剧场存在的问题有所察觉,对新兴的象征主义戏剧方法有所感应。所以,斯坦尼斯拉夫斯基也开始在莫斯科艺术剧院上演象征主义戏剧,如导演了梅特林克的三个短剧,探索了一些新的艺术形式。1905年,斯坦尼斯拉夫斯基遇见梅耶荷德时写道:"我们之间的差别在于我只是力图探索新的东西,而对于实现这些东西的途径和方法还不知道;梅耶荷德呢,看来他已经找到了新的途径和方法,不过由于物质条件和剧团人力薄弱,还不能完全加以实现。"①于是,斯坦尼斯拉夫斯基邀请梅耶荷德回到莫斯科艺术剧院,在戏剧工作坊里当导演,以继续进行他的研究和实验。就这样他们开始了合作,在戏剧工作坊的成立大会上,斯坦尼斯拉夫斯基陈说年轻剧团的使命是"全力以赴去实现自己的主要任务——以新的舞台表演的形式和方法更新戏剧艺术",因为"现实主义,日常生活场面已经过时了。非现实的东西主宰舞台的时代到来了……"②。这是两位20世纪初俄罗斯最伟大的戏剧革新家合作探索新戏剧的短暂的黄金时期。斯坦尼斯拉夫斯基后期发展的"形体动作"表演法,目的在于使演员摆脱偶然性、随意性和自发性的支配,可以说很大程度上受到梅耶荷德的启发。此外,斯坦尼斯拉夫斯基试图突破现实主义幻觉剧场束缚的努力,还体现在1912年与戈登·克雷合作在莫斯科艺术剧院上演了《哈姆雷特》。此时的克雷"正在寻找一切机会将他的观点付诸实践"③;两人虽然说不上合作成功,但该剧作为新象征主义的传奇剧目而上演了四百多场,使戏剧界人士大开了眼界。所以,我们说斯坦尼斯拉夫斯基最难能可贵的,在于他的思想是客观和科学的,而不是主观和保守的;他的体系是包容和开放的,而不是僵化和封闭的。法国剧评家多尔(B. Dort)就曾说过:"斯坦尼斯拉夫斯基不是要颁布一绝对

① 斯坦尼斯拉夫斯基《我的艺术生涯》,《斯坦尼斯拉夫斯基全集》(第一卷),史敏徒译,郑雪来校,中国电影出版社,1985年,第332页。
② 转引自陈世雄《导演者:从梅宁根到巴尔巴》,厦门大学出版社,2006年,第266—267页。
③ [英]J.L.斯泰恩《现代戏剧理论与实践》,刘国彬等译,中国戏剧出版社,2002年,第260页。

性的美学教条,它们的存在只是为了被超越。"① 如果把斯坦尼斯拉夫斯基放在整个西方现代剧场改革的视野中,我们发现体系既是 19 世纪现实主义幻觉剧场理论的发展高潮,也是 20 世纪反幻觉剧场的理论起点。这在下文的论述中将最直接地体现为,当我们讨论反幻觉剧场主将梅耶荷德、科伯和布莱希特时,我们不得不一再重新提到他们与斯坦尼斯拉夫斯基的关系。

(二) 阿庇亚和克雷:反幻觉剧场的开端

20 世纪初,反幻觉剧场的运动首先从舞台美术开始,两位先驱人物是阿尔道夫·阿庇亚(Adolphe Appia)和戈登·克雷(E. Gordon Craig)。他们用象征主义的美学与方法,反叛自然主义的因袭摹仿和烦琐堆砌。他们主张舞台艺术的统一性,提倡暗示和想象,重视表达剧作的内在感情与思想,反对模拟生活的表象。他们的舞台设计都倾向于单纯化,但形象生动,富于诗情画意。在他们的率先倡导下,各种艺术流派,如象征主义、表现主义等都活跃了起来,冲决了自然主义幻觉剧场的束缚,使 20 世纪舞台的演出形式走向多样化。

阿庇亚和克雷同处于世纪之交,这个时期欧洲开始反思自然主义幻觉剧场,呼唤新舞台形式和新表演方法,他们共享这种时代氛围和迫切要求,并且殊途同归。阿庇亚比克雷年长十岁,当 1897 年克雷离开现实主义幻觉剧场欧文剧团,开始为他自己的戏剧理想而奋斗时,阿庇亚已经有相当成熟的理论和设计广为传播,特别是已出版《瓦格纳的音乐剧的演出》和《音乐和舞台演出》,提倡戏剧革新主张。他们的工作都是彼时在视觉、音乐和文学领域内更广泛的变革运动的一部分,他们都不满于自然主义幻觉剧场的演出形式,舞美设计都不注重物质环境的精准刻画,而是透过写意或夸张的布景去表现戏剧的内涵,彰显象征、暗示和联想。就本身而言,阿庇亚和克雷都富于诗人气质,主张艺术应该纯粹和富有理想,因此他们尤其不喜欢使用照相式的摹仿和人为的透视等绘画手段创造幻觉的自然主义舞台风格,而是注重舞台时间和空间的塑造,使用灯光的造型作用,秉承瓦格纳"整体艺术"的观念,要求舞台演出各要素建立起和谐统一的关系;他们都受到瓦格

① B. Dort, *Theatre Reel*, Seuil, Paris, 1971, p.75. 转引自蓝剑虹《回到斯坦尼斯拉夫斯基》,唐山出版社,2002 年,第 157 页。

纳超验戏剧观念的深远影响,力图在舞台上实现心灵和感官的完美结合,尤其从舞美设计角度,肩负着实现瓦格纳所开启的象征性非写实戏剧理念。这就使他们的工作离19世纪幻觉舞台越来越远,成为20世纪反幻觉剧场的开端。

1914年2月,阿庇亚和克雷在苏黎世的"国际戏剧博览会"上相遇。他们的设计图被布置在同一个房间里展出;两位心有灵犀的艺术家一见如故,整整三天聚在一起,在咖啡馆或餐厅,依靠一点德语,更主要是依靠图画和手势交流。尽管语言不通(阿庇亚不懂英语,克雷不懂法语),两人仍然保持很多年的通信。他们相互欣赏和分享共同的艺术趣味,但保持和而不同的思想。他们共同指向的目标是反叛幻觉舞台,"拒绝现实主义的观念作为一种戏剧艺术胜任的表达方式"①。克雷写的导演日记《面具》以及主要著述都谴责品质低劣的现实主义对演员的专制;阿庇亚具有相似的看法,并采取类似的反写实舞台改革,特别是谴责现实主义的绘画布景,其要素只是外在标志而不是表达戏剧的内在生活。他们对于透视法进行革新,也分享了彼此的观点及同代人的开拓,如不同的平台和舞台水平面对表演者的影响等。《现代表演理论》一书说:"今天我们很少知道是哪些戏剧工作者使用和发展了电动的舞台灯光,或简化的舞台布景更为丰富的潜能,即使有这样的先行者,但他们没有努力使自己的工作成为一致的理论假设的整体,也许也没有考虑到他们的工作与某种严格的实验有关,像阿庇亚和戈登·克雷所做的那样。"②阿庇亚和克雷两人的理论著作真正具有划时代的革新意义,但是很少有机会、合作和资金允许他们的思想在实践中执行,因此有人认为没有办法确切地衡量他们的思想和目标,与在剧场中所取得的成就到底有多大距离③。虽然阿庇亚和克雷,这两位舞台改革家的理论形式带有幻想性,有时甚至是精神化的,但显然其著述修辞具有丰富的隐喻性。幸而两位革新家富有洞察力的传记作者绘制和保存了他们思想和实践的发展变化图,可供

① Jane Miling and Graham Ley, *Modern Thearies of Performance*, Printed and Bound In Great Britain by Creative Print and Design (Wales), Ebbw Vale, 2001, p.28.
② Jane Miling and Graham Ley, *Modern Thearies of Performance*, p.29.
③ Jane Miling and Graham Ley, *Modern Thearies of Performance*, p.30.

后人研究和参考。无疑,他们是20世纪初反叛现实主义幻觉舞台最重要的先驱,因为他们的思想"鸣响着20世纪第一个十年许多戏剧革新家的渴望与抱负"①。在此,我们有必要分别讨论阿庇亚和克雷反叛与舞台革新的观念,以及具体所采取的方法和途径。

1. 阿庇亚反叛现实主义幻觉舞台

阿庇亚作为舞台设计从写实到象征的革新先驱,其美学理想主要是摆脱自然主义、现实主义的羁束,运用象征主义的写意手法,让演员在一个经过净化的雕塑性舞台上活动,协调音乐和剧情,运用现代灯光设计来突出演员,创造气氛,使演出达到高度的和谐美。以音乐为基础,阿庇亚为现代非幻觉剧场的舞美设计提供了美学原理,并创造出许多富于想象力的象征主义舞台设计图流传于世。阿庇亚通往戏剧艺术的媒介首先是音乐,具体地说是瓦格纳音乐式戏剧:最早的著作采用一种学院式的方法,研究和分析瓦格纳的音乐剧,提出他所想象的新戏剧更广阔的可能性;在最初的一些年里,他的思想似乎在一定程度上被他对瓦格纳的兴趣所局限。这体现在音乐的重要性,受到瓦格纳的启发,按照"音乐的"形式来构思理想的戏剧;但是,当阿庇亚对瓦格纳的理论著作进行深入研究之后,特别是对于《未来的艺术》,阿庇亚颇有些微词,认为其中关于布景绘画和演出缺乏具有创见的思想——瓦格纳这位创造了一种完全新型戏剧形式的音乐天才,对于舞台演出的意见却落入俗套;他不吝惜金钱和精力在舞台上营造种种惊人的效果,按照浪漫主义和现实主义的混合,把每一个细节都丝毫不爽地在翼片和背景上画出来,热衷于在布景和服装上追求历史准确性,却忽视它们与音乐的内在联系,因此,瓦格纳的独特风格可以在音乐演奏中听到,却不能让观众在视觉上感受到。阿庇亚指出问题在于这些歌剧演出的模式,在图案化现实主义方面过于刻板豪华,与立体的演员相对照,平面布景显得很不真实;所以,阿庇亚以非凡的天才设计出"音乐"的舞台,就是为了能够表现一出戏内在本质的视觉象征主义模式。这样,阿庇亚避开了舞台布景上的现实主义,一种新的象征性设计把戏剧从维多利亚时代摆脱出来,具体方法是

① Jane Miling and Graham Ley, *Modern Thearies of Performance*, p.52.

用音乐这个要素，把通常被认为是各不相连的那些舞台要素结合起来——这些要素有的产生于时间，有的产生于空间，而阿庇亚理解舞台演出是"时间变成空间"的艺术。由此，阿庇亚得出舞美设计是一个空间造型的问题，使在舞台拱形台口里面，音乐形式能够支配表演区内的几何形状和面积，这样舞台便可以获得立体的流动的性质。在《音乐和舞台艺术》这本书中，阿庇亚具体讨论了舞台美学复杂的问题。如前所述，他首先发觉的是，现实主义摹仿性舞台设计不能充分演绎瓦格纳歌剧的内蕴，尤其是与其音乐不相协调。同时，他非常失望由缺乏热情的半心半意的现实主义者的努力，把瓦格纳的歌剧文本搬上舞台，甚至在拜罗伊特，瓦格纳遗孀柯雪玛也是"用一切现实主义者的荣光"保存瓦格纳的遗产。针对这个问题，阿庇亚有效地提出一种远为抽象的、与瓦格纳的意图一致的视觉图像和活动模式。舞台布景绘画，特别是现实主义幻觉的种种努力，被阿庇亚所嘲笑，而突破旧的框框，通过抽象化的方法获得新的发展，是他所显示出来的美学趣味。阿庇亚为了提高"音乐"的支配地位，提出一种有机构成系统或谱系："音乐乃是戏剧的灵魂，它给戏剧以生命，通过它的有节奏跳动，按比例和顺序地决定有机体的每一个动作。"① 用这种方式他试图通过剧作家-作曲家的意愿保持艺术的统一力量，并用这个力量引导舞台布景，这与克雷舞台导演的意志决定一切的主张大相径庭。但是到了后期，阿庇亚也持有一种观点，即导演的角色是作为一个艺术家，这个艺术家将"检验他自己想象的戏剧，为了尽可能剥除掉许多惯例……而必须拥有一种富有吸引力的影响，更像一个亲切的领导者或交响乐队的指挥员"②。有人认为这个亲切的领导者或指挥员在下意识里是阿庇亚自己渴望充当的一种角色。思想上发生这种微妙变化之后，反映在著作中，阿庇亚致力于发现"一种原理，直接从戏剧的原初概念中取得，没有再通过剧作家的意愿……规定舞台布景"③。阿庇亚找到这个原理就是音乐和节奏。而当他提出使"我们内在生活的隐秘世界"在艺术中得

① Appia, *Music and the Art of Theatre*, trans. R. Corrigan and M. Dirks, Coral Gales, Florida: University of Miami Press, 1962, p.26.
② Appia, *Music and the Art of Theatre*, trans. R. Corrigan and M. Dirks, Coral Gales, Florida: University of Miami Press, 1962, p.41.
③ Appia, *Music and the Art of Theatre*, trans. R. Corrigan and M. Dirks, 1962, p.23.

到表达时,他的理论体现出一种果断的象征主义者的倾向。在阿庇亚那里,这种内在生活包括什么不是很清晰,但它与"我们作为人之为人的基本需要"相关联。"我们潜在的力量"和"我们最秘密的渴望"都在我们的梦里被揭示[1],所以阿庇亚认为艺术必须直接向观众表达这种内在的生活,而"这种生活除了通过音乐不能被表达,或者说只有音乐能表达那种生活"[2]。从早期开始,象征的方法就在阿庇亚的工作中出现,并且成为中心,因之他主张在音乐乐谱和演出之间的关系应该是有机的,而演员和观众的相互关系也被理想化为通过音乐的一种直接交流:"如果这种联系的有机链条破裂或缺漏,音乐的表达力量就在那里被切断而不能到达更远的地方。"[3]这种音乐-戏剧的精神,以及它对观众的影响,在后来的著作中得到更充分的发展。

阿庇亚使舞台设计从写实或自然主义地复制生活提高到一个塑造气氛、意境的象征主义的艺术水平,除了音乐这个戏剧情感表现的灵魂之外,就舞美表现而言,灯光的运用首次被提到至高的地位。阿庇亚被称为现代"灯光之父",在他那里,灯光不只是为了照明,而是极为重要的造型因素。由于灯光是"可塑的",只有它能把演员、舞台和布景连成一体;因此,舞台设计师不是往布景上着色,而是利用所控制的灯光在布景上刷上灯光;由于灯光可以流动,它的颜色可以变换,因而能够造成色彩和强度发生迅速而细微的变化。富有表现力的光和影还会加强演员具有生命力的特征,并且对戏剧产生如同音乐对瓦格纳歌剧所产生的那种气氛——使表演更出色,以及给舞台增加一种时间的氛围,使之具有位置及随时间而向前运动的感觉。《音乐和舞台艺术》这本书的理论部分,以及附录中《特里斯坦与伊索尔德》和《指环》等舞台设计和布景分析,围绕的中心是灯光的可能性:"灯光的支配至高无上,而且决定舞台上的任何其他东西。"[4]这些设计和他后来的实验,结合他在所有著作中灯光表现的特性,受到最多倡导,所以他的声望主要应该归功于作为现代剧场灯光设计师。毫无疑问,阿庇亚第一个提供了

[1] Appia, *Music and the Art of Theatre*, trans. R. Corrigan and M. Dirks, 1962, pp.98-99.
[2] Appia, *Music and the Art of Theatre*, trans. R. Corrigan and M. Dirks, 1962, p.26.
[3] Appia, *Music and the Art of Theatre*, trans. R. Corrigan and M. Dirks, 1962, p.26.
[4] Appia, *Music and the Art of Theatre*, trans. R. Corrigan and M. Dirks, 1962, p.208.

一种理论,即怎样在剧场中发挥灯光的作用,特别是新近可得的电灯的潜能。他讨论电灯怎样能够产生双重的效果,普通的照明和精确地集中在焦点上的光束,能够使设计者用阴影来塑造空间:"我们将叫它们发散性灯光和活的灯光。"①授予聚焦的光束一种"活"的灯光的称号,因为它直接用于照亮演员,因此既与舞台上的活动有关,又有助于观众对三维空间的感知和理解。

最终,阿庇亚是想对剧场本身进行根本的改革:演员的全部需要就是有一个活动的空间,而一座空空的大厅足以容纳舞台构思和架起顶灯就行。阿庇亚在著述中探讨"一种为新的舞台空间运用的需要,而使这种相互关系变得更便利",这延伸到剧院建筑本身。在此,他设想"剧院除了观众席,没有别的永久的特征;相反在另一方面,一个保留空荡荡的相当大的空间,戏剧将成为现存(come into existence),不再是以惯例的非个人的形式,而是以它的非本质和临时的形式"②。阿庇亚开启了梅耶荷德、科伯和彼得·布鲁克空荡荡的舞台的思想。这样的舞台完全不是制造幻觉的自然主义的布景方法,而是更富于现代主义的诗意,并且有利于突出演员表演的中心地位。

阿庇亚在后期的著作《活的艺术》中,思考了怎样使戏剧成为一种有生命的艺术,或者说真正的戏剧应当是一种活的艺术。这里的核心问题仍然是拒绝舞台上的现实主义惯例。梅耶荷德放弃镜框式绘画布景舞台,让大众参加实践;开放学校的大门,让工人们受到艺术的训练和熏陶。阿庇亚《活的艺术》同样清晰明快地表达了这种思想。

2. 戈登·克雷反叛现实主义幻觉舞台

戈登·克雷的《剧场艺术论》,主要论述戏剧如何才能从19世纪现实主义的羁绊中摆脱出来而返回到诗剧方面去。这本书在幻觉剧场革新运动中发挥了巨大影响。后来他又利用《面具》杂志作为论坛,从1908年到1929年,用种种不同的署名阐述自己的观点,从而成为戏剧新运动的倡导者。克雷谴责现实主义,主张演员不应当扮演某个角色,而应当呈现、阐释那个角

① Appia, *Music and the Art of Theatre*, trans. R. Corrigan and M. Dirks, 1962, p.74.
② Appia, *Music and the Art of Theatre*, trans. R. Corrigan and M. Dirks, 1962, p.53.

色;不应当像一个摄影师仿制、再现自然,而应当作为一个艺术家创造自然。为此,他提倡"取消"传统意义上的演员,因为他认为传统的演员不过是"制造拙劣的舞台现实主义并使之繁荣的工具"。这就是为什么他创造"超级傀儡"这个新词来替代演员这个概念。瓦格纳也早已抱怨表演是"一种非常令人怀疑的交易,看起来好像纠缠着唯一的目标:最好地显示演员的面具人格。我们在此看到所有演员个性的隐藏,一种类似于审美愉悦和有助于产生最卓越效果的幻觉,却被整个地忽略了"①。但是,瓦格纳迫切呼吁演员迈向幻觉,即演员变成角色;克雷正好相反,要求演员"摆脱角色的外皮"②。

关于舞美设计克雷接受了瓦格纳"剧场艺术统一"的观点,主张"行动、台词、诗行、色彩、节奏"共同组成了戏剧的艺术整体,任何因素都不能脱离这个整体,都不该脱离这个整体而突出自己。他设计的舞台布景是"一种气氛,而不是一个地点",他总是尽力再现他对剧本的"感觉";他致力于采用朴素、严肃的垂直线条,与阴影混合在一起,能把观众的视力引至舞台范围外,使舞台的高度与空间意味深长;他创造了著名的条屏布景,一直影响至今。克雷把自己的理论付诸实践的机会也很有限,最著名的是与莫斯科艺术剧院合作的象征主义诗剧《哈姆雷特》。在《戏剧艺术论》中,克雷钦佩地写到斯坦尼斯拉夫斯基的工作和他的学校,从他的描述中可知斯坦尼斯拉夫斯基在1908年已逐渐意识到现实主义演技不能适应诗剧或象征剧的要求,而莫斯科艺术剧院的心理现实主义表演艺术也不能很好地表现包括莎士比亚在内的一些剧作,所以斯坦尼斯拉夫斯突破常规,邀请欧洲象征主义的代表人物戈登·克雷加盟莫斯科艺术剧院。虽然,心理现实主义与象征主义,体验派的表演艺术与抽象派的舞台布景毕竟有些不协调,不能让观众满意,但是二者于1912年在莫斯科艺术剧院合作上演的《哈姆雷特》,对于新的舞台技术实验给人们留下极深印象。戈登·克雷这个名字"用魔术使人们在此后的岁月里沉湎于幻想戏剧的梦想里",其所提出的关于舞台时空处理方法也渐渐地站稳了脚跟,甚至"很多20世纪的剧本如果没有戈登·克雷的新设

① R. Wagner, *Uber Schauspieler und Sanger*, trans. W. Ellis Lincoln, Nebraska: University of Nebraska Press, 1995, p.191.
② E.G. Graig, "The Actor and Ubermarionette," in *The Mask*, Florence, 1908, p.64.

计原理所提供的种种可能性就不可能构思出来,也很难在舞台上演出"①。

克雷革新的中心主题是现实主义在舞台上的局限性。《面具》充满了对"照相式"的现实主义的贬低。克雷蔑视摹仿的动作和姿势,认为那很少包含艺术之性质,而更接近动物-填充物的工作或口技表演者。他设想一种在画家和音乐家之间对话,讨论艺术的本质特征,意在说服演员,没有足够的证据证明他的摹仿是一种艺术。克雷变换策略而别出心裁地设计了一种方案:在福楼拜(法国小说家)、兰姆(查尔斯,英国评论家和散文家)、哈兹利特(威廉,英国批评家和散文家)、但丁(意大利诗人)、杜丝(埃利奥诺拉,意大利女演员)和拿破仑(拿破仑一世,法国皇帝)之间讨论艺术的标志是艺术家作为个人在那种艺术中的缺席。这种观点决定了本质上反对演员,因为在根本上,演员从不能除去他们作为物质材料的身体。而且,演员总是被拉向现实主义,既然他们的身体总是卷入一种摹仿的活动,没有演员"将不再有一种活的形象使我们混淆,而把真实与艺术联系起来"②。克雷的独创性在于呼吁采用超级傀儡演出,而在此有人认为,牵线傀儡对于演员仅仅是一种隐喻,而不是一种真正意义上的替代;也有人质疑演员被废除是否具有可能性,但可以肯定,克雷是在谈论一种在本质上反现实主义幻觉剧场的表演种类。克雷对于如科伯和达尔克罗兹等许多欧洲剧场革新家产生了强有力的影响。

(三)梅耶荷德与科伯:反幻觉剧场的发展

梅耶荷德(Vseolod Meyerhold)和科伯(Jacques Copeau)同处于20世纪戏剧大革新时代,但由于不同的民族文化传统和政治环境,所以大时代背景的影响,在他们的理论思维和戏剧实践中有着不同方式的表达。梅耶荷德和科伯都参与抗拒在他们各自的民族戏剧文化中现实主义、自然主义幻觉剧场的霸权,然而,激发梅耶荷德和科伯反自然主义的美学关注点,与驱使阿庇亚和克雷工作的东西不同,伴随着阿庇亚和克雷的是对瓦格纳深表敬意的返祖倾向;梅耶荷德和科伯的反自然主义则是把艺术看成一个至高无上的理想王国,与生活有很大区别。在他们看来,自然主义只不过是一种

① [英]J.L.斯泰恩《现代戏剧理论与实践》,刘国彬等译,中国戏剧出版社,2002年,第266页。
② E.G. Graig, "The Actor and Ubermarionette," in *The Mask*, Florence, 1908, p.81.

可卑低下的日常生活的描写,所以他们倡导一种与自然主义戏剧方法不同的想象性艺术。在此,两位戏剧革新家当然知道瓦格纳,也肯定读过阿庇亚和克雷的文章,但在梅耶荷德和科伯的著述中引人注目的中心却是:戏剧的意义在于作为一种社会的艺术和社会的行为。他们的反自然主义幻觉剧场来自一种对"戏剧风格的基本原理"①本身的兴趣。他们所创造的舞台绘画布景,乍看起来与阿庇亚和克雷的相似,因为都是消减纷繁芜杂的舞台装饰,追求布景的简单化,并对空荡荡的舞台空间进行几何设计形式的运用,然而在他们的理论著述中,隐含着的真正思想是:这是由一种拒绝幻觉的戏剧哲学所产生的舞台革新。科伯于1938年反思这种反叛与革新时,为自己也代梅耶荷德表述得很清楚:

> 在那时我们主张,自然主义是戏剧灵感的一种僵化的重累。它已经使舞台不适合于诗意的表现,因为它用道具和装饰而使之超负荷……我们减少充塞戏剧舞台的东西,而削减和剥裸舞台,使之成为空荡荡的空间。大概在同一时期,梅耶荷德在俄国和我在法国都表达了相同的突破局限与不受束缚的戏剧抱负,通过寻找一种赤裸裸的舞台空间。②

《现代表演理论》一书分析道:"这种强调剧场性作为自我暗示,有意地揭示它为了审美或政治的目的的工作方式,可能被看作一种现代思维的特点,尽管不是所有的现代主义者,都含有高尚文化和社会精英的言外之意。"③也就是说,比起阿庇亚和克雷,梅耶荷德和科伯的戏剧革新更具有了现代主义的思维特点,并且富含了社会文化精英的意味,戏剧是他们通往现代性和社会革新的道路。他们的戏剧活动不仅是一种艺术行为,而且是一种社会行为,而他们所取的路径又是极为艺术的。幻觉剧场以对现实生活的摹仿为终极目的,因此必然导致取消舞台,最终取消艺术;剧场性则强调舞台的存在。梅耶荷德和科伯回应现代思维的特点,以剧场性作为自我要

① E. Braun,*Meyerhold on Theatre*,London,Methuen,1969,p.126.
② J. Rudlin and N. Paul,*Copeau:Texts on Theatre*,London,Routledge,1990,p.111.
③ Jane Miling and Graham Ley,*Modern Thearies of Performance*,Printed and Bound In Great Britain by Creative Print and Design(Wales),Ebbw Vale,2001,p.56.

求,他们反叛幻觉剧场是为了确立戏剧艺术的本体特征和独立美学价值。具体地说,梅耶荷德和科伯都以最新的象征主义等现代艺术方式为武器反对幻觉剧场,更从传统汲取富有生命力的表演手段,发展表演中心、舞台中心和剧场性;只是梅耶荷德在俄罗斯乃至欧洲的传统中,科伯则在拉丁传统中,反对幻觉剧场。

1. 梅耶荷德反叛现实主义幻觉剧场

梅耶荷德是 20 世纪初戏剧革新运动真正意义上的风云人物,其戏剧生涯就是反叛、革新、探索的过程。梅耶荷德与同时代苏俄乃至整个欧洲许多现代导演一样,感到现实主义舞台的种种局限性,所以致力于寻找新的戏剧形式,破除舞台的幻觉。梅耶荷德"一直想按一种更为符合当代精神的方式工作"①,因此他与老师——莫斯科艺术剧院的斯坦尼斯拉夫斯基的观点越来越有分歧:斯坦尼斯拉夫斯基主要把剧场作为表现生活真实或心理真实的地方,追求的核心是真实性;梅耶荷德则认为剧场是印象主义的,是表现理念的空间。他反对摹仿自然与生活,企图以舞台的独特语言来表达戏剧内容,从舞台技术的改革,发展到触及整个剧场和表演的改革运动,梅耶荷德是反叛现实主义幻觉剧场最重要的先驱者。从斯坦尼斯拉夫斯基的"把剧场性从剧场里赶出去",到梅耶荷德的"让剧场回到剧场性",梅耶荷德通过剧场性与风格化的追求,其反叛幻觉剧场的目标是创立剧场艺术独立自觉的美学,以及形成新的观演关系。

梅耶荷德,既有人把他与科伯联系在一起,也有人把他与布莱希特联系在一起,可见他是反幻觉剧场的主将。他的主要美学方法是借由东方戏剧的肢体训练、行为主义和意大利喜剧的表演方法,创造一种强调剧场意识的"人为化剧场";他创造出自己的演员训练理念,称为"生物力学"。这些都和第四堵墙、心理主义认同作用的幻觉剧场背道而驰。梅耶荷德认为"将戏剧的大厦架构在心理学的地基上,就象将房子盖在沙地上,迟早有一天会塌下来";而他要将"所有的心理状态转化成物理躯体性质的符号"。同时,梅耶荷德不满意现实主义舞台演出展示的是"病态的人类的好奇心",而对事情

① [英]J.L.斯泰恩《现代戏剧理论与实践》,刘国彬等译,中国戏剧出版社,2002 年,第 117 页。

的分析是小题大作和令人痛苦的。他的剧场性却是要捕捉情绪的欢愉,首先是演员创造欢愉情绪,然后把这种情绪传达给观众,创造观众的欢愉。梅耶荷德提出与幻觉剧场相对立的重要概念是剧场性、假定性和想象性等;他创造的表演方法富有现代气息,适用于现代剧场。

贯穿梅耶荷德戏剧活动的主要线索是反叛现实主义舞台幻觉和创造风格化的剧场性这两个相辅相成的方面。那么,我们首先要追问的是在世纪之交,他思考了什么问题?为什么他必须离开著名的莫斯科艺术剧院,而"决不留下"?梅耶荷德早期曾在聂米维奇·丹钦科主办的音乐戏剧学校学习;1898年毕业后,就参加新建的莫斯科艺术剧院,成为斯坦尼斯拉夫斯基手下一名很有才能的演员,曾在《海鸥》等多部戏剧中扮演重要角色,他极富戏剧性的表演和超人的文化素养,获得包括契诃夫在内的时人的好评,被称为个性非常独特的演员;但也遭到包括曾经把他推荐给莫斯科艺术剧院的丹钦科在内的批评,认为他的表演过于夸张、生硬和"神经质",其思想倾向"是尼采、梅特林克和转变为忧郁的激进主义的狭隘的自由主义的奇特混合物"[①]。梅耶荷德自己也时常感到烦恼和不满,由于极其鲜明的个性与风格,他渐渐不见容于莫斯科艺术剧院。他在艺术观念上开始与莫斯科艺术剧院产生分歧,首先是他指责现实主义只利用了演员的声音和面部表情,而不是利用他的整个身体,以及身体的所有姿势、手势及动作;由于现实主义追求的理想是"被动的"、心理的动作,因此便无法通过风格化的办法来使一出戏清楚地显示出构成及其内部节奏。其次,在戏剧与现实生活的关系上,他认为莫斯科艺术剧院的演剧是一种对社会持消极态度的"中庸之道",喜欢它的是一些"资产阶级观众"。梅耶荷德主张应当使舞台重新和现实联系起来。具体而言,他抨击剧院不应该上演聂米维奇·丹钦科的平庸之作《在幻想中》而排斥高尔基的剧本《小市民》。梅耶荷德的思想与行为被丹钦科视为"背叛"了莫斯科艺术剧院,也激怒了斯坦尼斯拉夫斯基,终于在1902年,他与莫斯科艺术剧院分道扬镳,到外省从事研究新的现代化的演技艺术。永远探索新形式,永远地前进,这是梅耶荷德的革新信念。作为现实主义幻

① 鲁德尼茨基《梅耶荷德》,莫斯科艺术出版社,1981年,第45页;转引自陈世雄《导演者:从梅宁根到巴尔巴》,厦门大学出版社,2006年,第263页。

觉剧场典范而著称的莫斯科艺术剧院,与当时如火如荼地发展起来的现代戏剧运动的不相适应,梅耶荷德敏锐地感觉到这个问题,并以强烈的革新愿望回应了这个时代性问题。他的反叛莫斯科艺术剧院,实质上就是反叛现实主义幻觉剧场。

处在20世纪新旧交替风云变幻的特定时代背景中,梅耶荷德个人所走的破旧立新的途径概括起来主要有三种:首先,接受象征主义、表现主义等现代主义戏剧流派,反对传统的幻觉剧场;其次,借鉴东西方的假定性艺术,创造剧场性;最后,回归远古戏剧和民间戏剧形式,建构非幻觉剧场。其反叛的高潮,也就是最有建设性意义的革新是创建了"构成主义"(constructivism,或译结构主义)和"生物力学"(biomechanics,或译有机造型术),用以抽离现实主义。构成主义侧重舞台布景反幻觉,生物力学侧重演员表演反幻觉。总之,梅耶荷德采用许多新奇的表演技巧和舞台技巧,融合各种现代主义艺术理念,发展出与日常生活不同的造型性与想象性表演艺术和舞台艺术,被统称为剧场主义(theatricism)。

(1)从象征主义到表现主义,反叛幻觉剧场。

为了突破现实主义幻觉剧场的束缚,寻找新的表现形式,梅耶荷德早期热切接受过象征主义的影响。象征主义可谓重在主观表现的艺术流派,19世纪末形成于法国,率先在诗歌领域由魏尔伦、马拉美发展起来;在戏剧家中梅特林克、易卜生等是奠基者。象征主义戏剧的基本特征是主观性与内在性。象征主义者宣称他们的艺术是平淡乏味的自然主义的反叛。自然主义主要摹仿外在和客观的物质世界,象征主义则关注内在和隐秘的精神世界。梅特林克表述为"心理活动——和那种仅仅是表现一种实事的活动相比,它的高尚是无限的"[①];对这种难以捉摸和把握的主观内在世界的表现则必然带有模糊性和神秘性。对于生活与艺术的关系,如果说自然主义侧重于摹仿日常生活现象,象征主义则要揭显内心的"本质生活",并且认为"本质生活"的意蕴可以在日常生活及其环境中找到某种客观对应物,即象征。此外,作为对话的戏剧艺术,象征主义比起现实主义重视潜台词甚于台词。

① 梅特林克《卑微者的财富》,《外国现代剧作家论剧作》,中国社会科学出版社,1982年,第37页。

梅特林克说:"在那些必需的台词以外,你几乎总是可以发现平行地存在着一种好象是多余的对话,但是只要仔细地考察,你就可以相信,这才是那种灵魂应该深沉地倾听的地方,这才是那种向灵魂致意的地方";"一切都隐藏在我每句话的下面,也隐藏在你每句话下面"①。现实主义幻觉剧场有时也采用潜台词,但它的作用只是表现人物心理和人物关系;象征主义则是超个性的,是为了表现存在于人物之外、剧情之外某种神秘的力量的运动所造成的气氛、情调,以及剧中人"深沉地倾听"所产生的感受。被现实主义者指称为形式主义的象征主义戏剧,自然很注重作品的形式美的追求,甚至具有唯美主义倾向。美国戏剧理论家约翰·加斯纳说过:"'美'是许多受象征主义影响的剧作家所喜爱的字眼和吞没一切的热情。"象征主义追求音乐型的戏剧结构,重视运用灯光、布景等舞美手段,取得如音乐那样的交响、综合、立体的艺术效果。关于这一点,在阿庇亚和克雷的象征主义舞美革新中已有充分论述。最后,比起左拉的自然主义"用味同嚼蜡和干瘪苍白的词句来处理生活的真实",象征主义非常注重语言的诗性与象征意涵,试图使每句对白都"如同栗子和苹果一样味道十足"②。

梅耶荷德叛离莫斯科艺术剧院后,开始寻找象征主义等新剧场美学。1902年,梅耶荷德领导一个由年轻演员组成并自称"新戏剧"的剧团,到外省城市演出。新剧团经常演出一些与莫斯科艺术剧院美学原则相对立的剧作,尤其与其创造逼真生活画面的风格相矛盾,采用直接面向观众的独白、旁白和粗俗的闹剧冲突等生动活泼的手法,目的在于打破"第四堵墙",打破舞台幻觉。受到西方新思潮的强烈影响,1903年,梅耶荷德把剧团更名为"新话剧社",演出易卜生、梅特林克、豪普特曼、契诃夫、高尔基等"新戏剧"作家的作品;剧团的改名标志着它正式与自然主义幻觉剧场分道扬镳。在梅耶荷德看来,象征主义正是一种和自然主义/现实主义针锋相对的新艺术流派,它能使创作腾空而起,挣脱日常生活令人沉闷和厌倦的罗网,把艺术家引上风光无限的顶峰,那里看得见神秘莫测的事物,能发现理智所不能理

① 梅特林克《卑微者的财富》,《外国现代剧作家论剧作》,中国社会科学出版社,1982年,第38—39页。
② 详见陈世雄《导演者:从梅宁根到巴尔巴》,厦门大学出版社,2006年,第44—48页。

解的、隐秘的生活意义①。梅耶荷德热切地接受象征主义,主要是因为他渴望着一种"有巨大概括力的艺术"。他力图把象征主义戏剧那种若断若续的对话、朦胧的预言和变幻莫测的诗的意境用粗俗的舞台语言体现出来。最初的实践取得了一些成功,如霍普特曼的《沉钟》、普希贝舍夫斯基的《雪》和梅特林克的《莫娜·瓦娜》等剧的演出都引起了轰动②。为了进一步的舞台革新,梅耶荷德仔细研究过阿庇亚和戈登·克雷等人的戏剧思想,如阿庇亚的塑性舞台和灯光设计、克雷的条屏布景等。在亚历山大剧院排演瓦格纳的歌剧《特里斯坦与伊索尔德》时,梅耶荷德成功地把克雷的垂直结构和阿庇亚的水平表演区熔于一炉,形成了独具一格的歌剧舞台结构。这个给演员的雕塑性造型提供一种严肃背景的舞台是写意的,以局部代替整体,如船帆代表海船、一堵墙代表城堡等。他还使舞台行动服从音乐总谱和节奏,而不是歌剧脚本。《特里斯坦与伊索尔德》一剧成了梅耶荷德剧场改革的重要里程碑。

　　在改革历程中,梅耶荷德发现戏剧艺术中许多当代问题,并创造了许多新的戏剧手法,自此开始了真正意义上的现代戏剧革新。如在康米莎切夫斯卡娅剧院导演的梅特林克的象征主义戏剧《贝阿特丽斯的姐姐》;又如《戏剧的工作坊》中表达的革新精神与内容,是"帮助未来戏剧史家准确地评定'戏剧工作坊'的意义;帮助导演苦心孤诣地寻求新鲜的表达方法,帮助观众充分了解是什么赐给了新戏剧灵感"③。在梅耶荷德看来,"新戏剧"的出现几乎独有地是象征主义的。从梅耶荷德对契诃夫的态度特别能看出反叛与革新的实质:其批评莫斯科艺术剧院上演的契诃夫剧作,主要针对导演工作,而不是针对他确认为象征主义同道的契诃夫。契诃夫获得这个称号,是因为"新的神秘剧的命运"的重要性和因为他创造了人物形象"穿着一种木偶戏中常见的服装,在'乡巴佬'中跳舞"④。梅耶荷德甚至通过直接把契诃

① 鲁德尼茨基《梅耶荷德》,莫斯科艺术出版社,1981年,第67页;转引自陈世雄《导演者:从梅宁根到巴尔巴》,厦门大学出版社,2006年,第265页。
② 关于象征主义戏剧的特征,详细请参阅陈世雄《导演者:从梅宁根到巴尔巴》,厦门大学出版社,2006年,第265—266页。
③ E. Braun,*Meyerhold on Theatre*,London,Methuen,1969,p.47.
④ E. Braun,*Meyerhold on Theatre*,London,Methuen,1969,p.28.

夫与梅特林克比较,而给予契诃夫最高的称赞。对莫斯科艺术剧院的作品《樱桃园》的批评特别表明了问题之所在,梅耶荷德认为"契诃夫剧作的力量,并不在于蟋蟀的蛐蛐声和狗的吠叫这类表面效果方面,而在于自契诃夫剧作中那种独特的节奏,这种节奏创造出一种意在唤起观众想象力的'神秘的诗意'"①。1904年,梅耶荷德说服契诃夫让渡这个戏剧作品给他的剧团,并导演了他自己的《樱桃园》版本。梅耶荷德扩展了对莫斯科艺术剧院的批评:从没有能力上演象征主义戏剧到没有能力上演契诃夫。众所周知,在许多方面契诃夫原来是被定义为莫斯科艺术剧院的剧作家。契诃夫是被梅耶荷德召唤到他的革新事业中来的许多过去和现在的大师之一。

在1913年出版的《论戏剧》(*On the Theatre*)中,梅耶荷德表达出"自己将是一个在戏剧界唯一能够胜任和最重要的人物"。他的使命是到了这个时代,应当发表一个文集,为子孙后代谋划和构想新的戏剧,正如记录在他的作品中的那样,这将给俄罗斯戏剧的未来指明道路;他的这种抱负和在演员训练方面的实验,在十月革命前的那些年,用文献记载在杂志《三橘之爱》(*Love of Three Oranges*)中。

如果说象征主义使戏剧摆脱了刻板地摹仿自然的藩篱,那么表现主义则使戏剧在剧本创作、舞美设计、表导演风格等更多方面,从根本上清理了"幻觉剧场"。首先,表现主义戏剧的特征是主观性,与自然主义、现实主义摹仿生活真实相反,表现主义试图通过舞台演出表现心理的、精神的真实,表现人类潜意识的真实。表现主义也主张通过主观精神和内心体验表现世界的幻象,但这里所谓幻象,是事物更深一层的形象,也就是事物纯粹的真实,与现实主义幻觉剧场的"幻觉"是完全不同的概念。表现主义者认为,那种靠经验而把握的图像不能表现事物的本质。德国表现主义代表人物埃德施米特说:"世界存在着,仅仅复制世界是毫无意义的。"②所以,表现主义反对摹仿生活,反对体验派原则,认为舞台上的真实无足轻重,主张戏剧应是

① [英]J.L.斯泰恩《现代戏剧理论与实践》,刘国彬等译,中国戏剧出版社,2002年,第121—122页。
② 伍蠡甫主编《现代西方文论选》,上海译文出版社,1983年,第153页。

"梦的戏剧"①,是"灵魂的戏剧"②,运用变形、支解、剪辑拼接的方法,破坏传统戏剧行动和人物性格的整一性,创造超验的世界图像。表现主义"再塑造"不同于现实生活的舞台形象,往往是无个性的、象征符号式的人物,用于表现主观幻象的活道具;对话也被压缩、变形,变得短促、神秘、费解,有的仅仅是惊叹语,类似于只有姿势动作的默剧;演员表演时应该跟在生活中的说话方式不一样,表明自己是在演戏。对于传统戏剧,表现主义戏剧更具颠覆性:戏剧结构完全失去了"整一性",剧情呈跳跃式、非逻辑性;人物沦为象征性符号,舞台布景简单而抽象,富于刺激色彩,但不表明具体的时间和地点;语言狂热、激烈、神秘而令人费解,有时则短促如"电报式";演员表演风格化、夸张、怪诞,充满了狂暴的手势和肢体语言。自亚里士多德以来支配西方主流剧场两千多年的戏剧传统开始瓦解③。象征主义、结构主义、表现主义、立体主义,各种现代主义的表演风格梅耶荷德都借鉴过和实验过,他最终寻找到自己表现派艺术的戏剧语言。梅耶荷德可谓把戏剧革新进行得很激烈、很彻底,在他执导的一系列革命性的演出中,给戏剧带来了一种新气象:"他重新肯定了观众在剧场中具有'作梦的权利',因而走向了表现主义的一方。他强调形式表演的'塑性'(这是他最喜欢使用的词),并设法迫使观众参加进表演里去。"④

(2) 从风格化到剧场性,创造非幻觉剧场。

梅耶荷德在不断的探索中寻求自己的剧场表现形式。排演布洛克的小剧本《杂耍艺人》,梅耶荷德获得了另一种成功。在《论戏剧》前言中,梅耶荷德写道:"给 A. 布洛克妙不可言的《杂耍艺人》巧妙地设想种种方案……成了决定我的艺术道路最初的动力。"这是因为他开始真正认识到了戏剧的假定性。与此同时,他开始了打破舞台与观众界限的探索,让演员通过脚灯而面对观众,把观众吸引到舞台上来,使舞台成为一个巨大的幕前部分。更重要的是,梅耶荷德在《杂耍艺人》中找到了自己,感到需要开始新的剧场性实

① 斯特林堡用于指称他自己的表现主义剧作。
② 见于捷克表现主义剧作家和理论家保罗·康菲尔德(1889—1942)的剧本《诱拐》附言《致演员跋》,此文被看作表现主义在演技方面的宣言。
③ 参见李时学博士论文《改变世界的戏剧》,导师厦门大学周宁教授,第 156—157 页。
④ [英]J.L.斯泰恩《现代戏剧理论与实践》,刘国彬等译,中国戏剧出版社,2002 年,第 811 页。

验。由此，他走出了象征主义，甚至表现主义，从现代派回归了传统与民间。实践证明，古代戏剧或民间戏剧更富有生气的精神，才是梅耶荷德要找的剧场性。从古希腊和中世纪的戏剧、意大利的即兴喜剧、东方戏剧以及傀儡戏中获取灵感，梅耶荷德用来丰富他的演出艺术，并建立起独树一帜的风格。他提出了"风格化"这个术语，坚持在每次演出中，导演及演员都得为他们正在上演的剧作找到合适的风格与情调；他认为剧作形式的显现是先于内容的，在搜寻每一种形式之时，自由地借鉴每一种为人所知的戏剧源泉：中国与日本的传统戏剧，印度的卡塔卡利舞剧、即兴戏剧的杂技表演、古典的舞台与巡回演出小舞台、中世纪与文艺复兴时期的戏剧、马戏团与杂艺厅等。一种不可压抑的创新力，能够调动一切舞台潜力，能够囊括过去，但不是找些古董，而是要找到一切生气勃勃的手法，以打破舞台与观众之间的障碍。这一切目标在于创造一种与现实主义舞台幻觉不同的风格化的现代剧场性。

"剧场性"是梅耶荷德演出理论中最基本的因素，它正是幻觉剧场的对立面，非幻觉剧场的重要特征。在《论戏剧》中，梅耶荷德总结了自己的导演经验，从理论上阐述了戏剧艺术的"充分假定性"①原则，并说明"这一观念之所以提出，是为了反对舞台上那种拘泥于现实的、充满世俗习气的自然主义"。显然，贯穿梅耶荷德的戏剧思想，早期使用新兴的"具有高度艺术概括力"的象征主义，或更具有颠覆意义的表现主义、结构主义等现代派艺术手段；后来借鉴东方戏剧艺术的"充分假定性"，以及采用复古和民间的具有鲜活生命力的艺术手段，把戏剧革新建立在从古希腊罗马悲剧到莫里哀，从民间游艺到瓦格纳，从意大利假面喜剧到普希金的传统，其革新目标都是为了反对幻觉剧场，创造一种非幻觉的具有独立美学自觉的戏剧艺术。

从追随现代主义到追求剧场性并非一种突变，梅耶荷德首先是根据彼

① 刘彦君在《20世纪戏剧变革的东方灵感》一文注解中谈到任何艺术的前提都是假定性。小说虚构的情节是假定性的，诗歌描绘的意境是假定性的，戏剧的实质是假定性的。无论东方还是西方戏剧都是如此，象征性的舞台是假定性的，写实性的舞台也是假定性的。因此，如果单纯强调假定性特征，那是东西方戏剧以至一切艺术所共有的。通常所说的中国戏剧的假定性，是指一种充分发展了的假定性。我们采纳这种意见，认为梅耶荷德所特别论述的戏剧假定性是一种"充分假定性"的艺术原则。

得堡象征主义的圈子来谈"风格化戏剧"的问题,同时把这些思想放到了和康米莎切夫斯卡娅合作的实践之中,努力创造一种风格化的剧场性。《论戏剧》一书显示出梅耶荷德的舞台演出已经形成自己独特的风格,以至于布罗克(Blok)①批评他的剧作《露天的戏棚子》(*The Fairground Booth*)包含太多的"梅耶荷德式的"②东西。梅耶荷德显然开始自信地认为他的工作将是独一无二的,需要一种更广泛的传播,超越地域界限,并且值得保存下来留给子孙后代,即使这种工作从来没有真正在舞台上实现,但这不妨碍他把自己与先驱者联系在一起。在《露天的戏棚子》中,梅耶荷德明确地标举了自己"风格化"的剧场性。虽然这篇论文套用了布罗克剧作的标题,但论文的观点没有过多地牵涉到该剧作,而是把"露天的戏棚子"换喻为一种戏剧表演的风格,以及梅耶荷德一直探索的创造这种表演的过程。正是这种风格,或"风格化",使他丢失了在莫斯科艺术剧院工作坊的位置,甚至在康米莎切夫斯卡娅剧院最终被排除出来,以及在亚历山大林斯基(Alexandrinsky)歌剧院因为上演《唐璜》而受到了批评。作为叛逆者和革新家的梅耶荷德有许多的形象,革命前他被描绘为丑角或哑剧人物形象,可以体味到轻蔑与赞许的态度共存,但即使遭受挫折和排斥,仍然坚持与幻觉剧场各种惯例作斗争,坚持追求自己的剧场性。《露天的戏棚子》中概述了各种戏剧历史,描绘了一种反幻觉主义剧场的传统,分享了许多俄国形式主义的发展。瓦尔特·本雅明(Walter Benjamin)认识布莱希特和梅耶荷德两人,他反思布莱希特的一种另类戏剧历史的建构,认为与梅耶荷德很类似,即服从"剧场性"本身。就梅耶荷德而言,"剧场性"的创造高峰体现在他所创立的舞台"构成主义"和演员的"生物力学",以及打破二分剧场的观演关系等方面的实践探索与理论建构。

"构成主义"和"生物力学"。作为导演艺术的奠基者,梅耶荷德开辟了一种可能性:对题材、戏剧情境、人物性格的艺术处理"不是为了它们自身,

① 亚历山大·亚历山德罗维奇·布罗克(1880—1921),俄国诗人,被称为是俄罗斯最伟大的象征主义诗人之一。
② E. Braun, *Meyerhold on Theatre*, London, Methuen, 1969, p.117.

而是为了揭示较之剧本的题材、情境、人物性格更广泛、更重要、更普遍的内容"①。但梅耶荷德不满足于此,因为这是严肃的现实主义舞台导演也可能做到的,而他要创造导演艺术的"魔术",改变描述日常生活的演出惯例,在本质上创立另一种戏剧诗学。这种诗学使舞台摆脱只是复制人类日常生活表层,摆脱戏剧成为仅仅反映生活局部的镜子的艺术。为此,舞台空间是梅耶荷德最悉心探索的戏剧手段,因为它是剧场性最基本的物质表现形式。在其他导演那里,空间可能只作为一种实用主义的手段,而不是作为形象。这就说不上能够很好地运用空间,如果简单地让舞台空间空荡荡,也说不上一定就是质朴的空间。梅耶荷德所赋予戏剧的空间,如克雷、阿庇亚和莱因哈特的发现,给演员提供了一个高级的、完美的思维范畴和符合生活美感的形式。这就是他的"构成主义"。

"构成主义"一词来源于雕塑②。大约于1912年,在俄国就开始出现构成主义雕塑,其外表上是各种平面和各种材料(木材、赛璐珞、玻璃、橡胶等)用玻璃条或钢丝等各种线条交叉连系起来,以表现作家的一种构想,但绝不企图摹仿任何事物。梅耶荷德从构成主义雕塑中获得灵感,把它运用到舞台上,创造了构成主义布景,以及一整套与之相适应的演剧方法,为的是把幻觉彻底地赶下舞台,赶出剧场。在构成主义剧场中,一切支持造成幻觉的东西全被否定,舞台赤裸裸地呈露在观众眼前。大幕取消了,灯光器材故意暴露,天幕也撇在一边,舞台砖墙毫无掩饰地竖立着。就在这砖墙前面的舞台上,一组由平台、梯子、斜坡等搭成的抽象布景,像是建筑工人的脚手架。观众进场,就一望无遗地看到这一切。演戏时,穿着工作服的演员登场,在这些平台和斜坡上来来往往。这样布景并不提供地点的幻觉,而只是演员动作的展览橱窗。观众看戏,完全意识到自己是在剧场里,不会以为舞台上发生的事情是真的。这是一种反幻觉的造型艺术,同时为演员表演提供了各种不同寻常的可能性。就在这赤裸裸的舞台上装置了用平台、斜坡、扶梯、跑道、栏杆、轮盘等组合起来的构成主义布景,演员在不同高度的平台上

① H.维列霍娃《和梅耶荷德对话》(1969),《梅耶荷德论集》,童道明编选,华东师范大学出版社,1994年,第81页。
② 参见吴光耀《西方演剧史论稿》,中国戏剧出版社,2002年,第427—430页。

往来行动；像是建筑工人脚手架的布景，仅仅提供演员活动所必需的支点。平台与斜坡，过道、吊架与轮子又把舞台分成各种表演的区域，构成了一个永久性的却是"动态的"布景，有如"一部表演机器"。这也是简化演员们需要的一种方法，并使它能适用于新的表演风格，而这种风格中的杂技表演大多要有机器的帮助以获得最大的速度与效果。像布莱希特后期那样，梅耶荷德想让观众完全看到所有的舞台装置和灯光设备，所以他会把构成主义简单而稀少的布景装置直接摆在观众厅中，而从不为了制造幻觉而把它们藏到台唇拱的后面。有评论家甚至认为，这是出于经济开支的考虑，据记载，用构成主义演出《宽宏大量的乌龟》只花了二百卢布。诚然，梅耶荷德越来越想去掉舞台上的所有布幕和一切界限，去掉一切有特色的东西与装饰，只剩下舞台后面一堵露出丑陋砖块的墙才没有拆掉。演员在舞台上也要显得像是一丝不挂的样子，"一切从头开始……就像是创世的第一天似的"。这是他更深邃而难以和那个时代的人言明的想法。在法国有另一位戏剧大师科伯也在做类似的实验，而一直要到1960—1970年代的格洛托夫斯基和彼得·布鲁克，这种质朴戏剧或极简主义的美学和方法，才成了不言自明的一种戏剧思潮。在空荡荡的舞台演出，戏剧回归远古洪荒、开辟鸿蒙之初的尝试是从梅耶荷德开始的，所以有人认为归梅耶荷德所有的就是舞台空间，归斯坦尼斯拉夫斯基所有的是演员的表演[①]。

　　梅耶荷德不仅从构成主义中找到了反对传统演出形式的方法，而且与之相适应进行演员表演方面的革新，始创以生物力学的原理规范和训练演员。这种训练注重表演的外在和客观化，演员要能适应翻跟斗、荡秋千、飞跃腾空等大动作，所以必须施以体操的训练、芭蕾的训练以及难度很高的其他剧场动作训练。通过训练，演员要能够体认与空间、时间以及他人的默契关系。"生物力学"还试图在演员身上激发出一种面对实际状况而做出具体快速应对的适应力。梅耶荷德戏剧革新的核心思想是发展一个"身体文化"的策略，让长期被异化的躯体回归于人本身，恢复人对自身躯体的主权和意识。在表演风格上，"生物力学"强调肢体动作对观众的影响力；在策略上，

[①] 参见 H.维列霍娃《和梅耶荷德对话》(1969)，《梅耶荷德论集》，童道明编选，华东师范大学出版社，1994年，第91页。

企图以"人工化"来对"逼真、自然"的现实生活加以解析。表演者和观众都必须意识到此层"人工化"的存在,而彻底地将"真实、自然"的概念瓦解掉。这是戏剧艺术在美学上的自觉。

打破二分剧场惯例。剧场性发展了新的观演关系,观众始终是梅耶荷德最重视的因素。斯坦尼斯拉夫斯基以观众仿佛并不存在的方式工作,梅耶荷德则要使观众成为演出的戏剧事件的中心。英国戏剧理论家亨特利·卡特总结道:"斯坦尼斯拉夫斯基告诫演员,他们一定得忘记自己是在舞台上。泰罗夫则告诫演员,他们得什么也不要记住。而梅耶荷德却告诫演员,他们必须记住,他们是观众之一";"梅耶荷德发现了观众,他的发现使他从舞台中心走向观众中心"①。梅耶荷德努力创造非写实的演出,想方设法让演员与观众直接接触,"有力的"剧场性意味着注意力应放在观众而不是舞台上。他在1907年写道:"我们的意图是,观众不应该只是观察,而应参加进一次共同的创造性活动;演员被单独留在了舞台上,与观众直接面对面,而从这两种真切的成分的摩擦中,也就是从演员的创造力和观众的想象力中,一种明彻的火焰被激发并燃烧起来。"②在舞台上演出的合起来应成为观众反射的一个"条件"。这里梅耶荷德的革新触及到幻觉剧场的根本特征:是一种将舞台与观众隔离的二分剧场;他是在20世纪重新发现开放式舞台的长处的先锋。

梅耶荷德反对舞台幻觉,认为幻觉性戏剧的种种限制可以消除,进行实验的可能性便是无穷的。但在他进行各种舞台实验时,重点始终是放在表演与观众这一戏剧的真正载体上。他设置利用了台唇区这部分舞台区并使演出推进到观众厅之中,演员们根本无法借助幻觉进行表演,而是在明亮的灯光下不挂幕布直接向观众表演,摧毁了著名的"第四堵墙"的最后痕迹,剧场变成了只是一个表演平台,而观众便得以"呼吸到了一个时代的气息"③。在《戏剧:一本关于新戏剧的书》中:梅耶荷德有选择性地使用叔本华、托尔

① 亨特利·卡特《苏俄新戏剧与电影》,1925年;转引自吴光耀《西方演剧史论稿》,中国戏剧出版社,2002年,第422页。
② [英]J.L.斯泰恩《现代戏剧理论与实践》,刘国彬等译,中国戏剧出版社,2002年,第120页。
③ 参见[英]J.L.斯泰恩《现代戏剧理论与实践》,刘国彬等译,中国戏剧出版社,2002年,第611页。

斯泰、伏尔泰和富克斯（Fuchs）来支持发展他的观众观点："在剧场中，观众的想象力能够提供语言之余的未表达出来的东西。"[1]梅耶荷德关注的焦点是观众是新戏剧一种强有力和新鲜的元素，可以胜任参加完成舞台的创造性任务；同时他赋予演员创造的独立性，在集体同意的戏剧理解的框架内创造，这是对于他个人在莫斯科艺术剧院表演时失败的一种回应。由于赋予创造性的责任，梅耶荷德要求在修辞风格和可塑性方面，演员必须拥有足够的技巧与观众交流戏剧的精髓；而他认为这些技巧正是莫斯科艺术剧院及其学校无法提供给学生的东西[2]。在《戏剧：一本关于新戏剧的书》最后部分，论文通过伊凡诺夫（Ivanov）关于古希腊戏剧和酒神精神的赞美，说明发展一种观众和表演者之间新的关系的意义，在于使他们"参与一种共同的创造性表演"[3]。总之，对于未来戏剧的规划，剧场中新的观演关系是梅耶荷德反复强调和分析的关键点。反对幻觉剧场，就必然要求剧场破除观众和演员分离，成为精神和身体交流乃至共同创造的场所，所以，梅耶荷德的剧场性可以看作20世纪剧场中心主义的开端。

1960年代之后，反叛幻觉剧场任务基本完成，但是每当剧场艺术家深入到诗情戏剧的底蕴，便对梅耶荷德的导演创作和个性发生兴趣，乃至在今天的剧场中，梅耶荷德的身影仍然无处不在，因为他的戏剧美学思想播下了许多逐渐萌生的种子，如开放并摆脱幻觉布景的舞台，假定性的舞美设计，演员走向观众席，演出中引进开场白，演员拿着东西表演，公开检场，演出中插入电影片断，使用聚光灯和道具特技，引入串场演员，转台，舞台按垂直线与水平线分割，合唱队上台，以及许多新奇的表演技巧，与日常生活不同的造型性与想象性表演艺术等。所有这些革新表明梅耶荷德拒绝舞台空间处理的现实主义美学原则，追求戏剧艺术的假定性、风格化的剧场性和舞台语言的灵活性。这些变革背后包含着丰富的戏剧思想、观念和独特的艺术哲学。

2. 科伯反叛自然主义幻觉剧场

科伯反叛自然主义幻觉剧场，主要体现在他创办老鸽巢剧院和他的理

[1] E.Braun, *Meyerhold on Theatre*, London, Methuen, 1969, p.25.
[2] E.Braun, *Meyerhold on Theatre*, London, Methuen, 1969, p.45-46.
[3] E.Braun, *Meyerhold on Theatre*, London, Methuen, 1969, p.60.

论著述。其历史贡献首先在于舞台革新,剥裸舞台,创造一种更加灵活的表演空间,在那里戏剧文学和剧场技巧可以和谐共存,复兴思想和行动的自由。这对法国以至欧洲和世界舞台革新产生深远影响。其次,科伯的新戏剧理想总是把剧场与道德、宗教上的目标相联系,同时又与法国文艺复兴的抱负相联系。最后,科伯追求戏剧演出的仪式化,从而打破剧场幻觉,开启20世纪戏剧仪式化的先河。

科伯致力于改变戏剧本身及其影响生活的方式。源于对当时戏剧界的不满和愤慨,科伯所期望于戏剧的是一种新的开端,突破旧戏剧安逸、虚假的惯例,创造"一种空荡荡的舞台"。在安托万的"自由剧场"把自然主义戏剧发展到顶峰之后,引领潮流的是科伯的老鸽巢剧场,也就是说,科伯开始反叛自然主义幻觉剧场,成为倡导新戏剧革新运动的领导人。他想按照自己的理想建成一座未来新戏剧的"大教堂",同时致力于戏剧教育,培养一批开创新局面的戏剧新人。人们越来越认识到,科伯甚至比天才的阿尔托"更全面、更具体、更实在地影响了法国戏剧"[1];正如纪德所言:"他把自己的名字深深地铭刻在了戏剧史上,而法国戏剧自从其光荣的努力以来再也不是原先的那个样子。"[2]可以说,科伯的戏剧理论和实践跨越文化和国界,对20世纪世界戏剧产生了广泛持久的影响。

首先,科伯的主要戏剧实践是创办"老鸽巢"剧院。"老鸽巢"首次开张只存在七个月,就因为第一次世界大战爆发而被迫关闭,但已然体现了科伯自己的戏剧理想:"在崭新的基础上建立一种新戏剧。"这种新戏剧既有别于自然主义的幻觉剧场,又不同于神秘莫测的象征主义,"科伯向往的是莎士比亚时代那种简单而又富于创造精神的真正艺术,志在恢复戏剧的质朴、自然、高贵与尊严,最终使老鸽巢成为一座新戏剧的大教堂"[3]。1914年,巴黎乃至整个欧洲称赞科伯和老鸽巢已经使莎士比亚和莫里哀恢复了新鲜和诗意,使演出与原著无与伦比地接近甚至契合,并且显得很鲜活。人们发现,

[1] 宫宝荣《法国戏剧百年(1880—1980)》,生活·读书·新知三联书店,2001年,第57页。
[2] 《雅克·科伯》序言,法国国家图书馆,1963年,第8页;转引自宫宝荣《法国戏剧百年(1880—1980)》,生活·读书·新知三联书店,2001年,第57页。
[3] 宫宝荣《法国戏剧百年(1880—1980)》,生活·读书·新知三联书店,2001年,第46页。

塞纳河右岸的巴黎商业剧院作为自然主义幻觉剧场，主要是为了迎合衣冠楚楚的资产阶级观众；而塞纳河左岸的老鸽巢剧院不到四百个座位的规模小而实验性强的剧院，演出的剧作讲究质量，从不迎合观众，而是试图引领新思想和新艺术的潮流。科伯指出，新戏剧艺术"必须能够教育人们并给以他们健康的精神食粮，而不是智力的大杂烩或麻醉品"[1]。

　　在对现实戏剧深入思考的基础上，科伯的理论著作《论戏剧革新》在言辞激烈、结论果断地剖析了法国舞台之后，正面提出一系列的革新主张，总体上反映了科伯的新追求。新戏剧理论上要求在剧目、演员、导演、舞台和观众等方面都与旧戏剧不同；而首要的是新戏剧要求具有新导演，新导演要能够改革舞台上种种华而不实的手段，废除镜框式舞台和制造幻觉的布景、道具及其他机械装置，回归质朴。"让其它他里胡哨的东西消失吧，对剧作而言，留给我们一个光秃的舞台就行！"导演的定义则是："导演不是布景，而是语言、姿势、动作、沉默；同时也是姿态和语调的质量以及空间的使用。"[2] 与此同时，科伯强调新戏剧应该培育新观众，"对严谨、充实和有活力的艺术极为敏感"的观众，必须具有能够欣赏严肃戏剧的高品味[3]。《论戏剧革新》是科伯第一次对自己创造性工作的清晰表达。他说："真正的演员，和素朴粗制的木板平台作为舞台，我将承诺演出真正的喜剧。"这表明"真正"的戏剧，将与自然主义舞台幻觉形成鲜明的对照。其言辞之中隐含了真实的物件产生真实的表演，而粗制木板显示"它们就是"。这是一种最高的舞台技巧，包含原木型的真实与素朴，不沾染上幻觉主义。在《论戏剧革新》中还不能完全道出的思想，在科伯其他文章中变得表述更为形象丰满，如"光秃秃的木版"（bare boards）将成为统一剧场及其戏剧学校风格的首要因素[4]。这就是先知先觉、大智大勇的科伯的风格，与阿庇亚、戈登·克雷的舞台改革一脉相承，后继者更有格洛托夫斯基的"质朴的戏剧"、彼得·布鲁克的"极简主义"及其空荡荡的舞台。

[1] D. Knowles, *French Theatre of the Inter-war Years*, London, Harrap, 1967, p.16.
[2] 苏雷《戏剧五十年》，法国 SEDES 出版社，1969 年，第 10 页。
[3] 科伯《老鸽巢剧院回忆录》，法国新拉丁出版社，1931 年，第 24 页。
[4] J. Rudlin, *Jacques Copeau*, Cambridge University Press, 1986, p.77.

其次，科伯的新戏剧理想总是把剧场与道德、宗教上的目标相联系，这种方式表明他对戏剧本质的理解与梅耶荷德不同。梅耶荷德在著述中越来越表现出对于教堂的敌意，特别是谴责天主教堂及其制度上的腐败，而科伯却再度皈依天主教。在《论戏剧革新》中，无论是剧团道义和社会精神特质的描述，还是未来学生演员的训练，都用一种宗教的术语表达：演员将得到灵感，因为"一种道德感"，而新戏剧将"对演员进行启蒙，使之进入艺术伦理"①。无论是否有那么多如其所希望的献身艺术的追随者和剧场的服务者，科伯执意提出老鸽巢的新戏剧精神是：

> 新精神……我不敢说一种宗教精神，但我知道它是一种爱的精神。为了美的爱，为了单纯和为了谦虚的工作，我希望表演……结合在一起，在一个与那个名字相称的领导者，精力充沛而无私，与演员们结成"手足兄弟"的导演，为了艺术，心甘情愿工作，心甘情愿睡觉，心甘情愿生和死，不是完成一件事情，而是直到新的精神已经被灌输进戏剧艺术。②

剧场是社会的舞台，在时局不稳乃至战争年代，新戏剧的理想很自然地与国家、民族甚至政治的观念不时纠结在一起。科伯提出戏剧应当是一种为了整个时代复兴的灵感；能够胜任服务于国家的使命，而国家应该在一个具有很好的组织的社会里，确保戏剧的安全和成长③。科伯赋予他的"老鸽巢"剧院和戏剧教育的抱负，正是一种法国戏剧的文艺复兴：

> 我发现除非经由一种社会的变革，否则剧场就没有真正改观的可能。新的戏剧形式将来自新的生活、思考和感觉方式……我们的小教堂，我们的实验室，我们的学校，不管我们用什么来称呼它——但倘若我们诚实地描述，它不是别的，而只是一个重新开始，或者，更恰切地说，是一种准备。④

① T. Cole and Chinoy, H. *Actors on Acting*, New York, Crown, 1970, p.217.
② J. Rudlin and N. Paul, *Copeau: Texts on Theatre*, London, Routledge, 1990, p.79-80.
③ J. Rudlin and N. Paul, *Copeau: Texts on Theatre*, London, Routledge, 1990, p.25.
④ J. Rudlin and N. Paul, *Copeau: Texts on Theatre*, London, Routledge, 1990, p.27.

科伯描述在剧场和社会之间一种循环共生的关系，戏剧提供复兴的灵感给社会，而又按照社会的发展，创造出新的形式，反映社会的变化。但是，科伯与梅耶荷德不同，他很审慎地避开民族戏剧的政党政治问题，他认为戏剧只有当它"停止为一种宣传而成为一种仪式"①，才能真正恢复它的目的和意义。因此，戏剧的仪式化越来越成为科伯的追求。作为阿庇亚的学生，和作为"很有文化修养的人和感觉很敏锐的艺术家"②，科伯的戏剧仪式包含宗教仪式与文化仪式双重含义。在著述中，科伯对大众观众的理解具有某种宗教复活的特点；而其戏剧实践远离中心，实验大众戏剧风格和作品。这是"艺术戏剧"和其他先锋戏剧所不曾做到的。科伯呼吁享受津贴的戏剧应疏散化和外省化分布，作为一种回应，便是他自己隐退到法兰西农村进行戏剧演出活动。他希望戏剧"征服我们的城市并扩展到乡村"③。同时，他建议这些剧团发展它们自己的保留剧目。这也是他在老鸽巢剧院工作时的特点。与最初显著不同的是，科伯越来越把戏剧当作一种特殊场合的庆典，与当地的文化和事件相联系，但很小心地区别这种社区大规模的节日活动，和希特勒的国家社会主义者的大规模群众事件之间的界限。和梅耶荷德不同，科伯在根本上选择远离政治，走向民间，走向宗教，追求一种宗教和文化仪式化的戏剧。在他足迹所及的地方或社区，为正在迅速发展变化的地区的新戏剧开拓了道路。科伯的努力使戏剧越来越远离了资产阶级制造幻觉、麻醉精神的自然主义剧场。而到了20世纪下半叶，戏剧的文化仪式化成为实验戏剧追求的主潮，在彼得·布鲁克、尤金尼奥·巴尔巴等人那里，都有着遥相呼应和新的发展。

三、布莱希特：彻底反叛幻觉主义剧场

（一）从皮斯卡托到布莱希特，反幻觉剧场的高潮

当斯坦尼斯拉夫斯基心理主义的体验派艺术被当作现实主义幻觉剧场的典范时，除了梅耶荷德等人致力于美学层面上反幻觉剧场，另一个反幻觉主义的批评声音是在社会政治层面展开的，主要代表人物是布莱希特等。

① J. Rudlin and N. Paul, *Copeau: Texts on Theatre*, London, Routledge, 1990, p.53.
② [英]J. L. 斯泰恩《现代戏剧理论与实践》，刘国彬等译，中国戏剧出版社，2002年，第364页。
③ J. Rudlin and N. Paul, *Copeau: Texts on Theatre*, London, Routledge, 1990, p.192.

梅耶荷德和布莱希特在反幻觉剧场方面被相提并论，甚至被看成是相互影响的关系。吴光耀先生比较过二者在反幻觉剧场布景方面的相似性：

> 由皮斯卡托和布莱希特所建立起来的史诗剧（叙事剧）布景方法，在反幻觉主义这一点上与梅耶荷德的构成主义是相同的。但构成主义布景的功能比较单一，几乎纯粹是空间性的，而史诗剧布景的功能则更富于变化和多样。构成主义布景排斥形象和装饰，而史诗剧布景并不排斥形象和装饰。①

从皮斯卡托到布莱希特再到博奥，是在社会政治和美学形式上反幻觉主义的重要线索。特别是从布莱希特的"史诗剧场"到博奥的"被压迫者诗学"，构成了 20 世纪在审美意识形态上反幻觉剧场的高潮。布莱希特的史诗剧理论，试图以打破幻觉唤醒理性批判的戏剧艺术形式，达到批判资产阶级意识形态，改造社会的目标。博奥兼收并蓄布莱希特和其他现代、后现代社会理论和戏剧理论成果，他所创造的"被压迫者诗学"有两个核心，一个是观众对戏剧事件完全参与的戏剧仪式化，另一个就是对亚里士多德传统幻觉剧场的根本性颠覆。但这首先还得从皮斯卡托的政治剧理论说起。

皮斯卡托（Erwin Piscator）创立了"宣传鼓动剧"、"文献纪实剧"和"叙事剧"等新型戏剧，其主要特征是纪实性和叙事性，目的在于表明戏剧不是幻觉而是"现实"，是与社会相关的一个事件："……观众面对的已经不是舞台，而是一次盛大集会，一个巨大的战场，一场大规模的示威活动。"②皮斯卡托认为属于"事实"的东西，比虚构的戏剧更可靠。在他之前，浪漫主义思想家卢梭也曾反对作为摹仿艺术的戏剧。卢梭假定社会契约是可靠的和积极的，戏剧则是堕落的和消极的，因为演员的表演是虚假的，是危险的替身，表演者与被表演者无法实现同一性，他否定戏剧具有亚里士多德所说的"净化"作用。卢梭不仅批评戏剧场景的内容和它所表达的意义，而且归根到底，他否定的是戏剧的"再现"本身。再现被卢梭降到了很低的一个位置，对真实造成了威胁，所以，卢梭批评演员做戏，而称道演说者和布道者，认为他

① 吴光耀《西方演剧史论稿》，中国戏剧出版社，2002 年，第 782 页。
② Erwin Piscator, *The Political Theatre*, New York：AVON Publishers of Bard, Camelot and Discus Books, 1978. pp.96-97.

们的"表演"才是表演和表演者的合一。由此,他提倡节日和集会,提倡没有表演的剧院和舞台,露天的纯洁的演出。皮斯卡托与卢梭对戏剧的看法相似,也就是在戏剧游移于虚构与真实的性质中,他注重同现实相关的一面,并推动它的发展,目的是打破自然主义戏剧所追求的"真实的幻觉";而消除幻觉是为了使戏剧介入生活,剧场变成群众集会和社会仪式,观众直接参与戏剧事件。这种新的戏剧对"幻觉剧场"是一种反叛。皮斯卡托不仅用纪实性使戏剧产生特殊的现实力量,而且他还率先提出"史诗剧"的概念及叙事手法在戏剧中的运用,突破了传统戏剧对时间、地点和事件整一性的限制,同时采用夸张的身体语言和动作表演,让演员直接对观众说话,对舞台人物进行介绍,对舞台行动进行评论,打破了观众厅与舞台的界限,其根本目的在于唤醒观众的理智,以打破资产阶级所制造的富于欺骗性的幻觉剧场,实现戏剧的现实政治目的。皮斯卡托认为戏剧不应只是表达热情和狂喜,不应只是为了达到"共鸣"与"净化"的目标,而应有效地传达对观众彻底的启迪作用,使演出产生最大的宣传鼓动和教育观众的社会效果。在艺术手段上,皮斯卡托试图通过现代先进的舞台技术,更加自由地实现他的戏剧理想,如采用完全机械化和自动化的多功能的戏剧空间。在这种空间中,有可变的表演区,前伸的凸出式舞台,观众席的座位可以围成圆形,成为类似古希腊圆形剧场的格局;同时综合运用音乐、歌舞、漫画、幻灯、转台、踏车、灯光等"混合媒介",使舞台在时空转换上获得空前的自由。如 1927 年演出的《好兵帅克》,使用了踏车、转台、幻灯、电影、杂耍等各种工具和手法;像真人大小的、剪出外形的卡通人像在舞台上穿越,后面的屏幕上还放映了反战的卡通电影,并在屏幕上投映解释性的标题或图例。正如布莱希特所说:"皮斯卡托的实验几乎冲破一切陈规。这些实验改变着剧作家的创作方式,演员的表演风格和舞台美术工作者的创造。它们的目的在于实现一种全新的戏剧社会功能。"[①]皮斯卡托所要实现的戏剧理想是"总体戏剧",他的理论和实践具有内容和形式两方面的创新,即改造旧的社会意识形态与革新传统戏剧形式的双重意义。从内容的角度,皮斯卡托的政治剧理论具有强烈的

[①] 布莱希特《论实验戏剧》,《布莱希特论戏剧》,丁扬忠等译,中国戏剧出版社,1990 年,第 54 页。

社会政治目的,强调戏剧对社会的实际作用,戏剧与现实的相互渗透与交融,力图将以虚幻为特征的剧场引入真实的社会。在形式上,他打破了传统的"亚里士多德式"的戏剧结构,创造了大量能够使戏剧获得充分表现自由的新技巧,超越了主流商业戏剧存在的倾向,既颠覆了资产阶级的"幻觉剧场",又修正了现代主义戏剧流派,如表现主义的主观性。皮斯卡托的革新不仅扩展了我们的戏剧体验,而且直接开启了布莱希特的"史诗剧场"——反幻觉剧场的高峰。布莱希特袭用了皮斯卡托提出的"史诗剧"的名称,并进行更完善的理论建构和更深入的戏剧实践。皮斯卡托对戏剧介入社会生活的要求和对戏剧社会意识形态批判功能的强调都影响了布莱希特;而他实验的许多新奇的舞台技巧,在布莱希特那里成了打破剧场幻觉、制造"疏离效果"的手段。延续皮斯卡托的路径和方向,布莱希特的"史诗剧场",在政治上与资产阶级意识形态相对抗,在美学上与亚里士多德戏剧传统相背离。这两方面构成了布莱希特史诗剧场理论和实践的基础。

布莱希特创造"史诗剧场"的基点是反叛"亚里士多德式"戏剧。亚里士多德在《诗学》中为悲剧作出界定,诸如"借人物动作来表达,不是采用叙述法;借引起怜悯和恐惧,来使这种感情起净化作用"[①],其中"净化"是核心概念。实现净化的基础则是观众的一种独特的心理活动,对由演员扮演的剧中人物产生"共鸣"。布莱希特说:

> 我们称引起这种共鸣的戏剧为亚里士多德戏剧,至于这个戏是否运用了亚里士多德为此所列举的规定完全是无关紧要的。几百年以来,戏剧以迥然不同的方式实现这种独特的共鸣心理活动。[②]

布莱希特反叛的就是这个西方戏剧传统。他建立的"史诗剧场",本质上是一种"非亚里士多德戏剧",却又是透过亚里士多德戏剧定义的逆向思维来确定自身。《诗学》中多次提到史诗与戏剧的差别:"史诗和悲剧……不同的地方,在于史诗纯粹用'格律',并用叙述体;就长短而论,悲剧企图以太阳旋转一周为限,……史诗不受时间限制。"[③]文艺复兴的戏剧理论家卡斯特

① 亚里士多德《诗学》,罗念生译,中国戏剧出版社,1986年,第16页。
② 布莱希特《布莱希特论戏剧》,丁扬忠等译,中国戏剧出版社,1990年,第91页。
③ 亚里士多德《诗学》,罗念生译,中国戏剧出版社,1986年,第15页。

尔维特洛(Lodovico Castelvetro)发展了亚里士多德的史诗与戏剧的定义，更明确地区分了对话体的戏剧与叙事体的史诗的不同，如：戏剧体用事物和语言来代替原来的事物和语言；叙事体则只用语言来代替事物，对于说话也是用转述来代替直述；在地点上，戏剧体不能像叙事体一样绰有余裕，因为它不能同时表现出几个相距很远的地方，叙事体则可以将海角天涯连在一起；戏剧体的时间局限也比较大，因为叙事体可以把不同时间串连起来，戏剧体就做不到这点①。17世纪法国的新古典主义，更是将戏剧的逼真性和"三一律"奉为金科玉律，而将戏剧与史诗的对立推向了极致。19世纪"幻觉剧场"视一切叙事因素为制造幻觉的障碍，因此将之完全排除在戏剧表现之外。当布莱希特用"史诗剧场"来命名他的戏剧时，就意味着这是从反叛亚里士多德戏剧传统开始的。"史诗剧场"采用叙述方式，戏剧的情节可以用叙述展现出来，甚至带着明显的描述和评论特点；戏剧的结构可以像史诗一样是松散的、开放式的，可以由发生在很长时间、很多地点的复杂事件组成，突破传统戏剧时空转换上的各种限制，能够自由地展现广阔时空和复杂的社会生活。"史诗剧场"也不象"亚里士多德式"戏剧那样诉诸感情，通过引起共鸣而让观众与剧中情节和人物产生认同作用；而是告诉人们一切都是历史的，一切都可以改变。戏剧的力量主要诉诸观众的理智，使他们能够作为冷静的旁观者，去判断、认识戏剧所反映的社会本质；戏剧的目的是引发人们的思考和批判，最终达到唤起观众去改造社会的行动。布莱希特赋予戏剧如此重大的社会责任与功用，他的著名剧论《戏剧小工具篇》被誉为"新诗学"，其历史意义正如瓦尔特·本雅明所言：

> 布莱希特以其史诗性戏剧同以亚里士多德的理论为代表的狭义的戏剧性戏剧分庭抗礼。因此，可以说，布莱希特创立了相应的非亚里士多德式的戏剧理论，就象利曼创立了非欧几里亚几何学一样。②

那么，"史诗剧场"与"亚里士多德式戏剧"的根本分歧在哪里呢？心理

① 参见［意］卡斯特尔维特洛《亚里士多德〈诗学〉疏证》，吴兴华译，《古典文艺理论译丛》(6)，人民文学出版社，1963年。
② 瓦尔特·本雅明《什么是戏剧？》，张黎编选《布莱希特研究》，中国社会科学院出版社，1984年，第13页。

学家弗洛伊德认为,戏剧起源于游戏,有着和儿戏类似的功能。儿童游戏是孩子们扮演成年人的活动,戏剧是一种成年人们的扮演活动。孩子们梦想着成为大人,大人们梦想着成为剧中的英雄。"真正"的生活存在于梦想的他方,人们为了逃离"渺小、不起眼"的日常生活,而演戏或看戏,因为戏剧可以透过认同作用成为英雄。于是戏剧作品往往以这个逃离日常生活化身为他人(英雄)的欲望作为主旨,如19世纪的法国浪漫主义剧作家缪塞(A. de Musset)便写过一出戏剧《封达基欧先生》(Fantasio,意为"绮思者")。这是人内在自我渴求的一种宣泄和释放,在弗洛伊德看来是有益而无大碍的。传统幻觉剧场观众所要求于戏剧的就是能将他带到另一个时空的幻觉,化身为剧中人(英雄)。观众从这里得到双重的利益:即借由剧中人的中介,无须负担任何实际的风险,就能获致奇异冒险和逃离庸常生活的快感;同时这样的戏剧,也让观众得以继续接受现实生活中的社会秩序,从而把观众石化。这就是幻觉剧场通过认同作用而达到的麻醉效应,布莱希特认为它是无益而有害的。《人与神话》的作者凯洛(R. Caillois)就曾指出:"个体并不能长久地满足对于英雄的认同所带来的短暂的慰藉……一个真实的认同转化,具体现身为英雄本身是被强烈地要求着。"[1]布莱希特在《戏剧小工具篇》中更发出呐喊:

> 这种情况还得延搁多久:在黑暗的保护下,我们的灵魂得以抛开"沉重的"躯体,浸入到舞台上那种梦幻中去,分享在平常时被禁止获得的再生的狂热欢愉。这算什么解放!在这些戏剧的结尾处,我们仍然经历似梦幻一般的死刑时刻,把再生当作荒淫来惩罚,这样的结尾只是为了继续维持旧有安静的秩序和社会架构。[2]

在布莱希特高度清醒的批判意识中,西方戏剧传统,特别是近代以来的现实主义和自然主义剧场,所要求演员和提供给观众的无非是日益严重的幻觉,这样的戏剧是艺术之功能的堕落。布莱希特从美学与政治的关系进一步揭发,幻觉剧场的堕落程度是与资产阶级的资金挹注紧密联系的,他们

[1] 蓝剑虹《回到斯坦尼斯拉夫斯基——人作为一种技艺》,唐山出版社,2002年,第324页。
[2] 本段译文参照中国戏剧家协会研究室编《戏剧理论译文集》(第九辑),中国戏剧出版社,1963年,第120页。

要求投资和消费的所有艺术的自我合理化。当戏剧只是让观众无知无觉于石化状态，而不能提供给观众一个解放和革命的方法时，戏剧艺术的作用与功能从根本上来说便荡然无存了。所以，布莱希特要彻底反叛雄霸西方剧坛二千多年，如今又被资产阶级意识形态和无力挽救戏剧艺术堕落的主流戏剧所利用的亚里士多德戏剧传统。为此，布莱希特通过对民间戏剧传统和现代舞台实验的继承，通过对东方艺术特别是中国戏曲的借鉴，丰富了他的史诗剧场理论。波兰学者威尔斯研究表明："布莱希特所使用的艺术手法已经在各个不同时代和极不相同的文化领域里使用过了……创新往往建立在回顾忘却了的可能性和重新利用可能性的基础上。布莱希特使许多旧的可能性免于遗忘，同时发现了新的。"[1]诚然，布莱希特反叛西方戏剧传统，继承非西方和非主流的戏剧传统，不仅延续了旧的"可能性"，而且发展了新的"可能性"，意在打破虚假的"幻觉剧场"，建立一种更加真实的"史诗剧场"的新型戏剧。这种新戏剧以"疏离效果"美学为核心。"疏离效果"的概念内涵贯穿着艺术手法、效果到功能、意义的内在逻辑线索，其外延几乎包括戏剧活动的一切方面："从戏的构想到落幕：剧本的结构与语言、导演与舞台设计、表演、音乐等等……"[2]关键在于突破亚里士多德式摹仿—共鸣—净化为中心的模式，代之以疏离—思考—行动为核心的新戏剧诗学。

那么，布莱希特所创造的新诗学具体而言是怎样的呢？"疏离效果"（Verfremdungseffekt，简称为 V-效应）[3]是布莱希特戏剧理论最核心的概念。这个词为布莱希特自创，他常将之简称为 V-效应，以略去字面意义及其可能引起的误解。此词就字面原义，应翻译为"去-异化"。根据剧评家多尔的说法，此词于 1936 年开始出现在布莱希特的术语中，刚好是布莱希特从俄国旅行回来之后。在俄国布莱希特接触了一些著名的戏剧工作者，如梅耶荷德等。有一种看法是"V-效应"一词是由俄国形式主义理论中的"陌生

[1] ［德］克劳斯·威尔斯《论布莱希特剧本的立体结构》，张黎编选《布莱希特研究》，中国社会科学出版社，1984 年，第 136—137 页。
[2] 莱因霍尔德·格里姆《陌生化》，张黎编选《布莱希特研究》，中国社会科学出版社，1984 年，第 209 页。
[3] Verfremdungseffekt，本书采用"疏离效果"的翻译，在中文里又译为"间离效果"或"陌生化"，以下引文中尊重原译，可能出现"间离效果"或"陌生化"，恕不再一一加注。

化"(Priem-ostrannenija)一词转化而来的。"陌生化"指美学上的一种表现手法,目的在于将一平常、熟悉的事物描述为好像是第一次看到的样子。这个词由施克洛夫斯基(V. Shklovskij)在 1917 年开始使用,尽管也是为了反幻觉再现的,但是正如《作为手法的艺术》中所言:"形象的目的并不是在于使我们的理解更加接近此一形象所带有的意义,而是创造对客体的特殊感受,是要创生出意象(vision)而不是认知(reconnaissance)。"①多尔强调布莱希特并不满足于俄国形式主义者的"陌生化"理论,也不满足于梅耶荷德戏剧纯粹美学上解放的"陌生化"手法,他创造了"V-效应"这个词,赋予它一个全新的意涵。首要地,"疏离效果"要求的是一个对事物的重新认知(reconnaissance):

> 如果长期驾驶一辆现代汽车之后我们再来驾驶一辆老式的 T 型福特汽车,那么对汽车的间离便发生了。我们突然又听到了爆炸声;发动机就是以爆炸的原理工作的。我们开始感到惊奇,这样一种工具,事实上是任何一种工具,它没有动物拖拉竟然可以移动! 简言之,我们现在通过把汽车理解成陌生化的、新的、一种纯粹建设的技艺,简单说,是一种非自然的东西,而理解了汽车。②

可见,"疏离效果"包含一个"再认识"的过程,一个"去-认同化"、"去-异化"的过程。这是对于资本主义社会对人的异化作用一个针锋相对的戏剧美学上的策略。它的产生来自一个双向的运作,一个"认同—去认同"作用,一个"批判性摹仿"策略。德国哲学家 E. Bloch 研究此词的演化,指出布莱希特赋予此词的"去-异化"作用,其中辩证地含蕴了一个去异化的再认识过程,一种醒悟,一种对意识形态的无意识的自觉③。"疏离效果"普遍存在于布莱希特戏剧实践的每个层面,从剧作法到舞台演出,而尤其是一种演员的表演风格。从终极目的来说,布莱希特借由"疏离效果"所提供的是一个"舞

① 转引自托多洛夫《批评的批评》,桂冠出版社,1990 年,第 14 页。
② 詹明信《布莱希特与方法》,中国社会科学出版社,1998 年,第 198 页。
③ See E. Bloch, "Entfremdung und verentfremdung," in *Travail Theatral* no. 11, Paris, 1973, pp.83-89.

台和观众席关系的新构成",它涉及戏剧和社会的新关系的改造①。

布莱希特早期阐述自己对戏剧的新观点,多"在为自己的剧本撰写的跋文中,偶然地发表过某些理论性见解、支言断语和技术性的说明"②,如《跋歌剧〈马哈哥尼城的兴衰史〉》、《跋〈三分钱歌剧〉》等。纳粹时代布莱希特流亡国外,戏剧革新实验几乎不可能,理论著述亦只有零星篇什,如1940年的《表演艺术的新技巧》等③。1948年的《小工具篇》④是布莱希特回到祖国后,结合实践,探讨"科学时代戏剧"的理论著作。《戏剧小工具篇》作为"新诗学",集中体现了美学层面的反幻觉剧场,特别是将"疏离效果"和"史诗剧场"紧密联系起来,最终形成布莱希特戏剧的理论体系。

《小工具篇》开宗明义在于探讨"美学问题",核心理论便是"疏离效果"。布莱希特不仅批判现实戏剧"堕落成为资产阶级麻醉商业的一个分枝",并且指出科学时代的戏剧"很难从美学概念的仓库里借贷或者偷窃足够的武器",然而"离开美学来描述戏剧的间离论,那大约是非常困难的"⑤。"疏离效果"的要义在于赋予观众以探讨、批判的态度对待表演的事件,破解现实主义/自然主义幻觉剧场:

> 为达到"间离效果"的目的,必须清除台上和台下一切"魔术性的"东西,避免"催眠阵地"的产生。因此,人们不应该想方设法在舞台上制造一种特定空间(夜晚的卧室、秋天的街头巷尾)的环境,或通过一种支离破碎的道白韵律制造气氛;演员既不该通过放纵的热情"点燃"观众,也不该借助一种拉紧肌肉的表演"吸引"观众;简言之,就是他不能令观

① 参见蓝剑虹《现代戏剧的追寻:新演员或是新观众?》,"名词解释表",唐山出版社,1999年,第269—271页。
② [德]贝托特·布莱希特《小工具篇》,张黎译,《布莱希特戏剧论文集》,柏林与法兰克福苏尔卡普出版社,1948年;译本,中国戏剧出版社,1963年,第104页。
③ [德]贝托特·布莱希特《表演艺术的新技巧》;张黎译,《布莱希特戏剧论文集》,柏林与法兰克福苏尔卡普出版社,1940年;译本,中国戏剧出版社,1963年,第98—103页。
④ [德]贝托特·布莱希特《小工具篇》,张黎译,《布莱希特戏剧论文集》,柏林与法兰克福苏尔卡普出版社,1948年;译本,中国戏剧出版社1963年,第104—143页。以下原文引用同出本书此文的,恕不一一另注。
⑤ [德]贝托特·布莱希特《小工具篇》,张黎译,《布莱希特戏剧论文集》,柏林与法兰克福苏尔卡普出版社,1948年;译本,中国戏剧出版社,1963年,第104—105页。

众陷于神智昏迷的状态,给观众造成一种幻觉,似乎他们在经历着一个自然的而并非经过排练的事件。因此,观众陶醉于这样一种幻觉的癖好,必须通过特定的艺术手段使之中立化。

"疏离效果"美学包括剧本创作、舞台空间、演员表演,以至观演关系等各个环节,通过新的艺术技巧,避免制造幻觉剧场;同时摹仿生活变成舞台事件,并非追求拟态逼真,而是编剧、演员、导演和舞美设计师都可以自由创造,演员和观众都应当诉诸理性批判,一切都是不确定性和开放性的,正是在这个意义上,从传统幻觉剧场跃至现代、后现代诗学,布莱希特的史诗剧场与存在主义、荒诞派等当代戏剧,同属破解幻觉剧场的新戏剧形式。

布莱希特本身是个剧作家,"疏离效果"首先由编剧环节所创造,其关键是用叙述性结构代替传统的戏剧性结构。剧作家可以把一部戏的结构安排成由许多具有独立意义的场次组成,在各场次中或各场次间往往穿插多种形式的歌唱,有时剧中人物还跳出剧情,直接对观众说、唱,发表议论。这些歌曲的唱词并非抒情性,而是叙事性或评论性。叙事性介绍事件的前因后果,或者介绍人物的来龙去脉;评论性则是对剧中发生的事情进行剖析,提醒观众对舞台人物和事件保持某种立场和态度。这种叙述性结构不仅使观众与剧情"疏离",而且使戏剧获得某种解释性和客观性。解释性通过描述、说明、议论等使复杂的剧情变得清晰明了;客观性则通过各种叙述者获得一种超越剧中人主观视角之外的开阔而客观的视角,这一视角不仅能阻止观众沉溺于主观感情,而且能激发观众的理性,使之保持审视和批判的态度。

其次,舞台空间处理的"疏离效果"。布莱希特毫不犹豫地说:第四堵墙的想象当然必须废除,因其"虚拟地把舞台和观众隔离开来,人们借此制造一种幻觉,似乎舞台事件的发生实际上并未被观众看见",于是幻觉剧场的观众"当他们睁着眼睛,但是他们并没有看,他们在凝视,就像他们并没有听,而是在窃听一般。他们呆呆地望着舞台上从中世纪——女巫和教士的时代产生什么样的表达"①。这里强调让观众看到"舞台事件",而不仅仅凝

① [德]贝托特·布莱希特《小工具篇》,张黎译,《布莱希特戏剧论文集》,柏林与法兰克福苏尔卡普出版社,1948年;译本,中国戏剧出版社,1963年,第117页。

视"摹仿"本身;也即观看戏剧演出,重要的是观察和思考"事件",摹仿仅仅是为了制造幻觉,这样的演员演得越好(拟态逼真),观众"失神状态也就越深刻"①。幻觉剧场最终目的在于令观众感动得忘记自己是在剧场里,而神志恍惚地被带进另一个地区或时代;反幻觉剧场则要时刻使观众和舞台上的演出保持一段距离,也就是产生"疏离效果",从而观众可以采取一种"静坐观察的姿态",以冷静、科学的头脑去认识社会生活,进行理智的思考、分析和批判。为此,舞台设计不需要有任何"第四堵墙"的逼真性,它可以是夸张、怪诞的,也可以是空空荡荡的,它只是一个讲述故事的开放性的空间。如使用只能遮住一半背景的半截幕,后台的装置和操作都在观众的视野之内,舞台设计既不要准确地复制生活,也不要创造舞台气氛,而是要提供能显示剧作意义的物质环境的片断或零件。因为,"观众需要的不是环境,而是情节和行动",所以布景应当强调能动性,和在演出中起实际作用,无论是门、窗、墙壁,服从于情节和行动需要就用,不需要就不用;而且史诗剧场中使用各种布景因素和道具,是图示性的,而非描绘性的,它们诉诸观众的理智,而不是去唤起他们的感情。同时,舞台艺术家都应是自由创造,包括布景设计师、音乐师以及所有参加演出的演职人员,都应该在导演的统一调度下获得创造的自由:"当音乐师不必制造容易使观众不停地沉湎于舞台上事件的气氛里的时候,他将夺回他的自由,当布景设计师在设计场面的过程中,不必再制造一个空间或者一个地区的幻觉的时候,他同样会获得许多自由"②。舞美设计"暗示就足以够用了",东方的写意或西方现代的象征,"比现实环境表达更多在历史或者社会方面有趣的东西"③。比如,在莫斯科犹太人剧院里,一种令人回忆起中世纪的幕屋建筑,疏离了《李尔王》;在皮斯卡托剧院,赫特菲尔德在《戴阳的觉醒》里运用了一种带有可以旋转的写着字的旗帜的背景,这些旗帜记录着呈现在舞台上的、有时为人们所不熟悉的政

① [德]贝托特·布莱希特《小工具篇》,张黎译,《布莱希特戏剧论文集》,柏林与法兰克福苏尔卡普出版社,1948年;译本,中国戏剧出版社,1963年,第117页。
② [德]贝托特·布莱希特《小工具篇》,张黎译,《布莱希特戏剧论文集》,柏林与法兰克福苏尔卡普出版社,1948年;译本,中国戏剧出版社,1963年,第141页。
③ [德]贝托特·布莱希特《小工具篇》,张黎译,《布莱希特戏剧论文集》,柏林与法兰克福苏尔卡普出版社,1948年;译本,中国戏剧出版社,1963年,第141页。

治形势的转变；内耶尔把《伽利略传》置于地图、文献和文艺复兴时代的艺术作品的幻灯面前①。更多版本的《伽利略传》演出，舞台上空出现经过图案化了的天体运行图，换景时使用半截幕，让观众能部分地看到迁换工作，在另半截幕上还可以放映字幕、标题、场序和分场提要等，使观众对于下一场戏在思想上有所准备，不致因为突然而惊愕……再如虽然使用了景片，但采用非写实的手法，使观众完全意识到这不是真实的地点；或者使用镜框舞台，却完全违背镜框舞台的常规使用方法，该真实的地方不真实，该掩蔽的地方不掩蔽，目的在于破坏生活的幻觉。在布莱希特看来，戏剧艺术作为"综合艺术"，创造性和独特性在于一部作品里，各种姊妹艺术"全部放弃自己原有的特点和失却本身的面貌"，同戏剧艺术一起"用相异的方法来完成共同的任务；它们相互之间的交往在于彼此间离"②。

最终，"间离效果"的核心理论，落在演员的表演层面。废除了"第四堵墙"，原则上允许演员直接面向观众。在传统亚里士多德式戏剧里，观众与舞台的联系，一般是在共鸣的基础上产生的；直至斯坦尼斯拉夫斯基体系的演员，艺术的主要目标依然是把"心血全部都花在引起这种心理活动方面"。然而，"疏离效果"的技巧却是用来"阻止演员引起共鸣的心理活动"，其原则要求演员既要与角色"疏离"，还要与观众"疏离"。演员必须一直保持理性，时刻注视/观察自己的表演，不让自己变成所扮演的角色，不让观众产生演员就是剧中人物的幻觉——"他不是在表演李尔，他本身就是李尔"，这样的评语对于演员来说是毁灭性的③。这意味着"演员自己的感情，不应该与剧中人物的感情彻底地合而为一"，当然，演员"不必完全放弃采用引起共鸣的手段"，只能到这样的程度，就像日常生活屡见不鲜的"一桩事件的见证人重新表演闯祸者的举止行为"，"避免对于人物和事件进行过分'激动的'、畅行无

① 参见［德］贝托特·布莱希特《小工具篇》，张黎译，《布莱希特戏剧论文集》，柏林与法兰克福苏尔卡普出版社，1948年；译本，中国戏剧出版社，1963年，第141页。
② ［德］贝托特·布莱希特《小工具篇》，张黎译，《布莱希特戏剧论文集》，柏林与法兰克福苏尔卡普出版社，1948年；译本，中国戏剧出版社，1963年，第141—142页。
③ ［德］贝托特·布莱希特《小工具篇》，张黎译，《布莱希特戏剧论文集》，柏林与法兰克福苏尔卡普出版社，1948年；译本，中国戏剧出版社，1963年，第128页。

阻的和无批判的表演"①。这里强调"叙事性","不需要想方设法把他们的观众陷于任何一种幻觉中去",为此,演员应该站在惊异者和反对者的立场来阅读他的角色,"抑制自己过早地'深入角色'";特别不允许把角色"表现成既定的、'根本不会有别种结局'的和'在这个人物的性格里不可避免'的"②。

不确定性即可改变性是科学时代的戏剧,也是现代、后现代戏剧的根本特征。为了破解幻觉,演员的表演应当"让观众清清楚楚地看出他的行动中有几个可能,暗示出若干可能的变体而最后选择其中之一",甚至"他不表演的动作,必须包含和消逝在他表演的动作之中";最重要的,"演员一瞬间都不允许使自己完全变成剧中人物","他不是李尔、阿巴贡、帅克,他是在表演这些人……他绝不试图使自己(并且借此也使别人)幻想由此而完全转变成了另外一个人"③。演员在演出中"保持着仅仅是建议者的态度",跟排练中导演的态度相似;一旦放弃"完全蜕变",表演就不只是一种摹仿,而更像一种"引证",当然,演员有义务赋予这种引证以"充满人性的、具体的表演形象",也必须具备"彻底真实感"④。这里,关键是不带"完全蜕变"的表演方法究竟意味着什么。

回应狄德罗就已经提出来的"演员的矛盾","疏离效果"要求演员作为双重形象站在舞台上,"既是劳顿也是伽利略,表演者劳顿不能消逝在被表演者伽利略里"⑤。如此破解了幻觉剧场,似乎完美地解决了"演员的矛盾":"在舞台上站着的确实是劳顿,并且在表演着他所想象的伽利略。即使在观众对他赞叹不已时,他们仍然不会忘记这就是劳顿……"⑥从"模仿"到"想

① [德]贝托特·布莱希特《小工具篇》,张黎译,《布莱希特戏剧论文集》,柏林与法兰克福苏尔卡普出版社,1948年;译本,中国戏剧出版社,1963年,第128页。
② [德]贝托特·布莱希特《小工具篇》,张黎译,《布莱希特戏剧论文集》,柏林与法兰克福苏尔卡普出版社,1948年;译本,中国戏剧出版社,1963年,第129页。
③ [德]贝托特·布莱希特《小工具篇》,张黎译,《布莱希特戏剧论文集》,柏林与法兰克福苏尔卡普出版社,1948年;译本,中国戏剧出版社,1963年,第128页。
④ [德]贝托特·布莱希特《小工具篇》,张黎译,《布莱希特戏剧论文集》,柏林与法兰克福苏尔卡普出版社,1948年;译本,中国戏剧出版社,1963年,第128页。
⑤ [德]贝托特·布莱希特《小工具篇》,张黎译,《布莱希特戏剧论文集》,柏林与法兰克福苏尔卡普出版社,1948年;译本,中国戏剧出版社,1963年,第128页。
⑥ [德]贝托特·布莱希特《小工具篇》,张黎译,《布莱希特戏剧论文集》,柏林与法兰克福苏尔卡普出版社,1948年;译本,中国戏剧出版社,1963年,第128页。

象",演员的艺术得到升华,但与自然主义戏剧一样,为了"真实",必须反对"典型":"倘若演员把人物的意见和感受变为自己的,这样,事实上将产生一种同样意见和感受的唯一无二的典型,而他将使这种典型成为我们的。为防备这种不愉快,演员必须使表演成为一种艺术事宜。"①"模仿"本身没有意义,"模仿真实"算不上艺术,"疏离效果"是为了戳破幻象,不灌输给观众一种固化的定型,且让观众明了并保持剧场演出只是"一种艺术事宜"。这种表演方法被称为"史诗的"表演方法,"意味着真实的、平凡的事件不再被加以掩饰"②。"史诗剧场"寻找新演员和新观众:新型的观演关系,观众的理性参与,使幻觉剧场变成舞台事件。

至此,"疏离效果"与"史诗剧场"紧密连结,前者成为后者最重要的美学方法。"疏离"的艺术哲学基础在于"矛盾"和"辩证":"倘若人们让举止行为符合性格,或者让性格符合举止行为,这就是一种特大的简单化;真实人的性格和行为所显示出来的矛盾,不允许这样来表现。"③矛盾导致复杂和张力,简单化的逼真是必须放弃的"另外一种幻觉"。④ 矛盾性又是不确定性的基础,科学时代的戏剧追寻深度的真实,探索可能性:"社会的运动规律不能借助'理想状态'来证明",因为"'不确切性'(矛盾性)恰好是属于运动和运动着的事物的"⑤。布莱希特强调"不确切性(矛盾性)"的普遍存在,反对传统剧场对于生活的理想化或固化,那么,就只能无条件地"创造一些类似实验条件的东西","这就是说,在当时一种相反的实验是可能的","社会在这里通常被当成了一种实验"⑥。"实验"对于剧场艺术的极大影响,显然源于

① [德]贝托特·布莱希特《小工具篇》,张黎译,《布莱希特戏剧论文集》,柏林与法兰克福苏尔卡普出版社,1948 年;译本,中国戏剧出版社,1963 年,第 128 页。
② [德]贝托特·布莱希特《小工具篇》,张黎译,《布莱希特戏剧论文集》,柏林与法兰克福苏尔卡普出版社,1948 年;译本,中国戏剧出版社,1963 年,第 128 页。
③ [德]贝托特·布莱希特《小工具篇》,张黎译,《布莱希特戏剧论文集》,柏林与法兰克福苏尔卡普出版社,1948 年;译本,中国戏剧出版社,1963 年,第 129 页。
④ [德]贝托特·布莱希特《小工具篇》,张黎译,《布莱希特戏剧论文集》,柏林与法兰克福苏尔卡普出版社,1948 年;译本,中国戏剧出版社,1963 年,第 129 页。
⑤ [德]贝托特·布莱希特《小工具篇》,张黎译,《布莱希特戏剧论文集》,柏林与法兰克福苏尔卡普出版社,1948 年;译本,中国戏剧出版社,1963 年,第 129 页。
⑥ [德]贝托特·布莱希特《小工具篇》,张黎译,《布莱希特戏剧论文集》,柏林与法兰克福苏尔卡普出版社,1948 年;译本,中国戏剧出版社,1963 年,第 129 页。

自然主义思潮,科学时代的精神与方法。

现代剧场要做的是,演员借助完善的方法,把事件表演给观众,并传达作为演员对事件所作的陈述、意见和解释。舞台演出不仅是一种"事件"的展示,而且应像史诗那样做出陈述和解释,但演员与他所表演的人物并不追求合一,"所以他可以选择一种与人物相反的特定的立场,表达出对于人物的意见,并且要求观众——他们本来也并不是被邀请来表示一致意见的——对被表演的人物进行批判"①。新演员和新观众,都需要自由、理性和批判。演员直接与观众之间产生交流,"这样,他的表演将成为同他面前的观众所进行的一场(关于社会处境的)谈话。他让观众懂得,按照自己的阶级属性来褒贬这种处境",避免"导致观众的感情同剧中人物的感情水乳交融"②。新戏剧充满审美意识形态批判:

> 为了制造间离效果,演员必须放弃他所学过的一切能够把观众的共鸣引到创造形象过程中的方法。既然他无意于把观众引入神智昏迷的状态,那么他也就不允许使自己陷于神智昏迷的状态中去……他的道白方法不能带有牧师讲道似的庸俗调门和催眠观众的静止法,而令他们失却知觉。纵然是表演一个神经错乱的人,他自己也不能癫狂若痴;否则观众怎能辨认出神经错乱者的原因何在呢?③

演员所采取的立场应是"一种社会批判的立场"。"史诗剧场"的表演立基于演员和观众的理性和意识,"疏离"不同于"共鸣",拒绝"神智昏迷"、"癫狂若痴",而追问"原因何在",一种思考和批判性的立场。布莱希特强调剧场的社会性和叙述性:"间离效果的目的,在于间离一切附属于事件的社会性姿态";"社会事件的阐释和安排——这种安排赋予开启社会的钥匙"④。

① [德]贝托特·布莱希特《小工具篇》,张黎译,《布莱希特戏剧论文集》,柏林与法兰克福苏尔卡普出版社,1948年;译本,中国戏剧出版社,1963年,第127页。
② [德]贝托特·布莱希特《小工具篇》,张黎译,《布莱希特戏剧论文集》,柏林与法兰克福苏尔卡普出版社,1948年;译本,中国戏剧出版社,1963年,第128页。
③ [德]贝托特·布莱希特《小工具篇》,张黎译,《布莱希特戏剧论文集》,柏林与法兰克福苏尔卡普出版社,1948年;译本,中国戏剧出版社,1963年,第126页。
④ [德]贝托特·布莱希特《小工具篇》,张黎译,《布莱希特戏剧论文集》,柏林与法兰克福苏尔卡普出版社,1948年;译本,中国戏剧出版社,1963年,第136页。

为了"疏离效果",布莱希特找到多种"综合"方法,作为不"完全蜕变"表演方法的辅助手段,如采用第三人称、过去时、兼读表演指示和说明,以至为各场安排字幕:

> 字幕是用来间离的一种方式。……字幕应该含有社会要旨,但是,同时也表达一些值得企望的表演形式,这就是说,根据不同的情况摹仿一份编年史,或者一首歌谣,或者一张报纸,或者一个风俗描写的字幕的风格。一种简单的间离表演形式,是一个为风俗和习惯所熟悉的形式。①

字幕的决定性技巧是"历史化":"演员应该采取历史学家对待事物和举止行为的那种距离",也即"演员必须把事件当成历史事件来表演。历史事件是出现一次的、暂时的、同特定的时代相联系的。人物的举止行为在这里不是一种单纯人性的、一成不变的,它具有特定的特殊性,它具有被历史过程所超越的和可以超越的因素,并且受下一代所批判"②。在历史化和可变性上,"史诗剧场"和"间离效果"联袂;在表情技术上,以东方戏剧(中国戏曲等)为媒介:

> 一切感情的东西都必须表露于外,这就是说,把它变成动作。演员必须为他的人物的感情冲动寻找一种感官的、外部的表达,这种表达尽可能是一个能够泄露他那内心活动的动作。相应的感情冲动必须解放出来,以便受到注意。表情的特殊优雅、有力量和妩媚能够产生间离效果。③

这几近于东方戏剧的"程式化"表演。布莱希特发现中国戏曲对表情的处理非常高明。中国戏曲借助观察自己的动作,而获得疏离效果。他曾追溯"疏离"美学的理论来源:

① [德]贝托特·布莱希特《小工具篇》,张黎译,《布莱希特戏剧论文集》,柏林与法兰克福苏尔卡普出版社,1948年;译本,中国戏剧出版社,1963年,第137页。
② [德]贝托特·布莱希特《小工具篇》,张黎译,《布莱希特戏剧论文集》,柏林与法兰克福苏尔卡普出版社,1948年;译本,中国戏剧出版社,1963年,第137页。
③ [德]贝托特·布莱希特《小工具篇》,张黎译,《布莱希特戏剧论文集》,柏林与法兰克福苏尔卡普出版社,1948年;译本,中国戏剧出版社,1963年,第138页。

第一次和第二次世界大战之间,在柏林船坞剧院为制造这种形象所尝试过的表演方法,是以"间离效果"为基础的。间离的反映是这样一种反映:这种反映认识对象,但同时却又使它产生陌生之感。古典和中世纪的戏剧,借助人和兽的面具间离它的人物,亚洲戏剧今天仍在应用音乐和哑剧的间离效果。①

这里,亚洲戏剧包括印度、日本、中国戏曲等,布莱希特一直对东方戏剧感兴趣:1930年代初曾借日本能剧的传世剧目《谷行》写成一个"教育剧场"小戏《同意者,反对者》;1935年,布莱希特在苏联看到梅兰芳的示范演出,敏锐地发现中国戏曲表演的叙述性和演员的自我观察;1936年写成《中国戏曲表演中的疏离效果》,布莱希特说:"毫无疑问,这种间离效果阻止了共鸣。"②布莱希特专家安东尼·泰特娄在《写画、画意——布莱希特与中国艺术的美学》中,分析了布莱希特接受中国美学的过程与意义:使本国文化中被压抑的东西得到确认。这种文化的吸收和融入,又是一种辩证的、相向的、互动的不断调整和转化。中国艺术家也以布莱希特为中介,重新进入本土文化中被遗弃的东西,即观看他的作品所受中国文化的影响,从"他者"身上看见对自我的历史文化的一种可能的诠释③。然而,布莱希特又仔细辨析了中国戏曲的表演技巧,"比起追求共鸣的技巧,则更多的还是建立在催眠似的暗示的基础上。这种古老方法的社会目的与我们的完全不同"④。由于强调社会性至上,布莱希特指出:

> 古老的间离效果完全剥夺了观众干预被反映的事物的权利,并且使这些事物成为一些不能改变的东西;新的本身并不奇异,把陌生的当

① [德]贝托特·布莱希特《小工具篇》,张黎译,《布莱希特戏剧论文集》,柏林与法兰克福苏尔卡普出版社,1948年;译本,中国戏剧出版社,1963年,第139页。
② [德]贝托特·布莱希特《小工具篇》,张黎译,《布莱希特戏剧论文集》,柏林与法兰克福苏尔卡普出版社,1948年;译本,中国戏剧出版社,1963年,第123页。
③ 见 Anthony Tatlow, "Writing Paintings, Painting Thought: Brecht and the Aesthetics of Chinese Art Acculturation and the Repressed,"《我的名字不是布莱希特》,杨慧仪、卢伟力编,国际演艺评论家协会(香港分会),1999年,第59—107页。
④ [德]贝托特·布莱希特《小工具篇》,张黎译,《布莱希特戏剧论文集》,柏林与法兰克福苏尔卡普出版社,1948年;译本,中国戏剧出版社,1963年,第124页。

成奇异的,是不科学的眼光。新的间离只应该给可以接受社会影响的事件揭去娴熟的封条,在今天这种封条保护着它们不受干预。①

科学时代的戏剧致力于"舞台事件","新的疏离"并不存在于浮浅的"陌生化"或新奇感,而在于追求自由和解放的内核,"在这里观众必须具有充分的自由"②。科学时代的戏剧属于现代主义戏剧,充满观众的能动性。史诗剧场反幻觉的真正目标,或在于科学时代的不确定性,决定现代剧场艺术的可能性、创造性和开放性。布莱希特强调现代人是"科学时代之子","令人对家喻户晓、'理所当然的'和从来不受怀疑的事件感到迷惘的技巧,已经被科学经心在意地树立起来了,因此艺术没有理由不接受这种永远有益的态度"③。相比之下,自然主义幻觉剧场的科学精神,主要致力于科学真实与分析;史诗剧场的"疏离效果",则是运用科学时代的怀疑精神,经由可变性探索可能性,一脉相承的是科学主义时代的"实验"戏剧。

史诗剧场的科学精神体现在理性和社会性,直至走向审美意识形态批判,走到存在主义和荒诞诗意。布莱希特认为,新兴科学引起了世界的巨大变化,特别是指出了它的"可变性",但是,"受到了掌握政权的阶级——资产阶级的羁绊",新的思维和感受方法尚不能去"开发和征服自然中人与人的关系",当然,"观察自然的新目光不能同样用来观察社会"④。幻觉剧场"把(舞台上反映的)社会结构表现为不受(观众席上的)社会的影响"⑤,例如,俄狄浦斯触犯了支撑当时社会的几项原则,犯了杀身之罪;这个由神仙来关照,而他们是不能受批判的。莎士比亚的伟大孤独者……将自身驱向死亡,在他们的毁灭过程中,伤风败俗的不是死亡,而是生命;天灾大难是不能受

① [德]贝托特·布莱希特《小工具篇》,张黎译,《布莱希特戏剧论文集》,柏林与法兰克福苏尔卡普出版社,1948年;译本,中国戏剧出版社,1963年,第124页。
② [德]贝托特·布莱希特《小工具篇》,张黎译,《布莱希特戏剧论文集》,柏林与法兰克福苏尔卡普出版社,1948年;译本,中国戏剧出版社,1963年,第128页。
③ [德]贝托特·布莱希特《小工具篇》,张黎译,《布莱希特戏剧论文集》,柏林与法兰克福苏尔卡普出版社,1948年;译本,中国戏剧出版社,1963年,第111页。
④ [德]贝托特·布莱希特《小工具篇》,张黎译,《布莱希特戏剧论文集》,柏林与法兰克福苏尔卡普出版社,1948年;译本,中国戏剧出版社,1963年,第113页。
⑤ [德]贝托特·布莱希特《小工具篇》,张黎译,《布莱希特戏剧论文集》,柏林与法兰克福苏尔卡普出版社,1948年;译本,中国戏剧出版社,1963年,第120页。

批判的。传统戏剧充满非批判性的"人的牺牲",是一种野蛮人"残忍的行乐"①。社会作为"环境"②,观众"被迫接受主要人物的感受、见解和冲动"③,这种梦魇癖在易卜生的《幽灵》和霍普特曼的《织工》那样的戏剧里也受到了鼓励。布莱希特呼吁"创造另外一种艺术"④,作为科学时代更为本质的戏剧,采取批判立场和阶级立场,正如"对待一条河,它就是河床的整顿……对待社会,就是社会的改革"⑤。社会意识贯穿了布莱希特的思想,以史诗式的叙述为结构,布莱希特赋予戏剧广阔的社会内容和叙述幅度,对日常生活、文化、经济、政治的问题不作回避,坚持戏剧艺术的现实性和批判性。基于此,布莱希特的史诗剧场,叙事自由、折高折远、正反辩证,仿佛用"第三双眼"观照(香港剧作家袁立勋语),世事变得辩证,人也是复杂的,也即戏剧运用新的社会科学方法——唯物辩证法,探索社会的可能性,这种方法把社会境况当成过程来处理,并在它的矛盾性中去考察它。一切事物,当它们转变的时候,亦即处于与自身不一致的时候,都存在于这种矛盾中。这也适于人类的感情、意见和态度⑥。现代剧场应当从人类之间所发生的事件中,获得一切具有辩论、批判和改变的余地的东西⑦。最重要的,科学家(如伽利略)由惊讶而发现、创造,戏剧也必须借助人类共同生活的反映,激发起这种既困难又有创造性的目光来。戏剧必须使它的观众惊讶,而这需要借助对于

① [德]贝托特·布莱希特《小工具篇》,张黎译,《布莱希特戏剧论文集》,柏林与法兰克福苏尔卡普出版社,1948 年;译本,中国戏剧出版社,1963 年,第 120 页。
② 19 世纪末欧洲自然主义者主张描写"环境",把人理解成为"环境"和"遗传"所决定的本质。其作品虽然经常带有社会批判的特征,然而,除了描写底层人民的贫困和表达对他们的某些同情之外,并不能使人看到更为本质的社会现实。
③ [德]贝托特·布莱希特《小工具篇》,张黎译,《布莱希特戏剧论文集》,柏林与法兰克福苏尔卡普出版社,1948 年;译本,中国戏剧出版社,1963 年,第 120—121 页。
④ [德]贝托特·布莱希特《小工具篇》,张黎译,《布莱希特戏剧论文集》,柏林与法兰克福苏尔卡普出版社,1948 年;译本,中国戏剧出版社,1963 年,第 120 页。
⑤ [德]贝托特·布莱希特《小工具篇》,张黎译,《布莱希特戏剧论文集》,柏林与法兰克福苏尔卡普出版社,1948 年;译本,中国戏剧出版社,1963 年,第 115 页。
⑥ [德]贝托特·布莱希特《小工具篇》,张黎译,《布莱希特戏剧论文集》,柏林与法兰克福苏尔卡普出版社,1948 年;译本,中国戏剧出版社,1963 年,第 125—126 页。
⑦ [德]贝托特·布莱希特《小工具篇》,张黎译,《布莱希特戏剧论文集》,柏林与法兰克福苏尔卡普出版社,1948 年;译本,中国戏剧出版社,1963 年,第 136 页。

娴熟事物进行疏离的技巧①。人类共同生活的规则，被处理成暂时的和并非尽善尽美的规则，这样戏剧才能"使观众创造性地超出了观看的范围"②。立场的选择是戏剧艺术的另一个主要部分，"观众的批判态度，是一种彻底的艺术的态度"，间离效果所追求的唯一目的，是把世界表现为可以改变的，"象自然的改造一样，社会的改造同样是一种解放的壮举"，史诗剧场所要传达的，"正是这种解放的欢乐"③。"可变性"、"不确定性"带来多种可能性，怀疑精神带来批判意识，可见布莱希特戏剧反幻觉剧场的角度，达致更深的思维方法和观念层面。

"史诗剧场"与"疏离效果"紧密结合，反幻觉剧场最终诉诸审美意识形态批判。自然主义看到科学的力量，布莱希特看到社会的力量，以及戏剧艺术的创造性力量，但共同的基础是理性主义。布莱希特反思幻觉剧场运用的是理性主义，针对人的意识；阿尔托却是反理性主义，针对潜意识。作为一种当代探索剧场，布莱希特的史诗剧与荒诞派、存在主义戏剧等一样，都是作为新的戏剧美学范式，意在破解传统现实主义幻觉剧场。归根结底，布莱希特的戏剧革新涉及现实主义跨入20世纪，在孕育现代主义戏剧过程中的发展蜕变问题。其戏剧美学思想在理论上反叛亚里士多德传统，但事实上又承继了狄德罗戏剧理论的启蒙主义意义，包括斯坦尼斯拉夫斯基体系对现实主义戏剧的变革因素。这种一脉相承中又包含了根本差异。而这个根本差异正是研究问题的"关键一步"，涉及布莱希特对现实主义戏剧的理解和修正。这个修正，并非改良或改善，而是一个戏剧美学的"革命行为"，具体来说是建立在对旧戏剧——当时的"自然主义"的"修正"之上：

> 一个重要的思潮在十九世纪末崛起：受到了中产阶级文明化的伟大小说的感染影响，一些作者展开了戏剧的自然主义……而大家开始向摄影学习，然而由于它无能突显出戏剧性的效果，便向心理主义求

① ［德］贝托特·布莱希特《小工具篇》，张黎译，《布莱希特戏剧论文集》，柏林与法兰克福苏尔卡普出版社，1948年；译本，中国戏剧出版社，1963年，第125页。
② ［德］贝托特·布莱希特《小工具篇》，张黎译，《布莱希特戏剧论文集》，柏林与法兰克福苏尔卡普出版社，1948年；译本，中国戏剧出版社，1963年，第143页。
③ ［德］贝托特·布莱希特《小工具篇》，张黎译，《布莱希特戏剧论文集》，柏林与法兰克福苏尔卡普出版社，1948年；译本，中国戏剧出版社，1963年，第131页。

救……此一思潮、运动是来自于文学界……而今天则该是由剧场,反方向地,来重新开展一个类似的运动,但这一次必须是从剧场本身来开始。我们要试着"处理同样的主题",重新地将它们再"拍摄"下来(但是,是透过戏剧舞台这个"镜头"去拍摄)。①

布莱希特的反写实主义是从批判戏剧的自然主义幻觉剧场开始的,而他却袭用了自然主义的术语"拍摄"这个词,主要是用在处理舞台演出与剧本的关系,直至给出了布莱希特独特的戏剧美学:戏剧舞台对剧本或对生活的重新"拍摄",意在施加一个批判性的"修正"。在《买铜记》中,具体阐明对自然主义戏剧的扬弃:自然主义虽然触及社会性议题并有所批判,但是其批判是无效的,因为现实虽被如其所是地呈现出来,却不是呈现为可被改变的现实,而是把现实世界描述为一个定型、完整的状态,没能揭示存在于事物之中的矛盾,也就没能展现事物变化的可能性,甚至阻止了人们将世界设想为一个可被改变之物。这样的再现描述反而成为石化现实的手段,然而,戏剧不应该只是再现与解释世界,更应该是一个改变世界的努力。把现实世界描述为可被改变的,而不仅仅只是如实的描述,这是布莱希特对幻觉剧场最关键性的发展,对戏剧写实主义方法最关键性的修正。这一步修正是传统现实主义步入现代主义戏剧关键的一小步,却是 20 世纪戏剧美学和技术上革命性的一大步。布莱希特被称为"第一个马克思主义文艺家",不仅如实地描述,而且将世界描述为可被改变的,这个要求正如马克思主义哲学的要求,不仅要解释世界,重要的在于改变世界。比起皮斯卡托,布莱希特不仅在社会政治层面,而且在美学层面反叛幻觉剧场。这就是"任何试图对二十世纪的戏剧及理论进行总体性研究的人,都无法绕开布莱希特的名字"②的原因。

(二) 从布莱希特到博奥:反幻觉剧场的最终完成

西方戏剧从幻觉剧场到反幻觉剧场转变的最终完成,应该归功于巴西

① B. Brecht, *Ecritssurletheatre*, p.168. 转引自蓝剑虹《回到斯坦尼斯拉夫斯基——人作为一种技艺》,唐山出版社,2002 年,第 272 页。
② 参见李时学的博士论文《改变世界的戏剧》,厦门大学,导师周宁教授,第 172 页。

戏剧家奥古斯都·博奥①；其"被压迫者诗学"的理论核心，既反抗亚里士多德的诗学，也反对布莱希特的新诗学。在博奥看来，亚里士多德的诗学是一种压制的诗学，因为它的理论前提是世界是已知的、完美的，或者即将完美起来的，观众通过观看悲剧，自我净化了他们的悲剧性过失；但一切价值通过戏剧演出强加于观众，观众被迫让角色代表他们行动和思考。与此相适应的剧场模式，便是人为地把演出区分为演员和观众，只有演员才能上台表演，观众只能被动地坐在台下，与台上的演出产生认同，并被净化。甚至在台上也有人为的区分：某些演员饰演主角（贵族和英雄），其余的则是歌队——多少象征着群众的角色。布莱希特深刻批判亚里士多德诗学的认同作用，认为感情同化对统治阶级有利，但对劳动者却具有麻醉作用，所以要去-认同，代之以史诗剧场的"疏离效果"。疏离的意思是不要卷入，而要用理性分析并得出结论。演员也不再是藏在面具之后，而是走出面具，冷眼旁观，与剧情和角色形成某种对抗张力，甚至产生冲突。亚里士多德戏剧模式中主角与歌队的冲突，在这里变成了演员与角色的冲突。由此，布莱希特的剧场模式也区分了演员和观众，舞台是属于角色和演员的，即使可以批判和疏离，舞台仍然保持自己的空间和领地，观众只能用一种所谓的正确方式思考，这种正确性也往往来自舞台上的歌曲和评论，剧作家所展现的自己的思想，观众本身似乎从来不提出疑问。但博奥质疑于此，演员和角色应该继续控制着舞台，观众就应该坐在观众席里保持静止不动吗？博奥呼吁侵入，观众应该主动侵入演员和角色的神圣的领地。布莱希特的史诗剧场解放了观众的批判意识，博奥认为观众还应该解放自己的身体，侵入舞台并改变那里展示的形象。"观众应该体现角色，占领角色，取代他的位置，不是听从他，而是引导他，指出你认为是正确的道路！"②所以，"被压迫者诗学"本质上是解放的诗学，观众不让角色代表他思考和行动，而是自己思考和行动，戏剧就是行动。这样，幻觉剧场演员演出戏剧，观众观看戏剧，统治阶级筑起的第四堵高墙完全被打破了，代之以真实的戏剧事件。博奥进行了一系列戏剧实验，发展出一整套演剧方法和形式，目的在于解放观众，甚至把他们转

① 参见曹路生《国外后现代戏剧》，江苏美术出版社，2002年，第119—132页。
② 曹路生《国外后现代戏剧》，江苏美术出版社，2002年，第122页。

化为演员。

首先，让观众了解自己的身体，让身体具有表达性。通常人们习惯于用语言表达，身体的表达潜能没有得到充分的开掘，博奥设计各种训练方法和游戏活动，让所有人使用他们自己的身体来作自我表达。然后，观众被鼓励介入演出行动，其一是即时编剧法，观众不在舞台上现身便可介入演出。先是由演员根据定文剧本即兴表演，当然也可以即兴编故事，当主要问题面临危机，需要寻求解决办法时，演员就突然停止表演，请观众根据他们的意愿和想象提出解决办法；观众现场提出的各种办法，演员必须立即将之即兴表演出来，演得对不对必须听从观众的指导。这就是观众的即时编剧法。其二是形象戏剧，观众直接参与演出，即对所有参与者所共同关心的问题提出看法，并把这种看法用身体而不是用语言表达出来，把意见变成形象，让人们具体可见；但在任何情况下都不可以说话，最多只能用脸部表情作示范；作品完成后，就与其他参与者讨论，倾听别人的意见，对作品进行修改。从"现实形象"到"理想形象"，再到"转化形象"，也就是如何实现戏剧的改变、转化和革命。其三是著名的"论坛戏剧"，在这种戏剧中，观众必须果断地介入戏剧行动，并且改变它。它的方法是：先由参与者讲述一则难以解决的政治或社会问题的故事，然后用十到十五分钟即兴创作或排练，讨论这个问题以及可能解决的方法，接着把它表演出来。假如有观众不同意这种解决方案，当即被允许上台代替演员，把剧情导向他认为最合适的方向；其他演员则必须面对新的情况立即作出反应。"论坛戏剧"很容易激起现实生活中的真实行动，唤起参与者的行动实践。在 20 世纪 60 年代末，博奥有一次带领他的剧团到革命山区去演出，在剧中，演员们讨论局势、问题和出路，拿着道具步枪上场鼓舞看戏的农民起来参加武装斗争。演出结束后，受到鼓动的农民建议演员们留下来拿起枪跟他们一起参加革命。演员们只好尴尬地表示，他们的枪是假的，是道具。农民们不解地说："既然如此，你们为什么高呼要我们起来流血抗争到底呢？"这种演出改变了人们对戏剧通常的看法，开始越界。所以，有人更直接称论坛戏剧为一个"革命的排练"，幻觉剧场的幻觉完全被打破。

"论坛戏剧"是一种排演式戏剧，"人们知道这种戏剧实验将如何开始，

但不知如何结束"①。博奥进一步发明了一种"完成了的"戏剧,称为"作为说教的戏剧"。具体包括以下七种戏剧样式。

活报剧。这种戏剧形式包括把新闻消息和其他非戏剧素材转变成戏剧演出的简单技巧:朗读新闻;朗读的同时,演员们作平行式的哑剧表演,展示被报道的事件真实发生的语境;将新闻在舞台上即兴表演出来;把呈现出其他历史时期、其他国家或其他社会体制下的相同事件的事实材料或戏剧场面,经过历史化处理,增加到新闻中去;借助幻灯、简单的诗歌韵律、歌曲以及宣传材料的辅助或配合来朗读或演唱新闻实事,等等。

无形戏剧。戏剧表演发生在一个环境中而不是剧场中,在一群随机的人们而不是有意安排的观众面前,这个环境可以是餐馆、人行道、集市、列车车厢等,而看的人是碰巧在那里的人,但需要有一个完整的文本或一个简单的脚本,必须精心排练过,使演员的表演能够和围观者的介入天衣无缝地配合起来。排练时也必须考虑到观众介入的每一个可能性,以便使表演作出相应的调整。而演员们应当始终不暴露自己的演员身份,演出是一种无形戏剧的演出。

此外,还有照片故事、打破压制、神话戏剧、分析戏剧、仪式和面具等戏剧样式。博奥的"被压迫者戏剧"就是为了打破界限,打破戏剧与政治、戏剧与现实、戏剧与心理治疗、表演者与观众的界限,最终是为了完全打破幻觉剧场的惯例。为此,他提供了一整套完整的理论与实践的范式,鼓励观众即被压迫者,把戏剧从资产阶级那里夺过来,侵入舞台,侵入戏剧的虚构之中,从事一种行动,一种真实的事件,从而对传统的亚里士多德幻觉剧场越界。越界就是解放,就是改变,博奥呼吁用戏剧行动作为工具,最终不仅改变了戏剧,而且改变了社会本身。博奥独特的戏剧观与方法论,比布莱希特走得更远,在后现代戏剧的语境中,最终完成了反幻觉剧场的任务。

博奥是20世纪下半叶影响最大的戏剧理论家和实践家之一,"被压迫者剧场"是最彻底与最极端的反幻觉剧场理论,标志着20世纪反幻觉剧场的任

① 曹路生《国外后现代戏剧》,江苏美术出版社,2002年,第127页。

务的完成。无论是在理想或在实践层面,博奥的著述成为新一代戏剧人借鉴的重要读物。归根到底,博奥要创造的是"一种最好的剧场,是一种所有人都是参与者,无论是表演者还是观众都卷入一种社会进步的努力中"①。

① Jane Miling and Graham Ley, *Modern Thearies of Performance*, Printed and Bound in Great Britain by Creative Print and Design (Wales), Ebbw Vale, 2001, p.143.

从剧本中心到表演中心

引　言

　　传统舞台空间基本结构表现为：剧作家通常被视为有如上帝的创造者，以剧本为中心的戏剧演出，导演和演员必然只创造了所谓幻觉，因为他们只是作为没有创造性的代理人和再现者，对于剧本保持着所谓"真实"的摹仿性和再生产性关系。这里的关键是话语中心问题。话语中心是代理性结构的藏身之处，并为再现活动提供了保证。即使把戏剧看成舞台综合性艺术，引入绘画、音乐和舞美等形式，也只是去图解和装饰一个文本，并不能改变语词中心和逻各斯中心主义。但是戏剧的本质力量在于表演。20世纪西方反幻觉剧场最彻底地表现在表演的革新，即从剧本中心走向表演中心。

　　20世纪西方现代戏剧理论从剧本中心到表演中心，确立了表演和演员的中心地位。"表演中心论"经20世纪初的斯坦尼斯拉夫斯基、科伯等人的努力，直到下半世纪的格洛托夫斯基、尤金尼奥·巴尔巴，才被真正确立起来，表演作为一门科学也因此应运而生。从斯坦尼斯拉夫斯基、梅耶荷德、科伯、阿尔托、布莱希特、彼得·布鲁克、格洛托夫斯基到尤金尼奥·巴尔巴等人丰富的表演理论与实践，甚至系统化的表演体系与方法，其发展的内在动因是探索现代表演美学的一系列问题。先驱者狄德罗继承古希腊亚里士多德传统的摹仿论，但提出了演员表演的矛盾问题：自我与角色，情感与理智，摹仿与真实等矛盾；斯坦尼斯拉夫斯基体系把摹仿论发展到高潮，并开始探索演员的表演从摹仿走向创造生命，即角色的创造；科伯在斯坦尼斯拉

夫斯基的基础上，着重解决了演员表演自我与角色的矛盾问题，使现代表演不仅创造角色，而且创造自我，创造现代人；布莱希特为了彻底反叛亚里士多德传统的摹仿论，提出"疏离效果"。从亚里士多德到斯坦尼斯拉夫斯基，再到布莱希特，戏剧表演从"认同作用"走到了"去-认同作用"，传统摹仿说的表演理论终结，现代创造性的表演理论确立。格洛托夫斯基把演员创造性的表演推向高峰和极致；尤金尼奥·巴尔巴把表演理论科学化，并寻求东西方表演的普遍原理。表演理论走向了戏剧人类学的发展方向。这就是整个现代表演学的发展脉络。

戏剧找到一种新的语言，是戏剧与生俱来的"身体表演"。这种语言不能仰赖于自然的语言，也不能仰赖于逻各斯中心的书写形式，"为了触摸生活、突破语言就必须创造和重新创造戏剧；最重要的不是相信这种行为必须保持神圣——最重要的是相信不是任何人都可以创造它，而是这种创造需要一种准备"①。整个20世纪，从斯坦尼斯拉夫斯基、科伯、阿尔托、格洛托夫斯基到尤金尼奥·巴尔巴，前赴后继致力于演员的培养和训练。为了拒绝表演的随意性和缺乏生长力，必须找到一种属于创造者的符号化语言，演员的表演则有如"祭品在火柱上燃烧，通过火焰的光芒发出信号"②。找到这种语言也就确立了表演和演员的中心地位。而把戏剧的表演看成一种献祭，是为了使人类重新获得创造力，重新获得打开"神圣"的钥匙，但这种钥匙不易得到，或者说"有如火中取栗，将烧着任何将要抓住它的人的手"③，这种关于戏剧的新的诠释学寻求破译一种神秘的戏剧语言，它在每个探索者那里有不同的名字：在梅耶荷德那里叫作象形文字，在格洛托夫斯基那里叫作表意文字，在尤金尼奥·巴尔巴那里叫作前表现性。对表演中心的追求走到极致，是表演的神圣化和戏剧的仪式化。

① Antonin Artaud, *The Theatre and Its Double*, trans. by Mary Caroline Richards, New York, 1958, p.13.
② Antonin Artaud, *The Theatre and Its Double*, trans. by Mary Caroline Richards, New York, 1958, p.13.
③ Patrice Pavis, *Dictionary of the Theatre: Terms, Concepts, and Analysis*, University of Toronto Press, 1998, p.23.

一、反剧本中心：残酷剧场和荒诞派戏剧

20世纪上半叶，在剧场改革方面决绝地反西方剧本中心、语言中心的戏剧传统，最突出地体现在阿尔托的残酷戏剧。到了20世纪下半叶，荒诞派戏剧可谓是剧作家反剧本中心的典型，主要在剧本文学和舞台演出两个层面展开：在剧本文学层面，体现在反语言、反文学，或者继承废话文学与当代日常话语，反逻各斯中心和理性主义；在舞台演出方面主要是继承更古老的、民间的和非主流的表演传统，或者汇聚现代派的舞台要素与风格。

（一）残酷戏剧与西方戏剧传统

法国戏剧大师阿尔托（Antonin Artaud）既被称为传统戏剧的终结者，又被称为现代戏剧之父。阿尔托彻底反叛西方戏剧传统，具体的就是摹仿说。关于戏剧的起源有摹仿说、游戏说、宗教说、巫术说、仪式说等，但自从亚里士多德在《诗学》中界定"悲剧是对一个严肃、完整、有一定长度的行动的摹仿"，摹仿说在西方戏剧美学中一直占主导地位，到20世纪初出现斯坦尼斯拉夫斯基体系，西方戏剧的这个传统发展到成熟与高潮。阿尔托反叛的就是这个传统。他在《论残酷戏剧》中说："舞蹈，以及随之而来的戏剧，还不曾开始存在。"[①]残酷戏剧彻底否定西方现代戏剧传统，因为阿尔托认为这个传统与戏剧自身的本质力量分离，这种分离剥除了它的肯定性本质、肯定性力量。这种剥离从本源处就发生了，这是作为死亡的诞生运动。这个堕落、腐化、否定的西方戏剧之起源的前夕必须被唤醒和重构出来，为此，阿尔托创造了独特的"残酷剧场"（theatre of cruety）。残酷剧场要使戏剧再生，从而最终使西方人获得再生，那么这种残酷戏剧就不可能是一种再现，它是生命本身。阿尔托说："所以我像谈论'生命'一样地谈论到残酷。"[②]戏剧是生命或生活的再现，这是传统戏剧形而上学的界限——人文主义界限。残酷戏剧，等同于生命，但不是个体生命，而是一种自由的生命——个人在其中已

① 转引自［法］德里达《残酷戏剧与再现的封闭》，黄应全译，本文系法国哲学家雅克·德里达于1966年4月在巴马的国际大学戏剧节学术讨论会上的演讲，后发表于《批判》，1966年7月，第85页。

② Antonin Artaud, *The Theater and Its Double*, trans. V. Corti, London: Cald & Boyars, 1958, p.114.

不复存在,而仅仅是这种生活的反射或倒影。"创造神话,这才是戏剧的真正目的。"①

在亚里士多德的美学中,摹仿和再现,其结构不仅给戏剧艺术,而且给整个西方文化(宗教、哲学、政治)打上了烙印。阿尔托坚持不能边缘性地对待技巧的或戏剧的反思,因为只要这些技巧与戏剧性的革命不能穿透西方戏剧的那个基础,它们就属于阿尔托想要爆破的历史和舞台。"我是戏剧的敌人/我从来就是/我越是热爱戏剧/我因此就越是它的敌人"②,阿尔托的《戏剧及其重影》(或译《戏剧及其复象》)最终"成为一个动摇整个西方历史的批判系统"③。

阿尔托的残酷剧场实践非常有限,主要是通过理论著作来表达自己的思想,包括残酷戏剧宣言及谈论残酷戏剧的一些论文、演讲和信件,被收录在《戏剧及其重影》(又译《戏剧及其复象》)一书出版行世。综观其纷繁芜杂的表述,阿尔托反叛的具体内容是西方戏剧以语词为中心,以剧本为依托,以逻各斯和理性主义为基础的传统。德里达认为,只要戏剧为话语所支配,为不属于戏剧空间而又从远处控制着戏剧的逻各斯中心所支配,舞台就是神学的④。所以,阿尔托的残酷戏剧所要创造的是与之相对立的非神学空间,一种属于戏剧自己的独特语言,最终成为从剧本中心到导演/表演中心的典范。

阿尔托彻底反叛西方戏剧以话语为中心的特征,提出戏剧应该有更高傲、更隐秘的目的,即戏剧的形而上学。他认为传统以故事为中心的西方戏剧是人性的却是反诗意的,真正的诗意是形而上学的;但这里的形而上学并非拉丁式的使用字词表达所谓明确的理念,在阿尔托看来,这种明确的理念是僵死和终止的,对精神毫无价值。这种纯粹西方式的形而上学早已"脱离

① Antonin Artaud, *The Theater and Its Double*, trans. V. Corti, London: Cald & Boyars, 1958, p.116.
② 转引自沈亮《德里达与戏剧——以戏剧的视角研究现实生活的哲学基础》,《戏剧艺术》2005年第5期,第63—64页。
③ 参见[法]德里达《残酷戏剧与再现的封闭》,黄应全译,《批判》,1966年7月,第86—87页。
④ 详见[法]德里达《残酷戏剧与再现的封闭》,黄应全译,《批判》,1966年7月。

与它相应的、有活力的、普遍的精神状态"①。如何实现戏剧的形而上学,使之与西方语言中心的形而上学相对峙的理论,最集中体现在《舞台调度与形而上学》。该文开宗明义提到卢浮宫一幅早期绘画②,其形而上的精神深度完全不靠语言文字传达,而是由画面形象和空间的和谐形式透露出来。这种十分物质化的绘画传达混沌(chaos)、神奇(merveilleux)、平衡(equilibre)等意念,似乎向我们显示话语(parole)的无力感③。同时,"正因为它们是形而上的,才具有诗意的恢宏气象,才对我们产生具体的效力"④。阿尔托指出:"如果戏剧善于使用它所特有的语言的话,那么,这种绘画便是戏剧的榜样。"⑤由此,阿尔托质疑:为何西方剧场"所有不包含在对话中的"都沦为次要?除了"话语的至高无上",能否从其他角度看戏剧?戏剧是否独立的艺术?剧场是否应有独特的语言?

阿尔托为戏剧找到独特语言,首先是身体的、具体的、物体的,针对感官的,"有感官的诗,就像有文字的诗"。在阿尔托这里,"客观"、"物体"比起"话语"更具有"神秘洞察力"。这反映了20世纪最初剧本中心到剧场中心的呼吁,舞台"有形"物质的返魅。那么,这种话语所无法表达,而在舞台语言中找到最佳表现方式的思想究竟是什么?阿尔托觉得更迫切的问题是确定"这个具体语言的内涵是什么",这个物质的、坚实的语言,使剧场与话语有所区隔的语言,包含"所有能够以物质的形式在舞台上呈现、表达的一切"。阿尔托相信"身体与精神是不可分割的,感性也不能与知性分离",因此,应该坚持"完全剧场"的观念:"一方面以具有厚度和广度的表演诉诸全体感官;另一方面,积极动员物体、手势、符号,并以全新的方式加以运用"⑥;演出"用节奏、声音、语言、回声、鸟鸣等各种方式"去"探测我们神经感官的最高

① [法]翁托南・阿铎《戏剧及其复象》,刘俐译注,浙江大学出版社,2010年,第47页;下面原文引用同出于此书的,恕不一一另注。
② 吕卡斯范莱登《罗德的女儿》,Loth es ses Filles,1509年。
③ [法]翁托南・阿铎《戏剧及其复象》,刘俐译注,浙江大学出版社,2010年,第38页。
④ [法]翁托南・阿铎《戏剧及其复象》,刘俐译注,浙江大学出版社,2010年,第37页。
⑤ [法]安托南・阿尔托《戏剧及其重影》,桂裕芳译,中国戏剧出版社,1993年,第6页;下面原文引用同出于此书的,恕不一一另注。
⑥ [法]翁托南・阿铎《戏剧及其复象》,刘俐译注,浙江大学出版社,2010年,第101页。

极限"①。对于话语,阿尔托指出,"有声的话语和明确的文字表达只能用在剧情清楚明白的部分,也就是生命停顿而意识浮现的部分"②。剧场不是要取消言说话语,"而是要使字词具有类似在梦境中的重要性"③,着力拓展有声语言在剧场中的感应力和觉知力。如字词的音效,阿尔托称为"声调":"话语由它不同的发声方式,也能制造一种音乐,可以独立于意义之外,甚至与这种意义相左——在语言之下创造一股由印象、对应、模拟构成的暗流。"④而要使有声语言具有戏剧的形而上意义,就是要以语言表达它平常不惯于表达的东西,以全新的、特别的、不同寻常的方式来使用它,使它重新找回语言具体的震撼效果,如将它在空中的分裂,有力地扩散在空间之中;又如以绝对具体的方式处理语调,重新赋之以撕裂的力量和真正呈现某种东西的力量;再如"以它反击语言和它原先卑下的实用性(或说食用性),反击它原先的困兽之斗"⑤。剧场能从话语中夺回的是"在言辞文字之外的扩散力、在空间中的发展以及在感应力上的分解和震撼力"⑥。在这个意义上,物体、面具、人偶、小道具等,与言语制造的意象具有同等地位,都是强调意象和表达方式具体的一面,或称为"客观形式"的返魅与报复。那么,剧场要找回它的特有力量,先要找回其特有的语言,"不再依赖那些已固定的、被奉为神明的剧本"⑦,甚至"不演写好的剧本",而是围绕着主题、事实或名著,尝试直接在舞台上呈现。剧场的性质和格局决定了演出方式。最重要的是语言纯物质的一面,也就是剧场可以刺激感应力的各种方式和手段,"不用说这种语言要借助音乐、舞蹈、哑剧、模仿,当然也要用动作、和谐、节奏等等,但条件是,必须将这些融合为一种整体的表达方式,而不偏重任何一种个别艺术"⑧。剧场中所有超越文本或不完全取决于文本的因素,统称为"舞台调度",演出便是"以纯粹的、就地取材的舞台调度手法,来处理大家都熟知的

① [法]翁托南·阿铎《戏剧及其复象》,刘俐译注,浙江大学出版社,2010年,第101—102页。
② [法]翁托南·阿铎《戏剧及其复象》,刘俐译注,浙江大学出版社,2010年,第148页。
③ [法]翁托南·阿铎《戏剧及其复象》,刘俐译注,浙江大学出版社,2010年,第109页。
④ [法]翁托南·阿铎《戏剧及其复象》,刘俐译注,浙江大学出版社,2010年,第38—39页。
⑤ [法]翁托南·阿铎《戏剧及其复象》,刘俐译注,浙江大学出版社,2010年,第49页。
⑥ [法]翁托南·阿铎《戏剧及其复象》,刘俐译注,浙江大学出版社,2010年,第113页。
⑦ [法]翁托南·阿铎《戏剧及其复象》,刘俐译注,浙江大学出版社,2010年,第104页。
⑧ [法]翁托南·阿铎《戏剧及其复象》,刘俐译注,浙江大学出版社,2010年,第106页。

历史或宇宙的主题"①。但主题"不论多么广泛,也不应有任何禁忌"。②

阿尔托进一步追问:纯剧场语言能否胜任知性效率?能否与话语一样引导人"以深刻而有效的态度来从事思考"③?戏剧从根本上说是一种空间存在。阿尔托要创造的纯粹戏剧语言,是一种"超乎话语之上"的空间的诗和符号的语言。他说:"我有一种戏剧计划,希望通过《新法兰西杂志》(*Nouvelle Revue Francaise*)的支持而实现。他们给我一个空间允许我从一种思想意识的角度,给这种戏剧的趋势客观地下定义。"④残酷戏剧首先在这个"空间"诞生,即这个"空间"是它的发源地。以空间的诗取代语言的诗。那么,"当空间超脱言说语言的束缚,剧场中能产生什么样的空间的诗?"⑤阿尔托的答案是:"空间的诗"创造一种"物质的意象",就相当于"文字的意象"。这种诗"很困难而且很复杂"⑥,"因为它活跃于舞台而客观地落实在具体之物上"⑦,可以出之以各种形式(呈现在所有舞台上能使用的表达方式中),如音乐、舞蹈、造型艺术、哑剧、模拟、手势、声调、建筑、灯光和布景,"每一种手段都有其本身特有的诗、本质的诗"⑧。剧场自当将这些加以整合,"将人物、道具变成真正的图形文字"⑨,而与其他表现方式的组合,彼此互动,相互破坏,则是"一种反讽的诗"⑩。剧场空间的使用不仅涵盖各面向、各层次,甚至还开发了空间的内在意义:"空间和物体会说话,新的意象会说话——即使是以言辞构成的;撞击着意象、饱含着声响的空间也会说话,前提是我们能够不时运用足够广阔的、充塞着沉默和静止的空间。"⑪这种建立在"完全剧场"观念上的演出,就是"要让空间说话,滋养它、支撑它"⑫;而"将

① [法]翁托南·阿铎《戏剧及其复象》,刘俐译注,浙江大学出版社,2010年,第102页。
② [法]翁托南·阿铎《戏剧及其复象》,刘俐译注,浙江大学出版社,2010年,第114页。
③ [法]翁托南·阿铎《戏剧及其复象》,刘俐译注,浙江大学出版社,2010年,第77—83页。
④ C. Schumacher, *Artaud on Theatre*, London, Methuen, 1989, p.64.
⑤ [法]翁托南·阿铎《戏剧及其复象》,刘俐译注,浙江大学出版社,2010年,第41页。
⑥ [法]翁托南·阿铎《戏剧及其复象》,刘俐译注,浙江大学出版社,2010年,第40页。
⑦ [法]翁托南·阿铎《戏剧及其复象》,刘俐译注,浙江大学出版社,2010年,第41页。
⑧ [法]翁托南·阿铎《戏剧及其复象》,刘俐译注,浙江大学出版社,2010年,第40页。
⑨ [法]翁托南·阿铎《戏剧及其复象》,刘俐译注,浙江大学出版社,2010年,第105页。
⑩ [法]翁托南·阿铎《戏剧及其复象》,刘俐译注,浙江大学出版社,2010年,第40页。
⑪ [法]翁托南·阿铎《戏剧及其复象》,刘俐译注,浙江大学出版社,2010年,第101页。
⑫ [法]翁托南·阿铎《戏剧及其复象》,刘俐译注,浙江大学出版社,2010年,第41页。

最重要的部分放在幽邃的诗意情感上,这就需要具体的符号"①。因此,"纯粹戏剧语言"的另一面向则是"符号的语言"。剧场不仅仅是有声语言的堆砌,还需要视觉语言,诸如物体、动作、姿态手势,但先决条件是,其意义、形貌、组合应延伸为符号,并把这些符号变成一种字母。透过哑剧似的手势和姿态,具有一种"表意文字的价值"②;"透过物体、静默、喊叫和节奏的撞击,意象和动作交迭,会创造出一种建立在符号(而不是字词)之上的真正的具体语言"③。符号也可以形成"真正的象形文字",代表意念、精神状态、自然现象,以有效的、具体的方式出现,也即永远以物体或自然的细节来代表。"这种语言在心灵中唤起一种强烈的自然(或心灵)诗的意象"④,但纯西方的、拉丁式的方式,活在话语专权下的戏剧,"这个符号的、模拟的语言,这不出声的哑剧、这些姿态、在空中的手势、这些客观的声调"⑤,纯属剧场的部分却往往被"看成是戏剧较低下的部分"⑥,随随便便一概称之为"技术",几乎把舞台调度只当成是外在的、装饰性的华丽,只属于服装、灯光和布景。但在阿尔托看来,戏剧要活在舞台上,就得开发一种"鲜活有力"的语言,"打破秩序,从而跨越所有平常在感情或文字表达上的限制","直接与演出和舞台制作的困难碰撞"⑦。阿尔托退一步说:

> 我当然知道,手势、姿态、语言、舞蹈、音乐,在剖析个性、诉说人物的思想,展现清晰而明确的意识状态上,比不上言说的语言。但谁说戏剧是为了剖析个性,解决人性的、情感的或现实的、心理的冲突?而我们目前的剧场就充斥这些东西。⑧

> 看到这种剧场,会以为人生不外乎会不会好好做爱,要不要去打仗还是懦弱地求和,如何应付我们小小的道德焦虑,是否能意识到我们的

① [法]翁托南·阿铎《戏剧及其复象》,刘俐译注,浙江大学出版社,2010年,第101页。
② [法]翁托南·阿铎《戏剧及其复象》,刘俐译注,浙江大学出版社,2010年,第41页。
③ [法]翁托南·阿铎《戏剧及其复象》,刘俐译注,浙江大学出版社,2010年,第148页。
④ [法]翁托南·阿铎《戏剧及其复象》,刘俐译注,浙江大学出版社,2010年,第41页。
⑤ [法]翁托南·阿铎《戏剧及其复象》,刘俐译注,浙江大学出版社,2010年,第41页。
⑥ [法]翁托南·阿铎《戏剧及其复象》,刘俐译注,浙江大学出版社,2010年,第41页。
⑦ [法]翁托南·阿铎《戏剧及其复象》,刘俐译注,浙江大学出版社,2010年,第42—43页。
⑧ [法]翁托南·阿铎《戏剧及其复象》,刘俐译注,浙江大学出版社,2010年,第43页。

"情结"(这儿我使用的是学术语言),还是被这种"情结"压垮。很少看到将问题提升到社会层次,或对我们社会、道德体系提出质疑。我们的剧场从不会怀疑……我们的剧场根本无能以火爆的、有效的方式提出问题。即使提出问题,也悖离剧场的目的。①

阿尔托批评当代剧场的堕落:"悖离了深沉,也悖离了立即的、有杀伤力的效力";特别是"弃绝了深刻的反秩序精神,而这正是所有诗的基础"②。在剧场里,"形式的颠倒、意义的移位",可以成为"幽默的诗、空间的诗的基本元素"③,而这完全属于舞台调度的范畴。阿尔托要建立的剧场,便是一种由现代导演所主导的舞台调度(在阿尔托观念里,这是一回事),能够在演出的各种可能中,汲取至高的诗意效果。如语言视觉、造型的具体化,"所有可在空间中找到其表达形式的,或可由空间来完成或破解的一切"④,而"只知运用字词的剧作家并不需要剧场,他应该让位给会运用具体且生动巫术的专家"⑤。这个"专家"就是现代导演,仪式戏剧的祭司,应当取代剧作(语词和逻各斯中心)和剧作家(上帝)成为剧场的主导,创造残酷戏剧。

阿尔托极力突出现代导演(舞台调度)创造"纯粹的剧场语言",至于演员,在他这里,一方面极其重要,因为他演出的效果直接关系到演出的成功,但另一方面,演员应是一个被动的、中性的元素,绝对不容自作主张。而在这个领域中,没有明确的规则可循。将剧场建立在表演之上,在表演中"带入一种新的空间概念",将空间从各种可能的层面,从深度和高度的各种角度,加以运用。此外,"还要加上对时间和动作的独特想法"⑥。如在一定的时间内,在最多的动作中,加上最多的具体意象并赋予最多的意义,而"意象和动作不只是为了外在的视觉和听觉的享受,而是为了更私密、更丰富的精神享受"⑦。于是,剧场"不局限于固定的语言或形式上",而是"将真正的生

① [法]翁托南·阿铎《戏剧及其复象》,刘俐译注,浙江大学出版社,2010年,第43页。
② [法]翁托南·阿铎《戏剧及其复象》,刘俐译注,浙江大学出版社,2010年,第44页。
③ [法]翁托南·阿铎《戏剧及其复象》,刘俐译注,浙江大学出版社,2010年,第45页。
④ [法]翁托南·阿铎《戏剧及其复象》,刘俐译注,浙江大学出版社,2010年,第77—83页。
⑤ [法]翁托南·阿铎《戏剧及其复象》,刘俐译注,浙江大学出版社,2010年,第77—83页。
⑥ [法]翁托南·阿铎《戏剧及其复象》,刘俐译注,浙江大学出版社,2010年,第148页。
⑦ [法]翁托南·阿铎《戏剧及其复象》,刘俐译注,浙江大学出版社,2010年,第147—148页。

命演出聚集于此"①。演出从头到尾都经密码般设计,就像一种语言。因此,没有多余的动作,所有动作都服从同一节奏。每一个人都极端典型化。他的手势、他的面貌、他的服装,就如道道光芒般出现②。阿尔托强调:"在一个只需要哭泣一番的演员和一个需要运用所有个人说服力来发表演说的演员之间,是一个人和一个工具之间的巨大差异"③;而"破除语言以触及生命,就是创造戏剧或重建戏剧……重要的是相信,不是每个人都能做,一定要先有所准备才能做"④。

 阿尔托的戏剧形而上学是一种极度诗意的、空间形象的仪式戏剧。这与象征主义的戏剧教义可以找到某些渊源关系。象征主义戏剧宣称:"现在的社会状态是极邪恶的,应该摧毁"⑤,并断言音乐、舞蹈、变形艺术、哑剧、姿势、声响、建筑、灯光和装饰对于戏剧是最根本的和最重要的因素。我们已知,梅耶荷德、阿庇亚、戈登·克雷等人的舞台革新和科伯老鸽巢剧院等戏剧革新,都已对戏剧作为综合艺术和整体艺术有了许多探索和实验,以及戏剧作为一种纯艺术的理想存在,与社会的流弊作过许多斗争。在此谱系中,阿尔托戏剧思想的革命性最彻底,但是他更多地是提供了一种富于想象力的预言,如关于物质怎样变成非物质,自然物质的形而上学,他的断言是形而上学必须或将成为结果出现,但恰当的想象和象征的创造"依靠演出和只能被舞台所决定"⑥。然而,他始终无法给出客观的例子,也没有提出十分明晰的可操作的方法。所以,"真正的戏剧"等同于"我们的戏剧已经忘记的信仰和神秘的意义"⑦,这种说法既清楚又模糊,既具体又抽象。这就是阿尔托所追求的形而上学,只能隐含在一种最古老又最现代的仪式戏剧之中而难以言喻。

 西方后现代戏剧诞生于20世纪30年代,正是以阿尔托出版《戏剧及其

① [法]翁托南·阿铎《戏剧及其复象》,刘俐译注,浙江大学出版社,2010年,第9页。
② [法]翁托南·阿铎《戏剧及其复象》,刘俐译注,浙江大学出版社,2010年,第115页。
③ [法]翁托南·阿铎《戏剧及其复象》,刘俐译注,浙江大学出版社,2010年,第114—115页。
④ [法]翁托南·阿铎《戏剧及其复象》,刘俐译注,浙江大学出版社,2010年,第9页。
⑤ A. Artaud, *Collected Works*, 4, trans. V. Corti, London, Calder & Boyars, 1974, p.29.
⑥ A. Artaud, *Collected Works*, 4, trans. V. Corti, London, Calder & Boyars, 1974, p.32.
⑦ A. Artaud, *Collected Works*, 4, trans. V. Corti, London, Calder & Boyars, 1974, p.33.

重影》为标志。阿尔托在20世纪戏剧思潮中是个关节性人物,也就是世界戏剧在他之前与在他之后产生了革命性变化。"残酷戏剧"使阿尔托成为20世纪戏剧艺术领域的先知和预言家,整个20世纪下半叶的剧场都深受其影响,不同流派的戏剧家都受益于他,许多探索者受他的启发,或运用"残酷戏剧"全新的表演方法训练演员,如英国彼得·布鲁克的残酷戏剧、波兰格洛托夫斯基的质朴戏剧、美国的生活剧团和谢克纳的环境戏剧等。正如周宁所言:"我们会在很多地方读到阿尔托,因为他的残酷戏剧是划时代的。"[①]阿尔托是20世纪最重要的戏剧思想家,既彻底地反剧本中心回归剧场中心,又是戏剧从艺术表演回归仪式理想的先驱者。

（二）荒诞派戏剧的反剧本中心

西方戏剧反剧本中心很充分地体现在荒诞戏剧传统。英国著名戏剧理论家马丁·艾斯林（Matin Esslin）著有《荒诞派戏剧》一书,他描述荒诞派戏剧是一种新的还在发展中的舞台程式的组成部分,还没有被加以界定:如果按照现实主义的标准和尺度加以衡量,一出好戏剧必须有个精心结构的故事,那么这些剧作没有故事或者情节可言;如果一出好戏应该按照性格塑造和动机描写的精妙来判断,那么这些剧作时常没有鲜明的人物,呈现给观众的只有一些几乎是机械性的木偶;如果一出戏必须有一个充分阐释的主题,作出明确的展示和最终的解决,那么这些剧作既没有开端也没有结尾;如果一出好戏必须是自然的一面镜子,以优雅细致的笔触描绘时代的风尚和特点,那么这些剧作时常似乎只是梦境和噩梦的反映;如果一出好戏依赖于妙趣横生的应答和一针见血的对话,那么这些剧作时常只有不合逻辑的唠唠叨叨。总之,如果按照以剧本为中心的亚里士多德戏剧传统的要求来看,荒诞派戏剧简直就是非戏剧或反戏剧,但这些剧作非常敏锐地折射出西方世界中现代人的关注、焦虑、情感和思想[②]。因此,荒诞派戏剧属于一种新的戏剧样式,基本特征是反剧本中心,也即反语言、反文学、反逻辑和反理性,反自亚里士多德的《诗学》以来西方戏剧所形成的许多成规与惯例。如果说荒诞派也有自身发端的根源和传统,它属于比亚里士多德更古老的戏剧传统,

① 陈世雄、周宁《20世纪西方戏剧思潮》,中国戏剧出版社,2000年,第330页。
② 参见[英]马丁·艾斯林《荒诞派戏剧》,华明译,河北教育出版社,2003年,第7页。

甚至是前语言与前文化传统。这个传统在几千年的历史长河中也一直存在和发展着，但是以非主流戏剧或民间戏剧的形式存在。荒诞派戏剧的发展还与西方 20 世纪现代主义语境下层出不穷的先锋派运动紧密相关，可以说融合了许多先锋派，如超现实主义、达达主义、象征主义、表现主义等因素，这些现代主义运动都把矛头对准了西方以语词和剧本为中心的戏剧传统。荒诞派规模最大，持续最久，成就最高，成为反剧本中心最典型的代表，其反叛的基本方式和目标是以种种更古老或更现代的舞台要素，力图回归戏剧本体语言：以表演/舞台为中心的传统。

首先，荒诞派戏剧具有反语言、反文学的特征，这是它反剧本中心最突出的标志。彻底地贬低语言，以舞台本身具体和客观化的形象创造一种诗；语言仍然起着作用，但是在舞台上发生的事情优先于人物说出的词语，有时甚至与其矛盾；明确抛弃佳构剧传统种种引人入胜之处。我们可以在几位荒诞派大家那里看到这些反复出现的特征。贝克特发现语言作为一种交流手段，具有作为一种表达确切思想的工具的局限性。尽管他贬低了作为终极真理的交流工具的语言，但他表明自己是一位作为艺术媒介的语言大师。他试图找到语言之外的表达手段，那就是戏剧手段的使用。在舞台上，则可以完全摈弃词语，或者当人物的行为与他们的话语表达相互冲突的时候，可以揭示出词语下面的真实。在《等待戈多》每一幕结尾处，两个流浪汉都说"我们走吧"，但是舞台指示告诉我们"他们不动"。这表明在舞台上，可以把语言看作是与行动组成一种复调关系，这样就能揭示出语言后面的事实。这也就是说，在戏剧上可以给语言加上一种新的维度——动作的复调，这种复调具体、多面，无法明确解释，但是对观众产生了直接影响。这就是为什么贝克特剧作中的哑剧、打闹喜剧和静场具有重要意义。如《最后一局》结尾处克洛弗的静止不动，使他口头表达出来的愿望受到怀疑。贝克特使用舞台是要努力缩小语言的局限与存在的直觉之间的差距，这种存在的直觉，就是他"尽管强烈地感觉到词语不能胜任加以系统说明，但是又力图进行表达的对人的状态的感觉。舞台的具体和三维的特性可以作为思想和探索存

在的工具为语言增加新的能力"①。弗里茨·莫斯纳在《语言的批评》中指出语言作为形而上真理的发现和交流的媒介具有失真性,因此像贝克特那样"出自思想深层和探索最黑暗的焦虑之源"的作品,就很容易"被最轻微的轻飘油滑之感破坏";它们必须是与其表达媒介进行痛苦搏斗的产物。克劳德·莫里亚克关于贝克特的论文指出:任何"说话的人都被语言的逻辑和联系所左右。因此,使自己与不可言传的事物对立的作家必须运用所有聪明才智,以便使得言辞迫使他说出的东西不会违背他的本意,而是表达言辞本性规定应该掩盖的东西:不确定性、矛盾性,以及不可想象性"②。尤涅斯库开始真正意义上的反传统戏剧,他主张打破社会的语言,认为它"并不表示别的,只是陈腐、空洞的公式和口号而已"③,应该寻找僵化语言下面的元气。他反对"人物和事件都植根于生活的"现实主义,献身于对人的处境的真实性进行艰苦的探索。他认为木偶剧以一种无比简单化和漫画化的形式,强调了怪诞和残酷的真实,这比生活本身更加真实。《秃头歌女》在海报中被称为一部"反戏剧"。尤涅斯库强调,真实本身、观众的意识、思想的工具即语言,都必须被颠覆和翻转,与一种对真实的新认识直面相对。他发现从古希腊到现在,"戏剧一直是现实主义的,里面总有个侦探。每部作品都是一场得出成功结论的调查。有一个谜,它在最后一场得到解决"④。因而,需要通过剧作新形式的探索,探索戏剧的核心任务和局限性问题。尤涅斯库认为先锋派是对于主流传统的埋没部分的重新发现,因此他把自己视为索福克勒斯、埃斯库罗斯、莎士比亚、克莱斯特和毕希纳的那个传统的组成部分,关注人类生存状态的全部残酷的荒诞性,"就其个性而言,他的剧作是冲破人类语言交流障碍的真正英雄主义的努力"⑤。品特戏剧试图返回戏剧的基本要素——由纯粹的前文字的戏剧基本成分创造出来的悬念,如一个舞台、两个人、一扇门、一种不可名状的恐惧和期待的诗意形象。他拒绝"佳构剧"和表面化的现实主义,而实践着与尤涅斯库一样的把悲剧和最滑稽的闹剧

① [英]马丁·艾斯林《荒诞派戏剧》,华明译,河北教育出版社,2003年,第53页。
② 转引自[英]马丁·艾斯林《荒诞派戏剧》,华明译,河北教育出版社,2003年,第38页。
③ 转引自[英]马丁·艾斯林《荒诞派戏剧》,华明译,河北教育出版社,2003年,第86页。
④ 转引自[英]马丁·艾斯林《荒诞派戏剧》,华明译,河北教育出版社,2003年,第102页。
⑤ [英]马丁·艾斯林《荒诞派戏剧》,华明译,河北教育出版社,2003年,第132页。

完全融合起来的基本原理。因为在品特和尤涅斯库们看来,"如果说在我们的时代里,生活基本上是荒诞的,那么任何对于这种生活的戏剧性表现,只要带有完整解答并且造成这种生活具有'意义'的幻觉的,最终注定包含了一种过分简单化的因素,注定压抑了本质要素,被修订和简化的现实就是假装"①。对于像品特这样一个荒诞派戏剧家来说,政治的、社会现实主义的戏剧由于把注意力集中在非本质的事物上,过分强调了它们的重要性,好像只要能够达到某些有限目标,我们就能够从此以后快乐地生活,所以它们失去了自称现实主义的权利②。比起其他荒诞派戏剧家,品特更具有把当代话语搬上舞台的能力,他使用语言的特色是转录日常生活对话的所有重复、凌乱以及逻辑或者语法的缺乏;剧中的对话基本上是各种各样前言不搭后语闲谈的汇编,不是富有逻辑的,而毋宁说是"遵循着一条声音通常压倒意义的思维联想线索"③。如果说荒诞派戏剧是以新的和各种各样组合的方法所展示的古老传统,同时也是对于完全当代的问题的关注和表达,那么品特则代表了现代派和传统要素最具有独创性的结合,其想象世界与卡夫卡、乔伊斯和贝克特等先锋派大师有相通之处,但他把这种想象变为一种"具有精确选择时机的技巧和格言警句智慧"的戏剧实践,并且属于英国轻喜剧大师们一脉相承的传统。

就荒诞派戏剧整体而言,并非绝对排斥语言,即荒诞派戏剧依然保留了语言的重要表现手段,但其使用语言和对话的特质显然与正统戏剧不同,而与另一种源流的历史相关,即废话文学。废话文学的本质意义是反语言的逻辑性和反思维的理性主义。弗洛伊德在对喜剧性的根源研究之后得出结论:"根源在于当我们可以摆脱逻辑的紧身衣时能够享受到一种自由的感觉。"④当"严肃"和僵化的生活过于要求合乎理性的原则时,摹仿僵化的生活表象的自然主义戏剧也表现为僵化的戏剧,但另一种更加古老的文学和戏剧传统却通过"废话"给予人们解放的空间。作为荒诞派戏剧的先驱,是废

① [英]马丁·艾斯林《荒诞派戏剧》,华明译,河北教育出版社,2003年,第177页。
② 参见[英]马丁·艾斯林《荒诞派戏剧》,华明译,河北教育出版社,2003年,第177页。
③ [英]马丁·艾斯林《荒诞派戏剧》,华明译,河北教育出版社,2003年,第178页。
④ 转引自[英]马丁·艾斯林《荒诞派戏剧》,华明译,河北教育出版社,2003年,第231页。

话文学和废话诗歌为摆脱逻辑的束缚提供了许多空间,在试图突破逻辑与语言的束缚时,也冲击着人的处境的围墙本身。如伊丽莎白·休厄尔的《胡说八道的领域》中,阿丽斯在一片树林里探险,那里的东西都没有名称,阿丽斯也忘了自己的名字,忘了自己的身份。她碰见一只小鹿,小鹿也忘记了自己的身份,于是她们一块儿在树林里走,阿丽斯的手臂亲切地挽着小鹿柔软的脖子,直到她们走进另外一片开阔地带……而一旦她们意识到自己的名字和身份,小鹿警惕而迅速地跑开了。休厄尔评论道:"这里暗示,失去你的名字就是以某种方式获得自由,因为没有姓名的人不再处于控制之下……它还暗示,失去语言将增加与生物的友爱团结。"马丁·艾斯林进一步指出,受到语言限定的个人身份即具有姓名,就是造成我们隔离的根源,也是强加在处于存在整体中我们身上的限制的根源。因此,通过摧毁语言——通过胡说八道,"表达了我们想要与世界合而为一体的神秘渴望"。语言与存在、存在与虚无、虚无与实有等也是东方古老传统的哲人所思考的问题。老子《道德经》首章就提出:"道可道,非常道;名可名,非常名。无名,天地之始;有名,万物之母。故常无欲以观其妙,常有欲以观其徼。此两者同出而异名。同谓之玄,玄之又玄,众妙之门。"这就是说,可以用语言表达的道理,就不是永恒的道理;可以用文字描述的概念,就不是永恒的概念。无法用言词表述的原初状态,才是鸿蒙宇宙的本来面貌,已经用言词确定的概念,那只是万物的生母。所以,保持虚无的状态,这是意欲观察世界的幽微本质;保持实有的状态,这是意欲观察世界的明显表象。虚无与实有,这两者同出一个本源,却有不同的名称。无论是虚无还是实有,都充满了玄秘奥妙的原理,而玄秘中最高的玄秘,就是一切奥妙产生的根源[1]。中国古老的哲学家也把语言与存在、存在与虚无、虚无与实有等问题看成是所有问题中最根本的问题。

 西方戏剧一直是以对话为基本模式,以剧本文学为依托,直到20世纪的残酷戏剧和荒诞派戏剧等开始反叛语词中心和剧本中心,而在此前的废话文学与废话诗歌中,虽然仍以语言为主要表现手段,但已开始露出了反叛正

[1] 参见《老子 庄子》,北京出版社,2008年,第一章,第8—9页。

统语言规范和逻辑的端倪,以自由联想与创造"一再返回基本的人类关系"。大多数胡说八道的歌谣和散文扩大了感觉的范围,打开了摆脱逻辑和钳制性常规之后的自由远景。荒诞派戏剧的胡说八道,则依赖于语言范围的缩小而不是扩大,其方法是建立在对于陈词滥调的讽刺性和破坏性运用上——这是僵死语言的化石残骸。这种类型的胡说八道的先驱是古斯塔夫·福楼拜,他曾经编撰了一部陈词滥调和机械回答的词典《俗套词典》。在他之后条目不断增加,现在词典包括961个以上词条,包括最普遍的陈词滥调。詹姆斯·乔伊斯追随福楼拜,在他的《尤利西斯》中"放进了一部英国陈词滥调的百科全书",而"从尤涅斯库到品特的荒诞派戏剧,继续开发由福楼拜和乔伊斯在陈词滥调和现成语言的百货公司里发现取之不尽用之不竭的喜剧源泉"①。

对剧本和语词中心的反叛,必然导致荒诞派戏剧向一种前语言甚至前文化的更为古老的舞台传统回归。这些古老传统的方法大致可以归结为:"纯"戏剧,抽象场面效果,在马戏、滑稽歌舞、魔术、杂技、斗牛或者哑剧中常见的身体表演技术,以及小丑、玩笑、胡闹等。马丁·艾斯林说:

> 荒诞派戏剧中"纯粹"的、抽象的戏剧成分是它的反文学观念的一个方面,即它放弃把语言作为表达最深层意义的工具。在热奈对于仪式和纯粹风格化行动的使用中,在尤涅斯库的物件的堆积中,在《等待戈多》反复出现的帽子杂耍中,在阿达莫夫早期剧作的人物观念的外化中,在塔尔迪厄从运动和音响中创造戏剧的努力中,在贝克特和尤涅斯库的芭蕾和哑剧中,我们发现了一种向着早期非语言的戏剧形式的回归。②

戏剧不只是语言,语言只能够读,但是真正的戏剧却在表演中体现出来。这句话体现了一切"纯戏剧"原理。而身体语言比起语词可能具有更奥妙的潜能。如印度艺人的表演,使得赫兹列特洞察人的天性:"那么我们看见起作用的是微不足道的力量呢,还是近乎神奇的力量呢?这就是人的天

① [英]马丁·艾斯林《荒诞派戏剧》,华明译,河北教育出版社,2003年,第239页。
② [英]马丁·艾斯林《荒诞派戏剧》,华明译,河北教育出版社,2003年,第224页。

赋的最大伸展,就是从小训练身心的功能……"①倘若人发挥身体语言的功能,找到了自己的道路,就可以做奇异的事情。这就是戏剧表演中具体的形象和技巧的奇异形而上学力量。尼采在《悲剧的诞生》中谈到了这种力量:"神话决不可能在口头词语中得到它的充分体现。场面的结构和可见的形象,比起诗人自己以语词和概念来表达的东西,能够揭示出更加深层的智慧。"②人的身体语言比起语词和逻辑具有不同的,甚至更富潜能的表现力,20世纪舞台艺术重新发现这一似乎被遗忘了很久的问题,与现代性中人对自身主体的发现与建构有关。

事实上,在人类的发展进化中,戏剧表演行为发生在语言产生之前,是一种更古老或者说是人类与生俱来的行为本能。而表演在没有语词的技巧表演者——魔术、杂技、走钢丝、高空杂技和动物表演中存在着,并且与滑稽剧的丑角之间,一直有着一种亲密关系。这就是戏剧的第二种强有力的和深厚的传统,正统戏剧一再从其中汲取力量和活力。它是一种与经典悲剧和喜剧共生的大众艺术形式,可能流行的范围更加久远。滑稽剧具有遥远的源泉,可以追溯到拉丁滑稽剧,经过中世纪戏剧的喜剧人物到意大利即兴喜剧和莎士比亚丑角的线索。在古代滑稽剧中,丑角作为白痴或者傻瓜出现,他的荒唐行为源自他没有能力理解最简单的逻辑关系。罗马时代滑稽剧的滑稽演员和丑角表演,在法国和英国神秘剧的喜剧人物身上重新出现,以及在法国中世纪文学的无数笑剧和德国中世纪后期狂欢节中的民间讽刺滑稽戏剧中出现。古代滑稽剧的另一传统是宫廷小丑和弄臣,他们所佩带的长木棍是古代喜剧演员的木剑,他们也是莎士比亚戏剧中的喜剧人物。颠倒的逻辑推理、虚假的演绎推理、自由联想以及真正的和假装的疯狂中的诗意是其特色,莎士比亚往往把这种喜剧的因素埋藏在诗歌的和文学的、流行的和庸俗等成分的丰富混合物之中。而真正文学领域之外的自发戏剧的传统却以即兴喜剧的形式在意大利延续和繁荣着。这种戏剧本质上是简单的,主要依赖演出者的精湛专业技巧。即兴戏剧传统以各种形式存在至今。在法国,即兴喜剧既作为戏剧因素通过莫里哀、马里沃等的剧作进入正统戏

① 转引自[英]马丁·艾斯林《荒诞派戏剧》,华明译,河北教育出版社,2003年,第240页。
② 转引自[英]马丁·艾斯林《荒诞派戏剧》,华明译,河北教育出版社,2003年,第240页。

剧,同时也以主要表演手段存在于哑剧等非文学的形式中。在英国,即兴喜剧主要以丑角表演的形式保持到19世纪,在格里马尔迪的丑角表演中达到高峰。丑角表演又成为后来英国哑剧的基础,并以多少有些修改的形式流传至今,成为一种不事雕琢的天真与粗俗的民间戏剧形式。而其他要素则融入英国和美国歌舞杂耍的传统,如相声喜剧演员、踢踏舞蹈演员和滑稽歌唱演员。可见,古代滑稽剧的线索穿过中世纪的丑角和弄臣与即兴喜剧的傻瓜角色,又出现在英美的歌舞杂耍喜剧演员身上。从这两国的歌舞杂耍中,产生了20世纪"最可能被认为是其流行艺术的唯一伟大成就"的默片喜剧,产生了启斯丹东、查理·卓别林、巴斯特·基顿等不朽的表演者,他们的卓越表演反复展现了没有语词和目的的行为的深厚诗意力量。默片喜剧无疑也对荒诞派戏剧具有决定性的影响。以英美歌舞杂耍的丑角表演和杂技舞蹈为源头又发展出了怪诞喜剧,其优秀的演员常常既是超现实主义的喜剧演员,又是熟练的杂耍艺人和杂技演员,而其表演的方法与荒诞派戏剧的方法密切相关,特别是对语言的贬斥,或把语言作为模糊的背景性窃窃私语使用等。即兴喜剧的传统还以其他许多样式出现,如其类型人物和表演方法存在于木偶戏与潘趣和朱迪滑稽剧中,而这些戏剧又以自己的方式影响了荒诞派戏剧,如表现语言的荒诞性,对装腔作势戏剧的嘲讽等,预示了荒诞派戏剧的某些特色。在一个更具有文学性的层面上,即兴喜剧的传统与莎士比亚的丑角传统,在荒诞派戏剧的另外一位先驱者那里结合起来,他就是格奥尔格·毕希纳(Georg Buchner,1813—1837),德语世界里最伟大的戏剧家之一。毕希纳的喜剧创造了成熟丑角的表演,如《莱昂斯与莱娜》(1836),同时也创作了另一种类型的荒诞派戏剧的先锋,关于精神异常和执迷的狂暴野蛮戏剧。如表现语言的狂暴和反常的《沃伊采克》成为首批现代戏剧之一,成为"布莱希特、德国表现主义以及阿达莫夫的早期剧作作为典范的荒诞派戏剧的黑色风格的萌芽"①。从毕希纳发展的线索又通向了魏德金、达达主义、德国表现主义和早期的布莱希特等。

荒诞派戏剧还有一个基本的古老传统脉络是使用神话、寓言和梦幻的

① [英]马丁·艾斯林《荒诞派戏剧》,华明译,河北教育出版社,2003年,第339页。

思维模式。神话一直被称为是人类的集体梦幻形象,在极为理性地组织起来的西方社会中,神话世界在集体层面上好像不再有效了。但是,米西·伊里亚德指出:"在个人体验的层面上,它从未完全消失,它在现代人的梦幻中、幻想中和渴求中现身出来。"[1]这些也是从浪漫主义、象征主义、表现主义到荒诞派的传统中企图表达的渴求。在这些戏剧中,从外部世界的客观真实或者说表象向着内在意识状态的主观真实的转移,标志着传统与现代,再现与精神真实的表现之间一种成功的转移,而最现代的又是最古老的,是对前传统的一种回归。马丁·艾斯林发现了这种看似矛盾的反叛与回归的内在逻辑线索:在斯特林堡的表现主义梦幻戏剧中表现出来的心理主观主义的发展,是自然主义戏剧直接的和合乎逻辑的发展。正是想要再现真实、再现一切真实的愿望,首先带来了对于表面的严格的忠实描绘,然后发现,客观真实或者说表面真实仅仅是真实世界的一个部分,而且是一个相对次要的部分。正因为如此,斯特林堡从早期历史剧到80年代的浪漫主义戏剧,再到《父亲》那样专注于描绘现实的严酷的自然主义,最后到达20世纪头十年的表现主义梦幻剧,不断发展。如果说中世纪和巴洛克时期的梦幻寓言把那个时代已知的神话具体表现出来,那么斯特林堡和乔伊斯等则通过深入他们自己的潜意识,发现了他们"个人执迷念头的普遍的集体的意义"。卡夫卡关于罪恶和统治世界的权力的胡作非为的梦境,表现个人恐惧已变成民族的集体恐惧,荒诞、任意和非理性的世界景象被证明是一种高度现实主义的判断。《审判》是最能代表20世纪中期形式的荒诞派戏剧的第一部戏剧。它先于尤涅斯库、阿达莫夫和贝克特作品的上演,导演让-路易·巴洛预示了荒诞派戏剧在场面方面的许多创造,把丑角表演、胡说八道以及梦幻寓言文学结合到了一起,同时使用了一种自由、流动和怪诞幻想的演出风格,把卡夫卡的作品与一种偶像破坏者的传统融为一体,这种传统就是直接与荒诞派戏剧在文学和舞台方面一脉相传的风格。而这个偶像破坏者传统又让人联想起包括雅里、阿波利奈尔、达达主义者、某些德国表现主义者、法国超现实主义者,特别是戏剧的预言家阿尔托和维特拉克等[2]。因此,我们

[1] 转引自[英]马丁·艾斯林《荒诞派戏剧》,华明译,河北教育出版社,2003年,第242页。
[2] 参见[英]马丁·艾斯林《荒诞派戏剧》,华明译,河北教育出版社,2003年,第242—244页。

还应该把荒诞派放在整个现代主义戏剧的发展脉络中考察它对传统戏剧反叛的意义。

荒诞派戏剧直接孕育于西方20世纪如火如荼的先锋派运动,而这些现代主义戏剧的洪流都把矛头对准了西方正统的亚里士多德式的以语词和剧本为中心的戏剧传统,比如超现实主义、达达主义以及其他先锋派艺术。超现实主义戏剧运动开始于1896年12月10日雅里的《乌布王》在作品剧院的首演。《乌布王》创造了一个神话式的人物和一个充满怪诞原型形象的世界。雅里的想象来源于象征主义诗人瓦雷里、兰波和马拉美,特别是马拉美关于戏剧的论述,"散布着许多号召推翻世纪末颓废的推理佳构剧的呼吁"①。而早在1885年,马拉美就召唤一种神话戏剧,它应该是完全非法国式的和非理性的,故事"摆脱了时间、地点和知名人物",因为,"如果我们不发扬神话的话,那么这个世界将用思想消解神话。让我们重新创造神话!"②

《乌布王》中的乌布是一个通过中学生锐利的眼光所观察到的漫画式的愚蠢自私的资产阶级分子,这个人物性格的刻画具有戏剧的雕塑性,是人的动物性和残酷无情的可怕形象。雅里采用莎士比亚和木偶戏剧的笔触,描绘了一幅阴郁的社会讽刺画,它由一群带着高度风格化、表情僵化的面具的演员表演,布景具有孩童式的天真,演员假装是木偶、玩具和模型,他们看起来都像傻头傻脑的青蛙一样……诗人叶芝敏锐地感觉到整个耸人听闻的演出,标志着艺术中一个时代的结束。这部戏剧首演只演出了两场,但掀起了一场决不亚于1830年维克多·雨果(Victor Hugo)的《欧那妮》首演时的风暴。直到大约半个世纪之后,法国戏剧家亨利·盖翁才清楚地指出这个事件的意义:"……无论把什么意义归于《乌布王》,这部作品是'百分之百的戏剧',即我们今天称之为'纯戏剧'的东西,它是人造的,在现实的边缘上创造出一个建立在象征上的现实。"③从历史的发展来看,它也和《欧那妮》一样是先驱者和里程碑。乌布紧接着出现在一系列后续作品中,并且承认自己是荒诞玄学的博士。荒诞玄学也成了雅里戏剧美学的基础,他在《浮士洛尔》

① [英]马丁·艾斯林《荒诞派戏剧》,华明译,河北教育出版社,2003年,第245页。
② 转引自[英]马丁·艾斯林《荒诞派戏剧》,华明译,河北教育出版社,2003年,第245页。
③ 转引自[英]马丁·艾斯林《荒诞派戏剧》,华明译,河北教育出版社,2003年,第247页。

中给荒诞玄学下的定义是:"……想象性解决办法的科学,它象征性地把客体的本质所规定的性质归结为它们的外貌特征。"①马丁·艾斯林认为,这个主观主义和表现主义方法的定义准确地预示了荒诞派戏剧一种倾向,即通过在舞台上把心理状态客观化来表达这些心理状态,所以雅里应该被认为是作为包括文学与戏剧在内的大量当代艺术基础的那些概念的创始人。继《乌布王》之后真正被贴上"超现实主义"标签的是阿波利奈尔于1917年上演的《蒂雷希亚的乳房》。阿波利奈尔第一个使用并解释了超现实主义这个术语:

> 我试图进行戏剧革新,至少是一种个人努力,我想,人应该返回自然本身,但是不是以照相术的方式摹仿自然。当人要摹仿走路行动的时候,他创造了轮子,轮子不像腿。就这样他不知不觉地运用了超现实主义。……②

马丁·艾斯林指出,对于阿波利奈尔,超现实主义是一种艺术而非现实,表达了本质而非表象。他要求戏剧应该是"现代的、简单的、快速的,具有震撼观众所需要的快捷和扩展"③。《蒂雷希亚的乳房》一剧有个序幕,借导演之口表达了阿波利奈尔的戏剧主张:戏剧家应该使用他所具有的一切幻想,而且可以不再考虑时间或者空间,他的宇宙就是戏剧,他就是其中的造物主上帝。他随心所欲地调遣声音、姿势、运动和民众色彩,不仅是为了拍照所谓的生活片段,而且带来生活本身的全部真实……"超现实主义"后来变成20世纪一个重要的美学运动的标签。而雅里和阿波利奈尔这些巴黎流浪文人构成这样一个世界,其中绘画、诗歌和戏剧混合在一起,夹杂着寻找新艺术的努力。他们的共同目标,简单地说,就是艺术超越仅仅是对于表象的摹仿,这种自然主义幻觉剧场的程式。1920年,伊万·戈尔在总标题"众神"之下发表了两部戏剧,其副标题是"超戏剧"。戈尔在前言中也解释了他关于这种新戏剧的概念:在古希腊戏剧中,众神对照人类来衡量自己;戏剧就是把现实扩大到超人的规模。但在19世纪中,戏剧只不过是"有趣而

① [英]马丁·艾斯林《荒诞派戏剧》,华明译,河北教育出版社,2003年,第247页。
② [英]马丁·艾斯林《荒诞派戏剧》,华明译,河北教育出版社,2003年,第248页。
③ [英]马丁·艾斯林《荒诞派戏剧》,华明译,河北教育出版社,2003年,第249页。

已,即以提倡某种事业或者描述、摹仿生活的方式激发人的兴趣,而没有创造性"。在他看来,新时代的戏剧家必须重新寻找一种方法,来洞察到现实的表面之下:"……舞台不应该只处理'真实'的生活。当它理解了事物后面的事物之后,它变成了'超真实的'。"①戈尔认为神秘或者浪漫或者歌舞杂耍丑角表演,在探索五官感觉以外的世界这一点上,远比现实主义与"超戏剧"具有共同之处。戏剧的第一个象征是面具,在面具上有一种法则,这就是戏剧的法则——假的东西变成了事实。然而,正是在这里存在着最伟大的真实。戈尔在"讽刺戏剧"《玛土撒拉,或曰永恒的资产阶级》的序言中进一步明确地提出了独创性的超现实主义理论:

> 超现实主义是对于现实主义最强烈的否定。为了存在的真实性,表面的现实被剥夺了。"面具"——粗野、怪诞,就像它们所要表达的感情……非逻辑是一种最崇高的幽默形式,因此也是对抗支配我们全部生活的陈词滥调的最佳武器。②

马丁·艾斯林认为,在戈尔的德国同时代人中间,最接近于实现了像戈尔所要求的那种残酷和怪诞戏剧的人是贝托托特·布莱希特。布莱希特深受伟大的慕尼黑酒吧喜剧演员卡尔·瓦兰丁的影响,此人是即兴喜剧丑角哈里昆的真正传人。布莱希特从毕希纳和魏德金风格的无政府主义诗剧向着他后来阶段朴素的马克思主义教育戏剧的发展过程中,他写了许多极为接近荒诞派戏剧的剧作,其中使用了丑角表演和杂耍胡闹幽默,并且特别关注自我身份及其变动的问题。如创作于1924—1925年的喜剧《人就是人》及其幕间短剧《小象》,都是纯粹的反戏剧,把作者潜意识的思想无情地戏剧化,正如阿达莫夫的早期戏剧反映了他自己的精神关注。也像阿达莫夫一样,布莱希特后来抛弃了他艺术发展的这个阶段,转向社会介入和完全理性的戏剧,然而,怪诞时期不受约束、信马由缰的恐惧与绝望,在他的政治戏剧的理性表面之下依然活跃和强有力地继续着,并且提供了大部分的诗意力量。对此,马丁·艾斯林评论道:"布莱希特是荒诞派戏剧的首批大师之一,

① 转引自[英]马丁·艾斯林《荒诞派戏剧》,华明译,河北教育出版社,2003年,第255—256页。
② [英]马丁·艾斯林《荒诞派戏剧》,华明译,河北教育出版社,2003年,第257页。

他的情况表明,主题戏剧的成功与否并不取决于它的政治,而是取决于它的诗意的真实性,它超越了政治,因为它来自作者人格的更加深刻的层面。"①

达达主义以一种改变了的形式在超现实主义运动中再生。达达主义者上演的,大部分是由他们自己演出的戏剧,基本上是对话形式的胡说八道诗篇,加上同样胡说八道的事情,配上奇形怪状的面具和服装。超现实主义相信潜意识思想的伟大的、正面的、治疗的力量,达达主义却是纯粹否定的。但在戏剧中,超现实主义的成就很有限。比超现实主义运动内部大多数戏剧演出更为重要的,是某些后来离开或者被逐出这一运动的成员所做的工作。安托宁·阿尔托(Artaud)是超现实主义的最好诗人之一,也是一位专业演员和导演,对于法国乃至世界戏剧有着最强有力的深远影响。而罗歇·维特拉克(1896—1952)是出自超现实主义的才华出众的戏剧家,他和阿尔托被布勒东赶出超现实主义圈子后,两人一起创办了雅里剧院。维特拉克在他的超现实主义剧作《爱情的神秘性》中借主人公帕特里斯和作者的对话,讨论了荒诞派戏剧的基本主题是语言问题,而其终极目标是"创造一种没有语言的戏剧"。这显然预示了阿尔托残酷剧场的出现。阿尔托导演了维特拉克的超现实主义剧作,自己也创作过几部著名的短剧。但是他对于现代和后现代戏剧的真正重要性在于残酷戏剧理论和实验。阿尔托是20世纪上半叶戏剧革新家中最极端的人物之一。他是演员、导演、理论家、预言家、诗人、圣人和疯子,他的想象和理论也许超过了他在戏剧实践上的贡献。阿尔托是在吕涅-波手下作为演员首次登台演出的,他为《乌布王》的演出欢呼和激动不已,他积极参与超现实主义运动而后被逐出,他创办雅里剧团,与荒诞派戏剧的先驱们建立了精神联系的桥梁。他关于戏剧的革命性观念的产生契机是1931年在殖民地展览会上观看巴厘戏剧的表演。此后,他在一系列热情洋溢的宣言和论文中把自己的戏剧革新思想系统化(即《戏剧及其重影》);他的残酷戏剧理论与实验是反剧本中心在表演和剧场方面的最杰出代表。表面上看,阿尔托的戏剧实验好像失败了,以精神崩溃而告终,但在历史发展的意义上,他胜利了,他是对20世纪下半叶乃至今天的戏剧舞

① [英]马丁·艾斯林《荒诞派戏剧》,华明译,河北教育出版社,2003年,第260页。

台影响最深远的人物之一。

时代的倾向和绘画、雕塑等现代艺术对先锋戏剧家的影响也很巨大,超现实主义之外也普遍存在着冲破自然主义、现实主义戏剧程式的努力,而且都把矛头对准了剧本中心和语言问题。科克托试验了纯粹动作的戏剧。荒诞玄学另一位更重要的废话戏剧家是朱利安·托尔马(1902—1933),他的小型格言文集《矫饰文体》(1926)包含了对于语言的坚定拒绝:"只要人一说话,就带有社会学的异味",语言因此变成了"不和谐音"。托尔马明确地主张"还给思想基本的和不能思考的含糊性,但这种含糊性就是现实——贬低语言,离开文学"。还有一位具有世界重要性的波兰荒诞派戏剧大师维托尔德·贡布罗维奇(1904—1969),他和前文提到的刘易斯·卡罗尔和爱德华·李尔的胡说八道的世界一样,发现语言的自立性。对于贡布罗维奇,现实是可疑的,人不是自足的,而是造成一种既定处境的语言的产物。他用诗表达出"……我们每个人说的/不是他想说的,而是合乎礼仪的东西。词语/在我们的背后阴谋背叛/不是我们说语言,而是语言说我们"①。

对西方一直占主流地位的亚里士多德戏剧传统的话语与文学的质疑和反叛,使荒诞戏剧家们借鉴其他非主流的戏剧传统程式,创造出了自己的一套戏剧表达语汇。但一直要到 20 世纪 60—70 年代以后的戏剧家们才能普遍地利用荒诞派戏剧家发展出来的戏剧语汇,而此时观众也已经学会理解和接受这种语汇,就像他们学会对布莱希特的叙事剧的戏剧语汇作出正确反应一样。布莱希特的戏剧旨在使得舞台成为进行社会研究与实验的讲坛,研究发展出一套正当合法的新语汇,来表现我们世界的外在现实,也许比自然主义戏剧照相式幻觉主义能够达到的更加有效。而荒诞派戏剧家发展出来一套语汇和一套舞台程式,能够把一种内在心理现实、一种思想的内在景象置于舞台之上。对于体验梦境、白日梦、噩梦和幻觉的观众来,这些东西是与任何外在现实一样,对于他们的生活来说是同样的重大、可怕,而又同样明确地存在着的。在荒诞派戏剧这里,戏剧即使不比生活真实,至少也不比生活虚假②。

① [英]马丁·艾斯林《荒诞派戏剧》,华明译,河北教育出版社,2003 年,第 262 页。
② 参见(英)马丁·艾斯林《荒诞派戏剧》,华明译,河北教育出版社,2003 年,第 300 页。

荒诞派戏剧最集中地体现了剧作家的反叛剧本和语词中心,因为荒诞派戏剧最具代表性的戏剧家主要是剧作家,他们首先是从剧本文学的角度反叛戏剧传统,反叛的层面从逻各斯中心和言语中心,到传统的演出形式。而从表演和剧场角度彻底反叛西方戏剧传统的典型代表是阿尔托的残酷剧场。阿尔托要创造属于戏剧自己的语言,有别于文学和书本。因此,他要求一种对演员和剧场激进的革新。对他来说,剧场不仅是一个摧毁语词中心和逻各斯中心的地方,而且是摧毁戏剧的神学空间,甚至摧毁人性、摧毁个体化意识的场所,而摧毁的目的在于再生。阿尔托反叛的终极目标是将真正的戏剧和真正的人重新诞生出来,戏剧因此成为一种真正的创造性行为。所以,我们说西方20世纪对剧本中心的反叛,最彻底地表现在阿尔托残酷剧场的实验。

二、现代导演的出现和剧本/舞台二元性矛盾

《戏剧导演观念及美学条件》①指出:在法国,"导演"一词的出现大约是在1820年前后。但"导演"这一观念的诞生,存在着两种说法:一种认为导演的历史和戏剧一样长。早在古希腊,艾希利(Eschyle,前525—前456)这个希腊的大悲剧作家就同时负责演员和歌队的排演及服装、道具的挑选,他实际上起了导演的作用。在戏剧史上,像艾希利这样的能够身兼数职的奇才并非绝无仅有,莎士比亚、莫里哀、瓦格纳、易卜生、布莱希特等大剧作家也都能担负导演之职。事实上,自有戏剧演出以来,"导演"的事务,不是由剧作家担任,就是由剧团团主或是主要演员负责。此外,在戏剧最原始的形式里,如各类古代宗教仪式或巫术、祭奠,都有一人(主教或巫师)专司整个仪式的进行。另一种看法认为导演乃是一近代的发明,其诞生的原因是舞台技术的日益复杂,观众品味的多元化和国家社会的导向(如要求剧院将古典作品重新诠释给大众认识的功能)等技术性、社会性因素。我们在此要说的现代导演的出现,则尤其指现代戏剧来自美学上的考量,即要求戏剧成为一种独立自主的艺术。

戏剧符号学专著《解读戏剧》开宗明义表明"戏剧是一个矛盾的艺术"。

① 参见蓝剑虹《现代戏剧的追寻:新演员或是新观众?》,唐山出版社,1999年,第261—262页。

而剧本/舞台二元性矛盾可谓是诸多矛盾中的第一个矛盾：传统戏剧是一个文学性产物，却同时也是舞台上具体实践的产物。不同时代的戏剧人面对这个矛盾有不同的态度和处理方法。古典时期的戏剧美学将剧本置于一个优先的地位，认为舞台演出只是对剧本的再现，而一场完美的演出就是对剧本的忠实再现。这样将剧本和舞台演出划上等号的观念，在当时是一个理想；而进入现代，则成为一个神话、假象。导演角色的出现，最初并非如现代人想象的那样，奠基于"作者已死"的观念之上。恰恰相反，那时导演关切的是如何揣摩剧本和剧作家的本意，在舞台上演出一个忠实于原著的版本。导演们心甘情愿地做剧作家的代言人，包括像斯坦尼斯拉夫斯基、科伯这样的大导演在戏剧生涯的最初阶段也不例外。即使事实上作者已死，人们还是相信自己所拥有的"版本"才是"忠实"的。但是，《戏剧导演观念及美学条件》一书指出：戏剧这门艺术要求能在剧作家不在场的状态下演出，甚至能在作者身后继续演出，流传于世。剧作本身也有其独立的存在意义，在某些情况下，剧作甚至可能反过来"超越"了剧作家，而剧作家的"版本"也不见得就一定能赢得观众的赞许。这些观点表明剧本/舞台二元性问题不应该只放在原创性生产层面来看，还应该放在舞台"再生产"层面，和"舞台与观众席"之间的互动关系上来看。在剧本的多重诠释的观念逐渐深入人心的时代，导演成了剧场的新主人。导演竞相创新、实验，甚至完全取代了剧作家诠释剧本。导演成为"舞台作者"。特别是到了20世纪，新的剧作法导向新的戏剧文体，其特征跨出文学的单一思考范畴，趋向于文学和舞台表演两方面的整体性。这种戏剧文体的生产方式，不是一个单音的、封闭的体系，而是一个多音、复数、开放的系统。不仅剧作家、导演，而且演员和观众都可以对剧本进行书写，不仅文学，而且音乐、美术、舞蹈、建筑和一切舞台布景，都可以被邀请来共同创作甚至原创一个戏剧演出。于是导演不仅成为戏剧演出的"舞台作者"，而且他们进一步要求成为"作者"，他们开始对剧本中心质疑。事实上，在戏剧史中，不少剧作家也对定文剧本感到"焦虑"。拉尔多玛斯在《戏剧语言》一书中提到：在17世纪，所有的剧作家，甚至那些成功者，都曾经体验到，每当他们的作品要离开活生生的舞台而被印制成书之时，正是他们最后的焦虑时刻。如集演员、导演和剧团团主为一身的大剧作家莫里

哀（Moliere），就主张自己的剧作只以舞台呈现，而不愿将它印制成书作永久的保存，因为他认为剧本的目的只是为了被演出，戏剧的魅力主要取决于舞台上演员的肢体动作及声音语调的表现。莫里哀忧虑的是，一旦剧本被写成定文剧本，它很可能背叛了舞台作品。可见17世纪古典戏剧家剧作的生产方式，存在从舞台到剧本的过程，而不必然是从剧本到舞台的过程。20世纪的大导演们，如斯坦尼斯拉夫斯基、梅耶荷德、科伯、布莱希特等开始在自己的舞台实践中，探索解决剧本/舞台二元性问题，他们不约而同都开始偏离剧本中心，而舞台表演成为戏剧的重心所在。

对于剧作家和剧本，斯坦尼斯拉夫斯基似乎从未怀疑过剧作家的地位，他甚至可说是一位"文粹主义者"。他曾这样表述：剧作家是不容怀疑的天才，而剧本是演员的"圣经"。导演和演员需要做的，是去考据、诠释经文，尽一切可能地复活它，使其呈现出活生生的表达力，而不是去修改剧本来适应演员。所以，将导演和演员置于剧作家之上，在很长时期里，对于斯坦尼斯拉夫斯基来说是无法想象的。但从体系的整体来看，斯坦尼斯拉夫斯基的方法并非局限于导演和演员如何切入剧本和角色的方法。特别是他后期所创造的"形体动作表演法"，革新了演员诠释和演出剧中人物的工作依循，同时重新规定了演员与导演的工作基础，其实质是确立了演员的创作地位，使演员在某种程度上得以脱离导演意念的宰制，从"零度"开始，也使演员摆脱了剧本台词的束缚。依照"形体动作表演法"，任何先于舞台"行动"之前的意识形态或角色概念都是不合理的，演员是独立自主的创造者。导演工作的真正基础是：依照形体动作，每个演员以行动为基础发展出动作线，形成每个角色的行为逻辑，彼此交错构成一个复杂的总谱。导演的工作在于协助演员建立整个行动线的总谱。此一总谱，让导演对整出戏的意念诠释或"主导思想"有了落实的基础，而不至于成为空洞的抽象概念。建立了演出总谱的整出戏剧就像一个交响乐团，导演的作用就如同乐团的指挥。从戏剧制作生产的角度来看，"形体动作"这种方法的重要性在于，"它将表演艺术的工作重心从人物的认同问题转移到对整场戏的情节、行动建构，从对人

物的心理描写、表现转移到对戏剧事件过程的描述和呈现"①。归根结底,它提高了演员的创造性地位,从剧本中心、导演中心中逐渐过渡到演员和表演中心。

首先,"形体动作表演法"中"潜台词"和"语言的动作性"这两个重要概念,集中地表现出斯坦尼斯拉夫斯基体系对剧本中心的显著偏离。在一切皆以人物的动作线为主的工作方式下,剧本台词不再显得那么重要。此时斯坦尼斯拉夫斯基要求演员在排练和演出中应当确实"以自己的名义"出发,从自己所真实知道的地方出发,相信多少说多少,不能只是照搬诗人的话:台词。在话语和动作两个层面,都必须循着剧本情节所提供的形体动作的顺序和逻辑前进。斯坦尼斯拉夫斯基说:"假如我不把剧本(台词)从你们那儿拿走,那你们就会用多余的努力去死背台词,无意识地、形式化地去做这件事,而不深入领会潜台词的实质……结果:角色的话语失去了自己积极的实际意义,而变成机械的装腔作势,成为顺口溜出的背熟的词句而已。"②他还说:"要牢牢记住我的劝告,在没有得到我的允许之前不要自己翻阅剧本。首先要熟练确定角色的动作线里已经形成的潜台词……要在角色的基本线索中把它的潜台词确定下来,正如确定对于有效而恰当的动作的要求那样。"③对于语言,"要让它执行它的真正使命——动作,而不是发声"④。关于台词和潜台词,斯坦尼斯拉夫斯基明确说:"角色的线是按着潜台词进行的,而不是按着台词进行的。"⑤表达即是遮蔽,所以斯坦尼斯拉夫斯基要求演员潜入台词之下,而潜台词是由角色在剧情的规定情境所提供的,或由情节动作的线索所提供的,而非所谓角色的情感体验所能提供的。此外,斯坦尼斯拉夫斯基还要求演员设身处地从"活生生的人身上"出发,其所要设想的不只是剧中人物在剧中所遭遇的情境和问题,更应从此出发对其所要演出的人物和剧本作深度的社会-文化和政治-经济层面的理解、诠释,并从此一理解诠释出发来定位其所要演出的人物和角色间的互动关系,然后,"用

① 蓝剑虹《回到斯坦尼斯拉夫斯基——人作为一种技艺》,唐山出版社,2002年,第196页。
② 《斯坦尼斯拉夫斯基全集Ⅳ》,郑雪来译,中国电影出版社,1985年,第235页。
③ 《斯坦尼斯拉夫斯基全集Ⅳ》,郑雪来译,中国电影出版社,1985年,第235页。
④ 《斯坦尼斯拉夫斯基全集Ⅳ》,郑雪来译,中国电影出版社,1985年,第235页。
⑤ 《斯坦尼斯拉夫斯基全集Ⅳ》,郑雪来译,中国电影出版社,1985年,第234页。

你自己的话语把它表达出来"①。这样,台词"才不会失去最重要的质素——言语的动作性"②。斯坦尼斯拉夫斯基把言语的动作性看作形体动作的最高形式,因为它是影响对手最完善的手段,是演员表现力中可能性最为丰富的因素;而动作——真实的、有效的、恰当的动作,是创作中最主要的东西,因而也是言语中最主要的东西,所以斯坦尼斯拉夫斯基写道:"说话就是动作。"动作性言语,是以向对手传达具体的视象或形象为基础的。"说话就是行动",与后来的日常语言哲学家奥斯丁(J. L. Austin)的"言语行为"理论(speech act)契合,也是后来戏剧符号学研究剧场中话语行为的重要原则。然而这已经开始偏离了剧本一写完就固定不变的内容和形式。台词从文字变成以动作性为核心,语言也就从剧本语言变成舞台语言。

其次,为了进一步解决作者话语和演员话语的矛盾,斯坦尼斯拉夫斯基采用了"台词过渡"的方法。在剧本和台词问题上,斯坦尼斯拉夫斯基的理论和实践越来越出现了矛盾:一方面他仍然在理论上把剧本奉为至高无上的"圣经";另一方面他指出:"只有当演员们在所执行的动作逻辑里确定巩固下来后,并且创造出了稳固、连续的潜台词线的时候,最后才过渡到台词上来。"③因为,如果不是演员"真实"地体会到他对"话语"、"台词"的需求,作者所提供的台词无论多么恰切巧妙,也只是一堆冷冰冰的、毫无实质意义的空话。斯坦尼斯拉夫斯基进一步阐明这个问题:"在很久的一段时间内,当你们需要台词,并且想寻找和挑选一些词以便在口头上执行某种任务时,我就把莎士比亚的话语提示给你们。你们如饥似渴地抓住这些话语,因为作者的话语毕竟要比你们的话语能更好地表达思想或完成所要进行的动作。"④这样做其实并不只是为了体会对这些台词的需求,从根本上说,是为了"让作者的话语成为你们自己的话语"⑤。这样戏剧的主体就是演员,而不是剧本和剧作家了。但是作者的话语和演员自己的话语,一直存在着一个矛盾和转化的问题。依照"形体动作表演法",特别是"零度"表演法,要让演

① 《斯坦尼斯拉夫斯基全集Ⅳ》,郑雪来译,中国电影出版社,1985年,第357页。
② 《斯坦尼斯拉夫斯基全集Ⅳ》,郑雪来译,中国电影出版社,1985年,第301页。
③ 《斯坦尼斯拉夫斯基全集Ⅳ》,郑雪来译,中国电影出版社,1985年,第41页。
④ 《斯坦尼斯拉夫斯基全集Ⅳ》,郑雪来译,中国电影出版社,1985年,第300页。
⑤ 《斯坦尼斯拉夫斯基全集Ⅳ》,郑雪来译,中国电影出版社,1985年,第301页。

员一字不差地完全接受、转化剧本的话语是一个难题,甚至不可能。为了解决这个问题,斯坦尼斯拉夫斯基采用"台词过渡"的方法。《斯坦尼斯拉夫斯基全集》的编者,在涉及此一转化问题时说:"经验证明,在排演中过于长久地和多次地重复演员自己的台词,会有使作者的台词堆满演员自己随便加上的变更原意的话的危险,并且很可能失去以作者的话语挤掉自己的话语的时机。斯坦尼斯拉夫斯基直到临终都在继续研究创造角色过程中向作者的台词过渡的时机问题并使之明确起来。"①可见,在"形体动作表演法"的实践过程中,斯坦尼斯拉夫斯基已经越来越不是个抱着剧本的戏剧家,他终于说出了这样的话:"还可以来演尚未写出来的剧本。"②

梅耶荷德和科伯都参与寻找新戏剧,即新的剧本形式和舞台形式。新戏剧包括从剧本到舞台的革新,主要是从剧本中心走向导演和表演中心。这样做的目的是使戏剧能够胜任回应他们的要求,和他们所意识到的在新时代里社会的要求。在20世纪初,梅耶荷德和科伯观察到象征主义者提供一种新的戏剧惯例和形式。在剧本方面,象征主义的戏剧诗人提供了一种更富于诗意化的剧本,但是梅耶荷德和科伯仍然经常需要自己发展剧本:既不是原创作品,也不是改编本,而是某种程度上,通过他们亲自动手而成功改变了的剧本形式。更为成功的是科伯为他的学校剧团即科伯剧团(Les Copeaus)改编的戏剧脚本,激起了工作坊即兴表演的灵感。在梅耶荷德和科伯两人的理论著作中,都表达了他们并没有总是寻找原创的重要文本。例如,科伯受到研究莫里哀作品及其在舞台上演出形式的探索兴趣的推动,经常亲自发展喜剧作品。因科伯是文人出身,又偏好经典名著,而一般戏剧史中推断他属于剧本中心主义者,其实他对书写文本在戏剧层级中地位的看法也是不断发展变化的。在他的导演笔记中,他怀疑是否一个演员围绕剧本的即兴穿插或即席创作的爱好是"一种遗传(性)的专业爱好。人们可以说他是保护他的领地,努力恢复或夺得在剧场中被文学和作家所侵犯的领地"③。扩展这种想法,就是科伯在演员训练中运用即兴表演的创举,在理

① 《斯坦尼斯拉夫斯基全集 IV》,郑雪来译,中国电影出版社,1985年,第577页注释33。
② 《斯坦尼斯拉夫斯基全集 IV》,郑雪来译,中国电影出版社,1985年,第183页。
③ J. Rudlin and N. Paul, *Copeau: Texts on Theatre*, London, Routledge, 1990, p.152.

论上他表述为"给回演员那……真正的语词和姿势的自然生命……真实联系公众……小丑的热情和勇敢。而什么是一种给予诗人的教育；什么是一种灵感的源泉"①。这种颠覆传统的观点，比起科伯早期所拥护的观点——演员应该为剧作家服务，因为剧作家是他的灵感，显然已经有很大变化。

　　梅耶荷德虽然很少进行没有剧本的演出，但是演员及其技能总是他注意的焦点。而对于剧本创作，他呼吁一种"新"的剧作家，这种剧作家需要训练才能依照他的思想创作："他将被允许把语言放进演员口里，但首先他必须产生一个动作的脚本"，而"戏剧中的语言仅仅用来修饰和添加细节于动作的设计"②。从梅耶荷德和科伯两人的理论著述来看，显然他们没有走得那么远，以至于要把剧作家从戏剧制作的过程中驱逐出去，但是，他们所提倡的新戏剧兴趣的焦点转移到表演者、演员的技巧，以及演员与观众的关系。在他们理想的新戏剧中，剧作家是一种活的剧作家，他能与演员在排练房里一起亲近地工作。梅耶荷德和科伯通过这种与文本的斗争而揭示的另一个重要变革，是把演员置于他们理论中心的渴望③。20世纪发展成熟的现实主义戏剧，特别是莫斯科艺术剧院的心理现实主义，已经开始解放演员的肢体表演，并建立起他们和观众之间一种新的关系，而不再满足于传统修辞符号或情节剧的表演自然主义倾向，要求演员观察人类行为和用它微妙的细节在舞台上再创造它。观众也渐渐习惯于在表演者肢体的表现性上形成视觉线索。象征主义戏剧，尽管它倾向于静态或雕塑性的扮演，但也开始发展了这种观点，即内在的戏剧需要通过外在的表演形式被诠释出来。从剧本中心到表演和演员中心的思想，还体现在梅耶荷德和科伯两人的著述都包含演员训练的方案，这种训练是为了发展表演的技巧和他们的戏剧所要求的演员伦理。梅耶荷德和科伯都有自己系统的演员训练方法，甚至把演员的教育和训练置于剧本之上。他们或许还可以称得上导演中心和观众中心，但已经越来越不可能是一个剧本中心者了。

　　本身就是剧作家的布莱希特，对于以文字形式保存的剧本的局限性看

① J. Rudlin and N. Paul, *Copeau: Texts on Theatre*, London, Routledge, 1990, p.153.
② E. Braun, *Meyerhold on Theatre*, London, Methuen, 1969, p.124.
③ E. Braun, *Meyerhold on Theatre*, London, Methuen, 1969, p.142.

得更清楚更透彻,也就更少迷信。当他把古典剧目搬上舞台时,他往往将它们彻头彻尾地改写,使得剧本脱离原有的意义范畴。在布莱希特那里,神圣而亘古不变的定型文字剧本成了一个可笑的观念。他曾根据演出需要彻头彻尾地改写从希腊悲剧到莎士比亚,以及同代剧作家的作品。他认为导演和演员必须有能力依照每次选角的不同而对剧本做出各种修改。因为不同的演员不会把同一个句子念得一模一样,同样的句子从不同的演员口中被说出时,感觉也会完全不同。所以,如果不能把演员换掉,那么就是这个句子该被换掉。他同样允许其他人改写他自己的剧本。多尔谈到:"布莱希特一直不断地修改他的戏剧作品:向来他不认为他的作品是一个完成的整体,是一个一旦完成之后,就等待被搬上舞台的现成剧本。"①他希望人们根据不同时代、不同的观众,对他的剧本乃至舞台作品进行批判性的改写和抄袭,因为剧本应该永远处在一个未完成和能持续变动的状态。戏剧这种文体最"高贵的特性"就在于它可以不断地被更改,所以布莱希特说:"别的剧院都死守着剧本不放,在我们这里则不同……剧本永远不可能定型,这是剧本最高贵的特性……剧本是基本材料,剧作家是最不重要的,剧院里的每个演员都要比剧作家的作用来得大。"②在这样的认识下,布莱希特解决了长期困扰戏剧艺术的剧本/舞台的二元性:不再存在着剧作家的旨意,也不再需要去揣摩和诠释。剧作家和剧本只是演员工作的基本材料而已。因此,对布莱希特来说,剧本/舞台二元性问题似乎已不再存在。布莱希特既不要求忠实于作者原意,也无意于取消剧本和演出之间的差距;相反,他"通过模型观念和批判性摹仿原则,明确地要求导演和演员呈现此一历史文化和批判性摹仿原则,让观众意识到社会的转变"③。所以,在布莱希特那里,剧本/舞台的二元性不再是一个有待摆脱之物,而是那个将戏剧艺术看成一个单音、封闭的作者和作品的观念才是问题之所在。

在20世纪戏剧这样一种大导演革故鼎新、强势压顶的剧场景观中,导演

① B. Dort, "*Lecture de Galilee*" in *Les Voies de la Creation Theatrale*,Ⅲ, C.N.R.S., 1987, Paris, p.115.根据蓝剑虹译文。
② 转引自佛克尔《布莱希特》,李建鸣译;《人间》,台北,1987年,第105页。
③ 蓝剑虹《现代戏剧的追寻:新演员或是新观众?》,唐山出版社,1999年,第87页。

霸权问题随之不可避免地产生，剧作家反过来发出了抗议的声音。米纳维尔（M. Vinaver）就曾说过："当我的某一剧本出版时，我感觉到它已是一个完整的作品，而不是一个有待诠释的文字，它不再需要等待一个'英俊的王子'在舞台上赋予其生命。我虽希望我的剧本被演出，但是同样地我也希望它被阅读。"[①]米纳维尔表达了一个与莫里哀很不同的看法：戏剧能够在没有舞台演出的状况下独立存在。这两种观点的矛盾源于戏剧艺术的固有本质：剧本/舞台的二元性。"导演"的出现就是为了调和这种矛盾，他的角色功能首先就是对剧本作出舞台诠释而得以暂时性成为"作者"，戏剧的生产方式也相应地被导演和剧作家构成的"双头马车"所引导。但这并非一个稳定而毫无矛盾的结合，而是又出现一个新的充满争议的冲突，即剧本诠释的问题。大约从19世纪末20世纪初开始，导演便在现代剧场占据了一个越来越显著的位置，当其权力"无远弗届"时，就又激化了剧本/舞台的二元性矛盾。现代剧作家的焦虑感，如米纳维尔创作案头剧，寻找一个"沙发椅上的剧场"的企图，可以看作是对导演"霸权"的抗议[②]。"沙发椅上的剧场"（Theatre dans un fauteuil）一词来自19世纪法国剧作家缪塞（Alfred de Musset）的剧作标题《沙发椅上的演出》（Spectacle dans un fauteuil, 1832）。它用来指称那些不是为舞台演出，但为了被阅读而写成的剧本。此类剧本无法演出的原因，很可能是由于当时舞台技术和观念上的落后造成的（如剧本长度过长、换景次数过多、背景制作困难等原因）。在19世纪的欧洲，有不少大剧作家的作品都面临着无法上演的困境，如法国维克多·雨果（Victor Hugo）的《克伦威尔》（1827）和缪塞的绝大多数作品，德国的毕希纳（Georg Buchner）和克莱伊斯特（Heinrich von Kleist）的一些作品，常常是在他们死后，舞台技术有所革新才被演出。回到现代，舞台技术和观念已经大大革新，几乎没有剧本不可能被搬上舞台，那么，如米纳维尔那样提倡"沙发椅上的剧场"，或者如贝克特那样亲自参与其作品的舞台制作，主要是反映了对当代导演霸权的抗议。这也就是表现了现代导演不但没能解决，而且某种程度上加剧了剧本/舞台的二元性矛盾。

① Theatre\ Public, N.32, Paris, 1980, p.9.
② 参见蓝剑虹《现代戏剧的追寻：新演员或是新观众？》，唐山出版社，1999年，第2—4页。

而自从 19 世纪以来,演员们向现代导演低头臣服,接受导演的束缚,甚至像钟摆那样精确地被控制,在舞台上的每一个动作及移位、手势,一直到声调变化都经过导演的"计算",在排演之前就被预先设定了。有些导演就像疯狂的发明家,随心所欲地将演员制造出来的意象及种种游戏规则复杂化。舞台的演出形式就像交响乐的总谱,导演应当将此总谱记录下来,最好能将它铭写在演员的躯体上!这表明导演把演员工具化,要求的是"器具性演员",对此安托万说得最直截了当:"一个绝对理想的演员应该变成一组'键盘',一个协调完美的乐器,以便让作者(导演)能随性地自由弹奏。"①现代演员就是在传统演员这样一种大溃败中再生的。有意味的是,现代导演又恰恰扮演了另一种角色功能:舞台革新和对现代演员的催生。在世纪之交,这些现代导演开始"孕育着、构想着一个全新的舞台,而一个新的舞台强烈地要求一个新的演员"②。20 世纪现代剧场的建构,演员艺术的全面革新既是一个必然的要求,也是一个首要的标志。那些带领西方戏剧跨入新世纪的导演们首先面对了这个课题,这种情形正如多尔对法国导演的评述:"从上一个世纪末到今天,所有对法国剧场的革新皆是由导演们所发起,而他们每一个人,不多不少,都带来新演员的计划,有时,他们的革新计划就全建立在对演员的革新之上。"③在法国,这样的舞台革新家首屈一指的是科伯及其"老鸽棚剧院"。而在俄罗斯,既有斯坦尼斯拉夫斯基创立了表演体系,体系首先就是演员的训练、培养和革新方案;还有梅耶荷德创造了生物力学表演理论。此外,还应该提到 20 世纪初舞台革新的先驱:阿庇亚和戈登·克雷。

作为舞台革新家,阿庇亚率先考虑演员应该成为剧场艺术的中心。阿庇亚明确地指出,演员是剧场艺术的中心,布景的每一部分都要以演员的尺度来衡量,才能形成统一。因为演员是立体的,所以布景也应该是立体的。当演员处在立体的空间中,"他的形体能像雕塑一样惹人注目,他有节奏的

① 转引自 Bernard Dort, *Theatre en Jeu*, Seuil, Paris, 1979, p.219.
② 蓝剑虹《现代戏剧的追寻:新演员或是新观众?》,唐山出版社,1999 年,第 4 页。
③ Bernard Dort, *La Representation emancipee*, Actes Sud, Paris, 1988, p.129.

动作和姿态会如同在舞蹈中一样失去个性"①。所以在他看来,表演不是什么现实生活的摹仿,而是使人与音乐对等。阿庇亚曾设想过在表演艺术上创造一种"音乐体操",用音乐而不是用言词支配演员的表达方法。在他的第三本书《活的艺术》中,更发展了他在空间范围内运用人体的想法,认为人体是"时间中的空间和空间中的时间",并且是由动作将二者连接一起的神秘艺术。服装和布景一样,是演员心境的延伸,并始终与布景及其灯光有联系。布景应是演员的补充。阿庇亚有句名言:不要创造森林的幻觉,而应创造处于森林气氛中的人的幻觉。这样观众的注意力就在演员身上,而不是他的背景,即舞台布景②。戈登·克雷可以作为现代导演进行舞台革新、寻找新演员的典型代表,他为此提出了"超级傀儡"的观念。克雷曾在一封给他妈妈——女演员艾伦·泰丽的信中断言:

> 我相信伟大的演员拥有创造作品的力量,没有来自任何其他人的援助……通过动作、布景和声音,他们在观众面前表达一个主题的所有不同含义。③

1917 年作为这封信的后续,克雷对这个问题已更加深思熟虑:"一直,或者说在此又一次,我只要求演员的解放,他可以发展自己的力量,和结束他作为剧作家的牵线木偶。"④克雷提出以超级傀儡代替演员,主要是对传统演员表演的不满。克雷强调演员的表演应具有独立的创造力,所以他不满足于一般的木偶戏剧,而呼唤表演者的象征代替,乃至更宏大的超级傀儡的出现。在《演员和超级傀儡》这篇文章中,克雷首先批判表演(acting)是剧场的艺术这个主题,他从逻辑上推导出包含在表演中各种思想所存在的矛盾冲突,最后得出结论:建议完全地免除演员。克雷引用了杜丝⑤的一段话:

> 为了拯救戏剧,必须先毁灭它,男女演员都要在一场瘟疫中死

① [英]J.L.斯泰恩《现代戏剧理论与实践》,刘国彬等译,中国戏剧出版社,2002 年,第 249 页
② 参见[英]J.L.斯泰恩《现代戏剧理论与实践》,刘国彬等译,中国戏剧出版社,2002 年,第 249—250 页。
③ E.C.Craig, *The Theatre Advancing*, New York, Blom, 1979, p.255.
④ E.C.Craig, *The Theatre Advancing*, New York, Blom, 1979, p.260.
⑤ 埃利奥诺拉·杜丝(Eleanora Duse),意大利著名女演员。

光……是他们使艺术成为不可忍受。

接着,克雷介绍表演者的象征代替:超级傀儡。他拒绝延续许多世纪之久的表演作为一种艺术的观点,他认为演员在感情和理智之间什么是占支配地位的辩论也是一种陈词滥调。克雷所用的隐喻,如感情如风、急流如火、刺激演员在动作中引起骚乱、面部的表现和声音……在讨论中显露了一种当代兴趣的萌芽:心理和科学的表演。克雷甚至提出随着演员被感情所占据,表演成为一种酒神节的狂欢活动①。在此,克雷的逻辑是人物形象的感情被演员以肉体形式体验,是濒临危险的;而当表演者骚乱的感情导致意外的事件,这又使克雷推论出演员的产生"不是一种艺术的工作,是一系列意外的坦白"②。然后,克雷提供了两个贬低表演起源的例证。此前在《论戏剧艺术》中的观点主要是:舞蹈是戏剧之父,或表演者的身体,甚至它形成的动作、姿势和声音的元素,是戏剧之根源。但是,克雷在这个论辩中概述的历史,以"在大象和老虎之间激烈暴躁的格斗"③开始,然后谈到英俊的年轻男子(画上的形象)在表现"另一个他人"的思想时胜过真人——"一个杰出的文学艺术广告"④的故事。第二个贬低表演的例子:克雷通过假想和推论回到演员内在的思想斗争,也就是说,即使演员表现的"不是他人而是自己将要创作的思想,他的天性还是将处于奴隶状态;他的身体将不得不变成他的思想的奴隶"⑤。这种战斗在此表现为思想和身体之间,并使用了古代奴隶的隐喻。但克雷论述道:由于"人的整个天性趋向于自由",演员作为戏剧的"物质材料"是无益而有害的,这是一种"束缚",同时也是一种对创造性工作的逃避。克雷认为演员应该回到创造性的表演工作上来:

> 他们必须为他们自己创造一种新的表演形式,主要由象征符号的姿势组成。今天他们扮演和诠释(impersonate and interpret);明天他们必须表现和诠释(represent and interpret);而第三天他们必须创造

① E.G.Graig, "The Actor and Ubermarionette," in *The Mask*, Florence, 1908, p.56.
② E.G.Graig, "The Actor and Ubermarionette," in *The Mask*, Florence, 1908, p.58.
③ E.G.Graig, "The Actor and Ubermarionette," in *The Mask*, Florence, 1908, p.58.
④ E.G.Graig, "The Actor and Ubermarionette," in *The Mask*, Florence, 1908, p.60.
⑤ E.G.Graig, "The Actor and Ubermarionette," in *The Mask*, Florence, 1908, pp.60-61.

(create)。通过这个方式回归表演的风格。①

克雷蔑视摹仿的动作和姿势，认为那很少包含艺术之性质，而更接近动物-填充物的工作或口技表演者。他设想一种对话，在画家和音乐家之间讨论艺术的本质特征，从而说服演员，没有足够的证据可以证明他的摹仿是一种艺术。克雷认同一种观点，即艺术的标志是艺术家作为个人在那种艺术中的缺席。这种观点决定了本质上反对演员，因为在根本上演员从不能除去他们作为物质材料的身体。而且，演员总是被拉向现实主义，既然他们的身体总是卷入一种摹仿的活动，没有演员"将不再有一种活的形象使我们混淆，而把真实与艺术联系起来"②，克雷从多种角度攻击演员身体的缺陷，而且成功地介绍了另一种选择：

> 演员必须消亡，而应该由无生命的形象取代他的位置——超级傀儡，我们如此称呼它直到它为自己赢得更好的名字。③

这个名字使人联想起尼采的具有超凡能力和性格的超人（如坚韧不拔和目标坚定等）。这种超人获得强大意志的力量去征服他自己的弱点，并将自己提升到犹太-基督徒的道德局限之上。的确，克雷用宗教的术语谈到牵线木偶，这种超级傀儡形象被披上了神秘和近乎神圣的外衣。克雷对于傀儡的想象是那种小人物们的神化人物（极受崇拜、极有影响的人）或崇拜物。他有意用他的图示语言引领读者想象性地到达遥远而充满精神密码的所在——古希腊和寺庙戏剧，在神圣的恒河流域（发源于喜马拉雅山，流经印度和孟加拉）及其宗教的节日，许多这种剧场具有一种象征主义的"圆形"。对于安纳图勒·法朗士，牵线木偶"正像埃及的象形文字，他们具有一种无可怀疑的纯粹和神秘的品质"，而他崇拜"他们神圣的天真无邪"④。贯穿在《超级傀儡》的文章中，克雷包含了一种犹太-基督徒的想象："如果我们应当嘲笑和侮辱傀儡的记忆，我们首先应当为自己的堕落而被嘲笑——嘲笑信

① E. G. Graig, "The Actor and Ubermarionette," in *The Mask*, Florence, 1908, p.61.
② E. G. Graig, "The Actor and Ubermarionette," in *The Mask*, Florence, 1908, p.81.
③ E. G. Graig, *On the Art of the Theatre*, London, Heinemann, 1911, p.81.
④ H. Segel, *Pinocchio's Progeny, Puppets, Marionettes, Automatons and Robots in Modernist and Avant-Garde Drama*, Baltimore, Johns Hopkins University Press, 1995, p.80.

仰和我们已经被削弱的想象力。"①文章的最后一部分就叫作"堕落"（The Fall），而克雷的改革是为了恢复"神之为神者的神性象征"，正如他"诚挚地祈求回归偶像"②。这偶像在他那里明确地是牵线木偶，然而克雷也给演员的改革留着门，这样的演员在"第三天"开始一种新的工作方式（创造而非摹仿）。最后克雷希望用超级傀儡使之新生的那种戏剧，从一种非基督徒的理想那里取得它的仪式性源泉，在那里人们将"回到他们远古时代在庆典仪式中的快乐——再一次创造将被庆祝——回归对人的存在和生活本身的敬畏——创造神圣和快乐，调和对死亡的恐惧，从而使死亡不至于那么难以忍受"③。这是古希腊酒神狄奥尼索斯的复活，也是一种戏剧本原精神的复活。

那么会有人质疑演员被废除是否具有可能性，我们说克雷只是在讨论一种本质上反现实主义的表演种类，这一点是确定无疑的。而事实上，他与表演者的工作继续贯穿了他的一生，正在那时，他与斯坦尼斯拉夫斯基的合作紧锣密鼓地进行着。在他工作的后期，他重新清理和调整自己的思想，于是牵线木偶对于演员已经变成一种隐喻，而不是一种替代。克雷对于其他戏剧家，如科伯和杰克-达尔克罗兹（E. Jaque-Dalcroze）的影响是众所周知的，而对于这些戏剧家，表演者始终是他们戏剧思想的中心。达尔克罗兹意识到在克雷的著作中，关于演员和表演有一种矛盾的思想，所以他作出论断：

> 如果牵线木偶至少是理想演员的想象，我们必须随之努力学到理想牵线木偶的优点。我们只能学到这些，通过实践一种体操的特别应用形式，而这引导我们去获知身体的宝藏。④

达尔克罗兹把克雷的超级傀儡视为一种重要灵感是令人惊讶的，它显示了克雷的著作对于许多欧洲剧场实践家具有强有力的影响，因为克雷的著作以其丰富的隐喻性语言和想象性的修辞，提供了一种严谨的美学辨析。同样的，斯坦尼斯拉夫斯基一生戏剧革新的核心是演员和表演问题。经历

① E. G. Graig, "The Actor and Ubermarionette," in *The Mask*, Florence, 1908, p.92.
② E. G. Graig, "The Actor and Ubermarionette," in *The Mask*, Florence, 1908, p.94.
③ E. G. Graig, "The Actor and Ubermarionette," in *The Mask*, Florence, 1908, p.94.
④ E. Decroux, "Words on Mime," trans. M. Piper, Mime Journal, 1985, 13, p.7.

了不断探索、不断转变,从早期心理主义的体验派到后期科学主义的"形体动作表演法",斯坦尼斯拉夫斯基体系基本上为表演确立了完整的形式。斯坦尼斯拉夫斯基一生追寻的就是为演员争取一个独立自主的创作地位,将演员从旧传统、商业体制和导演霸权中解放出来。在这个过程中,体系必然地要向旧有的传统宣战,向明星演员宣战,特别难能可贵的是,本身作为莫斯科艺术剧院首席导演的斯坦尼斯拉夫斯基,也向当时新兴的导演权威宣战,而在此思想指导下所创造的表演体系最终成为20世纪表演学的伟大起点。

整个20世纪,表演革新是一个共时性且持续性的现象。20世纪上半叶著名的革新运动,除了斯坦尼斯拉夫斯基体系,还有阿尔托的"残酷剧场"、布莱希特(B. Brecht)的"疏离效果";20世纪下半叶,表演革新更具丰富性,主要有彼得·布鲁克(P. Brook)和他在法国所创立的"国际戏剧研究中心",有格洛托夫斯基(J. Grotowski)及其质朴戏剧,尤金尼奥·巴尔巴(E. Barba)和他创立的"国际戏剧研究中心"。这些导演,连同其他一些著名导演,可以被大致分成"再生产型"和"创造型"两种戏剧生产方式,前者的改革仍然延续导演作为舞台作者的框架,但他们致力于舞台革新和创造新的表演方法,寻找和培养能够实现他们革新思想的新演员;后者则要对剧场进行根本上的革新,扬弃了戏剧再现的观念和"双头马车"的惯例,扬弃剧本语言,而趋向躯体动作表演,寻找新的演员和新的观众,以及新的观演关系。按照阿尔托的看法,剧场需要永远不断的创新。每一个肢体动作都得是一个创造性的行为,而不能是一个重复性的动作,"剧场是世界上唯一的一个地方,在那里,没有任何一个动作会被重复第二遍"[1]。这种剧场与正统剧场有所不同,称为"极限剧场"或"边缘剧场"。20世纪剧场革新从布莱希特、阿尔托开始根本性的转折,正在于他们从"再生产型"转变为"创造型"剧场。布莱希特发展出可能是最复杂的一个"再生产型"的剧场,阿尔托则彻底革新,他的残酷剧场成为最典型的"创造型"极限剧场。格洛托夫斯基的"质朴剧场"则是"创造型"剧场发展的极致。这就是为什么说斯坦尼斯拉夫斯基

[1] Bernard Dort, *Theatre en jeu*, *Seuil*, Paris, 1979, p.22.

的表演体系和格洛托夫斯基质朴戏剧的美学和方法,是20世纪表演学发展的两座高峰。因为前者是"再生产型"剧场,导演作者寻求新演员的高潮;后者是"创造型"剧场,寻找新演员与新观众的发展高潮。厘清了这两条发展线索,也就理清了20世纪表演革新的脉络,也找到了那些戏剧革新大家的准确位置。从20世纪初"再生产型"剧场的斯坦尼斯拉夫斯基、梅耶荷德、戈登·克雷和科伯等舞台作者寻找新的演员,到布莱希特和阿尔托对剧场的全面彻底革新,实现根本性的转折,到格洛托夫斯基质朴剧场把"创造型"表演推向高峰,彼得·布鲁克和巴尔巴又丰富和完善了这种剧场,并最终完成对新演员与新观众的寻找,实现了表演从"语言"到"身体"的转向,戏剧也从剧场美学考量到剧场教育考量,到达20世纪下半叶戏剧人类学的发展。

20世纪这个前赴后继、不断发展的演员革新并非只是一个技术和美学上的革新,从其本质上来说,是一个哲学或人类学上的问题,因为任何一个深层的、对表演艺术的革新都不可避免地触及人类学和哲学的共同课题,那就是"何谓人"的问题。戏剧从外部来看,其主题不外乎就是"人及由人所构成的人生";而从内部看,此一主题则是通过人(演员)来演出。因此,戏剧不只是各种艺术(文学、美术、舞蹈、音乐等)的综合,它更是一个"人的艺术"。一个对演员和表演艺术的探求和革新,事实上,也就是一个从其深层意义上展开对"何谓人"这个问题的追问[①]。

三、表演中心的确立:从斯坦尼斯拉夫斯基到格洛托夫斯基

当我们立足于20世纪初,回首19世纪及此前的戏剧表演,展望20世纪异彩纷呈的现代戏剧表演,我们找到了伟大的戏剧改革家斯坦尼斯拉夫斯基的准确位置,即作为现实主义幻觉剧场的高潮式、终结式人物,和20世纪现代表演学的起点式、先锋式人物。研究20世纪的现代表演学必须回到斯坦尼斯拉夫斯基这个伟大的起点。

如果我们把斯坦尼斯拉夫斯基体系看作是整个20世纪表演革新的伟大起点,那么作为新世纪第一个伟大的表演改革家,斯坦尼斯拉夫斯基首先又是亚里士多德传统戏剧技巧与惯例之集大成者,然后逐渐突破传统,体系最

① 参见蓝剑虹《现代戏剧的追寻:新演员或是新观众?》,唐山出版社,1999年,第6—7页。

终成了反对旧惯例的新建构。在此,我们首先要了解的是作为现代表演学最有原创性和建设性的斯坦尼斯拉夫斯基体系对传统的最广泛的继承。因此在讨论斯坦尼斯拉夫斯基体系之前,我们有必要回顾 20 世纪以前的戏剧表演状况和表演理论,它们是现代表演学发展的基础与先声。其中从亚里士多德最早提出摹仿说,到启蒙时期的狄德罗把这个理论阐述充分,并发展成熟。狄德罗的《演员的矛盾》实际上已经提出了表演中理智与情感、真实与虚构、演员的角色与自我等各种矛盾问题,这些都是 20 世纪表演改革家要重新思考和面对的问题。

(一) 20 世纪以前的表演理论:从亚里士多德到狄德罗

戏剧表演自戏剧诞生的那一刻产生,比剧本的诞生更早,也更基本,几乎可以说没有表演就没有戏剧,但表演的理论却是很薄弱的。因为表演按其性质而言,是一种短暂易逝的艺术形式;在这种形式中,艺术作品和艺术家又是不可分离的。表演是一种存在时间很短的活的艺术,通常的时间长度也就是一次演出——这种艺术包含在演出中。直至 20 世纪之前,表演艺术基本无法加以记录。艺术是一种存在,对于戏剧的表演家也即剧场艺术家,只有当他们活生生地呈现在观众面前,他们的艺术才开始,而当他们的表演一结束,艺术也就停止了。即使演出的录像/影像也缺少这种活生生的呈现。演员们通过自己的身体进行活的创造,而每一次演出都是一次新的创造。正如台维·加立克所言:"无论文字和图画都爱莫能助,表演艺术和艺术家同睡一个墓穴。"[①]亚里士多德的戏剧理论奠基之作《诗学》,所开拓的研究方向主要是剧本研究,以及对戏剧的文学特性所作的美学思考;其后继者们大多也从这个角度思考戏剧理论问题。毕竟,剧本作为戏剧可流传的载体,较易于为戏剧界和一般关注戏剧的理论界所研究。表演则不同,它的专业性和实践性,令业外人士望而却步;而作为理论,它又要求表演者跳出表演来思考表演,既能够对表演作出超越性的思考,又能从表演的系统上去进行理性反思,摸索出一套反映其表演观念和思想的有效的表演训练体系。这就需要具有高度理性思维能力,并且需要建立体系的能力与魄力。由于

① 转引自[美]杰里·V.皮克林《表演简史》,吴光耀译,《戏剧艺术》1986 年第 2 期,第 113 页。

以上所述的这些原因,表演是活的和短暂易逝的艺术,以及表演的理论思考对表演者与业外人士都存在着某些欠缺与困难,所以即使在具有源远流长的戏剧传统的西方,表演理论在20世纪之前也相当匮乏。斯坦尼斯拉夫斯基站在20世纪初往回看,发现欧洲历史上有关表演艺术的"一切宝贵的见解和建议并未成为系统"。事实上不仅系统的理论没有,而且不成系统的散论也不多,其中仅有的一些篇章主要是围绕表演过程中演员、角色和观众等问题的探讨。早在两千多年前的古希腊,柏拉图在《伊安篇》里说:"听众是最后一环……你们诵诗人和演戏人是些中间环,而诗人是最初一环。"以一个哲学家的直觉,柏拉图第一次提出了表演艺术创作中的三个基本环节,以及环与环之间相互渗透、不可分割的关系。柏拉图还进一步指出,无论是诗人还是演员,并非像其他职业如医术、驾车驭马术,仅凭技艺就能完成。演员的创作是受着"神力"的"驱遣",凭着"灵感",在"不由意识"支配的情况下作出的一种"在神智清醒时所不能做的事",这是一种"迷狂"状态。亚里士多德发展了古希腊"摹仿"论的传统,《诗学》所确立的戏剧美学原则,表面上似乎与表演理论没有多少直接关系,实际上对确立西方表演艺术的现实主义美学原则产生了深远的影响。关于演员艺术,亚里士多德有一些专门论述,如"自然与矫揉造作的差别,就象特俄多柔斯的嗓音与其他演员的嗓音的差别一样。特俄多柔斯听起来,就真象他所扮演的角色在说话一样,而其他的演员则不是如此",因为"自然是有说服力的,而矫揉造作则适得其反";"摹仿一切的则是非常庸俗的艺术。有的演员以为不增加一些动作,观众就看不懂,因此,他们扭捏出各种姿态,例如拙劣的双管萧吹手摹仿掷铁饼就扭来转去,演奏《斯库拉》乐章就把歌队长乱抓乱拖"等[①]。大致来说,亚里士多德主张表演艺术应当符合现实生活,符合自然的本来面貌,符合剧本中所刻画的人物形象。古罗马的贺拉斯在美学上基本继承了亚里士多德,在《诗艺》中,某些观点显然属于表演艺术中的"体验派",比如"你自己先要笑,才能引起别人脸上的笑,同样,你自己得哭,才能在别人脸上引起哭的反应。你要我哭,首先你自己得感觉悲痛"等观点。文艺复兴时期莎士比亚通过哈

① [古希腊]亚里士多德《诗学》,罗念生译,人民文学出版社,2002年,第87页。

姆雷特的台词对表演理论与技巧表达了见解。他认为现实生活是表演艺术的基础，无论念词还是动作，都应该合乎常识，合乎人情常道，戏剧是情感的戏剧、摹仿的戏剧，演员必须化身为人物形象，戏剧演出应该陶冶人的性情等，基本上继承了亚里士多德艺术摹仿自然的美学思想。18世纪莱辛的《汉堡剧评》继《诗学》之后，开创了表演美学的历史。他将表演艺术作为时空艺术，从美学高度概括了表演艺术独有的本质特征，提出了"动的绘画"的概念。除了辩证和谐的美学原则外，《汉堡剧评》从一般理论到具体方法、技巧都给予了细致的考察和探索。表演"必须从内心迸发出来"，演员不能只做到"理解"，还要做到"感受"，不仅要"表演作家所说的东西"，而且要"表演作家可能说的东西"；并且要求表里一致，达到内容与形式的统一，通过诗情画意的表情，使具有普遍意义的思想产生形态感，内心感受变成眼目可见的形象。为此，莱辛还研究了语调、身段、眼神、脚步、双臂、身体平衡，以及停顿、思考、温柔等各种感情的表现及表达方式，提出身心交互作用的理论："依据规则是灵魂的变化，引起身体发生某种变化，而身体的改变反过来又影响灵魂的变化。"[1]莱辛主张当内心的感情无以名状时，采用某种情感外部标志的手段，反过来感染内心，促成内心产生类似的情感，使内外统一起来。但他强调的还是情感，所以接近于莎士比亚，主张表演既有热情又有节制，既有丰富的内在情感又有娴熟的外部技巧。莱辛的表演美学对于表演理论史无疑是宝贵的遗产。歌德在任魏玛剧院院长时期，编出了《演员规则》，成为最初的演员教科书。他认为戏剧是摹仿的艺术，但不应该成为鄙俗的现实的再现，也不是自然主义，而是"不仅必须摹仿自然，而且还必须把自然完美地再创造出来"，艺术对于自然有双重关系，"既是自然的主宰，又是自然的奴隶"。席勒提出演员当众表演的两个困难：第一，为了生活在角色之中，必须忘记自己和观众；第二，他必须时时刻刻想到自己和观众。他认为演员"永远应该为第一点而牺牲第二点"，也就是说，应该牺牲自己和观众，全身心投入到角色的生活中去，甚至把演员的创作状态解释为"梦境"。柏拉图的"灵感"说、席勒的"梦境说"和斯坦尼斯拉夫斯基的"无意识"创作说，可谓一脉

[1] 王昆《表演理论史迹缕析》，《戏剧艺术》1986年第2期，第103页。

相承的表演理论。

自从古希腊亚里士多德《诗学》提出摹仿论，西方戏剧在 20 世纪之前的表演理论基本上属于现实主义自然摹仿论的范畴，其中只有 18 世纪狄德罗的《演员的矛盾》（写于 1773 年左右，问世于他去世后的 1830 年）属于演员表演的专论，对演技理论和演员创作心理状态作了深入细致的分析与研究，真正以理论家的思考提出了许多演员在表演中的问题，如理智与情感、真实与虚构、角色与自我等，狄德罗的表演理论可谓现代表演理论的先声。他在启蒙主义时代率先思考和提出了许多演员表演的矛盾问题，这些问题到了 20 世纪的表演改革家那里，仍然是一些必须重新面对的基本问题。在此有必要专门探讨它的理论贡献。

狄德罗（D. Diderot）是启蒙时期最为关注戏剧的哲学家。《演员的矛盾》涉及此前西方戏剧理论史上甚少被关注的演员表演技术问题，所以是不可多得的表演理论文献。文中狄德罗表达了自己对演员表演的真知灼见，提出了演员的自我矛盾问题。狄德罗在哲学、美学上继承了摹仿自然的现实主义思想，他的主要观点是：演员必须"用心摹仿自然"，在自然门下做一名潜心向学的弟子，才能成为真正的"大演员"；但舞台上的真实又不是自然本身，它是演员通过动作、谈话、面貌、声音、行动、手势的表演与剧作家想象出来的一个"理想的典范"的结合。演员在生活中和在舞台上成了两个完全不同的人。在演员与角色的关系中，狄德罗提出"双重人格"的观点，后为哥格兰系统地发挥为一篇著名论文《演员的双重人格》。狄德罗主张演员的表演主要是理性，而非情感。虽然他也认同灵感，但他反对演员的敏感和感情，认为真正"大演员"的基本品质应该是判断力高，冷眼旁观，鞭辟入里，但决不敏感；表演"纯粹是一套练习和记忆的功夫"，演员不应像角色那样感觉，而应时刻保持清醒，但必须具有高超的外部表演技巧，能够"不动感情地复演"事先设计好的"感情的外在记号"。狄德罗的表演理论源于对高乃依、拉辛等古典主义戏剧的观察和研究，古典主义崇尚理性，启蒙运动的特征也是崇尚理性，作为启蒙思想家狄德罗的戏剧思想明显具有"理性"的印记。

狄德罗的表演理论还有宗教思想的背景。狄德罗出身于耶稣会学校。耶稣会的戏剧教育基本上以"认同作用"为基础："在一个长期且精确要求

下,让他们(学生)去认同其所应该演出的角色和良好的性格,藉此去训练养成他们的品行心性。"①然而,这种"认同作用"受到尖锐的批评。比如,冉森教派(janseniste)就认为在戏剧演出中,演员为了演出如怨恨、愤怒、报复和爱情等有害人心的七情六欲,不可能不主动地在其自身挑起这些情感,至少在演出时,为了将它们表达、再现出来,他必须尽其所能去唤起他所经历过的类似情绪,即后来斯坦尼斯拉夫斯基所说的"情感记忆"表演法。在以道德严峻著名的冉森教派看来,这种情感记忆表演法必须在记忆中重现那些有害的七情六欲,并以蛊惑的论证和欺骗人的天赋来展现它们,而这些主动挑起的情绪会在演出后继续对演出者的"灵魂"起作用。耶稣教会同样基于"认同作用"和"附身作用"(角色对演出者的附身)对演出者会产生身心影响的认识,但他们的看法正好相反,认为这将是最好的教育方式。狄德罗出身于耶稣教会的教育体系,而他不会不知道17世纪道学家对戏剧的批判,他从对这两者的思索和反省出发,发展出另一种演出的可能性:演员并不活着,他只是演出②。

狄德罗的理论贡献表达在《演员的矛盾》之中,主要是区分出两种演员:一是听任情感驱遣的演员,另一则是冷静、理智的摹仿者。前一种演员凭着灵感也可能偶然表演得很出色,但不能赋予表演某种形式,因此"你不能指望从他们的表演中看到什么完整性;他们的表演忽强忽弱,忽冷忽热,有时平淡但有时却令人激赏。今天演得好的地方明天却失败了,昨天演出失败的地方今天再演时却又很成功"③;但后一种演员的表演却不如此变化不定,因为他的表演是建立在反省思索和对人性的研究上,并通过想象和记忆对特定理想范本经常反复地摹仿练习而得来,因此,"他的演出能获致其完整性和一致性。在每次的演出中保持同样的完美。没有任何一个细节不事先在他的脑子里衡量过,组合过,熟记过和安排过。他的念白既不单调也不会不协调。他所演出的情感是经过控制的,不会一发不可收拾,它有其进展,有飞跃,有停顿,有中途和顶点。每次的演出始终有其相同的节奏,相同的

① 转引自 J. Verdeil, *Dionysos au Quotidian*, pul, Lyon, 1998, p.34。根据蓝剑虹译文。
② 参见蓝剑虹《回到斯坦尼斯拉夫斯基——人作为一种技艺》,唐山出版社,2002年,第91—92页。
③ D. Diderot, *Paradoxe sur le Comedient*, Armand colin, Paris, 1992, p.88。根据蓝剑虹译文。

动作和走位。如果这次演出和上次有所不同，总是比上次更好。"①我们发现狄德罗《演员的矛盾》主要是对演员演出基础的改变：不是建立在"自然"和"情感之上"，而是建基于"理性"和"摹仿"。由此，狄德罗一反表演艺术求真或追求"原证性"（authenticite）的看法，公然以"假造"、"伪造"和人为性技术作为表演艺术的基础。这就是为什么说他将表演艺术回归到与亚里士多德对整个戏剧本质的看法一样，建立在"虚构"和"摹仿"的基础之上。亚里士多德在《诗学》中也有同样的悖论："真的有时候看起来并不像是真的"，于是他区分了历史的真实性和戏剧中情节的真实性，指出剧作家应该以逼真性和普遍的可能性和必然性作为戏剧真实性的基础，而不是以历史或是偶发的真实性为基础②。但是，亚里士多德在《诗学》中并未对演员表演多所着墨，而狄德罗显然把亚里士多德的戏剧原则引申到表演方面，明确提出演员表演不应以情感的真实性或认同作用（它常是偶发而不可靠的）为基础，而应以逼真性和摹仿性为基础。也就是说，演员不需要"活在"角色之中，而只是"演出"角色而已。但问题是，演员自己既不动情感，怎样才能表现出角色的情感，并让观众信以为真呢？狄德罗的回答是：演员不是从心理"内在"的角度演出，而是从"外在"的角度，或用现代语言来说，用"符号"（signe）来诠释和演出角色：

> 演员的所有才能不是建立在一般大家所认为的感受上，而是在以非常精准地描绘出令人信以为真的情感的外在标记（signe）的能力之上。③

而"外在标记、符号就是由动作、姿势、表情、眼神和被给予的情境共同形成完整的价值和效果"④。狄德罗赋予演员动作姿态的重要性，强调运用无对白的默剧，借由肢体动作来说明剧情，表现角色的性格、职业、社会地位和意识形态，由此还提出"活图画"（tableau vivant）的戏剧手法，一个结合戏剧和绘画的手法，使戏剧演出成为一系列动-画的展出。后世罗兰·巴特著

① D. Diderot, *Paradoxe sur le Comedient*, Armand colin, Paris, 1992, p.88. 根据蓝剑虹译文。
② 参见［古希腊］亚里士多德《诗学》，罗念生译，人民文学出版社，2001年，第九章。
③ D. Diderot, *Paradoxe sur le Comedien*, Armand colin, Paris, 1992, p.97. 根据蓝剑虹译文。
④ D. Diderot, *Paradoxe sur le Comedien*, Armand colin, Paris, 1992, p.84. 根据蓝剑虹译文。

文指出:此一图像表述空间(tableau)是狄德罗、爱森斯坦和布莱希特艺术理论运作的共同场域,而此一图像表述形式的优点在于:"图画景幕是聪明机智,它能叙述一些事情(道德的,社会的),而它同时告诉我们它是知道如何去说的;它同时是说明的和预言的,是印象的和反省的。"①这是狄德罗在演员表演层面上的革新:离开单纯再现现实的演出而趋向探索重建现实的意图。因此,狄德罗强调演员必须是一个在其日常生活中用心观察、学习的"观众",即"一位勤学的观众,去观察他周遭生活中人们的一举一动和行为法则"②,然后透过各式符号去演出。狄德罗认为演员"事实上就是对日常生活中符号运作的解读者"③,所以,表演是一个"判断"的事务而非"感性"的事务。在狄德罗看来,"感受性"是一个生理性的事物,发生在日常生活的层次之中,即使它具有感染力,然而这种共感、共鸣本身并无艺术的成分在内。基于此认识,狄德罗质疑"听任情感驱遣"的演员只是依靠"自然本性"演出:

> 只有自然而没有艺术怎么养成一个伟大的演员呢?因为戏台上的情节发展并不是恰恰像在自然中那样,戏剧作品是按照一些原则体系写成的。……伟大的诗人们,演员们,或者所有伟大的摹仿者,生来都有很好的想象力,很强的判断力,精确的处理事物的机智和很精准的鉴赏力;而他们都是最不敏感的。……敏感从来不是伟大天才的优良品质。伟大天才所爱的是准确。……完成一切的不是他的心肠而是他的头脑。④

观众对戏剧表演的接受也不能只限于"感受性"。剧场中,台上台下的共感和交流,乃至"真实感"的创造,不能只由"生理性的事务"所主宰,而是涉及"生理性"和"智性"两个方面的事务。生理性地,演员必然将成为躯体的主宰;而智性地,演员将维持演出的和谐与完整性。这样,真实性才能真正被创造出来。狄德罗阐释"真实":

① R. Barthes, "Diderot, Brecht, Eisenstein," in *L'obvie et l'obtus*, Seuil, Paris, 1982, p.87. 根据蓝剑虹译文。
② 转引自蓝剑虹《回到斯坦尼斯拉夫斯基——人作为一种技艺》,唐山出版社,2002年,第97页。
③ 蓝剑虹《回到斯坦尼斯拉夫斯基——人作为一种技艺》,唐山出版社,2002年,第98页。
④ 转引自朱光潜《西方美学史》(上卷),汉京文化,1963年,第250页。

那是由在诸多情节、对白、形象、音调、动作和姿态之间所形成的一致协调性所造成的效果。①

由此,我们发现狄德罗表演论的真正基础不是将真实视为一个值得膜拜并加以百分之百再现(复活)的现实,而是将真实视为一种演出。他的写实理论其实是一套"真实的创造术",并赋予了真实另一个定义:真实是一种演出,也即一种符号的虚构和人为创造。狄德罗试图改变将生活"真实"作为演出基础的"教条"(doxe),而对此他提出的悖论(矛盾)(para-doxe),则是以"演出"作为"真实"的基础,故此《演员的矛盾》中斥责以"原证性"、"自然"为基础的表演方式。狄德罗的理由有二:一是如前所述的"不稳定性"、"艺术性的缺乏",要求"自然"和"原证性",将使"表演"成为一个不可能的艺术,因为在一个严格"求真"的要求之下,每个演员演出的角色几乎只剩下自己;二是如果舞台演出真实到与日常生活一模一样,那也将导致"无戏可唱"的窘境,甚至导致戏剧艺术失去了存在的理由②。在这里,狄德罗直面提出的两个问题,即演员表演的角色与自我的关系,表演艺术与日常生活的关系,这也许是自有戏剧艺术以来就已经存在的问题,然而更是 20 世纪所有伟大的戏剧家所自觉探索的问题。

"真实(或自然)是一种演出"的悖论,使狄德罗不能简单地被称为自然主义戏剧先驱。在《演员的矛盾》中,显然,狄德罗不主张戏剧表演只是再现现实生活。演员对现实生活的观察和学习,并不是为了日后在舞台上去复现它,而是构成一个"资料库",供演员演出角色时自由取舍和组合,以此为基础,结合剧本的要求,再加上表演者自己的想象,狄德罗提出创造理想范本(modele ideal)的问题。他以当时法国著名悲剧演员克莱蓉(Clairon)为例阐明这个问题:

> 有什么表演比克莱蓉更好呢?……毫无疑问地,她自行塑造出一个范本……她塑造此一范本是尽可能使它成为最崇高、伟大和完美。这由剧中转借或由想象而创造出来的范本象是一个崇伟的虚拟,它并

① D. Diderot, *Paradoxe sur le Comedien*, Armand Colin, Paris, 1992, p.103. 根据蓝剑虹译文。
② 参见蓝剑虹《回到斯坦尼斯拉夫斯基——人作为一种技艺》,唐山出版社,2002 年,第 97—100 页。

不是演员克莱蓉自己。如果这个范本仅仅只是达到演员自己的高度，那其演出将是虚弱和娇小的。①

在创造出范本之后，还得日复一日地练习，直到"她成为这个包裹住她的巨大木偶的灵魂……（在其中）她得以倾听自己、看着自己、判断自己，判断她对观众产生的印象。在此时，她是双重的：她同时是那个娇小的自己和她所扮演的高大角色"②。这个理想的范本非完全是演出者本身，而是一个比现实人物和演员自身更加"崇高、伟大和完美"的创造物。这个观点已类似于20世纪初斯坦尼斯拉夫斯基所说的："真正的演员是那个欲求在其自身创造出另一种生命，另一种比围绕在我们我们周遭的现实生活更加深刻和美好的生命。"③狄德罗指出存在着三种演员：第一种是被其固有个性所定型的人；第二种是没有个性的人；第三种是狄德罗理想中的演员，"那个自愿主动去剥除其自身个性，以便成为一个更成熟、更高贵、更有生气和更崇高的人"④。这是一个能在舞台中实践新表演法，去创造出他们自己的"范本"的新演出者。而这个表演论建立在狄德罗对"人"的哲学观点上："人之自我袭自本性，而透过模拟演出而成为他者。"⑤

狄德罗从耶稣教会的戏剧教育出发，发展出一个非-认同作用的表演论，极具启蒙意义：绕开了演员表演的"真/假"二元困境，而借由将自我视为一个演出、虚构进而创造自我。这个转化，将虚构、幻觉（illusion）的负面否定转化成正面肯定的戏剧性力量。这或许与巴洛克时代的世界戏剧观有关："世界是一个舞台，而世上的男男女女都只是演员"⑥，这句莎士比亚的名言揭开了整个巴洛克的序幕。巴洛克时代对何为生命意义的回答是：人生是一场演出，世界是一种幻觉，我不知道我是谁："我怀疑我是谁，我迷失了，

① 克莱蓉以身躯弱小著称。她以演出莱辛（Racine）的《费德尔》（Phedre）成名，其表演获得当时的哲学家如狄德罗、伏尔泰等人的激赏，她几乎演出了所有伏尔泰悲剧中的女主角。她著有《回忆录》一书宣扬注重理性的表演方法论。详见《戏剧百科辞典》，M. Covin, Bordas, Paris, 1995, p.189，根据蓝剑虹译文。
② D. Diderot, *Paradoxe sur le Comedien*；Armand Colin, Paris, 1992, p.89-90. 根据蓝剑虹译文。
③ Stanislavski, *La formation de l'acteur*, Payot, Paris, 1969, p.50. 根据蓝剑虹译文。
④ 转引自 J. Verdeil, *Dionysos au Quotidian*, pul, Lyon, 1998, p.38. 根据蓝剑虹译文。
⑤ D. Diderot, *Paradoxe sur le Comedien*；Armand Colin, Paris, 1992, p.147. 根据蓝剑虹译文。
⑥ 转引自蓝剑虹《回到斯坦尼斯拉夫斯基——人作为一种技艺》，第81页。

我对我自己一无所知,/我遗忘了我自己而且再也不认识我自己了。"①这种"我不知道我是谁"的主体认同危机在剧场和演员身上找到了表征。演员每天在舞台上甚至在面具下扮演各种角色,自我与角色的矛盾很容易造成"认同的危机"和不确定感。正如上帝是以虚无来创生这个世界的,戏剧就是借用幻象去生产制造出存在,建构出一个幻觉性的现存(Presence hallucinatoire)的居所,或者将所意识到的虚无翻转生产为现存。巴洛克者认为并非幻觉虚构出现存,而是现存本身才是幻觉②。

在这样一个对人的存在问题质疑的哲学背景中,提出了现存是虚幻的,现存需要在幻觉中建构与实现。戏剧并不比现实更虚幻,而是戏剧反倒追求比现存更真实的东西,因为它是用艺术虚构的手段建构出真实与现存。这几乎是20世纪所有的戏剧改革家所面对的问题,和越来越明晰化的戏剧观念。这与所谓戏剧与现实"认同"的幻觉剧场已大相径庭,因为人的现存已越来越虚幻和不确定,戏剧何来与现实的认同,况且戏剧本是创造幻觉的真实,在现代境遇中它唯一的存在合法性,只能是创造出比虚幻的现存更真实的东西。这个现代戏剧乃至现代人的问题,早在狄德罗那里已经被意识到并且提出来③。

关于"非认同作用"的启蒙意义,认识得最清楚的要数现代德国戏剧家布莱希特,他也明确要求演员去除"认同作用",而以"疏离效果"取而代之。布莱希特曾准确地找到自己表演理论的远祖狄德罗,在1937年就呼吁建立一个"狄德罗协会",以汇集戏剧的实验和研究。

19世纪末,表演艺术问题在世界范围内发生了一场"表现派"和"体验派"的论争。参与这场论争的主要是三位杰出的表演艺术大师:法国的喜剧演员哥格兰、英国的悲剧演员亨利·欧文、意大利悲剧演员萨尔维尼。他们都是具有丰富的舞台实践经验、善于总结表演体验和技巧的具有很高素养的大演员,上承狄德罗的表演理论,下启斯坦尼斯拉夫斯基的表演体系。首

① J. Roussel, *La Literature de l'dge Baroque en France*, Jose Corti, Paris, 1989, p.62. 根据蓝剑虹译文。
② G. Deleuze, *Le Pli*, *Leibniz et le Baroque*, Minuit, Paris, 1994, p.170. 根据蓝剑虹译文。
③ 参见蓝剑虹《回到斯坦尼斯拉夫斯基——人作为一种技艺》,第81—107页。

先，哥格兰可谓是狄德罗表演理论的继承者，他对于表演的思考以狄德罗"演员的矛盾"作为传统依据，以"双重自我"作为基石，著有《演员的双重人格》一文，阐明在表演中演员本人是创作中的"第一自我"，是灵魂，角色为"第二自我"，是肉体；创作中"第一自我"支配"第二自我"，当第二自我——即角色陷入痛苦或欢笑的时候，第一自我——即本人必须保持"无动于衷"。这基本上与狄德罗的"演员不应像角色那样感觉，而应保持完全控制"的基本精神相似。但狄德罗是从一个戏剧学者的高度，凭借着深厚的理论素养来观察和讨论表演艺术；哥格兰则是个演员，他把狄德罗的理论引入实际表演过程，引入演员自身，从而比狄德罗讨论演员与角色的关系更真切和细致，并由此引申出表现派表演艺术。哥格兰有一段著名的话："在创作艺术作品时，画家使用画布和画笔；雕刻家使用粘土和雕刀；诗人使用文字和诗才，即韵律、音步和韵脚。艺术因工具而异。演员的工具就是他自己。"演员的艺术材料，是他自己的脸、自己的身体和自己的生活，因此演员应当具有双重性；而演员创造人物的天才，就在这种双重性之中。这一语道破了表演艺术的特质。斯坦尼斯拉夫斯基在《演员的自我修养》一书中曾引述哥格兰"第一自我"对"第二自我"忠实的表演艺术特性，并认为至此哥格兰与体验派还是一致的。但是，哥格兰表演理论的重心是：当演员化为角色在舞台上活动的时候，千万不能失去自己，千万不能失去冷静的控制。这就使两个自我的矛盾关系又翻出了一个层次：表演时理智的支配地位。这种观点仍然可以追溯到狄德罗的论断：演员"为了感动别人，自己无需受感动"。但是作为一个演员，哥格兰对表演的最细微之处给予了极大注意，所以他并非要把感情完全排除在表演之外，而是强调作为"第二自我"的肉体，当它作为角色行动的时候，当然也要表现出种种感情，但这仅止于"表现"而已。这涉及表现派的艺术理论精髓：演员要始终清醒、自如地掌握着全部表演。演员在表演过程中显露出来的是角色，而且是一个纯粹的角色，不应留有演员自身的痕迹。所以，哥格兰主张表演艺术要以预先精心构思好的形象来代替舞台上即兴式的自然形态，这与狄德罗注重"理想的范本"如出一辙。他说："我不信奉违反自然的艺术，但我也不愿在剧场中看到缺乏艺术的自然"；"一切都必须以真实为始，以理想为归"；"在美的外表下包藏着更多的真实，美使

真实显得讨人喜欢"①。这些以美、艺术、理想为归依而疏离表演的真实性与自然性的美学思想,成了体验派和表现派争论的焦点。斯坦尼斯拉夫斯基称哥格兰为"表现艺术的优秀代表之一",并说:"在这种艺术里,演员在家里或是在排演中也会一次或者几次地体验自己的角色。因为它也有最重要的过程——体验,所以也可以把这第二种派别算做真正的艺术。"②

然而,欧文于1885年发表题为《表演的艺术》一文,其观点与哥格兰表现派的观点大相径庭,在当时形成鲜明的对峙。欧文首先警告人们提防狄德罗那套说得天花乱坠的理论,即认为演员是从来不动感情的,指出"能把自己的情感化成他的艺术的演员,比起一个自己永远无动于衷的、只是对别人的情感进行观察的演员来,不是要胜过一筹吗?……这种善于把强烈的个性的感染力和深湛的艺术修养结合起来的演员,都必然比那种缺乏热情的演员有更大的力量感动观众,因为后者全凭技艺来模仿他从来没有体验过的情感"。与哥格兰最显著的分歧无疑是对于情感的肯定态度。在欧文看来,演员是主动的、感情洋溢的,不怕泄露自己。那么,由什么东西来制约感情呢?要靠深湛的艺术修养。如果说这种艺术修养在控制感情时也表现为一种理智的方式,那么这是一种趣味盎然、灵活机动的理智,绝不刻板僵硬。作为莎剧表演的著名演员,他很自然地承继了莎士比亚的戏剧美学观,提出现实主义表演艺术的定义:"体现诗人的创造并赋予诗人的创造以血肉,它使剧本里扣人心弦的形象活现在舞台上。"那么,演员应该努力测定自己所扮演的人物性格的深度,探寻他的潜在动机,感受他最细微的情绪变化,了解隐藏在台词字面下的思想,从而把握一个有个性的人的内心真髓。欧文主张演员的训练,但悲剧、喜剧的训练和演出状态不同,"一切训练,无论是形体的或内心的,要有助于悲剧和喜剧中的两大根本要素——充满情感和使人快活"③。

同一时期的意大利最佳演员托马索·萨尔维尼也站在与哥格兰相对立

① 哥格兰《演员的双重人格》,转引自王昆《表演理论史迹缕析》,《戏剧艺术》1986年第2期,第109—110页。
② 参见王昆《表演理论史迹缕析》,《戏剧艺术》1986年第2期,第111页。
③ 参见王昆《表演理论史迹缕析》,《戏剧艺术》1986年第2期,第108—109页。

的立场,主张演员必须完全进入角色的感情才能感动观众。萨尔维尼明确地宣称理智必须从属于感情:"我相信每一个伟大的演员应当是,而实际也是被他表演的情绪所感动的;他不仅要一遍两遍地感受到这种情绪,或者在背台词时感受到它,而且它必须在每次演这个角色时(不管演一百次或一千次),都或多或少感受到这种情绪。他能感动观众到什么程度,也正决定于他们曾受感动到什么程度。这就是我历来的信条。"① 这就要求演员应当勤于感受和善于感受,重视灵感作用,进入角色生活,与角色"合而为一"。萨尔维尼著有《回忆·轶事·感想》等,比较明确地阐述了体验派的表演主张,特别是以"感受"为核心,具体阐述了演员进入表演过程的三个阶段:第一是选择那些自己能共鸣的角色,研究其内在的特性,而不是外形特征,但不要去演那些自己不完全同情的角色;第二是对所演的角色的内心活动有所了解后,就通过精神解析法逐步了解角色在剧作家安排好的各种不同情境下的言谈举止,尽量使自己变成所表演的角色,用他的脑筋去思想,用他的感觉去感觉,并赋予他适当的声音、习惯动作和步态等外部的和形体的形状,然后方可当众表演;第三是在演出时与观众交流感受,这仍然是艺术创造的一部分。在此不难发现一种斯坦尼斯拉夫斯基"体验派"艺术的萌芽呼之欲出。显然,萨尔维尼是斯坦尼斯拉夫斯基之前把体验派表演艺术说得最清楚的一个人,但仍留下许多空白点与盲点,需要进一步由斯坦尼斯拉夫斯基这样的大家去做系统化研究,及理论概括和升华。萨尔维尼在俄国旅行演出时曾与斯坦尼斯拉夫斯基有过亲切的接触,对于斯坦尼斯拉夫斯基的艺术思想的形成起过重要作用。在斯坦尼斯拉夫斯基的著作中,萨尔维尼作为体验派的艺术大师经常被提到,他的表演实践和心得对斯坦尼斯拉夫斯基产生最直接的影响。

(二)现代表演学的伟大起点:斯坦尼斯拉夫斯基体系

斯坦尼斯拉夫斯基是现代戏剧最熟悉的名字之一。在传统观念中,戏剧的声望一般由在表演或剧本创作方面的重要贡献建立起来,也就是说,在传统的戏剧领域著名的往往是演员和剧作家,而近现代以来则是导演。事

① 转引自王昆《表演理论史迹缕析》,《戏剧艺术》1986年第2期,第111页。

实上,斯坦尼斯拉夫斯基是著名的莫斯科艺术剧院受人尊敬的演员和一位极为重要的导演,但他的重要地位无疑应归功于他的体系的名气和影响,他是一位戏剧理论家、戏剧改革者。中西方戏剧界早有共识:"如果没有斯坦尼斯拉夫斯基,表演作为一门科学的建立将会向后延宕,这是毫无疑问的。"①

20世纪初,当人们开始认识到"剧本本身不是戏剧,只有通过演员使用剧本,剧本才变成戏剧"②时,斯坦尼斯拉夫斯基通过自己艰苦卓绝的戏剧实验,首先唤起表演中心的革命,并担负起舞台改革的历史使命。斯坦尼斯拉夫斯基身兼演员、导演和戏剧理论家,具有特别严肃认真的研究态度,以及对表演方法的系统革新精神,因此,他建立起一个完整的体系,作为一种分析剧作和演员排练的完整细致的新方法,并扩展为一种演员培养的方案。在体系的思想中,演员的训导和准备是首要的理想,而后,从一种理论上的抱负转变为一种有效的方法和模式。在某种意义上说,斯坦尼斯拉夫斯基体系真正全面地解决了表演的方法论问题。很久以来,各个时代的演员自觉或不自觉地就使用着大部分这类技巧,但唯有斯坦尼斯拉夫斯基把所有这些技巧结合成为一种切实可行的模式或体系。从这个角度说,他的工作极其重要而且富有创新意义,"是他进行了广泛的综合,奠定了新时代舞台艺术的基础。这种新型艺术对20世纪艺术思维的发展产生了巨大的影响"③。体系最终把演员的表演导向创造,从行动的摹仿到艺术的创造,这是20世纪戏剧家的普遍理想。斯坦尼斯拉夫斯基表达了这个理想并且包含了戏剧的重大革新,孕育出现代表演理论的各种因子,成为整个20世纪表演学的伟大起点。斯坦尼斯拉夫斯基是开创演员教育的第一人,因他是"第一个想要去描述表演的人,并去指称命名演员的肢体动作,和标划出其心理的发展过程并指称命名这些阶段的人"④。诚然,在20世纪初西方现代戏剧革新风起云涌之际,斯坦尼斯拉夫斯基标划出一个创造新演员的导向,而这种如

① 彭万荣《表演诗学》,中国社会科学出版社,2003年,第125页。
② [波兰]耶日·格洛托夫斯基《迈向质朴的戏剧》,[意]尤金尼奥·巴尔巴编,魏时译,刘安义校,中国戏剧出版社,1984年,第11—12页。
③ 陈世雄《斯坦尼斯拉夫斯基体系的历史渊源》,《戏剧艺术》2002年第3期,第53页。
④ A. Vitez, *L'Ecole, Ecritssurletheatre*, I, *P.O.L.*, Paris, 1994, p.61.

何在舞台上创造出"人"的探索至今没有终结。斯坦尼斯拉夫斯基对艺术表演的探索历程,直到取得最高成就,乃至为现代戏剧开辟了新天地,这跨入现代化的一页和后继者对现代戏剧的追寻,值得我们重新去审视体系的结构,并厘清现代表演的发展脉络问题。

如果把斯坦尼斯拉夫斯基体系放在整个西方现代表演学的视野中,体系既是19世纪现实主义幻觉剧场理论的发展高潮,也是20世纪现代表演理论的起点。体系的理论结构一言以蔽之:通过意识和理性的方法达到下意识和有机天性的创造。具体地说,就是以西方戏剧表演模式的摹仿和展示性为逻辑起点,其理论旨归是追求真实性神话,而实现这种真实感和信念的方法不是自然主义的表面逼真或表现主义的相似,而是具有新的心理深度的体验艺术,我们称之为心理现实主义。在斯坦尼斯拉夫斯基的晚期,又对心理主义的体验派艺术进行扬弃,受科学主义的影响,发展出影响巨大的"形体动作表演法"。这奠定了斯坦尼斯拉夫斯基以心理主义为基础的体验派艺术和以科学主义为基础的"形体动作表演法",是一种由心理到身体转向的表演体系结构。最后,体系探索的结果到达有机天性的秘密。体系发现并预言了这个秘密,为现代表演理论指明了一条广阔的发展道路。斯坦尼斯拉夫斯基体系在20世纪影响非常深广,为全世界不同国度无数人所信奉,甚至被看成一个谜或一种神秘的理论。诚然,斯坦尼斯拉夫斯基第一个发现演员的表演是一种复杂甚至神秘的创造过程,他因此致力于从心理学和生理学两个方面研究表演的科学,创立系统的演员心理和形体训练方法。体系在他的全集中得到透彻的阐释,通过著作和译介,事实上超越国界,成为世界性的影响和贡献。20世纪现代表演又一高峰式人物格洛托夫斯基在《迈向质朴的戏剧》中说:"事实上,很少有表演的方法,发展最高的是斯坦尼斯拉夫斯基的方法。斯坦尼斯拉夫斯基提出了最重要的问题,也提供了他自己的答案。"[①]并说斯坦尼斯拉夫斯基"是戏剧表演方法的第一个伟大的创始人,而我们这些卷入到戏剧问题里的人,除了对他提出的问题作出个人回

① [波兰]耶日·格洛托夫斯基《迈向质朴的戏剧》,[意]尤金尼奥·巴尔巴编,魏时译,刘安义校,中国戏剧出版社,1984年,第161页。

答外，别无更多的事情可作"。① 斯坦尼斯拉夫斯基总是亲自实验，他首先追问的是演员应该"怎样才能表演出来呢"，这是本质的问题。② 所以，斯坦尼斯拉夫斯基体系作为一种演员培养方法的重要地位和声望，在世界戏剧史上没有先例，也没有一种表演的系统理论能像斯坦尼斯拉夫斯基体系这样跨越文化的边界而取得如此巨大的效果。

斯坦尼斯拉夫斯基体系③创造了现代表演的第一个神话。我们首先要理解的是体系的一个前提性观念：真实性神话。西方戏剧传统从古希腊开始就注重追求戏剧的本体特征，亚里士多德在《诗学》中一再区分史诗和悲剧，前者是叙述，后者是摹仿。叙述要求演员"出角色"，摹仿的最高境界则是"入角色"。亚里士多德的理论为西方戏剧规定了范式，所以，西方戏剧的摹仿性、写实性表演一直占主导地位。真实性原则在某种意义上说就是戏剧的原则，不管是自然主义、现实主义还是现代派，真实性的神话已成为西方戏剧创作的无意识。戏剧的虚构故事是对现实生活的摹仿与再现，人物若想使自己的表演获得真实性，就必须像现实中那样举手投足。表演动作的有效性，不仅取证于台词，还取证于现实，动作与现实间的逼真程度是现实主义幻觉剧场潜在的美学追求。这是西方戏剧表演模式中的基本前提④。斯坦尼斯拉夫斯基体系的逻辑起点，正是建立在西方戏剧的特征上，即它的展示性、摹仿性及其对写实性、真实性的必然追求，把亚里士多德以来的戏剧传统——戏剧对现实的摹仿推向了高峰。具体地说，对舞台表演真实性的探求经历了从忠实于生活真实，到追求内心的真实、情感的真实，最后发

① ［波兰］耶日·格洛托夫斯基《迈向质朴的戏剧》，［意］尤金尼奥·巴尔巴编，魏时译，刘安义校，中国戏剧出版社，1984年，第72页。
② ［波兰］耶日·格洛托夫斯基《迈向质朴的戏剧》，［意］尤金尼奥·巴尔巴编，魏时译，刘安义校，中国戏剧出版社，1984年，第160—162页。
③ 体系以俄文和英文两个系统出版和传播。笔者阅读的首先是从俄语系统翻译过来的六卷本《斯坦尼斯拉夫斯基全集》，中国电影出版社，1985年。第一卷《我的艺术生涯》，史敏徒译，郑雪来校；第二卷《演员自我修养》，林陵、史敏徒译，郑雪来校；第三卷《演员自我修养》，郑雪来译；第四卷《演员创造角色》，郑雪来译；第五、六卷《论文、讲演、答复、札记、回忆录》，郑雪来译。笔者阅读过的英语版著作包括《演员的准备》（*An Actor Prepares*，1936）、《塑造一个形象》（*Building A Character*，1949）和《创造一个角色》（*Creating A Role*，1961）三部曲。本部分引用原文根据中文本斯坦尼斯拉夫斯基全集，恕不一一另注。
④ 参见周宁《比较戏剧学》，上海社会科学院出版社，1993年，第78—81页。

展到真实性信仰。斯坦尼斯拉夫斯基比任何人都更清楚地意识到深入到表演心理学的重要性："别的剧团只是成功地摹仿了现实生活的表面,而莫斯科艺术剧院则在心理的开掘上取得了很大的深度。"[1]另一方面,斯坦尼斯拉夫斯基认为演员在舞台上不仅要用心灵,而且要用身体去感觉到真实。体系在这方面的秘诀是通过形体技术帮助演员激起,并且在自己心里感觉到动作的真实和对动作的信念。斯坦尼斯拉夫斯基提出了"我就是"的概念："形体动作和情感的逻辑与顺序使你达到真实,真实引起信念,这一切加在一起就造成'我就是'。"在舞台上造成"我就是"的状态,就是希望达到愈来愈大的真实感,一直到绝对的真实,一种真实性的信仰和神话。真实性是斯坦尼斯拉夫斯基追求的核心,这种真实性包含心理主义和科学主义两个基石;在心理主义的基石上发展出早期体验派的心理现实主义,而在科学主义的基石上发展出后期的形体动作表演法。最后,斯坦尼斯拉夫斯基体系又把表演的最高状态归结为有机天性的秘密,在此把心理主义和科学主义融合在一起,是一种包含人的心理和身体的所有潜能的自然天性,但斯坦尼斯拉夫斯基只是预言了这个最高真实,限于当时科学发展的条件,还不能完全揭开这个秘密。根据以上分析,我们试图通过体验派的心理现实主义、形体动作表演法和有机天性的秘密三个层面简要概述斯坦尼斯拉夫斯基体系。

1. 心理现实主义

真实性神话是斯坦尼斯拉夫斯基体系的理论旨归,那么如何实现这种幻觉主义剧场的真实性,是体系的主要内容。布莱希特曾批判戏剧表演中现实主义的"再现论",代之以史诗剧场和史诗效果,目的是破除戏剧"真实性"的神话。戏剧绝对的写实主义是不可能的,既因为舞台生活不是服从于真实的情境,而是服从于假想的情境,也因为表演是一种"样态美学",当人们"试图以明确形态对没有明确形态的内在情绪进行自我表现"[2]时,具象形式就成为一种难以忍受的局限。意识到具体形态的局限性,也就是否定"真实"的客观科学性。斯坦尼斯拉夫斯基体系被称为体验派艺术,就在于这种艺术试图帮助演员去实现舞台艺术的基本目的,不是描绘角色的外部生活,

[1] [英]J. L. 斯泰恩《现代戏剧理论与实践》,刘国彬等译,中国戏剧出版社,2002年,第99页。

[2] 今道友信《研究东方美学的现代意义》,《美学译文》,中国社会科学出版社版,1982年,第346页。

而是其内在生活,一种内心的真实。在更深层上,人的微妙而深邃的内心情感不是一些技术手法所能表达出来的,要自然地体验和体现这种微妙而深邃的地方,就需要天性的帮助。可见,体系的理论特征是心理现实主义,而实现这种特征的理论结构是通过体验、体现和创造有机整体的三个方面:体验是基础,体现是手段,创造是目的。内部舞台体验诸元素形成心理技术,外部舞台体现诸元素形成形体技术,形体动作必须立足于心理体验的真实,心理、形体技术的融会贯通创造出角色,而最高的创造是下意识和有机天性的创造。通过摹仿生活到达创造生活,通过形体表现到达人的精神生活,通过科学方法到达艺术境界,通过意识到达下意识,通过人为准备到达天性的创造,这是体系的基本方法、模式。事实上,体验——内部舞台诸元素和心理技术,体现——外部舞台诸元素和形体技术,这两个方面在实际运用中相辅相成,而不能割裂开来。但为了行文方便,分别进行论述。

(1)体验:内部舞台诸元素和心理技术。

斯坦尼斯拉夫斯基在《体验过程中的演员自我修养》中,集中阐述了演员准备中的内部舞台自我感觉诸元素:动作、想象、舞台注意、单位和任务、情绪记忆、交流等。

第一,动作。斯坦尼斯拉夫斯基的重要发现是"最起决定性的动作是内在的",他要求舞台上的动作要有根据、恰当而有效,就是要为动作找到内心的根据,使之合乎生活和情感的逻辑和顺序,在现实中是可能的(真实的)。这就需要运用"假使"和"规定情境"帮助演员引起内心的变化,激发演员自己真实的活生生的作为人的热情、情感和体验。

第二,想象。体验派被称为想象艺术,以区别于表现艺术。通过想象形成"内心视象",想象和幻想意味着用内心的视觉去看,并且看到了我们正在想着的东西,从而产生内心的动作欲求,"想象促使演员重创一种舞台情境,提供演员通往强烈被渴望着的内在动作"。

第三,舞台注意。斯坦尼斯拉夫斯基告诫演员,为了克服当众创作的困难,就要转移对观众厅的注意,而醉心于舞台上的注意。这需要进行集中注意的训练。

第四,单位和任务。通过分析剧本和角色,把全剧分成许多相互联系的

单位。任务分成形体任务和心理任务。任务要有魅力,才会像磁石似的吸引演员的创作意志。斯坦尼斯拉夫斯基要求舞台任务要用动词来规定,因为动词容易引起动作欲求。

第五,情绪记忆。演员的表演必须寻找一种感觉记忆,使之相互关联或使演员与戏剧联系起来,而这种感觉储藏在演员"情绪记忆"的档案室中,演员需要通过训练掌握情绪记忆的技巧。

第六,交流。演员的表演要做到与舞台环境和同台者的交流,包括外部的看得见的形体交流、语言交流和内部的精神交流。

斯坦尼斯拉夫斯基认为,把内部舞台诸元素的创作推动起来的心理生活动力是智慧、意志和情感。由演员的理智(智慧)、欲望(意志)、情绪(情感)产生心理生活动力意向的线,这些意向的线形成内部舞台自我感觉。最后一切元素和动力沿着规划的道路奔向总的、主要的目标——最高任务和贯穿动作。最高任务是作品的精髓,贯穿动作是贯穿全剧的主调和潜流,是使角色的各个独立部分连接起来的一种深刻的、根本的、有机的联系。训练好这些内部舞台诸元素,通过贯穿动作实现最高任务,这就是心理技术的目标。由于斯坦尼斯拉夫斯基斯在内部体验和技术方面的独创性的发现,表演的生理与心理的统一,才被彻底地认识。

(2)体现:外部舞台诸元素和形体技术。

在体验和体现两个部分里潜在地表明体系的组织结构:"一个演员被迫内心地活在他的角色中,然后给予他的体验一种外在的体现。"[①]采用这种方法,被确认为"真正的艺术",并与其他不能令人满意的表演方法进行对比,如再现(一种镜子的方式)、机械的(采用程式惯例)、过度表演(依靠陈词滥调)等。外部体现之所以重要,是因为它"能够借助于粗糙的物质——我们发音和形体方面的体现器官,来体现最细致的非物质的情感"[②]。所以,体现的方法首先是通过形体技术训练,包括专门适用于演员职业的体操、轻捷武术、剑术、杂耍、节奏训练和集体的舞台运动(培养"集体感"和同台交流,使演出成为整体艺术),给姿势找内心根据和古典雕像的"活化"等。作为体验

① C. Stanislavski, *La formation de l'acteur*, Payot, Paris, 1969, p.149.
② 《斯坦尼斯拉夫斯基全集 III》,郑雪来译,中国电影出版社,1985年,第26页。

派的形体训练,乃是立足于内心生活的表达。通过训练,演员必须学会整顿和调节自己的体现器官的各个组成部分,使它们运转起来,以便随时能在舞台上引起这种形体状态。外部舞台自我感觉就像内部舞台自我感觉那样,是由自己的各个组成部分或元素——面部表情、声音、语调、言语、活动、造型、形体动作、交流和舞台适应等构成。内、外部舞台自我感觉形成总的舞台自我感觉,它们之间的联系和相互影响,"应该达到即时的、无意识的、本能的反射地步"。斯坦尼斯拉夫斯基非常重视形体训练,他在表演史上第一次建立了系统的形体技术的训练方法。

斯坦尼斯拉夫斯基体系前期以心理主义的体验派艺术著称,但其探索的脚步并没有停止,到了晚年时期,由于时代变革的风暴影响,或如布莱希特所说的在苏维埃体制生活及其唯物主义倾向的影响下,在科学主义思潮的推动下,斯坦尼斯拉夫斯基展开了"形体动作"(action physique)这个新的表演艺术方法的求索。在形体训练和外部体现基础上创立的形体动作表演法,使体验派心理主义的表演向身体转化,这奠定了斯坦尼斯拉夫斯基表演体系包含以体验为核心的心理技术和以体现为核心的形体技术两方面,构成一个完整的结构。

2. 形体动作表演法

"形体动作"是关于"建立人物实质行为动线"的方法,这个理论的提出有一个逐步形成和发展的过程。早在《演员自我修养》中就有所涉及,但那时处于浓厚的心理主义氛围中,其理论形式还不很明晰。比如斯坦尼斯拉夫斯基提到,为了避开机械化、形式化的演出,演员应"建立起简单的人物的实质行为的动线,并不断地排练它,直到它以一个常态性的方式固定下来而成为人物的基本动线"。《斯坦尼斯拉夫斯基全集 IV》序言则说:"斯坦尼斯拉夫斯基在 1911 年写道,同时给自己提出一个问题:能不能从我们形体天性方面去激起情绪,也就是说从外到内,从身体到心灵,从形体感觉到内心体验。"而到了《演员角色创造》中,就明确地对"形体动作"表演法进行初步的理论性表述,如以《奥塞罗》导演计划(1929—1930)为基础,包括 1930 年代初期的一系列文章,阐述的主题是"(角色的)人的身体生活的建构"。在此,斯坦尼斯拉夫斯基明确地提出形体动作表演法是"从角色的人的身体生活的

创造来促成角色的人的精神生活的建立",但他同时并没有放弃在1920年代末期所使用的纯心理性的方法,必须等到1930年代末期,在以果戈理的喜剧《钦差大臣》为材料的论述中才对它进行新的阐释,并将表演艺术立基在"形体动作"这一全新的概念上。在1930年代初期,"形体动作"是作为一种最新发现的创造角色的方法被提出来,是与一直以来所强调的心理、精神创作角色的方法并行不悖的。但到了1930年代末,"形体动作"大有取代"心理主义"而成为演员工作基础之势。虽然直到斯坦尼斯拉夫斯基去世,尚未完成完备的和封闭的"体系",一些重要问题,如角色的形体动作线与整个演出的"最高任务"联系问题,与形体动作线平行的"语言动作线"问题,如何从即兴台词过渡转化到作者台词的问题,以及最终的舞台作品形式的问题,仍未被完全解决。但是,关于这个新的形体动作表演法的一些重要基础概念皆已在手稿中呈现无遗。而关于斯坦尼斯拉夫斯基晚年的教学也被其弟子多波尔果夫(V. O. Toporkov)记录下来。这份记录和形体动作的实践,后来成为格洛托夫斯基训练演员的入门基础课程。另外,精通俄文的法国重要导演维特兹也著文阐述了此一表演方法及其发展。从格洛托夫斯基和维特兹的理论阐述和戏剧实践中,可以看到"形体动作"如何成为现代戏剧发展的重要基础。限于篇幅,我们主要通过阐述"形体动作"表演法最重要的两个概念——"无实物动作练习"和"表演零度",从而认知"形体动作表演法"的精髓。

(1) 无实物动作练习。

"形体动作"表演法的基本原理在于身体、心灵和情感一元性的建立。在斯坦尼斯拉夫斯基演员表演的探索中,躯体与心灵的合一问题一直是演员进入角色的技术核心问题。早期为了解决这个问题,采取了先从掌握角色的心理生活,进而掌握其躯体生活的途径。这是心理主义的途径,依赖的是"情感记忆"和"假如"的工作方法。但是,由于"细致而不可捉摸的人之体验领域是难以控制的,难以接受意识的影响;情感无法加以固定,无法靠意志的直接努力去激起"[1],斯坦尼斯拉夫斯基很自然地转向了另一基本技术:

[1] 《斯坦尼斯拉夫斯基全集 VI》,郑雪来译,中国电影出版社,1985年,第25页。

无实物动作练习。

　　无实物动作练习是"形体动作"表演法的基本技术，它使"形体动作"得以确立。这个技术成了斯坦尼斯拉夫斯基体系演员的基本功课。它最早出现在《演员的自我修养》第八章"真实感与信念"中"数钞票"练习，在此，斯坦尼斯拉夫斯基提到了"形体动作"这个词。在练习中，要求学员去数一叠并不存在的钞票；表演者必须把从现实生活中观察来的数钞票的每一个细小动作依其逻辑顺序做出来，包括每一个动作在执行时的躯体动作的位置。而如果拿实物做练习，构成动作的许多组成部分就会不知不觉地滑过去；这些地方滑过去，就会妨碍我们去认识所研究的动作的本质，没有可能按照逻辑和顺序去注意构成动作的各个组成部分。但在无实物动作练习中，假想物却能使我们彻底地意识到在现实生活中无意识、机械化做出来的那些动作，并且有意识地去假想、重建每一个行为。所以，无实物动作练习的秘密在于各个组成部分的逻辑和顺序上回忆这些组成部分，把它们排列起来，就会产生熟悉的感觉。这些组成部分是令人信服的，因为它们接近真实；根据生活的回忆，根据熟悉的形体感觉，就可以认识它们。这一切都会使逐步构成的动作显得生动[①]。斯坦尼斯拉夫斯基在总结无实物动作练习时说："在实物动作练习和无实物动作练习的实验比较中，你们亲眼看到了空着手的动作要比同样拿着实物的动作更清晰，更完美，更合乎逻辑和顺序……在实际生活中，动作的各个组成部分多半是紊乱和模糊的。"斯坦尼斯拉夫斯基曾欣赏著名演员杜丝在莫斯科表演《茶花女》，其中一场戏，斯坦尼斯拉夫斯基将它"默记"下来。他说：

　　　　这场精彩的戏，我不是"一般"地记下来，而是把它所有组成部分都记住了。这些组成部分异常清晰、明确而完整地保留在我的心里；我欣赏这场戏的整体和它的各个部分，就象欣赏一件十分精致的珍宝一样……这样来欣赏天才的艺术作品真是一种莫大的享受。

　　当有人说像这样的事情绝不会发生在现实生活中，斯坦尼斯拉夫斯基

[①] 《斯坦尼斯拉夫斯基全集Ⅱ》，林陵、史敏徒译，郑雪来校，中国电影出版社，1985年，第470—471页。

反驳说:"不对,这种情形尽管少见,但却是有的。"并举例说:"我就不止一次地欣赏过农妇怎样精确地在干自己的农活。我欣赏过工人们怎样纯熟地在工厂做工,美国黑人女仆怎样利落地打扫房间。"①由此可以看出,第一,斯坦尼斯拉夫斯基主张舞台真实感的形成有赖于确实地执行由各个组成部分所形成的躯体动作线;第二,演员必须在其自身建立一个观察者的存在,练习(经年累月每日的练习)迫使演员有意识地去观察日常生活的所有无意识的动作,他的原话是将日常生活视为"艺术作品"。

(2)零度表演。

零度表演,简言之就是从零度出发的表演实践。表演如何进入角色?以"形体动作"进入角色的方式,是一个由简而繁的工作程序。它与心理主义的方法最大的差异在于它的单纯性。心理主义的方法,演员必须先进行朗读、开座谈会讨论剧本和对所要扮演的人物进行分析,熟知关于剧本的不管用得着或用不着的知识、意涵,设想其人物的心理状态、个性和想法等,此外还得将台词背得烂熟,不管他是否完全理解每一句话的意义。斯坦尼斯拉夫斯基把这种方法比喻为"填鸭"。他反省道:"象这样硬把别人对角色的想法、观点、态度和感觉塞进那从事创作的演员尚未打开的心灵里去,难道是妥当的吗?"②逐渐地,斯坦尼斯拉夫斯基认识到这些复杂的分析工作,不应当在一开始接触角色人物时去进行,而是应当在演员熟练掌握角色的形体动作线之后才去进行。相反,形体动作表演法,要求演员尽可能地以摒除上述种种关于剧本、人物和台词的知识或感受去开始他的工作,也就是不要演员对其角色有任何预设,不管这种预设是来自他自己,或是来自导演,最好要遗忘剧本和角色的所有一切。这样的程序被斯坦尼斯拉夫斯基的弟子多波尔果夫称之为"零度"或"空白页"。斯坦尼斯拉夫斯基的"形体动作"被布莱希特和维特兹同时接受,就是因为他们两人同样都绝对要求演员摒除对剧中人物的印象,并在未背熟台词前就要上台进行排演。对他们来说,"形体动作"表演法的重要性在于,"它将表演艺术的工作重心从人物的构成转移到整场戏的情节建构,从对人物的心理描写、表现转移到对戏剧事件的

① 《斯坦尼斯拉夫斯基全集Ⅱ》,林陵、史敏徒译,郑雪来校,中国电影出版社,1985年,第472页。
② 《斯坦尼斯拉夫斯基全集Ⅳ》,郑雪来译,中国电影出版社,1985年,第353页。

过程的描述与呈现"①。从《钦差大臣》的排练开始,斯坦尼斯拉夫斯基就不再要求演员急于融入或认同角色,而是要求演员采取渐进、逐步地从自己所确信的地方做起:"最初就先演这些你可以做到,可以让你感到真实,让你真诚相信的事吧",因为"开头时可以真诚、真实地,用自己的名义做到的只有这些。如果你想表现的多一点,那就会碰到无法胜任的任务,那时候就会有脱节和陷入虚假的危险,从而走上做作和强制天性的道路"②。以自己的名义出发,可能避免强制认同角色所引起的种种虚假、造作的匠艺式的表演。斯坦尼斯拉夫斯基强调,演员从角色那里只取得它的规定情境,而在戏剧性场面中,必须从自己本人出发,而不是从角色出发去生活,关键在于"如何行动",在剧作家、导演、美术设计、演员自己的想象和灯光管理等所提供的情境中,演员在形体上将做出一些什么,只要清楚地确定动作形式,并在形体上做出来就行。他说:"要在形体上做出来,而不要去体验,因为有了正确的形体动作,体验会自然而然地产生。如果我们采取了相反的办法,一开始就想到情感,并且硬要从自己身上把它挤出来,那么马上就会由强制而发生脱节现象,体验会变成做戏似的,动作也会沦为做作。"③这样的工作方式,已经舍弃了对角色的心理认同途径,也就是说,"不从角色的心理动线入手,而是从较易固定下来的人物的身体动线入手"④。斯坦尼斯拉夫斯基总结说,零度表演就是从角色外部确立形体动作线和寻找潜台词的动作线,而二者的建立都必须确实地执行每一个大小形体动作,而形体动作的确实执行,则是建立在"无实物动作练习"的基础上。在此,特别应当注意"形体动作线"的概念。"形体动作表演法"是一个以渐进式吸收角色的"行为逻辑"进入角色的过程。何谓渐进式及其原则?根据斯坦尼斯拉夫斯基的弟子艾尔柯夫(P. Erchov)的表述:"是以一渐进的方式逐步地组织出剧中人物在舞台上的生命和逐步地具体呈现出人物的意念。由简单到复杂,从意识深入到下意识,从人逐步转化成角色。"⑤因此,这个渐进式吸收过程可以描述为:演员从

① 蓝剑虹《回到斯坦尼斯拉夫斯基——人作为一种技艺》,唐山出版社,2002年,第182页。
② 《斯坦尼斯拉夫斯基全集Ⅳ》,郑雪来译,中国电影出版社,1985年,第356页。
③ 《斯坦尼斯拉夫斯基全集Ⅳ》,郑雪来译,中国电影出版社,1985年,第294—295页。
④ 蓝剑虹《回到斯坦尼斯拉夫斯基——人作为一种技艺》,唐山出版社,2002年,第186页。
⑤ 转引自 A. Vitez, *Ecrits sur le Theatre I*. L'Ecole, P.O.L., Paris, p.29。

与角色共通的一般行为逻辑入手,也即从"零度",从自己出发,进而吸收角色在剧中的种种社会条件(如职业、年纪、性别等),再进一步深入到角色所特有的行为逻辑。"无实物动作练习"成为渐进式发展过程中每一个形体动作获得真实感的基础。

形体动作表演法对现代戏剧改革家影响更大。正是形体动作的方法启发了被称为"斯坦尼斯拉夫斯基第二"的格洛托夫斯基。格洛托夫斯基称赞"形体动作"是斯坦尼斯拉夫斯基体系中"最珍贵的一颗珍珠"。形体动作表演法也为布莱希特这样颠覆一切传统戏剧观念和方法的革新家所接受。斯坦尼斯拉夫斯基在总结自己对表演的探索时也说:"'形体动作'的方法是我一生全部工作的成果。"若把"形体动作"放在整体戏剧美学上考察其相应的革新意涵,我们发现,对演员形体表演的关注,可谓对整个现代戏剧的发展具有决定性的作用[①]。而就斯坦尼斯拉夫斯基体系本身的理论结构而言,融合早期心理主义的体验派艺术,和后期的形体动作表演法两个方面,演员的内在和外在建构皆已完成,便可以在舞台上获致"创造性状态"。斯坦尼斯拉夫斯基探索的结果是:演员的"创造性状态"正是一种通过意识的下意识创造,而创造的源泉在于有机天性的秘密。

3. 有机天性的秘密

在有了充分的心理和形体技术的准备后,如何创造角色是体系的理论目标。斯坦尼斯拉夫斯基提出了重要的情感论、矛盾论、潜台词、节奏韵律和有机天性等既可以从内部也可以从外部探讨的舞台创造元素,其中最重要的理论是演员通过意识的潜意识创造。演员如何创造角色,斯坦尼斯拉夫斯基提出了明晰的理论形式:首先,观察和描述;其次,内在准备,即情感体验;最后,形体的实现。

在《创造角色》的开头部分提供了分析剧本与角色的有效方法和途径,即怎样为虚构的剧作中一个想象的角色做准备的理论。这主要是针对当时戏剧表演的模式化,演员"扮演着一种老练机敏的中间人而不必浸入他个人的对于角色的理解"。而斯坦尼斯拉夫斯基要求演员必须自由地毫无障碍

① 参见蓝剑虹《回到斯坦尼斯拉夫斯基——人作为一种技艺》,唐山出版社,2002年,第167—196页。

地感受戏剧的情感,必须发挥想象的魅力。由莫斯科艺术剧院的文学导演丹钦科所做的植入演员心里的剧本的种子,"必须腐烂而长出一棵植物"。在这种想象力中,创造天性的隐喻是朴素而且确凿的,在此肯定了演员的表演是一种创造性的艺术,戏剧的演出就有了双重作者,为表演和剧作,由演员和剧作家共同完成,这种观点在20世纪戏剧变革中有一种巨大的反响。由此,演员被提高到与剧作家相提并论,甚至有过之无不及的重要地位。

生命的创造过程和角色的体验是有机的统一体,建立在由人的天性所支配的身体和心理的法则的基础上,在真实的感情的基础上,和在自然的美上。这种有机的过程是怎样创造和培养的,在此什么是演员的创造性工作所包含的内容?

斯坦尼斯拉夫斯基不是研究表演的现象,而是研究其原理。第一,"情感论",便是他始终坚持的基本原理,这种理论和作家创作剧本相联接——莎士比亚运用他自己的"凝结的情感记忆"去创作从其他人那里接受过来的故事。在《演员的自我修养》中,斯坦尼斯拉夫斯基满怀信心介绍术语"心理技巧"时说:"每一个形体动作……具有一种内在的情感源泉。"这个术语的介绍宣告了表演理论的中心地位由"情感记忆"所占据。角色创造的情感心理学的方法,作为"大师们"激起心理技巧的因素和方法,在体系的表达中获得一种优先地位而取得一种引导性作用。第二,"矛盾",可谓斯坦尼斯拉夫斯基著作中一个天才的气质,但在对于体系的武断和机械的描述中几乎没有被注意到。矛盾的观点使角色的分析和体验避免简单化,增加表演的深度。在创造任何角色时,斯坦尼斯拉夫斯基主张必须找出一个好人身上的邪恶,一个聪明人身上的愚蠢,一个精力充沛、活泼的人物身上的严肃。他认为生活是斗争,而那些碰撞和冲突"构成戏剧情境"。第三,"潜台词",存在于角色实际话语之后和之下,对于艺术创作所起的作用,既与话语系统相关,也与动作线相关。确切地说:"它显然是一个人在角色中内心的感觉表达不被打断地流淌在文本语词之下,给予生命和存在以基础……使我们在戏剧中说出我们所说的那些话的东西。"在这个理论中,剧本语言自身是空洞的或呆滞的,自身没有价值,正如一段乐谱,直至演员们或音乐家们"把他们自己情感的生命吹进了潜台词"。第四,"节奏韵律",不仅造成气氛,影响

感情，而且能暗示形象，乃至暗示出一整场戏。

斯坦尼斯拉夫斯基肯定演员的内在创造状态，所以他提出的一个最重要的原理是下意识的创造。通过意识的下意识创造，斯坦尼斯拉夫斯基认为这是演员艺术的秘密。20世纪初，弗洛伊德提出意识、潜意识等概念，受到哲学、心理学、文学和艺术许多领域普遍的关注和接受。生活在心理主义哲学盛行时代的斯坦尼斯拉夫斯基，其体系通过有意识的演员心理和形体技术，目的在于为有机天性的下意识创作过程做好铺垫。然而，走向无意识的唯一进路是通过意识；走向非现实的唯一进路是通过现实，"从意识到下意识——那是我们艺术和技巧的箴言"。现实主义和自然主义的方法在一个角色的扮演中只是一种必不可少的内在准备，它的作用是导致下意识工作。当一个演员通过贯穿动作一步步走向最高任务，到达最终目的地，"在很大程度上将是下意识地发生"。体系推论出整个过程像到地底下的神秘旅行，并由一个先知所宣告："那么，正如我已经告诉你们的，真实和信仰将引导你进入下意识的领域，而交给你天性的力量。"体系的全部目的在于寻求创造的根柢，使表演不必指靠偶然的"上天降临的灵感"。

斯坦尼斯拉夫斯基找到的这个根柢（root）是有机天性，因此最后把舞台创作的一切源泉归之于有机天性。他说，体系不是"由任何人所编造或发明"，而是"我们有机体的天性的一部分"，是"建立在自然法则的基础上"，所以"我们所要求的一切是一个演员在舞台上与自然的法则相一致地生活"，但因为不幸地"趋向于扭曲"在那些戏剧场合中起了作用，正是这种倾向，体系号召、要求去纠正它，"破除不可避免的扭曲和引导我们内在天性通往正确的道路"。最终，体系的所有努力仅仅是回到演员"正常人的创造状态"。

根据斯坦尼斯拉夫斯基，演员的有机天性创造是一个"久已熟知的真理"，却又是他一个伟大的发现。理论上，体系仅是一种自然天性的恢复，但它最终的承诺是：那些足够聪明有智慧而利用体系的人们，"可能成长为那些类似天才一流人物中的一员"。天性这个概念是科学的，也是神秘的；是理性的，也是非理性的；是意识的，也是潜意识的。当斯坦尼斯拉夫斯基不再把表演看成一种简单的摹仿，而看成演员按照自然法则的创造，甚至是一种更困难的当众创造时，他认为只有顺随天性规律的创造，才可以达到真正

的真实。他说:"我们的天性是最优秀的创造者、艺术家和技术家。只有它才能完成掌握体验和体现的——内部和外部的创作器官。"天性的创造和小孩的出生、树木的成长、形象的诞生,属于同一类现象。但天性是怎样创造的呢?斯坦尼斯拉夫斯基也不确知,他只是模糊地提出了超意识的概念:"它是打开我们激情记忆的最隐秘的抽屉的一把钥匙。"体系的全部目标是有意识地掌握自己的天性的原则,但斯坦尼斯拉夫斯基敏锐地感觉到,体系为通向创作灵感的秘密角落开辟道路的理论,还有待于长期细致的检验,他还没有办法对有机天性的创造作出唯物主义的解释,只是希望将来科学会使大家达到目前还只能憧憬的那些认识。所以,体系还不是揭开灵感、潜意识和超意识本身,而只是探索接近它们的途径和方法。体系认为源于心理和生理过程的直觉和潜意识的领域,只有天性这位大艺术家才晓得其中的秘密。所谓秘密,可以理解为一种生成的难以把握的东西,一种潜在的萌芽,人们朦胧地预感到它的存在,但它依然被遮蔽多于被认识。但这种东西又是很关键的元素,是一种源头和诞生地,是通往成功之路的隐秘的起点。追求表演的真实性达到极致的斯坦尼斯拉夫斯基,越来越认识到情感愈细致,愈是非现实的、抽象的、印象主义的,愈是超意识的。也就是说,愈接近天性而远离意识:

> 非现实,印象主义,风格化,立体主义,未来主义,以及艺术中其它精致或怪异的表现,都开始于自然的活生生的人的体验和情感得到充分而自然的发展的地方,开始于天性从理智的监护下,从程式、偏见、强制的权利下脱身而获得本身超意识的主动权(直觉)的地方,开始于极自然的东西结束、抽象的东西发端的地方。

所以,有机天性秘密的发现,就是现实主义的终点,现代主义的起点。它为整个20世纪的戏剧表演改革开辟了道路,梅耶荷德、科伯、阿尔托、格洛托夫斯基、巴尔巴……都以自己的方式试图去破译这个秘密。当有人问斯坦尼斯拉夫斯基,在他建立了如此完善的体系之后,还会不会有新的技术时,斯坦尼斯拉夫斯基坦然相告:

> 我认为人的生活是这样微妙、这样复杂和多样,为了充分来表现它,是需要远比现在为多的、我们还不知道的新的"主义"的。但同时我

感到遗憾的是：我们的技术还不高，还比较原始，我们还不能很快地达到那些认真的革新家所提出的许多有趣而正当的要求……

这些明智之词也丝毫不能掩盖斯坦尼斯拉夫斯基的伟大贡献。他不仅是创立系统的表演理论和方法的第一人，而且对表演真实性信仰的执着追求，使他率先把表演当成一门科学，像个自然科学家一样研究表演学问题，又像个诗人一样敏锐地感觉到表演像谜一样的神秘性。体系创造了表演的第一个神话，但斯坦尼斯拉夫斯基并没有走向神秘主义，而是致力于演员技术的研究和探索，力求使表演成为一门真正的艺术。他的艺术观的基础是把表演看成一种创造，包括理性和非理性，意识和潜意识的创造，需要系统、漫长的准备。这些都是20世纪所有伟大的戏剧家努力的方向，和一切戏剧革新的理想。

当然，斯坦尼斯拉夫斯基只做了一些基础性的工作，指明了一种正确的方向，让他的后继者们可以踏着他的足迹大步前行。20世纪西方最有抱负的戏剧改革家，或继承，或反叛，但都无法越过斯坦尼斯拉夫斯基体系这个伟大的起点。

（三）现代表演学的发展：从斯坦尼斯拉夫斯基到格洛托夫斯基

斯坦尼斯拉夫斯基不仅是现实主义幻觉剧场的宗师，而且标志着现代主义戏剧追寻的起点。从心理主义向形体动作的转向，以至迈向有机天性的探索，他重新创造和发明自己，赋予演员表演新的命题与使命，与要求"发明生活"的残酷剧场的阿尔托、致力于把"演员教育成人"的科伯，以及还原剧场"身体表演"的格洛托夫斯基，都是一脉相承的。而布莱希特对斯坦尼斯拉夫斯基的修正和反拨，对现实主义幻觉剧场的评估和论断，事实证明是相当明确和具有远见的，特别是他的"疏离效果"对20世纪的表演理论做出了独特贡献。因此，从斯坦尼斯拉夫斯到科伯、布莱希特，再到格洛托夫斯基，可以粗略地勾勒出现代表演学发展的脉络。

斯坦尼斯拉夫斯基追寻"真正的演员"，"那个欲求在其自身创造出另一种生命"的人，不是别的，正是那个"追寻去创造出自我"的"现代人"[1]。当

[1] 蓝剑虹《回到斯坦尼斯拉夫斯基——人作为一种技艺》，唐山出版社，2002年，第209页。

然,斯坦尼斯拉夫斯基终其一生对"真正演员"的追寻,和"制作"人的现代性使命尚未完成。也正因为如此,斯坦尼斯拉夫斯基体系在现代戏剧里成为开放的场域:同一脉络上的有法国的戏剧大师科伯,其戏剧变革继续斯坦尼斯拉夫斯基以演员为中心,理论核心是"去媚俗化";布莱希特则进行着使演员和观众都"去异化"的探索。科伯及其弟子茹威(Jouvet)和杜兰(Dullin),成为创立"残酷剧场"的阿尔托(A. Artaud)的启蒙导师。阿尔托展开一场更激进、更彻底、以其自身灵魂和躯体为战场的戏剧改革。在阿尔托那里,西方现代戏剧经历了从剧本中心到表演中心的彻底转变。再后来有着"波兰的阿尔托"和"斯坦尼斯拉夫斯基第二"之称的格洛托夫斯基,进一步突破了定文剧本和舞台/剧本二元对立的架构,开拓出跨越戏剧真实与生活真实鸿沟的戏剧形式:质朴戏剧。格洛托夫斯基所追寻的不仅是"真正的演员",而且是"圣洁的演员"。从整个发展脉络来看,西方20世纪各国的戏剧革新家都在斯坦尼斯拉夫斯基所确立的表演技术及其所开启的演员教育的基础上,追寻一个创造性的美学主体"现代人":"欲求在其自身创造出另一种生命,另一种比围绕在我们周遭的现实生活更加深刻和美好的生命形式。"可见,斯坦尼斯拉夫斯基及其后继者对演员工作的开拓和革新,对新的"制作"人的技术的追求,具体地表征了"现代戏剧之企需"[1]。在这个主旨下,他们前赴后继进行着对戏剧艺术的革新工作,正如哲学家德勒兹所表述的,艺术家的本质和使命即"生命的新的可能性的发明者"[2]。

如果说现代表演学已经生长为一棵参天大树,那么斯坦尼斯拉夫斯基表演体系无疑是树根与树干,因其不只是一个现象、一个宗师流派,而且是一个不断进化和蜕变的脉络。从斯坦尼斯拉夫斯基到梅耶荷德、科伯、阿尔托、布莱希特、格洛托夫斯基、彼得·布鲁克、尤金尼奥·巴尔巴,现代表演理论可谓根深叶茂。我们从这些戏剧革新家身上,发现他们思考最多的是演员与角色、演出与观众等问题,也即表演改革是20世纪戏剧革新的主线,而任何一个深层的对表演艺术的革新,都包含美学、人类学和哲学的共同课题。戏剧表演本质性地是一个关于"人"的艺术,一个关于"如何做人"和"如

[1] 蓝剑虹《回到斯坦尼斯拉夫斯基——人作为一种技艺》,唐山出版社,2002年,第209页。
[2] 蓝剑虹《回到斯坦尼斯拉夫斯基——人作为一种技艺》,唐山出版社,2002年,第209页。

何看人"的艺术。我们重又回到了这个主题:"对演员和表演艺术的探求与革新,事实上,也就是对如何'创作'(制造)人和如何观察(诠释)人的技术的探问与革新。"①

1. 从斯坦尼斯拉夫斯基到科伯:"真正的演员"和"真正的人"②

斯坦尼斯拉夫斯基的表演艺术观:"创造出另一种生命,另一种比围绕在我们周遭的现实生活更加深刻和美好的生命。"③相对于再现,斯坦尼斯拉夫斯基要求再活一次的"复活"式表演,用"真实性"代替"剧场性",让"活着"取代"扮演"。这首先体现在体验派艺术受到心理主义的影响,着眼于演员的内心,采用"情感记忆"表演法④,真实地演出"你们自己的角色和你们自己的感受"。从意识到下意识,从理性到非理性,斯坦尼斯拉夫斯基希望通过对内在世界的探索,运用其中所蕴涵的感受性来丰富角色的生命,从而"复活"角色。这种复活不能是抽象的或形而上学的,而是一种"自我对话、接触"。为了达成此一对话,斯坦尼斯拉夫斯基借助东方印度的"Prana"观念和技术:

> 他们(印度人)相信一个能量的存在形式,他们把它称之为"Prana"。就是这个"Prana"它驱动人的活动。在他们的系统里,"Prana"的中心位置所在就是太阳神经丛(或称腹腔神经丛)。……此一太阳神经丛就是掌管人的情感生命的神经中枢。⑤

"内在的自我对话交流"就是这个掌管情感生命的神经中枢和另一个神经中枢——掌管理智、意识的大脑皮质建立起联系。也即斯坦尼斯拉夫斯基试图透过情、意的统合在演员内部建立起一个"内在的自我",并在此基础

① 蓝剑虹《回到斯坦尼斯拉夫斯基——人作为一种技艺》,唐山出版社,2002年,第284页。
② 本节在笔者对于狄德罗、斯坦尼斯拉夫斯基、科伯、布莱希特,以及梅耶荷德、戈登克雷、阿庇亚等戏剧理论和实践系统深入研究的基础上,借鉴蓝剑虹《回到斯坦尼斯拉夫斯基——人作为一种技艺》一书的有关论述,侧重阐释从剧本中心到表演中心不可忽略的相关环节。
③ Stanislavski, *La Formation de l'acteur*, Payot, Paris,1969, p.50. 此句引文因为确实需要曾多次在论文中引用,恕未必一一加注。
④ "情感记忆"一词来自德国哲学家、心理学家希柏特(T.Ribot),他区分了两种记忆形式:"动作记忆"和"情感记忆"。
⑤ C. Stanislavski, *La Formation de l'acteur*, Payot, Paris, 1969, pp.199-200. 转引自蓝剑虹《回到斯坦尼斯拉夫斯基——人作为一种技艺》,唐山出版社,2002年,第157—158页。

上,发展出许多不同的方式去训练演员的想象力和运用其"情感记忆"建构角色。然而,只凭"情感记忆"和"内在技术",或许在实践和理论上都有所欠缺,正如格洛托夫斯基所说:"想要透过情感状态去控制达到行动的正确性是错误的……因为情绪是不受意志的控制的。"这又回到了狄德罗的问题,即他所批判的第二种演员:听任情感所驱遣的演员。虽然斯坦尼斯拉夫斯基的"情感记忆"表演法远比狄德罗所说的情感驱遣的表演法复杂、丰富和高级,但仍然没有脱出情感主义的窠臼,只是融入了更多西方现代心理学的成就,如潜意识领域在艺术创作中的作用。但只有情感的真实性不足以建立起人物的传达。人们对于斯坦尼斯拉夫斯基早期浓厚心理主义的表演方法有不少批评,包括来自于他的学生,如瓦戈坦果夫、梅耶荷德等。斯坦尼斯拉夫斯基本人也在反思,他在梅耶荷德等的启发下,发展"形体动作表演法",目标就在于"使演员摆脱偶然性、随意性和自发性的支配"。《演员角色创造》开宗明义告诫演员们:

> 若缺乏一个明显可见的形式的话,那你们就不能将在你们内心所建构的人物和你们内在心理形象的精神传达给观众。外在的人物建构将有助于向观众解释你们对角色的构想并清楚地展现它,而相应地,将它明确地传达给观众。①

这样,斯坦尼斯拉夫斯基的工作重心逐渐从内在精神和感受的交流,转移到演员的身体技术。在原有的心理技术的基础上,斯坦尼斯拉夫斯基广泛借鉴了马戏团的特技杂耍、剑术和瑞典人的体操等技术发展对躯体的探索,开发身体的潜能。这与梅耶荷德所提倡的"身体文化"有共通之处。由于现代戏剧表演普遍从心理到身体文化的转向,所以斯坦尼斯拉夫斯基体系后期的"形体动作表演法"更具有承前启后的作用。形体动作表演法的主要观点是:第一,舞台真实感的形成有赖于确实地执行由各个组成部分所形成的躯体动作线;第二,演员必须在其自身建立一个观察者的存在,经年累月的练习迫使演员有意识地去观察日常生活的无意识动作。这样,斯坦尼

① C. Stanislavski, *La Construction du Personage*, Perrin, Paris, 1966, pp.252-253. 根据蓝剑虹译文。

斯拉夫斯基印证了狄德罗在《演员的矛盾》中的观点：一个优秀的演员也同时必然是一个优秀的"观众"，"一位勤学的观众，去观察其周遭生活中人们的一举一动和其行为背后的法则"。这种观察不是一般的观察，而是提升到技术层次的观察，非常接近布莱希特对"观察"的看法：

> 观察是戏剧艺术的一个主要部分。演员借助他全部的肌肉和神经，在一种摹仿的动作中来观察同代人，这种动作同时又是一种思维过程。在单纯的摹仿中，最多只能表现出被观察的事物，这是不够的……为了从一个单纯的模拟提升到"重建"（reproduction）的层次，演员观察人们，就好像人们是把自己的行为表演给他看一样，简言之，就像是人们是在要求演员去思考他们所做的一举一动。①

可见"观察"和"摹仿"生活，在斯坦尼斯拉夫斯基、狄德罗和布莱希特这里都强调为一种表演的基础性活动，真正的目标在于创造或重建真实。狄德罗说过，演员的所有才能"是在其以非常精准的描绘呈现出令人信以为真的情感的外在标记（signe）"，而"外在标记、符号就是由动作、姿态、表情、眼神和被给予的情境共同形成具有完整性的价值和效果"②。狄德罗和斯坦尼斯拉夫斯基都认为，优秀的演员的表演是建立在反省思索，建立在他对人性的研究，借由想象与记忆对特定理想范本的经常反复的摹仿练习而来，因此，他的演出能获致其完整性和一致性。某种程度上，斯坦尼斯拉夫斯基的"形体动作表演法"具体阐释了狄德罗的演员的自相矛盾，并进一步阐明形体动作的根本原理，是外部的躯体动作与内在的心理情感具有相应的紧密联系，因此他试图通过"形体动作"的作用，建立表演的真实感并联系角色的内在情感，从而找到解决演员的矛盾的途径："我的手法的秘诀是很清楚的。关键不在于形体动作本身，而是在于这种动作帮助我们激起并在自己心里感觉到的动作的真实和对动作的信念"③；"每一个形体动作，只要它不是机械的，而是从内部活跃起来的，那它就包含着内心的动作和体验……对人的

① B. Brecht, *Ecrits sur le Theatre*, II, L'Arche, Paris, 1989, p.33. 根据蓝剑虹译文。
② D. Diderot, *Paradoxe sur le Comedien*, Armand colin, Paris, 1992, p.97, p.84. 根据蓝剑虹译文。
③ 《斯坦尼斯拉夫斯基全集II》，林陵、史敏徒译，郑雪来校，中国电影出版社，1985年，第217页。

身体生活体验得越多,角色的人的精神生活也会在我心里越加巩固和确定下来。"①形体动作不仅能够成为角色内心生活的表达者,而且反过来能对角色的内心生活发生影响,成为建立演员在舞台上创作自我感觉的可靠手段,因为"形体动作比心理动作容易抓住,它比不可捉摸的内心感觉要容易接近些;因为形体动作比较便于固定下来,它是物质的,看得见的……实际上,没有任何形体动作是不带有欲望、意向和任务的,是不由情感为其提供内在根据的;也没有什么想象虚构不带有这种或那种想象中的动作的"②。斯坦尼斯拉夫斯基经过对生活和表演现象许多观察和研究之后得出的结论是"人的身体生活"和"人的精神生活"之间,存在着完全的一致③。因此,可以说斯坦尼斯拉夫斯基后期发展的"形体动作"理论为其"追求在其自身创造出另一种生命,另一种比围绕在我们周遭的现实生活更加深刻和美好的生命"的理想提供了落实的基础,也很大程度上使他的表演工作、舞台制作和导演工作产生了改变。如无实物动作练习和零度表演等,都是重建真实的新技术。

事实上,斯坦尼斯拉夫斯基的"形体动作"已经将制作"人"的技术,将表演艺术推向了临界点,他所探询的舞台真实与生活真实,"为现代戏剧的中心课题,如何'制作'和'观察'人的技术提供了坚实的基础。这个'制作'新的'人'的技术后来成为现代戏剧的企需,也成为定义、理解现代戏剧意涵的重要指标"④。但在表演的话语层面,斯坦尼斯拉夫斯基面临着另一种矛盾:要让剧本中的每一句台词,一字不改地转化成演员的话语,这几乎不可能。"形体动作表演法"作为一种从"零度"开始的表演,演员在接受作者的台词之前,在渐进式地长期排演过程中,一直是以自己的话来代替台词("过渡台词"),长时间下来,这些话语已和演员结合固着成一体,要让演员一字不差地完全转化接受剧本的话语也已不可能。在极为尊重剧本的斯坦尼斯拉夫斯基这里,作者的话语和演员自己的话语,开始出现矛盾和转化的问题。这并非仅是个技术问题。在斯坦尼斯拉夫斯基体系中,它事实上是一个更深

① 《斯坦尼斯拉夫斯基全集Ⅳ》,郑雪来译,中国电影出版社,1985年,第368—369页。
② 《斯坦尼斯拉夫斯基全集Ⅳ》,郑雪来译,中国电影出版社,1985年,第368—369页。
③ 《斯坦尼斯拉夫斯基全集Ⅳ》,郑雪来译,中国电影出版社,1985年,第401页。
④ 蓝剑虹《回到斯坦尼斯拉夫斯基——人作为一种技艺》,唐山出版社,2002年,第181页。

层次的矛盾与冲突。追溯到根源上，这个矛盾冲突来自于斯坦尼斯拉夫斯基所遵循的"剧本/舞台"二元化戏剧生产架构方式。在剧本与舞台呈现之间有一种无法弥合的裂缝，面对此一架构所产生的难题，斯坦尼斯拉夫斯基的做法是：一方面，在舞台美学层面上，依循现实主义幻觉剧场追求似真性的舞台呈现；另一方面，尊重导演对整体舞台的权限，但将其工作重心放在演员身上，试图通过演员来弥合这个矛盾。斯坦尼斯拉夫斯基对演员说："我的目的是使你们把自己重新创造成活生生的人。"[1]成为活生生的人，这就要求演员在舞台上有其独立自主的创造性主体地位。但是，在斯坦尼斯拉夫斯基这里，演员在接受此一任务的同时又得无条件地接受作者的话语。这是一个复活剧作者所塑造的角色和创造出新角色的矛盾，也就是一个存在于演员和角色之间的矛盾。斯坦尼斯拉夫斯基采用经由演员表演弥合剧本和舞台呈现矛盾的美学策略，结果陷入了一个更深层的矛盾："人"和"演员"的冲突问题，这是一个具有哲学性质的问题，一个关于演员作为人的存在的追问，即"演员如何在演出一个由他人（剧作家）指派的人物（异己）的同时还能完整地保有作为人的真实性存在"[2]。法国导演、戏剧教育家科伯将这个问题表述得更清楚："表演这职业极容易威胁到演员作为人的存在，威胁到这一存在的完整性和神圣性……演员更置身于丧失其容貌和灵魂的危险之中。"[3]因此，科伯对演员的教育和培养不同于一般人，而与斯坦尼斯拉夫斯基却有相通之处，即通过表演使演员"把自己重新创造成活生生的人"。科伯与斯坦尼斯拉夫斯基都把演员的培养视为一个艰巨的过程，一个改造的工程（这将在后文进一步论述）。在他们看来，表演艺术革新首先是一个技术层面和美学层面的革新，目的是让戏剧这个以虚构/幻觉为特征的艺术，成为"创造真实"的艺术。这是一种彻底的革新，不仅仅是去模仿和复活现实生活中的真实，而且是创造真实，比生活更真的真实；创造出另一种生命，"比围绕在我们周遭的现实生活更加深刻和美好的生命"。这就要求演

[1] 《斯坦尼斯拉夫斯基全集Ⅳ》，郑雪来译，中国电影出版社，1985年，第375页。
[2] 蓝剑虹《回到斯坦尼斯拉夫斯基——人作为一种技艺》，唐山出版社，2002年，第202页。
[3] J. Copeau, *Appels*, *register*, *I*., Gallimard, Paris, 1974, p.205.

员是一种主动演出的演员①,以自身作为艺术创作之场域和作品,为美学上的主体。这就是为什么斯坦尼斯拉夫斯基要力求演员独立、解放,将演员从不可测的天分、偶然机运、导演的权威和商业体制中解放出来,并赋予其创作者的地位,为的就是这一美学上的主体地位:把自己重新创造成活生生的人,创造出"另一种比围绕在我们周遭的现实生活更加深刻和美好的生命"。斯坦尼斯拉夫斯基与科伯的理想和目标一致,都是要创造"真正的演员",但作为先驱者,斯坦尼斯拉夫斯基意识和遭遇到许多问题,如"台词过渡"问题,人与角色冲突问题,赋予演员独立创造性美学主体地位和强制接受剧作家剧本的矛盾问题。而这里的核心问题是要求"真正的演员"及其表演作为一种创造性的工作,也即演员中心、表演中心,与剧本中心的矛盾问题。

布莱希特也同样遭遇到这个问题,但剧作家出身的他有自己独到的处理方法,史诗剧场虽然并未舍弃剧本,但他采取的策略是在演员和角色之间置放了一层批判性关系,所谓"疏离效果",构成布莱希特剧场的主要特征。这种方法淡化了角色对演员的宰制,同时也让观众从对角色的"认同作用"中解放出来,破除了幻觉剧场的惯例。而与斯坦尼斯拉夫斯基同属于剧本至上者的科伯,当他面临着同样的困境时,有幸从意大利喜剧的小丑身上获得灵感,发现小丑无须背负诠释剧中人物、无须成为剧作家代言人和载体的包袱,可以自行创造其角色的全新基础。这样,科伯找到的解决途径,并非单纯在美学层面上,他还让演员开放成为一个社会性的场域:这些人物的创造不是根据演员自身的原有的角色、个性为原则所形成的,而是必须"原创性的,代表了各种性格、道德观、各个阶级和职业,体现各种激情和缺陷……他必须面对各种假想的情境而作出回应,以清新动人的面貌去真真实实地演出一场人间喜剧"②。科伯要求演员"呈现现代世界的各种人物形象,演员献身于此,带着面具、服装,在风格化的演出中,重新展现戏剧的魅力和传达

① 依照俄国戏剧家艾夫瑞诺夫的区分,演员有两种存在方式:"非自主之演出"和"为他者之演出",后者是科伯和斯坦尼斯拉夫斯基所要发明的演员。
② J. Copeau, *Les Registres du Vieux*, Colombier I., Registres Ⅲ., Gallimard, Paris, 1979, p.349.

关于人的知识"①。科伯试图通过演员回归本体而回归戏剧本体,通过戏剧回归本体而回归人的本体,所以,归根结底是一个演员如何成为"人"的问题。

源于"剧本/舞台"二元架构的局限,斯坦尼斯拉夫斯基未能使演员从剧作家手中彻底解放出来,但他与旧的演员戏子没有灵魂、没有自我的看法大相径庭,力求演员"将自己重新诞生出来",而从体验派艺术到形体动作表演法,从心理主义到科学主义,确立了"制作"人的技术基础,成为现代戏剧表演艺术伟大的起点。综观斯坦尼斯拉夫斯基体系,它所确立的表演技术,是一种制作"人"的技术,具体是从"自我出发"逐步地"远离自我",最后创造出"新的自我"的过程。体系表明,"表演"这个"做人"的技术是需要学习的,而且必须从基本的如何走路、如何呼吸开始。从早期的心理主义到晚期的形体动作,是一个不断离开"心理"到"身体",从"想象层面"进入"真实层面"的过程,是一个从"是、存在"到"做、行动"的过程;其间的差异,涉及对"自我"和主体的根本性的认知差异和转换问题。体系的重要性在于为这一转换提供了确实的基础,在"形体动作表演法"中,对人的真实性寻找,从以心理性质的内在追寻为主的"内视想象"转向由具体躯体所构成的实质行动的"外视建构"。这从根本上说是一个新的制作"人"的技术的诞生。但是,演员必须扬弃"自我"的真实,诞生出新的"自我",在这个基础之上,表演艺术作为制作人的技术才得以成立。至此,我们看得很清楚,斯坦尼斯拉夫斯基所理解的演员表演是在自己身上创造出另一个生命的艺术。

有研究者认为,这个表演艺术的探寻回应了现代主义理论中的主体问题。体系从强调自我内心的追寻到形体动作的建构,主体的存在已不是一个向内在深处的发掘,而是一个主动地向外不断建构的过程。演员的自身成为一个艺术作品,换言之,主体性就是一个不断"创造自己"的能动性。也就是在这个意义上,我们说斯坦尼斯拉夫斯基对现代演员的革新工作,回应"现代人"的主体问题②。关于现代人的主体问题,福柯(M. Foucault)借由波

① J. Copeau, *Les Registres du Vieux*, Colombier I., Registres Ⅲ., Gallimard, Paris, 1979, p.349.
② 蓝剑虹《回到斯坦尼斯拉夫斯基——人作为一种技艺》,唐山出版社,2002年,第207页。

特莱尔的观点而论述道:

> 现代人,对波特莱尔来说,并不是那个从内心秘密和隐秘的真理中去发掘出自我的人,而是那个寻找去创造出自我的人。此一现代性(modernite)并不将人从其自身深处解放出来,而是强制人去制作出他自己。①

现代人如何"制作出他自己",斯坦尼斯拉夫斯基"制作"人的现代性问题尚未完成,所遗留下来的这个探索任务,首先落到了精神上的同道者科伯身上。1923年12月1日,科伯在回答巴黎一家报纸记者的问题时宣称:"我在戏剧这志业中所要寻找的,就是创造出戏剧性的形式(des fromes dramatiques)。每个艺术皆有其独特的表现方式。戏剧却是唯一缺乏其独特方式的艺术。它屈从于文学或是舞台布景师。它是一种不确实不稳定的实体,而且缺乏明确的法则。"②大致而言,科伯一生的努力与斯坦尼斯拉夫斯基体系有着同样的动机和理想:恢复给予戏剧应有的尊严,让它成为一个完整、调和、统一的艺术,一个真正的创造人的艺术。科伯作为演员、导演和戏剧教育家,是法国乃至世界戏剧现代化过程中一位重要的人物。尤其在演员教育上,有着不可磨灭的贡献。在确立表演和演员中心的道路上,他与斯坦尼斯拉夫斯基可谓相互呼应,殊途同归。他的演员训练和教育,以及舞台空间的革新与演出方法的革新都在于探索新的戏剧、新的演员和新的人。他最终建立了演员作为人与角色的新关系,这一点比起斯坦尼斯拉夫斯基走得更远,或者说试图解决狄德罗、斯坦尼斯拉夫斯基现实主义幻觉剧场中演员与角色的矛盾问题。

科伯于1913年创立的"老鸽巢剧院"和戏剧培训学校(L'Ecole du Vieuw Colombier),奠定了法国现代戏剧的基石,同时也成了法国20世纪

① M. Foucault, *Dits et Ecrits vol. IV.*, Gallimard, Paris, 1994, p.571. 转引自蓝剑虹《回到斯坦尼斯拉夫斯基——人作为一种技艺》,唐山出版社,2002年,第207—208页。
② J. Rudlin and N. Paul, *Copeau: Texts on Theatre*, London, Routledge, 1990.

50 年代"大众戏剧"运动（Theatre populaire）的先锋①。科伯早年和纪德（Gide）、葛里玛（Garllimard）于 1909 年创办《新法兰西杂志》（*La Nouvelle Revue Francaise*），并撰写文学和戏剧方面的评论。他迟至三十四岁才创立"老鸽巢剧院"，当时欧洲戏剧改革已如火如荼地展开，阿庇亚和克雷的舞美改革、斯坦尼斯拉夫斯基和梅耶荷德的剧场和表演改革，都已广为人知。科伯以一个自由文人与戏剧的业余爱好者（amateur）闯入戏剧界，这样的文化素养与身份使科伯能够拥有一个不同的角度来看待戏剧，对戏剧有另一番期待。Amateur 的本意就是"喜爱者"，特别指那些不为名利，不为虚荣，纯粹是因为喜爱而献身给艺术的人，一种纯粹的热情。这是科伯对业余爱好者的界定②。科伯作为一个非职业的爱好者，首先要改革的就是当时剧院的商业化和演员的职业化及随之而来的"媚俗化"（cabotiner）问题。他在巴黎创立"老鸽巢剧院"时写了一篇具有宣言性质的文字《一个戏剧革新的实验》（或译为《论戏剧革新》）。文中表达了对当时戏剧界的愤怒："放眼所及充斥着媚俗的灵魂和投机行为，……到处是懦弱、混乱、无原则、无知、愚蠢，充斥着对创造的轻蔑和对美的仇视。"③他企图全面革新戏剧，从剧院的组织到剧目的选择、导演手法、演员的养成、剧院和观众的互动方式等。科伯的理想不只是要革新戏剧，更要创建一个未来的戏剧。他在剧院开张之前，招募了一群年轻人，甚至小孩，在里蒙（Limon）乡间进行演员训练。其训练的终极目的是"将演员去–媚俗化，在他周围营造出最适于养成作为人、作为艺术家的环境，在此一环境中，他学习成长，拥有充分的自觉和对其艺术的道德性。"④科伯指出："媚俗是一种疾病，它不只是侵犯着剧场，也危害着其他领域。媚俗这种病就是不真诚，或说就是虚伪、造假。谁染上这种病谁就停止

① "大众戏剧"是世纪之交在法国兴起的戏剧运动，最早由罗曼·罗兰在 1903 年将其倾向形成理论文字。此一运动经历两次大战，断断续续地一直持续到六七十年代。此运动的主要人物维拉（J. Vilar）提出戏剧应该和自来水和电一样是民生必需品，是国家政府对国民的一样基本服务，观看戏剧亦是每个国民之基本权利。而维拉则是"老鸽巢剧院"主要成员杜兰的学生。
② "amateur"一词通常是指非职业、非专业的爱好者。这里所说的业余爱好者主要指未正式接受过科班训练出来的艺术工作者。
③ J. Copeau, *Appels Register* I., Gallimard, Paris, 1974, p.20, 27.
④ J. Copeau, *Appels Register* I., Gallimard, Paris, 1974, p.28.

成为一个本真的个体，停止成为一个人。"①而剧场则是媚俗最显露无遗、最嚣张和最具攻击力的地方。科伯选择剧场做去-媚俗化（decabotiniser）的实验，可见他对于戏剧改革与对于文化改革的抱负息息相关。然而科伯遇到了困难，他的去-媚俗化指去除任何虚伪、造假和不真实的要求，但传统演员的"天职就在于造假、虚构所有人性的情感和行为"。这不是狄德罗的演员矛盾论，而是另一个几乎不可解的矛盾：演员自我与作为"人"的矛盾。这个更为深刻的矛盾引导着科伯对表演的本质进行更深入的反思与探索。

科伯在《论演员》一文开头引用了狄德罗《演员的矛盾》的话："我对何谓伟大的演员之才能有一个极高的想法，狄德罗带着忧郁写道，而这样的人极为罕见……"②科伯在此特别强调"忧郁"一词，意指"表演这职业极容易威胁到演员作为人的存在，威胁此一存在的完整性和神圣性"③。科伯自己的"忧郁"，在于表演的虚构本相和技术威胁到演员作为"人"的真实存在："演员更置身于丧失他的容貌和他的灵魂的危险之中"④；"灵魂自身太常受到技术的扰乱，太常被那些由想象所虚构出来的情绪所牵引和损伤，因熟练的造假而痉挛，而导致以假乱真"⑤。科伯"去-媚俗化"不仅是一个技术层面的要求，而且是一个道德诉求。有人甚至认为，科伯作为一个虔诚的天主教徒，其宗教性格使他站在一个类似于莫里哀时代的冉森教派对戏剧的敌对位置，戏剧几乎与不道德、虚伪划上等号，而道德成了统摄一切的最高诉求⑥。其实科伯的忧虑不仅是表演的道德问题，而主要是演员作为"人"之存在的哲学问题。而此一忧郁笼罩着斯坦尼斯拉夫斯基、科伯、阿尔托、格洛托夫斯基等最敏感的戏剧家和理论家，是他们深入思考表演问题时所共同要面对的困境，而科伯尤其明晰地陷入了表演艺术的怀疑论，同时也就最为自觉地奋起抗争与革新。

首先，科伯采取了与狄德罗贬自然崇人为相反的做法，企图以"返朴归

① J. Copeau, *Appels Register* I., Gallimard, Paris, 1974, p.123.
② J. Copeau, *Appels Register* I., Gallimard, Paris, 1974, p.205.
③ J. Copeau, *Appels Register* I., Gallimard, Paris, 1974, p.205.
④ J. Copeau, *Appels Register* I., Gallimard, Paris, 1974, p.205.
⑤ J. Copeau, *Appels Register* I., Gallimard, Paris, 1974, p.206.
⑥ 蓝剑虹《回到斯坦尼斯拉夫斯基——人作为一种技艺》，唐山出版社，2002年，第131页。

真"的方式解决此一问题。他相信在演员身上存在着成其所是的某种事物，一种"天生的品质"，藉此，当演员一出现在台上，不用开口或演出，他单纯地现身在场，便足以使观众慑服。这几乎接近于半个多世纪以后尤金尼奥·巴尔巴从东西方演员身上所发现的表演的前表现性在场。但是科伯对表演规律的探索尚未走得那么远，那还要等到半个世纪以后，在戏剧全球化的语境中，才能发现前表现性的原理。在科伯的时代，他只是直觉到演员在场的结果，因此他非常注重表演基础的打造：演员的教育和训练。他有一个疑惑：如果仅是单纯的演员现身在场就足够了，那演员的训练工作是用来干什么的？科伯不得不再借由狄德罗那里以某种变形的方式接受技术层面的存在，接受表演艺术矛盾问题的存在。但在科伯那里，技术不再与感受性处于相排斥的状态，而是相反地，他认为"技术不但不排斥感受性，它尚且是后者的条件和解放者"。狄德罗主张"必要的外在形式"和"精确可见的记号"会"成熟、发展成本真性和确实可靠的自发性"。可是对于科伯，这样的技术即意味着虚伪造假。科伯对于演员的态度和思考包括了两面性，一方面是现实中的演员，他描述为：

> 演员这一职业其倾向是违逆自然的。此一倾向是那个迫使人抛弃自身以便活在各式各样的皮相之下的本能的结果。然而，演员这职业却遭受着众人的鄙视，人们认为那是一个危险的行业。把戏子与不道德划上等号，因不解其奥秘而控诉它。这样一个不为社会所容忍的虚伪的姿态却反映着一个深刻的想法。那就是，演员所从事的是一项禁忌：他玩弄着他的人性并轻视它。①

另一方面是他所为之辩护的，也就是他理想中的演员：

> 如果演员是艺术家，那他是所有艺术家中牺牲其自身最多的。他没有什么可以牺牲，除了他自己本身，没有假借替代地，牺牲他自己的躯体和灵魂。他同时是主题和对象，是原因也是结果，是材料也是工具

① J.Copeau, *Appelsregister* I., Gallimard, Paris, 1974, p.213. 转引自蓝剑虹《回到斯坦尼斯拉夫斯基——人作为一种技艺》，唐山出版社，2002年，第133页。

本身,他的作品无非就是他自己本身。……演员的全部就是自我牺牲。①

一个具有纯真性的演员也就是在台上完全无私地奉献其自身的人。科伯所要塑造的演员不仅具有自我主体性,而且这个"我"是在牺牲自我中实现自我,具有崇高道德标准和宗教般的使命感,他对演员们说:"在你们的灵魂的奥秘中,得是一个英雄……一个英雄而且是一个为己的圣徒。"②这样一个期待使人想起斯坦尼斯拉夫斯基通过体系的训练所期待的伟大演员,以及阿尔托所呼吁的仪式性演员,格洛托夫斯基所描画的圣洁演员等现代戏剧家关于演员的理想图像。尤其是,格洛托夫斯基也很近似于科伯把演员分为两种类型:"妓女演员"与"圣洁演员",前者是出卖自身寻求诱惑的低级演员,后者则是有能力献身在一个完全行动的演员。演员成为"人",成为英雄与圣徒,这使科伯与斯坦尼斯拉夫斯基、阿尔托、格洛托夫斯基有了紧密的联结关系,构成演员中心与演员培养的基本链条与脉络。

科伯的困境与思考其实涉及演员的重新定位的问题。与斯坦尼斯拉夫斯基一样仍受制于传统戏剧的局限,在此,角色是剧作家的创作,而非演员自己创造的生命,因此,演员若要成为名副其实的创作者、艺术家,这个"角色"(personnage)与"人"(personne)所隐藏的冲突与矛盾就成为不可解的难题。科伯对传统戏剧的批判,其实也就是对此一"人"与"角色"之间关系的批判,即"人"在进入"角色"之时所可能产生"变质"的危机。这个批判其实与斯坦尼斯拉夫斯基要"把'戏剧性'赶出剧场"的基点是一致的,因为对他们来说,"戏剧性"可能意味着"虚伪"和"非本真化"。斯坦尼斯拉夫斯基和科伯的矛盾与忧虑都源于对表演艺术的要求不仅为了培养出新的"演员",更在于培养出新的"人",避免陷入异化的状态。他们的理想演员的图像其实都是新的"人"的图像,因此,他们都致力于演员的教育。科伯在写给纪德的信中谈到他的演员培训计划:

让人可以在进入各种不同的角色中,让他们自疯狂的附身状态和

① J. Copeau, *Appelsregister* I., Gallimard, Paris, 1974, p.213. 转引自蓝剑虹《回到斯坦尼斯拉夫斯基——人作为一种技艺》,唐山出版社,2002年,第133页。
② J. Copeau, *Appelsregister* I., Gallimard, Paris, 1974, p.109.

自愚蠢的机械化反应中解放出来,并同时不丧失他们自身的完整性。这绝非是一件小工程。去除那种种可笑的知识而代之以活生生的精神……我已经开始在尝试此一驱魔术。如果我有足够的耐心和力量,再过两三年,这些演员就可以变成人了。①

这里说得很清楚,科伯不是要将人变成演员,而是要将演员变成"人"。这个创造"人"的工程,就如同科伯所说,自然不是一个小工程。关于这一点,科伯比起他所崇敬的斯坦尼斯拉夫斯基的认识更进了一步,即在传统的角色/演员二元架构下,这工程的进行不得不另辟蹊径。如前所述,科伯企图以"返璞归真"的方式来解决"角色"与"人"的矛盾,首先就不能让"角色"的存在成为演员成其为人的障碍。在里蒙(Limon)乡间进行的演员训练就开始扬弃了"剧本练习",没有对白,也就没有"角色认同"问题。他们首先由默剧着手,而其对象也不具故事性。科伯要求演员首先得返回大自然的怀抱,要演员去摹仿野兽们的号叫、自然中的声响,去认同一棵树或是一片云。除了默剧的训练外,还有瑞典式的体操和达尔克罗兹的韵律操、舞蹈皆是训练的课程内容。我们知道,科伯也和斯坦尼斯拉夫斯基一样是个极为尊重剧本的戏剧家,他并非不重视剧本和角色的诠释,而是希望首先开始进行的这些远离一般演员训练的课程,日后能成为进入角色和对白时的基础,从而确保演出的本真性,而不落入异化造假的状态。他希望对白出自演员的真实感受,是演员内在状态和其所要演出的角色之外在行动的合一,而"默剧的练习"是演员能在舞台上赋予角色一个能动性的人格的主要基础。

科伯的理想是培育出一个新的演员同时是一个新的人,他能同时做最精湛的技术演出和确保其自身的本真性。但此中所隐藏的矛盾仍然无解,狄德罗的演员"矛盾论"还在那里,斯坦尼斯拉夫斯基的表演中心与剧本-角色的冲突仍然存在,科伯必须再寻找另外的解决方式,以彻底改变演员和确立表演的中心地位。科伯找到的良方是小丑,这个人与角色的新关系。"老鸽巢剧院"成立于1913年,但很快地第一次世界大战的来临迫使剧院关闭。

① J. Copeau, *Les Registres du Vieux*, Colombier Ⅰ., Registres Ⅲ., Gallimard, Paris, 1979, pp.91-92. 转引自蓝剑虹《回到斯坦尼斯拉夫斯基——人作为一种技艺》,唐山出版社,2002年,第135页。

科伯受到戈登·克雷的邀请到意大利去,当时科伯正在着手翻译克雷的《论剧场艺术》。科伯还因为克雷而认识了阿庇亚,这二人关于建立新的舞台空间的思想对科伯戏剧理念的形成和发展产生了影响。然而,更为重要的是在意大利,科伯接触到了古老表演艺术传统:意大利即兴喜剧和马戏团。由于克雷的建议,科伯去看了一位名叫贝托里尼(Petrolini)的喜剧演员的演出。"这场演出为科伯开启了一个新的视野。"(戴维耶语)还有一次在火车上见到一个流浪艺人的演出,科伯赞叹:"那是一位真正的演员,一位令人喜爱的演员,一位真正的'彭大罗'。"[①]而另一位知名演员诺维利的演出,又仿佛使科伯见识到过往世纪中戏剧最勃兴的时代。意大利的即兴喜剧传统对科伯的影响是决定性的。回到巴黎以后,科伯常去看马戏团的小丑演出,如著名的弗哈德里尼小丑家族(Les Fratellini)的演出。他在这些小丑身上看到与意大利即兴喜剧相似的东西,即人与角色合一的新关系。这使他觉得找到了规避狄德罗的演员"矛盾论"的途径,他毫不犹豫地称呼这些小丑和喜剧角色为"真正的演员"。意大利即兴喜剧的特点是,剧中有各种固定的人物,演员们各自选定其角色,而大多数演员终生固定演出某一类型角色,但必须不断地丰富和创新,每一次演出都要保证是清新而富有生命力的。这些人物并无固定的台词,对白必须由担任此一人物的演员创造出来,临场地、即兴地,演员们在上场前并不知道其对手的台词。唯一在事前存在的是故事纲要,而就是故事纲要也会因时因地而改变。因此,演员得以避开僵化的、套招的和复述式的演出,与传统的剧本演出具有很大的不同。这种不同首先体现在演员的对白不再是背诵,而是真实的话语;而台上的一切演出不会陷入"造假"的窘境,因为一切皆在此时此地真实地发生。科伯发现即兴的训练养成使演员变得柔软,有弹性,使他们在台上的一言一行具有自发的生命力和生动的真实感受,能与观众建立真实的接触,具有喜剧小丑的大胆、热情、爆发力和机灵。在此,科伯看到了演员基本体质的变化,不同于一般日常生活状态。更为重要的是,即兴演员和小丑,解决了科伯长期以来困扰他的问题,即他们与一般演员背诵由剧作家写定的台词不同,他们得自己

[①] "彭大罗",Pantalone,意大利喜剧中的角色名,滑稽演员。

创造出每一个人物，赋予此人物独特的个性气质和言行。于是，演员就摆脱了被角色附身的危险，也不用再担心进入角色时所可能遭受的"变质、失真"的问题。科伯说："他成为角色本身。"①

科伯在小丑和即兴演员身上看到一个新的人和角色的创造性关系。有研究者指出，科伯其实并非是柏拉图主义的本质论者，并非一味追求遥不可及的"人"的本真理式的戏剧家，相反地，他更重视尼采在《悲剧的诞生》中对演员艺术的看法②。科伯说："我时常深思戏剧感的本质，思索这个运作于我们身上不可抗拒之运动的本质，其本质正如尼采所言：'是透过与我们自身相异的他人之灵魂与躯体去生活。'"③科伯在小丑和即兴演员身上看到人创造其角色的可能性，这印证了尼采"透过与我们自身相异的他人之灵魂与躯体去生活"的论断。演员得去创造出一个全新的人物，这使他免于成为傀儡，而重新获得创造者的地位。这也正是斯坦尼斯拉夫斯基所追寻的理想演员。

西方现代戏剧为了能彻底地更换体质，往往诉诸异质表演经验。那些被视为较低的戏剧形式或民俗色彩的表演形式，如酒吧的歌舞秀、意大利的喜剧和马戏团；或者异国的如东方戏剧：中国的京剧、日本的歌舞伎和能剧、印度的舞剧等，都在这场体质转换、蜕变的过程中，以其异质扮演着类似启蒙者的角色或灵感的源泉④。例如马戏团，其表演空间的自由度和与观众之间的亲和力就吸引了不少戏剧改革者。20世纪初的舞台革新家阿庇亚（科伯曾受过他的影响）非常喜爱马戏团的表演和幕间处理方式，盛赞其"带来我们当今剧场所欠缺的清新的荣耀"，而马戏团的演员是"一个真正的演员，

① J. Copeau, *Les Registres du Vieux Colombier* Ⅰ., *Registres* Ⅲ., Gallimard, Paris, 1979, p.326. 转引自蓝剑虹《回到斯坦尼斯拉夫斯基——人作为一种技艺》，唐山出版社，2002年，第139页。
② 蓝剑虹《回到斯坦尼斯拉夫斯基——人作为一种技艺》，唐山出版社，2002年，第139页。
③ J. Copeau, *Appels*, *Registres I*. Gallimard, Paris, 1979, p.43. 转引自蓝剑虹《回到斯坦尼斯拉夫斯基——人作为一种技艺》，唐山出版社，2002年，第139页。
④ 参见附录《小丑与现代戏剧——布莱希特与瓦伦汀》，蓝剑虹《回到斯坦尼斯拉夫斯基——人作为一种技艺》，唐山出版社，2002年，第145页。

一个我想要成为的演员"①。小丑、滑稽角色也被许多戏剧家视为新演员的典范。除了科伯,还有创立"生物力学"表演技法的梅耶荷德写过一篇《杂耍艺人颂》,几乎把杂耍艺人看作革新的英雄,并且主张将马戏团的训练课程纳入演员的基本课程。布莱希特则在小丑身上看到了"疏离效果"的雏形,看到演员与角色的相互剥离。对布莱希特产生深远影响的小丑是卡尔·瓦伦汀(Karl Vallentin),布莱希特谦逊地以之为师。卡尔·瓦伦汀是德国慕尼黑地区著名的民间杂耍艺人,以在小酒店演出自己的创作为生并获得国际性的知名度。布莱希特在其重要理论文字《买铜记》中毫不讳言地提到,让他学到最多东西的地方,是小丑瓦伦汀在小酒店的演出。可见小丑成为20世纪许多戏剧革新者的理想投射对象,他们从小丑演员身上吸收了丰富的养分。

科伯自然不是为了复兴意大利即兴喜剧,他真正要做的是抛弃戏剧中的传统固定人物,那些人物早已无法呼应现代社会;科伯要根据即兴的原则重新创造出现代化的人物,而这将创造出一个新的剧种,他称之为"即兴喜剧"(comedie improvise)。此剧型的演出自然不存在着定文剧本,而是和意大利喜剧一样,以即兴、集体创作构成的"剧情大纲"为演出基础;每个新的人物会有其特定之服装、说话方式、动作和心理学。为此,科伯进行的另一方面重大改革举措是舞台空间改革,因为演员和戏剧演出的革新要求着一个新的表演空间。科伯借鉴马戏团和民俗戏剧的自由表演空间,建构出一个没有任何舞台背景,却可以将演员的重要性提升到最高的"赤裸的空间"(treteau nu)。科伯的舞台空间革新对法国乃至世界戏剧的影响至今仍清晰可见,但其实质仍然在于突出演员的创造问题。在这种空荡荡的自由空间里,喜剧演员和"即兴喜剧"演员们终生演出某一角色,必须不断地去创新"他"。这些人物的创造不是根据演员自身的原有个性为原则,而是必须"原创性的,代表了各种性格、道德观、各个阶层和职业,体现各种激情和缺陷……他必须面对各种假想的情境而作出回应,以清新动人的面貌去真真实

① See J. Copeau, *Les Registres du Vieux* Colombier Ⅰ., Registres Ⅲ., Gallimard, Paris, 1979, p.321. 转引自附录《小丑与现代戏剧——布莱希特与瓦伦汀》,蓝剑虹《回到斯坦尼斯拉夫斯基——人作为一种技艺》,唐山出版社,2002年,第145—146页。

实地演出一场人间喜剧"①。科伯认为让演员依照幻觉剧场的传统方式演出,只能让"人"被角色所扭曲、变质,并不能呼应现代社会,创造出现代的人物。科伯的抱负是要演员在现代化的新人物底下去面对各种情境,呈现现代世界的各种人物形象。演员献身于此,带着面具,在风格化的演出中,重新展现戏剧的魅力和传达关于人的知识。

如果说斯坦尼斯拉夫斯基以一本《我的艺术生活》和整个体系,探索了"戏剧应在何种新的位置上与生活建立何种新关系"②,不无悲观而又满怀信心地表明只有在舞台上,人才能作为一个真实的存在而存在;那么科伯的"即兴喜剧"则着力于解决演员和角色关系的内部问题,重新建立了人和角色的新关系,为传统的戏剧带来新的出路。但是,我们依然可以质疑,角色的创造和即兴演出的手法能否完全保障演员演出的真实性?科伯要将"艺术带回到与自然和生活的直接接触上",他对戏剧的期待不只是在于养成新的演员,而是在于养成一个新的"人",而在"即兴喜剧"中,此一新的"人"却依然只能存活在面具之下,这又似乎回到了狄德罗的"矛盾论",也就是说此一矛盾仍然没有彻底解决。所以,科伯的事业未竟,但他的影响非常深远,革命的种子已经播下。科伯的长女(Marie-Helene)及其女婿(J. Daste)继续在"即兴喜剧"的路子上往前走。而"老鸽巢剧场"的两位著名演员茹威(Jouvet)和杜兰(Dullin),成为引领法国戏剧界的"四人联盟"的重要分子,他们又成为阿尔托的戏剧启蒙老师,阿尔托最初就是在杜兰的"工作坊"(Atelier)中接触到即兴演出,日后他才创立了"残酷剧场"。阿尔托比任何人都更深刻地体会到作为演员或作为"人"的"媚俗"、"异化"和"变质":"我注视着我自己,我感觉到我的每一个动作姿势都不属于我,我的所思所想也不属于我"③;"我所说的话,我藉以表达我自己的话语,我想象着我是在控制着这些话语,然而,事实上,就是在这里,令人恐怖发狂的地方:不是我在说话,而是话在说我。"④于是他发出了更振聋发聩的论断:"真的,我说,我,我

① J. Copeau, *Les Registres du Vieux Colombier* Ⅰ., Registres Ⅲ., Gallimard, Paris, 1979, p.349.
② 蓝剑虹《回到斯坦尼斯拉夫斯基——人作为一种技艺》,唐山出版社,2002年,第141页。
③ A. Artaud, *Oeuvres Completes Supplement tome I*, Gallimard, Paris, 1956, p.358.
④ A. Artaud, *Oeuvres Completes Tome* Ⅷ, Gallimard, Paris, 1956, p.21.

尚未出生到这个世界。"由此,阿尔托开始了一场更艰辛、更激进,以其自身之灵魂和躯体为战场的"去-媚俗化"、"去-异化"的战斗,这就是他的"残酷剧场"。直到最后他宣告:"我,安东尼·阿尔托,我是我自己的父亲,我自己的母亲和我自己。"①阿尔托提出了更深刻的问题,也进行了更深远的戏剧革命,然而他的抱负和事业要到20世纪60—70年代的后现代主义戏剧才得以实现与深化。

2. 从斯坦尼斯拉夫斯基到布莱希特:表演的"认同作用"与"去-认同化作用"②

米纳维尔在著述③中表明,斯坦尼斯拉夫斯基与布莱希特两人都属于自启蒙时期开始的现实主义戏剧传统,尤其是狄德罗传统。这个戏剧传统企图反映现实世界并藉此对社会现实施加影响力。从这个角度去看待从斯坦尼斯拉夫斯基到布莱希特的戏剧发展,可以看到二者具有共同的基础,即亚里士多德式摹仿论。亚里士多德戏剧传统雄霸西方剧坛两千多年,到了20世纪初的斯坦尼斯拉夫斯基已发展到高潮,并开始孕育对这个传统的批判与超越。布莱希特竭力反叛这个传统,其主要武器是史诗剧场的"疏离效果"——"疏离效果"所有目标就是对西方传统戏剧所依赖的亚里士多德式摹仿论的批判。布莱希特的批判立基于:再现性摹仿论不足以揭显角色背后的意识形态,同时它将现实世界描写为定型、完整的状态,忽略存在于事物之中的矛盾,不能展现事物变化的可能性,使现实世界成了一个无法想象之物,阻止人们将世界设想为可被改变之物。因此,这样的再现摹仿论就成了现实世界之石化的帮凶。为了回应现代戏剧发展关于表演技术、"主体"建构,以至美学与政治的关系等问题,布莱希特发展了"新诗学":"疏离效果"的批判性摹仿论。米纳维尔认为斯坦尼斯拉夫斯基与布莱希特都主张,戏剧的用途"在于改变人,将人从现存的封闭模式中解放出来,为人们揭显

① A. Artaud, *Oeuvres Completes Tome* XII, Gallimard, Paris, 1956, p.77.
② 本节建基于笔者对于斯坦尼斯拉夫斯基和布莱希特的全面研究,同时参见(台湾)蓝剑虹《回到斯坦尼斯拉夫斯基——人作为一种技艺》第五章及其附录一《布莱希特论斯坦尼斯拉夫斯基》,《斯坦尼斯拉夫斯基研究》,蓝剑虹译;附录二《米纳维尔论斯坦尼斯拉夫斯基与布莱希特》,唐山出版社,2002年,第254—333页。
③ 米纳维尔《斯坦尼斯拉夫斯基与布莱希特》,唐山出版社,2002年,第254—333页。

出一个新的视野和一个新的行为的场域"。布莱希特的方法,是将思考、反省注入那由感性经验所开启出来的"新场域"之中。这个"新场域"是现代戏剧所开启的崭新的一页,对何谓"人"和"真实"的问题,展开了全新的探索和注入新的技术。斯坦尼斯拉夫斯基表征了这个新的开始。他对演员问题的关注绝非是一般技术层面的,而是如他所言:"我的目的是使你们把自己重新创造成活生生的人。"怎么才是"活生生的人"呢?那绝不是现实生活的摹仿和复制,而是创造:"真正的演员是那个欲求在自己身上创造出另一种生命,另一种比围绕在我们周遭现实生活更深刻、更吸引人的生命。"布莱希特则表述为"不仅仅要如实地描述现实,更要将现实描述为可被改变的"。这是以戏剧美学的方式涉及人及其所处的现实世界一个全新的关系,也是自启蒙运动以来的新思潮,在进入 20 世纪反映在戏剧领域,如米纳维尔所说的"进一步去发明'人'自己的境界"。斯坦尼斯拉夫斯基与布莱希特的共同点,在于都严肃地思考戏剧的功能与作用,斯坦尼斯拉夫斯基侧重艺术的,布莱希特侧重社会的,但他们的戏剧绝不是艺术/社会、写实/反写实、感性/理性等简单化的二元架构。重新清理二者理论的相似与差异,以及写实主义表演的问题,意在重新考量现代戏剧革新"现代化"和"现代性"的中心课题,如主体和美学、政治关系等问题上所占据的重要位置和贡献。

 布莱希特对斯坦尼斯拉夫斯基体系的肯定性关注是从"形体动作表演法"开始的。这其中包含着一个观念性逆转的启蒙性思想。17 世纪法国思想家巴斯卡(B. Pascal)关于信仰的著名格言:"跪下,祈祷,然后你就会相信上帝。"布莱希特也主张:"如果痛苦引发流泪的行为,那么流泪的行为也一样能带来痛苦的感觉。"这些说法都是"形体动作"理论基础的最佳诠释。此外,还应该提到心理学家巴甫洛夫(I. Pavlov)的影响。斯坦尼斯拉夫斯基发展"形体动作"时,在笔记中引用了巴甫洛夫制约反射作用的行为理论和实验来佐证其"形体动作"表演法的原理。而巴夫洛夫著名的实验:狗的唾液分泌和制约反射也是布莱希特的理论文章《买铜记》中用来解释人与符号制约关系的重要例证,可见也是布莱希特提出史诗剧场的理论基石之一。布莱希特是这样理解的:正是通过人为的中介作用(不断地重复),才使得狗将信号(铃声)与食物供给联系起来。在此一过程中,信号(铃声)逐渐被其所

指内容（食物）完全吞噬掉了：对狗来说铃声已是完全等同于食物了（只要听闻铃声，狗就有唾液分泌现象）。布莱希特和后期的斯坦尼斯拉夫斯基都认识到此一制约反射作用的意义。斯坦尼斯拉夫斯基将之作为"形体动作"表演法的基础，甚至整个演出的基础。演员必须重新展开对这一无意识作用的意识和理解，并在舞台上自觉地重建出来，如同无实物动作练习。布莱希特则侧重对此一无意识制约作用的反思：为了不让人成为像狗一样只依靠符号行动而不自知，就必须将那层人为的中介活动揭显出来，让人重新反省符号的作用和认识意识的生成过程。那么，如果说布莱希特的戏剧观与斯坦尼斯拉夫斯基早期的体验派艺术基本上是背道而驰的，"史诗剧场"却和"形体动作表演法"有着更多共同的基础和目标：共同基础正如布莱希特所说，斯坦尼斯拉夫斯基的"形体动作"表演法，是在时代变革的风暴影响下，在苏维埃体制生活（以马克思主义为思想基础）及其唯物主义倾向的影响下，在整个科学主义思潮的影响下产生的；共同目标即指现代表演从主观到客观、从内在到外在、从心理到身体的转向。那么，从斯坦尼斯拉夫斯基到布莱希特的认识论基点是否相关？在布莱希特和米纳维尔的深入研究中表明某种关联，并且体现出现代表演理论的发展变化。斯坦尼斯拉夫斯基和布莱希特的着眼点，可以简单地概括为"认同作用"和"去-认同作用"，核心概念乃是源于亚里士多德的"认同作用"。布莱希特说：

> 亚里士多德指出希腊悲剧的目的就是"净化作用"（catharsis）。……此一"净化作用"是建立在一个非常特别的心理作用：即观众对台上的演员所演出的人物的"认同作用"。我们将所有引发此一"认同作用"的剧作法称之为亚里士多德的剧作法。[①]

布莱希特批判的对象指向整个"亚里士多德式"的戏剧美学体系，特别是表演幻觉论，但他经过深入研究斯坦尼斯拉夫斯基体系后，开始为体系辩护，认为将斯坦尼斯拉夫斯基所追求的"真实"与一般剧场的"表演幻觉论"混为一谈是一个根本性的错误。布莱希特仔细地辨析了斯坦尼斯拉夫斯基

① B. Brecht, *Ecrits sur le Theatre*, I, L'Arche, Paris, 1989, p.237. 转引自蓝剑虹《现代戏剧的追寻：新演员或是新观众?》，唐山出版社，1999年，第28页。

的"认同作用",认为它与幻觉剧场的认同作用概念有所不同,这是很重要的转折点。由此,布莱希特发现斯坦尼斯拉夫斯基一生所追求的种种关于"真实"的表演方法,其实与他长期以来所批判的"麻醉效应"没有关系,指出将斯坦尼斯拉夫斯基的表演法看成使观众入戏的魔术戏法,其实是一种误读。那么,斯坦尼斯拉夫斯基对"真实"与"艺术"追求的真正意义是什么?首先是他的"真实"是什么概念?在布莱希特看来:

> 在斯坦尼斯拉夫斯基那里的写实主义是具有斗争性质的,因为他是个革命者,他致力于摧毁对更迭不已的错误表述,并代之以如实正确的表述。①

米纳维尔认为布莱希特和斯坦尼斯拉夫斯基不仅在对待"真实",而且在对戏剧的功能作用上有着可以相通的见解,即追求生活与人生的真相与真理,经由"艺术"这唯一绝不虚假的途径。斯坦尼斯拉夫斯基也绝不是为艺术而艺术的形式主义者,他的艺术是一种用来探索真实的方法,尤其是戏剧,它是真实的揭显者。布莱希特在《向斯坦尼斯拉夫斯基的剧院学习什么》一文中说:

> 斯坦尼斯拉夫斯基教育演员要理解演剧的社会责任意义。艺术对他来说不是自我的,但他知道,没有艺术在舞台上是什么目的也达不到的。②

米纳维尔发现斯坦尼斯拉夫斯基和布莱希特在所使用的方法与技术层面上,也有着共同的延续性:首先是面对真实的主动态度,将真实视为一种有待建构之事物的态度,二者并无二致。那么这样一种姿态能让演员和观众,从日常生活约定俗成的世界中解放出来。这过程有如一个"启悟"、"启蒙"的仪式,将人从其现存的模式中解放出来。这正是布莱希特史诗剧场和教育剧的目的。米纳维尔进一步研究发现在斯坦尼斯拉夫斯基的戏剧中,观众所经历的不是从真实层面进入一个想象层面的过程(这是传统戏剧的

① B. Brecht, *Ecrits sur le Theatre*, Ⅱ, L'Arche, Paris, 1979, p.190. 转引自蓝剑虹《回到斯坦尼斯拉夫斯基——人作为一种技艺》,唐山出版社,2002年,第257页。
② [德]贝·布莱希特《布莱希特论戏剧》,丁扬忠等译,中国戏剧出版社,1990年,第277页。

过程),而是从一个被固定化的真实层面进入流变的真实之中。当然,在这个过程中,"惟有在演员将其在舞台上每一个最小的动作,每一个最小的过程都推展至可能的极限,推至真实、真诚,推至存在的状态,才能获致……"①而一旦获致,演员和观众原有存在模式中的"自我"就会被悬置、取消,这是一种"自我的死亡",这也是如同启悟仪式中死亡再生的作用。同样地,也可以在布莱希特的戏剧中发现关于"自我死亡"的启悟仪式,尤其是"教育剧",布莱希特称他的一系列教育剧为挽歌,即指在一种启悟仪式中,生存模式转变前的旧我死亡的挽歌。"启悟仪式中死亡,对精神生命的开始来说是不可或缺的……目的要使被启悟者在一个更高的生命模式中诞生。"②这正如尼采自希腊悲剧中发现的一种积极主动的自我毁灭,是酒神精神的关键时刻。从斯坦尼斯拉夫斯基到布莱希特,戏剧的本质意义与功能和古希腊一样,都"在于改变人,将人从其现存的封闭模式中解放出来,为人们揭显出一个新的视野和一个新的行为的场域"③。斯坦尼斯拉夫斯基和布莱希特一样都秉持着对待真实的主动态度,因而都对那种将真实视为外在的被给予物,借由制造真实幻觉将观众石化于既有模式之日常生活现实中的主流传统戏剧持否定态度,他们都致力于把真实视为一有待建构之事物,而在将真实建构出来的过程中,摧毁旧有戏剧之形式,同时预示和开拓未来可能的新的戏剧形式。

布莱希特和斯坦尼斯拉夫斯基在整体现实主义戏剧发展中的位置,涉及现实主义跨入 20 世纪,在孕育戏剧现代化过程中的发展蜕变问题。那么,布莱希特在斯坦尼斯拉夫斯基的基础上做了什么,也就是布莱希特在现代性语境中,对斯坦尼斯拉夫斯基的写实主义表演理论进行了怎样的革新?这还得回到亚里士多德式的摹仿论,而且还得回到对此一摹仿论的基础"认同作用"的阐释上。布莱希特从社会-政治层面,发现拥有"人格"、"自我"、"主体性"的幻觉的个人是意识形态运作的重要机制。那么如何"去-认同

① 转引自蓝剑虹《回到斯坦尼斯拉夫斯基——人作为一种技艺》,唐山出版社,2002 年,第 261 页。
② 伊利亚德(M.Eliade)《启悟仪式与象征》,转引自蓝剑虹《回到斯坦尼斯拉夫斯基——人作为一种技艺》,唐山出版社,2002 年,第 265 页。
③ M. Vinaver, *Theatre Populaire* No.32, 1958, p.75.

化"、"去-异化",在日常生活的层面几乎是不可能的,而剧场替人们留下一个出路。因为,演员是唯一的一种人,他被要求永远不得以"我"的名义发言。如果作为一个"人",他无法剥离他脸上那张"真实自然"的面具,那么作为一个"演员",面具就是他唯一的"自然"与"真实"①。而如果说剧场在现代哲学语境下的这种深刻的本质意义,在斯坦尼斯拉夫斯基那里还只是朦胧地感觉到,在布莱希特则是异常清晰的明白,并致力于"去-认同作用"。为此,他必须彻底反叛那个以"认同作用"为根基的幻觉剧场的摹仿论。

 布莱希特对写实主义摹仿论的修正,首先体现在对何谓"摹仿"的观念的修正。"一个没有经过反省思考的摹仿,向来就不是一个真正的摹仿。"②布莱希特改变了传统对摹仿(copier)的定义,并赋予它一个新的任务:批判(critique);即一个真正的摹仿,应该带有对所摹仿对象的批判。戏剧舞台上的摹仿是带有批判意味的摹仿,这构成了布莱希特戏剧美学和技术的核心。布莱希特对亚里士多德式摹仿论的变更不仅仅是美学层面的,同时也是技术层面的,布莱希特甚至毫不忌讳地说是"抄袭"的美学和技术。他的疏离效果包括"认同"和"批判"两个部分,其基本原理即在摹仿或抄袭中插入异质元素以瓦解同质性建构出来的真实,以达到去-认同化或去-异化的产生。所谓"入而能出",批判性摹仿原则包含了双向运作,即布莱希特在《买铜记》的补充说明中所说的:"认同作用和疏离化的相互深化和冲撞是演出时的要件。"在《小工具篇补遗》中他又说:"那些没有受过教育的头脑这样理解表演(显示)与体验(移情)的矛盾,好像在演员的工作中不是采用这种方法就是采用那种方法。"也即,或者按照《小工具篇》里说的只是表演,或者按照老方法那样只是体验。但布莱希特真正的看法是得由认同作用和显示,这两个彼此对立的过程共同构成演员的表演工作(在舞台上的显示不是简单的一点显示和一点认同的混合),必须是"从两种对立因素的斗争和对峙中,从它的深处,演员求得他自己的结论"③。这些话表明真正的疏离效果是认同/参与与疏离的辩证艺术。批判性摹仿就是为了达到疏离效果,因此它不同于

① 蓝剑虹《现代戏剧的追寻:新演员或是新观众?》,唐山出版社,1999年,第38—39页。
② 转引自蓝剑虹《回到斯坦尼斯拉夫斯基——人作为一种技艺》,唐山出版社,2002年,第274页。
③ 参见布莱希特《布莱希特论戏剧》,丁扬忠等译,中国戏剧出版社,1990年,第43页。

自然主义的摹仿行为，不是单一地建立在心理主义的"认同作用"基础之上，也不是全然地建立在对所谓真实的"相信、信仰"之上，甚至不是无意识的，而是在由无意识到意识的过程中产生的，建立在理性批判的基础上，从而达到去-认同化或去-异化作用，即疏离效果。

布莱希特将戏剧建立在"疏离效果"之上，对抗于"认同作用"与"麻醉效应"，并提出了相关的技术问题。如果说他与斯坦尼斯拉夫斯基体系的分歧在于"疏离效果"与"认同作用"的殊异，那么，其基础性前提在于对"真实"的不同态度。斯坦尼斯拉夫斯基体系的前提性预设是：演员在舞台上所揭显的，是演员所创造出来并与观众沟通之"真实"的呈现；而作为一个真实，其本质即是普遍性的，这是演员所必得实践、全力以赴所应达到的目的。而布莱希特似乎并不同意此前提假设。他认为"真实"就其本质而言是普遍性的，但演员应该以一种谨慎怀疑的态度，在演出中时常地留步停驻，以便反问自己：我正在揭显的到底是哪一种真实？可见，相对于斯坦尼斯拉夫斯基对"真实"绝对信任的态度，布莱希特采取一种基本"怀疑"态度。米纳维尔归结为这是半个世纪戏剧史上的曲折历程。斯坦尼斯拉夫斯基对"真实"的追寻建立在"信念"之上，在他那个时代，人具有对其精神和想象力所创造出来的作品至高无上的权力，这样的想法，在当时尚未受到真正的质疑。但是，很自然地，随着现代主义的到来，何谓人的观念逐步迈向发明"人"自己的境界，这样的信念是从16世纪以来直到19世纪，带领文明迈进的启蒙思潮发展的必然结果。布莱希特的反对，既是美学的，更是政治的。他的怀疑主义建立在认为此一思潮并非是所有人所共同追寻的。从这个观点看来，斯坦尼斯拉夫斯基表征着西方资产阶级的文明成果，他的绝对乐观主义持续着将人性之自然视为普遍性存在的观念（如试图以"这就是现实"的名义来再现、表述单一、片面的真实，并称其为"普遍性"和"绝对性"）。布莱希特的真正主张，应是将已经获得的成果利益延伸、扩展到所有的阶级身上去；但是，为了达成这样的目的，就得首先瓦解现有的社会的结构；这个社会政治层面的诉求高于美学问题。在布莱希特看来，对这个"真实"的虚假的普遍性的揭发，是所有革命性的艺术家和思想家所应该着力的地方。由此我们才能够理解，布莱希特对斯坦尼斯拉夫斯基在演员表演的层面上所做出

的修正的真正意义。布莱希特"疏离效果"的批判性摹仿原则,在其自身置放了一个双向的运动:摹仿/批判、认同/去认同的二重性运作。在史诗剧场初期,布莱希特强调"去-认同化作用"的重要性,但到了后期他转而强调"认同作用"和"去-认同化作用"之间的辩证关系,他甚至把"史诗剧场"的名称改为"辩证性剧场"。综观全局,布莱希特的"疏离效果"以批判性摹仿原则为核心,而批判性摹仿原则中的双向运动又构成了布莱希特剧场的生命线。"疏离效果"表演法就是在演员和角色之间置放一层批判性关系。这个工作涉及两个不同世界的构成:一是演员本身的世界,二是角色人物的世界。也就是说,布莱希特的演员工作是双重的,他得建构两个人物,第一个人物来自剧作家的塑造,第二个人物就是演员自己。

首先,是如何建立第一个人物:角色人物的世界。布莱希特要求演员不要毫无保留地认同作家和剧本的世界,而是运用疏离方法对剧本世界持一批判态度,以一种"惊讶的姿态"进入此一世界,包括演员和剧本的关系,也包括演员及其角色人物的关系,甚至演员要在他的台词之中保持这一"惊讶的姿态"。这种非简单认同关系的基本特点是演员和角色存在某种相互冲突的张力,并使被演出的人物处于矛盾状态。那么,如何用"惊讶的态度"来建构角色人物呢?首先是分析和研究剧本结构和剧作家的思想。布莱希特的演员和斯坦尼斯拉夫斯基的演员一样,需要研究剧本的结构,了解整个剧本进展的程序和方法,了解何种技巧引发何种效果等,这些剧中事件的进展方式和人物的行为模式能揭示出作家世界的思想,但是这些不是布莱希特的演员要去接受和认同的,相反,是演员的表演要将其矛盾化的地方。与斯坦尼斯拉夫斯基体系要求的起点一样,都是从对剧本和剧作家的分析切入,让演员清楚地掌握整个剧本的各个环节所在,但所通往的目标却不同,不是如斯坦尼斯拉夫斯基强调融入角色,而是"这个知识将帮助演员对剧本进行'解剖',和制造其'断裂、矛盾效果'"。其次,对剧中人物形象的建立也是根据同样的原理进行:"演员一句话接一句话地学习,就好像他要对每一句话进行审查一样,他要仔细地听和了解人物所要说的每一句话背后的理由。"这工作显然也不是为了简单地背熟台词和认同角色的思想情感,而是"为了

日后对其人物进行颠覆和策反工作做准备"①。而且,演员这些角色分析的工作,必须"立基在每个演员不同的生活经验上而对作家和剧中世界进行批判的成果,而不是为了理解或辩护作家或剧本的艺术成就"②。在此环节中,布莱希特强调的是不能失去"批判的空间":演员"应当记下那些令他讶异的地方和与他想法不同之处。如果演员能将这些令他讶异之处放入他的整个人物的构成之中,那么观众也就能够像他一样地对剧情和人物的种种行径感到讶异和觉察出其矛盾之处"。到了排演的时候,演员则应该"将他的人物置放在其他剧中人物的关系脉络之中来加以定位、观察"。最后,建构角色人物将进入一个布莱希特称为"社会性样态"(gestus social)的领域。所谓"社会性样态"就是那些能够揭显历史-社会性的意涵的行为,揭显出人们彼此应对行为背后的思想(idea)和意识形态。布莱希特要求演员从人与人之间的社会性互动关系脉络,而不仅仅从人物的心理揣摩来构成人物。也就是说,演员不再像前期斯坦尼斯拉夫斯基体系那样从人物的内在心理,而是从人物与人物之间外显的行为形态建立起清楚和明确的样态性语言。这个要求是史诗剧场、教育剧和辩证剧场的基础性要求。布莱希特不满于自然主义和现实主义剧场表面和现象式的复制生活,无法将掌控着生活中各种冲突发展背后的律则揭显出来。自然写实主义是建立在亚里士多德式的摹拟论之上,它的真实幻觉制造的基础是认同作用,一个认识行为主要是通过摹仿物与被摹仿物之间的相似性而被确认的。但是布莱希特要去除事物神圣性幻觉所构成的外表,要将事物的矛盾性揭显出来,将现实生活描述为可改变的状态,而不是停留在定型知识或既成知识之内。布莱希特的哲学不只是一个解释世界的哲学,而且是一种改造世界的哲学观,这是他作为马克思主义文艺理论家的本色。所以,他的"社会性样态"要求揭显出角色人物互动行为背后的社会性律则,而人们行动的律则,从社会学的角度说,就是意识形态。这里"社会性样态"包含在批判性摹仿之中,因为它不仅指涉到某一类型的写实摹仿,而且涉及演员从他所身处其中的社会里观察和建立出一个"典型化"的行为和情境,而这种行为和情境呈现出历史-社会性意

① 蓝剑虹《现代戏剧的追寻:新演员或是新观众?》,唐山出版社,1999年,第119页。
② 蓝剑虹《现代戏剧的追寻:新演员或是新观众?》,唐山出版社,1999年,第119页。

涵。"社会性样态"的构成包括双重性运动：一是对社会性律则的揭显，二是包括各种戏剧要素，如灯光、肢体动作、语音变化、音乐和道具等。这些因素并不以一个单音同质的形式构成；相反，这些因素要能被运用而且能对被揭显律则进行批判工作，将它置入一矛盾化的状态①。布莱希特总是引导演员立足在一个批判的立场去呈现他的角色人物，但演员也不能成为一个冷血动物，演出不能成为一个枯燥的分析。正如布莱希特所指出的："如果，演员在其工作中只得到很少的乐趣的话，那么他应该可以很容易地发觉到他在建立他的肢体动作演出的思考基础是太过于符码化、僵化或者太过于模糊了"；反之，当演员"将它那个被问题化的角色和整场戏剧进行的种种关系脉络联系起来之后，当他能以极高程度的乐趣去说出他已充分地掌握的每个句子和肢体动作时，那么，作家的世界的建立就算完成了"。

第二个人物"演员自身"的建构，也是从"惊讶的姿态"开始的。演员必须既要对作家和剧本的世界质问和批判，也要对自身所持的意识形态质问，从中发掘出那些"值得注意的矛盾"，产生他自己的世界与作家世界之间的差异，具体表现在剧场中是演出的内容和演员实际生活的差异。正如法国太阳剧社创立者努姆什金（A. Mnouchkine）所言："在大部分的状况中都存在着一个令人讶异的差距：一个会让观众立即感受到的，存在于演出内容和演员表演的方式之间的差异。一场由一群本身并没有经历任何改变的演员所演出的戏，它同样地也是不可能对观众有任何改变的。"②演员的表演应该表明它只是诸多版本中的一种，而且要让观众察知其他不同版本存在的可能性。布莱希特说："疏离效果的练习和运用是教育剧中演员工作的不可或缺的一环"，其实在史诗剧场/辩证剧场时期是一样的。疏离效果的核心是批判性摹仿原则中的认同-去认同化的双向运动。精神分析学家玛莫尼曾指出"认同-去认同化"对人的作用："是一个非常重要的历程，（因为）正是透过它，人格才产生变化与成长。"③布莱希特通过剧场实践的"认同-去认同化"作用，目的也在于将人的可变性展现出来："人由于艺术而改变就像人被

① 参见蓝剑虹《现代戏剧的追寻：新演员或是新观众？》，唐山出版社，1999年，第119—121页。
② L'Arche, Apres Brecht N.55, pp.41-42.
③ O. Mannoni, *Un si vif etonnement, la honte, le rire, la mort*, Seuil, 1988, p.121.

其生活所改变一样,而这真是一件令人愉悦的事。"演员通过表演而建构了自身,同时也愉悦、影响和教育了观众,这是戏剧存在的合理性目的。而寻找这样的新演员和新观众是布莱希特戏剧的合理性目的。

"认同作用"是亚里士多德式摹仿论,或是自然主义戏剧的基础,也是一个制造现实幻觉的基础。布莱希特的戏剧革新正是针对这个基础,运用"疏离效果"进行"去-认同化"作用。去除异化,去除认同作用,改造、重生个体的功能,这样一个美学观已经不是一个从娱乐、观看和欣赏角度出发的美学,而是一个从创造者出发的美学。这种美学背后所涵涉的社会-政治意义,是一个迈向不断革命的出发点,一个让酒神降生到日常生活的创造性活动。当有人问布莱希特如何完全实践"疏离效果"时,他回答说:"那我得要将演员完全彻底地革新,同时也需要演员和观众有一个足够高的自觉程度和了解辩证性思考等等条件才行……"①

3. 格洛托夫斯基:现代表演艺术发展的高峰

格洛托夫斯基在世界戏剧理论和实践中占有不寻常的位置。戏剧学者沈林先生认为:"若论对戏剧和表演观念所造成的影响,很少有艺术家能同耶日·格洛托夫斯基相比。"②台湾格洛托夫斯基研究专家钟明德先生则认为:20世纪戏剧革新家中至今还能对剧场有发言权的,只有格洛托夫斯基和阿尔托二人。在阿尔托天才的预言和"戏剧重影"的隐喻之后,格洛托夫斯基又回到系统表演方法的探索,其演员训练理论与剧场观念,与斯坦尼斯拉夫斯基、梅耶荷德、巴尔巴等人前后辉映,构成表演中心论和演员训练者的连续统一体。格洛托夫斯基的"质朴戏剧"把戏剧的本质思考和探索推到了斯坦尼斯拉夫斯基之后的另一种极致,创造了斯坦尼斯拉夫斯基表演体系之后的又一戏剧表演理论的高峰。如果说斯坦尼斯拉夫斯基体系代表了西方现代戏剧传统发展的高峰,阿尔托开始彻底反叛这个传统,向东方和远古寻求新的戏剧方法,那么,格洛托夫斯基是一个真正精通西方戏剧传统、又熟习东方戏剧与文化的人。他早年在苏联学习斯坦尼斯拉夫斯基表导演体

① [德]贝托特·布莱希特《小工具篇》,张黎译,《布莱希特戏剧论文集》,柏林与法兰克福苏尔卡普出版社,1948年;译本,中国戏剧出版社,1963年,第143页。
② 耶日·格洛托夫斯基《戏剧是环球旅行》,项龙译,《戏剧》2003年第2期,第20页。

系,后来又研究了布莱希特的理论,同时还研究了欧洲其他各种优秀的表演方法。然后,他到东方深入了解中国京剧、日本能剧、印度民间古典戏剧与柔技;他还研习东方神秘主义哲学和各种秘术,如瑜伽、禅定、气功、太极拳等。他是斯坦尼斯拉夫斯基之后又一个十分严谨认真、脚踏实地而又博大精深的戏剧大师,也和斯坦尼斯拉夫斯基一样创造了一套演员训练的理论和方法,包括形体练习、塑性练习、面部表情练习和发声练习等,但他拒绝体系或系统化等说法。对于戏剧他要进行的是彻底革新与实验,其精髓是还原戏剧的本质,创造一种深层富裕的质朴戏剧。

格洛托夫斯基在回忆早年的戏剧启蒙经验时,主动地认祖归宗:"当我还是戏剧学校表演系的学生时,我全部关于戏剧的基础知识,全是来自于斯坦尼斯拉夫斯基。就如同其他演员一样,我曾是那样地被斯坦尼斯拉夫斯基附身。我是他的狂热崇拜者。我相信在斯坦尼斯拉夫斯基那里存在着能开启所有创造性大门的钥匙……我尽所有的可能去理解他所说的每一句话和所有论述他的相关文字。"①格洛托夫斯基几乎在每场演讲中都不断地强调他与斯坦尼斯拉夫斯基的传承关系(血缘关系),强调斯坦尼斯拉夫斯基对他的深远影响。在《迈向质朴的戏剧》中说:"事实上,很少有表演的方法,发展最高的是斯坦尼斯拉夫斯基的方法。斯坦尼斯拉夫斯基提出了最重要的问题,也提供了他自己的答案。"②斯坦尼斯拉夫斯基"是戏剧表演方法的第一个伟大的创始人,而我们这些卷入到戏剧问题里的人,除了对他提出的问题作出个人回答外,别无更多的事情可作"③。诚然,格洛托夫斯基的表演理论和方法是以斯坦尼斯拉夫斯基体系为基础的发展,特别是对"形体动作表演法"的发展,形成了自己更加复杂精密、沟通外在与内在的"形体动作"。斯坦尼斯拉夫斯基由于生命和时代的局限,对表演中演员的身体与精神的探索随着生命终止不得不停止,留下一些意味深长、发人深省的预言与问

① See Tomas Richards, *Travailler avec Grotowski sur les Actions Physiques*, Preface et Essai de Jerzy Grotowski, Actes Sud, 1995.
② [波兰]耶日·格洛托夫斯基《迈向质朴的戏剧》,[意]尤金尼奥·巴尔巴编,魏时译,刘安义校,中国戏剧出版社,1984年,第161页。
③ [波兰]耶日·格洛托夫斯基《迈向质朴的戏剧》,[意]尤金尼奥·巴尔巴编,魏时译,刘安义校,中国戏剧出版社,1984年,第72页。

题,如有机天性的秘密等;格洛托夫斯基的探索从斯坦尼斯拉夫斯基停止的地方开始,他首先发展"形体动作表演法",然后揭显有机天性的秘密,从而创造出质朴戏剧的美学与方法,把现代表演艺术理论推向了高峰。

(1) 从斯坦尼斯拉夫斯基到格洛托夫斯:形体动作表演法的发展[①]。

1985 年,格洛托夫斯基在纽约做了一场关于斯坦尼斯拉夫斯基的专题演讲,提到斯坦尼斯拉夫斯基的传承弟子多波尔果夫(Vasily Toporkov)在演出托尔斯泰的《教育的成果》中,建立连续的形体动作,将一场冗长的独白转变成一场精彩激烈的战斗。格洛托夫斯进一步强调"形体动作"是演员这个职业的不二法门。一个演员必须有能力去重复执行形体动作线,而且每一次都必须生动和精确。形体动作线就像演奏者的乐谱一样,必须一个细节一个细节地制定下来,并且完完全全地被记忆下来,演员必须将整个形体动作线的"总谱"吸收消化到倒背如流的程度。为了掌握"形体动作"的关键点,格洛托夫斯基说:"我们必须得清楚知道什么不是'形体动作'",即用排除和类比法阐明什么是"形体动作",着重区分了"形体动作"与活动、动作、姿势和示意动作的差异。

首先,活动不是"形体动作"。如擦地板、洗碗或抽烟斗,这些都不是"形体动作",而仅是些活动。"形体动作"必须是一系列依循行为逻辑做出的动作,而不是完成某项任务的日常活动;但一个活动可以变成一个"形体动作"。比如,有人向你提出一个令你不知所措的问题,而你为了争取时间回答,便做出拿起烟斗、清除烟垢、点燃烟草等准备抽烟的动作,然后再回答那个令你难堪的问题,这样种种准备抽烟斗的活动,就变成了"形体动作"。围绕着一个主题,按照行为逻辑做出一系列放大了的细小动作,这样活动就变成了"形体动作"。

其次,"形体动作"与姿势的差异。姿势只是躯体外在的动作,并非从躯体的内部产生出来,而是从躯体的周边产生出来。格洛托夫斯基举的例子

[①] 本小节在笔者全面研究斯坦尼思拉夫斯基体系和格洛托夫斯基的表演理论基础上,同时参考蓝剑虹《回到斯坦尼斯拉夫斯基——人作为一种技艺》第四章附录一《维特兹论"形体动作"》和附录二《果陀斯基论"形体动作表演法"》,唐山出版社,2002 年,第 211—251 页;原文引用同出以上文献,如无需要特别说明之处,恕不一一另注。

是，在一个真正的农夫和从未做过粗活的城市人之间，后者往往只是做出姿势而非"形体动作"，而这不是"活生生的"：

> 请你们仔细地观察：城市里的人常常只做一些姿势，如握手（格洛托夫斯基做握手状，伸手的动作是由手部开始的）。但是，农人伸手的动作则是由躯体内部开始的，就像这样（格洛托夫斯基第二次示范伸手的动作，其运动则是先从躯体的内部开始，再经过手臂，最后再传达到手部的肌肉的运作）。这是一个非常大的差异（我本人是由一位出身农民的波兰演员身上观察到的）。①

最后，"形体动作"和行动之间也存在差异。"形体动作"应包含的元素是：动作、反应和行动线，而不仅仅是一个动作。表演就是在情境中建立完整的系列的"形体动作"。格洛托夫斯基举例说，"如果我朝向那个门走去，这只是一个行动"；但在舞台上，走向那门必然产生演员与观众之间反应态度的联系，比如，是为了抗议听众所提出的某个问题，或为了威胁听众将中止这场演讲，在走向门时，还可能对观众投注一个"监看式的眼光"或倾听，以了解此威胁行动是否达到效果。这就将产生一系列的形体动作，而不只是一个行动而已。

最重要的是，格洛托夫斯基找到了形体动作的"内在驱动力"（impulsion）②。格洛托夫斯基提到自己的"形体动作"时说："其实这不是真正的斯坦尼斯拉夫斯基的'形体动作表演法'，但是，是'形体动作表演法'之后的东西。"斯坦尼斯拉夫斯基将其工作重心完全放在从剧本所提供出来的情境和内部情节（即"潜台词"）来进行"人物的建构"工作，因此在他那里，演员首先必须考虑的是：当我自身处于剧中角色的情境下，什么会是我应该执行的形体动作？但在格洛托夫斯基那里，演员并不寻找角色的建构，如果观众看见了人物的存在，那是由于剧中的蒙太奇的效果在观众心理上产生的。例如，质朴戏剧的典范演员奇斯拉克（Ryszard Cieslak）在《忠贞的王子》的

① 见格洛托夫斯基在 Santarcangelo 的演讲，转引自蓝剑虹《回到斯坦尼斯拉夫斯基——人作为一种技艺》，唐山出版社，2002 年，第 233 页。
② 格洛托夫斯基的传承弟子理查兹认为关键在于格洛托夫斯基找到了形体动作表演法的"内在驱动力"。

演出中,事实上,奇斯拉克根本没有在演出卡尔德隆(Calderon)的悲剧中的王子,而是演出一段其个人的回忆,一个关于他个人生命中很重要的事件。可见,其根本差异在于:在格洛托夫斯基那里,剧本只是一种演出的契机,演员和表演才是真正的中心;而在斯坦尼斯拉夫斯基那里,仍然没有摆脱剧本的重要影响。理查兹描述道:"在这个时期与格洛托夫斯基的学习,我们从我们个人的回忆中去直接地产生情节。从演出中,我们回忆起我们生命中的某个时刻,或是某个曾与我们很亲近的人,或是我们幻想中的一件从未发生过但是相当具体的事件,一件我们一直期待它会发生的事件。我们透过形体动作建构这些事件的架构。……这些工作的重点不是在人物角色的建构,而是在于组建形成一个个人事件的结构,从中,演出者得以接近某一发现的起点。这些必须形成一个可被重复的结构。"既不寻找角色人物的建构,也不寻找"非-人物"(non-personnage),这是格洛托夫斯基"形体动作"对斯坦尼斯拉夫斯基的质的飞跃。那么,格洛托夫斯要寻找的是什么呢?他说:

> 一个进入创造之道的入口,建立在从我们自身身上发现一个古老的形体性(corporeite),在那里我们可以与一个强烈的始祖脉络重新联系起来。我们因此并不处于人物角色之中,也不是处于"非-人物"之中。从某一细节出发,我们能在我们身上发现另外一个人:祖父或是母亲。一张照片,对皱纹的回忆,某一声音的遥远回音,能让我们重建出此一形体性。①

那么,斯坦尼斯拉夫斯基与格洛托夫斯基的"形体动作"有何异同?第一,在斯坦尼斯拉夫斯基那里,形体动作表演法是让演员在舞台上建构一种"真实生活",一个现实主义幻觉剧场的表演方法。而对于格洛托夫斯基,形体动作则是一个去发现和溯源、建构古老的形体性的工具,即演员在舞台上建构的形体性,是从一个人们所熟悉的形体性,如演员或角色的,到仿佛陌生的形体性,再到似乎又存在于遥远记忆的古老祖先的形体性,通过溯源之

① Tomas Richards,*Travailler avec Grotowski sur les Actions Physiques*, Preface et Essai de Jerzy Grotowski, Actes Sud, 1995, p.128. 蓝剑虹《回到斯坦尼斯拉夫斯基——人作为一种技艺》第四章附录二《果陀斯基论"形体动作表演法"》,唐山出版社,2002年,第237页。

旅,使遥远记忆复现(reminiscence)①,回忆起最初仪式的起源场景,发现某些与起源相联系的事物。这是格洛托夫斯基赋予形体动作,或者说赋予戏剧的使命。第二,格洛托夫斯基重新定义了"机体性"(organicite)这个概念。斯坦尼斯拉夫斯基体系中的"机体性"这个术语,意指"常态"生活中的种种自然法则,通过结构组织安排呈现于舞台上,成为一门艺术。格洛托夫斯基的"机体性"指涉某种内在驱动力,即如同内在驱力之流的潜在力量,一股几乎纯粹生物性的力量,它来自躯体内部而向外部驱动着,朝向构成一个明确的形体行动的完成。关于这个内在驱力的问题,是格洛托夫斯基和斯坦尼斯拉夫斯基不同的关键点。斯坦尼斯拉夫斯基认为原证和完整的动作会从内在驱力中产生出来,由人的有机天性所创造。格洛托夫斯在此基础上论及内在驱力:

> 在每个细小的形体动作之前,都存在着内在驱力。这里,存在着一个很难加以掌握的某种秘密,因为内在驱力是一种在皮相之下的一种反应,我们惟有在它展现成形体动作时才能看见它。内在驱力是如此复杂,以至于我们不能说它是纯然来自形体(corporel)领域的。②

格洛托夫斯基进一步界定内在驱力:这是一种从内往外动的动力,产生于形体动作出现之前,也就是一个形体动作尚处于从外部无法察觉时,但是已经存在于身体内部的状态,不然,形体动作就会变成一个因袭惯性的动作,变成仅是一个姿势而已。从内在驱力练习形体动作,所有的动作就扎根于躯体之中。内在驱力,对格洛托夫斯基来说,是某种产生自躯体内部,甚至微妙而难以捕捉的东西,它似乎并非纯然来自形体的领域。事实上,斯坦尼斯拉夫斯基晚年也朦胧地认识到这一点,他提出了有机天性的秘密。他说有机天性的表演是一种从意识到下意识的表演,但最后表征的形体动作,还是与躯体的外围联系起来,如"眼神和手势"等。当格洛托夫斯基还是年轻导演在莫斯科学习时,他听说斯坦尼斯拉夫斯基在年迈时曾在一场练习中以内在驱力化身成一只老虎,那"老虎"(斯坦尼斯拉夫斯基)几乎一动不

① 此为柏拉图哲学用语,转引自蓝剑虹《回到斯坦尼斯拉夫斯基——人作为一种技艺》第四章附录二《果陀斯基论"形体动作表演法"》,唐山出版社,2002年,第237页。
② 转引自蓝剑虹《回到斯坦尼斯拉夫斯基——人作为一种技艺》,唐山出版社,2002年,第239页。

动,但却具现出老虎的种种内在驱力:寻找猎物、准备跃起和攻击等内在的驱力。但是斯坦尼斯拉夫斯基因为死亡终结了他的工作,未曾在内在驱力的方向上深入研究。格洛托夫斯基进一步研究表明,演员是在寻找生命中的本质性的能量之流;内在驱力是深层地根植于躯体的内部,表演时从内部向外部延展开来。格洛托夫斯基所破译的有机天性的秘密,是向非日常生活的丰富性开放的躯体中寻找其机体性的驱力。更具体地说,格洛托夫斯基认为内在驱力是与正确的松弛-紧张的力相联系的。一个内在驱力是在紧张的状态中出现的。当我们有所念头想要做某一行动时,便在躯体内部存在着相应的、蓄意朝外的一股张力。格洛托夫斯基在1986年的演讲中谈及张力状态-意向这个概念。他举了19世纪末波兰一位伟大的心理学家欧修罗维奇(Ochorowicz)致力于研究超能力现象:关于远距离移动的能力,也就是让人感觉到物体在自动移动的现象,研究结果与超能力毫无关系。物体让人感觉在移动,这是因躯体中的张力状态所产生的。斯坦尼斯拉夫斯基把内在驱力看作是一种有机天性的秘密,但在其有生之年并没有完全揭开这个秘密。格洛托夫斯基则真正把内在驱力视为表演的词素(morpheme),词素是某种事物中的片段,一个基本的片段。那就如同是事物的基本度量单位。简言之,形体动作中的内在驱力就是表演的基本度量。这是因为斯坦尼斯拉夫斯基是将形体动作放置于一般日常生活关系的脉络中:运作于由社会性习俗制约和日常生活的"现实"环境中的人际脉络之中。而格洛托夫斯基则倾向于寻找生命的本质性流动之中的形体动作,而非日常社会情境中的形体动作。在那生命之流中,内在驱力占据了中心地位。表演也从诉诸外在动作和姿势的摹仿,转向内在机体能量与生命的本质之流。这为通往巴尔巴的"前表现性"打开了渠道。

格洛托夫斯基与斯坦尼斯拉夫斯基另一个根本不同,在于"人物"(personage)的问题。在斯坦尼斯拉夫斯基那里,人物是诞生和存在于剧作家和演员的组合之中。演员通过"如果"和"我是"逐步进入剧作家所提供的戏剧情境中,通过幻觉剧场的认同作用,直到与剧中人物几乎一致,成为一个全新的人或舞台存在。而演员,当他"成功地在舞台上创造了与人物的合一,他将意识到,他完成了一件非常伟大的事迹,并从中获得最大的欢愉"。

这是斯坦尼斯拉夫斯基体系推论出来的表演观和艺术理想。但在格洛托夫斯基的戏剧演出中，剧本中剧作家所创造的"人物"只是用来保护演员的。演员并不需要去认同剧中人物。这在奇斯拉克的《忠贞的王子》中最为典型。演出中的"人物"是由剧中的蒙太奇所构成的，而且准确地说是在观众的心理想象中才出现；剧中人物形象似乎只是构成一个保护伞，让演员得以保护有其私密性和安全感。此外，人物的保护伞的运作方式可让观众以自身与演出相贴近的部分，去视见演员所隐藏的过程。

　　斯坦尼斯拉夫斯基和格洛托夫斯基的重要区别或许是：斯坦尼斯拉夫斯基的表演艺术属于日常生活和社会性规范中的情境，而格洛托夫斯基的表演艺术却进入了非日常生活情境。演员的艺术，不是非得局限于写实性的情境、社会性的规则和日常生活之中。理查兹谈到：艺术的层次与质量越是高，他就越是深入于写实的基础之中和越能进入常态之外的领域：那纯粹驱力的活生生的流动之中。这是格洛托夫斯基与演员的工作中真正吸引人的地方。但是，要让演员的艺术达到此一高度，必须将其基础建立在斯坦尼斯拉夫斯基的形体动作表演技术之上，而且为了朝向另一更高的层次，认识此一基础更是绝对必要的。在日常生活中，每一个形体动作都是转瞬即逝的，而且常常是处于无意识状态的。斯坦尼斯拉夫斯基体系要求演员应该观察日常生活中的行为方式、种种小细节和小动作，以及行为逻辑，以便在舞台上有意识地将行动建构出来。这个观察、分析和建构，将能够帮助他，如同一块跳板，让他进入真实的经验。在这真实之中，其情感能自然地回应他正在舞台上演出的种种行动。演员所作所为的整体，包含其种种有意识建构出来的细节和迸发出来的真实，将会对观众揭显出涉及我们的人性的条件中所特有的实在。由此可见，斯坦尼斯拉夫斯基是从对日常生活和社会规范的观察中，建立起他的戏剧体系的。这里的"形体动作"强调一个清明意识状态的准备工作所形成的架构的必要性。格洛托夫斯基认识到这是本质性基础的需求，无之就不能直接跃入无意识的领域而获得高品质的结果。但格洛托夫斯基在"实验剧场"里进行形体动作的练习演出时，他并不以形体动作去"反映"社会和世界，也不去反映日常生活中的现实细节，而是寻找一种原初的表达符号。他在《迈向质朴的戏剧》中说：

人的存在,在其震惊、冲突,在其惊恐,在其遭到致命威胁或是在其无限喜悦的时刻中,其行为反应是处于非日常化的状态的。人的存在,在这样的"最大的内在"状态中,会产生出清晰富有韵律的符号话语,并开始"跳舞"、"唱歌"。不是那些一般平常的姿势,也不是那些日常的自然本性,但是,是一种特属于我们原初表达的符号。用形式化技术的说法来说,它并不涉及到符号的增生,也不涉及到符号的累积(像东方戏剧中一样,符号会重复出现累积)。在我们的工作中,我们透过删除过滤掉那些遮蔽了纯粹内在驱力的日常行动,来萃取出此一符号语言。[①]

至此我们看得很清楚,在格洛托夫斯基那里,形体动作是一扇进入活生生的内在驱力之流的门,而不是用来重新建构日常生活的。格洛托夫斯基在斯坦尼斯拉夫斯基作为构造幻觉剧场演出方法的形体动作中,发现了形体动作的另一个层面的存在,它与内在驱力之流有着更多的联系。格洛托夫斯基认为,尽管演员必得在日常生活中去审视自己和他人的行为动作,但是一旦置身于舞台之上,不管是在演出还是训练时,都不应该在自身之中建立一个内在的观察者。此一自我观察者将是演员工作一个可怕的敌人,因为它会阻碍其自然自发的行为反应。被称为斯坦尼斯拉夫斯基第二的格洛托夫斯基,不仅十分清楚透彻地了解斯坦尼斯拉夫斯基的发现,而且继承和突破了斯坦尼斯拉夫斯基的成果,而不是去重复他曾经做过的而已。

(2)现代表演艺术发展的高峰:质朴戏剧的美学和方法。

格洛托夫斯基踏入戏剧界第一个十年(1959—1969),在意大利小城欧柏尔创立了"十三排剧坊",共排演了十几个作品:《奥菲斯》、《该隐》、《神秘滑稽戏》、《莎恭达萝》、《祖灵祭》、《柯迪安》、《卫城》、《浮士德博士》、《哈姆雷特初探》、《忠贞的王子》、《启示录变相》等。这十年格洛托夫斯基不仅琢磨出一套编、导、演、设计的剧场方法,而且逐步凝聚成具有划时代意义的"质朴戏剧"美学,具体而言,是《迈向质朴的戏剧》一书所展示的戏剧思想:还原戏剧的本质,创造一种深层富裕的"质朴戏剧"。"质朴戏剧"的美学和方法

[①] 转引自蓝剑虹《回到斯坦尼斯拉夫斯基——人作为一种技艺》,唐山出版社,2002年,第250页;参阅[波兰]耶日·格洛托夫斯基《迈向质朴的戏剧》,[意]尤金尼奥·巴尔巴编,魏时译,刘安义校,中国戏剧出版社,1984年,第8页。

可从三个方面理解其独特的理论建树,即质朴的戏剧、圣洁的演员和理想的观众,把戏剧的本质思考和探索推到了斯坦尼斯拉夫斯基之后的另一种极致,创造出现代戏剧表演理论的高峰,成为20世纪下半叶戏剧人类学最重要的方法论支点。

a. 质朴的戏剧。质朴戏剧产生的背景是20世纪新兴媒体如电影、电视的竞争,使戏剧面临了空前的危机,各种繁复、炫目的解决方式层出不穷,如艺术剧场、政治剧场、整体剧场、多媒体制作等。格洛托夫斯基的方式是追寻"纯戏剧"的观念,把他的戏剧实验名为"质朴",表明与当时愈演愈烈的豪华舞台及其诉诸感官的戏剧显著不同的特征。之所以称为"质朴的"戏剧,原因就在于跟综合一切艺术的"富丽的"戏剧不同,他的这种戏剧已精简到一些根本性的东西,把可以抛弃的东西如布景、服装、化装、音乐、灯光效果,甚至剧院本身尽可能削减,结果就只剩下演员是表达戏剧体验的核心。演员用他的身体、声音来刺激观众,震脱他们的社会面具,让观众与演员一同进入某种忘我的狂喜状态。格洛托夫斯基独辟蹊径,他的方法很符合1960年代极简主义艺术家的理想——"少就是多"(Less is More):戏剧如果能够存活,它不是要跟电影、电视争奇斗艳,而是要回到电影、电视所无法取代的东西,即"活生生的演员和活生生的观众的直接面对面交流"这个剧场本质。格洛托夫斯基认为,戏剧无论怎样大量地扩充和利用它的机械手段,它在工艺上还是赶不上电影和电视的。所以,质朴剧场拆除了从舞台到观众席上的诸多设备,在每次演出中,为演员和观众设计新的空间,戏剧成了演员与观众的基本关系:

> 经过逐渐消除被证明是多余的东西,我们发现没有化装,没有别出心裁的服装和布景,没有隔离的表演区(舞台),没有灯光和音响效果,戏剧是能够存的。没有演员与观众中间感性的、直接的、活生生的交流关系,戏剧是不能存在的。①

"质朴"的戏剧产生于消除和剥去的过程,但"这个基本原则被扩展为远

① J. Grotowski, *Towards a Poor Theatre*, London:Methuen, 1969, p.9.

远超过不必要的舞台装饰的移除或对其他艺术形式,如文学或建筑的拒绝"①。当戏剧的定义还原到只是演员与观众的基本关系,质朴的方法首先是演员靠自己的身体和心理力量表演,消除不必要的元素甚至扩展为超越表演者日常行为和个性的表演技巧,格洛托夫斯基把质朴戏剧的方法分成可以言说部分(第一技术)和不可言说部分(第二技术)。第一技术即剧场技艺,指声音和身体的各种可能性,以及由斯坦尼斯拉夫斯基传下来的各项心理技术,和由格洛托夫斯基发展了的形体动作表演法,它是各种训练过程修得的结果;第二技术目的在释放出一个人内在的"精神"能量。演员藉着主观性(subjectivity)之克服,进入巫师、瑜伽行者和玄密主义者所知悉的身心合一领域。这不是技巧问题,而是身心障碍的根除:把演员的身心完全剥开,把奋发的精神引向极点,消除演员身体器官对他的心理作用的阻力。其结果是在从内心冲动到外部反应之间的时间推移中得到了自由,内心冲动成为外部反应,身体在逝去,观众看到的只是一系列的冲动。演员处于这种表演状态时,不是"想要那样演",而是"不得不这样演"。为此,质朴的戏剧需要经由否定而达到肯定的"剥减法"(via negativa,意为把不属于自己本性的事物去掉,结果就会在最深处找到自我)而获得。在此演员甚至除去了在活动中的一切意图,不是竭力或开始取得一种训练/状态,而是演员"放弃不这样做"(resigns from not doing it)。质朴的戏剧剥去戏剧非本质的一切东西,显露出埋藏在艺术形式特性中深邃的宝藏,一种纯粹的戏剧形式:

> 在戏剧中的质朴,去掉所有不是戏剧最本质的东西,在我们面前所揭示的不仅是戏剧表达方法的脊梁(最重要的部分),而且是深刻的丰富,存在于非常自然的艺术形式中。②

自此,"质朴"的意义已经昭然若揭。首先,格洛托夫斯基使用"脊梁"这个词,表明质朴戏剧作为一种根本骨架,存在于整体戏剧富裕的表象之下,是一种豪华落尽见真淳的新鲜创造。当然,质朴的戏剧是富裕的,但这种丰

① Jane Miling and Grahamley,*Modern Thearies of Performance—From Stanislavski to Bool*,Printed and Bound in Great Britain by Creative Print and Design(wales),ebbw vale,2001,p.125.
② J.Grotowski,*Towards a Poor Theatre*,London:Methuen,1969,p.21.

富是在更深层次的方式上。因为质朴戏剧自身的丰富和满盈,就不需要借助其他艺术手段和任何修饰,戏剧表演还原了演员身体表演的本质意义;同时表演是"拉向极端的某种张力",演员彻底地除去所有的矫饰,全然地奉献出自己。这是种"出神"(trance,或可译为"人神","出"与"人"在此无异)技术——演员融会贯通"从他自己的存有和本能最隐秘的层次所涌现的所有身心力量"的技巧,让这些身心力量在某种"半透明"的状态之下涌现出来。其次,"质朴"戏剧作为一种"非常自然的艺术形式",隐含了质朴的形式是一种道德上更好的形式,演员运用超越日常的身体技巧表演,不再是出卖他或她自己,成为"艺术的娼妓"。最后,质朴戏剧也意为一种苦行的途径,用来拒绝商业戏剧的市场化和演员作为一种物体的交换。在巴尔巴《戏剧的新约》中所理解的"质朴戏剧",更直接地表述为"否定中产阶级的生活标准的观念,它提出用道德财富取代物质财富"。这样,在某种程度上,"质朴"戏剧通过抗拒大众市场的诱惑,而把自己限制在精英受众:"那些既不是寻找娱乐也不是追求文化商品的人们","这样我们留给圣洁的演员质朴戏剧的状态"[①]。可见,质朴戏剧对大众传媒的拒绝,也符合20世纪下半叶美国和西欧的一些有抱负的戏剧家寻求和发展戏剧无法被其他艺术所取代的本质特征,作为与电影、电视等大众化艺术形式对峙的理想。

b. 圣洁的演员。格洛托夫斯基区分了两种演员:妓女演员(courtesan actor)和圣洁演员(holy actor)。因为演员的艺术媒体是他/她的身体,如果他的"艺术"不到家,只是哗众取宠,博得名利,那么跟靠身体赢利的妓女就没有根本差别。格洛托夫斯基的这个说法很尖刻,但他的深层意思是:演员应该成为真正的表演艺术家,也就是圣洁的演员。演员首先是通过身心技艺的磨炼达到"圣洁"的。格洛托夫斯基在1964年间的访谈中说:

> 我们的剧场非常重视演员的训练,以及探讨演技的基本法则。除了排演之外,所有的演员每天都要做两三个小时的身体练习……这种探讨像是种科学研究,目的是要找出左右人类表达能力的一些客观法则。我们的入门材料是斯坦尼斯拉夫斯基、梅耶荷德和杜林所发展出

① J. Grotowski, *Towards a Poor Theatre*, London:Methuen, 1969, p.41.

来的一些表演方法体系,中国、日本、印度传统剧场和欧洲默剧(如马歇·马叟)的特别训练方法……以及心理学家有关人类身心反应方面的研究成果(譬如荣格和巴甫洛夫)。①

经由这些"基本法则"、"入门材料"和"客观法则"的锻炼,"质朴戏剧"的演员成为身心技艺的大师。理查·奇斯拉克(Ryszard Cieslak)就是质朴戏剧的演员典范,被称为"在质朴剧场的针尖上跳舞的天使和雄狮"②,其代表作是《忠贞的王子》。波兰剧评人克列拉(Jodrf Kelera)看了《忠贞的王子》,认为在奇斯拉克"天启的"创作中,格洛托夫斯基的理论变得具体可察,人们不仅看到他的方法,更看到了美丽的成果。特别是不仅其技术方面的成就令人折服,而且某种演员工作精神上的逾越行动、探险、升华或某种深层心理物质的转化等论述变得无可置疑。他描述忠贞的王子这个角色:

> 演员散发出某种"精神之光"——我不得不如此说;在这个角色最终极的几个瞬间,所有的技艺仿佛披上一层内在之光,不可思议;演员似乎随时即将登化而去……他置身某种恩宠之中,而他身边的诸般亵渎侮慢、种种倒行逆施——这种"残酷剧场"全都登化为恩宠中的剧场。③

大部分人对奇斯拉克的印象多来自于他《忠贞的王子》的演出剧照或影像,仿佛他的长相、身体、气度一开始就是这么俊美悲伤、清新脱俗、才华横溢。事实上,根据巴尔巴的说法,奇斯拉克刚到欧伯尔小镇时,充其量是个二三流演员。更为重要的是,在奇斯拉克的表演中,人们观照到某种近乎"出神"的表情、身段和赤裸裸无遮掩的"真相",此即格洛托夫斯基所说的某种"透明"或"半透明"的身体状态。在这种状态下,演员"自己的存有和本能最隐秘的层次涌现的所有身心力量"④汩汩流出,叫观照者动容或当下照见自己。这种表演跟巫术(shamanism)或仪式(ritual)一脉相通,即格洛托夫

① Zbigniew Osinski, *Grotowski and His Laboratory*, trans. and abridged by Lilliann Vallee and Robert Findlay, New York, PAJ Publications, 1986, p.70.
② 参见(台湾)钟明德《神圣的艺术》,扬智文化,2001年,第37—57页。
③ Grotowski, *He Wasn't Entirely Himself*, Flourish, 1967, p.64. 根据钟明德译文。
④ E. Barba, *Land of Ashes and Diamonds*, Aberystwyth, Black Mountain Press,1999, p.92.

斯基再三强调的"整体行动",而表演者即"圣洁的演员"。大导演彼得·布鲁克说:一张理查·奇斯拉克的照片,就是未来许多世代的年轻演员必须挣扎地效法和超越的里程碑①。在神圣的艺术逐渐失传的时代,格洛托夫斯基、奇斯拉克让世人重新看见这个濒临绝种的艺术。波兰戏剧学者塔迈尼(Taviani)直截了当地指出:正是格洛托夫斯基点石成金,使奇斯拉克成为20世纪的奇迹演员,而且人们应该藉此机会反省20世纪剧场的某些较不寻常的特征。

 伟大的悲剧演员奇斯拉克确实是格洛托夫斯基"质朴戏剧"的杰作!格洛托夫斯基继续着演员中心论的戏剧观念,而且延续着斯坦尼斯拉夫斯基演员需要训练和准备的思想。他说:"即使我们不能教育观众——不能在系统意义上教育他们,但至少——我们能教育演员。"②"演员的教育"一词经常出现在文本中。演员训练的思想与方法,从表层上看是继承了斯坦尼斯拉夫斯基的"自我修养"(work on yourself),但是仔细地看在格洛托夫斯基这里,演员的训练不只是为了建构起一种内心体验的戏剧形式(如斯坦尼斯拉夫斯基那样),或一种不同于日常生活的身体技巧(如巴尔巴那样),而是演员的教育与训练就是它的目的本身。在"自我修养"中,格洛托夫斯基强调的是"自我"。对于演员和演出人,甚至扩展为观众,它的功能是作为一种治疗术的手段,是"一种自我提升的积极形式"③。在早期的《戏剧的新约》中,描述格洛托夫斯基建立戏剧学校,训练演员从十四岁之前开始,在他们"身体成形"之前,设计出一系列的实践、练习,并且通过人文教育进行一种激发,唤醒他们的敏感。这种学校安排"一个心理分析者和社会人类学者",提供对演员身心发展的服务和帮助。在后来的文章中,他开始探讨和重新阐明他自己独特的教学法:

 (演员)的成长由观察、好奇与震惊和得到帮助的渴望所参与;我的成长规划他,或更是发现他——而我们共同的成长成为一种真理的揭示。这不是教导一个小学生,而是完全的对另一个人开放,在此一种

① Peter Brook, *La Tempete*, adapted by Jean-Claude Carriere, Paris, 1990.
② J. Grotowski, *Towards a Poor Theatre*, London:Methuen, 1969, p.33.
③ J. Grotowski, *Towards a Poor Theatre*, London:Methuen, 1969, p.213.

"共享和重生"的现象成为可能。①

格洛托夫斯基的指导方法是启发性的,他作为表演者教师的角色是积极的,不是积极地教,而是积极地观察和反应。同时,格洛托夫斯基还是个活跃的研究者,"演员似乎被还原到最后的地位变成是实验的材料"②,格洛托夫斯基的研究,是为了发掘和揭示什么是演员所能被发现的,他与演员之间是一种相互"完全开放"的性质,是马丁·布伯所说的"我与你"的相遇③。格洛托夫斯基试图寻找创造过程的"客观法则","迫使那些希望创造的演员精通一种方法"④。然而,格洛托夫斯基不赞同演员的"诀窍"或"怎样教导"等操作指南之类的东西。格洛托夫斯基所强调的,是他的"方法"是一种态度,即演员应该被带到他们的工作状态中,"这种态度必须放在优先于任何形体活动的地位,训练或表演的位置则处于这种内在态度之次"。而且,格洛托夫斯基反对精神和身体的分裂,而致力于提供一种工作方式消除这种二分法。最后,应该理解所谓"圣洁的演员"是一种隐喻的说法。格洛托夫斯基说:

> 不要误解我的意思。我谈到"圣洁"不是作为一种信仰者,我意为一种"世俗的圣洁"。⑤
>
> 人们必须求助于一种隐喻的语言说在这个过程中决定性的因素是谦卑,一种精神的性向。⑥

格洛托夫斯基给斯坦尼斯拉夫斯基起了一个绰号叫"世俗的圣人",指出演员通过个人技艺能照亮别人,就会变成一种"精神之光"的源泉⑦。格洛托夫斯基评价阿尔托真正了解"神圣戏剧的真实经验",是那种自发性与纪

① J. Grotowski, *Towards a Poor Theatre*, London: Methuen, 1969, p.25.
② Jane Miling and Graham Ley, *Modern Thearies of Performance—From Stanislavski to Bool*, Printed and Bound in Great Britain by Creative Print and Design (wales), ebbw vale, 2001, p.128.
③ 参见马丁·布伯《我与你》,陈维纲译,生活·读书·新知三联书店出版社,1986年。
④ J. Grotowski, *Towards a Poor Theatre*, London: Methuen, 1969, p.96.
⑤ J. Grotowski, *Towards a Poor Theatre*, London: Methuen, 1969, p.34.
⑥ J. Grotowski, *Towards a Poor Theatre*, London: Methuen, 1969, p.37.
⑦ J. Grotowski, *Towards a Poor Theatre*, London: Methuen, 1969, p.20.

律的相互增援①。格洛托夫斯基分享了这个途径,但他没有跟随阿尔托隐喻的狂热,而是回到表演问题,及其与演员的相遇与交战。格洛托夫斯基使用的古典文本经常被处理为一种"适合他自己的天性"②的相遇和支配,这种经验有如"在镜子里看自己,在我们的思想和传统中,而不仅仅是过去时代人们的思想和感觉的描述"③。可见,格洛托夫斯基的表演理论及其对演员的期待和训练,具有自己独特的风格,而不仅仅是"戏剧规则的发现和运用"④。最终,格洛托夫斯基把自己置于演员训练者的连续统一体之中,这个统一体往前延伸到斯坦尼斯拉夫斯基、杜兰和梅耶荷德等人,往后则是谢克纳、巴尔巴等开创的戏剧人类学方向。

c. 理想的观众。格洛托夫斯基在《迈向质朴的戏剧》中假设他的工作拥有一些由志趣相投组成的观众。一种作为参与者的观众具有一种正确的态度聚集而来,正如演员被期待具有同样正确的态度,而且将能够认识集体的神话,将为一个自我分析的动作做准备,这种动作在他们所有人之中通过一定数量演员的表演能够被激发出来⑤。这本书包含了理想的演员和观众配置的图解,反映了格洛托夫斯基的理论抱负。一些图示在观众组中画了箭头标志,表明他们相互之间的关系,而且描绘演员与观者之间的渗透⑥。戏剧实验设置了一种为了演员也为了观众的演出,在此没有幻觉主义的位置。这本书也客观展现了真实的观众成员在表演现场的照片中,捕捉到他们多种多样的反应、姿态和相互关系,说明一种比格洛托夫斯基的言辞所允许的更复杂的群体。观众的在场也深刻地影响了舞台布景。在1964年的《戏剧的新约》中,格洛托夫斯基倡导通过形体的接近,在形体和哲学感觉两方面"废除观演距离的方式"。然而,形体的接近不总是减少演员与观众之间的隔阂。到了1967年,格洛托夫斯基已发展了一种演员与观众多样化的群体关系,而观众已经被挑选扮演多种角色。与此同时,演员力图除去自己的面

① J. Grotowski, *Towards a Poor Theatre*, London:Methuen, 1969, p.89.
② J. Grotowski, *Towards a Poor Theatre*, London:Methuen, 1969, p.58.
③ J. Grotowski, *Towards a Poor Theatre*, London:Methuen, 1969, p.52.
④ J. Grotowski, *Towards a Poor Theatre*, London:Methuen, 1969, p.18.
⑤ J. Grotowski, *Towards a Poor Theatre*, London:Methuen, 1969, p.42.
⑥ See J. Grotowski, *Towards a Poor Theatre*, London:Methuen, 1969, p.126.

具和在观众成员中激发一种移情的自我揭示。把观众成员彼此联系在一起的东西是他们作为观众的作用,或者作为戏剧演出的见证人,正如格洛托夫斯基所铸造他们的那样。每一个表演者发展战斗式的挑战模式或"一种挑衅",在"和观众对抗",完成"一种在观众的立场真实的表演"①,但从来不是"为了"迎合观众。在写于1967年12月的《同美国人的交往》一文中,格洛托夫斯基倡导演员发展一种内在观众,一种"安全的伙伴",这"预示了对整个地支持参与戏剧实验的观众的放弃"②。此后,开始了类戏剧的探索。

质朴戏剧的理论与实践,表征了20世纪戏剧家对于"纯戏剧"观念的探索,于1960年代中开始震撼整个欧美前卫戏剧界,奠定了格洛托夫斯基西方戏剧大师的地位。质朴戏剧"否定的方式"(negative way)成为20世纪下半叶戏剧人类学最重要的方法论支点。

四、表演的科学化:尤金尼奥·巴尔巴表演的常见原理

尤金尼奥·巴尔巴(Barba),导演和奥丁剧院的创建者,经过二十多年的集中研究和实践,为了确定和阐明一种戏剧的科学(首先是表演的科学),巴尔巴名之为"戏剧人类学"。巴尔巴的戏剧人类学是一种关于表演美学的实用科学,处理的是戏剧人类学作为科学的方面。为此,巴尔巴创建了国际戏剧人类学学校(ISTA),这个学校从1980年开始组织工作坊,并且形成遍布世界的工作网络③。国际戏剧人类学学校里,采用一种新的方式来教导戏剧,训练演员,传播、改革和破译符号系统。"ISTA把世界各地的戏剧表演大师们聚集在一起,通过它们创造性的工作和作品,共同营造了一种研究、探讨和交流戏剧思想和方法的氛围"④;"研究人们在表演情境中的生物和文化行为:也就是,人们用不同于日常生活状态的一定的法则运用他们的身体

① J. Grotowski, *Towards a Poor Theatre*, London:Methuen, 1969, p.182.
② J. Grotowski, *Towards a Poor Theatre*, London:Methuen, 1969, p.203.
③ 在1980到1994年间,国际戏剧人类学学校一直在授课,长短不一,从一周到两个月:1980年在波恩;1981年在意大利的沃尔特拉和庞特德拉;1985年在法国的布卢瓦和马拉高;1986年在丹麦的霍尔斯特布罗;1987年在意大利的萨伦托;1990年在意大利的波罗尼亚;1992年在不列颠的布雷肯和卡迪夫;1994年在巴西的伦德里纳;1990年,国际戏剧人类学学校开始了一个新的活动,即"欧亚戏剧大学",并于1992年5月在帕多瓦举行了首次学术讨论会。国际戏剧人类学学校的研究成果收集在巴尔巴和萨瓦霍斯合编的《演员秘诀》中,1992。
④ Eugenio Barba, "L'Archipel du Theatre," in *Bouffonneries*, Carcassonne, 1982, p.81.

和心理表演"①。关于这些问题研究的主要资料来源是国际戏剧人类学学校的五次公开会议上讨论的问题,应该着重关注这些材料之间相互关联的巨大容量。五次会议是1980年,波恩;1981年,(意大利)沃尔特拉和庞特德拉;1985年,(法国)布卢瓦和马拉高;1986年,(丹麦)霍尔斯特布罗;1987年,(意大利)萨伦托。这些会议本身证明具有极强的实验性。戏剧人类学最主要的目标是为人类的表演行为寻找一种新的语言。西方戏剧自阿尔托开始,就主张追寻戏剧的神圣性和真实性所需要的一种语言,这种语言不能仰赖于自然的语言,或一种过度理性的书写途径。阿尔托呼吁要重新创造戏剧,这种戏剧要能触摸到生活,它不是任何人都可以创造的,这种创造需要一种准备。为了拒绝即兴的随意性或避免缺乏创造的生机与活力,戏剧语言的准备,"必须找到一种符号化的语言能够立刻属于创造者,那些在戏剧仪式中的参与者",和"像祭品在火柱上燃烧,通过火焰的光芒发出信号"的演员②。这种语言在梅耶荷德那里被叫作"象形文字",在格洛托夫斯基那里可能被叫作"表意文字",而在巴尔巴这里被叫作演员的"前表现基础"。巴尔巴的戏剧思想在各种著作中明确地表达出来,其中许多来自他的思考、发现和实践的总结,同时也结合了其他一些戏剧家的贡献。巴尔巴的理论,正如任何其他人的理论,拥有许多探索相似领域的同道者的研究成果,但未必分享共同的目标。在此应该提到谢克纳,而首先是格洛托夫斯基,为戏剧人类学作为一门科学铺平了道路。除了美学和实践的重要性,格洛托夫斯基质朴戏剧"否定的方式"(negative way)体现着关于演员科学研究的方法论支点。

戏剧人类学,特别被巴尔巴和在国际戏剧人类学学校的同事所实践的戏剧人类学,"是最系统化和雄心勃勃的对于布莱希特的政治理论化或符号学的机能主义的回应和反拨"③。它是20世纪下半期一种表演研究的科学化,但却是一种实用的科学。在此我们必须首先区分两个概念:严格科学与

① Eugenio Barba, "The Dilated Body," in *New Theatre Quarterly*, 1985, p.1.
② Artaud, Antonin, *The Theatre and Its Double*, trans. Mary Caroline Richards, New York, Grove Press, 1958, p.13.
③ Andre Helbo, *Approaching Theatre*, Indiana University Press, 1991, p.76.

实用科学。

(一) 严格的科学与实用的科学①

戏剧人类学作为一种科学,处理人类在一种表演情境中的行为。科学可以分成"严格"科学和"实用"科学,巴尔巴的戏剧人类学是一种实用的科学。因此,在进一步论述之前,让我们首先明确我们在上下文中所使用的科学的概念。在严格的意义上,"科学"(science)这个术语既排斥纯粹的哲学思想体系,也排斥经验主义的某些方法,即虽然建立在事实的基础上,但没有提供科学解释的方法。哲学的陈述是"从 a 推论出 b",实用的经验主义是"从 a 联想到 b",严格的科学陈述"从 a 必然产生 b"——作为一个因果的法则,科学的解释存在于原因的确定和功能的理解之中。根据这个定义,戏剧人类学不是一种严格的科学。它成为科学是根据我们前面所说的"实用经验主义"。在戏剧史上格洛托夫斯基首先引起人们注意,戏剧人类学原理的实用性特点。这种特点还可以表述为:如果"科学的科学"(也就是最严格意义上的术语)通过显示为什么 b 是 a 的结果而宣告它的有效性,那么,戏剧人类学的实用原理通过规定"做什么"和"怎样做"取得一种特定的结果,但不解释为什么这种结果发生。

如果考察"原理"的概念,我们可以确定实用科学与"严格"科学不同的两个方面的标志。一是关于原理与事实的关系。严格科学积累事实直到能够确定一个原理或改变一个原理,而从那时起,事实就不再必需。因为事实已经被原理所包含。实用科学则用不同的方法进行,事实的积累从不被原理所制约,因而通常实用科学的现象收集时间远比"严格"科学长。二是关于真实性与普遍性的概念。一个严格科学的原理不能只具有部分真实性,一旦同新的证据相抵触,它就失去了真实性和普遍性,也就失去了科学性。我们认为"进化论"是一个科学原理,那么,它是一连串公式在不同边界内全都是正确的。原理的真实性存在于为什么 b 必然跟随着 a 而出现的解释中;在"进化论"的原理中,不同的真实性涉及 a 和 b 不同的边界。一个实用的原理则不同:通过连续的相似性能够描述它作为一种进化论,实用的原理不阐

① See Andre Helbo, *Approaching Theatre*, Ⅲ. Theatre Anthropology, Indiana University Press, 1991, pp.77-78.

明一个给出的相互关联关系的原因，只给出它的存在和它的形态。当事实累积和变化，它继续不断更新它的公式而没有使先前的"相似性"无效。在科学的原理中，事实被垂直地组织起来；在实用的原理中，事实被水平地排列起来。在科学的原理中，新的事实和更多的调查研究可能引导去证明一个公式的错误和建立起一个新的、更正确的原理；在实用的原理中，新的事实和更多的调查研究只能引导到更准确的近似值。

（二）两个重要概念："前表现性"和"在场"

巴尔巴发现由严格的传统塑造的亚洲古典戏剧演员，或由一个已精心演绎出自身代码的传统塑造出来的欧洲演员、舞蹈者和哑剧演员等，在表演中具备一种能量的品质，仿佛他们身上拥有一个能量核心，一个可以意会不可言传的充满暗示的辐射源，即便他们在进行的只是漠然的技巧展示，也能激发观众的注意，俘获观众的感官，这就是前表现性的在场。如果对前表现性缺乏认识，可能会将之归功于表演者年复一年的工作和经验而取得的一种技巧素质，但巴尔巴认为技巧只是对身体的一种独特运用，而"身体在日常生活中被运用的方式却与舞台情境中的被运用大异其趣"[①]。在日常情境中，身体技巧受到文化、社会地位和职业的限制，但在表演中，存在着一种不同的身体技巧，也就是身体的日常技巧可以被那不遵循身体运用习惯规定的超日常技巧所代替，使表演者的身体成为不可及性。日常技巧用于交流，艺术技巧用于取悦，而超日常技巧却导向信息。它们一招一式地把身体置于形式之中，使之具有人为性和艺术性，成为第二自然。日常技巧和超日常技巧（extra-daily body）的辨析是理解表演者舞台生命原理的理论前提，因为正是超日常技巧决定了表演的"前表现性"（pre-expressive），决定了演员的舞台"在场"（presence）。

巴尔巴戏剧人类学有两个关键的概念："前表现性"和"在场"。通常假设在表演的情境中，处于日常生活的要求之外，演员的任务只是表现情绪、情感和思想等，但戏剧人类学确定了另外一个层面，这个层面也在日常生活之外，但不能被描述为表现性，它是前表现层面，演员凭之并不表达什么，只

① 尤金尼奥·巴尔巴《戏剧人类学的常见原理》，周丽华译，《戏剧艺术》1999年第5期，第16页。

是他(她)的在场。这个层面,虽然它属于在日常生活之外的表演情境,但在逻辑上而非时间上处于表现性的任务(和结果)之先。巴尔巴发现:每当我们观看一种戏剧的形式,其惯例我们不熟悉,其意义我们理解起来也有困难,这时演员的在场就给了我们强烈的印象;另一方面,演员的在场逃开我们的注意,它被隐藏起来,由于那种戏剧的惯例为我们所熟知而其意义我们也都了解,我们的理解力遮蔽了在场的魅力,几乎使它整个地消失不见。但这种在场的事实(和它所处的前表现的层面)逃开我们的注意并不意味着它不存在,或它不是一个构成整体所需要的部分。然而,巴尔巴特别强调,在场与演员可能在日常生活中所拥有的魅力要素无关,也与对观众眼睛具有诱惑力的任何东西无关。"在场"是一种科学的东西:某种可证实和不依赖偶然因素促使观众注意的东西,无关演员的性吸引力和仅仅处于舞台注意中心的事实。从这个观点来看,"前表现"层面是这样一种层面:演员在此建立起他/她自己的舞台本质。

在各种文化、各种风格戏剧的特定装束、特定的舞台举止和特定的技巧中,巴尔巴认为尽管有种种表现性的差异,但运用的是相同的原理。这种从日常身体技巧到超日常身体技巧,从个人技巧到程式化,引导巴尔巴去研究舞台传统,确证那些重复出现的跨文化层面的原理。这些原理是对身体的独特运用,是人类生理层面上的因素——体重、平衡、脊柱和眼睛的使用,产生前表现的张力。这些张力激发一种非日常的活力特性,使得身体具有戏剧性的"果断"、"有生气"、"可信",令表演者的"在场"或舞台生命在任何口头信息传递之前就吸引观众的注意力。可见戏剧人类学研究的是"技巧的技巧,原理的原理"。巴尔巴认为不同的剧种、风格、角色以及个人和群体传统都建立在"前表现性"的舞台行为之上。前表现基础构成了戏剧组织的基本层面。1979年,巴尔巴建立了国际戏剧人类学学校,东西方同仁,如来自印度、巴厘岛(印度尼西亚)、中国和日本的艺术家通力合作,实践与研究都确认了存在普遍原理。它们在前表现层面上决定了使隐而不现的舞台意图为人所感悟,舞台在场即"活生生的身体"。

通过这种超日常身体技巧的发现和研究,巴尔巴为戏剧寻找了一种新的语言:"前表现性"。它是巴尔巴戏剧人类学理论中最核心的概念。国际

戏剧人类学学校是这样一个场所:"来自东西方的戏剧大师可以比较他们的戏剧方法,以深入到共同的技术性的深层……亦即那个前表现性领域。"①经过研究与确证,巴尔巴进一步给"前表现性"以明确的定义:"对所有演员来说,存在一个共同的结构基础水平,戏剧人类学把这种水平界定为'前表现的'……它涉及到如何展现出一个演员充满舞台的活力,亦即涉及到演员如何成为一种在场的形象,进而直接吸引观众的注意力。"②传统的观念认为,演员处在表演状态,目的是为了表现,即表达感觉、感情和观念。但巴尔巴戏剧人类学确认表演的另一个层面为"前表现性"。在这个层面,演员什么也不表达,只是他的存在、在场,它不是来自于外在的因素,而是来自于表演者的能量被纯粹地集中于超日常身体技巧的运用。如马塞尔·马尔索的哑剧表演,甚至皮埃尔·佛瑞,那个出示马尔索节目名字牌的哑剧演员,他在不做什么、也不能做什么的情况下,趁出现在舞台的短暂一瞬间达成最大限度的舞台存在。佛瑞正是通过特定的身体技巧的运用,使静止的姿势变成一种充满舞台活力的动态的静止,并使自己还原到本质。因此,巴尔巴得出结论:"前表现性"是一种超日常身体技巧的运用,是演员用来建立他们的本质状态的层面。

巴尔巴及其国际戏剧人类学学校在对东方戏剧超过二十年的研究,并与西方戏剧进行深入比较之后,总结出一些表演常见的基本原理,有关演员在场的公式表达。当然,应该记住这些是实用的原理,他们不解释为什么,只宣称在什么条件下这种在场被检验和被证实。

(三) 戏剧表演的普遍原理

巴尔巴首先界定了两种不同的表演者类型,但他不是分为东方表演者与西方表演者,他认为这种分法容易使人产生地域与特定文化的联想,他把自己的概念界定置于想象层面,称为南极表演和北极表演。

北极表演"按照一个充分验明的规则系统来塑造她或他的舞台动作,而

① 尤金尼奥·巴尔巴《欧亚戏剧》,《图兰戏剧评论》第32卷第3期,128页。
② 见[美]理查德·谢克纳《东西方与巴尔巴的戏剧人类学》注"6",周宪译,《戏剧艺术》1998年第5期,第17页。

这个规则系统用以定义一种风格或一个编排就绪的剧种"①。它创造出肢体和声音的代码或程式,并且不断演化与革新。这存在于亚洲古典戏剧,也存在于欧洲古典芭蕾和现代舞、歌剧或哑剧。北极表演者必须遵循这个规则系统,以自身的非个人化开始他们的学徒期,接受一个由传统建立的舞台角色的样板,所以显得不那么自由。南极表演并不属于这样以细节化风格代码来界定的表演类型,没有全套现成的特定规则需要表演者恭敬以待,表演者必须自己建构支撑的规则。学徒期开始伴随着每个人个性中内在天赋的发挥,表演的方法主要来自于对日常生活的观察、对其他表演者的摹仿、对书本和图片的研究、即将上演的文本中包含的暗示,以及导演的指导等。南极表演者显得比较自由。但是,巴尔巴认为,"与最初看来的情况相反的是,拥有更大艺术自由的是北极表演者,而南极表演者因其任意性和缺乏支撑点,轻易成为囚徒。然而,北极表演者的自由完全地停留在他们所属的剧种范围之内,并以一种使他们很难跨越已知领地的特殊化作为代价"②。

 但不管是北极表演还是南极表演,表演者所采用的表演方法不仅包括属于每个传统的风格化技巧,而且包括某些相似的原理。追踪这些基本原理是戏剧人类学的第一任务。德洛克斯说过:"艺术彼此相似是因为它们的原理,而不是作品。"巴尔巴接着说:"表演者彼此相似也是因为原理,而不是技巧。"巴尔巴研究表明,不管南极、北极表演,在深层次上都存在实现虚拟的"在场"所要求的一些前表现行为的相似原理。至此,巴尔巴明确了自己的戏剧使命,即追寻这些前表现性所遵循的普遍原理。经过反复考察、质询和求索,最终确认这些原理包括平衡原理、对立原理、一致的不一致性原理和等量替换原理。平衡原理和对立原理要求表演者集中他(她)的能量在一种不寻常的状态,而一致的不一致性指一种表演符号的特殊形式自身的逻辑性,但不同于来自日常身体技巧的逻辑性。正是这些超日常身体技艺的基本原理决定了前表现性。它们存在于东、西方戏剧或者说南、北极戏剧,存在于古典芭蕾、现代舞、歌剧与哑剧,尤其存在于那些建立了一整套前表演符号系统的成规化戏剧形式,使演员能够集中能量以一种特殊方式从事

① 尤金尼奥·巴尔巴《戏剧人类学的常见原理》,周丽华译,《戏剧艺术》1999年第5期,第13页。
② 尤金尼奥·巴尔巴《戏剧人类学的常见原理》,周丽华译,《戏剧艺术》1999年第5期,第14页。

表演。通过研究这些原理,巴尔巴的戏剧人类学向所有的表演者提供方法论。

1. 平衡原理

日常生活技巧一般遵循最省劲原则,即以最少的能量消耗获取最大的效果;超日常表演技巧则相反,建立在能量挥霍基础上,甚至是一种与日常技巧所遵循的原则相对立的原则:最大的能量投入换取最少效果。首先是,表演者以最大的能量投入获得一种舞台存在的动作平衡。"能量"一词在词源学上,意为"在工作中"。表演者的身体在前表现层面上工作,需要贯注超常的能量。在此,"能量"有时被用"活力"、"生命"或"精神"等词替代,表明一种舞台在场的特质。在亚洲表演者的原理中,则有更奇妙而耐人寻味的固定术语来代替"能量"的表述,如日语的"气合"、"心"、"余韵"和"腰";巴厘语的 taksu, virasa, chikara 和 bayu;汉语的"功夫"(gongfu)、"渗透"(shentou)和印度梵文的 prana, skakti 等。"腰",日本歌舞伎演员泽村宗十郎为巴尔巴翻译为:"在暗示一个表演者在工作状态中具不具备合适的能量时,我们说的是他有或是没有腰。""腰"在日语中首先是指一个准确的身体部位:臀部。当人们以日常身体技巧行走时,臀部会随之运动。而在歌舞伎、能剧和狂言的表演者超日常技巧中,臀部必须保持不动,通过稍稍弯曲膝盖,脊椎下压,在身体的上部和下部产生两处不同的张力,支配着一个新的平衡点,称为有"腰"。"这首先是产生表演者舞台生命的一种方式,其次才成为一种特定的风格化属性。"[①]改变表演者的重力中心和正常平衡就使重量转化为能量。在日常生活中,平衡是最省劲原则所决定的,一个人站着、坐着或行走,尽可能使支撑面更宽,从而使在这个面内保持更好的身体中心点,而且通过让脊骨弯曲,降低身体高度,屈从于重力定律,达到一种稳定的平衡。相反,在舞台技巧中,我们观察到一种趋向于不稳定的平衡。这种特殊的平衡是演员通过与最省劲原则对抗而获得的,也就是演员在表演中通过挥霍能量,改变了日常生活的重力中心。这在那些人们不熟悉其惯例的戏剧中明显地显露出来,而在熟悉的戏剧惯例中比较隐而不显。巴尔

① 尤金尼奥·巴尔巴《戏剧人类学的常见原理》,周丽华译,《戏剧艺术》1999年第5期,第16页。

巴首先在日本的能剧、歌舞伎、狂言,巴厘戏剧和印度舞蹈中发现了它,然后在另一个整理成规的形式古典芭蕾中也发现了它。称为"一种行走舞蹈"的能剧,表演者永远是弯曲着膝部站着;双腿并拢,整个脚底轻轻滑动在舞台上行走。"摺足"(脚贴地面走),意为舔过地板的脚,是能剧中为走步方式所起的名字,表演者从未把脚抬离过地面,他们向前走,或转身时,只抬起脚趾,一只脚滑向前方,前腿微弯,后腿伸直,身体的重量便与日常状态中相反地落到了后腿上。同时腹部和臀部收缩,骨盆前倾下压,就好像有一根线往下拉他的前部,而另一根线在往上拉他的后部一样。脊椎骨挺直,要直得像"吞了一把宝剑"时一样。而整个身体,根据梅耶荷德有机造型术训练中所采用的一个意象,像那受鱼骨架启发而建构的船只龙骨一样。巴尔巴惊叹道:"这精致的张力之网,其脉络细节被隐藏在浓重的装彩之下,是能剧表演者示意性在场的源泉。"歌舞伎的"荒事",整个身体由一条腿支撑,保持一种改变了的动态平衡;"和事"表演者则以一种单侧的、起伏不定的动作来移动身体,在身体的重量支撑的脚之间产生一种连续的强化失衡作用①。在巴厘戏剧中,表演者踮起脚尖,身体的中轴倾斜和提起他的肩膀,这样做增加他的高度,使支撑面窄,推动它的重力中心到达他的支点。印度的卡塔卡利舞的表演者以脚侧来作为支撑,新的支撑点带来了平衡的剧变,导致一个张腿屈膝的动作。在古典芭蕾的基本姿势里存在要迫使表演者采用不稳定的平衡的意图,"正是这种基本姿势中令人筋疲力尽的平衡带来了姿态的轻盈和奇妙"。在这些事实观察的基础上,巴尔巴归纳出实用的表演科学原理:

> 所有整理成规的表演形式中都包含了这个连贯的原理:是日常的行走技巧、空间活动技巧和保持身体静止技巧的变形。这种超日常技巧建立在平衡替换的技巧之上。目标是一个永不稳定的平衡。拒绝了自然的平衡,表演者以一种"奢侈"的平衡介入空间,这种平衡复杂、看似多余并消耗过多的能量。②

结论是:"一个人可以生就优雅风韵,却无法生就我所指的这种平衡。"

① "荒事"和"和事"是歌舞伎表演者所遵循的两种准则,"荒事"即豪放的风格,"和事"是婉约或写实风格。
② 尤金尼奥·巴尔巴《戏剧人类学的常见原理》,周丽华译,《戏剧艺术》1999年第5期,第17页。

平衡原理的运用是通过后天习得的。梅耶荷德坚持认为：从一个演员使用脚的方式，以及他们移动时或与地面接触时的推动力，可以识别出他的才能。亚洲传统戏剧一些著名演员常能有意识、有节制地找到自己最美妙的平衡点，所以，他们可能在舞台下看起来普普通通，在舞台上一举手一投足却美轮美奂，精妙无比。他们被称为活在舞台上的人[①]。总之，表演者的舞台生命或者说身体在生命中（body in life），是建立在能量的超常使用而带来的平衡的改变，一种舞台上不稳定的平衡，巴尔巴称之为高质量的"奢侈"的平衡。不同的传统、不同的戏剧形式，以不同的方式取得这种不稳定平衡的效果。不仅在东方戏剧中，而且在欧洲戏剧的例子中，如斯坦尼斯拉夫斯基体系舞台走步方式与日常生活的走步方式不同，奥丁剧院演员特殊的使用膝盖和腿的方式，以及现代哑剧传统启动一整套张力程序，和现代舞蹈建立在失衡基础上，目的都在拓展舞台在场的手段，所有这些表演惯例都以不同的方式取得同样的效果。这些不同的方式都被记载在它们各自的戏剧表演形式中，但不意味着它们是唯一可能的方式；而且尽管它们被纳入表演成规，但它们的多样化显示了同样的原则可以被每一个演员以个人化的创造性的方式实现它。

在西方戏剧中，日常技巧与超日常技巧的差别比较小，甚至被忽视。这是因为西方的表演以摹仿生活为基准，表演艺术缺乏一个有机的"建议"库来为之提供理论支持和指导；而传统的东方戏剧往往具有因袭的表演程式，一套有机的在实践中形成的"绝对规则"。这些规则里包含了许多超日常技巧的普遍原理。具体地说，东方戏剧的许多剧种的基本动作中都包含了对身体平衡有意识的控制和改变，主要是通过腿和膝盖的姿势、脚落地的方式，以及缩短两脚间的距离来减少身体的支撑，从而使平衡变得不稳定。同时，表演者通过控制他们的在场，把脑力想象转换成体力冲动，而且为了达到新的平衡而做出各种细微的动作，深埋在日常身体技巧中的能量可以被重塑、夸大，凝聚成一个能量的核心，作为超日常技巧的基础。表演者的生命力正是来自于这种身体平衡的改变。这同样适合于舞蹈，所有表演形式

[①] 相反，科伯的高徒查尔斯·杜林常常说一个初学者不知道如何在舞台上行走是很典型的事情。

的基本原理都揭示了这种"平衡之舞"。

平衡的实质,是一系列关系和肌肉张力的结果。平衡的改变对表演者十分重要,因为在此,表演者的能量纯粹地被用于超日常技巧,而我们已经知道改变平衡主要是通过改变表演者的重力中心和肌肉张力而实现的。所以,张力(dilation)是巴尔巴的表演理论强调的又一个重要概念。巴尔巴说,能量不是一种简单而机械的平衡替换的结果,而是出自对立力量之间的张力。

2. 对立原理

表演者的身体通过对立力量之间的张力的方式向观众显示自己,这是一种对立原理。一般地,在身体的各种日常技巧中,赋予动作的力量,每一次只有一种;但在超日常表演技巧中,却仿佛两种对立的力量同时起作用。或者说,手臂、腿、手指、脊椎、脖颈伸展时,仿佛在抗拒一种迫使它们弯曲的力量。对立原理在不同层面上赋予表演者生命以特征。表演者通过身体的感觉来确定非惯性的超日常的张力在身体内起作用,有时要以不舒服,甚至痛感、扭曲作为一种必须的控制系统。日本表演语汇中有一个词"引张",意思是"把某人拉向自己,同时自己也被拉着"。有一种方法是表演者必须想象在他上面悬着一个铁圈,把他往上拉。为了让双脚着地,他必须抗拒这种拉力。引张发生在表演者身体的上部和下部之间,同样也发生在前部和后部之间。巴厘戏剧表演大师认为:表演者的主要才能是"tahan",即抗拒的能力。中国的"功夫"一词,意为有坚持和抗拒的能力,就达到精通的地步。在京剧中,表演者的动作规范系统是:如果演员要改变一种物体的方向,他们总是开始他们的动作从一个相反的方向,到达他们最终要进行的动作,这样做可以使动作更有活力和戏剧性。这种方式同样被德洛克斯用于他的哑剧技巧,主要是在身体的各个不同部分建立反力的张力,给运动注入更多的力度和内质。在大多数舞蹈形式的前表现符号中,采用最大化的反力去对抗身体的重量和重力,构成张力。芭蕾舞的踮起脚尖和跳跃动作,就是西方表演形式一种普遍使用的对立原则。这种原则使舞者从自身的地球向心力的拉力中解放出来,从而陡增轻盈和优雅。与努力跳离重力相反,对立原理的运用还可以是对重力施加压力的方式。如日本的能剧,表演者通过往地板

方向推动重量去反击重力,同样是使能量集中于一种非同寻常的方式,其结果与芭蕾舞殊途同归,都是带给运动一种轻盈曼妙的气质。传统巴厘戏剧的所有形式都以 keras 和 manis 之间的一系列对立之构架为基础。Keras 意为强壮、坚硬、活力充沛;manis 意为脆弱、柔软和娇嫩。它们是一组对立的力量。分析巴厘舞中的一个基本姿势:agem,就会发现它包含了身体处于 keras 位置的部分和处于 manis 位置的部分的有意识替换。

对立原理在日常生活或艺术技巧中有时也被运用,那是在需要巨大的能量的时候。比如说缩回手臂是为了送出更有力量的一拳,蹲下身来是为了跳得更高。日常行为中隐藏的辩证法被艺术和超日常技巧所发现和拓展。在中国的书法艺术和太极拳动作中,常常是要往右边运笔或活动,就开始轻缓地先向左边,然后在一瞬间突然向右边,运用惯性反力的对立原理,使之更富有力度和美感。在舞台的超日常技巧中,这种对立原则甚至被运用于任何一个细微的不需要很大能量的动作中。如在中国的京剧中,演员的"每个动作都必须从与它即将执行的方向相反的方向做起";传统的巴厘戏剧和舞蹈同样如此。巴尔巴发现了这种东方的辩证法:"假如我们真的想在戏剧的物质层面上理解辩证法的本性,那我们就要研究东方的表演者。而对立原则是他们建构和发展自己所有动作的基础。"[①]

巴尔巴坚信,对立原则是许多文化中演员所共有的"秘诀"和"上策",并不依赖于特定的人物类型或戏剧类型,存在于前表现层面。所以,对立原则不仅作为一种原型或广为流传的"秘诀"而存在,而且作为表演者(甚至视觉艺术家)赋予其作品以"生命"和"在场"的主要途径。自意大利文艺复兴以来,不断出现在人像雕像和绘画之中,出现在芭蕾和现代舞之中,也是梅耶荷德界定为有机造型术的、舞剧和话剧两种形式共有的原则。巴尔巴推论:在表演艺术中,无论是戏剧、舞蹈还是哑剧,对立原理是普遍适用的。有道是:"演员,我的朋友,我的兄弟,你只是靠对比、矛盾和限制生活,你只是生活在对立之中。"[②]因为,对立原则是能量的本质。

① [美]理查德·谢克纳《东西方与巴尔巴的戏剧人类学》,周宪译,《戏剧艺术》1998 年第 5 期,第 17 页。
② 尤金尼奥·巴尔巴《戏剧人类学的常见原理》,周丽华译,《戏剧艺术》1999 年第 5 期,第 21 页。

3. 一致的不一致性原理

巴尔巴进一步发现，超日常技巧实践中蕴涵的思维方式是：一致的不一致性。表演者放弃日常行为技巧，即便只是一些简单的动作，如起立、坐下、行走、看、说话、触摸、拿取等，都与日常实践中的最省劲原则不一致，但又被组合到一个新的系统化的一致性之中。

日常技巧的一致性（或逻辑性）可以理解为一种能量的保存原则。以石头来打个比方，如果一块石头受到一定力的作用（如重力、惯性或其他力），将会形成一个运动轨迹。如果石头问自己这个轨迹是否有逻辑，那是没什么意义的，它必须是什么就是什么，所以在原则上它是逻辑的。这是因为石头不会有意改变它所受的力，它被迫保存它们。当处在日常行为中，这同样发生在"被动"的人们的身体上（也就是身体处于日常生活状态），它被称为是逻辑的，也就是本能地符合最省劲原则的。但在舞台上，身体处于抗拒它所受到的影响力。不一致性则可以理解为一种能量的挥霍，过多的能量的运用从日常生活的观点来看，是没有意义的，也就是非逻辑的；但在表演中，却是一种主要的活力源泉。超日常身体技巧既是非逻辑的，又是逻辑的。非逻辑是指它们要求过多的能量耗费，与日常行为不一致。日常行为逻辑总是建立在保存能量的基础上，通过最小化能量耗费达到最大化的结果。超日常身体技艺，正相反，不关心能量运用的最大效率，而是产生最大化能量，为了导致演员"身体在生活中"，即演员的舞台在场。如东方古典戏剧的演员或欧洲古典舞蹈艺术家，通常假设一些位置，看起来阻碍他们运动的自由，迫使他们从日常身体状态中改变自己，运用一种特殊的舞台技巧，这种技巧具有费劲的人为性和能量浪费的特点；但正是这种与日常技巧不一致的超日常身体技巧导向另一种品质的能量，正如巴尔巴所说："技巧在否定自身，它被拥有并超越。超越自身的是戏剧。"

表演者经过长期的训练和实践，经过否定之否定，处在对立之中的身体，受到各种反力的作用，这种"人为"状态必须被保持，以至行为能被逻辑化，尽管这些力的每一种的反逻辑性已各自发生。这种"人为"是一种能量的挥霍，但又必须被控制，而不能堕落为任意而为的浪费，也不能堕落为炫耀或过分。这种具有艺术分寸感的"人为性"，产生一种新的身体文化，一种

第二自然，一种新的一致性。在日常生活中，身体的动作和反应是通过基因传统和文化习惯等获得的自动作用的结果。当表演者进入艺术境界时，却通过一个整理成规的系统把身体动作转化成第二自然，其逻辑与有机生命的逻辑相同①。

巴尔巴举了关于"手"的动作在表演中的第二自然的例子。巴厘优秀的表演者，表演中在每一个手指和整个手上，一曲健壮与温柔、静止与运动轮流奏起的交响乐把人为性变成一种重要而又连贯的品质。而有一位观众在观看能剧金刚岩扮演美人杨贵妃，惊羡他那从袖子下如此轻柔地露出来的手之美。他比较了放在膝盖上自己的手与金刚岩的手，几乎没有什么不同，但在舞台上那个人（演员）的手是难以形容的美丽，而他自己的手只是平常之手。还有，演员独特的用眼和目光投射的方式。卡塔卡利表演者用眼睛追随他的手，在比他平常视野稍高的地方创作 mudra；巴厘表演者则向上看去；在京剧亮相中，表演者的眼睛也是朝上看的。能剧演员会因为面具上的小裂缝限制了视线，而失去了所有的空间感。由此种种，巴尔巴发现："超日常的用眼方式中的一致的不一致性带来了能量的质的变化。"

表演作为另一种自然，它是一定程度的节约在不节约的舞台行为中，是一种在不一致中的一致，是一种反日常原则的自然。但是，这种人为性不能故意夸张做作，或沦为一种欺骗的诡计。节约的浪费，一致的不一致性，人为自然，都是一种隐喻，一种逻辑矛盾的说法。只有当目击演员在动作中在场，真相才显露它自身。当这些舞台行为的要素既矛盾对立又和谐一致地交织到一起时，他们看来比日常活动复杂得多，但同时也是简化的结果，"他们是由支配身体生命的对立面以简单的水平显示出来的那些片刻所构成的"。简化意味着忽略一些要素，以使另一些要素看来不可或缺。

根据达瑞奥·佛的解释：表演者动作的力量是综合的结果，是在一个小空间聚集的结果，是一个花费大量能量，来复制那些最基本的因素而省去任何辅助因素的动作的结果。动作的过程可以被称为一个能量吸收的过程，其结果使赋予表演者活力的张力加强：促进和阻止一个动作的两种力量形

① 参见尤金尼奥·巴尔巴《戏剧人类学的常见原理》，周丽华译，《戏剧艺术》1999 年第 5 期，第 22 页。

成对立关系,用于空间和用于时间的能量也随之建立起一种对立关系。据此,日本能剧和歌舞伎有一条规则,演员十分之七的能量用于时间,只有十分之三的能量用于空间,而当一个动作已在空间上停止时,在时间上却还在继续。对表演者来说,"省略"意味着"保持"那些形成舞台生命的动作;"省略"的美在于间接动作的暗示,在于以最大的强度完成最小量活动所展示出来的生命的暗示。如投入整个身心去点燃一支蜡烛,举起的火柴如巨石一样重,结果是给人感觉蜡烛火焰灿烂无比。有时集中能量,赋予整个身体以生命,即便在他们静止的时候,如能剧中的居曲,表演艺术家观世秀夫用了著名的"花"的隐喻:

> 我想象一朵花那样存在于舞台上,一朵偶然开在那儿的花。每一个观众也坐在那儿沉思自己的各种形象。像是一朵孤花。花是活的,花必须呼吸。舞台讲述花的故事。[1]

4. 等量替换原理

为了说明什么是等量替换原理,巴尔巴用了一个"生花"(插花)的比喻:我们把花插在花瓶中,是为了显示花的美,以此来愉悦我们的视觉和嗅觉;也可以从外部赋予它们以意义:孝心、宗教虔诚、爱、承认和尊重。此时,花从它们原来的环境被移开后,它们代表的仍然只有自身。这就像德克洛克斯描述的表演者一样,身体摹仿身体,被宣告与某人相像,这很可能令人愉悦,但不足以被认为是真正的艺术,因为德克洛克斯指出艺术是"一物的想法必由另一物给予"。但是,我们可以想象用剪花来代表植物为生长,为从它深深扎根的泥土中升起,升之越高,扎之越深而进行的斗争;我们想象,随着植物的开花、生长、变蔫、褪色和枯萎来再现时间的流逝。如果我们成功,花将再现花之外别的事物,将成为一件艺术品,那我们就完成了一次"生花"。生花的象形文字意思为"让花儿活起来"。花的生命,恰恰因为被打断,才可以被再现。这一过程传达的信息是:事物从它的正常生命条件中被拧出来(这是那些瓶中之花的命运),而这些条件将被其他相同的规则所取

[1] 转引自尤金尼奥·巴尔巴《戏剧人类学的常见原理》,周丽华译,《戏剧艺术》1999年第5期,第25页。

代并重建。因为我们不能以短暂的方式再现花的开放和枯萎,但时间的流逝可以由空间的类比物来暗示,即把作用于时间的能量,以一种相同的原则转化成延伸于空间的线状构造。这意味着"生花"显示了在时间发展的力量如何在空间层面上找到等量,这种等量转化开启了有别于原义的新意义,使花从自然生长的植物变成艺术品,而"再现而不再造"的原则,成为哲学思考的对象。

为了说明植物生长过程的本身,巴尔巴把一朵萌芽的花儿和一朵盛开的花儿放在一起进行比较,发现植物生长的方向:垂下或向上的枝条,是把它拉向地面或推开的力量的表征;而横空而出的枝条,显示了从对立的张力中产生出来的合力。布莱希特用引言说明思想很难保持花芽的概念,而总有一种把它当成花而不是芽的强烈冲动,这样对于思想家而言,花芽的概念已经是某种渴望成为他物的事物的概念。这种"困难"的想法正是插花所提倡的:通过连续性运动中的静止性达成的再现,而连续不断的运动使肯定化为否定;反之亦然。通过对这一物理现象的精确分析和转化工作,彰显了插花的抽象意义。如果人们从这些抽象的意义开始,就永远达不到插花的准确与具体性;而从精确性和具体性出发,我们就可以获得抽象的意义。表演者的表现性常常就是试图从抽象到具体,认为出发点可以是想表现的意义,然后寻找一种适合于这一表现的技巧的使用;但在场的技巧则是相反。就像"生花"一样,表演者为了获得舞台意义上的生命,必须以具有同等效力与价值的力量和程序来再现他们所显示的东西。为此,表演者艺术的各种汇编,首先是冲破日常生活的自动反应并创造其等量的方法。德克洛克斯的哑剧正是建立在超日常的张力对于等量的日常动作所需张力的替换基础之上的;同时他还阐释一个日常动作可以令人信服地被一个方向恰恰相反的动作所再现:再现向下推动物体的动作不是像平常一样胸部前倾和后腿下压,而是弯曲背脊成凹状,好像不是在推而是在被推一样,手臂弯向胸前,前面的腿和脚往下压。这种连续而又剧烈的带有日常动作特征的反向力量创造了使日常动作成为艺术的作品。巴尔巴说,这体现了戏剧的基本原理:在舞台上,动作必须是真实的,但是否写实并不重要。演员的身体动作按对立运动重构,不是简单的摹仿日常生活的动作,而是再造了动作的生命,使身

体不再像它自己,也就是表演者放弃了自身的自发性;只有从为日常技巧所主控的自然情绪中解放出来,才能真正进入舞台表演情境,变成第二自然。这不仅是增加表演者身体之美或使之风格化的美学途径,更是为了避免表演中的身体只是与自身相似。实际上,在场的方法是除去身体日常层面中明显的部分。"消灭呼吸,消灭节奏",是日本戏剧的表演方法。屏住呼吸和取消节奏的规则暗含着一种对抗,一系列张力的产生,对于对立的寻求可导致身体的日常技巧的自动机制的突破。在大多数文化中,舞蹈都是配合着音乐节奏,但日本舞蹈家的说法是:"看到舞蹈者跟随着音乐节奏起舞其实是件令人痛苦的事情",因为这表明动作是由一个外部因素音乐,或者是由日常行为决定的。格洛托夫斯基在 1980 年波恩戏剧人类学国际会议上说:"真正的表现是一棵树的表现",其实也就是什么都不表现,只是在场的生命力。他又进一步解释道:"如果一个演员想要表现,那么他就被分离开来。他的一部分在完成意愿,另一部分在表现;一部分在下达命令,另一部分在执行命令。"但真正表演中的身体状态应该是全然被决定的(to be decided)。巴尔巴发现,许多欧洲语言中都有一个词用来集中表现表演者生命力的最关键因素的表达方式:被"决定的身体"。这不能从字面上理解为:我们在做出决定,或我们在执行决定。而是两种对立的状况(日常技巧与超日常技巧)之中涌动着一股生命之流,浮动着许多意想,但这只能意会,不能言传,只有意象和直接的经验,才能显示"to be decided"意味着什么。它"牵涉到无数的相关思想、例子和巧妙情境的建构",和"所有运用于表演者复杂意象和深奥规则、艺术规则的精致化和他们复杂的美学"。巴尔巴在他的《戏剧人类学的常见原理》的最后讲述了一个关于"决定"与"被决定"的有趣的现象。丹麦物理学家尼尔斯·波尔想弄明白为什么电影中最后决定性一射中,英雄往往被迫举枪但总是射得最快,日常生活身体的实际情况是否能够解释这个惯例。于是伟大的发现出自一个近乎游戏的经验研究:波尔和他的助手们到玩具店里买了些水枪,回到实验室一个小时又一个小时地决斗。最后得出的结论是日常生活也存在这种实际情况:首先拔枪的人最慢,因为他"决定"射击;而后来拔枪更快,是因为他不用决定,就已经"被决定"了。决定者死,被决定者活。在舞台上,每个人都认为自己知道"被决定的身体"

的含义，都在使用着这个简单而复杂的策略，但要解释表演者的经验，必须人为地制造使经验可以再生的环境。在日本东胜子和她的老师东德穗之间的摹仿世界，老师东对学生东说："找到你的'间'。"这里找到你的"间"就意为消灭呼吸，消灭节奏，找到你的序—破—急。序是保留的意思，在表演动作的第一阶段由一个增加趋势的力量和一个维持的力量之间的对立所决定；破可以理解为突破，表演动作的第二阶段发生在摆脱了维持力量的一刻；急的意思是速度，动作在此达到顶点，要用尽全力以便突然终止。如果遇到阻力，一个新的序又启动了。当一个表演者学会了这种人为的行动方式，作为第二本质，他的身体从日常的时空中分割开来，"活"了，也就是"被决定"了。从词源学上讲，"to be decided"意思就是"被分割"。在舞台形式上，"被决定"当有另一层含义，是指通过程式将表演者身体与日常行为分割开来。序—破—急这三个阶段孕育了日本表演的原子、细胞和整个有机体，并适用于表演者的每一个动作，每一个姿势、呼吸、音乐、每一个场景，每一出戏剧，乃至能剧表演的每一天的构成。它成了一种贯穿日本所有层次的戏剧机体的代码。

　　巴尔巴认为，超日常身体技巧包括的各种身体程序，是基于一个可以辨认的现实，但遵循的却是一个不能立即辨认的逻辑。这些技巧通过一个简化和替换的过程，带出动作的基本要素，使表演者的身体与日常技巧分开，创造了一种张力和一种潜在力量的差异，能量由此经过。为了突破日常行为中的自动作用，北极表演者的每一个动作都是戏剧化的，通过想象推、提、接触特定形式、体积、重量和连贯性的物体来实现。要找到身体的超日常技巧，以及要吸引观众的注意力，表演者不是去学习心理技巧，而是创造了一个外部刺激系统，对于这个刺激系统演员以形体动作做出反应，从而影响他们的身体动态。北极表演是一种程式化表演系统，具有一整套规则代码以达成被"决定的身体"，一个只按照规则表演的演员是在履行程式仪式；一个对规则一无所知的演员只能摹仿日常生活技巧，只会用纯属本能的日常行为表演，严格来说，这不是"被决定"的身体。

　　在西方传统中，表演者创造的是一个"假想的身体"。表演者被导向一个虚构和"假定性"的系统，这个系统涉及个人以及他所扮演的角色的心理、

行为和历史。表演者生命的前表现原理不是仅仅关注身体的生理学和力学的概念,它们也是建立在一个虚构和"假定性"的系统之上,这个系统涉及使身体活动的身体力量。巴尔巴认为,在这种情况下,表演者寻求的是一个假想的身体,而不是一个假想的人。

巴尔巴致力于追寻表演者的生命踪迹,并用一些普遍的原理概括了它的本质:在于对产生平衡的作用力的放大与激活中;在于引导运动动力的对立之中;在于对一致的不一致的采用之中;在于以超日常的相等力对自动作用的突破中。巴尔巴所说的超日常身体技巧包含生物学、物理学、力学和美学原理的运用,是一种实用科学。每一个演员、每一个传统、每一个戏剧形式不同程度地在运用它,尤其是成规化的北极表演者,创造了一套表演符号系统,增加了表演的自由。这些支配表演的符号十分精粹,在表演者个人之间的差异虽然存在,但却达到最小。但另一方面,这些代代相传的表演规则和经验,却又无法精确界定,并且往往因人而异。在巴尔巴的国际戏剧人类学学校,表演大师们有这样一段讨论:日本东胜子说她的舞台生命,即她的舞台存在的原理可以被定义为一个重力中心,位于肚脐和尾骨之间的一条想象中的线的中点。每次表演,她都围绕这个中心寻求平衡。但她不是总能找到。她想象她的能量中心是一个钢球的意象,被许多层的棉花所包裹。巴厘大师 I made pesk jempo 对此点头赞同,并评论说:"东所做的一切的确如此——keras 火力,被 manis 柔软所掩盖。"

在戏剧的表现层面,戏剧主题、情节、情境、人物形象都属于社会文化层面的内容;但在表现性之先的前表现性层面却是跨文化的,包含戏剧人类学的本质。对于"前表现性"的发现和分析是巴尔巴戏剧人类学理论的精髓。巴尔巴相信戏剧表演者们采用的原理中包括属于每个传统的,属于各种不同文化的表现性和风格化,但在更内在的前表现水平上,包括一些相似的原理,而且这才是表演的真正本质。巴尔巴研究戏剧人类学的这些普遍原理,在表演美学的实践层面上,对拥有整理成规的传统的表演者和为缺乏传统所困的表演者,对陷入常规退化困境的表演者和受传统腐化所威胁的表演者,都将有极大的启示意义;使他们在反思和改革中更能超越一切障碍,直接进入戏剧的本质,而在创造的过程中增加自由度。在表演美学的哲学层

面,巴尔巴思考的是戏剧的个性与共性,追寻的是普世戏剧理想。巴尔巴要寻求的是"把戏剧转移到一个具有文化、美学和人的尊严的环境中去",同时也为了"把舞台实践从对文学的奴役状态中解放出来"[①]。

① 尤金尼奥·巴尔巴《戏剧人类学的常见原理》,周丽华译,《戏剧艺术》1999年第5期,第13页。

从艺术表演到文化仪式

引 言

20世纪西方开始质疑理性和逻辑。心理学家把"象征"置于概念之上，特别是荣格(Carl Gustav Jung，1876-1961)更将"象征"阐释为用个人化的心灵经验或集体的无意识，超越概念的边界和逃避理性的范畴；"象征"不能在严格意义上被了解，但可以被"思考"、被认识，通过人类对于绝对、无限和整体的灵感的表现形式。这种超越理性的呼吁导致一种重新"对神圣敞开"，并伴随着一种信仰的回归[①]。关于理想化的原初社会的想象，与西方人类学中的原罪意识有关，又导致一种追求失去的真实性的倾向。甚至在阿尔托之前，戏剧已经越来越被看作不是作为一种图解文本的空间，而是作为可能提供演员和观众之间确实的身体接触的最好空间。现代戏剧从剧本中心走向表演中心和剧场中心，戏剧为回归到人类关系的真实性和集体的情感体验，提供了一种独特的空间。观众参与的戏剧、集体事件的发生和人类自传性的表演艺术，戏剧回归仪式，而人们试图凭借剧场的交流，重新寻回久已失落的神圣感和真实性。那么，剧场不再是诠释文字、制造幻觉的地方，甚至也不再是表达个体情感的艺术表演，而是戏剧回归仪式的本质与功能。还原戏剧的本来面目，它是一种仪式，所有人的共同表演。它同时还是一种启悟的过程，使所有的人都面对生命的本真。这就是酒神狄奥尼索斯

① 即使不被所有的心理学家所承认。

(Dionysos)的复活。

20世纪西方戏剧追求人类精神的还原,把戏剧回归到仪式的本质。阿尔托作为先知式的人物,率先提出了戏剧回归它所脱胎的仪式,这就是他的"残酷剧场"。从20世纪初斯坦尼体系的建立,表演作为摹仿性的亚里士多德戏剧传统达到成熟与终结,到30—40年代阿尔托彻底反叛西方现代戏剧传统,提出戏剧回归仪式,仪式概念对西方戏剧观具有革命性意义。从表演到仪式,也正是从一种故事中心主义戏剧观到剧场中心主义的戏剧观。最初的戏剧是仪式,戏剧最终还是仪式,像仪式那样,戏剧演示与维持一个社会的文化习俗与传统,确定、继承、传播、巩固特定文化的价值与意义。恰如叶芝在20世纪初所预言,戏剧是现代社会的"一种失去了信仰的仪式"[①]。

一、酒神狄奥尼索斯的复活[②]

酒神狄奥尼索斯(Dionysos)是古希腊人的戏剧之神,古希腊戏剧起源于酒神祭祀仪式。直到今天,希腊一年一度的古代戏剧节依然是由酒神的庆典仪式来揭开序幕的。何谓酒神狄奥尼索斯?狄奥尼索斯在仪式中现身,是一个悬挂在木桩上的面具,没有祭坛,没有神庙,也没有神像。他就是面具本身!在面具上现身,意为"此神祇意味着'他方'和'他人'"。从辞源学上来看,演员所演出的"人物"(personage)在希腊文中也就是"面具"(persona)。所以,狄奥尼索斯是戏剧之起源和保护神,作为一个意指"他方"和"他人"的神祇表征着演员进入他方(舞台)和扮演他人(角色)的状态,表征着戏剧之本质。从某种意义上说,理解了起源也就理解了本质。法国现代戏剧大家科伯说:"我时常深思戏剧感之本质,思索这个运作于我们身上不可抗拒之运动的本质,其本质正如尼采所言:'是透过与我们自身相异的他人之灵魂与躯体去生活。'"[③]尼采在《悲剧的诞生》中极力赞扬了酒神狄奥尼索斯精神,并且预言"狄奥尼索斯精神在我们当代的逐渐复活"。那么,何

[①] 周宁《想象与权力》,厦门大学出版社,2003年,第158—159页。
[②] See J. Verdeil, *Dionysos au Quotidian*, pul, Lyon, 1998, pp.15-29. 参见蓝剑虹《回到斯坦尼斯拉夫斯基——人作为一种技艺》,唐山出版社,2002年,第47—80页。
[③] 转引自蓝剑虹《回到斯坦尼斯拉夫斯基——人作为一种技艺》,唐山出版社,2002年,第48页。

谓酒神狄奥尼索斯精神呢？

让我们首先理解酒神祭仪的意义。在酒神祭中，参与者处于一种集体性的着魔、附身状态。柏拉图在《费德尔》(Phedre)中描述了四种不同的通灵附身状态：占卜的通灵，隶属于阿波罗神；诗或艺术的通灵，隶属于缪斯女神；爱欲的通灵，隶属于爱神；以及隶属于酒神狄奥尼索斯的酒神祭仪。这种通灵附身仪式其实是一个新信徒的启蒙、启悟仪式，参与者通过仪式成为入门者、入教者。酒神和酒神祭仪是一种近似原始宗教的巫术仪式，一个起源性的原始场面；同时通过附身仪式，象征"他方"或"他人"，或者用尼采的话说是透过"他人之灵魂与躯体去生活"，成为悲剧或戏剧的起源。那么，在酒神狄奥尼索斯的信仰中，在其着魔附身的启悟仪式中，参与者所获得的启悟和启蒙是什么？戏剧学者戴维耶(J. Verdeil)分析有三层内涵：一是某特定形式的祈祷仪式，目的同其他的宗教一样；二是它有治疗作用，就如柏拉图所说，疯癫和其他灵魂的疾病皆隶属于狄奥尼索斯的管辖范围；三是具有神话和文化上的颠覆意义。

在神话层面上，酒神狄奥尼索斯企图颠覆和对抗普罗米修斯的神话。普罗米修斯是发明祭祀仪式的第一个人，他在向诸神献上祭品一头大公牛时，分成了两堆：一堆是肉，用牛皮盖上；另一堆是骨头，用牛油包裹着。诸神并不拆穿普罗米修斯的小技巧，他们选择了骨头，而将肉留给了人类。这个选择的象征意义是人必然死亡的命运，因为人选择了会腐烂的肉；而神将不朽，因为神选择了不会腐朽的骨头及其香气。酒神仪式则试图拒绝、反抗这一"人神划分"。戴维耶指出：

> 酒神祭则拒绝此一选择和分配：参与仪式的信徒献上其祭品，一头公羊或公牛，直接吮吸生血，用手撕裂祭品并生吃其生肉。在借由亵渎神的祭品的同时，狄奥尼索斯祭礼中的分配和剥离：在将行为举止表现得如同野兽一般的同时，否认了动物和人的差异，同时也否认那个区别了人和神之间的差异……狄奥尼索斯的再生是为了开启回到差异被创生之前的完整统合性中……狄奥尼索斯与初始的根源融合为一……与那个既是多元又是唯一的力量源泉相结合，拭去或抚平那个因划分差

异所带来的创伤(traumatisme)。①

酒神祭在文化层面上的颠覆意义同时带来治疗作用。附身仪式中的"忘我"现象,对参与仪式的个体建立起一个解放的作用,具体而言,就是将社会化的僵化个体从弗洛伊德所称的"文明的不满"中解放出来,而达至一个更丰富、更完整的存在状态。狄奥尼索斯又被称为"Lysios"或"Eleutherios",意思就是"解放者"、"自由者"。著名的希腊史研究者维尔兰(Jean-Pierre Vernant)就解释狄奥尼索斯的称号"见证着在宗教的和社会的错综纠结的困境中对解放的向往"。酒神狄奥尼索斯与文明化的城邦相对立,对抗着社会化的阶层组织:

> 奥林匹克的诸神们是城邦中最初的市民,他们在市民中划分地盘以便确保他们香火不灭。而狄奥尼索斯对此则毫无兴趣。狄奥尼索斯,一位居无定所的游牧之神,他在远离文明生活、家庭、氏族的习惯规范之外建立他的教义。……他毫不理会那个建立在逻辑和常识的社会化的阶级制度,此一制度旨在分配每个个体所应扮演的定型社会角色……狄奥尼索斯则不分男女老少贫富一律不加分别地接纳。……此一伟大的神并没有在希腊城邦之中拥有华丽的庙堂,他真正的庙堂是在自然的荒野之中。②

这描述的是酒神狄奥尼索斯作为原始宗教信仰,带有颠覆社会、颠覆文明的意涵;而与之相联系,作为戏剧的起源,酒神祭透过"他人之灵魂与躯体去生活"之仪式的意义,主要是通过主动的自我毁灭,酒神狄奥尼索斯的死亡再生仪式实现的。《尼采,艺术形而上学》一书说,希腊人透过酒神崇拜仪式,一方面通过狂欢拆穿"个体"(individuum)的实在性;另一方面在仪式和行动中重返大化之流。狂欢是酒神信仰的表现形式,但书中阐明"酒神崇拜并不是以狂喜为目标,其目的不在于引人纵情酒色……这些狂喜的目的乃在于撼动我们的'个体'信念,同时透过艺术活动来照察'流变'的普遍性"。

① J. Verdeil, *Dionysos au Quotidien*, pul, Lyon, 1998, p.18. 转引自蓝剑虹《回到斯坦尼斯拉夫斯基——人作为一种技艺》,唐山出版社,2002年,第50—51页。
② J. Roux, *Les Bacchantes d'Euripide*, Les Belles-lettres, Paris, 1970, pp.63-64. 转引自 J. Verdeil, *Dionysos au Quotidien*, pul, Lyon, 1998, p.20.

这是一种正视变化的本质的态度,"狂喜(Ekstase)只是一种必要的步骤,此刻我们不再回到自己本身,而是进入另一种本质,因此我们表现得如同着魔一般。经由观看戏剧,深深撼动了我们最后的根基:对每一个个体的坚定信念开始动摇了"①。这里说得很清楚,酒神状态是一种对自我的取消,一个"去-人格化"的过程,但不是消极的,而是积极主动的自我毁灭,因为对自我、个体化的取消,是为了回到原初的不断生成流变的状态中,并促生出新的个体,一个既是主体又是客体,既是演员又是观众的清明状态。对此,尼采这个"酒神的最后一位真传弟子"理解得很深透。德勒兹在《尼采与哲学》中说:

> 尼采引领人们理解到一种新的乐趣:那就是自我毁灭,但是,是积极、主动的自我毁灭。……积极主动的毁灭意味着虚无意志的蜕变(transmutation)时刻。毁灭是在当反动性力量与虚无意志的连结被打断时才成为积极、主动的,虚无意志将转化蜕变,移位到肯定性的一方,将其自身带到摧毁反动性力量的肯定性的泉源之中。蜕变成积极主动的毁灭……意指着"变化的恒久欢愉",在刹那之间宣称着"毁灭的欢愉"……此一时刻即为酒神哲学的"关键时刻"。②

这个关键时刻指的是促生出新的自我的时刻,在此,人和自我的关系有了根本性的质变:自我不再是一个被给予物,而是被视为一个有待建构之物。对于酒神仪式的治疗作用,诸多学者做出阐发,互相辩驳或印证。戴维耶指出:"对希腊人来说,他们并不将酒神祭对解放的追求视为疯狂或是一个反社会的行动。相反地,认为这是一个对疯狂的预防针,它可以预防社会中的个体因陷入僵化的行为模式而引起的疯狂。"③这里首先区分两种不同形式且处于对立关系的"疯狂":一种是酒神祭中附身、狂喜的现象,另一种则是执着于"个体"的疯狂。酒神祭仪中的附身狂喜场面表面上看起来是一种非常态的狂欢状态,但它恰恰是与常态下的疯狂相对立的,并通过"离己

① 陈怀恩《尼采,艺术形而上学》,南华管理学院,1988,第108—109页。
② G. Deleuze, *Nietzsche et la Philosophie*, puf., 1962, Paris, pp.200-201. 转引自蓝剑虹《回到斯坦尼斯拉夫斯基——人作为一种技艺》,唐山出版社,2002年,第53页。
③ J. Verdeil, *Dionysos au quotidien*, pul, Lyon, 1998, p.21. 根据蓝剑虹译文。

而在"试图打破个体中心及其真实感;执着于"个体"的疯狂表面上看来是"常态",但实际上却是个体陷入社会化的僵化角色扮演模式中而产生的不自觉性质的"疯狂"。这正如心理剧的创始人莫雷诺(J.-L. Moreno)所说的文化罐头(conseve culturelle):个体陷入僵化的文化行为模式中的现象,严重窄化了个体发展的潜在性,进而危及整体文明、社会的发展潜能和开拓。为了治疗或避免这种疯狂,必须运用戏剧扮演的方法,通过如"角色互换"等技术来打破、解消个体的真实感和自我中心,以重新获取创造性的力量[①]。有些学者则强调:无论酒神祭仪状态是否为一种疯狂状态,但肯定是一种颠覆状态。史学家塞加尔(Ch. Segal)在《狄奥尼索斯的诗学和欧里庇德斯的"酒神女祭司"》中讨论酒神和疯癫具有必然联系,因为它带来心理和文化层面上"各个边界的瓦解":在心理层面上,"狄奥尼索斯意味着一股不受家庭、社会、传统宗教和道德人格束缚的自由流动的情感生命……在文化层面上,它使得存在于野蛮/文明,人/神,男/女,人/兽,希腊人/蛮族,上/下等划分区隔变得暧昧不清"。但是,对于酒神祭所引发的疯狂附身状态存在两种态度和效果,塞加尔写道:

> 对那些坦然接受狄奥尼索斯精神的人来说,这个差异的抹除是一个自由解放,一个创造性的力量泉源。然而对拒绝狄奥尼索斯的人来说,狄奥尼索斯是将城市、家庭和灵魂带入毁灭性混沌的力量。[②]

塞加尔竭力表明坦然接受狄奥尼索斯精神是一种解放和创造的力量,而拒绝此一创造性力量则会带来毁灭与虚无。戴维耶也从《酒神女祭司》中辨析存在两种疯狂状态:一种是以彭修斯为典型的偏执妄想狂态度,另一种则是狄奥尼索斯式的精神分裂态度。前者指的是阶级、建制、分类等,而后者则是从符号化的建制中解放出来的方法。德勒兹则把前者称为"社会体的铭刻",而对后者又进一步进行了辨析,指出精神分裂态度不同于精神分裂患者,是"个体所必须经过已成为革命者的离中心化过程,然而此一过程有其限度,超过此一限度就成为自我毁灭,也就是一个'精神分裂患者'。必

[①] 参见蓝剑虹《回到斯坦尼斯拉夫斯基——人作为一种技艺》,唐山出版社,2002年,第七章"莫雷诺与自发性剧场"。
[②] Ch. Segal, *Dionysiac Poetics and Euripides' Bacche*, Princeton University Press, 1982, p.16.

须有所'突破'而又不至于全然地'崩溃'……因此充满活力的分裂主体与官能障碍的精神分裂患者是有所区别的"①。这个分裂主体与酒神祭的"离己而在"的附身状态有关,这种"疯狂"状态应视为"人格解组",消解人们在其中教养并经验自己的"法西斯",并且重新创建一个更大的自我的必要过程。德勒兹在酒神的分裂主体的所谓疯狂状态中,看到了如戴维耶所说的"预防"和"解放"作用,对抗个体陷入"认同的悲剧",对抗社会化铭刻于个体之僵化模式而导致的"常态之疯狂"。陈怀恩解释酒神祭中的"离己而在"和"忘我"是以"拆解个体"、"人格解组"为手段重返"变化之流",来让个体免除社会化之铭刻。德米藏(M. de M'uzan)在《从艺术到死亡》中阐释酒神精神对主体人格认同摇撼瓦解的现象,是个体的心理生命中一个基础性的给予,"在那样的时刻里,'我'和'非我'能够轻易进行互换,而这个交流会引发其经验世界中重要的拓展和释放,藉此,个体得以达到心理行动的整合"②。这是一个最佳时机让"存在"得以从种种异化的认同中逃离出来,正是在这些存活于界限之外的状态,存在得以透过自身去进行自我的再造。而吊诡地,"只有当个体不再害怕自我认同的瓦解,他才愈有机会去获得其真正的自我"③。阿尔托可能是亲身体验过这种精神分裂态度和疯狂的临界状态④,所以,他对此中所处的"危险"比任何人有更切身和清醒的意识,他言及必须"知道直到那里你所能在之处,知道直到那里你将不能再穿越过去,或是,直到那里,如果你再越过去的话,你将无法不冒着陷入非现实、虚幻、虚无所淹没、吞噬的危险……若无法保持你所在的意识,那就意味着说你将冒着丧失你的替身(double)的危险"⑤。阿尔托把分裂主体理解为替身(double,或译为重影),如果能够保持不越过其限度的意识,导致疯狂就不是必然的。而德勒兹和德米藏等人的观点从不同角度、不同层面论证了塞加尔的基本观点:只有那些不害怕狄奥尼索斯所带来的自我认同的瓦解和解放者才能免

① 转引自蓝剑虹《回到斯坦尼斯拉夫斯基——人作为一种技艺》,唐山出版社,2002年,第60页。
② M. de M'uzan, *De l'art a la mort*, Gallimard coll. Tel, Paris, 1994, p.IX.
③ M. de M'uzan, *De l'art a la mort*, Gallimard coll. Tel, Paris, 1994, p.IX.
④ 阿尔托被社会视为疯狂,曾于精神病院中度过长达九年的岁月。
⑤ 转引自 J. Verdeil, *La notion de role, de personne, de personage dans le theatre contemporain occidendental*, These pour le Doctorat d'Etat, Universite Paris VIII, 1985, p.622。

于毁灭性暴力的袭击；另一方面，狄奥尼索斯精神有助于让整个文明免于毁灭性疯癫和暴力相向的悲剧。这正是古希腊人在狄奥尼索斯身上所看到的。戴维耶的研究得出结论性看法："狄奥尼索斯精神展现建立了人类心灵中的一个宗教：狄奥尼索斯式的附身仪式。随后，希腊城邦将所发现的这个力量运作在仪式中，也是从那里诞生出希腊戏剧。"①

那么，从酒神祭仪到普遍戏剧形式发生了什么根本性的变化？在普遍戏剧形式中，有剧本、演员和观众这三个要素，其中演员和观众是分离的。但在酒神祭仪中，不存在着定文剧本，也没有演员与观众的截然分离，只有参与者也就是演员，而没有观众，尤其是没有那种被动的观看者、消费者。那么，戏剧与古老仪式的关系如何？研究者表明，戏剧起源于仪式，这种仪式包括巫术仪式和宗教仪式。乔治·贝克在《戏剧技巧》中引用马修士的《戏剧发展史》说，摹拟性的动作，是未开化民族的戏剧；而戏剧作为一种行动的摹仿，在仪式中应该是参与者对神的"行动的摹仿"。亚里士多德在《诗学》里下了一个最早的关于戏剧的定义："悲剧是对于一个严肃、完整、有一定长度的行动的摹仿……而摹仿这个词是指仪式中的扮演，装扮而不是仿造。"马丁·艾斯林说："仪式的戏剧性方面表现在以下的事实：所有仪式都有摹拟的一面；不管是部落藉以表现其图腾动物的动作的舞蹈，基督教圣餐里分食面包和饮酒，或者像在西印度群岛人的伏都教或亚洲的禅门教里那样，术士或者一些祭司假装鬼神附体而胡说乱动，其动作都具有高度象征的、隐喻的性质。"②而在比宗教仪式更早的巫术仪式中，根据现代人的考察和研究，也具有戏剧性，并与现代某些种类的戏剧很相似。如法国人类学家莱里斯（Leiris）在《鬼魅非洲》一书描述过一种叫作"札尔"（Zar）的仪式，是非洲泛灵论和伊斯兰教混合下的产物，也是一种戏剧化的仪式。在此仪式中通过着魔状态而达到有效的治疗效果。具体地，它是一系列有明确规则和仪式程序的戏剧化行为，包含音乐、歌曲、舞蹈、话语、预言占卜、附灵现象、服装、道具和场景设置等各种要素。特别是仪式进行中"札尔"（精灵）附

① J. Verdeil, *La notion de role, de personne, de personage dans le theatre contemporain occidendental*, These pour le Doctorat d'Etat, Universite Paris Ⅷ, 1985, p.619.

② 马丁·埃斯林《戏剧剖析》，罗婉华译，中国戏剧出版社，1984年，第20页。

身在参与者身上,使参与者进入通灵状态;而每个精灵都有固定动作、姿势和台词,这些精灵可以看作剧场中的定型角色。另一位考察者特勒阿梅尔纳(Treamearne)更具体地列举出仪式中的"演出人物":有老圣者和他的弟子、猎人、骑兵队长、部落首领、纺纱工人、拳击手和理发匠等,还有哑巴、瞎子和身体畸形者、麻风病人、大声公(爱大声说话者)等,由被附身者摹仿演出这些人物的特征和姿态动作。莱里斯指出:"藉由这些吸引人的演出,仪式逐渐地转化质变成为一幕幕的独幕戏或是短剧,它早已是戏剧的胚胎了。"①因为"它已具有戏剧中的种种要件,而且无疑地,它们都和酒神祭一样存在着'离己而在'的状态过程"②。那么,戏剧胚胎的形式又怎样转变成演员/观众的戏剧形式?

戏剧起源于仪式,但是仪式中的戏剧成分,只是戏剧的因素,或者说是一种前戏剧。仪式必须进行一种转化,才能产生戏剧;也就是巫术仪式或宗教仪式必须转化成生命仪式或世俗仪式。胡志毅在《神话与仪式:戏剧的原型阐释》中表明:第一,宗教仪式必须转化成生命的仪式。戏剧给人最重要的是一种生命的启示,和人的生命活动相关,因此,有人更是强调艺术的生命意义。苏珊·朗格说,艺术是一种生命活动的投影。而对于戏剧来说,这种生命活动的投影就是一种生命的仪式。"生命的仪式"又称为"通过仪式"(rites de passage)。这种仪式表明人类可以通过仪式得到一种成长,因此也可以理解为成长的仪式。戏剧是一种表现人类自身生命存在的艺术。"戏剧的每一次发展,都是一种生命意识的高扬。"③生命仪式与审美相联系。审美的态度谨防任何实际的参与,阻止人们亲身参与进去,这与宗教对这一问题的理解截然相反。也就是说,戏剧产生于一种审美的观照。我们说戏剧产生于宗教仪式,但是并不等于戏剧就是宗教仪式。就是说从宗教仪式中分化出演员和观众的时候,戏剧才成为戏剧。从演员的角度来看,舞台已经不是敬神的祭坛,也不是宣教的讲坛。苏珊·朗格说,当两位艺术家从合唱

① Michel Leiris, *L'afrique Fantome*. 转引自 J. Verdeil, *Dionysos au Quotidien*, pul, Lyon, 1998, p.20.
② 蓝剑虹《回到斯坦尼斯拉夫斯基——人作为一种技艺》,唐山出版社,2002年,第64页。
③ 胡志毅《神话与仪式:戏剧的原型阐释》,学林出版社,2000年,第13页。

队中走出来的时候,他们既不是向神祈祷,也没有同信徒说话,而是相互交谈着,他们创造了一种诗的幻想,于是戏剧就在这种宗教礼仪中问世了①。诗的幻想显然与审美有关。从观众的角度看,当参与仪式的人尚未从仪式中脱离出来"保持安全的距离",或者说,还在"实际的参与"仪式的时候,戏剧还只是宗教仪式,不是戏剧。只有在参与仪式的人从仪式中脱离出来,不再亲身参与进去的时候,戏剧才开始成为戏剧。第二,对于戏剧来说,宗教仪式的转化首先有一个标志,那就是戏剧要从宗教的仪式转化成世俗的仪式。戏剧的发展就像人类社会的发展一样,经历了从神、英雄到人的过程。如果说神的时代与巫术祭礼有关,英雄的时代与宗教祭祀(酒神祭祀)有关,那么人的时代就是与世俗仪式相联。世俗仪式是宗教仪式的延续或变异,是人的社会化的一种表现。马丁·埃斯林说过:剧院可以看作是世俗的教堂,而教堂可以看作是宗教舞台。我们现在探讨戏剧的仪式,最容易感受到的是戏剧中的这种宗教与世俗关系。到了今天,戏剧与仪式的关系最显著地体现在戏剧与节日的庆典关系中,或者说,戏剧往往是在节日的庆典中演出的②。

问题是仪式中的酒神精神却在仪式发展成普遍戏剧形式的过程中丢失了。在古希腊戏剧形式的发展过程中,歌队(choeur)的逐渐退出舞台是一个重要的标志。歌队是古希腊悲剧诞生时最重要的因素,歌队演出时所处的位置是在舞台和观众席中间的圆形场子(Orchestra)③,而这圆形场子最初就是举行酒神祭仪的场子,而古希腊戏剧最初也只有歌队或叫参与者。所以,歌队的逐渐消失,希腊戏剧的逐渐成熟,即逐渐转变成我们今日所熟悉的戏剧形式;形式上的变化带来内容的质变,从仪式到戏剧的演变所逐渐遗失的正是那曾赋予戏剧生命的酒神精神。亚里士多德写《诗学》,古希腊戏剧的

① 苏珊·朗格《情感与形式》,刘大基、傅志强、周发祥译,中国社会科学出版社,1986年,第373页。
② 参见胡志毅《神话与仪式:戏剧的原型阐释》,学林出版社,2000年,第12—33页。
③ Orchestra,现在译为"乐池",今天在剧院中我们已见不到它的踪影,但是在歌剧院中,它就是位于舞台与观众席之间,交响乐团演出之所在。它原本是横隔于舞台与观众席之间的,但是经过华格纳的改良,为了更有效传达舞台上的幻觉,将它降低到舞台下方,就像现今我们在歌剧院所能看到的那样。转引自蓝剑虹《回到斯坦尼斯拉夫斯基——人作为一种技艺》,注释35,唐山出版社,2002年,第65页。

黄金时期已消逝,正逐渐进入一个"体制化"(institutionnalisation)的阶段。三大悲剧家的作品皆是在木造剧场而非在遗存至今的石造剧场中演出。我们今天所看到的石造剧场正是宝贵的前"体制化"戏剧的"遗迹"。亚里士多德的《诗学》是对古希腊戏剧的理论重建,日后成为西方戏剧的"理论典范",所谓亚里士多德戏剧传统,直至现实主义幻觉剧场发展到高潮。19世纪的理查·瓦格纳(Richard Wagner,1813—1883),被尼采称为"酒神的最高祭司",开始对幻觉剧场不满而提出戏剧回归古希腊戏剧的设想。他的"未来戏剧"的理想可谓是古希腊载歌载舞的 mousike 的再生——歌是歌曲,本身由诗与旋律构成;舞是演员的姿态动作,管弦乐队为歌曲和动作提供心理动机与和谐支持。在这种戏剧中,演员的表演是诗、音乐和舞蹈的融合。未来的戏剧是一种理想的戏剧,"只属于人性已获得解放的未来"。观众在未来戏剧中,不仅作为受众以自己的文化心态参与整体的艺术(瓦格纳的理想戏剧形式),他本身就是艺术场面的一部分。当观众在剧场里看到其他观众的时候,他才能感觉到与其他社会成员的精神认同,而这种精神认同无疑是"未来的戏剧"的真正目的。甚至还可以更进一步,观众不仅在观看戏剧,而且最好还要参与进来。在这种节日狂欢的环境中,观众不仅是通过观看体验和反思民族精神,更可通过实践进行这种体验和反思。因此,瓦格纳追怀古希腊式的圆形剧场,赞赏颇具互动性的木偶戏演出,主张以民间节日庆典的模式建设未来的戏剧。他在《未来的艺术作品》中清楚地说:"真正的戏剧必须被看作来自于所有(参与)艺术的共同努力,其目标是以最直接的方式吸引一群共同的观众。"[①]对艺术要求完全诉诸感官的瓦格纳无法接受伊丽莎白式的舞台,因为这种舞台诉诸观众的想象,是一种"想象戏剧"(到了晚年瓦格纳有所变化)。仪式戏剧强调在体验中认识。瓦格纳朦胧地感觉到实际参与的体验比观赏、观察要深刻真切得多。

20世纪开始的现代戏剧对亚里士多德式戏剧进行了各种质疑、反叛和革命。首先受到批判的是幻觉剧场的基础"移情说"和"净化说"。作为希腊戏剧主体的歌队在实质上消失后,也就出现了演员与观众、行动者和观看者

[①] Richard Wagner, "The Art-work of the Future," in *Richard Wagner's Prose Works*, vol.1.

的分隔,即所谓的二分法的剧场。这时正是亚里士多德写《诗学》的时代。亚里士多德提出了"认同作用"和"净化作用"等理论,观众到剧场去看戏,通过观赏,通过移情作用,可以获致"净化"。这个观众理论长期支配着西方传统剧场,历代戏剧美学思想也将"净化"说作为观众接受层面的美学效应[1]。然而,现代剧场观念对此提出疑问:仅仅通过观看,而不是亲身体验"离己而在"的状态,真的可以获致"净化"作用吗?亚里士多德的净化论如果不是全然无效的,也只是一种治标不治本的戏剧美学。其实,在尼采那里已经讲得很清楚,只有狄奥尼索斯精神的美学才是一种立基于创造者的美学,它质疑现代戏剧传统那种将戏剧贬低为消费品,剧场中将一部分人贬低化约为被动观看者的美学。人类学家凯洛(R. Caillois)在《人与神话》中明确提出:"亚里士多德的净化作用是一个过于乐观的观念……一个真实的认同转化,具体现身为英雄本身是被强烈地要求着。"[2]凯洛因此主张戏剧应回归到酒神的仪式,演员与观众的区隔应被打破,重新回到二分之前的状态。因为只有幻觉剧场的认同作用,没有实际参与,没有"神降生于我"的体验,戏剧的意义是残缺的。他的研究表明,在原初的戏剧中,神话与仪式是不可分割的两部分:"是藉由仪式才能实践神话系统,仪式允许了神话的重新复活……这是节庆的本质意义:它是一个被允许的放纵(过度),在那里个体得以经历一戏剧化的过程而成为一英雄。"[3]丧失了仪式,神话就失去存在的理由,失去再复活的能力。神话就仅仅只是文学而已,那已经不再是戏剧了!

越来越多的人质疑,那个将观众化约为被动的观察者、消费者的剧场形式,还是完整的戏剧吗?现代戏剧家布莱希特和博奥(A. Boal)都不遗余力地批判净化效应;"史诗剧场"和"被压迫者诗学",主要是从政治的角度批判了戏剧形式的演化。布莱希特的"史诗剧场"着眼于剧场空间概念的转变,把那个"被填平的乐池",看作是"一个把演员和观众像死者与活人分开一样的鸿沟"[4]。博奥研究古希腊戏剧后是这样描述戏剧的发展的:

[1] 但有林国源在《古希腊剧场美学——亚里士多德"净涤说"美学思想疏正》中,论证了"净涤说"一词是"戏剧结构概念"而不是指发生于观众灵魂之中的效果。
[2] R. Caillois, *Le mythe et l'homme*, folio, 1992, Paris, p.27.
[3] R. Caillois, *Le mythe et l'homme*, folio, 1992, Paris, p.27.
[4] 本雅明《什么是史诗剧?》,收录于《启迪》,牛津大学出版社,1998年,第139—147页。

戏剧起源于酒神的歌舞祭：自由的人民尽情地在大地上酣唱。那是一种嘉年华(canaval)，一种节庆(fete)。而后，统治阶级出现了，他们夺取了剧场，并竖起了高墙。他们首先将人民区分成演员和观众，区分出行动者和观看者，这就是节庆的死亡。随后他们又从演员中区分出主角(英雄)和一般人民(配角)。就这样戏剧成了当政者对人民强制灌输的工具。①

博奥的"被压迫者剧场"就是要让每个人都得以参与戏剧生产过程，并因此恢复酒神的解放和创造力量。在本特利(Eric Bentley)1950年的文章《不仅仅是戏剧》(More Than a Theatre)中，表达了当代戏剧面临两种选择：政治戏剧或巫术戏剧，布莱希特或巴洛特(Jean-louis Barrault)。从美学批判到社会批判，戴维耶指出仪式至少在一特定的时刻里，允许参加者得以从定型的世界律法中逃离出来而达至一个解放。相反，二分法的戏剧灌输个体(观众)学习到他只能作为一个社会化的角色而存活，一个被现存的家庭、社会和国家规定下的固定角色。这是对人的生存形态的窄化：将人窄化为"角色"。布莱希特对幻觉剧场的彻底批判使人们清楚地看到：戏剧作为仪式的一个对立体系，将节庆仪式的本质要素瓦解，将人们分隔为演员和观众，将大多数人摒除于创造世界之外，戏剧堕落为商业活动或政治活动，以戏剧取代了仪式，就是以"消费品"代替了"创造物"，以幻觉麻醉代替了真实面向，人失去了"透过自身去进行自我的再创造"的可能性。戏剧向仪式的回归，本质上是一种"酒神狄奥尼索斯的复活"②。

博奥和布莱希特都试图重新关注狄奥尼索斯精神在现代戏剧中的重要性，而阿尔托和格洛托夫斯基则更直接被称为现代酒神。这样的戏剧革新家到了20世纪下半叶，还有彼得·布鲁克、尤金尼奥·巴尔巴、理查·谢克纳等。他们都极力召唤狄奥尼索斯这个戏剧的原始力量来促生出新的戏剧形式，都强调新的戏剧改变被动的观看者为积极主动的参与者，使人们看到

① A. Boal, *Theatre de l'opprime*, La decouverte, Paris, 1985, p.11. 转引自蓝剑虹《回到斯坦尼斯拉夫斯基——人作为一种技艺》，唐山出版社，2002年，第65—66页。

② 详见博奥《被压迫者剧场》，第一章"亚里士多德的悲剧压制系统"和第三章"黑格尔和布莱希特"中关于"移情"和"净化"等，扬智文化，2000年。

戏剧不是只有那个一般熟知的演出形式,戏剧真正的本质意义是一种狄奥尼索斯精神,人以实际参与的方式创生出他自己。这才是戏剧艺术的独特性:源自酒神狄奥尼索斯,创作和作品合而为一,人将自己作为一个艺术作品去实践去完成,艺术使人获得解放,获得自由,获得创造力。这种将创造力重新引入艺术的独特美学与哲学,带来的是戏剧艺术和人本身一个全面的革命和不断的革命。在将狄奥尼索斯复活于世的过程中,首先也是必然地,是对旧有的戏剧传统的反叛,对旧的僵化的戏剧形式的推陈出新,重新建立新的戏剧观念和戏剧形式。在狄奥尼索斯精神的定义下,戏剧是人重新定义他自己的一个创造性的实践。狄奥尼索斯及其附身仪式,尽管是最原始的,却已表明这个创造性的自我创生活动必须始于"去-自我认同化",也就是说,狄奥尼索斯的诞生始于一个首先愿意摧毁自我僵化模式的人,一个"去-自我重要感"的人,一个"去-人格化"的过程,正如尼采在《悲剧的诞生》中的名言:戏剧的本质及其运动在于"通过去经历与我们相异的他者的灵魂和躯体而存在"。而最为重要的是,狄奥尼索斯提醒人们一个戏剧演变过程中被遗忘了的简单事实,戏剧曾是人类的一种本能:

 它是一种迫使人对他自己做出自我改变和改变他所处的世界的本能(instinct)。它像所有的本能一样,是前-美学的和普遍性的,它如同初生婴儿对母乳的需求一样,都是维系人类生存的必需品。[①]

20世纪戏剧的发展,确立了表演中心和表演美学的多元化进程,现代戏剧最关注的是观演关系演变、现代人的再生与重生问题。这体现了尼采的预言"狄奥尼索斯精神在当代的复活"。

二、从艺术表演到文化仪式

根据西方学者的研究成果,人们经常使用的"仪式"这个概念是指一种特殊类型的表演事件和表演活动,特别地指涉前现代社会的特征。"仪式"概念可以从三个层面理解:(1)在一般意义上,这些活动的目的不是功能性的,而是象征性的,因其首要目标是宗教庆祝日,装扮性的仪典,图腾崇拜或

① N. Evreinov, *Revue des Etudes Slaves*, Tome 53 fascicule I, Paris, 1981, p.99.

祖先崇拜的仪式等,在世俗的世界创造一种神圣的时刻或空间。如彼得·布鲁克(Peter Brook)显然是在这个意义上使用仪式概念,他的目标是创造一种"神圣的戏剧",一种"通过有形创造无形的戏剧"。(2)"仪式"概念受到人类学和现代结构主义的影响,如从列维·斯特劳斯的角度观察,仪式最重要的功能之一是延续或永葆社区的群体认同感。仪式表面目的也许是庆祝神灵的信仰,但它的真正结果是确定这些信仰的集体性特征,并融入集体的文化意识,以至它们变成我们个人认同感的一部分。(3)现代人的仪式提供一种再确认社会整体的方式。在参加仪式时,我们表明我们的忠诚,不仅对于宗教信条和教义,而且对于拥护这个信条的社会群体。

当然,仪式可以有多样化的形式,但我们描述仪式本质上作为一种固定的有次序的行动时,其目的不是功能性,而是象征性的——象征的状态是关键的,因为仪式的目标是形成一种超越宇宙的秩序。仪式行动/语言的结构总是像镜子似的照出一种秩序,这种秩序存在于可以理解和确定的世界之上,而超越它自己的活动的物质性,提供给那种秩序一种可以确定和理解的相互关联。那么,仪式重要的特点是它的世俗物质层面的秩序,同时这个秩序被印入了神圣的摹仿,摹仿性是仪式关于这个世界与众不同的特征。许多在空间中参与的身体活动,构成垂直的和/或水平的摹仿:牧师在一个基督教弥撒中通过沿着一条象征性的道路,由普通信徒而升上讲坛,处于高出普通人的位置;巫师手拉手形成一个圈。运动比较容易被摹仿:在舞蹈和仪式游行队伍中,身体或肢体协调一致,或同时鞠躬、屈膝等;而声音经常被精心安排在歌曲、赞美诗和仪式化的回声中。究其实,这种协调是一种为创造集体身份认同感和集体化的物质形式,因为伴随着管弦乐曲的歌曲和舞蹈设计的姿势、仪式游行队伍等,仪式提供给这个群体的不仅是身体的相互关联,而且是一种观念上的团结。我们的团结被融入我们的行为;通过在一起行动表明我们合而为一,这不仅对于我们的伙伴,而且对于我们自己都很重要①。

20世纪最有抱负的戏剧革新家,如阿尔托、格洛托夫斯基、彼得·布鲁

① Colin Counsell, *Signs of Performance*, London and New York Routledge, 1996, pp.144-145.

克和巴尔巴,都试图通过戏剧表演建立起现代人的精神仪式。

(一)阿尔托:创造现代人的精神仪式

1930年,阿尔托写出关于斯特林堡《鬼魂奏鸣曲》的演出大纲,反映了他从超现实主义过渡到新的戏剧体系。接下来他撰写了一系列重要文章,如《戏剧与瘟疫》、《炼金术剧场》、《论巴厘戏剧》、《东方戏剧与西方戏剧》、《名著可以休矣》等,还有他在邦索的演讲《演出与形而上学》,以及两篇《残酷戏剧宣言》、若干演出计划和通讯等,后结集出版为《戏剧及其重影》(或译《戏剧及其复象》),总体上提供给我们"残酷戏剧"的思想阐释,包括概念、隐喻及其延伸的理论。戏剧隐喻是《戏剧及其重影》的重要理论特征:瘟疫、形而上学、炼金术和东方戏剧等都可以视为隐喻。而"残酷"作为可能是最残酷的隐喻,反复出现在公开宣言及其集释里。整本文集主要以东拉西扯又模模糊糊的预言支撑起艺术图景,但阿尔托一再强调"残酷戏剧"是一种绝对的戏剧概念,作为唯一正确的戏剧形式,而不能有例外的存在。伴随着《戏剧及其重影》的理论,阿尔托的舞台实践虽然不多,但逐渐地实现他在剧场中的一种具体的创新观念,"残酷戏剧"最后成为一个自足的戏剧创新理论体系,其结构是在空间上诉诸东方,在时间上诉诸远古,在形式上诉诸戏剧所脱胎的仪式。阿尔托最终要创造的是现代人的精神仪式。

1. 残酷戏剧的观念和方式

阿尔托彻底反叛西方现代戏剧传统,更具体地说,就是反叛摹仿论。在他之前,在本书的第一部分,我们提到浪漫主义思想家卢梭也反对摹仿(再现)的艺术。再现(representer)一词由前缀词 re 和中心词 present 两个部分构成,前者表示"再、重复、重新",后者表示"呈现、现在、在场"。该词可被理解为:一是对曾经存在的事物的再呈现;二是将已逝之事物重新置回"现在、眼前"的状态,使其"复活"。这种"再现"或"再现式的演出"是一种演故事的戏剧观。亚里士多德以再现摹仿论为中心的戏剧观,"演故事"是戏剧之所以成为戏剧的关键。人们认为"演故事"可以给观众带来审美愉悦和净化作用,是戏剧的根本目的,因此"故事"成为戏剧艺术发展的重中之重。《诗学》作为戏剧"法典",是对希腊悲剧的理论重建,但在悲剧诞生之前,戏剧已经早于文字而出现,如关于戏剧起源有仪式说和游戏说等。马丁·艾斯林在

《戏剧剖析》中指出：

> 我们可以把戏剧看作"游戏本能"的表现：儿童做游戏，装扮爸爸和妈妈玩耍，或装扮牛崽和印地安人玩耍，从某种意义上来说，就是即兴戏剧。我们也可以把戏剧看作人类基本社会需要之一的表现（例如举行仪式的需要）：部落舞蹈、宗教仪式、国家大典也都包含着强烈的戏剧因素……希腊语"Theatron"（剧场）的意思是人们去观赏什么东西的场所……当然，这些活动都不能视为真正意义上的戏剧；但是，它们和戏剧之间的界限确实是无法准确划定的。①

英国人类学家詹·乔·弗雷泽的《金枝》，追溯西方文化的根源到远古时代，根据猜测把戏剧的元形式（ur-form）和仪式的舞蹈或古希腊酒神节联系起来。弗雷泽和其他一些人类学家认为，表演行为是人类巫术时代的产物，此时人类的普遍性思维方式是：通过制造所要制服的对象的模本来达到控制对象的目的。譬如，澳洲土著为了促进蛴螬的繁殖，就扮演蛴螬的发育过程；美洲土著为了猎杀野牛，就表演野牛被捕杀的情形。依照这种解释，原始土著人的"扮演"实际上是"变成"，他们根本不会认为自己是在演出蛴螬或野牛，在他们的意识中，自己在那个时候就是出生的蛴螬或被捕杀的野牛。因此，那些在我们看来是百分之百的扮演行为，对于他们而言却是生活本身。阿尔托一直强调的就是戏剧应该回归到巫术时代，应该成为生活本身。戏剧古老的语言，我们要重新找回它，即从一种故事中心到一种表演中心。在此，阿尔托表达的是重建戏剧，就是重建生活，重建人的生命本身。为此，阿尔托提出了"残酷剧场"。

《戏剧及其重影》一书采用了现代表达形式"宣言"。宣言作为一种文体，常被用在阐发某些对读者或听众来说还是迷惑不解的问题，如达达主义、未来主义、超现实主义宣言，大部分发布在一种运动之前。这种文体形式可能有三个方面的特征：总是表达反对和否定什么，伴随着出现的是展望和承诺，然后经常具有重现主题的特征。从宣言体的角度可以看出，阿尔托与未来主义、达达主义和超现实主义等现代主义流派不仅在风格形式，而且

① 马丁·埃斯林《戏剧剖析》，罗婉华译，中国戏剧出版社，1984年，第2页。

在精神内质上有着明显的联系。宣言一般是否定的模式,由讲话者或作者阐明某种主张或运动的目标,用来解释反对某些听众或读者极为熟悉的东西。除了否定、拒绝和反对,宣言的消极模式也包括矛盾冲突,甚至自我矛盾、主观臆断和自我否定,例如"任何声称是达达的都不是达达"[1]。在此主观随意性结合截然否定,当然,是一种精致的文化自负。也许这种公开发表的宣言什么也不是,只是一种身份和地位的确定。否定的方式给人印象最深刻。但作为宣言,通常伴随着否定出现的还有展望和承诺方式。宣言通常有很好的前景的承诺,而不仅仅是说明它将和能做什么。如"X 戏剧将解放或包含所有的可能性……",在此所缺少的一环是一种艺术形式,一种(新的)技巧的给定,而主要还是一种感觉或思想。宣言反复地使用将来现在时,形成一种逻辑上肯定而现实中不确定的领域和空间。由于很少形成分析性或系统化的思想,宣言是不是理论的形态,或能不能胜任支持或坚持理论,也是值得怀疑的。宣言经常是一种结论性的观念。此外,宣言还具有重现主题的特征。一些重要主题在一种文化持续的激烈变化中经历了重写和改编。"未来主义的宣言"包含被一系列先锋运动所不断重提和重复的主题,也被阿尔托在"残酷戏剧"理论和其他地方所重提与重复。例如"没有任何作品不具有一种侵略性、开拓性的特点能成为名著",就是一种来自未来主义宣言的革新观念,这与其更富雄心壮志的断言相一致:"艺术,事实上,什么也不是,只是暴力、残酷和不公正。""未来主义者"被称为"不加思索的燃烧弹",他们将"破坏博物馆、图书馆和各种学院派",而且将与"功利主义的胆小鬼"战斗,他们甚至自称"完全无知"[2]。在技巧上,"未来主义"涉及新的乐器的创造和"噪音代替声音",乃至通过"基本自由语词"的方式自我表达[3],实践一种"没有线索的想象",还将发展一种"形象或隐喻的绝对自由",到达更深的和更可靠的、特点相近或构造相似,而不是那些表面上的近便的

[1] Motherwell, "Dada Manifesto, Tzara, 1918," 1951, p.76.
[2] U. Apollonio, *Futurist Manifestos*, London, Thames & Hudson, 1973, pp.20-22.
[3] U. Apollonio, *Futurist Manifestos*, London, Thames & Hudson, 1973, pp.86-87 and pp.98-99.

比较或比喻①。"未来主义者"这些方法和宣告无疑在阿尔托的"残酷戏剧"宣言中得到回应。"未来主义者"也厌恶"当代戏剧",选择的模式是"合成戏剧"。在一连串的选择"合成戏剧"作为模式的正当理由中,未来主义者也对不朽的名著进行解构,并通过"合成戏剧"的"身体的疯狂",与传统戏剧的心理学对立②。在1915年进一步的宣言"未来主义者的合成戏剧"中,戏剧被确认为一种对战争的召唤最有效果的乐器:"今天唯一激发意大利战争式的精神灵感是通过戏剧。"③"未来主义者合成戏剧"宣言的结论是:发现我们的天才存在于潜意识中,在不可解释的力量,在纯抽象的,纯脑力的,纯非现实的,在事件背景和身体的疯狂④。"宣言"的风格在超现实主义中继续发扬光大,如布勒东1924年的"超现实主义宣言"。布勒东比未来主义者对东拉西扯的言说方式怀着更大的兴趣。特别是"疯狂"在超现实主义那里,获得一种地位的提升:疯狂被视为一种没有边界、无拘无束的想象活动,相应地,是"对故障和断层"的忠实反映,而"某种程度上,是他们的想象的牺牲者"⑤。超现实主义的目标还在于与现实的一种妥协中采用梦的资源:"未来这两种状态的解析,梦和现实……进入一种绝对的真实,一种超真实。"⑥特别地,想象力在超现实主义者的作品中将使想象的真实与现实的真实并置,想象力变成一种精神激奋和思想提升的"乘具":"慢慢地思想变成那些有说服力的形象的最高真实……"⑦作为比喻,暴力和侵犯也是超现实主义的特征。在阿尔托和超现实主义破裂之后,布勒东在"第二宣言"中把阿尔托描述为"一个思想的人,愤怒的人和血性的人"。尽管后来超现实主义"不再寻求发展戏剧的美学",并逐渐地表明对戏剧的敌意,而阿尔托在言辞和观念上,也触

① U. Apollonio, *Futurist Manifestos*, London, Thames & Hudson, 1973, pp.86-87 and pp.98-99.
② U. Apollonio, *Futurist Manifestos*, London, Thames & Hudson, 1973, p.129.
③ U. Apollonio, *Futurist Manifestos*, London, Thames & Hudson, 1973, p.183.
④ U. Apollonio, *Futurist Manifestos*, London, Thames & Hudson, 1973, p.196.
⑤ A. Breton, *Manifestoes of Surrealism*, trans. R. Seaver and H. Lane, Ann Arbor, Michigan University Press, 1969. p.5.
⑥ A. Breton, *Manifestoes of Surrealism*, trans. R. Seaver and H. Lane, Ann Arbor, Michigan University Press, 1969. p.14.
⑦ A. Breton, *Manifestoes of Surrealism*, trans. R. Seaver and H. Lane, Ann Arbor, Michigan University Press, 1969. pp.37-38.

犯了超现实主义的规则,但在理论抱负上仍保留与超现实主义的一致:

> 我们不是在创造一种戏剧为了展演,而是成功地展示思想的模糊、隐藏和未被揭示的方面,通过一种真实的、身体的活动计划。①

超现实主义的戏剧实践虽然中止,但一种理论的总结和衍生也许可能发生在实际受挫之后。"为一种落空的戏剧的宣言",讽刺性地推动超现实主义者用不容置疑的语气表述自己的观点:"我们所想看到的舞台上令人眼睛为之一亮的成功,是神秘和具有魔力的梦幻的一部分,意识的黑暗层面,和所有在我们的思想中强烈地吸引着我们的一切。"②阿尔托继续强调精神和梦幻,伴随着一种关于"恶臭和排泄物的十足的残酷",把形象化的重要性推向极端,及其激发精神狂怒的能力,也许是阿尔托具有影响力的戏剧理论著作留给后人印象最深的东西。当然,它不是阿尔托的原创。

最后,宣言的模式喜欢用一种强调将来现在时以反对过去。阿尔托宣称:所以戏剧,没有什么可惊奇的,不是"一种名著的博物馆",而任何作品"不服从现实的原则"将是"对我们百无一用"③。这强调了他在《名著可以休矣》一文中的观点:过去的名著适合过去,它们对我们没有好处,如"戏剧只是教我们行动是多么无用,既然一旦它被完成,它就已经成为过去"④。阿尔托甚至宣称:自"一百年前"的"最后伟大的浪漫主义情节剧"之后,再无"有价值的戏剧"⑤;"迷人的诗歌"也变成一种堕落和阉割力量的征兆,很少有能"给那些写它们和读它们的人带来益处"⑥。"残酷戏剧"则作为一种超越方式出现:

> 要么我们将通过戏剧回到自然……回到关于诗和戏剧中更高的诗意观念(它隐藏在伟大悲剧作家所讲述的神话中),回到戏剧的仪式观

① A. Artaud, *Collected Works*, 2, trans. V. Corti, London, Calder & Boyars, 1974, p.23.
② Jane Miling and Graham Ley, *Modern Thearies of Performance*, Printed and Bound in Great Britain by Creative Print and Design (Wales), Ebbw Vale 2001, p109.
③ A. Artaud, *Collected Works*, 2, trans. V. Corti, London, Calder & Boyars, 1974, p.31.
④ A. Artaud, *Collected Works*, 4, trans. V. Corti, London, Calder & Boyars, 1974, p.63.
⑤ A. Artaud, *Collected Works*, 4, trans. V. Corti, London, Calder & Boyars, 1974, p.57.
⑥ A. Artaud, *Collected Works*, 4, trans. V. Corti, London, Calder & Boyars, 1974, p.59 and p.60.

念……否则,我们可能受罪,因为喧哗、饥荒、伤亡、战争和流行病。①

在《戏剧和残酷》中,将暴力和日常生活的平静有些信口开河地进行比较:如果"平凡的爱情,个人野心和日常的烦恼都是无价值的",则必然是"著名的人物,恐怖的犯罪和超人的自我牺牲"成为明摆着的主题②。超现实主义观点通过涉及梦和感知两个更曲折的方式实现艺术中"暴力"的正当性,在布勒东的宣言中表述为"梦的全能"和"无趣的思维游戏"。在《戏剧和残酷》中则通过戏剧所取得的"精神的图景"与"梦"的联系,将使它们对规定的情境有效,"就他们被用必要的暴行所突显而言"③。同样,可以得出的推论是"一种犯罪的图景"对于精神具有不可估量的危险,甚至比起一种真正发生的犯罪对人的精神的危险性更大。这种思想显然是"残酷戏剧"暴行的目的,而这也是这种戏剧真正的意义,即"生活总是丢失每一样东西,而思想得到每一样东西"④。布勒东已经在他的"第一宣言"中为超现实主义建立起这种目标,而阿尔托为戏剧明确地表达出这个原理,并且指出暴力的挑战也可能在作家本人身上显露出来:"一种残酷戏剧""意味着戏剧首先对我自己本人是困难的和残酷的"。

在对于宣言文体特征作了较为充分的讨论之后,我们可以进一步理解阿尔托并非完全横空出世的"残酷戏剧"观念,同时梳理它到底否定什么,展望和承诺了怎样的戏剧前景,以及重现了哪些重要主题,而使"残酷戏剧"成为20世纪最重要的开创性戏剧理论。

阿尔托认为戏剧从来就不能再现现实生活,因此也大可不必去尝试一下;只有通过探索戏剧中虚构世界的"内在真实",戏剧才能开始触及生活,即观众世界的"外部现实"。这一颇为玄妙的见解贯穿着整个"残酷戏剧"的探索:批评现实化、机械化的戏剧,抨击心理剧和电影,反对随波逐流的消遣性和娱乐性,坚持戏剧应是严肃的,"能引起我们深刻的心灵回响"⑤,甚至具

① A. Artaud, *Collected Works*, 4, trans. V. Corti, London, Calder & Boyars, 1974, p.60.
② A. Artaud, *Collected Works*, 4, trans. V. Corti, London, Calder & Boyars, 1974, p.65.
③ A. Artaud, *Collected Works*, 4, trans. V. Corti, London, Calder & Boyars, 1974, p.65.
④ A. Artaud, *Collected Works*, 4, trans. V. Corti, London, Calder & Boyars, 1974, p.66.
⑤ [法]翁托南·阿铎《戏剧及其复象》,刘俐译注,浙江大学出版社,2010年,第98页。

有灵魂治疗作用。那么,应该认真思考和讨论的是:"戏剧在本质上、在基本精神上,应该呈现什么?""戏剧有哪些手段来达成这种目标?"①为此,阿尔托提出"残酷剧场"的观念和方法。对于"残酷"的含义,阿尔托在论残酷的信件中反复强调,不能从通常的、物质的意义上去理解残酷:"将残酷与酷刑混为一谈,是只看到问题很小的一面。"②在此,也不是指作为恶习或恶念萌生的残酷,也不意味着暴力和流血、畸形的感情或精神反常。在致让·波朗的信中,阿尔托明确表示:"我所说的残酷,是指生的欲望,宇宙的严峻及无法改变的必然性……"③创造和生命本身的特点,即是根本性的残酷。如在生之欲望、生命的盲目冲动中都伴随着一种原始的恶。情欲是一种残酷,死亡是残酷,复活是残酷,耶稣变容是残酷。残酷是一种更高的宿命,"即使是刽子手、施刑者自己也得屈从"④。可见,阿尔托所说的残酷绝不限定于个人之间的残杀、流血事件,更主要的是指对人类构成重大威胁的某种力量,它具有"宇宙的规模"。这种残酷因素隐藏在每个人心中,在文明的掩盖下它是不容易被发现的,但当历史上每一次重大的天灾人祸出现时,人就离开了道德与理智的约束而回复到原始凶残的暴力状态。"残酷戏剧"的目的就是要使这种残酷因素在正常状态下得以宣泄,这就需要以一种代表宇宙固有残酷性的宗教典仪的方式来组合各种因素。另一方面,残酷的形而上意义却是一种超脱的、纯洁的感情,一种真正的精神活动,其具体的含义则"好比说'生活',说'必然性'"。心理现实主义戏剧总是在进行蹩脚的分析、解剖和思考,"残酷戏剧"就是对这种过分文明的现实主义戏剧进行彻底的革命,重创一种诗的境界(一种生活的超验)。"为了使戏剧恢复一种激情而引起痉挛的生活观念",这种残酷因此相当于一种严格的道德纯正,使"人必须在梦境和事件之间重新确定自己的位置"。以德国画家格林勒华特和荷兰画家波希的绘画作比,"呈现梦境和潜意识的超现实主义色彩",这"让我们知道

① [法]翁托南·阿铎《戏剧及其复象》,刘俐译注,浙江大学出版社,2010年,第48页。
② [法]翁托南·阿铎《戏剧及其复象》,刘俐译注,浙江大学出版社,2010年,第120页。
③ [法]安托南·阿尔托《残酷戏剧:戏剧及其重影》,桂裕芳译,中国戏剧出版社,1993年,第101页。
④ [法]翁托南·阿铎《戏剧及其复象》,刘俐译注,浙江大学出版社,2010年,第120页。

一出戏剧可能是什么样子","戏剧应该在这里找回它真正的意义"①。"残酷戏剧"最终承诺一种人和社会的精神治疗法,即一种进行猛烈袭击的戏剧,运用具有戏剧魅力的各种古老艺术,以便将观众暴露在他们自己的隐蔽的罪恶、纠葛和仇恨面前,其目标是洗刷观众的罪恶,把戏剧有价值的生命力显示出来。也即,要使剧场重生,必须"将舞台上进行的一切行动发展至顶点,推到极限"②,以至戏剧能有启示作用,通过残酷的力量在观众心理上引起变化,促进社会变革。那么,"残酷戏剧"将给生活提供一种替代,一个"替身",代表现实中的更真实、更强烈的体验。阿尔托甚至认为,戏剧演出的基础不包括残酷因素是不可能的,因为"我们今天处于蜕化状态,必须通过肉体才能使形而上学再次进入人们的精神中"。

阿尔托要创造的"残酷戏剧"根本上是一种现代人的精神仪式,为此必须在形而上和技术两个层面实现。在形而上层面,残酷戏剧试图改变电影垄断现代生活的神话,"恢复剧场的基本激情和忧患意识"③。但残酷戏剧不再表现心理人,不再表现明确的性格与感情,而是表现总体人(不是那种在宗教与戒律下变为畸形的社会人),因而必须"回到残酷与恐惧,但要将它放在更大的面向,大到能直探我们完整的生命力,去面对我们所有的可能"④。在人身上,残酷戏剧引入的不仅是精神的正面,还有精神的反面。因此,社会大动荡、种族之间的冲突、大自然的力量、偶然性、宿命等现实层面,或古老的宇宙起源论,通过想象成为神灵、英雄、妖怪,即具有神话性的人物,通过他们的骚动不安及行动来表现。"经由古老的原始神话来表现",或者直接地通过以新的科学方法所获得的物质的形式来表现,将"古老神话具体化,更重要的是,赋之以现代精神"⑤。总之,残酷戏剧的主题将具有宇宙性、普遍性,这是阿尔托所言形而上学的意义。在技术层面,戏剧必须以各种手段,"不仅对所有客观、描绘性的外在世界提出质疑,而且也要对内在世界,也就是人、形而上学层次的人,提出质疑。唯有这样,我们才能再谈戏剧中

① [法]翁托南·阿铎《戏剧及其复象》,刘俐译注,浙江大学出版社,2010年,第102页。
② [法]翁托南·阿铎《戏剧及其复象》,刘俐译注,浙江大学出版社,2010年,第99页。
③ 这些激情和忧患在现代戏剧中被掩盖,被虚假的文明人的外表所掩盖。
④ [法]翁托南·阿铎《戏剧及其复象》,刘俐译注,浙江大学出版社,2010年,第100页。
⑤ [法]翁托南·阿铎《戏剧及其复象》,刘俐译注,浙江大学出版社,2010年,第101页。

的想象的权利"①。幽默、诗、想象都能引发惊人的形式爆发：

> 如果戏剧和梦都是血腥的、不人性的，其目的其实远不止于此，其目的在表现而且将一种恒常的冲突和痉挛的观念深植在我们心中……其目的在以具体而现代的方式，来延续某些寓言的形而上概念，这些寓言的残酷和活力就足以显示其基本原则的根源和内涵。②

戏剧不是模仿，而更像梦境。传统戏剧把戏剧当作"第二手的心理或道德功能"，把梦幻只当作一种替代性功能，这就贬低了梦幻及戏剧的深刻诗意。想象和梦幻的现实将与生活平起平坐。"剧场所呈现的诗的意象与梦是一致的……观众会相信剧场制造的梦境，如果他把它当作梦境，而不是真实的复制。"③而要让"原始意义的剧场"成为"一种实在而精确的东西"，如脑海中的"梦意象"（表面看来很混乱），这就需要有"注意力的完全投注"，"舞台元素的极度凝练"，甚至"一种严苛的精神纯净"④。而为了能从各个层面去触动观众的感应力，提倡"一种环绕式的演出，不再将舞台与观众席划为两个各自封闭的世界，无法交通；而能将视觉与听觉的光彩广披全体观众"⑤。戏剧的语言本是形体语言和空间语言。戏剧的价值触及真实和危险、神奇和苦痛，"问题不在将形而上理念直接搬上舞台，而是围绕这些理念，创造一些诱惑和新气息"⑥。驱邪仪式，突破限制，"让我们对剧场这个已完全被遗忘的领域，有初步概念，可以在人、社会、自然、物体之间，创造一种精彩的对应关系"⑦。而创造（Creation）、演化（Devenir）、混沌（Chaos），属于宇宙层次。

为此，阿尔托提出纯剧场语言的创造：残酷剧场的艺术形式重新汲取一种"敏锐的诗的源头"，"重新使用所有古老的、经过时间锤炼的具魔力的手段，来打动观众"；这些手段包括强烈的色彩、灯光、音效，或话语的重复、震

① ［法］翁托南·阿铎《戏剧及其复象》，刘俐译注，浙江大学出版社，2010年，第108—109页。
② ［法］翁托南·阿铎《戏剧及其复象》，刘俐译注，浙江大学出版社，2010年，第108页。
③ ［法］翁托南·阿铎《戏剧及其复象》，刘俐译注，浙江大学出版社，2010年，第100页。
④ ［法］翁托南·阿铎《戏剧及其复象》，刘俐译注，浙江大学出版社，2010年，第145页。
⑤ ［法］翁托南·阿铎《戏剧及其复象》，刘俐译注，浙江大学出版社，2010年，第100—101页。
⑥ ［法］翁托南·阿铎《戏剧及其复象》，刘俐译注，浙江大学出版社，2010年，第105—106页。
⑦ ［法］翁托南·阿铎《戏剧及其复象》，刘俐译注，浙江大学出版社，2010年，第105页。

颤;且"必须不和谐,才能达到最高效果"。这种不和谐,并不"限制在一种感官之中",而要让它"跨越不同感官,从色彩到声音、从话语到灯光,从动作的震动到平顺的声调";甚至,"如此组合、如此建构的表演,取消了舞台的隔阂,可以传达到整个剧场,从地面出发,通过轻便的走道,到达墙壁,将观众实实在在地包围起来,让他们始终沉浸在灯光、影像、动作、声音之中。布景由人物本身构成(放大到巨型木偶的尺寸),或由光线流动的风景构成,照射在不断移动的物体和面具之上"①。而在"大量的动作和意象"中,还要"加上静默和节奏,以及某种物质的震颤和骚动。它是由真正做出来且真正使用的物体和手势所组成的。如此,让最古老象形文字的精神引领这种纯剧场语言的创造"②。残酷剧场已没有传统意义的舞台:在剧场内部,有特殊比例的高度和深度。四周围之以墙,不要任何装饰;剧情在剧场的四角尽情发挥,在剧场的东西南北四方,都要为演员保留演出的地方;观众坐在中间,坐椅可移动,剧情在四周纵横交错演出;这种包围,正是由残酷剧场的格局所形成的。表演是真实的幻觉,对观众有直接而即刻的作用,而不是空话。阿尔托甚至设想废除舞台和剧院,代之以一个没有间隔、没有任何障碍的完整场地,作为剧情推展的舞台。在观众和表演之间、演员和观众之间进行直接的沟通:

> 我们将舍弃目前的剧院,随便找个库棚或谷仓,依某些教堂、圣殿或西藏寺庙的建法,加以改造。
>
> 每一个表演都要包含具体、客观的成分,是每个人都能感受的。喊叫、呻吟、幽灵魅影、意外、各种戏剧性转折、借自某些仪式的神奇的服装美、灯光的灿烂、人声美丽的吟咒、和谐的魅力、稀落的乐符、物体的色彩、动作的身体节奏(其起伏均与我们熟悉的动作脉动一致)、新奇惊人物体的出现、面具、长达数公尺的人偶、灯光的突然变化、能制造冷热效果的灯光的具体作用等。③

剧场中不容停顿,空间中没有死角,同样地,在观众的知性和感性

① [法]翁托南·阿铎《戏剧及其复象》,刘俐译注,浙江大学出版社,2010年,第113页。
② [法]翁托南·阿铎《戏剧及其复象》,刘俐译注,浙江大学出版社,2010年,第148页。
③ [法]翁托南·阿铎《戏剧及其复象》,刘俐译注,浙江大学出版社,2010年,第109页。

中也没有停顿、没有空白,也就是说,在人生和剧场之间,没有清楚的界限,而是连续一致的。①

阿尔托通过持续反抗传统,提出一整套理论观点,向世人昭示"残酷戏剧"是一种新型的表演艺术,"以梦中的各种诚实念头"来震撼观众的心灵,让人们"从他的内心深处,而不是从某个虚伪幻觉的层面上,看到他源源不断地流露出来的犯罪嗜好、色欲顽念、野蛮兽性、奇思怪想和关于生命与物质的空幻意识,甚至同类相食的残忍……"②。这种"残酷戏剧"实践包括 1935 年阿尔托根据雪莱的剧本和斯丹达尔的《意大利遗事》改编而成的四幕悲剧《桑西一家》(The Cenci)等作品,特别是 1947 年 1 月 24 日(距离阿尔托逝世十四个月),在巴黎的一座小剧场,阿尔托以带病之身演出的《与安托南·阿尔托的密谈》一剧,充分地体现了他所设想的"残酷剧场":舞台上的阿尔托竭力要观众注意他的痛苦和磨难,九年的精神病禁闭,被迫接受的六十多次电震治疗;他朗诵的诗句含混怪诞,动作热情奔放,表现出激情与愤怒,同时发出尖号和呜咽。观众确实被痛苦和恐慌所攫住。法国文学院院长安德烈·纪德评价说:这是阿尔托平生最辉煌的时刻,"我感到他从未有过的了不起"。福柯认为:这是一场即兴演出的独角戏,打破了表演与实在、技巧和无法控制的冲动之间的界线,展示了"那个围绕着虚空,更确切地说是和虚空重合在一起的肉体磨难和恐怖的空间"。③ 阿尔托并不像布勒东等超现实主义者所谴责的那样,是个"只想破坏而不想创造"的人。他要创造"神圣戏剧",通过"残酷戏剧"的途径,即戏剧"神圣"的本相是通过"残酷"的表象来反映;生活的本质真实通过戏剧梦幻与残酷的本质真实来反映,因为梦幻与残酷是一种比真实更真实的诗意。所以,戏剧不是一种对表面生活真实的摹仿,而应是近于一种疯狂的悲剧体验。阿尔托的疯狂就是一种"悲剧体验",一种"极限的体验",通过梦幻和残酷的形式发现真实的宇宙和真实的自我。关于这种纯粹的疯狂体验,无法用言语解说,但在疯狂的边缘,

① [法]翁托南·阿铎《戏剧及其复象》,刘俐译注,浙江大学出版社,2010 年,第 149 页。
② Antonin Artaud, *The Theatre and Its Double*, trans. by Mary Caroline Richards, New York, 1958, p.12, p.92.
③ [美]詹姆斯·米勒《福柯的生死爱欲》,上海人民出版社,2003 年,第 160 页。

即在理性与非理性、酒神与太阳神之间,"根本性"的疯狂体验却并非完全不可理解。透过"一种非常原始和粗糙的语言,这些结结巴巴、没有固定句法的不完善的话语",其中有着"疯狂与理性之间的某种交流"。这种疯狂者的"内心体验"是一种"原始分裂"的东西显形,对这种分裂的体验就是阿尔托的疯症发作。阿尔托以临界疯狂的头脑发明了现代人的"残酷戏剧",像兰波、凡·高那样,成为自己从事的艺术领域的先知。

2."戏剧重影"的隐喻

阿尔托解释"戏剧重影"的含义是:至少有几重的戏剧,对此可以用瘟疫、炼金术等作为隐喻。这些"隐喻"可能成为一种"变形",而"如果戏剧是生活的重影,生活也是真正戏剧的重影"①。在此,生活和真实应该理解为两重性:一个是日常的和明显的,另一个则是神秘和隐藏的。神话和巫术都是"真正戏剧"的生活和真实的组成部分,"戏剧的重影是被今天的人们所运用的真实"。在《戏剧及其重影》的序言《戏剧与文化》中,阿尔托提出今天的文化与生活不相契合,文化变成了支配与统治生活的思想;而似影子的某种东西也许是"生活"寻找如"遥远而隐秘的自身"的表达,然而生活正如它所显示的那样,缺乏我们所呼吁的"火和热情,也就是缺乏持续的巫术精神"②。阿尔托呼吁"真正的戏剧",一种具有重影的艺术。"所有真正的雕像具有一个重影,一个自身的影子"③,阿尔托类比说:"正如所有的巫术文化显露在相应的象形文字中,真正的戏剧具有它自己的影子。"而戏剧的影子比"所有语言和艺术"的影子更强大,因为它们已经"粉碎了它们的限制"。真正的戏剧激起影子,而且"将被精确地发现在某个点上,在此思想需要一种语言,使思想表达出来"。这种表达方式完全是一种象征主义者的理论,但它的结构还较模糊。问题是显然有两种类型的戏剧,"我们陈旧或僵化的戏剧观念"是没有影子的,而真正的戏剧具有支配性的影子,但,是否这种真正的戏剧可以显露它自身,正如现实的戏剧(实践的戏剧)是不确定的。于是,阿尔托采用"瘟疫"、"炼金术"等隐喻表达"真正的戏剧"。

① A. Artaud, *Collected Works*, 4, trans. V. Corti, London, Calder & Boyars, 1974, p.5.
② A. Artaud, *Collected Works*, 4, trans. V. Corti, London, Calder & Boyars, 1974, pp.1-3.
③ A. Artaud, *Collected Works*, 4, trans. V. Corti, London, Calder & Boyars, 1974, p.5.

(1) 戏剧和瘟疫

"瘟疫"是优先于其他隐喻的首要隐喻。在《剧场与瘟疫》①中，阿尔托从一个历史的医学事件开始建立他的论点，并造成他所渴望的某种隐喻的力量。一个关键的论点是瘟疫是超自然的存在，很可能是"一种思想的力的实体化"②。瘟疫作为一场机体风暴，"它喜爱人体上的某些部位，身体空间中的某些场所，在那里，人的意志、意识、思想近在咫尺"③。那么，如果承认瘟疫是一种"精神形象"，"就会将瘟疫患者体液的失调看作在其他层次失调的物质的表象"④。而将剧场与瘟疫相提并论，瘟疫被描述为一种"场面或情景"，戏剧则在那些对瘟疫出现的反应中"建立它自身"：戏剧，就是立即的无偿性，被驱使去做无用的没有当下利益的行为。这种无偿性对我们的整体人格有何意义？首先从瘟疫患者和演员比较来看：

> 瘟疫病人死去，他们身上并没有物质的毁坏，只是带着一种绝对的、而且几乎是抽象疾病的一切伤痕。病人的这种状态与演员的状态相似：情感使他惊慌失措，而并不产生任何现实的效益。演员的身体和瘟疫病人的身体一样，表明生命的反作用达到极点，然而，什么也没有发生。瘟疫病人呼喊着狂奔，寻找他的想象，而演员在寻找他的感觉。⑤

演员就是这样一种人："整个地被感情穿透，没有任何利益并无视现实。"⑥由此，阿尔托推导出瘟疫作为戏剧的隐喻。然而，要在观众心灵中创造一个令人着迷的表演，"就必须重新找回其创造条件，而这不只是一个简单的艺术问题……就像瘟疫一样，剧场重新连接存在的和不存在的，重新连接潜在的可能和实有的存在。重新找回比喻、象征、典型，起到的作用就像突来的静默、音乐中的停顿、血液的滞流、体液的呼唤，在我们突然苏醒的头

① [法]翁托南·阿铎《戏剧及其复象》，刘俐译注，浙江大学出版社，2010年，第11—32页。
② A. Artaud, Collected Works, 4, trans. V. Corti, London, Calder & Boyars, 1974, p.9.
③ A. Artaud, Collected Works, 4, trans. V. Corti, London, Calder & Boyars, 1974, p.12 and p.13.
④ [法]翁托南·阿铎《戏剧及其复象》，刘俐译注，浙江大学出版社，2010年，第24页。
⑤ [法]安托南·阿尔托《残酷戏剧：戏剧及其重影》，桂裕芳译，中国戏剧出版社，1993年，第19页。
⑥ A. Artaud, Collected Works, 4, trans. V. Corti, London, Calder & Boyars, 1974, p.15.

脑中出现发烧的影像"①。而瘟疫患者"搅乱的液体"是"一种混乱……相当于由事变带来的冲突、斗争、灾难和毁灭"的样子,在理论上,瘟疫自身成为既是宇宙紊乱也是人类社会政治、军事混乱的隐喻。这种观点几乎必然地建立在瘟疫的定义"精神自由"和意志,而不是一种病菌的传染。一种相关戏剧的观点,那就是自然的灾难和政治、军事的混乱,当这一切发生在戏剧的层面,被解释为观众带有一种流行病力量的敏感性:"一旦进入剧场,就会以病疫的力道,将它释放在观众的感应力上"②。圣·奥古斯丁(Saint Augustin)在《上帝之城》中,就曾突显瘟疫和戏剧的作用有相似之处:"瘟疫不破坏器官,就能致命;而戏剧不会致命,却能在个人甚至整个民族的精神上,引发最神秘的改变。"③但是奥古斯丁由于深信戏剧的"迷惑力",而"反对兴建舞台,以免这种瘟疫伤害灵魂";认为戏剧是"一个更危险的灾难","它祸害的对象不是身体,而是道德习俗","事实上,戏剧败坏人心,使人如此盲目,甚至到最近,那些染上恶瘾的人,在逃过罗马劫城,流亡迦太基(Carthage)之后,仍然每天进剧场,争先恐后地为那些小丑疯狂"④。"戏剧就像瘟疫,是一种疯狂状态,而且有感染力"⑤,诚如奥古斯丁所说,戏剧的毒素投入社会结构中,有可能使这个结构瓦解。阿尔托沿用了这种观点,认为戏剧和瘟疫一样,都是对强大力量的召唤。这一力量通过事件而将精神引向冲突的根源:

 所有隐伏在我们身体中的冲突都以其强大的力量重现,且赋予这些力量以名称,就是我们称的象征。于是我们眼前展开一个象征之战,彼此冲撞,互相疯狂践踏。只有在一切达到令人难以忍受的程度,只有当舞台上呈现的诗将具体化的象征加温至白热化时,才有戏剧。

 这些象征是成熟力量的表征,但在现实生活中一直被束缚,未发生作用。它突然爆发为惊人的意象,使那些在本质上与社会生活为敌的

① [法]翁托南·阿铎《戏剧及其复象》,刘俐译注,浙江大学出版社,2010年,第26页。
② [法]翁托南·阿铎《戏剧及其复象》,刘俐译注,浙江大学出版社,2010年,第24页。
③ [法]翁托南·阿铎《戏剧及其复象》,刘俐译注,浙江大学出版社,2010年,第24页。
④ [法]翁托南·阿铎《戏剧及其复象》,原版注:出自《上帝之城》(第一卷),第二十三章,刘俐译注,浙江大学出版社,2010年,第25页。
⑤ [法]翁托南·阿铎《戏剧及其复象》,刘俐译注,浙江大学出版社,2010年,第25页。

行为,得到承认和生存权。①

正如瘟疫,戏剧是一种惊人的生命能量的呼唤,并使心灵面对自己冲突的根源。但阿尔托的戏剧推论却是:"心灵相信自己所看到的,且将它相信的付诸行动。这就是迷惑力所在。"②如果瘟疫爆发性的发作导致一种"传染性的疯狂",那么"我们必须同意舞台行动是一种如瘟疫的'精神错乱'",而戏剧就像瘟疫,包含"某种胜利的和复仇的东西"③,"一种报复性灾祸,一种具拯救力量的疫病"④。在中世纪,人们相信这是上帝的意旨,但"其实,它只是一种自然法则:每一动作必有另一动作加以平衡;每一作用必有其反作用"⑤。阿尔托意为:

> 无论是生命的原貌或是它被塑造成的面貌,都为我们提供许多令人振奋的题材。通过瘟疫,一个巨大的脓疮(道德的,也是社会的)能集体排脓,就如瘟疫一般,戏剧的作用也在集体排除这个脓疮。⑥

甚至,"真正的戏剧会摇撼歇息中的感官,释放被压抑的潜意识,促使它作一种潜在的反抗——也只有在潜在状态才有价值——让聚集的群众看到一种英雄式的、严苛的姿态"⑦。当瘟疫的隐喻变异为巫术,隐喻的目的变得更为清晰。最终的命题戏剧是一种"揭露":

> 如果说本质戏剧是和瘟疫一样,那不是因为它具有传染性,而是因为它和瘟疫一样也是一种显露,是潜在残酷本质的暴露,而精神上一切可能的邪恶,不论是就个人还是就民族而言,都集中在这一本质里。⑧

由此,戏剧的一种功能是使个人看见真实的自我,使集体看到自身潜在的威力、暗藏的力量。戏剧的自由也正如瘟疫那样,它是黑暗的,正如"伟大

① [法]翁托南·阿铎《戏剧及其复象》,刘俐译注,浙江大学出版社,2010年,第27页。
② [法]翁托南·阿铎《戏剧及其复象》,刘俐译注,浙江大学出版社,2010年,第25—26页。
③ A. Artaud, Collected Works, 4, trans. V. Corti, London, Calder & Boyars, 1974, pp.16-17.
④ [法]翁托南·阿铎《戏剧及其复象》,刘俐译注,浙江大学出版社,2010年,第31页。
⑤ [法]翁托南·阿铎《戏剧及其复象》,刘俐译注,浙江大学出版社,2010年,第31—32页。
⑥ [法]翁托南·阿铎《戏剧及其复象》,刘俐译注,浙江大学出版社,2010年,第31页。
⑦ [法]翁托南·阿铎《戏剧及其复象》,刘俐译注,浙江大学出版社,2010年,第27页。
⑧ [法]安托南·阿尔托《残酷戏剧:戏剧及其重影》,桂裕芳译,中国戏剧出版社,1993年,第25页。

的神话"那样,讲述"原始的性的分裂和屠杀带来创造"①。阿尔托举的例子是福德(John Ford)的《安娜贝拉》(Anna bella),安娜贝拉和哥哥乔凡尼的乱伦之爱,冲撞道德人伦、社会规范,终于血洒舞台,以残酷对抗人性、现实、命运的残酷,堪称残酷戏剧的力证②。"如果我们要找一种叛逆中的绝对自由,福德的《安娜贝拉》为我们提供了一个诗意的例子,连接在一个绝对危险的意象上。"③这意味着"所有真正的自由都是黑暗的,而且无可避免地与性的自由混为一体,而性的自由也是黑暗的,虽然我们无法清楚说明理由"④,正如"所有伟大的神话都是黑暗的。因而,我们不能想象,在杀戮、酷刑、流血的氛围之外,能有精彩的寓言。它们向群众讲述大自然中出现的最早的性别区分和生存杀戮"⑤。而且,"福德这个激情的例子,只是一个更大、更基本作用的象征"⑥:

> 如果本质戏剧与瘟疫相似,那不是因为它会传染,而是因为它像瘟疫一样,让我们意识到内心底层潜伏的残酷,将它向外疏导,使它发泄出来。这种残酷会在一个人或一个民族身上,种下各种心灵堕落的可能。⑦

> 如果说戏剧像瘟疫,不只是因为它对很大的群体发生作用,而且震撼方式相似,同时也因为剧场和瘟疫一样,是一种征无不克又具报复意味的东西。瘟疫所到之处,就必会点燃一把火,我们可以很清楚地感觉到,它是一种大规模的清洗。⑧

> 一种如此全面的社会灾难,如此严重的生理失调、罪行的泛滥,这种全面驱邪将灵魂压迫至极点,都显示存在着一种状态,这个状态同时也是一种极大的力量,当大自然完成它最重要的工作时,它所有的力量

① A. Artaud, *Collected Works*, 4, trans. V. Corti, London, Calder & Boyars, 1974, p.20.
② [法]翁托南·阿铎《戏剧及其复象》,刘俐译注,浙江大学出版社,2010年,第27—28页。
③ [法]翁托南·阿铎《戏剧及其复象》,刘俐译注,浙江大学出版社,2010年,第28页。
④ [法]翁托南·阿铎《戏剧及其复象》,刘俐译注,浙江大学出版社,2010年,第30页。
⑤ [法]翁托南·阿铎《戏剧及其复象》,刘俐译注,浙江大学出版社,2010年,第31页。
⑥ [法]翁托南·阿铎《戏剧及其复象》,刘俐译注,浙江大学出版社,2010年,第29—30页。
⑦ [法]翁托南·阿铎《戏剧及其复象》,刘俐译注,浙江大学出版社,2010年,第30页。
⑧ [法]翁托南·阿铎《戏剧及其复象》,刘俐译注,浙江大学出版社,2010年,第26页。

也就出现在这种状态中。①

阿尔托给出另一个例子是：在厄琉西斯（Eleusis）祭典中出现的森然可怖的恶，在此以最纯粹、最明显的状态呈现，遥遥响应某些古希腊悲剧中的黑暗时刻，而"这正是所有货真价实的戏剧应该去找回来的"②。戏剧，一如瘟疫，反映残酷和杀戮，但"它化解冲突，释放力量，引发潜在可能。如果这些可能和这些力量是黑暗的，则错不在瘟疫或戏剧，而在生命本身"③。阿尔托真正要说的是：

> 戏剧就像瘟疫，是一种危机。其结果不是死亡，就是痊愈。瘟疫是一种至高的病，因为它是一种全面危机，其出路不是病亡就是彻底的净化。同样的，戏剧也是一种病，因为它是一种至高的平衡，不通过毁灭，就无法达成。它让心灵达到癫狂，使精力昂扬。最后我们可以，从人的角度，戏剧的作用就像瘟疫一样，是有益的。因为它逼使正视真实的自我，撕下面具，揭发谎言、怯懦、卑鄙、虚伪。它撼动物质令人窒息的惰性，这惰性已渗入感官最清明的层次。它让群众知道它黑暗的、隐伏的力量，促使他们以高超的、英雄式的姿态，面对命运。没有戏剧的作用，这是不可能的。④

阿尔托最后说："现在的问题是，在这向下堕落，走向自毁而不自知的世界，是否有一小撮的人能成为一个核心，让大家接受这样一种高超的戏剧观念，让我们重新找回自然的、具魔力的戏剧，以取代我们已经不再相信的教条。"⑤

（2）戏剧和炼金术

阿尔托发现"关于炼金术的书籍，对戏剧用语都有偏爱"⑥，这种表演的，也即戏剧的成分，表现在炼金术整套的象征（symboles）系统之中。他在《炼

① ［法］翁托南·阿铎《戏剧及其复象》，刘俐译注，浙江大学出版社，2010年，第26页。
② ［法］翁托南·阿铎《戏剧及其复象》，刘俐译注，浙江大学出版社，2010年，第30页。
③ ［法］翁托南·阿铎《戏剧及其复象》，刘俐译注，浙江大学出版社，2010年，第31页。
④ ［法］翁托南·阿铎《戏剧及其复象》，刘俐译注，浙江大学出版社，2010年，第32页。
⑤ ［法］翁托南·阿铎《戏剧及其复象》，刘俐译注，浙江大学出版社，2010年，第32页。
⑥ ［法］翁托南·阿铎《戏剧及其复象》，刘俐译注，浙江大学出版社，2010年，第52页。

金术剧场》》①中提出了戏剧思想进一步的隐喻:从"最根本精神"来看,戏剧跟炼金术,都是针对"精神和想象的领域",从某些"基础"上发展出来的。剧场"想达到一种效果,就有如在物质世界中,真正能制造出黄金一样",但戏剧和炼金术之间,更深一层的相似点,即被看作"真正的艺术",而且"都是具有潜在可能性的艺术,它们本身的现实就是目的"②。可在更高的形而上层次,戏剧和炼金术在基本原则上有一种神秘的共通性。炼金术原只有物质层面的实效,但通过其象征,就成为这种运作的精神的重影,而戏剧也应被视为一种重影,不是它逐渐变成的那种直接的、日常现实的、了无生气的翻版,而应是"另一种危险的、原型的真实的重影。其原则是藏而不露的"③。炼金术的象征是一个幻象,就像戏剧是一个幻象:"一边是人、物体、意象以及所有构成剧场虚拟现实的世界,另一边是炼金术纯属假设的、幻象的象征世界",这些象征显示了一种可以称之为"物质的哲学状态",将精神导向自然元素火热的净化之路,导向一种融合、一种精练(极其简化、纯粹的),"导向一种运作,遵循这种精神平衡的路线,经过一再解剖,将固体物质重新思考、重组,最后再变回黄金"④。这种神秘工作的物质象征,正对应精神上的一种类似的象征,恰如运用意念和表象,使剧场中一切戏剧性的东西有了称谓,并在哲学上得以辨认。

显然,阿尔托反对现代戏剧沦为日常生活呆滞的副本,认为不明就里的炼金术者走的岔路和犯的错误,与企图以纯粹人文手法操作者所有的谬误、虚幻、错觉、幻象的"辩证式"列举,表现很相似⑤。他所讲的戏剧是"与社会性的、现实性的戏剧完全不同。这种社会性的戏剧随时代改变,戏剧的原始动力荡然不存,只剩下小丑化的动作,其意义也扭曲得面目全非"⑥。因此,阿尔托呼唤"原型的、原始的戏剧",主张问题核心是探究戏剧的起源及其存

① [法]翁托南·阿铎《戏剧及其复象》,刘俐译注,浙江大学出版社,2010年,第51—57页,以下原文引用同此书此篇者,如无须特别说明,恕不一一另注。
② A. Artaud, Collected Works, 4, trans. V. Corti, London, Calder & Boyars, 1974, p.34.
③ [法]翁托南·阿铎《戏剧及其复象》,刘俐译注,浙江大学出版社,2010年,第51—51页。
④ [法]翁托南·阿铎《戏剧及其复象》,刘俐译注,浙江大学出版社,2010年,第52—53页。
⑤ [法]翁托南·阿铎《戏剧及其复象》,刘俐译注,浙江大学出版社,2010年,第52页。
⑥ [法]翁托南·阿铎《戏剧及其复象》,刘俐译注,浙江大学出版社,2010年,第53页。

在理由(或最原始的必要性),从形而上来说,"是将一种最基本的戏剧具体化,或应说具体外现出来",即"本质戏剧":

> 本质戏剧以既多样又独一无二的方式,蕴含了所有戏剧的基本要素,虽各有趋向且分歧,但并未失去作为要素的特征,却足以借丰富、积极——也就是充满能量的方式,容纳无穷的冲突可能。①

但阿尔托认为将本质戏剧做哲学分析,是不可能的,也不应去寻求理智的原始指引,因为"我们逻辑的、浮滥的知性主义已贫乏得只剩一套无用的格式"。理解力是很轻的,诗意和感觉是很重的,剧场"只能以诗的方式,捕捉在所有艺术中富感染力的、有磁力的元素,用形状、声响、音乐和体积,通过意象和模拟……唤起一种极其敏锐、绝对锋利的状态,使我们通过形象和音乐的震动感知一种混沌(chaos)中所潜藏的威胁,这种混沌是决定性的,且危险的"②。阿尔托坚信"这种本质戏剧是存在的","它是一种比宇宙创造更细致的创造(creation)"③。这种存在于所有伟大奥秘之源的本质戏剧,"是随宇宙创造的第二阶段而来,也就是困难和复象的阶段,是物质和意念具体化的阶段"④。由本质戏剧,阿尔托想象:"真正的戏剧,就像诗(只是出之以不同的方式),是在哲学的争战之后(而这是这种原始整合精彩的一面),一种无秩序状态自行整合后产生的","这种沸腾的宇宙以哲学上扭曲、不纯净的方式的冲突"而存在,然而,"似乎在单纯和秩序井然之处,就不会有戏剧和悲剧"⑤。真正的戏剧与炼金术之间存在隐喻关系,阿尔托表述为:

> 炼金术却以严谨的理智呈现,因它将所有不够精致、不够成熟的形式,仔细地、用劲地搅碎,使我们再度,戏剧性地,达到升华,因为炼金术的本质,就是要使精神在通过现有物质的各种管道、各种基础,并在未来炙热的边缘地带中,重新完成这项工作之后,才能飞升。好像为了不愧于得到黄金,精神必须先证明它的能力;精神之能赢得它、获得它,只

① [法]翁托南·阿铎《戏剧及其复象》,刘俐译注,浙江大学出版社,2010年,第53页。
② [法]翁托南·阿铎《戏剧及其复象》,刘俐译注,浙江大学出版社,2010年,第54页。
③ A. Artaud, *Collected Works*, 4, trans. V. Corti, London, Calder & Boyars, 1974, p.36.
④ [法]翁托南·阿铎《戏剧及其复象》,刘俐译注,浙江大学出版社,2010年,第54页。
⑤ [法]翁托南·阿铎《戏剧及其复象》,刘俐译注,浙江大学出版社,2010年,第54—55页。

因它能委曲求全,将物质黄金当成是坠落的次要象征。它必须先坠落,才能以坚固而密实的方式表现光亮本身,表现稀有性和不可还原性。

　　这种制造黄金的戏剧过程,借由本身引发的强大冲突以及所发出的各种不可胜数的巨大力量的彼此冲撞,并且要求一种极具重要性,充满精神性的重组,终而使精神达到一种绝对的、抽象的纯净。在这之后,别无他物。我们可以把它想象成一个独一无二的声音、一个在空中被捕捉到的极限音符,像是一种难以名状的震颤的有机部分。①

　　阿尔托推论吸引柏拉图的奥菲密教仪式,应该在道德和心理层面,也具有这种炼金术剧场的超越和绝对的性质,而且,因为它包含高度的心理张力的元素,可以反过来,令人想到炼金术的象征,"它以精神手段沉淀、渗透物质,使人想到心灵对物质的热烈而决定性的挹注"②。据说,厄琉西斯密教仪式只限于在舞台上呈现一些道德真理,但阿尔托认为"抽象与具体在完成错综复杂、独一无二融合时,所有真理都消失了"③。而剧场:

　　经由乐器和音符、色彩和形状的组合(对这些,我都已毫无概念了),它们一方面可以满足我们对纯净美的怀念(柏拉图一生中至少应该看到过一次这种美的完全的、响亮的、生意盎然的、朴素的体现);另一方面,解决或消弭(通过人类头脑无法想象的奇特组合)所有因物质与精神、理念与形式、具体与抽象对立而产生的冲突,将一切表象都融于一炉,成为一种独一无二的表达方式,就像精神化的黄金一样。④

　　结论性的观点是:通过某种对未觉悟的人而言是不可思议的、古怪的结合,"应当已经解决了精神和物质,思想和形式,抽象和具体……之间的对立问题,用人们独特的表达是应当像是提取的金子一样"⑤。也就是说,戏剧应该是物质和精神、思想和形式、抽象和具体的统一,就像熔铸了物质与精神的神秘联系的炼金术。可见,阿尔托通过炼金术的隐喻,探求戏剧的起源及

① [法]翁托南·阿铎《戏剧及其复象》,刘俐译注,浙江大学出版社,2010年,第55—56页。
② [法]翁托南·阿铎《戏剧及其复象》,刘俐译注,浙江大学出版社,2010年,第56页。
③ [法]翁托南·阿铎《戏剧及其复象》,刘俐译注,浙江大学出版社,2010年,第56页。
④ [法]翁托南·阿铎《戏剧及其复象》,刘俐译注,浙江大学出版社,2010年,第56—57页。
⑤ A. Artaud, *Collected Works*, 4, trans. V. Corti, London, Calder & Boyars, 1974, p.37.

目的,从形而上学的角度,探讨本质戏剧的物质化或者外在化。这种本质戏剧,"像某个比创世本身更微妙的东西","原是一切大崇拜仪式的基础"①。显然,这种起源戏剧的描述结合了初始、根源、基础和原理等概念,及在一种理论上需要的娱乐表演中形而上学思想。

瘟疫、炼金术等"戏剧重影"的隐喻,是阿尔托对于自己横空出世的戏剧思想的独特修辞性表达,用来传达他在临界疯狂状态的极度体验中所感悟到的真正戏剧的样态。而在宣言中,则有更加振聋发聩的直接理论告白。我们试图为"残酷戏剧"找到内在结构,即一种时间上回归远古、空间上回归东方、形式和精神上回归戏剧所脱胎的仪式、被亚里士多德《诗学》传统所遗失的戏剧。

3. 残酷剧场的理论结构

20世纪西方哲学包含两个方面的发展:一是关于体验、感觉和主体的哲学;一是关于知识、理性和观念的科学。非理性色彩和批判意识是其总的特征。福柯提到:"破天荒第一次,理性的思想不仅在它的本质、基础、力量和权利方面,而且在它的历史和地理,它的最近经历和当前实际,它的时间和地点诸方面,都受到了质疑。"②科学家也接受了直觉主义柏格森的活力论,认为生命是一种不可抑制的超越力量,一种湍急腾越的活力能量流,具有不稳定性、无规则性、反常性和可怖性。这些现代哲学思潮引导着20世纪的戏剧人重新审视和反思西方戏剧传统和自己的戏剧实践,并且致力于创造一种戏剧,或一种戏剧表演的时刻,使艺术和逻辑、思想和生活、感觉和知觉融合。这种戏剧从形式上来看,并非新的创造,而毋宁说是一种回归到戏剧的源头,是一种仪式戏剧。阿尔托的"残酷剧场",就是要创造一种现代人的精神仪式。他激烈地反对西方戏剧传统,反对现存一切戏剧,反对剧本与语词中心,否定逻各斯中心主义,甚至否定整个西方文化与文明,希望戏剧回到远古,回到东方,回到感觉,回到梦幻与现实之间,这就是阿尔托所谓的"残酷戏剧"。这样一种戏剧不是现存的任何一种戏剧模式,而毋宁说是一种原初戏剧,或是一种原始的仪式,甚至可以说,这是一种神话。阿尔托认为,要

① A. Artaud, *Collected Works*, 4, trans. V. Corti, London, Calder & Boyars, 1974, pp.35-36.
② 福柯1978年为康吉兰《正常与病态》一书写的英文版的"导论",1943年初版,第9页。

拯救西方社会,就必须重建神话,重建生活,就像古代社会中仪式戏剧所做的那样。"残酷戏剧"回归戏剧的本质,是它的仪式性。综观纷繁芜杂的思想表述,我们发现"残酷戏剧"理论的基本结构:在时间上诉诸古代,在空间上诉诸东方,在形式上诉诸戏剧所脱胎的仪式。也就是说,为了批评和反思西方戏剧传统,阿尔托想象了两个参照物,即西方前传统、前文明和前语言的原始戏剧,以及东方戏剧。"残酷戏剧"最终要创造的是一种现代人的精神仪式。

(1) 时间上回归远古。

残酷戏剧的首要特征,呼吁回归到远古的神话和史前戏剧传统,继承古老的群众性演出,使得现代艺术运动和古老的建立在神话基础上的文化建立某种联系。阿尔托批判西方戏剧已经沦落到与真正剧场完全脱节的地步,他在《演出与形而上学》中说:

> 戏剧,一种独立自主的艺术,为了复活或仅仅为了生存下去,就必须意识到什么是使它同文本、纯粹话语及所有别的固定书写方式区分开来的东西。我们完全可以构想一种戏剧,它基于文本的权威,一个越来越词语化的、冗长的、乏味的、舞台美学都从属于它的文本上。但是,这种戏剧观念,这种将人物安置在一定数量成行排列的椅子或沙发上,并相互讲故事(无论这种故事多么神奇)的构想,如果不是对戏剧的绝对否定——为了成为它应该是的东西和样式——一定也是它的退化。①

因此,阿尔托认为,"戏剧就必须摆脱当下现实。因为戏剧的目的不在解决社会或心理冲突,或作为道德激情的战场",这是反现实主义剧场征程的继续,现代主义思潮的出发。戏剧应该"在客观地表现某些深藏的真理,在与演化(devenir)交会的过程中,以灵动的手势将某些隐而不显的真理彰显出来"②,也即追求某种客观性,达到更深邃的地步,不是表面的真实,或者一时一地的现实,而是如真理、真相一般深远的现实。要达到这个目的,就要"寻回戏剧最初始的目的,将它放回宗教及形而上的层次,使它与宇宙重

① Antonin Artaud, *The Theatre and Its Double*, trans. by Mary Caroline Richards, New York, 1958, p.106.
② [法]翁托南·阿铎《戏剧及其复象》,刘俐译注,浙江大学出版社,2010年,第79页。

新修好"①。这是阿尔托对于戏剧极高的期待。

那么,剧场的初始意义何在?阿尔托频繁地运用了"形而上学"的隐喻。如果"要戏剧演出达到至高的诗境,就是将戏剧提升至形而上境界","将语言作为一种咒语(incantation)来思考",那么,"以这种诗意的、积极的方式考虑舞台表达手段中的一切,会使我们唾弃目前这种人文的、心理的戏剧,而重新找回我们剧场中已经完全丧失的宗教的、神秘的层次"②。阿尔托深切体悟到,人们是先通过感官来思考的,一般心理剧场却先诉诸观众的理解力,"'残酷剧场'因而主张运用聚众式演出,在群众与群众相互碰撞、挤压的庞大人群骚动中,去寻回一种诗意;一种在节庆、在人群中才有的诗意,这种全民涌向街头的日子,现在已难得一见了"③。最重要的是,阿尔托发现戏剧具有潜能揭示物质世界与思想境界之间的关系,但以话语为中心的西方戏剧与戏剧的本质力量分离。"残酷戏剧要用一切经过考验的古老的神奇手段赢回敏感性"④,在此,"话语就是身体","身体就是剧场","剧场就是文本的存在"⑤。这样不受文字剧本和话语中心所支配的剧场,是一种"比剧场本身更古老的书写"⑥,意在"把我们的神经和心灵一并唤醒"⑦。

在重新界定了戏剧语言之后,阿尔托致力于改造剧场和重创舞台形式。传统的镜框舞台显然不再适用,而且演出充满了陈词滥调。"残酷剧场"要求取消舞台,取消镜框台口,只留下一个空荡荡的大厅。要使空间说话,而物品、面具和各种附件也"获准像语言那样出现";演出的剧作是一种没有文字的剧本,只有依据主题的即时性"机遇剧"。演员却是"头等重要的元素",演出中演员即兴的喊叫,喊出和梦一样的拟声词,通过象征性的动作、面具和狂欢的音乐把观众彻底卷入其中。观众坐在大厅的中央的地板上,或活动椅子上,为把观众从虚假的生活中唤醒、复活,必须取消舞台和观众席,让

① [法]翁托南·阿铎《戏剧及其复象》,刘俐译注,浙江大学出版社,2010年,第79页。
② [法]翁托南·阿铎《戏剧及其复象》,刘俐译注,浙江大学出版社,2010年,第48—49页。
③ [法]翁托南·阿铎《戏剧及其复象》,刘俐译注,浙江大学出版社,2010年,第99页。
④ [法]安托南·阿尔托《戏剧及其重影》,桂裕芳译,中国戏剧出版社,1993年,第8页。以下原文引用同本书的,如无须特别说明,恕不一一另注。
⑤ 德里达等《后现代主义哲学讲演录》,商务印书馆,2003年,第401页。
⑥ 德里达等《后现代主义哲学讲演录》,商务印书馆,2003年,第401页。
⑦ [法]翁托南·阿铎《戏剧及其复象》,刘俐译注,浙江大学出版社,2010年,第98页。

他们处在同一空间。演出在各种高度和深度上展开,从四面八方包围观众,从而观赏者和场面、演员与观众间进行了直接的对话,"直接用心灵来领悟和体验,而无语言的歪曲和言词的障碍",并通过物质手段,由物体、沉默、呼喊及节奏的搭配,形象及运动的交迭产生以符号(而非字词)为基础的真正的有形语言,使人们受到强烈的震撼。比如服装,"要尽可能避免现代服装,倒不是出于对古代的崇拜和迷信,而是因为,很明显的,有些千年前仪式用的服装,虽然是属于某一特定时代,却仍保留了极具启发性的美感与外形"①。

总之,残酷戏剧"将根据最古老的圣书及最古老的宇宙起源论中的形象来表现自己",让最古老的象形文字的精神统帅着这种纯戏剧语言的创造。戏剧的意义只有超越诞生,在起源处才能被发现。把远古时代戏剧的本源力量唤醒和重构出来,使本质的戏剧再生,残酷戏剧应是生命本身或等同于生命。演员和观众(指导者和参与者)不再是再现的工具和器官,而传统再现的终结将是原始再现的重构、力量或生命的古老显示。由此可见,"残酷剧场"的理论精髓在于重构舞台,让戏剧返回它的创造性和奠基性的自由,激发生命的创造力,确认宇宙的现实,真正实现人的天性。

(2) 空间上诉诸东方。

正当阿尔托思考戏剧的本质与定义时,他如获至宝地发现东方戏剧保存着完好的戏剧概念。1931年,在巴黎海外殖民地博览会上观赏印度尼西亚巴厘岛剧团的演出,这给了他决定性的启发。巴厘戏剧与欧洲的心理剧毫无相似之处,在阿尔托看来是一种完美的纯戏剧:舞台上充满了象征符号,表演是重影的表演,包括动作的形而上学,音乐节奏的高度感染力,以及异彩纷呈的印象的袭击,无懈可击的表演程式不仅精准地符合某种精神结构,而且显示出纯粹戏剧形象的综合体。西方式的或者说拉丁式的戏剧,局限于日常思想所能达到的范围,局限于意识上已知和未知的领域,即使在戏剧中求助于无意识,也只是表现它所积累或隐藏的日常经验;而"东方戏剧依靠的是千年的传统,它完好地保存了如何使用动作、声调及和谐来作用于

① [法]翁托南·阿铎《戏剧及其复象》,刘俐译注,浙江大学出版社,2010年,第111—112页。

感官及其他一切方面的秘诀"①。东方戏剧具有直接的、想象的作用力,形体对精神具有效力,这种客观、具体的戏剧语言不同于西方现代人的言语习惯。在阿尔托看来,东方符号性语言比西方对白式语言更有价值,因为这种语言不仅表达思想,而且表达感觉。作为"残酷戏剧"理论基石之一的"巴厘戏剧"便是一种形体语言、经过锤炼的程式和神秘符号,影射某些传奇性的隐秘的现实,与古代仪式活动的精神相似,演出具有神圣祭祀的庄严性:"巴厘戏剧完全基于物质,基于生活,基于现实。它具有某些宗教仪式的庄严性,因为它从精神中排除了可笑地模拟和模仿现实的念头。"②巴厘戏剧在阿尔托的想象中成了"残酷戏剧"的一种理想范式,而作为一种普遍的推想,东方戏剧成为阿尔托"形而上戏剧"的载体。在"残酷戏剧"宣言中,阿尔托甚至极力形容一种客观而具体的戏剧语言,乃是"全然东方的表现方式":

> 它在感性中奔驰。它舍弃西方使用语言的方式,将字句变成咒语。它探索人声的极致,使用人声的颤动和音质。它狂野地践踏节奏,槌打声音;它要使我们的感应力亢奋、麻痹、着魔、停顿。这些手势冲塞于空中,急促而饱满,展现一种新的诗情(lyrisme),终能超越言辞的诗情。这种剧场语言终于使知性不再臣服于言语,找到一种新的、更深刻的知性,是隐藏于手势和符号之下的,而这种手势和符号已提升为一种特别的驱魔仪式。③

阿尔托赞赏东方戏剧追求视觉形象和神秘的仪式力量,与他要求戏剧回归远古神话和前传统,本质上是一致的。巴厘戏剧既是东方的,也是远古和仪式化的:

> 在巴厘岛剧场的表演中,排除了娱乐,那种无益的做作游戏,那种仅只是一个晚上的消遣,而这正是我们剧场的特质。它的演出是直接提炼自物质、生命和真实之中。它有一种宗教仪式式的祭典性,因为它彻底清除观赏者心目中把戏剧视为模拟,是对真实的可怜的仿制。我

① 安托南·阿尔托《戏剧及其重影》,桂裕芳译,中国戏剧出版社,1993年,第53页。
② 安托南·阿尔托《戏剧及其重影》,桂裕芳译,中国戏剧出版社,1993年,第55页。
③ [法]翁托南·阿铎《戏剧及其复象》,刘俐译注,浙江大学出版社,2010年,第106页。

们看到的这设计繁复的动作,有一个目的,一个立见真章的目的,是以高效率的手段达成,而我们能当下感受到它的效率。它追求的思想,它要创造的精神状态,它提出的神秘答案,都直指要害,既不拖泥带水,也不转弯抹角。正如一个驱魔法术,使我们心中的恶魔涌现。①

巴厘戏剧"提出的主题可以说是出自舞台本身",阿尔托举的例子是有修(Adeorjana)和巨龙的搏斗,全然发生在舞台上,在情境和言辞之外,呈现给观众一个精彩的纯净舞台意象的组合。为了让人了解,巴厘戏剧创造了一套全新的语言。演员的服装构成真正的象形文字,它有生命,会活动。这种三度空间的象形文字还用一些手势和一些神秘的符号加以烘托;在这种符号的强力释放中,"有一种类似魔法运作的特质",这些符号通向某种无以名之的、传奇的、玄幽的世界,而"西方人对此却早已弃之不顾了"②。巴厘戏剧舞台空间的使用是全方位的,也可以说是从各种可能的层次加以运用,因为动作对造型美极为敏锐,其最终目的仍在厘清一种精神状态或困境。不浪费任何一点空间,不遗漏任何一种可能的暗示,使大自然突然将一切卷入混沌的力量,具有一种哲学层次。巴厘戏剧让观众"经历一种心灵的炼金术,将一种精神状态化为一个动作","这个剧场有一种直觉的东西","但却表现得如此透明、如此聪慧、如此伸展自如,让我们能很具体地重新找回一些心灵最神秘的知觉"③。

阿尔托得出结论:巴厘戏剧"超出舞台封闭的、有限的世界之外","超出这个张力十足的视野","已达到客观物质化的极致,使我们无论如何绞尽心思,都难以想象"④。西方戏剧具有心理学倾向,东方戏剧具有形而上学倾向。"残酷剧场"所要回归的东方戏剧,标志着心理现实主义戏剧的终结,表演向客体、形体和一切非语言符号的转向。

(3) 形式上回归仪式。

20世纪西方许多敏感的知识分子,开始意识到一种文明与文化的症候:

① [法]翁托南·阿铎《戏剧及其复象》,刘俐译注,浙江大学出版社,2010年,第66—67页。
② [法]翁托南·阿铎《戏剧及其复象》,刘俐译注,浙江大学出版社,2010年,第67—68页。
③ [法]翁托南·阿铎《戏剧及其复象》,刘俐译注,浙江大学出版社,2010年,第67页。
④ [法]翁托南·阿铎《戏剧及其复象》,刘俐译注,浙江大学出版社,2010年,第67页。

与生活、生命脱节。这种感觉和判断引导着阿尔托致力于创造一种新戏剧，使艺术和逻辑、思想和生活、感觉和知觉融合，就像古代社会中戏剧仪式所做的那样。残酷戏剧与其说不是现存的任何一种戏剧模式，毋宁说是一种原初戏剧，甚至一种原始的仪式。伴随着一种回归本源精神的渴望，一种对戏剧之根的怀旧，我们看到阿尔托在前语言的远古戏剧形态，或纯粹东方式的戏剧中，建构"残酷剧场"空间，同时又为这个非神学的空间找到了仪式这个"宗教"。在此，巴厘戏剧的仪式性表演再次成为典范：

> 当我们想到这些机械化的人物，他们的欢乐和痛苦，都不来自本身，而是遵从一些经过锤炼的古老仪式，像是受到一种超人类智力的指引，不禁凛然生畏。这种上天授意的更高层的生命正是最让我们惊异的。它是一个宗教仪式，把它当成是表演，是一种亵渎。它有神圣仪式的肃穆——服装的庄严给每一个演员另一个身躯、另一套四肢。艺术家裹在这种服装中，不再是他本人，而只是自己的刍像。①

巴厘戏剧的导演在阿尔托眼里就是"一个神奇的统合者"，"一种神圣仪式的支持人"：其所运用的材料和赋予生命的主题不是来自自己，而是来自神祇，来自大自然有形、无形的交会点；其所操练的是有形的部分，一种原始物质，却从不曾与精神分离。

"残酷剧场"是一种神圣的仪式，但实现的方式是残酷的，"所表演的一切都是残酷的，戏剧必须在这种推进到所有极限的极端行为观念的基础上重建"②。戏剧表演乃是"穿过火焰的信号"。这种由演员在火刑柱上燃烧自己，或在祭坛上牺牲自己而发出的信号，一旦与观众发生联系，就含有共享一份经验的意思。"残酷剧场"是一种能够影响观众共同参与的仪式，而通过迫使观众面对自己内心冲突的真实形象，一种在肉体上、精神上和道德上引起剧变的戏剧能够带给他们解放和解脱。"残酷剧场"最终的承诺是一种人和社会的精神治疗作用。同时，暴行的挑战也会在创造者身上显露出来。

① ［法］翁托南·阿铎《戏剧及其复象》，刘俐译注，浙江大学出版社，2010年，第64页。
② Antonin Artaud, *The Theatre and Its Double*, trans. by Mary Caroline Richards, New York, 1958, p.116.

阿尔托说:"一种残酷剧场""首先对我自己本人是困难的和残酷的"①。为了实践自己的戏剧体系,1935年,阿尔托创建"残酷剧团",演出《钦契》(根据雪莱的剧本和斯汤达的《意大利遗事》改编)。舞台上意大利贵族钦契不顾一切地强暴自己的女儿,而他的女儿热衷于复仇,把母亲、弟弟都卷入复仇行动中,最后钦契被杀死。剧中表现大量的暴力和血腥,但在死亡的痛苦中一切得到了净化。这个剧作使"残酷"在观众的意识中具体化。演出运用了芭蕾舞式的动作、人与木偶同台、程式化的表情、强烈的手势、巨大的音响、畸形的布景和聚光照明等富有戏剧魅力的古老或现代艺术形式,达成"残酷"的目的。然而遗憾的是,"残酷剧场"的演出需要训练有素的演员来表现对于观众和自我的"残酷",剧中只有阿尔托自己扮演的钦契伯爵,感情奔放,如痴如醉;其他演员似乎没有理会阿尔托的要求,没有办法把"残酷"的意义坐实。这个"残酷"剧作昙花一现,阿尔托转而追求酷似生活的戏剧,竭力以生活的真相来体现他的"残酷剧场"理论。

但至少,阿尔托坚定而且明确地把戏剧置于巫术和仪式的从属地位。"残酷剧场"并非可以通过理智/逻辑分析,而是属于情感/诗情范畴,整个大自然回到剧场,剧场回归古代巫术仪式,这是阿尔托一再表达的思想。基于此,阿尔托主张"剧场与古代巫术(magie)的力量是完全可以画上等号的"②,由此引导混乱、诗的象征与意象,将精神具体地引入某个方向,赢得剧场创造感:

> 重要的是,以能掌握的手段,使我们的感应力有更深刻、更细致的知觉状态。这正是巫术(magie)和仪式(rites)的目的,而剧场只是它们的倒影而已。③

事实上,"残酷剧场"宣言引导性的祈使语气已经使那种从属地位绝对清晰:"我们不能继续亵渎戏剧,它的价值在于与现实,与危险保持神奇而残酷的关系";"回到戏剧的仪式观念",否则"我们可能受罪,因为喧哗、饥荒、

① Antonin Artaud, *The Theatre and Its Double*, trans. by Mary Caroline Richards, New York, 1958, p.117.
② [法]翁托南·阿铎《戏剧及其复象》,刘俐译注,浙江大学出版社,2010年,第101页。
③ [法]翁托南·阿铎《戏剧及其复象》,刘俐译注,浙江大学出版社,2010年,第107页。

伤亡、战争和流行病"①。作为最极端的异端论者,阿尔托的著述被解读为暗含着许多"玄奥和晦涩的文字"和"宇宙异端逻辑学的范畴",与一种神秘仪式相联系。这种联系无疑是理解阿尔托的一种方式,并增强了阿尔托戏剧良性和治疗的成分,因为只有一种可取得创造性的"残酷"能与这种原始的创造力相匹配:"把戏剧置于瘟疫和残酷的逻辑,与一种也可以用这些术语定义的致命性相反,是一种顺势疗法……"②这是一种在适合的当代语境中复原阿尔托传奇的论题,通过暗含一种阿尔托与神秘主义遇合的精神状态,在直觉上认可他的巫术戏剧理论的意义与合逻辑,但仍保留未经检验③。最终,"残酷剧场"的仪式性和作为戏剧起源的酒神仪式一样隐含着一种通过死亡的再生,不仅是戏剧的再生,而且是重新创造真实的生活。阿尔托的仪式概念对西方戏剧观具有革命性意义,从摹仿到仪式,是从一种故事中心主义戏剧观到剧场中心主义的戏剧观,戏剧不仅是建立在认识与审美基础上的娱乐与艺术,而且是建立在某种信仰基础上的具有实践意义的社会事件④。恰如叶芝在20世纪初所预言,戏剧成为现代社会"一种失去了信仰的仪式"⑤。

4. 残酷戏剧的深远影响

阿尔托的残酷戏剧理论惊世骇俗,但主要还是一个预言,一种理论和实验。阿尔托本人也被视为先知似的人物,但"残酷戏剧"思想对20世纪剧场的影响极为深远,迄今为止仍无法估量。英国戏剧理论家J.L.斯泰恩说过:"也许阿尔托只是推动残酷戏剧的一个表征,因为他的舞台实践并不很丰富,十年间演出过三部大型戏剧,四部独幕剧,加上一些电影剧本,与他日后享有的盛誉相比,这一记录是相当贫乏的。"⑥但J.L.斯泰恩也认为,到目前为止,要对阿尔托对现代戏剧的贡献作出客观评价,仍有些困难。换句话

① A. Artaud, *Collected Works*, 4, trans. V. Corti, London, Calder & Boyars, 1974, p.60.
② J. Goodall, *Artaud and the Gnostic Drama*, Oxford, Clarendon Press, 1994, p.1.
③ See Jane Miling and Graham Ley, *Modern Thearies of Performance*, Printed and Bound in Great Britain by Creative Print and Design (Wales), Ebbw Vale 2001, pp.96-114.
④ 周宁《西方当代社会科学理论对戏剧学的影响》,《戏剧艺术》2004年第4期,第6页。
⑤ 周宁《想象与权力》,厦门大学出版社,2003年,第159页。
⑥ [英]J.L.斯泰恩《现代戏剧理论与实践》,刘国彬等译,中国戏剧出版社,2002年,第382页。

说,阿尔托的影响是不可估量的,可能是对后现代戏剧产生过最大影响的人物之一。也就是说,阿尔托越过他所处的20世纪30—40年代,为60—70年代的后现代主义戏剧提供了丰富的灵感和源源不断的思想源泉。不同流派的戏剧家都受益于他,"残酷戏剧"理论尤其影响了实验戏剧和先锋戏剧,许多探索者受阿尔托的启发,或运用阿尔托的全新表演方法训练演员,如英国彼得·布鲁克的"残酷剧团"、波兰格洛托夫斯基的"质朴剧场"、挪威尤金尼奥·巴尔巴的戏剧人类学、美国的"生活剧团"和谢克纳的"环境戏剧"等。人们发现,即使那些受过斯坦尼斯拉夫斯基体系严格训练的演员,和"残酷戏剧"的表演相比,也显得浅薄和虚假得多:

> 检验受斯氏教学法训练的演员的表演真实性,是他本人感觉的强烈和可靠程度如何。而阿尔托式的演员懂得,如果不把那种感觉塑造成可传递信息的形象,它只是一封未贴邮票的热情洋溢的信而已。①

斯坦尼斯拉夫斯基体系的演员"受到合理动机的束缚",而阿尔托式的演员则认为"最高艺术真实是不能证明的"。"残酷"是神圣的戏剧改变现实的方式,"残酷戏剧"的表演方法使整个戏剧界震惊与激奋,并迫使人们重新思考自己的美学体验价值。在阿尔托之后,几乎每一位世界戏剧大师都重新发现阿尔托,都在同一方向上进行戏剧试验,并力图使阿尔托的体系适合现代剧院的条件,把他天才的想象付诸实践,这是阿尔托有生之年未能完全展开的工作,其中首推彼得·布鲁克的残酷戏剧实验最为深入。1963年,彼得·布鲁克创立了一个实验性的"残酷剧团",附属于皇家莎士比亚剧团,主要进行"残酷戏剧"实验。彼得·布鲁克声明,之所以取名"残酷剧团"是为了向安托宁·阿尔托表示敬意,并在剧场中检验神圣的戏剧是什么样子。接下来他们称为"残酷戏剧季节"的公演,一以贯之的目标和方法是寻求给阿尔托的理论一种具体的物质形式。首次上演是把阿尔托早期的代表作《血喷》重新搬上舞台;然后《哈姆雷特》一剧选择一些非常残酷的情节拼贴而成,向观众展现一个用直觉形象而非雄辩言词塑造的哈姆雷特。而演出日奈的《屏风》,更是将一部神秘化的戏剧更神秘化为现代仪式戏剧。"残酷

① [英]J.L.斯泰恩《现代戏剧理论与实践》,刘国彬等译,中国戏剧出版社,2002年,第390页。

剧团"最著名的演出是彼得·魏斯的《马拉/萨德》,该剧由于上台的演员是用"残酷戏剧"方法训练出来的,演出是一次真正将阿尔托的戏剧理论付诸实践的全面检验。该演出使观众受到极大震惊,打破弥漫整个社会的幻梦,不论是剧本还是表演都是阿尔托式的。

1960年代末,西方世界掀起了一股"阿尔托热"。叛逆的青年一代重提阿尔托所提出的用舞台上的暴力来净化世界,通过"残酷"的宣泄获得拯救和创造,以及为赎罪而自我牺牲等思想。他们甚至在旗帜上写着阿尔托的"残酷戏剧"宣言:"戏剧——这就是犯罪。于是,犯罪不仅仅成为情节的因素,而且成为观察对象本身。"[1]诚然,阿尔托的思想和美学冲破了不同戏剧体裁与形式的界限,影响了剧场内外。1980年代以后,阿尔托在世界剧坛的影响更加深刻和广泛,包括中国在内[2]。特别应该提到的是,以阿尔托"戏剧作为现代精神仪式"的思想为基点,格洛托夫斯基、彼得·布鲁克、尤金尼奥·巴尔巴和理查·谢克纳等20世纪下半叶举足轻重的世界戏剧大师开拓了戏剧人类学的方向。

(二)格洛托夫斯基:艺乘是一种仪式艺术

格洛托夫斯基从1960年代开始,带着他的"波兰剧场实验室"十年磨一剑(1959—1969),以其"质朴剧场"震撼了西方戏剧界。如果说十年十个精品剧作演出,使格洛托夫斯基成为20世纪具有独特风格的著名导演,那么"质朴戏剧"理论则使他成为西方后现代戏剧界的"救星"(a Messiah)[3],其剧场理念和演员训练方法,与斯坦尼斯拉夫斯基的"演技方法"、布莱希特的"史诗剧场"和阿尔托的"残酷剧场"前后辉映。然而,更叫西方剧场震惊的是:1970年前后,格洛托夫斯基在一系列演讲、座谈会中反复宣称,他对演出剧作已不再感兴趣,"生命中有比剧场更重要的东西"。事实上,他从1968年的《启示录变相》之后,就再也没有编导过任何剧场演出作品。格洛托夫斯基从剧场出走,但是"质朴戏剧"的影响,以及他在后演出剧场时期的探索,

[1] C.尤尔斯基《我们上演易卜生戏剧》,苏联《文学问题》杂志1985年第4期,第213页;转引自陈世雄《独行者的足迹》,《戏剧艺术》2005年第5期,第59页。

[2] 详见陈世雄《独行者的足迹》,《戏剧艺术》2005年第5期,第59页。

[3] Zbigniew Osinski, *Grotowski and His Laboratory*, trans. and abridged by Lilliann Vallee and Robert Findlay, New York, PAJ Publications, 1986, pp.137-138.

却依然牵引着西方20世纪下半叶剧场的动向①。彼得·布鲁克在1987年的一个谈话中说:

> 格洛托夫斯基第二阶段(指走出剧场之后)的工作变得更神秘、更复杂。他不再推出公演,但他仍然循着一条简单、合乎逻辑和直接的道路继续前进,却不免给人一个"大转向"的印象。大家都在问:不再推出演出,那么,他的研究成果跟剧场有何搭界?……
>
> 戏剧界是极端直觉的,很能抓住空气中流动的东西。戏剧界的各种气流,只要其影响力够强,很快就水银泻地般地无孔不入,影响深远。因此,虽然格洛托夫斯基在蓬蒂德拉的工作看起来既杳渺又神秘,我相信它跟任何地方的剧场都有关系。②

彼得·布鲁克就是这样一个敏感的大导演,他一直关注格洛托夫斯基的实验,并且深受其影响。格洛托夫斯基最后一个研究工作"艺乘",其名称就来自彼得·布鲁克:

> 对我来说,格洛托夫斯基好像在显示某个存在于过去,但却在几个世纪以来被忘记了的东西。他要我们看见的那个东西是:表演艺术是让人们进入另一个知觉层面的乘具之一。要做到这点,当然,有个条件:这个人必须有天分。③

在彼得·布鲁克看来,格洛托夫斯基在后演出剧场时期继续为表演学作出独特甚至更大的贡献。"艺乘"是格洛托夫斯基针对当代社会、文化研发出来的一个"艺类"或"异类",与表演艺术和身体文化相关联,成为格洛托夫斯基的传世之作。但在"艺乘"研究之前,有较长的过渡时期,格洛托夫斯基称为类剧场、溯源剧场和客观戏剧等探索时期。在这些过渡性质的后剧场研究阶段,我们重点分析被称为"神圣的节日"的类剧场,兼及溯源剧场和

① R. Schechner and L. Wolford, *The Grotowski Sourcebook*, London, Routledge, 1997, pp.487-488.
② Peter Brook, "Grotowski: Art as a Vehicle," in *The Grotowski Sourcebook*, eds. by R. Schechner and L. Wolford, New York, Routledge, 1997, pp.380-381.
③ Peter Brook, "Grotowski: Art as a Vehicle," in *The Grotowski Sourcebook*, eds. by R. Schechner and L. Wolford, New York, Routledge, 1997. p.381.

客观戏剧概念。溯源剧场的详细情形作为典型的跨文化戏剧研究计划,主要留待本书第四部分相关论题进一步展开探讨。

1. 重要的过渡:类剧场等①

类剧场(Paratheatre,1969—1978)的活动发生在剧场内外:主要工作方法是相遇、神圣的节日和解除自我武装;主要作品如"蜂窝"、"特别计划"、"守夜"、"上道"和"火焰山"等;没有传统剧场意义上的观众,只有参与者。这种由身体、声音和意识的工作,经由人与人的整体互动,以求我与你的"相遇"、"再生"和"共生"。这更类似于一种仪式性的戏剧活动,正如格洛托夫斯基在1977年接受访问时所描述的:

> 起初,我们探索的领域在剧场里……现在,也就是说,大概从1968或1969开始,我们的探索遍及都市里的各种建筑、空间,都市外的各种地点、自然环境,绵延许多公里的马路,马路尽头没有人迹的地方,深入丛林——然后,我们回到都市,因为我们仍然必须投入其他人的生活网脉之中……在这种探索行动中,我们期待完整的经验——完全的创作——将会自参与者的在场(presence)涌现……这种经验没有旁观者。创作过程和结果无法区分。此即行动文化的经验,源自所有参与者共享……由于这种创作来自参与者,因此不可重复,每次都会不一样……它是一种共享的活动,而非一种集体的表述……没什么需要了解的,只要去做和反应。②

这种创作重点在于人们的相遇、融合和再生。马丁·布伯的"关系哲学"用树木、人和艺术三个例子,说明关系世界呈现为三种人生境界:(1)与自然相关的人生;(2)与人相关的人生;(3)与精神实体(spiritual beings)相关的人生。格洛托夫斯基深受布伯的影响,他的戏剧探索可谓实践了布伯所言的三种人生境界中的相遇,而他对"关系哲学"的贡献主要是摸索出了身体行动(physical action)的方式。在《节日,神圣的日子》一文中,以及1972年在法国的研讨会中,格洛托夫斯基都表达了这种立足于人生艺术的

① 钟明德《神圣的艺术——格洛托夫斯基的创作方法研究》,扬智文化,2001年,第69—153页。
② Romen Dan, "A Workshop with Ryszard Cieslak," in *The Drama Review* T80 (December), 1978, p.68.

个人自我真正实现的"相遇":

> 不可或缺的不是剧场,而是某种很不一样的东西——跨越你我之间的边界:走向前来与你相遇……让我们找到那个地方,在那里,你我将融为一体。事实是,这个需要(指你我相遇或融为一体)仍不完全清楚。它正在降生之中,正在浮现。它仍未开花结果,无识无形,因而,事实上也不应具现为固定的形式。但是,它即将来临,已经近了,而我想,我如此感觉——它将摧毁我们习称的剧场。不是剧场,而是相遇;不是对峙,而是——该怎么说呢——共有的节日,包括互相认识的人,然后,也许……假以时日……扩及那些……不认识的人,从外头来的人,他们感觉同样的需要,可说是,同类的人。到那个时候,这种节日即将来临;我再次重复一次:不是对峙,而是节日(你我相遇的神圣的日子)。①

这样,剧场艺术变成仪式艺术,从戏剧演出到人与人的相遇,在艺术的乘具中实现我与你的关系世界,是格洛托夫斯基从剧场出走后探索的基点。终其一生,格洛托夫斯基留给后世的遗产至少有以下两者:一是质朴戏剧,二是仪式艺术。前者指他在1959到1969年之间,在波兰进行剧场实验、创作,摸索出"质朴戏剧"这一脉演员训练、表演、编导、舞台设计的创作方法,给20世纪后半期的剧场带来一股强劲的新生力量——本书第二部分对"质朴戏剧"作为20世纪表演理论高峰已经作了充分的论述;后者指1970年之后不再从事"剧场"编导工作,没有推出任何一般意义上的剧场作品,但坚持以歌唱和身体行动探索生命本质和创作的可能性,以仪式性的戏剧活动直指生命/创作。格洛托夫斯基离开演出剧场,但剧场似乎没有办法完全离开他。全世界许许多多的剧场艺术工作者依然仰望着他,深受他的影响;而由于思想和探索超越了剧场,其影响还不局限于剧场而已。为了获得再生,艺术不能只是一种展演和观赏的活动,而应该是一种演员和观众全身心投入的仪式活动。这是格洛托夫斯基从类剧场开始的基本观点。他在接受谢克纳和席奥多·贺夫曼的访问时谈到几个技术性或伦理性问题,目的在于消除妨碍仪式戏剧创作的障碍。

① Grotowski, "Jerzy, Holiday," in *The Drama Review* (T58), Vol.17, no.2, 1973, pp.133-134.

一是揭露自我,勿隐藏根本的事物。如果把那些根深蒂固的诱惑甚至罪恶揭露出来,我们即超越了它们。而如果我们呈现了不真实的面貌,我们没有表达自己,而只是进行一种智性的调戏或卖弄哲理的风情,运用各种把戏和招数,使创作变得完全不可能。这是格洛托夫斯基一贯主张的涉及人的深层真实的创作,而非作秀(show)。二是勇于冒险而进入未知之境。不要重蹈旧的或熟悉的路径,因为第一次上路与重复走一条路将是两种截然不同的艺术境界。第一次探险"是种进入未知之境,会有一种追寻、研究和面临问题的严肃过程,能够激发出某种来自内在冲突的特殊辐射(radiation)。内在冲突起于我们必须掌握未知(即某种自知),而同时之间,我们又必须找到技术来加以指认和赋予它形式、结构。这种发觉自知的过程给我们的作品带来力量";以后依循旧径,将不再是这种未知的探索,而"唯一剩下的只是花招——哲学性的、教诲性的或技术性的老套而已"。但是,追寻自我是格洛托夫斯基所认为戏剧的权利和首要责任。三是过程与结果的关系:如果追寻结果,自然的创作过程就会被堵住。在寻找结果中,必然只用心智思考,而心智只能提供已知的事物,而如果不管结果地去追寻,我们则须用身体的脉动(body's impulses)、联想和记忆……不思索结果,结果会自然出现。当然,从某个时刻开始,"我们必须动用我们全部的心智力量,有意识地为了结果奋战"。四是全然地奉献出自己:既不是为了观众而表演,也不是为自己而表演,演员为了完成自己,必须渗透(penetrating)自己与其他人的关系,"详究他与人交往的各种元素,他才能发现自己内在的东西。他必须完全付出自己"。这既是个艺术伦理(artistic ethic)问题,更是个完全客观且技术性的问题。最后,运用这样的工作伦理与技术,格洛托夫斯基的演员表演的终极目标是通往三个"再生"。

第二,演员藉由对自己身体脉动的探索获得再生:演员在训练中开始活在与他生命里的伴侣——绝对地了解他和成全他的某个人的关系中,并通过接触渗透了这种关系,演员会体验到一种再生。第二,演员在与其他演员的交流中获得再生:演员开始将其他演员作为银幕,开始将他与他的生命伴侣的各种东西投射到剧中的角色身上,此为他的第二个再生。第三,演员发现"安全伴侣"而获得第三个再生:演员的所作所为都在这个特别的伴侣之

前,即在他面前,演员向他揭露自己最私密的问题和经验,同时与其他角色一起演出,这个"安全伴侣"无法具体界说,演员只是被告知"必须无条件地付出自己",而它确实会给演员提供最大范围的可能性,就在演员找到他的安全伴侣的那一瞬间,他的第三个和最强而有力的再生发生了,演员的所有行为因此会有明显的改变。这三个再生其实就是格洛托夫斯基关于演员表演的独特方法,不同于斯坦尼斯拉夫斯基、梅耶荷德或其他戏剧大师的方法。格洛托夫斯基的类剧场就是要演员通过修炼达到创作内在艺术的境界,生命、艺术和作品三者合而为一,剧场内外的人通过这种艺术的乘具有可能相遇并在其中获得再生。这里的着眼点与其说在"艺术",不如说是在"人"。沿着这条探索的路径,格洛托夫斯基晚期更把个人"修行"与"创作"的问题归纳为"艺乘"(art as vehicle,内在的艺术),而非"艺术作为展演"(art as presentation,外在的艺术)的问题。

在紧接着的"溯源剧场"(Theatre of Sourse,1976—1982)期间,格洛托夫斯基一反在"类剧场"中强调的人与人之间的"相遇"与"共生",而强调孤独与沉默的探索。"溯源剧场"是关于人可以用他的孤独来做什么的一项研究。"溯源剧场"与仪式或古老的表演传统有密切的关系,其工作的重点是在利用剧场或表演的场域,训练、学习、运用各种时空、文化中的"溯源技术",以找出这些技术出现之前的那个源头。简言之,"溯源剧场"就是利用剧场来追溯人类身体文化之共同的源头。那么,格洛托夫斯基为什么要回到源头?以身为证,溯源剧场的研究计划起源于格洛托夫斯基童年的"拜树仪式"和他所接触的各种宗教的经典,可以说是他感觉到的一种生命的需要:"我们本性(our nature)的需要就是我们的根"。在《溯源剧场》(Theatre of Sources)一文中,格洛托夫斯基追述他九岁左右即对着一棵野苹果树做出某种弥撒仪式,同时感觉自己早已被运送到了另一个时空。

一些评论家批评说格洛托夫斯基的"溯源剧场"只不过是成天念经、练瑜伽、唱古怪的歌,晚上不睡觉,一群人在树林里钻来钻去而已,认为他们已经不是在搞剧场艺术了,所以应该隶属于波兰政府的"宗教福利",而不是"文化艺术"部门。面对这些似是而非的批评,格洛托夫斯基仍然"随缘不变"地坚持他的终生探索,孤独与沉默是"溯源剧场"的特征。他说:"孤独是

种能力,让你有机会在日常生活、工作的社会网脉中,找出一条安静的小路回到源头,而且你必须找到你内在的沉默,在孤独中才能建立真正的团结。"① 而以吟唱的方式来处理一些非常古老的文本,这是"客观戏剧"(objective drama,1983—1986)研究计划,用来继续着"溯源剧场"未完成的探索。这些非常古老的文本,是人类"二分之前"的"仪式和艺术创作形同一体"的艺术。"客观戏剧"追溯的最终目的是:

> 要唤起一个非常古老的艺术形式,在此,仪式和艺术创作密不可分:诗就是歌,歌就是咒语,动作就是舞蹈。你可以称之为"二分之前的艺术"(pre-differentiation Art),其影响力极端强大。一个人只要与这种"二分之前的艺术"接触,无论其哲学或神学动机为何,都能找到自己的归属和联结(connection)。②

格洛托夫斯基深知我们早已生活在巴别塔倾颓之后,不可能再创造出一个新的仪式,但是我们可以重构古老的身体。他探索的是那些可以去除掉语言文化约束的"身体技术",以期回到能量的源头,叫那"古老的身体"或"变得二裂之前的人"觉醒(awakening)过来。这种溯源的工具存在于欧洲传统的连祷仪式,也存在于东方传统和非洲的部落文化之中。可以说格洛托夫斯基的戏剧探索有许多不同的阶段,但也可以说他一生只面对自己的一个探索。"客观戏剧"只是一个过渡期和转折期,而相对于整个一生的探索而言,"类剧场"、"溯源剧场"和"客观戏剧"都只是重要的过渡和转折期,"艺乘"研究才是格洛托夫斯基真正的目的地。

2. 艺乘是一种仪式艺术

艺乘(art as vehicle)是格洛托夫斯基 1986 至 1999 年在意大利蓬蒂德拉进行的研究活动。这是其生平最后一个研究计划,回顾自己一生走过的历程,格洛托夫斯基的结论是"剧场不是目的,剧场是条道路"。在 1989 和 1990 年间,他追述了这条道路,认为自己的探索轨迹是一条抛物线:以"质朴

① Jerzy Grotowski, "Holiday," in *The Drama Review* (T58), Vol.17, no.2, 1973, p.261.
② Quoted in Zbigniew Osinski, "Grotowski Blazes the Trails: From Objective Drama to Art as Vehicle," in *The Grotowski Sourcebook*, eds. R. Schechner and L. Wolford, New York, Routledge, 1997, pp.384-385.

剧场"为出发点,经过"类戏剧"、"溯源戏剧"等几个重要的过渡阶段,最后的终点和目的地是"艺乘"。

> 我一生经历了几个不同阶段的工作:"演出剧场"(艺术展演)[theatre of performance(art as presentation)]对我而言是个很重要的阶段,一个很不寻常的探险,留下了相当深远的影响。在这个阶段中,我抵达了一个转折点:我对编导新的演出不再有兴趣了。[①]

于是,格洛托夫斯基搁下了演出制作者的工作继续前行,专注于从"艺术展演"到"艺术乘具"谱系延伸,试图找出后演出剧场可能的一些环节。"类剧场"也叫参与剧场,意为有外来者积极的参与,也即"神圣的节日"(Holiday-the day that is holy):人与人的相遇,是神圣的,建立在"解除自我武装"之上,是相互的和全然的。但是,这个阶段的锻炼很容易"泡进人与人之间的某种'感情鸡汤',或甚至沦为某种的'灵性成长'活动"。"溯源剧场"继"类剧场"之后,转身处理各种不同的传统技术之根源,找出在这些技艺变得形形色色之前的那个东西。"溯源剧场"揭露了真正的可能性,但是,如果无法越过某种"即兴"的层次,将无法真正实现这些潜能。而且,"类剧场"和"溯源剧场"都可能造成一种限制:被定着在以肉身和直觉为主的生命力这个"水平"(horizontal)面,而"艺乘"不是沿着相同的轴线进行,而是有意识地运用水平层面的生命力上升到另一个层面,"垂直性"(verticality)因此成了主要的课题。那么,跟"溯源戏剧"的某种"即兴"因素相比,"艺乘"的工作更加严谨(rigor)、细节(details)和精准(precision),而与剧场实验室(teatre laboratorium)时期的演出仿佛相若。这不是回到"艺术展演",而是迈向同一条脉络的另一个极端。格洛托夫斯基说:

> 目前这个工作是"艺乘"——对我而言是最后一个阶段,也就是终点/目的地了。一路走来,我绕了一个长长的抛物线:从"艺术展演"来到了"艺乘"。从另一方面说,目前这个"艺乘"计划跟我最早期的一些

[①] Jerzy Grotowski, "From the Theatre Company to Art as Vehicle," in Thomas Richards's *At Work with Grotowski on Physical Actions*, London, Routledge, 1995, pp.120-121.

兴趣直接有关,而"类剧场"和"溯源剧场"则为这条抛物线上的两个重点。①

艺乘与艺术(art as presentation)表面上十分相似,实质上存在着微妙而难以跨越的鸿沟。首先,艺乘所有工作,包括最后的结果是一个"作品"(opus),不像剧场中的展演那样,为了观众的欣赏,为了打动、教育或娱乐观众,而是首先为了做者(doer/performer)自己的锻炼提升(work on oneself)。格洛托夫斯基将剧场艺术作品比喻为电梯,将艺乘作品比喻为那种自己坐在篮子里面,自己抖动缆绳来升降自己的升降篮:戏剧演员集体性地制作出一部他们自己的电梯,并负责开动电梯,把观众载上载下;艺乘做者的任务是打造一个自己首先能自由上下的升降篮。其次,在工作方法方面,艺术侧重在所有可说的、可教的,也就是能够在艺术科系里教学的东西,并且透过各种技法的反复练习,成为一个有专业素养的艺术家——格洛托夫斯基称之为第一技术。艺乘在掌握第一技术的基础上,更必须能够释放自己内在"精神"力量进入到"动即静"的合一状态,格洛托夫斯基称之为第二技术。第一技术是"加法"(accumulation),你一直累积各种技巧、知识、经验,终于成为一位全能演员;第二技术像是减法(via negativa)——除了累积各种技巧、知识、经验之外,更进一步则要求能够去除掉这些技巧、知识、经验的障碍,以便成就一种"无艺之艺"的完全演员(total actor),即格洛托夫斯基所谓"圣洁的演员"。

艺乘的主要课题是"垂直性":"做者操控着升降篮的绳索,将自己往上拉到更精微的能量,再藉着这股能量下降到本能性的身体。"②这是一种"能力的转换",以唱古老的祭歌为例,艺乘做者并不着重于歌曲的旋律和声调、字音、词义,而是歌曲旋律内部所有的振动(vibration),以及这些振动跟做者自己身体脉动的关系。也即,做者利用歌曲特殊的振动来导引自己身体的脉动,让自己内存的能量随着歌曲的特殊振动上升、下降,终于达到"只有

① Jerzy Grotowski,"From the Theatre Company to Art as Vehicle," in Thomas Richards's *At work with Grotowski on Physical Actions*, London, Routledge, 1995, pp.120-121.

② Jerzy Grotowski,"From the Theatre Company to Art as Vehicle," in Thomas Richards's *At work with Grotowski on Physical Actions*, London, Routledge, 1995, p.125.

歌在进行而歌者消失了"的化境。艺术则追求歌者、做者和听者的水乳交融。而艺乘期望让做者"回到二分之前的无我状态"（如"动即静"或"做者消失了"）。

综上所述，艺乘是利用艺术创作及其作品作为锻炼自己的一个乘具，像升降篮一般，让自己的内存能量能够自由上下，目的在于让做者因此能回到二分之前的无我状态；打造一架自己的"雅各天梯"（Jacob's ladder），作为自己内在能量转换的工具。艺乘的核心是"能量的垂直升降"。《圣经》中雅各把头枕在石头上睡着之后，看见了一个异象：一架顶天立地的巨大梯子。他发觉梯级上满是上下流动的灵力——或者说：天使。这架天梯要能让天使上天下地，则每个梯级、环节均必须制作精良。"雅各天梯"是个典雅的比喻，究其实应该做出一个类似歌舞、戏剧表演作品的"行动"（action），即找到一个可被重复操作的结构——找到那个"作品"（opus）。这个结构或作品有开始、中间、结尾，其中每个元素都是技术上不可或缺的，各有其逻辑上的必然性。一切由"垂直性"——由粗往细和由精微降落到身体的重浊——的角度来决定。《行动》是一种精密建构出来的结构，就像是门钥。格洛托夫斯基认为：结构不存，一切也就枉然。

> 因此，我们进行我们的作品——《行动》——的制作。这个作品或结构的制作，需要每天至少工作八小时（经常耗时更多），一星期六天，有系统地持续好几年。作品内容涵括了歌谣、身体反应程式、原始动作范型和古老到不知出处的文字。以这种方式我们做出一个具体的东西，堪与表演作品媲美的一个结构，只不过这个结构的"蒙太奇位置"（形成意义的那个点）不在观赏者的知觉上，而是在做者身上。①

艺乘涵涉"客观记述"和"理性思辨"之外，"能量的垂直升降"或"二分之前的无我状态"，犹如英美文化人类学家滕布尔（Colin Turnbull）所主张的"全然投入"（total participation）或"全然奉献出学术上的和个人的自我"

① Jerzy Grotowski, "From the Theatre Company to Art as Vehicle," in Thomas Richards's *At Work with Grotowski on Physical Actions*, London, Routledge, 1995, p.130.

(total sacrifice of the academic as well as the individual self)①。因此，对于"艺乘"的研究就不能用简单的条分缕析，而应该用全然投入的整体把握。在此，我们着重理解"艺乘"的三个重要概念：仪式艺术、表演者和表演结构。

（1）仪式艺术。

在 20 世纪前赴后继的各种创新之中，艺术常常被提升到精神的层面，如"绝对主义"(suprematism)、"纯粹主义"(purism)等②。在戏剧界，格洛托夫斯基的探索从根本上说也是精神性的，其精神核心是戏剧不应该堕落为一种秀(show)，而应该回归一种仪式艺术。

格洛托夫斯基说："仪式堕落即为秀(show 表演艺术)"③，而艺乘则是一种仪式性的艺术(ritual arts)④，不只是强调艺术中的仪式性功能——如悲剧可以得到某种"净化"(catharsis)作用——而是几乎要将当代所流行的"艺术"全盘颠覆，返璞归真：如果仪式堕落而成为秀，那么"艺乘"就是要把秀再生为"仪式"。由秀再生的"仪式"，既非初民的仪式，亦非当代流行的"艺术"，格洛托夫斯基称之为 art as vehicle——直译应为"艺术作为一种乘具"⑤。格洛托夫斯基一生探索的是"表演艺术是让人们进入另一个知觉层面的乘具之一"（彼得·布鲁克语）的可能性，而这种乘具曾经存在于古老的过去，特别存在于人类文明摇篮的东方，被现代人所忘却，所以不在西方现代传统的美学样式之内。"艺乘"是一种艺术，不是宗教，也许它类似于一种瑜伽，那仅仅是在开发人的身体潜能和精神意识方面的相似而已，它仍然不是一种东方的佛教，而是西方人的一种神秘艺术。它是否是戏剧？至少它是一种仪式性戏剧表演。仪式是一种表演，那么艺乘就是要在现代把堕落为秀（一种虚假的表面的表演）的艺术再生为仪式表演。归根结底，格洛托夫斯基的后剧场探索，重点在于戏剧不应该堕落为一种秀，而应该回归仪式

① Colin Turnbull, *The Mountain People*, New York: Simon and Schuster, and London: Jonathan Cape, 1990, p. 76.
② 康丁斯基的"艺术的精神性"、桑塔格的"沉默的艺术"和李欧塔的"不可言说的艺术"等。
③ R. Schechner and L. Wolford, *The Grotowski Sourcebook*, New York, Routledge, 1997, p. 376.
④ Jerzy Grotowski, "From the Theatre Company to Art as Vehicle," in Thomas Richards's *At Work with Grotowski on Physical Actions*, London, Routledge, 1995, p. 122.
⑤ 台湾钟明德先生译为"艺乘"，取意将"艺术"还原为当代人安身立命的一种生命途径。

的精神。

　　仪式是个高度张力的时刻,某种力量被激发出来,生命于是形成节奏。表演者知道将身体脉动搭上歌曲(生命之流必须在形式中呈现)①。从艺术作为展演到艺术作为乘具,质朴戏剧与艺乘是个大转折,但其内在仍是贯通一致的。质朴戏剧试图将戏剧还原为身体表演,艺乘则是如何开发身体潜能,回归本质身体。这两个重要过程代表格洛托夫斯基对剧场内外的探索,使戏剧表演变成仪式表演,成为从身体文化到达精神意识的通途,重创现代人失落的精神仪式。那么,能够承当起这种使命的,不是一般剧场里进行外部表演的演员,而是能够使用艺术乘具促使能量转换,进行深层表演的表演者,是一个行动的人。

　　(2)表演者。

　　在《表演者》一文中,格洛托夫斯基开宗明义给出解释:

　　　　"表演者"(Performer),该词带有一个大写字母,指一个行动的人。他不是扮演另外一个人的某个人,他是一个行动者(doer),一个祭司(priest),一个斗士(warrior)——他处于美学样式之外。②

　　显然,这个表演者已不同于传统剧场以扮演为本质的演员。或者说,在格洛托夫斯基这里,演员还可以有其他的名字,即行动者、祭司和斗士。格洛托夫斯基进而推论表演者是一种存在状态,是一个知识的人(a man of knowledge)③,在此,一个知识的人是具体地处理怎么去做,而不仅仅是拥有观念或理论;或一张反叛的面孔,一个特别的局外人④。对他来说,知识就等于义务,知识就是一个有关做的问题。格洛托夫斯基取义印度古老的传统,称表演者为 vratias(反叛的游牧人),vratias 意为"某个行进在征服知识道路上的人"。斗士和祭司是表演者的两个隐喻。格洛托夫斯基说所有的经文

① R. Schechner and L. Wolford, *The Grotowski Sourcebook*, New York, Routledge, 1997, p.377.
② 《表演者》一文基于格洛托夫斯基主持的一次会议所形成的文本,由巴黎的艺术出版社"Art-Press"1987 年 5 月出版;此处引文见耶日·格洛托夫斯基《表演者》,曹路生译,《戏剧艺术》2002 年第 2 期,第 4 页。
③ 出自卡斯塔内达(Castaneda)的浪漫主义小说。
④ 格洛托夫斯基说过他情愿认为表演者是皮埃尔·德·孔布(Pierre de Combas),或甚至是尼采所描绘的唐璜。

都在述说斗士，现代也依然可以在古老的印度传统和非洲传统中找到他[①]。斗士是某个意识到自己死亡的人，并且必须面对尸体，视死如归地去杀戮。但是在印第安人中，据说在两场战斗之间，"斗士有一颗温柔的心，就像一个少女"。斗士也可以是为了学会知识而战斗，"因为生命的律动在剧烈的、危险的时刻变得更加强烈，更加清晰"；面对危险使人变得优秀，因为"在一个挑战的时刻就出现了人的冲动力的节奏化"。而仪式就是一个剧烈的时刻："激起了剧烈，于是生命变得有节奏。"因为仪式是一个场，表演者把自己身体的冲动力和古老的歌曲或咒语连接起来，生命之流就在形式中变得清晰起来，而仪式的参与者或目击者也随之进入了剧烈的状态之中，因为他们感觉到共同在场。仪式的重要性就在于发生了什么事，并形成了一个集体参与的场，那么，表演者就成了"目击者和所发生的什么事之间的一座桥梁"。正是从这个意义上，表演者成为一个大祭司。这种表演仪式是为了回归人的本质。格洛托夫斯基理解的本质是一个生存的问题，一个正在发生的问题。他说："我对本质感兴趣是因为它里面没有任何社会学的东西。"所谓社会学的东西是指一个人出生以后，从他人那里接受的社会规范，是来自外界的，通过学习和教化得来的。如果一个人违反了社会道德准则，就会有负罪感，这是社会告诉你的；但是，意识是属于人的本质范畴，与社会的道德准则不同，"如果你做什么行动反抗意识，你会感到懊悔——这是你与你自我之间的事而不是你与社会之间的事"。格洛托夫斯基要回归的本质，就是超越一切社会学的障碍直接进入世界的人本。他说："由于几乎所有的东西都是与社会学有关的，因此本质仿佛是微不足道的，但它是我们自己的。"对于完全投入的斗士，"身体和本质是互相渗透的——要隔开它们似乎不可能"，世阿弥描述为这是"青年人的花"。对于每个人，回归"本质的身体"是可能的，关键是你的过程，过程就像每个人的命运，自己的命运，在内在的生命中发展（或只是绽放）。问题是你是切实遵循于它还是抵制过程，你对自己内在的命运"屈服的程度是什么"。如果你所做的一切与自我保持着紧密的状态，如果你不憎恶你所做的，那么你就掌握了过程。所以，"过程与本质相

[①] 在20世纪70年代，在苏丹的考族人（Kau）的村子里还有年轻的斗士。

连,实际上导向'本质的身体'"。当斗士处在身体和本质渗透的短暂时期,他掌握了这个过程。真正处在这个内在生命的发展过程中,身体成为非抵抗性的,几乎是透明的。格洛托夫斯基所要求的"表演者",其表演就是可以使自己和见证者接近于这个生命的过程,所以他本身的身体是透明的,服从于他的意识,一切都处在光亮之中,是一种"本质的身体",或者说是斗士似的"身体与本质渗透",牢不可分。在此,格洛托夫斯基区分了社会的身体和本质的身体(自然的身体),艺乘作为戏剧人类学的概念,要寻找和回归的是本质的身体。

格洛托夫斯基在本质身体的概念上,又具体地区分了内在自我与外在自我的双重自我,即提出"我-我"关系。他说可以在古老的文本中读到:"我们是两个。在啄食的鸟与在观望的鸟。将死的鸟,将活的鸟。""表演者"的表演致力于使自我中正在观望的那部分"活起来",感觉被你自我的另外一部分(就好像外在生命)观望,这就给了自我另外一个层面,它处于你的身体内,像一个凝视的目光,一个沉默的场,像照亮万物的阳光。"过程只能在这个静止的场的语境中得以完成",在过程中,我-我是不可分离的整体,是独一无二的。所以"我-我"并不意味着一分为二,而是一种双重。"表演者"在与身体的渗透时领悟本质,然后进行"过程"的工作,目的就是发展"我-我"关系,向着"本质的身体"迈进。格洛托夫斯基说:

> 为了滋养"我-我"的生命,表演者必须发展,不是一种生物体,一种肌肉有机体,一种体育,而是一种有机的通道。通过它,能量可以循环,能量可以转变,它们的精妙细微的变化可以被感受到。

为了做到这一点,表演者必须把表演置于一个"精确的结构"之中,只有严格地遵从细节才能呈现"我-我",所做的行动必须精确,必须找到简单的行动,但绝不平庸,而是可以控制,可以持久……格洛托夫斯基强调,不要即兴表演!他和斯坦尼斯拉夫斯基一样,要求严格的训练和精确的表演,只不过他与斯坦尼斯拉夫斯基提出的问题不同,表演的方法不同,得出的结论也大相径庭。斯坦尼斯拉夫斯基的表演是一种联想艺术,属于心理学范畴,要求演员的表演进入角色,演员只有一个自我,表演是"我与他/她"的关系。但是,格洛托夫斯基的表演"既不在角色中,也不在非角色中",是一种"我与

我"的关系,"从细节开始,你可以在自身中找到另外某个人"——通过你的祖父或更遥远的祖先的祖传关系——"在你自我中找到一种古老的肉体性"。表演是一种重构肉体性。这种抵达远古的重构,是你的记忆被唤醒,所以表演应该回归古老的仪式,"表演者"应回忆原始仪式中的表演者。关于这种表演的观念,格洛托夫斯基并不认为是一种新的发现或创造,而是存在于遥远的过去,而被回忆起来的东西。他说:"发现的东西在我们后面,我们必须倒回去找到它们。通过突围——就像一个放逐者的回归。"表演关键是能触摸到某个不再与初始阶段相联系但又确实跟"初始阶段"相联系的东西,当表演回归到具体化的本质时就能做到这一点,因为"当本质被激活时,它就像强烈的潜能被激活一样",而回忆就是这些潜能的一部分。这是格洛托夫斯基关于表演者表演的逻辑。

格洛托夫斯基提出的哲学人类学问题是"内在的人"与"外在的人",对应着"本质的身体"和"社会的身体"。他认为在内在的人与外在的人之间存在着无穷的差异。内在的人"我就是我自己的造物主","我所想要的,我就是,我就是的,也就是我所想要的"。我不受上帝和社会学的任何事物所影响。我出生就是从我真正的"家乡"出来,从此社会赋予我许多东西,而且时间给予我的生命,必将随着时间而糜烂,化为乌有。但是在我诞生时所有的生物也诞生了,他们感到了一种需要,把他们的生命提升到他们的本质,所以我本能地要求突围,回归到那个以前的我,那个现在直至永远应该保留的我。"当我回来时,这个突围比我出去时更加崇高","表演者"帮我抵达这个目的地,使我回到"一个使所有物体运动的不变的造物主"。这个"表演者"是格洛托夫斯基一个发展轨道的指示,而不是一个程序的术语。

《表演者》文本基于格洛托夫斯基主持的一次会议内容而形成的,1987年5月公开发表时,附有乔治·巴努(Georges Banu)写下的注释:"我在此所提供的不是一个记录也不是一个摘要,而是仔细写下的注释,尽可能接近格洛托夫斯基的准则。它应该被当作一个发展轨道的指示,而不是一个程序的术语来阅读,它不是一个完成了的封闭的记录文本。"[1]格洛托夫斯基把

[1] 译自托马斯·理查兹英文译文后注释,转引自耶日·格洛托夫斯基《表演者》,曹路生译,《戏剧艺术》2002年第2期,第7页。

自己当成一个表演者的教师——是单数的一个表演者,因为表演是非常个人化的方式,表演者的教师只能对学生说:去做,因为"只有他做了以后他才能理解"。

(3) 表演的结构。

"斯坦尼斯拉夫斯基式"的表演方法:从演员的联想生活开始,一步一步地与自己的生活相结合;"梅耶荷德式"的表演意味着要从构成的角度去看问题。在这两种方法之间,还有许多其他的可能性。比如,一个来自东方戏剧传统的人,也许他会通过程式化的符号去表现戏剧。格洛托夫斯基则是通过"表演结构"的建构为戏剧作出贡献。

关于表演结构,格洛托夫斯基的探索从剧本——动作开始。比如他请来深通古老艺术的专家马尼奥·彼阿基尼,与理查兹一起成为《动作》的主要创造者。接受古老剧本的启发,这些古老剧本暗示了这个领域许多巨大的潜力,然后,基于这些剧本的内容和结构,表演结构的建构更重要的步骤是寻找表演艺术的基本要素,格洛托夫斯基找到的是类似斯坦尼斯拉夫斯基预言的有机天性的秘密。理查兹描述说:

> 每当听到这些歌时,我身上某个从未动过的地方就受到了触动……这些歌曲里有某种十分古老同时又很新鲜的东西。综览这些歌曲,就会觉得它们的背景仿佛隐藏在类似于古希腊,甚至古埃及的神秘仪式里。在这些歌曲的旋律和节奏中,我发现了有规则的、潜伏在人类身上的有机性。这几乎是一种有机的真实存在。所有这些都为我打开了一扇通向未知的潜能的大门,而我过去认为这种潜能是根本不存在的。①

1985年10月到1986年6月,格洛托夫斯基和他的演员们在欧文分校创作了一套"动作",意指精确的表演结构,也可以说是一部作品,称为《主要动作》,是对非洲式的有机性的发现。1986年,当格洛托夫斯基的工作转移到意大利,工作的重点变得清晰起来:表演都以古老的有振动感的歌曲为基

① 采访者:丽莎·袄尔夫德,受访者:托马斯·理查兹,《表演的刀锋——托马斯·理查兹访谈录(节选)》,吴靖青译,《戏剧艺术》2002年第2期,第10页。

础;把这些古老歌曲的完整脉络都整理出来,通过它们为表演结构而工作,更重要的是,使表演进程能够在人类身上发生效应。古老歌曲就好比是工具,能够帮助人们触及有机性的工具。通往有机性的过程,也就是能量的转换过程。围绕古老的、有振动感的歌曲做能量转换的过程,称为"内部动作"。在此首先要澄清"动作"一词在格洛托夫斯基的术语学上的含义:首字母大写的"Action"("动作")指的是表演结构中的一切,而斜体字的"*Action*",其作用就是意指一部特殊的作品,如在欧文分校发展的表演结构称为"Main Action";被莫希德·葛利高里拍成纪录片的表演结构,称为"楼下的动作"(Downstairs Action);而在意大利研究中心创造的表演结构,简单地称之为"动作"(Action)。"动作"一词通常指一系列的行动,而如果是一个动作,那就仅代表最基本的一个形体动作,"短小的动作或身体行动相对来说,就类似于斯坦尼斯拉夫斯基的术语学上的'动作'"[①]。"能量"一词意味着"循环"[②],不能理解为"大量的、原始的力量","当我们谈到能量的时候,指的是能量的质地,而不是其数量",我们不是在谈一些表演状态是如何的"富有能量",而"是指从一种质(粗糙)的能量转化成另一种质(微妙)的能量"。理解"表演结构"应着重理解内部动作与外部表演实况,技术水平和能量转化,古老歌谣的旋律和文化传统潜在的东西,以及艺术作为展演与艺术作为乘具等问题。

在意大利研究中心的工作中,格洛托夫斯基更像一个"提建议的先行者",理查兹才是表演结构《动作》的创作者。理查兹自言是从"质朴戏剧"演员奇斯拉克身上,开始从一个完全不同的角度领悟到演员在演艺实践中的潜力:"他的身上焕发出非凡的神采。他所精通的一切就是人类强烈的热情。他的这种热情引导我去寻找格洛托夫斯基。"理查兹此后成为"艺乘"时期的奇斯拉克。在意大利的最初几年里,格洛托夫斯基中心主要以表演技巧和表演行动的基本要素为工作重心。他们创造了两套"动作"(即精确的表演结构),而理查兹是唯一的一个表演者。接下来,理查兹开始领导一个

[①] 采访者:丽莎·袄尔夫德,受访者:托马斯·理查兹,《表演的刀锋——托马斯·理查兹访谈录(节选)》,吴靖青译,《戏剧艺术》2002年第2期,第13页。
[②] 格洛托夫斯基认为使用这个词能消除过多的怪诞神秘的术语学上的危害。

小组,和其他四位演员创作了一套表演结构,即《楼下的动作》(这个名称仅仅是因为在楼下工作),但它难以用理性或逻辑的语言概括,理查兹细致描述道:

> 当一个实践者开始唱一首传统的歌曲时,这歌声和旋律就会降临到他的身体里。这种旋律和节奏都很精妙。当歌者开始让歌曲降临到他的肌体中时,声音的振动就开始产生变化了。这些歌曲的音节和旋律开始触摸和激发某种东西,歌曲所激发的东西像能量一样,在有机体内占据着一些位置,一种能量所占的位置就好比是有机体内的一个能量中心……它与生命力相联系,好像生命的力量就坐落在那儿……然后,它把自己转化成更精妙的、另一种质地的能量。我说它"精妙",指的是它更明亮更灿烂。它现在的流动起了变化,它触摸身体的方法也不同了。人们能够看到这些能量聚集体在触摸着身体……也许这并非对每个人都是一成不变的普遍公式。这个东西(能量及其奔流的有机通道)再也不仅仅与身体的框架相联系,而是仿佛超越了身体框架。某种资源一旦被触摸,它就立刻活跃起来。一种非常精妙的像雨水一样的东西洒落下来,它洗刷了身体的每一个细胞……这些歌曲好像是几百年甚至是几千年就被创造和发现出来似的。它们被人发现,好像就是为了唤醒和处理人类的某种(或某些)能量。①

表演结构以古老的、有振动感的歌曲为基础,但关键还要创造出表演细节的脉络,还要创造具有特殊"速度-节奏"的表演动作,还要发现和建构与对手演员间进行交流与联系的基本框架,还要在内心冲动之流的基础上进行有机的工作,形成动作的形式。这种工作的实质是通过一系列基本的反应与动作的拼贴/蒙太奇去创造能被人们理解的表演结构,同时包含这样的发展潜力:将某个表演重复一百遍后,每次仍能保持其精确度和真正的活生生的表演过程。"表演的外部过程与'内部动作'这两条线索能够同时产生,在某种复杂的情况下会并在一起"(理查兹),但首先应该对表演的外部实况

① 采访者:丽莎·袄尔夫德,受访者:托马斯·理查兹,《表演的刀锋——托马斯·理查兹访谈录(节选)》,吴靖青译,《戏剧艺术》2002年第2期,第13页。

进行技术上精确的、尽心的打造，一切都要与细小的动作，以及内心冲动的潜流相联系。还有这些歌曲的精确度，节奏的精确表达，行为的逻辑性，个人在表演时的联想——每一样东西都应该完全从实践上被表演者所吸收，只有这样才能开始同时靠近两条线索——表演的外部实况和"内部动作"。发展整个表演结构，需要发展行动线和表演的基本要素，同时还是技术水平与能量转换两个层面的问题。技术层面是指表演结构必须日复一日地处理那些演出与歌曲。这些歌曲的旋律非常精确，在解构这些歌曲的时候，会使用一种特殊的保持身体状态的知识。比如，怎样使这些歌曲激活身体？怎样刺激身体，使之与歌曲同步？怎样在一个人站立的时候发现他体内的障碍物？这些工作处在精确的技术水平上，但是根本无法用语言谈及能量的质地，需要从实践中去发掘东西。这种技术的目的是指向对一大片几乎不可穷极和终结的"能量的呼唤"。可见，关于体内"能量的位置"，不仅仅是个技术问题，而且只可意会，不可言传，甚至不知它们是属于生理方面的领域，还是属于一个更复杂的领域：

> 我们知道得最多的是那些由瑜伽功夫流传下来的能量中心。我们称之为"chakras"。显而易见的是，从与生命存在联系得最紧密的地方，到性欲，等等，再到越来越复杂的（或者也许可以称为更精妙的东西？）能量中心，一个人可以以一种精确的方式去发现体内所出现的能量中心。①

能量中心流传于不同的文化传统中，中国、印度的文化，欧洲，以至整个西方。如果一个人开始操纵这些能量中心，那么他就开始把一种自然的过程转变为灾难性的机械过程，有可能在身体的不同地方人工地创造出僵化的形式。那么，应该怎样才是促成这种不可捉摸的能量转换的正确途径呢？格洛托夫斯基认为应该使身体成为一个整体，身体、心、头、足下和头上全都必须保留其自然的位置，全体连成一条垂直线，这种"垂直性"必须在"有机性"(organicity)和"觉察"(the awareness)之间绷紧。表演结构本质上是一种"艺乘"，"内在动作"现象上就是一种能量的上升下降，格洛托夫斯基强调

① 引自格洛托夫斯基访谈录"Lesdossiers"，巴黎，1992年。

是一种"垂直升降"(itinerary in verticality):

> 当我谈到升降篮,也就是说到"艺乘"时,我都在指涉"垂直性"(verticality)。我们可以用能量的不同范畴来检视"垂直性"这个现象:粗重而有机的各种能量(跟生命力、本能或感觉相关)和较精微的其他种种能量。"垂直性"问题意指从所谓的粗糙的层次——从某方面看来,可说是"日常生活层次"的能量——流向较精微的能量层次或甚至升向"更高的联结"(the higher connection)。关于这点,在此不宜多说,我只能指出这条路径和方向。然而,在那儿,同时还有另一条路径:如果我们触及了那"更高的联结"——用能量的角度来看,意即接触到那更精微的能量——那么,同时之间也会有降落的现象发生,将这种精微的东西带入跟身体的"浓稠性"(density)相关的一般现实之中。①

格洛托夫斯基用升降篮的操作比喻"艺乘"做者身上的能量升降,那么如何建造"升降篮"的乘具呢?艺乘做者在建构他的"行动"(作品)时,他所面临的考验就像是在建造一把能够让人们上天下地的"雅各天梯"。格洛托夫斯基发现在建造"艺乘"的雅各天梯时,古老的祭歌会是制作梯级的上等材料,因为传统祭歌跟印度或佛教文化中的咒语类似,会对持诵或吟唱的人的身心产生作用。传统祭歌的振动性质和身体中流动的生命脉动可以互相感应:"身体中流动的脉动即唱出歌曲的力量"②,而"当我们开始找到一首歌谣固有的振动性质的时候,我们会发现这些性质其实源自身体的脉动和行动"③。所以,格洛托夫斯基的"艺乘"建构以传统歌谣的吟唱为主要方式,这些歌谣是跨文化的,或者是前文化的:

> 我们处理的大部分歌曲来自非洲–加勒比和非洲地区的文化传统,(我们能否称之为文化传统呢?)格洛托夫斯基的直觉与古埃及甚至也

① Jerzy Grotowski, "From the Theatre Company to Art as Vehicle," in Thomas Richards's *At work with Grotowski on Physical Actions*, London, Routledge, 1995, p.125.
② Jerzy Grotowski, "From the Theatre Company to Art as Vehicle," in Thomas Richards's *At work with Grotowski on Physical Actions*, London, Routledge, 1995, p.128.
③ Jerzy Grotowski, "From the Theatre Company to Art as Vehicle," in Thomas Richards's *At work with Grotowski on Physical Actions*, London, Routledge, 1995, p.127.

许是假定的古埃及之前的文化根源相似。这与非洲的文化传统处在同一条脉络上。格洛托夫斯基谈到了某个巨大的"文化传统之摇篮",包括古埃及,古以色列,古希腊以及古叙利亚,这些都是西方文化的摇篮。①

格洛托夫斯基要求不是单单去唱这些歌曲的旋律,而是要对这些歌曲的文化传统进行特殊的处理,以此来发现其中潜在的东西。这是一种相当复杂、渐进的过程,直到身上某种潜能获得解放,某条渠道也开放了。同时,这些艺术工具,或者说这些歌曲,它们能够独立于国家与种族之外。比如,某些来自非洲和非洲-加勒比传统的歌曲,还有某些能够成为"内部动作"之工具的歌曲也能够对来自美国、印度或法国的人们发生效应,围绕这些歌曲所做的工作有可能在要求,或者说呼唤人类的某种东西。这是让人类去启动某个动作的进程,而不是仅仅呼唤单一拥有特定国籍和特定种族的人。围绕这些歌曲进行工作,能够对不同文化领域的人产生同样的、客观的效果。从遗传学上说,每个人有自己的传统脉络,但以一种非常深刻的方式去接触与这些歌曲有关的"内部动作",通过一种特殊的工作,可以发现某种超越某一特定文化的方法和步骤。但是,关键是"你有多高的精确度去渗透到某种规定的文化传统中去",而不应当仅仅将不同的文化因素混合在一起:

> 一个人可以因为非常真实而深刻的理由而寻求一种文化传统的技巧,而另一个人却能够去寻求一种文化传统,仅仅是因为表演上的逃避行为,但不要逃避,要推动他正视自己究竟从何处来,那么,另一种文化传统的技巧就可能钻进他的身体,帮助他内心的成长。②

所以,格洛托夫斯基和来自许多不同文化传统的实践者们进行深层次的合作。他相信确实存在着这样的一条线索,在每个有生命力的深层的传统底下,在这些传统之间,存在着某种技术上的相通之处。古老歌谣包含着传统中潜在的东西,所谓潜在的东西就是在传统中发现跨文化的元素,或者

① 采访者:丽莎·袄尔夫德,受访者:托马斯·理查兹,《表演的刀锋——托马斯·理查兹访谈录(节选)》,吴靖青译,《戏剧艺术》2002年第2期,第22页。
② 采访者:丽莎·袄尔夫德,受访者:托马斯·理查兹,《表演的刀锋——托马斯·理查兹访谈录(节选)》,吴靖青译,《戏剧艺术》2002年第2期,第23页。

前文化资料的跨文化作用,这都是"雅各天梯"隐喻蕴藉的内涵。除了歌谣,身体动作元素的发掘、编排,"运动形式"和"细微行动的逻辑"等为补充形式,但格洛托夫斯基都没有仔细说明,也难以言说①。理查兹在《与格洛托夫斯基做形体动作》(1995)和《表演的边缘点》(1997)两本著作中,详述了他在格洛托夫斯基的指导下,年复一年地锻炼自己,终于体悟到了自己的《内在动作》,编造了几个艺乘结构,如《楼下的动作》(*Downstairs Action*, late 1980s)和《动作》(*Action*, early 1990s)等。丽莎的《"动作":不可名状的根源》(Wolford 1997)也是重要的文献资料。总的来说,在最初几年里,格洛托夫斯基及其演员们努力探求表演艺术的基本要素,进一步的工作则是以这些基本要素为基点,发展"艺乘",即他在文章中说的"这是从作为演出的戏剧到作为乘具的艺术"。

那么,最后一个问题是"艺乘"作品与演出剧场作品究竟有什么区别与联系呢?格洛托夫斯基曾经说过,这两种不同的工作是放在一个拼贴式的、蒙太奇的位置上时的区分:在以演出为定位的戏剧中,拼贴和蒙太奇的位置在于观众身上;在艺乘中,拼贴和蒙太奇的位置在那些表演者的身上。理查兹则强调了"内部动作"是"艺术作为乘具"和"艺术作为展演"(或称公共表演)不同的一个基本方法,当然这两者也是互相渗透的,在这临界点上最明确化了其区别与联系。他说:

> 在与格洛托夫斯基一起工作中,我通过使用某些特殊的"乘具"去接近"内部动作"。这些表演动作是以古老的、有振动感的歌曲为基础的。当我通过实践以求理解这些歌的天性时,我似乎觉得人们创造它们不是简单地用于"公共表演",不是用于我们所理解的"公共表演"。而过去,肯定存在着某种与这些歌曲相关的东西,它清晰地表示,自己处在许多不同的、复杂的表演状态之中……能量的转化历程从某种意义上说是最根本的。在我们的工作中,我们不是在想办法制造出那些也许现在会被理解为"公共表演"的东西。而我也并不想说,这种内部

① Jerzy Grotowski, "From the Theatre Company to Art as Vehicle," in Thomas Richards's *At Work with Grotowski on Physical Actions*, London, Routledge, 1995, p.128.

进程的形式不可能存在于也许会被视为是"戏剧"的事物当中。它可以存在于戏剧当中。许多戏剧团体来参观、见证我们的工作,与我们讨论和分析戏剧实践问题,进行文化交流。当旁观者目睹我们的工作时,从一定意义上说,他们处于一种戏剧的状态里。谈及他们从我们工作中所能看到的东西,那就是,他们在观察一组演员如何以精确的动作完成一部表演结构,如何在使用那些与传统有关,与非常古老的有振动感的歌曲有关的工具。我所称的"内部动作"正在表演者身上产生出来,不管是否有目击者,关键是不要失去内部的潜流。而从观者的角度,则是在观看某件事情如何被完成。"所以,这是戏剧吗?这不是戏剧吗?"[1]

"艺乘"结构的见证者或参观者观摩"表演结构"作品时,不仅见证了"表演艺术在技术方面和在精确度方面的问题"(格洛托夫斯基语),而且也形成了一个观演之间互相感应的场。当一个人目睹着一个表演结构,目睹着一位演员朝"内部动作"——能量转换的方向前进时,也会有感应现象的发生。一个参观者在研讨分析会上说:"呵,您在表演的时候唱歌。我不知道发生了什么,但这几乎像是我的内部动作——是我身体内部吗?我只是坐在那儿观看而已。"这就是感应现象。丽莎则谈到,一些观看了《动作》的人们从戏剧的角度谈论这项工作。有人曾经也观看过《启示录变相》和格洛托夫斯基另外的戏剧作品,但也许从某种角度,他更为《动作》所打动。长久以来,一直有人认为,在一部真正的作品中寻找出一个故事并不是件好事。当人们观看《动作》时,马尼奥·彼阿基尼介绍说,最好从诗歌的角度来认识这个戏剧结构,而不要从叙事性散文的角度去认识它。这可能道出了从剧场演出作品到"艺乘"作品对戏剧越界的阈限:"艺乘"是一种诗性而非叙事性的戏剧结构。

这种"艺术作为乘具"也是一种古已有之的传统,格洛托夫斯基不是发明,而是私淑,他给演员们讲过波尔人的故事。在印度的歌唱者和表演者中有一个传统,这些歌唱者和表演者所唱的歌曲非常古老,与古老的传统紧密

[1] Jerzy Grotowski, "From the Theatre Company to Art as Vehicle," in Thomas Richards's *At Work with Grotowski on Physical Actions*, London, Routledge, 1995, pp.14-15.

相连。依靠这些歌曲,他们使自己与某种"内部"的东西取得联系。一些年轻人和师父会定期地与世隔绝,他们接连数月甚至数年地与师父在一起,以一种非常封闭的方法来工作。这些年轻人通过这种方式从年长者和有经验的人那儿学习与瑜伽有关的演唱技术。然后,这些波尔人会像流浪的艺人那样从一个村庄到达另一个村庄。他们到了一个村庄,来到一片空地上,就开始唱歌,做出类似于表演一样的行为。但他们并不在演戏剧。他们以某种行为方式精确地处理着这些歌曲,达到了很高的艺术水平。他们所做的事真正与"内部"的东西有关,同时与围上来观看的农夫也有关。所以,他们到处旅行,去村庄里做这种类似于表演的行为。他们不断地为自己进行表演,也为村民们表演。观众们可能会直觉地感到"这歌声简直令人难以置信"。在村民中有一个"前波尔人",他懂得"内部历程",还有一个接受过一些瑜伽思想的人,他们则会跟随着"电流"产生感应现象。这些波尔人经常会以一种特殊而谨慎的方式为这一两位特殊的观众唱歌。这些波尔人处在这样一种艺术的精神状态中:他们被观众以这样或那样的方式观看,然后,又被一两个"前波尔人"观看。这一两个"前波尔人"正观察着他们体内的进程,然后他自己的体内也以某种方式与他们同步行进。这是波尔流浪艺人理想的观众,他们所要寻找的知音。真正的崇高的艺术为知音而作。格洛托夫斯基也曾化用过《易经》的四句诗句说明过这个问题:井深水清,无人汲取,鱼龙生焉,水浊井废。这个波尔人的故事弥足珍贵,它像梦一样,神秘地隐藏在意大利格洛托夫斯基研究中心工作的后面。这些波尔人云游四方,然后就进行一段所谓的表演,也就是进行与他们的"内部动作"有关的工作。他们在表演时接受和涵盖了被人们观看的现实。某种与这个神话般的梦有关的东西一直萦绕在"艺乘"的建构中,在格洛托夫斯基及其演员的想象和定位中,"表演结构"作品就像"原始表演"一样,处在表演的刀锋上。表演在表演动作的进程中找到了它的价值。而这种表演动作要接受既可被人观看、又可不被人观看的事实。"表演结构"就存在于这样的事实框架里,因为表演者不只是供人欣赏和娱乐的演员,而且是做者、祭司和斗士,"艺乘"不仅为艺术而艺术,而且是一种为了"人"的仪式艺术。

1996年,格洛托夫斯基把"格洛托夫斯基研究中心"改名为"格洛托夫斯

基和托马斯·理查兹研究中心",指定了托马斯·理查兹(Tomas Richards)为他的传人①。在格洛托夫斯基因为生命的终结而停止探索之后,理查兹们至今仍在继续着"艺乘"这种仪式艺术的实验和研究,并成为20世纪下半期跨文化戏剧研究重要的一脉。

(三) 彼得·布鲁克的仪式戏剧理想②

彼得·布鲁克(Peter Brook)是20世纪英国最有影响的戏剧大师。他的声望主要建立在导演实践和戏剧理论探索上。他没有写过剧本,也没有亲自演过戏,但在漫长的导演生涯中,他导演过近百部戏剧和影视作品,其中绝大多数是戏剧作品。他曾经是英国皇家莎士比亚剧团的大导演,正当他在英国戏剧主流中地位显赫时,他转而到法国巴黎创立国际戏剧研究中心。他的探索从残酷戏剧到仪式戏剧,兼收并蓄不同民族、不同文化的戏剧技巧,尤其是一个世纪以来不同国家的戏剧革新成果。广泛借鉴和博采众长使彼得·布鲁克成为现代主义戏剧的集大成者;同时又是后现代主义戏剧的先驱。他的充满哲学意味的"空的空间"和世界主义的仪式戏剧理想,使他在20世纪下半叶后现代主义语境中,和格洛托夫斯基、尤金尼奥·巴尔巴、理查·谢克纳等一起开拓了戏剧人类学方向。

戏剧是对人类经验的摹仿,没有任何一种艺术比它更贴近于生活的完整性与全面性。戏剧作为生活经验的隐喻,剧场中娱乐性的表演本身是严肃的,它所表现人类经验的丰富性与暧昧性,本身就是生活经验的一部分,它在表演过程中完成了个人身份的创造,也间接地完成了人类集体仪式与文化意义的创造,后者是由戏剧的仪式本质所决定的③。彼得·布鲁克的实验戏剧就是同时指向现实与想象世界的表征,是一种仪式戏剧的审美化同构。从戏剧人类学角度,我们称之为仪式戏剧。从1960年代开始,彼得·布鲁克进行一系列戏剧探索,他离开正统的舞台实践,导演了一系列开拓性的先锋作品,建立起他的国际化的戏剧工作。特别是他离开伦敦和莎士比亚

① Richard Schechner, "Jerzy Grotowski, 1933-1999," in *The Drama Review* 43, 2 (T162), 1999, pp.5-8.
② See Colin Counsell, *Signs of Performance*, "Peter Brook and Ritual Theatre," London and New York Routledge, 1996, pp.143-178.
③ 参见周宁《想象与权力》,厦门大学出版社,2003年,第158—159页。

剧团,到巴黎建立了"国际戏剧研究中心"。在国际戏剧舞台,彼得·布鲁克发现其他人的戏剧实验,如阿尔托、格洛托夫斯基等的戏剧观念和方法与自己的思想和目标相互呼应,特别是他渴望创造的"仪式戏剧"。对于仪式戏剧的探索,明显地表现在彼得·布鲁克1970年后的作品里。仪式戏剧的提出是针对西方社会的现实问题,即现代世界堕落为一种精神崩溃的状态。彼得·布鲁克认为,现代西方文化由理性主义所支配,这是一种只能够把握僵化的物质世界的思维模式,其结果是所有其他的非物质生活层面已经被忽视。在纪元前,举行特别的仪式,是为了肯定精神层面的生活。通过集体庆祝圣像或神灵、魔幻和神秘等彼得·布鲁克称为"无形"的东西,社区群体用之来维持他们信仰的传统。事实上,在所谓的发展中国家,在那些现代主义和理性主义尚未完全实现的地方,仪式还发挥着这种维持社区群体信仰的作用,而"无形"仍然是生活的重要角色。但在西方,已经失去了所有仪式和庆典的感觉,而似乎走到精神和社会崩溃的边缘。彼得·布鲁克在非洲荒野中演出的《伊克人》,即1975年根据柯林·特布尔的小说《山里人》改编的剧作,讲述一支背井离乡的乌干达部落的真实故事,它的整个社群和家庭秩序在被强迫迁徙远离它古老的家园之后的破裂。彼得·布鲁克坦率而明确地将之与西方作比较:

> 在某种方式,在我们的世界……我们总是相信家庭的血缘纽带维系是自然意义上的(而非社会意义上的),而且闭上眼睛不承认他们必须通过精神力量滋养和维护的事实。随着鲜活的庆典的消失,随着仪式的空洞和僵化,没有了河流从个人流向个人,因而社会的病体无法治愈。在这个意义上,一个遥远不为人所知的非洲小部落的故事,看起来非常特别的情景确实是反衬了西方城市的沉沦和堕落。[1]

可见,彼得·布鲁克认为没有了鲜活的仪式维持精神生活,西方面临社会的分崩离析:整个社会难以整合与协调,和谐与团结的观念淡薄;人与人之间的关系缺乏精神的维系,也就必然走向冷漠与敌视;人性的沉沦,人类

[1] Peter Brook, *The Shifting Point: Theatre, Film, Opera, 1946-1987*, New York, Harper and Row, 1987, p.136.

之爱的梦幻破碎，一切都面临着崩溃的前景，这就是西方现代社会的病因。所以，仪式戏剧某种程度上是彼得·布鲁克对于他所察觉到，而且必须去面对的现代世界问题的一种回应。

彼得·布鲁克分析社会崩塌的原因是现代世界忽略仪式，以及丢失仪式所确认的精神性，正是在这个意义上他寻找一种仪式戏剧，一种用来召唤无形的形式，提供给观众群体生活的体验。那么，他所关心的不仅是戏剧作为一种再现的方式，而且是具有它的表演力量，它的建立社会集体感和治愈社会病体的能力。所以，他认为应该恢复戏剧那种古代的维持社会整体性的仪式功能，关于这种仪式戏剧，他创造了一个专门术语"需要的戏剧"来表述：

> 怎样创造戏剧对于人们绝对的和基本的需要，正如吃饭和性的需要那样？我的意思是一种戏剧绝不是水货或者对于生活的文化的装饰。我的意思是某种仅仅是有机体的需要——正如戏剧过去曾经是，现在在某些社会依然是的那样。创造信仰是必要的。戏剧这个本质特征，正是西方式的工业化社会所遗失的，而我要努力寻找回来的。[①]

彼得·布鲁克的仪式戏剧理想在他看来是一种现实的迫切需要，它将代替宗教创造现代人的精神信仰，而这并非任何人一厢情愿所强加的，而是戏剧与生俱来的本质特性。只要回归戏剧的仪式性本源，恢复戏剧作为物质与精神、有形与无形的桥梁或临界面的功能，戏剧就能够重新创造现代人的精神性。而通过使戏剧回归到本源，戏剧自身也就获得一种再生的机会，迎来"戏剧的又一个春天"。这在形式上需要戏剧归零与极简，从一个空荡荡而又有无限潜能的空间一切重新开始。彼得·布鲁克《空的空间》的根本要义，在于探讨剧场应当以及如何创造一种仪式化的空间，在这个空间里的物体、动作和形象作为仪式化符号显现一种真正的精神领域；空间本身也充当着一种无形的符号，意味着某种极重要的东西被表达。超越任何具体的意义，仪式空间本身告诉我们什么正在发生是最重要的，而且"空的空间"还

① J. Heilpern, *Conference of the Birds: The Story of Peter Brook in Africa*, revised edition, London: Methuen, 1989, p.22.

将使人类体验无形的精神变成有形的形象，那么，有形与无形的临界面正是仪式戏剧的表现空间。

1. 使无形变成有形

所有的戏剧都是使无形变成有形的活动，舞台是一种物质的地方，而它所表达的也是具体的事情，但它要与观众交流，提供意义和激发回应，通过可以看见、可以理解甚至可以触摸的方式，表达精神层面的意义。虽然所有的戏剧创造有形的符号呈现无形，但对无形的意义和有形的载体理解不同。传统的戏剧通过语词中心、演员表演和舞台布景表达意义，最激烈地颠覆这个传统的是阿尔托，他用形象化的空间语言和残酷戏剧的表演方法表达形而上的精神。而彼得·布鲁克所理解的"无形"的意义，包含那些神圣的体验，超越于物质世界和我们的理性所能把握的领域，巫术、神秘和精神性的东西，等等。曾经这些在宗教信仰和实践中被集体性地表达，但现代社会缺乏一种共享的信仰系统，或许这种形而上的层面在艺术中还能被发现与创造，因此，彼得·布鲁克要选择仪式戏剧表达他的无形。解除物体的最接近的联系，改变事物为完全不同的事物，这种变幻的魔术是摹仿真实仪式的魔幻变形：基督的变体，用圣饼和葡萄表示基督的身体和血；占卜仪式物质性的物体化为一种天上非凡的预言；巫医、仪式中的神灵附体，以及整个激发精神的仪式——所有这一切本质上都是赋予物体的形式以超物体的精神，正如彼得·布鲁克使用有形世界的物体，用于塑造无形。宛如透过音乐中具体的物质，我们认识了抽象的精神，当这种抽象的无形不能确切地呈现在具体的物质世界时，对于彼得·布鲁克，它可以在物质世界中用它的效果显示它自身。通常以为，无法确定或难以捉摸的意义，不能采用一种可以确定或可以理解的形式，但在艺术中，通过形状、节奏和模式可以为意义带来某种依稀可辨的东西，这就是它的物质现实性的审美化。彼得·布鲁克的无形概念，将作为美显示给观众，用一种非凡的物质构成塑造了非物质的神圣。

在彼得·布鲁克"发现物体"的变形中可以看到这种超凡的审美构成。在《仲夏夜之梦》中表示"轻松的爱情"(love-in-idleness)是一朵花，但这不是一朵真花或平常的假花，而是使用一根棍子转动盘子代表一朵花，这无疑是

一种巨大的超投资,因为使用一朵真实的花或人造的花将更容易,成本更低,也似乎更可信。而在此用来表示"轻松的爱情"(love-in-idleness)的不仅仅是一朵花,而且是魔幻的花,通过转动的盘子魔术似的技巧来传达的,正是这种魔幻的特点。彼得·布鲁克认为,音乐表达无形不是用它的声音的实体,而是用它们被组织形成一种不可言状的美的方式,声音没有变成无形的东西,只是显示它,提供给听众一种存在于声音之外的体验。同样,一个转动的盘子是日常的具体物体,但它们展示一种形式的和谐。这样它们作为在有形与无形之间的一个临界面而起作用。这是通过一种东西塑造另一种东西的技巧,也是我们可以理解彼得·布鲁克的术语"仪式戏剧"的一种意义。

虽然彼得·布鲁克提供更多的是神秘的解释,但他的戏剧与众不同的特征首先是物质的和身体的。变形、塑造雕像似的空间和运动,以及雕像似的身体——这些结果我们用舞台的"仪式化"术语表达,认为它是一种可理解的仪式的外在标志。它们非凡的物质性在舞台上的审美化,呈现给观者的意义是一种形而上学的东西,而"当我们看到运动被用这么有目的性的方式精工制作,我们必须假定确实有一种意图,一种最高的秩序存在于超越那种运动本身的物质性"[1]。仪式化,不管是在舞台或在仪式适宜的空间,世俗物质的层面都是被用来形成和显现非物质和神圣的东西。彼得·布鲁克发现了仪式这种从有形到无形的桥梁或临界面意义,他的仪式戏剧通过审美化摹仿仪式的外部特征,就是为了实现与真正仪式的同构,使戏剧艺术也成为从有形到无形的桥梁或临界面。在此,涉及舞台符号化的有形和形而上精神层面的无形,以及如何通过有形的方式实现无形的目的等问题。

(1) 有形:舞台符号化。

彼得·布鲁克的"有形"是一种使舞台符号化的戏剧革新,包括颠覆传统戏剧的语词中心,颠覆传统剧场的幻觉主义,创造一种仪式戏剧;简化舞台为空的空间,使用"发现物体"进行事物的转化与变形,重新创造舞台符号,使"无形"用这些符号呈现出来(signifying the invisible)。

[1] Colin Counsell, *Signs of Performance*, London and New York Routledge, 1996, p.156.

我们先从具体的作品说起。《奥尔加斯特》(Orghast)系国际戏剧研究中心的第一个作品,既是一种普世戏剧语言的实验,又是一种仪式戏剧。《奥尔加斯特》在1972年波斯波利斯艺术节演出,在这个作品中,彼得·布鲁克努力为无论何种文化背景的观众,创造一种具有丰富意义的元神话(ur-myth)。故事讲述Moa(物质的火,能生育的,易变的,阴性的)怎样与太阳(精神的火,命令的,不变的,阳性的)联姻,导致Krogon王的诞生。而Krogon王拥有父母双方的特点,寻求调解和融合它们,对自然世界施加命令,变成了一个独裁者。他的法令受到普罗米修斯的挑战,普罗米修斯挺身而出与Krogon王战斗,他们的交战从神圣的天堂转移到地上世俗的王国。这个故事显然可以引入心理学或政治的理解,而最重要的是一种社会性的寓言,人类获得文化和语言的神话故事。这里,人类的概念如在文化和自然之间的分裂,类似于彼得·布鲁克本身的观点:西方社会在有形与无形(理性的和物质的、精神的和想象的)之间的冲突与分化。同时,《奥尔加斯特》反映了国际戏剧研究中心寻找一种超越文化差异的方法,谈到《奥尔加斯特》,彼得·布鲁克描述了自己探索的目的:

> 这个作品的基本主题是交流形式的考察,看看是否有一些元素用戏剧的词汇直接可以交流,没有经过舞台文化或其他逻辑推理所隔阂。而这种探索的理由是打破几乎是强制的隔膜和戏剧形式的狭窄化,在于适应一种特别的社会特征的戏剧类型。[①]

《奥尔加斯特》最独特和吸引人之处是语言学方面的特色。除了小部分用古典希腊、拉丁语和古波斯语(Avesta,一种古代波斯人用于拜火教宗教仪式的语言)之外,对话都是用"奥尔加斯特",剧作者泰德·修斯为戏剧发明的一种"语言"。使用音乐性和打击乐的特征,"奥尔加斯特"将超越语言的意义而直接诱导观众的直觉反映,并且发生作用。根据彼得·布鲁克和泰德·修斯的理解,这与仪式中的咒语方式是一样的。《奥尔加斯特》有限的成功,或者说部分的失败,是彼得·布鲁克追求跨文化戏剧将遭遇的一种更普遍问题的征兆。这对他的思想产生很大影响,使他转而强烈地渴望追寻

① A.G.Smith, *Orghast at Persepolis*, London:Methuen,1972,p.248.

一种仪式戏剧,颠覆传统剧场的幻觉主义,创造一种由有形通往无形的精神仪式。但彼得·布鲁克不是提供给观众真正的仪式,而是仪式的外部标志:塑造运动和空间,象形的姿势,魔术似的改变物体等,比如《仲夏夜之梦》的仪式化技巧及其对幻觉的颠覆。超凡的精灵们降临地上,栖息在秋千上,一种魔术的花被想象为盘子的"魔术"技巧,而顽皮的精灵(Puck,英国民间传说中爱搞恶作剧的精灵)的"无形性"用他那在高跷上行走的舞台符号来显现,当疯狂的雅典恋人在舞台上四处奔跑,环绕着穿过精灵踩着高跷的木腿之间,不能"找到"那个说话声使他们备受折磨的"他"……这些技巧被用来提供一种戏剧幻术在现实中的等同物。但是,它们是魔幻的(非现实主义的表现方法),是舞台技巧,而显然这些技巧是演员们的范畴,而不是精灵们的;是盘子的,而不是舞台情境的。这种特别的方法用来使戏剧的想象性时空意外地出现,然后,又用来提醒观众这些事件确实发生在日常的真实世界,正如参与仪式的人们并不被要求(或者说并不需要)相信他们身处的真实世界已变成神圣的世界,那里没有"幻觉"。所以,作为花的象征物,表示"轻松的爱情"的转动的盘子是剧场(抽象的)一部分,然而,用盘子本身(具体)来揭开参与创造那种象征的诡计。这一点很关键,因为当盘子缓慢地开始在观众面前摇晃、摆动,观众被提醒这种技巧是虚构象征的需要,在只有被演员操作时,这种象征的意义才得以产生。在此观众被要求在技巧中调和两个语域,找到某种途径去理解具体的盘子/盘子意象(plate/platea)和花/舞台情境(flower/locus)的同时存在,而这种技巧本身提供了一种恰当的解释性逻辑:由一种特别的舞台技术所虚构,那花依靠盘子意象以符号传递信息,而且依靠的是最基本的物质层面,当盘子(花)被顶在棍子(花茎)上,并取得平衡,物体只是一种相似关系。这种依靠是相互的,因为正如剧场被盘子魔术化的技术所建构,所以盘子意象也由剧场赋予形状。正如真正的仪式,表演的行为观念性地把它自己置于两个世界之间,作为临界面或桥梁,用来使两个世界相遇合。所以,观众必须承认具体的物体,而表演者和观众合作建构这种表演在别处(想象性的时空)——不是把这个转动的盘子看作一朵花的幻觉,而是显示了一朵花。彼得·布鲁克在演员和观众之间想象性和观念性的"交融",落实在现实中是一种可理解的关系,一种符号

学的合作,其中两方面都致力于把物质的符号译解成一个基于假想世界的元素。通过这种方法,彼得·布鲁克提供的不是形象,而是一种日常领域被想象所弥漫渗透的体验。这种体验建立在编码/解码的行为上。

　　彼得·布鲁克显示了盘子意象和剧场性相互依存的关系,空荡荡的舞台和习惯上明亮的灯光阻止了戏剧"幻觉"的出现,而参与揭开了舞台的诡计。仪式化的技巧——事物的转化或变形,这种空间的形式和表演的活动(kinescape)——所有一切都表明抽象意义的表现,通过他们公开而具体的器械或用具,"显示"剧场性存在于盘子魔术化的表演技巧中。许多彼得·布鲁克跨文化戏剧技巧的借重,同样地使尽人皆知他们自己的诡计。在《摩诃婆罗多》中,秘密的动作在一张半透明的幕布后面进行,事实上吸引人们注意隐藏产生的效果。用于《众鸟会议》中的巴厘面具,这些面具的佩戴从演员脸部的各种不同距离举起,目的只是为了使演员被观看得更清晰;而熟练地操纵鸟的木偶,则用一种摹仿飞行的动作表示穿过天空。用这些和其他技巧,彼得·布鲁克依靠真实的舞台显示一个功能性的世界,盘子的意象和表演的现场在我们的理解中同时形成,而不仅仅是一种"有形"的东西被"无形"所渗透。

　　运用提喻或隐喻的修辞使事物转化或变形,是彼得·布鲁克更有创造性的舞台符号化。在空荡荡然而符号化的舞台(圆形剧场式的)中,彼得·布鲁克的表演者们使表演行为转化和变形,而这种变形本身也是可理解的。因为变形,尖锐刺耳的现代绳缆轴卷表示着它的意义超出了它的现代性——事实上,超越了它的社会功能性的身份。在舞台上经由表演者之手操作,敞篷马车和坦克变成一种"战争机器",就不再是敞篷马车和坦克,而是一种抽象的意义,其中敞篷马车和坦克仅仅是具体的例子。也就是物体显示意义,作为具有普遍性的状态,而这是所有彼得·布鲁克从其他戏剧、文化和媒介借重的真正意义。当一种摹仿性的日本武士道的空手道,被用来表现军国主义,而这个故事并非以日本为背景的事实,告诉我们它的意义具有全球性,以至于不局限于一种文化。恰恰是这种在文化具体的表意者(绳缆轴卷/空手道)与假定性超文化的被表示者(战争机器/军国主义)二者之间的相比照,用符号表明两者的联结关系,赋予了特殊性以普遍性。以特

殊性代表普遍性,或反之是一种提喻的修辞手法,它是彼得·布鲁克常用的舞台修辞,并为其技巧的非凡特质所扩展和加强。而建立在相似关系基础上的隐喻,"轻松的爱情"必须被看作一种非常特别的花,因为它的描绘需要一个转动的盘子。于是,这种炼金术似的物体变形和渗透彼得·布鲁克的舞台技巧,是作为一种符号被操作和实行的,表示它的意义必须被理解为普遍性。作为一种真实的社会空间和超越真实的存在共有的场所,作为现实的和想象的两个层面的意义表征,彼得·布鲁克把舞台符号编入一个独特的别处,一个表演的现场,观众必须寻求一种"戏剧情境的原理",那种由所有或大多数符号共同构成潜在的解释,只有在对它们的全体解读中才可以获得这种逻辑,而这种逻辑较少由表面上的舞台技巧和形象的象征意义提供,而主要是通过它们的隐含意义。彼得·布鲁克最大的舞台符号是"空的空间",最高限度的简化,成为他所有工作层面的一个特征。这里空荡荡的舞台如同格洛托夫斯基的质朴剧场的意义,是为了创造一种深层富裕的戏剧;他使用棍子、砖头和绳缆轴卷,而不是昂贵的支撑物,而演员的身体和技能达到很高的技巧——事实上,是极重要的一种西方现存而非常时尚的文化复古。也因为伴随着这种"原始主义",彼得·布鲁克符号化他的舞台的苦行主义,这种苦行主义是一种对于西方物质主义的抗拒和欣然接受精神生活的表现。

(2) 无形:精神性的概述。

从唯物主义者的角度观察,彼得·布鲁克的戏剧最突出的特征是物质的和身体的,但是,"精神性作为一种解释性的逻辑在彼得·布鲁克的实践中,一定范围内可以被推断"①。通过和真正的仪式比较,当"魔术"的变形隐含着假定的特点,舞台仪式化探索一种形象化的与形而上学的联系,但最重要的因素是彼得·布鲁克对发展中国家,特别是对亚洲戏剧的借重。正如我们所看到的,服装是经常以亚洲的服装为基础,音乐则第三世界的乐器与传统乐器常被使用,而来自印度、伊朗、中国和日本的戏剧因素更经常地出现,其中最富有启发性的特征是表演者的仪表:当人物穿着简单,披挂着黑

① Colin Counsell, *Signs of Performance*, London and New York Routledge, 1996, p.170.

色、白色或土色的外衣,用一种仪式的态度活动和说话,这无疑是在倡导一种苦行主义。回忆往事(怀旧)、召唤追求精神而自愿承当贫困的古人们,如隐士、神秘主义者(寻求神人交融,借以获得人类不解之真理者)、古鲁(印度的宗教领袖)、佛教的偶像,以及衣食简朴的印度圣人或其他圣者。这些形象激发了现代西方观众的神秘主义联想。自《仲夏夜之梦》开始的大部分彼得·布鲁克的戏剧实践弥漫着这种东方的特殊气氛。

这种神圣化地描述东方,或把东方与神圣联系起来,在现实中是值得怀疑的,至少这样做忽略了许多文化的复杂性,使东方成为单一性的西方的偶像符号。在这种东方形象中,实际上聚集着西方关于自己的各种隐含意义,彼得·布鲁克的东方主义象征学也许不能为这种戏剧整体建立一种可理解性逻辑,但"戏剧情境的原理"具有由多数或所有舞台符号共同享有的解释潜能,而这种解释可以从那些符号的整体中获得。当亚洲的形象被置于"魔力",象形的姿势和仪式活动,如同一个僧人似的苦行方式,所有这些建立在一种无装饰的空荡荡的戏剧空间——其隐含意义是所有他们共同享有的信仰和精神性。彼得·布鲁克的戏剧提供的不是仪式而是仪式的外部特征;不是沉溺于神圣而是想象它,而这么做时,最强调的是一种途径或角度,以西方人的眼光来看的东方的偶像符号。值得注意的是,彼得·布鲁克的戏剧并非指向具体信仰系统,而是隐含着一种极度概括的"精神性"概念。这种概述本身就是其意义。他寻求描述一种形而上的领域,这个领域其明确性难以通过物质的层面实现。通过符号化的意义表示他的戏剧具有一种精神的维面,但拒绝提供一种明确的精神意义,彼得·布鲁克使观众经历一种"无形"的不可言状的摹仿。通过指出这个在舞台之外的领域,但从没有具体阐明它是什么,戏剧提供一种桥梁,而不是提供存在于无形世界的细节,彼得·布鲁克的戏剧提供一种观众不能完全知道、但可以被理解的体验的维面。

2. 有形与无形的临界面:仪式戏剧

彼得·布鲁克的戏剧不仅为观众准备好了可理解的舞台符号、热情参与的表演现场,而且寻求一种宇宙秩序的意义。所以,"彼得·布鲁克的戏剧事件显示它自己的位置,作为一种真实的社会空间和超越真实的存在之

间的临界面和桥梁"①。这样,最终要颠覆的就是传统的观演关系,使戏剧回归仪式,创造出一种人类集体参与和集体体验的空间。彼得·布鲁克指出,现实总是存在两个层面如同"两个世界":

> 有两个世界,一个是日常的和一个是想象的。当孩子们玩游戏的时候,他们总是很自然地跨越这两个世界,所以立刻一个孩子可以持一支竹板而假装它是一把剑。立刻,你可以叫他放下那根竹板,而他马上就那么做;同时你可以叫他放下那剑,他也会那样做。两个世界同时共存。②

无形的想象世界,在彼得·布鲁克看来,是作为自然和必要的日常生活的一部分。在孩子们的王国里,想象渗透着日常意识,所以是一种健康的状态。戏剧是两个世界自然交汇的地方,因为"戏剧实践的基础——我们称为制造信仰——仅仅是一种有形跨越到无形,而又返回的方式和过程"③。在理想状态中观众和演员将参与在一起,通过一种思想感情交融的行动创造一个想象的世界,但是理性化的西方思想贬低这种想象为"迷信"或"幻觉"。然而,所谓西方的幻觉剧场局限于特定的表演空间与时间,假设把想象从日常存在分离出去,"好像日常世界没有想象而想象世界没有日常"④。观众从而被排除出想象的行动,而真正的思想感情的交融不能发生。所以彼得·布鲁克寻求在日常生活适宜的地方恢复想象:"制造信仰是需要的",而"需要的戏剧"必须重新协调演员和观众的关系,舞台表演与观众席的关系,创造一种"艺术的形式使一个成年人找到他的方式回到每一个孩子都知道,不需要帮助就能达到的想象与日常共存的世界"⑤。

① Colin Counsell, *Signs of Performance*, London and New York Routledge, 1996, p.161.
② P.Cohen, "Peter Brook and the 'Two Words' of Theatre," in *New Theatre Quarterly* 7, 26, 1991, p.150.
③ P.Cohen, "Peter Brook and the 'Two Words' of Theatre," in *New Theatre Quarterly* 7, 26, 1991, p.152.
④ P.Cohen, "Peter Brook and the 'Two Words' of Theatre," in *New Theatre Quarterly* 7, 26, 1991, p.150.
⑤ P.Cohen, "Peter Brook and the 'Two Words' of Theatre," in *New Theatre Quarterly* 7, 26, 1991, p.150.

在彼得·布鲁克区分想象和日常世界时,他又重新阐述了那些对立面之间的问题:普世的和文化的、精神的和理性的,这些问题明显地贯穿着他的戏剧。西方在两个世界里体验的分裂,对于彼得·布鲁克来说,在戏剧中直译为表演舞台和观众席的分离,以及演员从观众中的分离。他试图改变这种状态,所以必须做出许多努力重新引导这种观演关系的融合。1968年,彼得·布鲁克在脚手架上搭建舞台演出的《暴风雨》,改变观众区的位置,从根本上逐渐减弱观众和表演空间的区分,与由格洛托夫斯基的"十三排剧院"和谢克纳的"表演剧团"所引导的"环境空间"的实验相呼应。在美国,彼得·布鲁克借重由贝克和马丽娜的"生活剧团"所开拓的"对抗"戏剧技巧:演员们直接向观众讲话,有时富有侵略性地挑战他们对于舞台习惯上的消极被动态度,而使现场的情境成为与普通的社会空间有所区别的地方。但当这些策略用来真正挑战传统在真实与功能性的两个空间的区分时,他们没有提供一种整合他们的途径,没有什么方法可以真正建立起想象性的思想和感情交融的方式。《奥尔加斯特》演出暴露的问题,就是舞台表演区与观众席的交流问题,但在《仲夏夜之梦》,彼得·布鲁克创造了这种交融状态。莎士比亚的戏剧本身提供一种形而上戏剧的意义。人物戴上面具装扮成他者的形象,有意无意地增加娱乐性。用原始的手法演出剧作,充满着虚构或幻觉等戏剧的惯例与技巧,雅典的艺术大师们瞎闯穿过森林,当他们被那些现实中的观众所观看时,不经意间提供了和精灵们类似的娱乐。彼得·布鲁克的剧作扩展了这种逻辑,承认观众自身的作用。那些光秃秃的白色箱子作为背景,沉浸在明亮的布莱希特式的灯光之中,造成所有的行动都出现在观众挑剔的眼睛上方,制造它欺骗的证据。舞台靠后在一条狭窄人行道上面设置了平台,精灵们站在台上,朝下看那些动作,并提醒观众他们占据了一个因为特别而非常优越的地位,在这个立足点上可以充分欣赏演出的壮观场景。这个戏结束于演员们走进观众席,向观众们致以亲切问候,并说:"给我你的手,如果我们事实上已经是好朋友。"[1]

通过和真正的仪式比较,我们可以解释这些有意削弱想象性世界的细

[1] See Colin Counsell, *Signs of Performance*, London and New York Routledge, 1996, p.162.

心安排。正如人们所注意到的,仪式事件扮演着物质化和形而上学两个领域的临界面的角色,充当一种过程使每个人相遇在一起并相互塑造(塑造自己也塑造别人)。这取决于提供给仪式参与者的可理解性逻辑,例如,一个仪式的观看者被舞蹈激起超自然的神灵的感情,却不必真的以为舞者已经变成天上的神仙,但那种精神和舞者,以及他们各自所属的两个世界,已短暂地融合在一起。彼得·布鲁克指出,甚至在仪式所"控制"的情况下,"表演者把自己保留在那个恰好的时刻,他们体现着其他东西"①。事实上,这个状况至关重要,因为仪式事件表现着一种世俗的情境变形为神圣的情境,仪式行为是一种桥梁,通过这个桥梁,两个观念上相互排斥的层面产生接触。也即仪式要求它的参与者认为抽象的与具体的、表演现场和盘子意象是共存的——认为仪式事件是那个在空间与时间上的点,这一切相互渗透。所以,观演关系越来越成为彼得·布鲁克探索的关键问题,因为他把这种关系看作是戏剧思想感情交融的基础。对于彼得·布鲁克,仪式戏剧的理想就是在剧场中如同在仪式中那样,实现想象性的思想和感情的交融。非洲旅行提供了独一无二的戏剧实验机会。彼得·布鲁克发现在非洲,神话和神灵的想象世界仍然是日常生活被接受的一部分,因为"西方分析性的思想中所称的非洲人的迷信观点,在他们那里不是别的,而是一种自然的,一种从现实到达其他地方的自由通道"②。同样地,非洲的观众也不熟悉西方戏剧的种种分离,如舞台和观众的分离等。非洲提供了一种"自然的观众……一个人同时具有两面——演员和观众——放松到某个点,在那里判断和防备融化成共同分享的体验"③,而这提供给国际戏剧研究中心一种实验的情境,在此,他们的研究成果能够在一种真正的"空的空间"里被检验。

可谓是求仁得仁,彼得·布鲁克的戏剧最终的意义和成就,就是提供了一种仪式性的集体体验。这种集体体验可以从人类学和美学两个角度理

① See J. Heilpern, *Conference of the Birds: The Story of Peter Brook in Africa*, revised edition, London: Methuen, 1989.
② P. Cohen, "Peter Brook and the 'Two Words' of Theatre," in *New Theatre Quarterly* 7, 26, 1991, p.150.
③ J. Heilpern, *Conference of the Birds: The Story of Peter Brook in Africa*, revised edition, London: Methuen, 1989, p.87.

解。首先，仪式性的物质世界的秩序在彼得·布鲁克的物质舞台的秩序中找到了等同物，通过审美化的摹仿，成为"发现物体"的变形或转换特征。通常国际戏剧研究中心的实践包括集体的训练，用竹棒建构节奏、形象和协调动作，这样的处理成为彼得·布鲁克剧作中反复出现的特征。模块化这种舞台场面设计也经常为彼得·布鲁克所运用，并且是高度风格化的：在《摩诃婆罗多》中用象征的构造，而《众鸟的会议》采用能剧模块化对比效果的舞台惯例。同时，彼得·布鲁克也开拓垂直的空间，在《仲夏夜之梦》中，杂耍、高跷和升高的舞台、狭窄的人行道，在视觉上把精灵们的位置提高，使人感觉他们所处地方的不同，是在一个更超凡的层面，从而超越了他们通常被认为的具有致命危害的个性特征，甚至把他们推到另一个世界。虽然这种空间或运动的使用在世界上许多地方的戏剧中都有，但在西方的正统舞台上并不普遍出现，而彼得·布鲁克这种强调性的经常使用，给他的戏剧增添了一种仪式的色彩。甚至，有时他扩展这些技巧的使用，伴随着某种仪式性动作的模拟，如在《摩诃婆罗多》中，人物用印度传统的礼节互相问候、致意（微微地点头伴随着双手举到面前合掌），而战士在战斗前仪式性地给他们的武器做洗礼，在打仗前向他们的敌人屈膝或鞠躬，而当凯旋时表演简单的胜利舞，等等。

彼得·布鲁克带领国际戏剧研究中心，几年间在非洲和美国不仅进行了大量实验性演出，而且研究和训练仪式戏剧的方法。彼得·布鲁克特别注重演员的训练，包括用一些亚洲戏剧表演原理训练演员，如中国的太极拳、日本武士道的空手道和印度的卡塔卡利舞等，而这些加之以现代西方技巧如 Moshe Feldenkrais 的运动体系等。虽然在风格上很不同，所有这些都是为了培养一种舞台上的动作，其训练是高度正规化和循序渐进的，其重点的强调落在平衡、合力与严格的身体意识和身体控制，创造一种涵括一切的运动秩序和机制。因此，国际戏剧研究中心的演员表演具有一种可见或可觉察到的仔细琢磨和深谋远虑的特点，一种强调武士道的空手道和卡塔卡利舞传统的运动与姿势语言，太极拳在空间所描绘的缓慢、优雅而流畅的身体雕塑——所有这些细致而微妙的造型，甚至在舞台上的简单动作，给予它们一种象形的象征色彩。最后的效果是去掉所有运动和姿势的不规则的表

面遮蔽,导致它的严格性和仪式性。审美的秩序化在任何地方都没有像彼得·布鲁克在演员身体的运用上那么富有效果。仪式戏剧在美学上也具有可理解性的逻辑,对于彼得·布鲁克,只有观众的想象性投入才使戏剧事件完成。这是他普遍存在的"简化"原则背后的动机之一。因为,"戏剧是联想的艺术,而不是陈述":

> 没有什么东西比令人产生想象的形象更丰富……而这是舞台上演出时贯穿每一样东西的原则;这决定了我们的选择,我们努力简化和消除,通过演员的帮助,用演员身体的语言,用他们的姿势,用他们的声音,所以它是一种颜色,一种运动,一种因素如一个梯子或一根棍子,那些暗示某种东西——那是一种暗示而非一种陈述。①

采用富有特征性的最少部分代表整体的提喻,或隐喻的形象,然后,加以观众想象性的官能参与,产生一种比实际在舞台上实现的更丰富的戏剧观念。这是一种来自彼得·布鲁克富有洞察力的观察,显然,他的工作是为了培养这种观众的参与。许多他所创造的舞台上的形象要求观众通过联想参与理解,如转动的盘子要求观众联想到一朵花,而行为绘画、武士道的空手道、金属线圈代表森林似的灌木丛,以及地毯和软垫暗示一座国王的宫殿;另一方面,这种联想相当直观,甚至当这种形象相当抽象,人们也不需要理性的思考就可以直觉地理解,在秋千上引人向上的精灵表明它们的超凡。观众的愉悦不是来自这些形象的复杂性,而是来自演出者的善于发明创造,来自观众自身认识的震惊,和通过联想其隐含意义变得显而易见。这样观众在场,被诱导对于舞台符号仔细而彻底地审视,同时被要求对于舞台形象想象性地解码——包含了自己参与创造的自我意识,形象很容易地被解码,以至于当那一刻我们意识到体验的快乐,其他观众也解码、也体验到同样的快乐。我们自己的快乐,我们自己的解读,混合着一种意识,即由观众集体地体验。就这样,观众与演员的协作被拓展为一种集体性体验,当然,这不是建立在任何与神圣的联系的基础上,而是意识到实现一种与我们的伙伴们的融合。正是在这种终极的意义上,我们可以理解彼得·布鲁克的术语:

① 彼得·布鲁克在 The South Bank Show 的访谈,伦敦周末电视,1989年。

何谓一种仪式戏剧。列维·斯特劳斯解释说：

> 仪式……带来一种融合（人们甚至会说思想和感情一致和交融在这种情境中）或者在任何情况下在两个最初分离的群体之间一种有机的联系，一个唯心地随着执行任务者个人出现，而另一个随着忠实信徒的集体出现……有一种不对称事先假定在两者之间：世俗与神圣，忠实信仰和执行任务，死的和活的，创造的和非创造的，等等。而这种"游戏"包含使所有的参与者通过事件的方式渡向胜方。①

也许在理解上，演员们相当于那些"执行任务者"，但事实上，彼得·布鲁克的追求走得更远：面对西方个人对于疏离感和孤独感的普遍体验，一种集体性的失落，他认为这一切已经导致西方精神的沉沦。仪式戏剧的理想不仅用来拯救西方戏剧，而且用来拯救西方的精神。虽然他并没有完全的成功，但是通过想象，彼得·布鲁克确实构造了它的模拟物，某种类似的东西；虽然观众仍然保持像在正统剧场中的身体的被动，但想象力提供了某种把分离的观众重新协调统一起来的方式。舞台形象和它们的解码就此提供了一种等同物，使舞蹈、游行、唱赞美诗等与在真正的仪式中被发现的方法结合起来，集体性地用自我意识解读这种彼得·布鲁克式的戏剧事件，即"我们显示我们单个自我给每一个其他人和我们自己"。

在西方后现代语境中，彼得·布鲁克敏锐地观察和意识到机械化的资本主义生活环境下西方社会的恶化，所以他的戏剧代表一种真正的不满和回应。1960年代和1970年代的激进主义，伴随着它对于和平主义、自由主义和集体性的赞美，时代提供了一种复苏的寻求变革的要求。回应这种时代要求，彼得·布鲁克的戏剧空间，通过提供在微观宇宙里另一种生存模式的观察和体验，提供了一种潜在的抗拒现代生活环境的领域和视野。所有这些影响了世界范围内的后现代戏剧的发展和研究。彼得·布鲁克、格洛托夫斯基和尤金尼奥·巴尔巴等人都卷入了"戏剧人类学"，研究非西方文化的表演实践，并且开拓以跨文化为目标的仪式戏剧和普世戏剧理想。在这种戏剧新的发展状况下，谢克纳和后来的特纳（Victor Turner）等人发展

① Levi-Strauss, *Mythologiques*, Le Miel aux cendres, Paris, Plon, 1966, p.32.

了一种新的戏剧研究学科:"表演研究",寻求把戏剧范畴放在一种更广泛的仪式、体育运动、游戏甚至社会戏剧,例如审判和社会危机等情境之内。特纳分析仪式在戏剧中的作用,特别主张所有这些活动实现相同的表演功能,作为处理社会分裂的方法,重新整合社会的整体性[1]。可见,彼得·布鲁克不是一个孤立的现象,他的仪式戏剧理想反映了后现代戏剧从艺术表演到文化仪式的发展趋势。

(四)尤金尼奥·巴尔巴:从戏剧表演到文化仪式

尤金尼奥·巴尔巴想追寻的不仅是戏剧是什么,而且是戏剧应该是什么。作为艺术家、诗人、导演和管理者,巴尔巴在戏剧实践和理论两方面作出了许多具有开拓性的贡献。实践方面主要体现在他先后创建的奥丁剧院和国际人类学学校的戏剧活动;理论方面在于他的许多著述,如《纸船》、《漂浮的岛屿》、《超越漂浮的岛屿》和《戏剧人类学词典》等,从社会学和戏剧美学两条路径,"寻求把戏剧转移到一个具有文化,美学,和人的尊严的环境中去"[2]。诗人气质使其表述特色借助于诗的隐喻和诗性语言,多于逻辑推理的方法。

巴尔巴的戏剧理论,建立在他关于第三戏剧或称欧亚戏剧的理想上。第三戏剧(Third theatre)不同于传统的体制化戏剧,也不归属于先锋戏剧。"第三戏剧的成员们以自己的方式努力开拓和耕耘一种表演的语言,给出'一种戏剧行为的自主意义',而不是屈从于商业考虑或先锋派的流行趋势"[3]。巴尔巴认为,传统的制度化戏剧受到体制的保护和资助,因为"它似乎承载着文化价值和文化传承的任务,或者作为一种娱乐商业性的'高尚'版本"[4];而先锋戏剧则进行着艰巨的反传统的实验和探索,以超越传统和在艺术领域乃至整个社会范围里开风气之先的名义受到保护。第三戏剧不属

[1] See Victor Turner, *The Anthropology of Performance*, New York: PAJ Publiccation, 1987.
[2] 尤金尼奥·巴尔巴《戏剧人类学的诞生》,周丽华译,周宪校,《戏剧艺术》1998年第5期,第13页。
[3] Ian Watson, *Towards a Third Theatre—Eugenio Barba and the Odin Teatret*, New York: Routledge, 1993, p.20.
[4] Barba Eugenio, *Beyond The Floating Islands*, New York: Performing Arts Journal Publications, 1986, p.193.

于这两种戏剧,它既没有体制化戏剧的商业体制与意识形态或主流文化性质,又没有先锋戏剧激进的反叛性与前卫意识。第三戏剧是一种特殊类型的戏剧存在,由一些独具个性与创造能力的演员、导演、戏剧工作者们所创造;他们几乎没有接受传统的戏剧教育,所以并非专业演艺人员,亦不被专业人士所了解,但他们也非戏剧的业余爱好者,因为他们整天在进行着戏剧实验,通过独辟蹊径的表演训练和节目排练,寻找自己的观众。伊安·瓦特森所著的《迈向第三戏剧》,追踪了巴尔巴从意大利南部开始的戏剧生涯与工作,并揭示了巴尔巴的理论、实践和规划是如何发展的[①]。巴尔巴于1964年创建于奥斯陆的奥丁剧院,其演员由一些被挪威国立戏剧学校拒之门外的年轻演员所组成(奥丁剧院后来搬到了它在霍尔斯特布罗的戏剧中心)。巴尔巴带领他的奥丁剧院在欧洲、拉美、非洲、亚洲进行广泛的戏剧表演交换活动。奥丁不是为了"职业"而演戏,而是"戏剧是一种生活方式",观众也不必只是买票看戏的消费者,而完全可以是为了一种文化的相遇和交换,演员和观众都从市场需求等外在因素所提供的规则中解放出来,在戏剧表演中实现一种更紧密、更真诚的融合。1979年,巴尔巴又建立了国际戏剧人类学学校,与来自亚洲、欧洲、美洲的戏剧大师们通力合作,研究表演美学,探寻一些前表现性的普遍戏剧原理。巴尔巴在实践和理论两方面,致力于发现表演的本质和戏剧的精神,免除那些外在于它的政治、经济的因素,恢复戏剧人类学的本质和灵魂。20世纪西方戏剧追求人类精神的还原,把戏剧回归到仪式的本质。阿尔托作为先知式的人物,提出了"残酷戏剧"的概念:生活和生命的真相是残酷,直面这种真相,直面本质,是戏剧的灵性;还原戏剧的本来面目,它是一种仪式,所有人的共同表演;它同时还是一种启悟的过程,使所有的人都面对生命的本真。早在亚里士多德时代,戏剧就是一种仪式,只是到了后来,戏剧才堕落为一种娱乐消遣,一种商业行为,而商业化必然使戏剧庸俗化。20世纪的戏剧探索就是要恢复戏剧的本质意义,把戏剧当作现代人的精神仪式。这是从阿尔托、彼得·布鲁克到格洛托夫斯基对于戏剧的最高想象,也是巴尔巴戏剧人类学的终极目标。

[①] See Ian Watson, *Towards a Third Theatre—Eugenio Barba and the Odin Teatret*, New York: Routledge, 1993.

第三戏剧一方面通过建立跨文化的戏剧网络活动,另一方面通过自主意义的建构,目的在于寻求戏剧新的理想,使人发现和尊重这种戏剧多样化的存在,并且重新思考什么是戏剧。第三戏剧最重要和最有独创性的概念是巴尔巴在戏剧实践中所发现的表演交换(bater)。正是在交换中他建构了第三戏剧社会文化层面上的意义:从戏剧表演到文化仪式的回归,探索戏剧的边界与越界,回归元戏剧的观念,以及探索戏剧的社会文化功能等。

1. 从戏剧表演到文化仪式

巴尔巴在戏剧实践中既偶然又必然地发现了"表演交换"这种戏剧形式:"作为经济上的易货贸易(bater)是指商品交换或买卖,戏剧上的易货定义准则也是交换(exchange),交换的商品(commodity)是表演:A 为 B 表演,B 不是付给 A 钱,而是也为 A 表演,一个剧换歌,或杂技表演换排练演示,一首朗诵诗换一段独白。"[1]在巴尔巴到波兰实验剧团做了格洛托夫斯基三年的助手之后,他回到奥斯陆(Oslo),希望能在剧院里找到一份工作;但作为一个异乡人,他发现这不可能,而那时格洛托夫斯基的名字也还没像今天这么广为人知。尽管在现实中受挫,巴尔巴还是决心另辟蹊径,实现自己的戏剧理想。1964 年,巴尔巴拿到一个当年被国家戏剧学校拒之门外的学员名单,从这些落选者中他组织和成立了他的奥丁剧院。奥丁是巴尔巴正在思考他的剧院名称时碰巧走过的那条街的名字,同时,奥丁(Odin)又正好是北欧神话中司知识、文化、诗歌和战争的主神。从此,巴尔巴和他的奥丁以这个颇有叛逆色彩和创新意义的剧院为起点,开始执着而又艰难地寻求戏剧的本质精神和摸索戏剧的新道路。表演交换(bater)是他发现和创造的一个戏剧术语。在意大利南部,首先是在 Sardinia 山上,就在"Minfars"这个剧演出之后,奥丁的 Sardinian 观众主要是牧羊人和农夫,他们不太习惯于戏剧,但他们擅长歌舞。所以演出结束后,他们反过来邀请巴尔巴及奥丁的演员欣赏他们当地的舞蹈和传统的歌曲。显然,是奥丁演员平易近人而诉诸戏剧本质真实的表演激发了观众们的表演冲动,而在这种自发的观演关系的转变中自然形成了一种交换和交流。同样的事情发生在意大利南部村

[1] Ian Watson, *Towards a Third Theatre—Eugenio Barba and the Odin Teatret*, New York: Routledge, 1993, p.22.

庄。奥丁剧团发现自己在一个开放式的广场被当地的人们所包围,不是不愉快或被冒犯的感觉,而是被要求做一些村民们感兴趣的表演:为他们演唱民歌,结合平时所创造的练习的片段,进行即兴表演。令他们惊奇的是,当表演结束时,村民们不仅鼓掌欢呼,而且邀请奥丁的演员听他们自己的歌曲。这些朴素而动人的歌曲与劳动相关,主要是烟草和橄榄丰收时的伴唱,其中偶尔夹杂着关于爱和死的抒情歌曲。这样一来,奥丁和当地的村民们,演员和观众完全水乳交融在一起,而且演员即观众,观众即演员。这些特别的经历促使巴尔巴思考在相遇中,不同世界的演员通过戏剧形式进行文化交流的可能性。从此,奥丁演员正式举行戏剧的交换仪式,并开始有意识地为这种交换发展一些特定的表演形式,包括类似舞蹈的训练片段、简单的小丑表演和庄重的仪式展示等。在那时的一次电视采访中,巴尔巴第一次使用"表演交换"(bater)这个概念,试图通过文化集会、陌生人和他者的观点来阐释他的这些经历,并将之置于戏剧和社会的环境之中。巴尔巴说:

> 陌生的团体(foreign body)是用来描述我们在意大利南部村庄演出的最好词语。奥丁演员们和当地群众本来相距很远……但正是这种不同,这种他者的角度成为我们思想的出发点。我们不想教育什么,也不想告诉这里的人们关于他们的社会和文化状况的任何东西。我们不相信我们具有什么他们所缺乏的知识。我们也不是在这里表演供他们娱乐消遣。我们只在这里加强交换与交流的思想。①

为了让人们能更形象地理解这种交换,巴尔巴用了一个形象的隐喻。他说,想象两个迥然不同的部落世世代代生活在河的两岸。两个部落都能靠自己生存,谈到对方,或赞美,或鄙夷和中伤。但每一次,其中一边划船到对岸,是为了交换某些东西。没有哪一方划船到对方那里是为了从事人种学的研究,去观察别人的生活方式,而只是去给予或获取,如一把盐换一小块布,一张弓换一把珠子。而巴尔巴所创造的通过戏剧表演的交换,交换的物品是文化。此后,交换成为一种戏剧活动形式被广泛传播,并在运用过程

① Ian Watson, *Towards a Third Theatre—Eugenio Barba and the Odin Teatret*, New York: Routledge, 1993, p.23.

中产生了许多发展变化。表演交换成了巴尔巴戏剧人类学重要的组成部分。在1987年,巴尔巴组织了一个完全"交换"的活动,在意大利南部Salento地区的村庄,来自印度、巴厘、日本的表演者和奥丁演员的表演交换持续开展了一个多星期。而在许多第三戏剧的集会上,剧团和个人通过研讨会、讲课、演示和表演观摩,分享他们的思想和成果,其基本准则就是交换。表演交换逐渐演变、提升为一种跨文化的交流,来自东方和西方的戏剧大师们、来自第三戏剧不同地区和国度的剧团,在这里风云际会,共同探索普遍的戏剧真理,探求戏剧的理想。巴尔巴的理论和实践似乎不只是想昭示人们戏剧是什么,而且试图回答戏剧应该是什么。在全球化的时代,巴尔巴认为戏剧应该是从一种艺术表演到文化仪式,甚至跨文化交流的方式。他说:"今天,戏剧环境是受限制的,但没有疆界。"人类可以通过戏剧的交换和交流相互发现和沟通,这是戏剧表演交换的真正目的。基于这样的认识,巴尔巴继续探索表演交换在他们工作中的重要作用,以及从戏剧表演到文化仪式的转变。

表演交换既可以在乡村的环境中进行,也可以在城市环境中进行。早在1977年,奥丁在巴黎近邻的工人们中间举行表演交易,同样的活动发生在Bahia Blanca的城郊。由于交换这种方法是实践性的,在城市环境和乡村环境演出的空间条件有所不同。城镇的广场常常被停车场所占用,交通的堵塞也经常限制了街头戏剧的演出,但在后勤工作方面,城市要比乡村方便,而更重要的是,城市里具有数量巨大的潜在参与者和观众。例如在Bahia Blanca,作为第三戏剧集会的一部分在城市里举行。许多与会的剧团在厂房、仓库的庭院里一起切磋演技,逐渐地挪向一个停车场,最后融合在一起。各种各样的观众跟随演出挪到停车场。在那儿从当地的社区聚拢来的演出志愿者,为了愉悦客人和他们的邻居,已准备好舞蹈、歌曲和诗歌朗诵会。这样,第三戏剧剧团既为当地观众演出,当地观众也为剧团演出,剧团之间也互相为对方演出。这种互动交换演出在城市形成了盛大空前的表演活动,而交换产生更加复杂多样和富有创新性的"表演交换"形式。当奥丁在Uruguarg的旅行中,表演交换被安排在奥丁演员和当地黑人社区的Candombe歌唱家与鼓手之间。演出的形式不是一个剧团接着另一个剧团

进行，而是奥丁演员和 Candombe 的艺术家在一起演出。这就要求在演出的前一天进行简单的彩排，奥丁演员和他们的 Candombe "同事"共同草拟一个脚本大纲，并且一起在当地寻找适宜的地点设计舞台布景。当地的组织者预知第二天将有大量的观众参与，就环绕演区安排好座位，既为了标明舞台，更为了保证尽可能多的观众能看到演出。在此发生的表演交换，已不仅仅是传统的表演交换形式了。

表演交换也能由演员个人单独进行。1975 年，在奥丁剧院第二次驻扎意大利南部时，Rasmussen 单枪匹马，用了一个星期在 Sarule 的小村庄通过表演交换与当地人们相遇、交流。她每天穿上训练服装，戴上白色的半面具走进村庄，身上带着壶鼓，壶鼓上系着鲜艳的绸带。她沿着街道一边走一边跳舞，并且击着鼓或吹着她随身携带的长笛，只身进入被邀请的人家和工地。一旦觉得和某些迎面相遇的村民特别融洽和谐，Rasmussen 就会放弃表演而加入他们，和他们交谈、喝酒甚至一起进餐。在这种表演交换中，演员的日常生活与村民的日常生活交融在一起。表演交换这种方式不仅在第三戏剧中众所周知，广为运用，而且其他剧团，虽然没有直接受到巴尔巴的影响，也使用"表演交换"的方法。例如波兰剧团 Gardcience，在一些称为集会的活动中，剧团往往在一个特别的村庄度过一个或多个星期，演员们既演出剧目，也作为观众观赏当地人们传统的歌舞，还常常和村民共同创作新作品。彼得·布鲁克和他的国际戏剧研究中心也在集会中使用"表演交换"式的技巧。在穿过北非的著名旅游中，奥丁和各部落剧团进行表演交换。这一切表明巴尔巴创造的"表演交换"的影响日渐深远，并且由戏剧表演的交换变成文化之间的联结点。

事实上，"表演交换"已由戏剧表演变为文化仪式，由自发到自觉地对戏剧边界予以超越，变成"一个剧团（或个人）的微观文化遭遇另一剧团（或个人）的微观文化"①。这种相遇是通过演出的交换来实现的，交换的媒介是文化产品，但产品不像交换本身那么重要。作为一种文化之间的联结点的表演交换，交换价值是否平等并不重要，因为作为交换物的戏剧演出，已从艺

① Ian Watson, *Towards a Third Theatre—Eugenio Barba and the Odin Teatret*, New York: Routledge, 1993, p.25.

术审美活动变成文化仪式,所以文化的相遇、交流才是最重要的。例如在 Bahia Blanca 的表演交换中,欧洲剧团如奥丁等表演的街头戏剧,是他们在世界上很多地方都表演过的,具有技术高超的剧本、复杂精熟的舞台布景和踩着高跷的人物形象、活泼生动的音乐,以及美丽的着装。而当地居民用来交换的表演,则是由两个年轻人跳的初级探戈和一些吉他手演唱的歌曲。显然,比起欧洲人的专业表演,这些来自 Bahia Blanca 的业余演出没有真正意义上的交换。正如塔迈尼所指出的,是交换的行为方法给了这种交换以价值,而不是交换产品的质量。这种行为的方法根本上说是一种文化仪式。在传统范式里,戏剧表演既是一种审美价值,而最终又是商业货币的体现。"不管居于什么社会政治形态基础,这些演出从百万元收入的百老汇公演到地方戏剧在城郊或小城镇的小范围演出,目的都是创作一个完全的、完成了的作品去吸引观众买票看戏。"[1]所以,传统的戏剧实际上是艺术审美和票房价值双重的衡量尺度。但在"表演交换"中,传统的模式被质疑和反对,仪式性的戏剧表演和交换,文化产品用文化产品交换,而不是用钱。仪式的内涵在于仪式本身,交换的价值在于交换方法和过程,美学和货币的价值与此都是不相干的。一个极端的文化仪式性的例子是,在 Bahia Blanca 的第三戏剧的集会上,Crupo Emanuel 的戏剧,包括来自南部 Chile 大约六十个居民的小村庄的农民,没有经过系统训练,也很少在剧场中露面,却为第三戏剧的演员们表演了一出名叫"Vivencias Campesinas"的戏剧。由于几乎只是停留在传统因袭的水平上,演出十分糟糕,故事只是一系列缺乏联系的关于他们村庄生活的片段,并和一些地方传说混合在一起,没什么趣味,甚至可以说这种演出是一种审美的沙漠。大多数代表认为在正常情况下,他们不会付钱去看这样的演出。"但交换是一件非常感人的事情",伊安·瓦特森认为,"第三戏剧的成员们作为观众看到他们所支持的戏剧的精髓,一个剧团正在争取创造戏剧所赖以存在的所有可能的机会,由于真诚和信仰,这将

[1] Ian Watson, *Towards a Third Theatre—Eugenio Barba and the Odin Teatret*, New York: Routledge, 1993, p.26.

使世界上许多伟大的戏剧同行嫉妒和羡慕"①。所以,当演出结束时,整个剧场大约三百人的观众给予这个剧团长时间的欢呼喝彩。这个节目的价值在于一种文化交换仪式,因为它激起了公众的团结一致,乃至来自世界上不同地方、不同文化的人们一种交流和契合。诚然,戏剧表演作为一种文化仪式,它存在于任何国家民族、任何一个村庄部落,无论贫穷或富贵,无论落后与现代,无论具有高超的表演水平还是只有粗陋的表演形式,它们都有自己的戏剧形式,恰如最基本的生命形式一样。又如在 Ollalai,因应地方头领的建议,奥丁在表演交换中,要求村民带上旧乐器,和他们所能回忆起来的关于村庄过去的故事、当地的神话传说和传统风俗习惯、信仰,所有这一切汇集起来,使它们建立起一个村庄的档案。

从戏剧表演到文化仪式,"表演交换"引起了人类学家的兴趣和认同。Bovin 在她的人类学著作中描述关于她和奥丁女演员 Carreri 相伴去 Burkina Fasoupper volta 旅行,运用表演交换激发人类学的方法。为了进行田野调查,她请 Carreri 准备一系列的个人演出。这些演出在进入各个村庄时派上用场。Bovin 和她的小型拍摄组在一个适当的距离之外跟随着 Carreri,记录下她和当地人民的相遇和交流,即通过表演引出交换的表演。Bovin 在那些她需要观察的地方,通过 Carreri 运用表演交换激起回应。传统的人类学家可能会认为她的方法太过于侵犯性,但 Bovin 坚持认为在田野调查中表演的催化剂激发了文化内蕴的呈现,在这种表演交换的活动中,包含了她从未发现、看到或听说的东西。

2. 戏剧的边界与越界

对于"表演交换",用传统的戏剧观念来看,有人认为它不是戏剧。巴尔巴的研究专家塔迈尼就坚持认为"barter 不是戏剧"②。虽然不像他所说的那样,"表演交换"和戏剧之间有明确的分野,但他的话也并非毫无道理。这就要看戏剧的边界如何确定,而"表演交换"又是如何对传统戏剧观念越界

① Ian Watson, *Towards a Third Theatre—Eugenio Barba and the Odin Teatret*, New York: Routledge, 1993, p.26.
② Ferdinando Taviani, "Postscript: The Odin Story by Ferdinando Taviani," in by Engenio Barba, *beyond the Floating Islands*, New York: Performing Arts Journal, 1986, p.267.

的。表演交换总是在街道、公园、集市、城镇广场等地方因地制宜地演出,演出的空间由观众的内包围圈所确定——"表演交换"街头戏剧的性质和即兴表演的特点通常也意味着没有多少舞台布景。人物身份的确认通过一点点服装标志和有限的一套因袭的动作。而且,除了少数作品由像奥丁这样的剧团专门为了"表演交换"而准备,且特定的表演交换通常只是最低限度的彩排,少有重复的舞台布景。所以,可以肯定的是"表演交换"触及戏剧的边界,其与戏剧之间有一种联系,因为演出是交换物。首先是,巴尔巴和奥丁的同事们为"表演交换"创造了一套人物形象集锦。此外,他们还开创了一些用乐器伴奏的表演片段,包括游行、模拟战斗和舞蹈等各种各样的表演。一部分是即兴叙述,更多的是作为一套喜剧戏路,叫做"lazzi"的,被运用于艺术喜剧的表演中。这些准备好的场景和人物形象在表演交换中反复出现,越来越精品化,也就跟传统的戏剧成品和保留节目很接近。而在大多数的表演交换中,看起来好像当地人们比那些外来剧团更缺乏正式的准备,似乎他们没有特别准备的舞蹈和歌曲用来和奥丁交换。但那些歌舞是他们文化遗产和习俗的一部分,他们在童年时代,第一次见到和听到时就已开始排练,而自从那时起,他们已经在公开聚会或特别事件中无数次地唱和跳,或表演它们。还应该特别指出的是,这些民间传统在表演交换情景中呈现出新的意义。在传统情境中,这些习俗仪式没有真正意义上的观众,那些歌舞只是社区颂赞或哀悼的声音,而不是用来娱乐观众的专门表演。然而,在表演交换中,这些歌舞变成为观看者的表演,而且是对外来人的表演——这些外来人不属于他们文化的一部分。所以,如果说为观众的演出是戏剧的边界,"表演交换"与戏剧正好在这个临界点上紧密相连。但是,从观众的角度,确切地说是观演关系的角度,"表演交换"开始越界,使戏剧表演变成文化仪式,戏剧"变成一种文化工具"(巴尔巴语)。人们发现,在传统剧场中,表演者和观众之间的关系是被动的、消极的,也就是说,观众观看一个准备好的文化产品,他们很少积极参与。在现代实验戏剧中,已有许多改革,努力改变这种传统的观演关系,但仍然没有越界。格洛托夫斯基、谢克纳和巴尔巴自己,以及其他一些导演们,做过许多实验,改变演出空间和观众座席的安排,为了影响演员和观众的联系。格洛托夫斯基首先关注观演互渗问

题,力图打破表演区和观众区的界限,使戏剧在同一空间演出。谢克纳的表演剧团也探索和实验观众参与演出的形式。但是,这些实验倾向于影响观演关系的性质而不是结构特征。他们的做法是在演出中有一些即兴表演部分,让演员引导观众参与演出。那些没有参加的观众,依然是消极的旁观者,和传统模式没有什么不同,而仅仅是那些参与演出的观众,从被动的观者转化为文化作品的一部分。而且,这种参与较少有计划、有组织地进行,更多的是一种乐于接受变化的姿态,而不是成为舞台情境的一部分,在每一个演出排练中就准备好,而且不断地重复出现的。实验戏剧的这种努力目的在于调动观众参与的积极性,基于戏剧作品是表演和观众共同创造的接受美学的观点,通过引导和激发观众的参与演出,从而发挥了观众的创造性,使戏剧表演以开放式的姿态显示更大的魅力和包容性。这些演出的观众参与,主要是通过实验和尝试表明这种改变的可能性,即一些观众可以暂时变成表演者,从而改变了传统观演关系的性质。但仅仅是一部分人实现了这种改变,而且是来回转变于传统角色和参与者之间,有时甚至只是一小部分,成为一种演出的点缀或调味品。巴尔巴沿着这种参与模式的方向走得更远,走到戏剧的边界,甚至越界。在"表演交换"中,真正改变了观演关系的结构特征。A 为 B 表演,那么 B 是 A 的艺术产品的观众;紧接着 B 为 A 表演,因此 A 变成 B 的艺术产品的观众。而那些不选择表演的人们是整个交换的观众。表演交换把观演关系变成一种不稳定的结构。剧团演员和当地临时演员经常融合在交换之中。演员们被邀请参加当地人们的歌舞表演,或者当地人们加入演员的演出中。这种邀请和参与标志着活跃的观众消融在演出中,所有的"表演交换"拥护者都变成表演者——这种相遇和交换,变成了一种文化仪式,某种程度上越过了戏剧的界限。巴尔巴强调他的戏剧观念是一种方式,实现不同个人和不同社会文化之间的联系:

> 戏剧可以在一定程度上,损害它的艺术质量而变成一种文化的工具。通过文化,我的意思是一种工具的文化,为了创造联系,特别是那些不能在他们之间创造对话机会的人们那里。[①]

① Interview with Gautam Dasgupta, *Performing Arts Journal* (January), p.10.

表演交换在意大利南部几乎是偶然产生，但它与戏剧的搭界如前所述，是显而易见的。而它对戏剧的越界主要在两个方面：一是"戏剧作为一种文化工具"，强调戏剧的社会文化功能，而不是纯粹的艺术审美价值，彼得·布鲁克也早已引用过戏剧作为一种文化工具的例子；二是对观演关系的结构性改变。巴西戏剧导演和理论家博奥（Augusto Boal）创造的"论坛戏剧"，也力图把观众和群众变成演员，强调戏剧带来社会关系的互动作用，而不是审美主导戏剧舞台。博奥及其同事和社区的人们一起工作，教给他们基本的表演技巧，用于创作关于地方问题的剧作，并最终把社区观众和群众变成戏剧表演者，并用戏剧实现教化和图解社会政治的功能。这显然是一种左翼戏剧思潮的影响。"表演交换"和"论坛戏剧"的根本区别在于："论坛戏剧"是为了影响社区的社会风气和社会政治问题，而"表演交换"的目标是创造一种不同社会文化之间的对话。

巴尔巴对戏剧的越界，是因为他关心的不是戏剧是什么，而是戏剧应该是什么。在《戏剧人类学的诞生》一文中，他赞赏那些被称作戏剧叛逆者、异教徒或改革者的人，如斯坦尼斯拉夫斯基、梅耶荷德、戈登·克雷、科伯、阿尔托、布莱希特和格洛托夫斯基等，"他们的作品粉碎了演戏与看戏的方式，迫使我们以一种完全不同的意识去反思过去与现在。他们存在的简单事实便删除了戏剧一行中为使一切保持不变而常常做出的一贯辩护的合法性"。改革者的重要性在于"向戏剧的空壳里注入了新的价值"。巴尔巴认为阿尔托就是个很好的例子，"因为他为戏剧这种社会关系精炼出了新的意义"[①]。踏着改革者的足迹，巴尔巴实现了关于戏剧边界的探求以至越界的尝试。他对传统戏剧和现代主义戏剧的双重超越，是为了寻找一种元戏剧。

3. 元戏剧的探索

巴尔巴说："我相信我是在'寻找一种失去的戏剧'……我寻找的不是知识，而是未知之物。"[②]他定义这种失去已久而不为现代人所知的戏剧为一种社会行为方式。"什么是戏剧？如果我试图减少这个词到某种明确的东西，我发现是男人和女人，人类相遇在一起，戏剧是在一种被选取的环境中的特

① 尤金尼奥·巴尔巴《戏剧人类学的诞生》，周丽华译，周宪校，《戏剧艺术》1998年第5期，第8页。
② 尤金尼奥·巴尔巴《戏剧人类学的诞生》，周丽华译，周宪校，《戏剧艺术》1998年第5期，第8页。

殊关系。首先,在那些聚在一起的人们之间为了创造某种东西,然后,存在于那些由这个群体和他们的公众的创造物之间。"①这个定义试图还原戏剧的本质,找到一种文化意义上或者人类学意义上的戏剧概念,即一种元戏剧概念,是人类的相遇、交流,是一种生活方式和生命形式,是剧团内部的创造活力、剧团与公众的共同创造物。巴尔巴认为,既然戏剧演出暂时受到局限,每个剧作保留在全部保留剧目中只有一段有限的时间,演出通常也只占用每天几个小时的时间,而剧团成员们如何创造它的作品,他们对工作、对集体和对他们的职业生活的态度,以及相互之间的关联,这是最重要的。这涉及戏剧活动的职业伦理和美学取向,也是剧团生存策略的基础。巴尔巴探寻元戏剧,首先是从他的奥丁剧院的组织形式开始的。

奥丁剧院以第三戏剧理想为前提,使戏剧成为一种生活方式,而不仅仅是职业。演员以巴尔巴为中心,在巴尔巴的指导和引领下,对表演的研究、训练和创造性工作形成剧团的内在活动。演员被选择,是因为他们对工作的态度,而不仅仅因为他们的天赋。自律也是非常重要的,因为他们需要长时间进行训练,准备剧目。巴尔巴鼓励一种自我训练的方法,即演员既要提高自己,又要为他自己的训练负责。同时,他们帮助设计和建造每一个剧作的布景,也设计和制作服装,协助宣传。在这里,个人与职业生活是融合无间的。因为怎样做戏剧比产生什么作品更重要,对于他们来说,内容和形式经常不如剧团的社会文化哲学和这种哲学怎样在日常工作中实现,并在作品中得到反映来得更重要。奥丁剧院作为第三戏剧的楷模,创立了集体的创造和共同的责任这种独具特色的内部行为准则与组织形式。此外,他们还制定了一个轮流值班表,为了保持霍尔斯特布罗(Holstebro)戏剧中心的清洁卫生——所有这一切都没有任何监督。奥丁剧院不是一个他们为之工作的公司,而是他们就是奥丁,他们所做的一切既是为它,也是为自己。用巴尔巴的阐释,他认为奥丁剧院基于这样的基础:个人的需要得到平衡,而这种需要又组成剧团和他们所归属的集体。这俨然就是一个戏剧的公社,在这个公社里,人们在寻找着一种戏剧的乌托邦理想。这种寻找既在剧团

① Engenio Barba, "The Way of Refusal:The Theatre's Body in Life," in *New Theatre Quarterly* 4 (16), 1988, p.292.

内部的组织结构中体现,也在剧团与公众的关系,特别是通过"表演交换"的方式寻求。同时,在整个第三戏剧世界中,通过建立工作网络进行广泛的交流和切磋,从而形成戏剧强大的社会影响力和世界性的文化意义。

4. 戏剧的社会文化功能

从上面的分析我们知道,第三戏剧强调社会学维度。如果说制度化戏剧和先锋派着重于戏剧艺术产品反映的主题和对文化的贡献,那么第三戏剧强调戏剧活动的社会关系和社会影响。"关系"(relationship)是一个关键词。第三戏剧各个剧团之间的关系,通过"表演交换"与其他剧团和公众的关系,这种建立关系网络的做法是第三戏剧的社会学。奥丁的成员保持个人与欧洲、美洲(拉美、美国)许多剧团和戏剧学者的联系,经常互通信件,评论演员的表演,开设研讨班,互相影响,共同进步。他们还注重公关活动,促成一个个旅游和聚会。巴尔巴喜欢由奥丁所了解的剧团和个人安排旅游,而不是由职业旅行社安排。通过这种方式,他鼓励这些互有联络的剧团为他的伙伴安排住所,他和他的演员们则为他们开研讨会,播放他们工作情况的录像片。这样,这些具有共同目标的戏剧团体之间建立一种广泛密切的联系,而不仅仅是旅游中路过、顺便造访另一个剧团。巴尔巴不仅把这种网状系统看作是建立联络的一种方式,也看作是第三戏剧的一种生存策略。这得从巴尔巴所创造的"漂浮的岛屿"的隐喻说起。第三戏剧的剧团大多立足于小城市,即使有些在大城市或城郊,也很少有资金支持。巴尔巴把第三戏剧剧团比作同一群岛的岛屿被巨大的延伸的海域所分隔而茕茕孑立。在孤独中坚持长期工作需要巨大的坚韧和勇气,这一点巴尔巴深有体会。奥丁通过和其他第三戏剧剧团之间建立联系,互相安排旅行,交流戏剧思想、训练方法和作品的技巧,通过"表演交换"演出,这些给彼此带来的是精神上和物质上的双重支持。正是这种联系把第三戏剧从海洋上一个个孤独的点,变成联络网所支持的岛屿,这就像地图上许多航线所构成的网状。起初是剧团和个人之间非正式的自愿联盟,后来许多剧团建立比较正式的联系,那是在巴尔巴于1970年始创的第三戏剧的集会。此后接下来在世界各地曾有七次连续集会。巴尔巴喜欢称这些集会为相遇而不是开会。常常由一个剧团或多个剧团和巴尔巴共同邀请从世界各个不同地方来的第三戏剧成员

在一起待两个星期,共同分享思想、工作和问题。具体有计划的活动包括像由奥丁大师级表演者所指导的各种训练研讨班,由巴尔巴或其他大导演讲授戏剧方法和进行训练方法的演示;各种主题的研讨和交换演出。他们很少有事先互相认识的,所以,这些集会最有价值的方面,是第三戏剧成员之间的这种偶然相遇,和所建立起来的社会关系。在这些没有咖啡或很少饮料的讨论会中,友谊被巩固下来,成功和困难被分享,专业的联系被建立,从而经常形成旅行或通过信件和系列会议继续的思想交流。第三戏剧的岛屿彼此接触,并形成全球化的特征。

第三戏剧在建设某种自主的东西,但也一直在改变自己,改变着戏剧所具有的潜能去改变从事戏剧活动和社会活动的人们。通过前面所提到的奥丁剧院的做法,使戏剧成为一种生活方式,而不是一种职业,并且影响那些与奥丁取得联系的人们。在欧洲和其他许多国家,奥丁都是一种可以改变许多东西的因素,源于巴尔巴的思想:"戏剧只能改变戏剧,它不能改变社会,但如果你改变戏剧,你改变了一小点但很重要的社会的一部分……当你改变戏剧,你改变了观众的戏剧观看方式,一种理解和看法的改变,培养了一种新的特别敏锐的观察力。"由此他发问:"最终,什么是斯坦尼斯拉夫斯基的影响?是观众或是时代或在他身后的戏剧历史?"[①]

巴尔巴通往戏剧的道路是强调戏剧的过程。有人批评奥丁剧院和第三戏剧演出的剧目缺乏一些政治的主题,但巴尔巴的着眼点在于剧团活动的社会影响力和社会政治暗示,而不是如制度化戏剧那样着重于剧作直接的政治主题。尽管好几个奥丁剧院的作品具有在政治主题方面的创造性,尽管巴尔巴本人富于社会政治才具,并且承认戏剧的社会政治图解功能,但这些从长远来看,不如通过一个剧团实现戏剧本质的过程重要。所以,对于巴尔巴来说,"戏剧的社会价值在于人们使他开始工作的方式,而不是在于剧作的社会政治内容"。从社会学意义上讲,巴尔巴对戏剧的看法,是把它作为一种文化之间的联结点,在此,相遇、交流和对话与作品的质量和内容同样重要。所以,"表演交换,用它所强调文化的相遇、交流,是巴尔巴戏剧思

① Interview with Gautam Dasgupta, *Performing Arts Journal* (January), 1985, p.17.

想的精髓。……公正地说,巴尔巴对于戏剧史的主要贡献之一,就在于他的力图理解那些从事戏剧工作的社会价值"[1]。伊安·瓦特森经过长期的跟踪、调查和研究,得出这个结论。

[1] Ian Watson, *Towards a Third Theatre—Eugenio Barba and the Odin Teatret*, New York: Routledge, 1993, p.32.

全球化语境下的跨文化戏剧

引　言

20世纪西方剧场变革从剧本中心到表演中心/剧场中心的发展历程，必然走向跨文化戏剧，因为剧场中心论是将戏剧当作精神交流仪式的。精神交流仪式本身就是文化符号，这种文化符号的可交流性是如何发生的？如果文化赋予戏剧符号以意义，那么一个民族文化孕育的戏剧符号如何在全球化时代可以超越民族文化语言的局限，为地球村的全人类共享呢？事实上，全球化时代对所有艺术形式都提出了跨文化的问题。但有些艺术形式，如音乐、绘画等，本身就是跨文化的，节奏与旋律、色彩与图形本身就是跨文化的，不同民族、国家的人都可以感受、领悟得到。文学这类语言艺术则必须通过翻译环节，才能实现跨文化的理想。那么，戏剧呢？如果现代戏剧已经超越了剧本中心和逻各斯中心主义，那就已经具备了跨文化的可能。比如说，表演中心的戏剧语言是身体，而身体语言是跨文化的。最后，跨文化戏剧是戏剧回应全球化挑战的必然选择，全球化时代戏剧家最重要的使命就是探索跨文化的"戏剧语言"。形象？身体？彼得·布鲁克、格洛托夫斯基和巴尔巴，以及整个戏剧人类学的发展都在关注这方面的问题。

所谓戏剧人类学，在此与一般人类学不同，是指人类的戏剧，即全人类都能够欣赏和交流的方式和场域，所以，戏剧人类学是跨文化的。如果说跨文化戏剧是20世纪下半叶戏剧探索的主要发展方向，那么其中戏剧人类学又是跨文化戏剧的主要发展方向。为了创造普世的戏剧，彼得·布鲁克试

图创造跨文化的戏剧形象和符号,提出了"空的空间"的概念,用一种极简主义的方法剥除文化的影响,创造一种全人类能够共享的戏剧空间。格洛托夫斯基要找到"古老的身体",也即回到"二分之前的人"。从而使文化的制约将不再是必然。因为"日常的身体"也许已经教文化和语言反复定义、书写了,但是那"古老的动物体"却依然沉睡在文化的理性之光照耀不到的洞穴之内,具有无穷的潜能。格洛托夫斯基要回到巴别塔之前,寻求人类的普遍性。

　　戏剧人类学经过彼得·布鲁克、格洛托夫斯基等人开拓的道路,到了尤金尼奥·巴尔巴,已渐渐成为一个较为清晰完备的发展领域。巴尔巴在格洛托夫斯基和彼得·布鲁克的基础上,追求戏剧人类学的本质,建构较为系统的理论和实践的方法。巴尔巴创立国际戏剧人类学学校,研究东西方戏剧的普遍原理,探索的核心便是寻求跨文化的身体语言。巴尔巴认为跨文化戏剧或者说人类的戏剧,应该是超越语词中心,发展戏剧最本质性和独特性的身体表演。他既从表演美学的角度对剧场中演员的身体状况进行研究,又对东西方剧场中演员身体进行比较研究,发现身体的"前表现"层面是跨文化戏剧的交流层面,其中包含着属于全人类的表演的普遍原理。巴尔巴提出并建立"第三戏剧"即欧亚戏剧,开创全球化的戏剧网络,进行跨文化的戏剧交流。巴尔巴的终极目标是建立一种国际化的戏剧乌托邦,这也正是戏剧人类学追求跨文化戏剧的共同理想。所以,巴尔巴的戏剧人类学代表着20世纪戏剧人类学和跨文化戏剧的重要发展方向。

一、全球化与跨文化戏剧的初级阶段

(一)"全球化"概念

　　从词源的角度,"全球化"是一个新词,没有一个传统意义上内涵和外延明确的指定含义。渥特斯(Waters)认为,大约在1960年,"全球化"这个词才进入英语世界的日常生活中。① 据罗伯逊(Robertson)考证,1991年出版的《牛津新词词典》实际上把"全球的"(globe)一词作为新词收录进来,但是

① M. Waters, *Globalization*, London, Routledge, 1995, p.2.

解释只说它用于"环境术语"中①。而在西方理论界,却出现了诸多在外延和内涵上交叉或吻合的全球化概念。这些概念在不同理论框架中被用来描述全球化的总体特性或局部特征。全球化是一个多维的进程,包括社会、政治、经济、文化、军事等诸多领域的变革,我们可以说经济全球化、政治全球化和文化全球化,而这些方面的全球化又彼此相互关联。马歇尔·麦克卢汉(Marshal Mcluhan)在出版于1960年的《探索交流》(*Explorations in Communicaton*)一书中提出了"地球村"(global village)的概念。从制度角度,全球化是现代性的各项制度向全球的扩展,英国学者吉登斯(Giddens)就认为全球化不过是现代性(modernity)从西方社会向世界的扩展。它是全球范围的现代性,因为"现代性骨子里都在进行着全球化"②。从文化和文明角度,全球化是人类各种文化、文明发展要达到的目标,是未来的文明存在的状态。它不仅表明世界是统一的,而且表明这种统一不是简单的单质,而是异质或多样性共存③。全球化是一个冲突与交融的过程。全球化更是一个观念更新和范式(paradigm)转变的过程,正如意大利学者 M.I.康帕涅拉所说:"全球化不是一种具体、明确的现象。全球化是在特定条件下思考问题的方式。"④全球化概念在20世纪下半叶成为西方理论前沿。

追溯历史,全球文明或现代文明开始于1500年前后,东西航路开辟了,欧洲人发现在他们传统的东西二元分立世界格局之外的一个更东的东方和一个更西的西方。这两个世界构成欧洲文化认同结构中带有全新意义的他者,也在一定程度上构筑了西方的现代意识。全球文明既表现一种现代科技、信息、生产、市场、价值、政治的全球一体化事实、倾向或发展趋势,也指全球文明一体化出现的历史过程。这是一种典型的现代性观念,即假设未来是开始于过去的,历史呈现出一种进步的过程。全球文明是一种过去已经开始,而且将沿着这个方向继续向未来发展的世界一体化过程。全球文明史假设将全人类当作主题与整体的历史。它是西方传统的整体性叙事的

① Roland Robertson, *Globlization: Social Theory and Global Culture*, London: Sage, 1992, p.8.
② Anthony Giddens, *The Consequence of Modernity*, Cambridge: Polity Press, 1990, p.63.
③ 参见杨雪冬《全球化:西方理论前沿》,社会科学文献出版社,2002年,第1—14页。
④ 康帕涅拉《全球化:过程和解释》,梁光严译,《国外社会科学》1992年第7期。

继续。这种整体性体现在普世基督教、资本主义、进化论、文明等概念上。事实上，西方现代化运动开始，西方在世界范围内的西方现代文明的全球化运动也就开始。文艺复兴、地理大发现、科学革命、宗教改革发动了现代化进程，欧洲改变了自己，进而又改变世界，这种现代化、全球化的进程，在20世纪取得重大发展，到21世纪仍在继续。西方是这一进程的主导性因素。西方五个世纪的扩张有两次间歇，第一次是1650—1750年间，第二次是1890—1990年间。这两次间歇都将近一个世纪。第一次间歇后出现帝国主义与殖民主义，第二次间歇后出现全球文明一体化①。

全球化趋势在冲破世界的物理界限的时候，文化界限就显得分外明晰与重要。全球化是大同理想或巴别塔理想的表述。它所带来的问题是同一化、单一化霸权与多元性、丰富性自由的潜在冲突。联合国教科文组织的一个调查报告指出："……全球化是一种新文明的特征。它所引起的社会变化，影响到个人与群体生活的各个方面，影响到人与时空的关系，生育与人口统计，工作与闲暇中的社会关系，妇女的地位，习俗、价值与权力关系。全球化产生于科学全面应用于人的活动，产生于新技术的爆炸。全球化提出了一系列尖锐的问题，要求调整经济与生态的平衡，要求社会伦理的进步。它将必然导致一种普遍接受的文化现代化（cultural aggiornamento）与社会契约的演进。它彻底地动摇了人们关于组织、政治与教育体系的观念。"②可见，全球化是世界观、事务关系、生活条件、不同民族之间关系的深刻变化的产物，并且要求全世界每一位公民的参与。因此，全球化是一种经济、政治、文化发展的趋势，更是一种观念。这种全新的历史观念，是结构主义思潮的产物。意义产生于特定系统内部的相互关系。这种观点提倡的是一种跨文化或跨文明之际的研究，注意的是某种"公共领域"。所以，我们要在全球化语境下探讨跨文化戏剧。

现代文明同观念由现代性与现代主义两方面构成，两者相互对立又相互包容。现代性意味着一种事件观念，从过去发展的链条延伸向未来。因

① See Heikki Mikkeli, *Europe as an Idea and an Identity*, Macmillan Press Ltd, 1998, p.141.
② Yves Brunsvick Andre Danzin, *The Birth of a Civilization: the Shock of Globalization*, UNESCO Publishing, 1999.

此,现代性处于怀旧与前瞻两种倾向之间的张力中。而现代性观念的现代主义核心意义是现代性造成的社会断裂,可以通过审美批判超越①。文学艺术上的现代主义和后现代主义,就是在现代文明或全球文明进程中的艺术审美批判。现代主义和后现代主义作为一种西方社会的审美批判,需要借助一些参照系和尺度,西方的知识分子和艺术家们找到了诉诸古代和诉诸东方两种基本方式,前文明乃至前文化的远古时代是人类浑融的存在状态,现代西方人赋予它一种大同理想和巴别塔理想的想象。因此,全球化语境下的跨文化戏剧追寻,就成了这种巴别塔理想的追寻,具体包括:在时间上诉诸前文化的古代,在空间上诉诸异质文化的东方。

本书第四部分所要探讨的是,在全球化与现代化语境下,同时在全球化与现代化所造成的现代主义与后现代主义审美批判视野下,跨文化戏剧的基本特征,包括上半世纪东西方戏剧的相遇与影响,西方戏剧家从东方戏剧中获得变革的灵感;下半世纪跨文化戏剧和戏剧人类学的发展;阿尔托的东方戏剧想象是重要的转折点。而贯穿整个世纪所有阶段、所有发展形式的内在核心问题,即是我们在本部分引言所提出的问题:全球化时代对所有艺术形式都提出了跨文化问题,就戏剧而言,从剧本中心到表演中心/剧场中心的发展,作为精神交流仪式的跨文化戏剧出现的必然趋势,以及全球化时代戏剧家最重要的使命就是探索跨文化的"戏剧语言"。本书正是带着这些问题,初步梳理和探索20世纪在全球化语境下跨文化戏剧的发展状况。

(二) 东西方戏剧最初的相遇与影响

在全球化与现代化进程中,西方是主导性因素。它发动并塑造了现代化运动,并将之逐渐推广到全球。全球文明一体化的概念,如现代化与现代性、进步与进化,是西方现代文明大叙事的继续。在艺术领域,具体到戏剧领域,西方戏剧对东方的影响自不待言,而且是20世纪东西方戏剧相遇与影响的最主要方面。其突出的表现如西方戏剧以"话剧"为名传到东方,成为现代主要戏剧样式。谢克纳谈到:"话剧"一词出自中文,用以意指20世纪初

① See Gerard Delanty, *Modernity and Postmodernity: Knowledge, Power and the Self*, Chapter 1: The Discourses of Modernity: Enlightenment, Modernism and Fin-de-Siecle Sociology, SAGE Publications, 2000.

中国人所引入的来自欧洲的西方戏剧，最初不是直接引入，而是通过日本转折引入。类似的现代化趋势在整个亚洲展开，可以说20世纪初，整个东方的摩登（modern）人士被西方戏剧所吸引，这种戏剧运用日常言语和社会行为作为表现媒介。亚洲进步的思想家和戏剧革新家们，通过西方"话剧"的引入，把传统戏剧样式现代化，或将传统的戏剧表现方式融入现代戏剧之中，形成自身需要的一种现代戏剧[1]。而如何把传统的戏剧样式和来自西方的戏剧样式结合起来，在整个20世纪的东方，一直是个不断探索和争议不休的问题。

另一方面，正如刘彦君在《20世纪戏剧变革的东方灵感》[2]中所论述：20世纪以来，西方戏剧形态面临严峻的挑战。在打破写实主义幻觉剧场框架束缚、寻求舞台新手段的过程中，西方戏剧家在古老的东方传统戏剧样式中，发现了真正能够释放人类深层潜意识的艺术本原精神[3]。谢克纳站在世纪末西方剧坛的制高点，回首一个世纪的剧场革新时也说：20世纪有成就和有影响的戏剧艺术家事实上都"走向东方"，并乐此不疲。有时东西方的相遇是短暂和不全面的，但却有决定性的意义，如巴厘戏剧之于阿尔托的"残酷戏剧"，中国戏剧之于布莱希特的"间离效果"；格洛托夫斯基的东方之旅，成为探求和朝拜"普遍戏剧真理"的一部分。彼得·布鲁克则采取拿来主义，许多东方的戏剧技巧和作品题材成为他戏剧学识"项链"上的珍珠；姆努什金的太阳剧社则吸收并表现了亚洲和欧洲戏剧的融合[4]。

以上两个方面正好体现了我们的论题：20世纪东西方戏剧的相遇、交融与互动；特别是下半世纪，跨文化成为戏剧发展最重要的特征。事实上，从19世纪后半期开始，东西方在经济、军事、政治和文化等方面发生的冲突、碰撞与交融，带给戏剧舞台深刻的影响。随着西方力量急剧地推动现代化的进程，东西方两种观念对立的戏剧体系有更多机会相遇而产生相互影响。

[1] 参见理查德·谢克纳《东西方与巴尔巴的戏剧人类学》，周宪译，《戏剧艺术》1998年第5期，第16—17页。
[2] 刘彦君《20世纪戏剧变革的东方灵感》，《戏剧》2003年第1期，第89—98页。
[3] 刘彦君《20世纪戏剧变革的东方灵感》，《戏剧》2003年第1期，第89页。
[4] 参见理查德·谢克纳《东西方与巴尔巴的戏剧人类学》，周宪译，《戏剧艺术》1998年第5期，第14—15页。

与其他领域西方总是霸权主义殖民输出不同,出于自身戏剧危机与革新需求,西方戏剧改革家似乎从东方发现了自身的参照系统,找到了一些克服障碍走向自由的途径。这种发现甚至导致西方戏剧背离自己的传统,而向东方舞台原则靠拢的趋势。比如,在西方戏剧从写实主义到现代主义的发展进程中,东方的写意戏剧起了一定的参照作用。这是因为"西方传统的逻各斯中心主义与18世纪以后发展起来的科学实证主义,与艺术的本原精神越来越相悖离,而东方那历史积淀深远和提炼到纯粹程度的艺术原则,对西方人产生了奇异魅力,特别是舞台成品呈现的方式给西方戏剧界以震撼和影响"①。在这个反叛西方戏剧传统的潮流中,阿尔托的残酷剧场最彻底也最典型:阿尔托要求戏剧回归形体表演的非逻各斯中心的特征,同时,残酷戏剧的"东方戏剧"隐喻也是为了回归戏剧所脱胎的仪式。显然,在此亚里士多德前传统和东方舞台传统成为舞台革新的灵感与参照。在实验戏剧家看来,这二者有着相通之处,都包含着戏剧的原初规定性与本原精神。于是东方戏剧,包括巴厘戏剧、日本能剧、印度舞剧、中国京剧,甚至更为古老的泛戏剧样式和民俗宗教混杂的傩戏,那种原始的仪式性及其对于精神的启示与感应,那种得以体现人类原始情感的综合舞台手段,都引起了重视,并得到反复的舞台尝试。这一切是为了使戏剧摆脱西方剧本和语词中心强加给戏剧的理性思维的桎梏,而重新焕发出戏剧表演的本原意义与活力,所谓酒神狄奥尼索斯的复活。20世纪西方敏感的知识分子,特别是戏剧人深刻地反省自身文化的危机。在企图跳出自身传统的思维惯势时,西方哲人开始关注东方智慧与思维方式。东方戏剧对西方的影响,在20世纪上半叶主要是舞台技巧和戏剧观念两个方面,下半叶则是戏剧人类学的诞生与发展。从戈登·克雷、莱因哈特等的"新剧场运动",梅耶荷德的"假定性原则",布莱希特的"史诗剧场",阿尔托的"残酷戏剧",让·热内的荒诞派戏剧,格洛托夫斯基的"质朴剧场",彼得·布鲁克的"空的空间",谢克纳的"环境戏剧",威尔逊的"演出艺术",到巴尔巴的"戏剧人类学"等,这些20世纪最著名的戏剧探索理论,或多或少都受到东方戏剧技巧或观念的影响。其中,我们

① 刘彦君《20世纪戏剧变革的东方灵感》,《戏剧》2003年第1期,第90页。

选择最典型的戏剧革新家戈登·克雷、梅耶荷德、阿尔托、布莱希特、格洛托夫斯基、彼得·布鲁克和巴尔巴为主要研究对象,通过他们梳理20世纪跨文化戏剧发展的基本线索,首先是对东方舞台技巧或原理的借鉴,以克雷、梅耶荷德和布莱希特等为重要的媒介人物,代表着东西方戏剧最初的相遇与影响的状况。

1. 戈登·克雷的舞台布景

戈登·克雷对于东方戏剧的关注,是从他反对自然主义幻觉剧场开始的。为了寻找剧场革新的资源,他把目光投向东方:"欧洲剧场的这些规则,通过孜孜不倦的和明智的调查研究是可以被查清楚的,尤其是印度、中国、波斯和日本所提供的那些实例加以比较,并向它们学习,一定会把欧洲的那些戏剧规则弄清楚的。"①为了解决西方剧场自身的问题,克雷以东方戏剧作为参照系和灵感,创造出符号化、程式化、具有中性特征的舞台空间组合手段——条屏布景。这无疑是对幻觉剧场的一场革命。条屏布景看似简便而单纯,却像音乐中的音符、文字中的字母、数学中的数字一样,通过不同的组合,能十分自由地变幻出许多建筑物的形式——屋角、壁龛、街道、胡同、高塔、广场、牢狱等。这些形象的细节,需要观众靠想象来补充,也因此,条屏的使用把观众也带到戏剧创作中来。同时,这种布景是靠灯光和线条的配合来构成场景的,光的明暗和阴影等造成舞台空间的凹凸不平的立体感,和演员立体的身体自然地结合在一起,不仅解决了布景设计和演员表演脱节的问题,而且对演员表演起到很好的衬托作用。

2. 梅耶荷德的假定性艺术

与戈登·克雷一样,在戏剧美学上,梅耶荷德也反对自然主义的舞台幻觉,反对戏剧作为偶然的、一时的生活现象的再现;追求戏剧作为一种自觉的艺术,确立戏剧假定性的独立美学原则。正是在这里,梅耶荷德的戏剧道路与东方的戏剧文化交汇到了一起。1866年《圣彼得堡新闻报》发表一个记者关于中国戏曲的剧评说:"中国人愚昧无知,他们在表演骑马打仗时,拿着棍棒当马骑,还觉得是骑在真马上呢!看到这些,我不禁想起了亚历山大剧

① 英·戈登·克雷《论剧场艺术》,李醒译,文化艺术出版社,1986年,第250页。

院的演出。当时,作战的不是瘦弱的中国演员,而是勇猛的俄国士兵,骑的也不是棍棒,而是欢快嘶叫的体壮膘肥的枣红马!"①这段话不仅表明中国戏剧艺术的假定性美学原则不为俄国普通观众所熟悉,而且表明俄国戏剧在19世纪末自然主义舞台原则占据了统治地位。梅耶荷德写于1906年的《自然主义戏剧和情绪剧》一文也提到,那时,舞台上常常出现:用真正的清水制成瀑布和雨水,从台上发出吓人的响雷,让观众看到在空中的一根铁丝上移动着月亮。如果一个演员说:"我听见有一只狗又在叫",立刻在舞台上就会再现出狗的狂吠声。舞台上搭起多层楼房,有真正的楼梯和橡木门②。但是,在俄罗斯的文艺传统中,也早有戏剧假定性的思想萌芽。普希金说过:"如果人们向我们证实,戏剧艺术的实质正好就是排除了逼真性,那会怎样呢?"梅耶荷德在主编杂志《三桔之爱》时,曾把普希金这句话作为题词。促使梅耶荷德对假定性戏剧风格的接受,还有他引为同道的戏剧家契诃夫。在梅耶荷德的日记里,保存着一次有契诃夫在场的排练《海鸥》的详细笔记。曾有个演员提出为了"真实",《海鸥》的后景应该有蛙鸣犬吠、蜻蜓飞舞。契诃夫却认为:"舞台,就是艺术。克拉姆斯柯依的风俗画上有人物形象。如果在一个人物的脸上挖去已经画好了的鼻子,安上一个真鼻子,情况会怎样?鼻子倒是真实的,可是画却是被破坏了。"另一次契诃夫更明确地说道:"是的,但是,舞台需要一定的假定性。你们台上就没有第四面墙。除此之外,舞台是艺术,在舞台上反映的应该是生活里的精华,而不要把所有多余的东西都搬上舞台。"③随着梅耶荷德对自然主义原则越来越不满,当时俄国已经开始了象征主义时期,而对象征主义,梅耶荷德很自觉地有所倾向,在1908年的《戏剧:一本关于新戏剧的书》(Theatre: A Book on the New Theatre)中,收集了关于象征主义戏剧的五篇辩论文章,文中对自然主义剧场批评非常尖锐,而对于在俄国的象征主义运动表示了感激,因为当时他渴望着一种"有巨大概括力的艺术"。梅耶荷德把梅特林克称为新型戏剧的前辈,把瓦列里·布留索夫称为诗中的新型戏剧的先驱者。布留索夫说:"哪

① 《中国戏剧》,载《剧场休息》杂志,1866年第20期,第6页。
② 梅耶荷德《论戏剧》,彼得堡,1913年,第15页。
③ 梅耶荷德《论戏剧》,彼得堡,1913年,第24页。

里有艺术，哪里就有假定性"，他应邀到斯坦尼斯拉夫斯基和梅耶荷德领导的艺术剧院附属戏剧讲习所工作，率先倡导脱离现代舞台上不需要的真实，转向作为舞台艺术规律的"有意识的假定性"。与此同时，东方戏剧，特别是日本和中国戏剧中的美学因素，对梅耶荷德的戏剧理论和导演实践产生了影响。梅耶荷德领会了叔本华的话：艺术作品只有凭想象力来施加影响，应该"去唤醒想象力"，而不是让想象力"无所事事"，之后，他逐步向东方戏剧美学靠拢："用少量的话语说出大量东西——这就是实质之所在……日本人画上一枝开着花的树枝，就代表了整个春天。而我们有人画了整个春天，甚至还不及一枝花的树枝。"①经过研究日本和中国戏剧的舞台假定性特征，梅耶荷德形成自己以少胜多的艺术理想，并确立了自己的美学原则：剧场是一种假定性艺术。1914年，梅耶荷德在《三桔之爱》杂志上明言："戏剧无须仿照生活和竭力重复其外形"；"戏剧有自己的舞台表现手段，有自己为观众所明了的语言。有了这种语言，就能面向观众厅的观众演出"。这种真正的剧场性是梅耶荷德博览群书，研究古今各种戏剧惯例，从古希腊戏剧、意大利即兴喜剧和莎士比亚戏剧，以及舞台和观众厅融为一体的东方戏剧中找到的与自然主义大相径庭的艺术途径。不仅在舞台场面，而且在演员表演，他力图在"假定的非逼真性中"表现全部生活，与"体验派戏剧"相对立。他完全相信演员假定性表演的正确性，并认为夸饰原则是这种假定性表演的基础。他说："演员出场后，改变了自己的面貌，使自己成为一个艺术品。"这是梅耶荷德理解的舞台技巧的本质。这种理解所包含的美学观点：其一，表演不再是一种对现实生活中普通动作的仿造，而是"演员在想象的生活环境中的舞台行动"，既然舞台技巧与日常生活技巧不同，梅耶荷德说演员就应该"按照戏剧方式生活在舞台上"，而不是摹仿生活的逼真性；其二，梅耶荷德由此推出表现内心世界要服从于造型。他借用日本戏剧作为自己美学观的佐证，在那里"不仅周围环境、剧院本身的舞台建筑有造型，演员的面部表情、形体动作、手势、姿势等也有造型。所有这些造型都非常富有表现力。这就是为什么在一些夸张的表现手法中融汇着舞蹈成分的原因"。中国戏

① 梅耶荷德《论戏剧》，彼得堡，1913年，第80页。

剧理论则用与舞蹈美学有关的术语"圆"描述演员舞台动作所达到的境界。使梅耶荷德感兴趣的是日本和中国的那种戏剧体系，"在这种体系中，已形成了像音乐总谱般准确的舞台动作的传统"。梅兰芳在中国被誉为美的创造者，他就是在一种严格准确的传统中驰骋自由的想象力，创造出优美雅致的舞台动作，梅耶荷德认为这就是传统演员技能的重要特性。梅耶荷德把自己排演的格里鲍耶陀夫的《智慧的痛苦》献给了梅兰芳，以表示对这位中国传统戏剧大师的推崇，这恰好走向了1866年那位写中国戏剧批评的记者的对立面。沿着这条戏剧美学独立自觉的道路往下走，梅耶荷德竟以先知先觉的艺术敏感说出了"即使没有台词和戏装，没有脚灯和侧幕，也没有大剧院，只要有演员和他的动作技巧在，戏剧仍然是戏剧"这样惊世骇俗的话，可谓直接开启了格洛托夫斯基的"质朴戏剧"的美学与方法。而在梅耶荷德之后，巴尔巴也发现了东方的戏剧程式，发现这种假定性舞台艺术与日常生活大异其趣。

3. 布莱希特与中国戏剧

布莱希特一直对东方文化感兴趣，1930年代初曾借日本能剧的传世剧目《谷行》写成一个"教育剧场"小戏《同意者，反对者》，布莱希特与中国戏剧相遇，始于1935年在莫斯科观看梅兰芳的示范演出。布莱希特敏锐地发现：梅兰芳"有意识的、保持了间隔的却又具有高度艺术性的表演风格"，以至中国戏曲表演的叙述性和演员自我观察的特点，极其出色地体现了疏离效果的表演方式。为此，布莱希特写了两篇重要论文《中国戏剧表演艺术中的陌生化效果》和《论中国人的传统戏剧》，表达他对中国戏剧的惊艳与认知，即从梅兰芳的表演中找到了一种印证，来确认自己"疏离效果"的表演理论。特别是写于1936年的《中国戏曲表演中的间离效果》，自此，间离效果与史诗剧场紧密连结。布莱希特指出中国戏剧传统最重要的两个特色。一是演员的演出是在没有第四堵墙的空间进行的。演员不需要进入角色，不需要在舞台上制造生活幻觉；由此得出：中国戏剧演员的表演是一种"双重的表达"：不但表达剧中人的行为，同时也表达演员的行为；这种"双重的表达"使戏剧舞台也具有了双重空间的意义，同时容纳着两个形象，一个是表演者，另一个是被表演者；于是，他将中国戏剧中角色自报家门那套做法借鉴过

来，用以破除生活幻觉。二是中国戏剧史诗式的叙事结构，布莱希特也将之援引到他的叙事理论和实践中。在实际演出，如在《大胆妈妈和她的孩子们》、《潘第拉先生和他的男仆马狄》、《伽利略传》、《四川好人》、《高加索灰阑记》等剧作中，运用了许多带有中国戏剧风格的舞台技巧，如几乎空荡荡的象征性舞台、写在幕布上的有关时空的说明、虚拟性的动作表演，以及歌词的穿插等。特别是《四川好人》的开场与收场，几乎是中国戏剧的方式。无怪乎布莱希特夫人、著名演员海伦·魏格尔说："布莱希特的哲学和艺术原则和中国有着密切的关系，布莱希特戏剧里流着中国艺术的血液。"[①]布莱希特专家安东尼·泰特娄在《写画、画意——布莱希特与中国艺术的美学》中，从理论角度探讨布莱希特在西方当代剧场的位置，认为布莱希特接受中国美学的过程，使本国文化中被压抑的东西得到确认。这种文化的吸收和融入，又是一种辩证的、相向的、互动的不断调整和转化。而中国戏剧家则以布莱希特为中介，重新进入本土文化中被遗弃的东西，即观看他的作品所受中国文化影响，从"他者"身上看见对自我历史文化的一种可能的诠释。

从戈登·克雷的舞台布景到梅耶荷德的假定性艺术，再到布莱希特疏离效果和史诗剧场，西方对东方戏剧在舞台技巧和原理方面的借鉴步步深入。如果说梅耶荷德从剧场美学的角度看到了中国戏剧的假定性艺术特色，那么布莱希特则从整个传统的意义上看到了中国戏剧最重要的特征：史诗结构和间离手法。而在发现东方的道路上走得更远的是阿尔托，他不仅分享了戈登·克雷和梅耶荷德等人诉诸东方的路径，而且真正用东方戏剧的观念来反叛整个西方现代戏剧传统，特别是他从巴厘戏剧那里看到的，不仅是舞台形式、东方戏剧独特的形体语言，而且是艺术的本原和终极精神。他要回归的是能够体现戏剧本性的原始仪式戏剧，一种酒神狄奥尼索斯的精神。

二、重要的转折：阿尔托的东方戏剧想象

阿尔托一生有两次接触到东方戏剧：一是1922年在马赛海外殖民地博览会上观看柬埔寨舞蹈，留下深刻印象；二是1931年在巴黎海外殖民地博览

[①] 转引自丁扬忠《问题·创新·展望》，《人民戏剧》1982年第9期。

会上观赏印度尼西亚巴厘岛剧团的演出,受到极大震撼。与东方的相遇,使阿尔托觉得自己发现了戏剧的真谛,并把东方戏剧看成拯救西方戏剧的良药。因为东方戏剧独立于书写文本,完整保存了"身体的而非文字的戏剧概念"[1];而西方戏剧则是"以文本(text)为限","话语(parole)就是一切"[2]。以东方戏剧为镜,阿尔托深切反思西方戏剧,追寻戏剧作为独立艺术的根基何在。

首先,超越语词中心。阿尔托发现西方现代剧场以语词主导,"漠视动作的客观表现力和所有在空间中以感官通达精神的一切"[3],这有悖于舞台的实质需要,无视其多样的可能性。问题不在于完全取消剧场中的话语,但要重新审视语词等戏剧形式:语词是否具有形而上的力量?话语能否与动作一样,达到最大效力?这种从形而上角度考虑话语的方式,不是西方剧场运用话语的方式,"西方剧场并非以话语为一种打破表象以企及心灵的积极力量,而是将它当作思想的完成,而思想在向外表达时,便失去了作用"[4]。正所谓"道可道,非常道"。阿尔托进一步批评西方戏剧:

> 话语只用来表现人类特有的心理冲突,以及人在日常现实生活中的处境。这些冲突都可以用清楚的有声话语作合情合理的说明。不论是停留在心理层面,或超出心理范围进入社会层面,以这些冲突袭击或瓦解角色的方式,其戏剧性仍在道德层次,在这层次上,话语的言辞解决仍占优势。但是,这些本质属于道德层次的冲突,实在不一定需要舞台来解决。[5]

[1] 翁托南·阿铎《东方戏剧和西方戏剧》,翁托南·阿铎《剧场及其复象》,刘俐译注,浙江大学出版社,2010年,第77页。下面原文引用同出此书的,恕不一一另注。
[2] 翁托南·阿铎《东方戏剧和西方戏剧》,翁托南·阿铎《剧场及其复象》,刘俐译注,浙江大学出版社,2010年,第77页。
[3] 翁托南·阿铎《东方戏剧和西方戏剧》,翁托南·阿铎《剧场及其复象》,刘俐译注,浙江大学出版社2010年,第80页。
[4] 翁托南·阿铎《东方戏剧和西方戏剧》,翁托南·阿铎《剧场及其复象》,刘俐译注,浙江大学出版社2010年,第79—80页。
[5] 翁托南·阿铎《东方戏剧和西方戏剧》,翁托南·阿铎《剧场及其复象》,刘俐译注,浙江大学出版社,2010年,第78页。

阿尔托推论:"物质世界能通达思想最幽邃之处"①,相反,语言有很大局限:"所有真实情感都不能落于言筌。说出来,就是背叛。传译,就是掩饰。"②阿尔托越来越认同东方的观点,有许多东西逃避表现,最真实的东西只可意会,不可言传:

> 真正的表达,是把要彰显的隐藏起来。真正的表达能创造思想的丰盈,来对应大自然真正的空无,或换一种方式来说,相对于大自然的显像——幻象,它在思想中创造了虚无。所有强烈情感都引起我们一种空无感,而太明晰的言语会阻碍这空无,也阻碍诗意在思想中出现。③

阿尔托以东方戏剧作为参照系,对西方戏剧进行深度反思:戏剧的领域重点不在心理,而是"造型的和身体的"④。在思想和理智的范畴,有些语词无法掌握的,"而动作和所有空间的语言却能表达得更精准"⑤。剧场的各要素(包括"话语",但要"减少它的分量"),首先应以具体的、具空间意义的方式使用,"然后再把它放入一个无限神秘而又无限隐秘而且可以延绵的领域"⑥。这个隐秘且宽广的领域,一方面是思想的混沌状态,另一方面是持续的形式创造,关键是"诗意",戏剧和一切艺术,根本上是诗性。东方戏剧的空间诗意,具有直接的形象化的力量,能对精神产生具体的效力,甚至堪与巫术和仪式相媲美,因为"它与宇宙磁场的各种客观程度保持神奇(magiques)的关系"⑦。这种剧场以数千年传统为基础,"从感官上以及从各个层面完好地保存了使用手势、声调、制造和谐的秘诀——这并未使东方剧

① 翁托南·阿铎《东方戏剧和西方戏剧》,翁托南·阿铎《剧场及其复象》,刘俐译注,浙江大学出版社,2010年,第80页。
② 翁托南·阿铎《东方戏剧和西方戏剧》,翁托南·阿铎《剧场及其复象》,刘俐译注,浙江大学出版社,2010年,第80页。
③ 翁托南·阿铎《东方戏剧和西方戏剧》,翁托南·阿铎《剧场及其复象》,刘俐译注,浙江大学出版社,2010年,第80—81页。
④ 转引自[英]马丁·艾斯林《荒诞派戏剧》,华明译,河北教育出版社,2003年,第264—265页。
⑤ 翁托南·阿铎《东方戏剧和西方戏剧》,翁托南·阿铎《剧场及其复象》,刘俐译注,浙江大学出版社,2010年,第80页。
⑥ 翁托南·阿铎《东方戏剧和西方戏剧》,翁托南·阿铎《剧场及其复象》,刘俐译注,浙江大学出版社,2010年,第82页。
⑦ 翁托南·阿铎《东方戏剧和西方戏剧》,翁托南·阿铎《剧场及其复象》,刘俐译注,浙江大学出版社,2010年,第83页。

场沉沦,沉沦的是我们自己和我们目前所处的状态"①。阿尔托坚持认为,戏剧艺术应当超越"娱乐"、"休闲",乃至"一种形式的纯表象运用",然而,西方的"精神残障",恰恰是"将艺术与唯美混为一谈","斩断了艺术形式在追求绝对时所必需的神秘洞察力"②。阿尔托特别惊叹巴厘戏剧以高度精准,实现了一种纯粹剧场,并非欧洲人所熟悉的心理剧(强调剧情、主题)。"情节其实只是幌子,剧情并不随情感起伏,而在精神状态的转折,而这些也都精粹化了,化约为动作、程序"③;主题模糊、笼统、抽象,由舞台演出赋予一种充满张力的平衡和一种完全物质化的引力,"将戏剧重新带回一种自主而纯净的创作层次",形成"一种形而上意念"④。在阿尔托看来,巴厘戏剧把舞台构成戏剧诸要素发展到成熟完美,演绎到极致。导演的创造力赋予戏剧以生命的,恰是"各种繁复错综的舞台手段的巧妙运用"⑤。所有的创造都来自舞台,"从构想到演出",其存在、价值在于"舞台上的客观化的程度"⑥。透过"最纯净的表演",所有的精神概念只是幌子、一种虚拟,其复象制造了强烈的舞台诗意,创造了真正属于空间的、富有色彩的戏剧语言,而又表达出"一种无所不在的知性美"。可见,"东方人不论在呈现人性或超人性的真实上"⑦,都很高明。

阿尔托与东方剧场的相遇短暂而具有决定性意义,然而他有关东方戏剧(巴厘戏剧)的惊艳和盛赞,也许与东方戏剧事实上并无多大关系,而主要与西方戏剧的自我反思和变革有关,阿尔托始终最关注的还是西方戏剧本

① 翁托南·阿铎《剧场及其复象》,刘俐译注,浙江大学出版社,2010年,第50页。
② 翁托南·阿铎《东方戏剧和西方戏剧》,翁托南·阿铎《剧场及其复象》,刘俐译注,浙江大学出版社,2010年,第77页。
③ 翁托南·阿铎《论巴厘岛戏剧》,翁托南·阿铎《剧场及其复象》,刘俐译注,浙江大学出版社,2010年,第59页。
④ 翁托南·阿铎《论巴厘岛戏剧》,翁托南·阿铎《剧场及其复象》,刘俐译注,浙江大学出版社,2010年,第59页。
⑤ 翁托南·阿铎《论巴厘岛戏剧》,翁托南·阿铎《剧场及其复象》,刘俐译注,浙江大学出版社,2010年,第59页。
⑥ 翁托南·阿铎《论巴厘岛戏剧》,翁托南·阿铎《剧场及其复象》,刘俐译注,浙江大学出版社,2010年,第59页。
⑦ 翁托南·阿铎《论巴厘岛戏剧》,翁托南·阿铎《剧场及其复象》,刘俐译注,浙江大学出版社,2010年,第60页。

身。尽管如此,巴厘戏剧作为阿尔托心目中的理想戏剧,作为他东方戏剧论述的典型个案,从中我们得以归纳和透视阿尔托的东方戏剧理想,如身体表演及其程式化,音乐、舞蹈和服装及其所构成的舞台空间和纯粹剧场等。

1. 身体表演及其程式化

巴厘戏剧表演不是西方式的心理现实主义的表演,而是"杰出的现实隐秘曲折思想的影射"。其"无懈可击的演出",源自演员所使用的"精确手势"及"充分利用舞台空间的角色舞动和曲线"①。艺术家"发自肺腑的呼喊、流转的眼光,持续的抽象化"②使我们在精神中,将抽象结晶为一个新的同时也是具体的观念。一种新的具体语言,建立在符号而非文字之上。在此,感官变得如此精致,值得心灵去探访。

巴厘戏剧使剧场程序恢复其崇高价值,即在彻底掌握并加以巧妙运用时,剧场程序所具有的效率和高度震撼力。巴厘岛人对生活中的各种情境,都有一套相应的动作和变化无穷的哑剧手法表现,"一些经时间历练、适时出现的哑剧手法",特别是"一种精神层次的氛围",创造出深刻细致的表演程序和效率极高的符号,"虽经千年,效力未减"③。一切(如身体运用的细节和表演程式)经过完美的数学式的精心计算,没有任何一点是出于偶然或个人的灵机一动;节奏的暗示力量、肢体动作的韵律感,以及整体的和谐营造"都处于实时心理反应的需要,同时也响应一种精神性建构"。欧洲人讲究舞台自由与自然随兴,"但我们可不能说,这种精密不移的设计效果是枯燥与单调的"④。最奇妙的是,这种戒慎恐惧、算计得丝毫不差的表演,给人的感觉却是丰富、充满想象力、极其挥洒自如的。阿尔托对于东方戏剧表演的描述和赞叹,对巴尔巴的戏剧人类学、北极和南极表演的研究和比较,可能构成谱系关系。

① 翁托南·阿铎《论巴厘岛戏剧》,翁托南·阿铎《剧场及其复象》,刘俐译注,浙江大学出版社,2010年,第59页。
② 翁托南·阿铎《论巴厘岛戏剧》,翁托南·阿铎《剧场及其复象》,刘俐译注,浙江大学出版社,2010年,第59页。
③ 翁托南·阿铎《论巴厘岛戏剧》,翁托南·阿铎《剧场及其复象》,刘俐译注,浙江大学出版社,2010年,第60页。
④ 翁托南·阿铎《论巴厘岛戏剧》,翁托南·阿铎《剧场及其复象》,刘俐译注,浙江大学出版社,2010年,第61页。

2. 音乐、舞蹈和服装

巴厘戏剧"像是遵从极精准的音乐规范",在宽宏、断裂的音乐节奏之外,还有用力的、迟疑的、脆弱的音乐,属于自然之声(草木虫鱼、泉水金属)。音乐与动作相连,"似乎是为了包容思想,捕捉思想,将其引进一个错综而精确的网中"①。乐团的音响特质和演员动作的特质,两者的音乐性如此接近,"如此准确地配合着木头、空鼓的节奏,抑扬顿挫,如此笃定地在节奏飞扬的最高点稳稳将它扣住,好像这音乐是为他们四肢的空荡打着节拍"②。在动作与声音之间,创造了如此完美的结合,以至"我们的心智必然会将两者混淆"③。

巴厘戏剧演员是舞者:"融合了心境的脚的转动,手的飞舞,利落、准确的敲击,使我们获得全然的满足";"因宇宙力道回流的冲击而紧绷、癫狂且有棱有角的舞姿,将身体的僵直表现得精彩绝伦,让人在舞中突然感觉精神在直线下坠"④。这是一种"更高层次的舞蹈",融化了思想和感觉,将之还原到纯粹状态,使观者犹如"进入全面的形而上争战;进入恍惚状态的身体"⑤。特别是中心舞者,"不停触摸头顶同一部位,好像是要找到某个不可知的第三只眼、某个知性胚胎的方位与生命"⑥;还有女人层迭的、梦幻似月的眼,"这梦之眼好像把我们吞噬。在它面前,我们自己也像是鬼魅"⑦。这些舞者在表现某种崇高的神话,其高度使西方现代戏剧显得难以言状的粗俗与幼稚。

① 翁托南·阿铎《论巴厘岛戏剧》,翁托南·阿铎《剧场及其复象》,刘俐译注,浙江大学出版社,2010年,第73页。
② 翁托南·阿铎《论巴厘岛戏剧》,翁托南·阿铎《剧场及其复象》,刘俐译注,浙江大学出版社,2010年,第74页。
③ 翁托南·阿铎《论巴厘岛戏剧》,翁托南·阿铎《剧场及其复象》,刘俐译注,浙江大学出版社,2010年,第65页。
④ 翁托南·阿铎《论巴厘岛戏剧》,翁托南·阿铎《剧场及其复象》,刘俐译注,浙江大学出版社,2010年,第72页。
⑤ 翁托南·阿铎《论巴厘岛戏剧》,翁托南·阿铎《剧场及其复象》,刘俐译注,浙江大学出版社,2010年,第72页。
⑥ 翁托南·阿铎《论巴厘岛戏剧》,翁托南·阿铎《剧场及其复象》,刘俐译注,浙江大学出版社,2010年,第70页。
⑦ 翁托南·阿铎《论巴厘岛戏剧》,翁托南·阿铎《剧场及其复象》,刘俐译注,浙江大学出版社,2010年,第74页。

巴厘戏剧"演员穿着几何形长袍,仿佛是拟人化的象形文字","这些戏袍高过臀部的弧线,仿佛把演员悬在半空,钉在剧场的背景中,将他们的每一个蹦跳都延展为飞翔"①。戏袍本来只是一种简单的形式,演员却赋它以神秘意味,构成身体的复象,即创造一种"象征服装,第二服装"②。还有女人精致的头饰"给人超凡入圣的,得自天启的感觉"……种种和谐而令人不安的组合,在外在、内在感官各个方向充满"秘密渠道、迂回曲折",形成至高的戏剧观③。这些"精神性符号均有精确意义","不止诉诸我们的直觉,其力量强大到无须任何逻辑推理语言的诠释"④。它经历几个世纪保留下来,让我们明白,戏剧本该一直如此。总之,东方人比西方人对大自然绝对而神秘的象征更有天赋的感应力,"他们教给我们宝贵的一课,但我们的剧场技术人员肯定无能力加以利用"⑤。

3. 舞台空间构成纯粹剧场

东方戏剧存在于舞台空间,以空间为范畴,在空间中制造张力的一切:动作、形状、色彩、震颤、姿态、叫喊。相形之下,欧洲纯文本的剧场,知性空间、心理层次的表演、饱含思想的静寂,都存在于写好的句子当中。而在东方,一切都是在舞台空间中勾勒,排除借助言辞来厘清最抽象主题的可能——它创造一种在空间运作的动作的语言,这种语言脱离空间,就不具意义。巴厘戏剧的表演几乎"无法正面招架",即理性无法驾驭,纯属表演的魅力。这是因为"它所使用的语言,我们已不得其门而入";与它相比,"我们纯建立在对话之上的演出,还在牙牙学语阶段",甚至"使我们西方戏剧观念顿

① 翁托南·阿铎《论巴厘岛戏剧》,翁托南·阿铎《剧场及其复象》,刘俐译注,浙江大学出版社,2010年,第71页。
② 翁托南·阿铎《论巴厘岛戏剧》,翁托南·阿铎《剧场及其复象》,刘俐译注,浙江大学出版社,2010年,第69页。
③ 翁托南·阿铎《论巴厘岛戏剧》,翁托南·阿铎《剧场及其复象》,刘俐译注,浙江大学出版社,2010年,第65页。
④ 翁托南·阿铎《论巴厘岛戏剧》,翁托南·阿铎《剧场及其复象》,刘俐译注,浙江大学出版社,2010年,第68页。
⑤ 翁托南·阿铎《论巴厘岛戏剧》,翁托南·阿铎《剧场及其复象》,刘俐译注,浙江大学出版社,2010年,第69页。

失依据"①。巴厘戏剧的境界乃是：人与自然、艺术水乳交融。视觉与听觉、知性与感性、人物的动作和乐器的喧哗暗示都在绝对的交融中，不断相互渗透，作为一种"纯粹剧场"，"逼使精神的意念通过物质的错综交织，而被感知"，而且"剧场的一切都如此规范好，不具个人色彩"②。一切以精心设计的隐晦仪式，完成一种无以名之的严谨图像，巴厘戏剧包含大量仪式动作，是西方人所无法参透的。阿尔托由衷感叹：

> 相对于欧洲舞台翻搅在龌龊、粗暴、差耻之中，这场演出的最后一部分，竟显得不合时宜的可爱……他们舞着，这些混沌自然的形而上学家，为我们重构声音的每一个原子、每一个片段的知觉，像要回归其本原。在他们建构的视象中，有一种绝对、一种真正的实质的绝对，只有东方人能想得到——这就是他们的观念与我们欧洲戏剧观的差异，主要在其目标的高度与深思熟虑的胆识，而不在于他们表演的出奇完美。这个提炼至精粹的剧场，事物在其中先进行奇妙的大回转，再回到抽象之中。然而，这场表演在巴厘岛是俗世的、非宗教的，它的艺术感动，对当地人来说，就像面包一样。③

总之，阿尔托的东方戏剧想象，首先来自于对巴厘戏剧的强烈反应。巴厘戏剧在他的想象中成了一种"形而上戏剧"：客观物质化产生了一种基于符号而非基于话语的舞台语言；舞台上充满了具有某种精神结构的象征性符号，包括动作的形而上学、丰富的摹拟手法、音乐节奏的高度感染力、声音的融合以及平衡的和谐；还有大量异彩纷呈的印象袭击、令欧洲人不得其门而入的秘诀、灵性的教诲、物体的返魅、奇妙的知性，这种表演显示了纯粹戏剧形象的综合体，与巫术活动的精神相似。那么，这种"纯戏剧"本质上是一种仪式性戏剧，与西方摹仿现实的戏剧观有着截然不同的精神内蕴。阿尔托正是在纯粹东方式表达的戏剧中建构了他的"残酷戏剧"空间，并为这个空间找到了仪式"宗教"。一种充满活力的戏剧就是一种宗教，东方戏剧的

① 翁托南·阿铎《论巴厘岛戏剧》，翁托南·阿铎《剧场及其复象》，刘俐译注，浙江大学出版社，2010年，第63页。
② 翁托南·阿铎《剧场及其复象》，刘俐译注，浙江大学出版社，2010年，第59页。
③ 翁托南·阿铎《剧场及其复象》，刘俐译注，浙江大学出版社，2010年，第65页。

舞台调度能够无意识地产生现场的最高艺术激情。西方戏剧如果要恢复这种生命的激情，就必须制造一种新的"工具"，一种新的剧场语言，一种符号体系，一种象形文字。这是他在东方戏剧，特别是在巴厘戏剧中已然找到的东西。阿尔托的"东方文化"带有与魔法和驱魔，甚至与狂欢的神秘主义间亲密关系的印记。巴厘戏剧作为他者，作为一种参照物或镜像，使阿尔托发现西方戏剧纯粹是话语的，以至并不了解戏剧之所以为戏剧的特点，即舞台空间里的一切。而镜像中的巴厘戏剧才是一种完美的纯戏剧，它听从经过锤炼的程式和来自神灵的旨意，演出具有神圣祭祀的庄严性，导演成了某种神圣仪式的司仪，语言的表达和泉源在于隐秘的心理冲动，即字词之前的话语。

以巴厘戏剧表演的强烈体验为基础，阿尔托产生了关于东方戏剧观念的进一步普遍推想。在《东方和西方戏剧》中，阿尔托宣称东方戏剧"享有浓烈的自然诗意而保存了与宇宙催眠术的所有客观状态的魔幻关系"[①]，具有极高的戏剧精神的价值。如果戏剧将回到"它的原初目的"，即"一种信仰的形而上学的状态"[②]，西方人必须承认，东方戏剧才是一种真正的本质性戏剧。在东方戏剧中，形式在一切方面掌握了自己的意义和涵义，用积极的动作客观地表现某些隐秘的真理，"这就是恢复戏剧的原始目的，恢复它的宗教色彩和形而上学，使它与宇宙和解"[③]。20世纪的戏剧实验，有一个趋势是基于将舞台空间提升到了指号过程（semiosis）的"主体"位置，如戈登·克雷的理想就是一个由具有丰富内涵的舞台布景支配戏剧演出的表达模式，演员甚至只成为"超级傀儡"。阿尔托的戏剧理论也被视为客体对主体的报复，如努力使演出中客体转移了观众对演员、言辞和表演中所指的注意力。阿尔托发现并试图借鉴东方戏剧中客体由戏剧力量运作的方法，使物质客体可以成为演出中一个主角，在演出的众多要素中，处于一种与演员相等或更为重要的关系中。所以，客体-主体、演员-道具的连续体与语言-形象、远古-现代、东方-西方等一样，都是认识阿尔托戏剧理论的各个层面。在此，

[①] A. Artaud, *Collected Works*, trans. V. Corti, London: Calder & Boyars, 1974, p.55.
[②] A. Artaud, *Collected Works*, trans. V. Corti, London: Calder & Boyars, 1974, p.52.
[③] 翁托南·阿铎《剧场及其复象》，刘俐译注，浙江大学出版社，2010年，第83页。

客体几乎成为相当于演员形象的自发的主体,但这种转化并不是通过拟人化来实现,而是客体可以成为主体,就如主体在戏剧的布景中可被呈现为客体一样。道具也并非总是被动的。它有一种力量将某种力量吸引到它身上。一件道具甚至能在演员缺席的情况下表现情节。戏剧能够通过拓展日常生活的认识领域,帮助实现客体"重新发现世界的美学力量",即通过消除通常将主体/物体分隔开并对后者施行控制的隔栏,通过将客体的被动性转换到激情的位置。客体能因其激情而充满活力,并且变成动人的、迷人的、诱人的,因此也是致命的[①]。

利奥塔曾指责阿尔托从东方戏剧传统中窃取了他的"残酷"的概念,并且在"西方"面前又再次重塑了"东方"。谢阁兰在《异域风情》中写道:"本质上的异域风情是客体对主体表现出来的异域风情。"波德里亚对谢阁兰这句话很感兴趣,他认为从客体-符号系统到客体-形式……直到最近的复仇的纯客体,一个为自己复仇的客体是真正具有异域风情的。根据波德里亚和谢阁兰的理论,客体极点可以被他者、不同、差异等占据。谢阁兰用"异域风情"这个概念复兴客体、文化、语言、地方等的不可简约性的观点,"异域风情这个假设支持了客体的不可理解性,并保护它的美丽免受主体的侵扰"。同时,谢阁兰认为,"差异"只有那些具有很强"个性"的人才能感觉到,异域风情是对一个强大个性与客体性之间的碰撞充满活力和好奇心的反应,这客体的距离被这个强大的个性感知并品味着(异域风情和个性主义是互补的)。强大的个性是可能体验固有的异域情调的条件。这样的人被称为"异域风情者(exotes)",能够在敏锐而直接地感知一个永恒的不可理解性中,体验到"异域风情的时刻"那"令人难以忘怀的快感"。相反,假的异域风情者仅仅是普通游客和旁观者,对于他们,"融合"和"同化"就是目标。阿尔托在谢阁兰和波德里亚的理论中,是个卓越的人物,不仅能根据客体对主体的挑战构想出客体的差异,而且能进行源于另一传统戏剧的客体美学复兴。他依旧是个欧洲人,但是个"原始的异域风情者",将"保守的过去拖入现在"而对现代戏剧进行报复,同时是用东方的他者和差异对西方进行报复,其实质

[①] 参见加里·格洛斯科《理论的戏剧:复仇的客体和狡猾的道具》,《波德里亚:批判性的读本》,[美]道格拉斯·凯尔纳编,江苏人民出版社,2005年,第411—425页。

是削弱主体对客体(客观)世界的控制,阿尔托称之为"物质的复仇"的仪式。阿尔托与凡·高是"真正同盟"的战友;他们是杰出的人才,正是他们对"物的神话"的深远洞察力,将他们不幸地与压抑的精神病学体系联系在一起①。

阿尔托的东方戏剧想象,到 20 世纪下半期成为戏剧革新家们的重要灵感,彼得·布鲁克、格洛托夫斯基和巴尔巴等都受到阿尔托的影响和启发,而他们又真正精通东方文化与东方戏剧,他们的走向东方标志着戏剧人类学的到来,而整个戏剧人类学的发展最重要的特征,就是从西方亚里士多德传统的摹拟主义,走向跨文化主义。

三、跨文化戏剧的发展阶段:戏剧人类学

戏剧人类学的发展需要许多前提条件,首先是人类学的发展及其分类越来越细致严密,如分为哲学人类学、体质人类学、古人类学和文化或社会人类学等。按照列维·斯特劳斯的看法:"不管人类学是否把它自己叫作'社会'或'文化'的,它总是有志于了解整个完整的人,首先观察什么是他所产生的,其次什么是他表现的方式。"②戏剧人类学的"人类学"一词并未采用它在文化人类学中的意义,而是指一个新的研究领域,巴尔巴认为"是对于人类在有组织的表演情境下的前表现行为的研究"③。戏剧人类学,特别是巴尔巴的戏剧人类学,关注演员在表演情境中生理学和文化两个方面。这是一个野心勃勃而困难重重的计划,它的成功需要许多条件,以及相关论题的讨论。这些条件和论题从研究对象来说是跨文化的,而从研究方法来说又是跨学科的。根据列维·斯特劳斯,人类学家的观点以客观性、整体性、真实性和对个体之间的关联和交流的意义为兴趣焦点④。然而,由巴尔巴所构想的戏剧人类学(他从不涉及列维·斯特劳斯的工作),采取一种不同的路径。他不认为一种外在、客观的观点是最重要的,也不通过远距离的观察者(观众)或一个超级观察者,如民族学者或人种学者,采集所有可观察的材

① 参见加里·格洛斯科《理论的戏剧:复仇的客体和狡猾的道具》,《波德里亚:批判性的读本》,[美]道格拉斯·凯尔纳编,江苏人民出版社,2005 年,第 425—430 页。
② Levis Strauss, *Anthropologie Structurale*, Paris: Plon, 1958, p.391.
③ 尤金尼奥·巴尔巴《戏剧人类学的诞生》,周丽华译,《戏剧艺术》1998 年第 5 期,第 11—12 页。
④ Levis Strauss, *Anthropologie Structurale*, Paris: Plon, 1958, pp.397-403.

料。相反,巴尔巴通过一种"实际经验主义的途径到达演员的现象"[1],同时,巴尔巴也反对符号学的分析方法,他说:"当符号学者分析一种表演作为一种非常密集的符号,他们正在通过其成果观察戏剧现象。但没有证据证明这个程序将对演出的创造者有任何用处,他们必须从开始处开始,他们的终点是观众将看到的东西。"[2] 戏剧人类学的目标在于寻找文化的普遍原理。虽然人类学置身于研究人类处于多样性和差异的使命,但它经常得出结论,对于所有的人类有一种根基上的普遍性,以至相同的神话出现在许多不同的地方。一种相似的关注引导着格洛托夫斯基,他得出的结论是:

> 文化,每一种特别的文化,决定客观的社会-生物学的基础,正如每一种文化与日常身体技巧相联系。那么,观察什么是在所有文化中保持了连续性,什么是超越文化的东西,是很重要的。[3]

巴尔巴分享了他的老师格洛托夫斯基这种普世主义的观点,认为戏剧彼此相似不在于它们不同的表现和表征,而在于它们的原理。《戏剧人类学词典》这本书(Barba and Savarese, 1985)包含了很多图像材料,目的是显示属于最不同的戏剧传统的演员们姿势和手势之间的类似。巴尔巴确定了跨文化的"演员艺术的前表现层面"[4],即演员的"在场","给观众以强烈的印象并迫使他们去观看",在场是一种"能量的核子",有如一种可以意会不可言传的充满暗示的辐射源俘获观众的感官,"它还不是一种'表演'或一种戏剧性的'形象',但,是一种源自被赋予形式的身体的力量"[5]。像格洛托夫斯基那样,巴尔巴不信任演员的意图和他为了表达特别地表示某种东西的愿望,所以,他着眼于观察演员在他的表达之前,在一种前表现的层面,作为普遍

[1] Engenio Barba, "The Dilated Body," in *New Theatre Quarterly*, 4, 1985, p.1.
[2] Ferdinando Taviani, "Postscript: The Odin Story by Ferdinando Taviani," in *Beyond the Floating Islands*, Engenio Barba, New York, Performing Arts Journal, 1986, p.199.
[3] Eugenio Barba and Savarese, *The Secret Art of the Performer: a Dictionary of Theatre Anthropology*, Caeilhac-Roma, Bouffonneries-Zeami, 1985, p.126.
[4] Engenio Barba, "The Dilated Body," in *New Theatre Quarterly*, 4, 1985, p.13.
[5] "Anthropologie Theatrale," in *Bouffonneries*, 4, Carcassonne, 1982, p.83.

的,作为"被赋予一种形式的身体力量"①,而这种表演的源泉被发现存在于不同的戏剧文化之下,想象性地解释为一种"创造力的爆发"②。无论所使用的隐喻是爆发力、源泉、能量的核心,还是前表现性,这个"被赋予了形式的身体"已经不是表现性的,所以也就不是属于具体哪一种文化,而是一种跨文化的普遍原理。

在巴尔巴的戏剧人类学探索之前,为了创造普世的戏剧,彼得·布鲁克首先在《奥尔加斯特》中试图创造一种普世的戏剧语言,这种努力的结果不尽如人意,彼得·布鲁克转而寻求创造跨文化的戏剧形象和符号,以期演出一种能被不同文化、民族和地区的人们所欣赏的戏剧。为此,彼得·布鲁克提出"空的空间"的概念,用一种极简和稚拙的手法,尽可能剥除文化的影响,创造一种全人类能够共享的戏剧空间。

(一)彼得·布鲁克的普世戏剧

彼得·布鲁克的戏剧理想是追求普遍性,无论是普遍的戏剧语言,还是普遍的人类精神,他处于20世纪现代主义和后现代主义的时代背景中,并且立足于几个西方传统的交叉之处。彼得·布鲁克要创造一种新的戏剧,这种戏剧能够超越现存语言与文化的狭隘界限,描绘所有人类现实与想象的层面③。人类存在的基础是多层面的,包括许多不同境界的体验,社会的、精神的、政治的,等等。彼得·布鲁克理想中的戏剧即使不能涵括所有这一切,至少可以塑造一种丰富的多样性;但正统的西方戏剧,不能表达这种多层面性,因为它的舞台被固定的风格所支配。风格在彼得·布鲁克那里的意义,只是建立一种表现现实层面的戏剧公式。比如现实主义的戏剧风格,可能热衷于表现各种不同人物性格和复杂事件,但只是描绘其中每一种有形的、具体的物质层面。在彼得·布鲁克看来,"所谓真实的对话和所谓真实的行动并不能确实捕捉整个的信息,有形的和无形的结合起来,才相当于

① Engenio Barba, "Intercultural Performance," in *The Drama Review*, 26, 2, New, York, 1982, p.83.
② Eugenio Barba and Savarese, *The Secret Art of the Performer: a Dictionary of Theatre Anthropology*, Caeilhac-Roma, Bouffonneries-Zeami, 1985, p.124.
③ See Colin Counsell, *Signs of Performance*, London and New York Routledge, 1996, pp.147-148.

现实。"①西方商业化戏剧,彼得·布鲁克称之为"僵化戏剧"的,采用许多风格,每一种仅仅描绘生活的一个刻面,而没有一种能够包含无形的精神层面。阿尔托、梅耶荷德、布莱希特和贝克特等人的戏剧绝不局限于现实主义,彼得·布鲁克称他们为"主观的"艺术家,并且深受他们的影响;但他们也只是在戏剧中描述各自片面的观点,如布莱希特是政治的,贝克特是存在的。彼得·布鲁克对世界的看法是立体的,包括有形与无形等多层面与多侧面,理想的戏剧是全面与完整的,不仅表现民族、文化和地区等所决定的现实表层,而且直接进入人类普遍的深层体验。这种努力首先表现为寻找一种"普遍的戏剧语言",其途径是通过戏剧超越不同的阶级与民族,这些当代分裂和隔膜人类的观念,使人们能够到达巴别塔之前的文化,不仅可以平等地与所有人讲话,无论他们不同的血统与种族,而且可以交流那些无形的经验层面。这种戏剧在西方现代戏剧传统中已经失落了,所以,彼得·布鲁克渴望消除西方语言与文化传统的障碍,回归一种更普遍、更本质意义上的戏剧。为了创造这种普世的戏剧,彼得·布鲁克曾在《奥尔加斯特》中试图创造一种普世的戏剧语言,但这种努力的结果不尽如人意。于是彼得·布鲁克提出了"空的空间"的概念,通过"国际戏剧研究中心"的实践进行跨文化的戏剧实验,致力于创造全人类都可以欣赏的物体的形象和符号。

1. 普世戏剧语言

在《奥尔加斯特》中,彼得·布鲁克寻求在"正常的通道"之外探索戏剧:通过超越逻各斯和语词中心,发展逃避所有理性的方法,他希望和观众在一种普遍的前文化层面交流。在此可以看到阿尔托对彼得·布鲁克深刻、持久影响的烙印。阿尔托的"残酷戏剧"极力谴责一个理性和逻辑的世界,描述在这个世界里自然的自我,已被压抑在文明的利益范围。在戏剧中,这种压抑被现实主义的形式所控制,包括人物形象的心理刻画(心理现实主义的表现形式),而最重要的是语言。阿尔托认为传统舞台只能提供给观众社会化的面具人格或伪装人格,现实主义幻觉剧场仅仅处理人类存在的表面层面,对此作出回应,他寻求穿透这种表面性,而激起一种根本性的反映。"残

① Peter Brook, *The Shifting Point : Theatre, Film, Opera, 1946-1987*, New York: Harper and Row, 1987. p.84.

酷戏剧"着重于戏剧的身体和感觉层面。在阿尔托那里,演员们的表演给人留下深刻印象的是雕塑般的、极端的姿势和富有感情的表演,以及高舞蹈动作的安排,及其在空间中受到阻碍而产生强烈的运动,背景的设置则故意风格化和反幻觉剧场。对于语言的处理,阿尔托强调语言的语音特质。既然他相信语词是首要的压制性理智的工具,他的"残酷戏剧"致力于裸露语言的感觉,用风格化的语言或风格化的说话方式模糊理性的意义,通过造成发音的长短或音乐的特性,转变语词成为声音,并成为一种实现观众回到自然的前文明自我的方式。

彼得·布鲁克和泰德·修斯为《奥尔加斯特》创造一种新语言的理由表现出一种与阿尔托类似的目的。他们认为西方语言存在于两方面的现实:一方面,现代语言发挥着知识性功能,受到文化推理及交流的限制;另一方面,由于受理性主义支配,西方语言已失去原有的活生生的生命力。相比较而言,"奥尔加斯特"是一种非理性的、出于本能的语言,直接诉诸身体和感情——这些人类官能经常被相信是自然的,未被文化和理智污染或影响的。"奥尔加斯特"含两千个单词,其中最重要的、与众不同的特征是象声词:粗糙发音的语词被用来传达暴力的概念;音节"ull",使人想起相似的吞咽的声音,而确实也意为吞咽或汲取;"奥尔加斯特"一般的语音的粗糙性表现了它的原始的特征。通过探索这种语言的感觉性,彼得·布鲁克和泰德·修斯寻求规避文化分隔,而与所有观众成员直接交流。然而,《奥尔加斯特》的演出并没有达到预期的成功。坦率地说,观众很难理解他们演出的是什么。零碎不连贯的剧情,多种语言混和,夹杂着各种无意义声音的"台词","奥尔加斯特"可以被泰德·修斯和剧团中一些人所破译,但这种独创性语言的使用,大多令人莫名其妙或感到神秘,观众几乎只能分享那种形体感觉,分享号叫、呻吟、口哨等各种声音,分享总体氛围。这是对于彼得·布鲁克的跨文化戏剧计划特别严峻的考验。他努力创造一种戏剧事件,可以平等地为各种文化背景的观众所接近和分享,但事与愿违,似乎只是引起迷惑不解,甚至是一种疏远与脱节的状况。正是在这种追求普世语言不尽如人意的状况下,彼得·布鲁克开始寻求戏剧"空的空间",以及形象、符号等跨文化表现技巧。

2. 空的空间

> 我可以选取任何一个空间，称它为空荡荡的舞台。一个人在别人的注视之下走过这个空间，这就是一出戏所需要的一切。①

这句话可以说是彼得·布鲁克一切戏剧思想的灵魂，在他一生的著述和讲话中一再出现并不断丰富其内涵：

> 一种真正的沉默包含任何事物的潜能。而不是为了什么，例如，完全日本思想，完全禅宗思维，总是回到空。空作为一种根基，排除万物和杂念。这就是为什么，对于我，戏剧开始和结束在一种露天剧场式的空荡荡的空间，这是一个空的空间和一个伟大的沉默时刻。②

彼得·布鲁克所追求的像露天剧场一样的空荡荡的空间，是一种未受经验与意识影响的空白（tabula rasa），一个不装任何东西因而具有一切可能性的空间。他迈向这个空间的第一步是采用"空的空间"的字面意义，即去掉一切舞台的装饰与奢华，创造一种被称为极简或稚拙的戏剧。莎士比亚，这位彼得·布鲁克心目中的戏剧楷模，就是最彻底的剧作家，因为他的观点是整体性的，包括一切的，包容几乎人类存在的所有侧面。而他之所以能够取得这个意义幅度，是因为他的戏剧在赤裸裸的舞台演出，所以可以自由地在不同种类的真实之间移动。例如，在《仲夏夜之梦》中，跨越了从文明化的雅典到荒野的原始丛林，从清醒的状态到梦幻，从物质化的世界到魔幻的精神的王国。

"空的空间"的戏剧原理是简化（pruning—away）原则或极简主义（minimalism）。其含义表面上是减少戏剧工具到它的最基本需要，实质是为了剥除或脱掉文化和习俗的辎重，使戏剧又从零开始。这使人想起格洛托夫斯基的"质朴戏剧"，也是一种通过简省和否定（via negativa）途径达到深层，其意义是还原戏剧到它的最本质。空荡荡的舞台成为彼得·布鲁克自1962年的剧目《李尔王》之后戏剧的一个特点：最少的布景和道具，实验式的像《仲夏夜之梦》（1970）的白色布景。而最典型的是他所创造的"地毯戏

① ［英］彼得·布鲁克《空的空间》，中国戏剧出版社，1988年，第3页。
② "Peter Brook Interviewed on the South Bank Show," London Weekend Television, 1989.

剧":在1972年的非洲旅行演出期间,常常是将地毯在乡村的广场铺开,就成为一个戏剧演出场域,或者是各种露天的撒上沙的空间,作为他最伟大不朽的作品《摩诃婆罗多》演出的舞台布景。也许,这部改编自古代印度关于人类创造的传说的史诗剧作,最好地证明空的空间的实际运用。九个小时穿越时空的路程,从战场到宫殿、森林、山峰和卑微的农舍,从平凡、家常的人类世界转移到神秘的王国:传奇英雄、神仙、无形的神和精灵的领域。这些要求很不同种类的布景,一种现实的日常背景将束缚和妨碍任何描绘神秘的或神的事件。只有通过回避完整的布景,彼得·布鲁克才能够描绘场所的范围:从现实层面到魔幻故事的描述。可见,"空的空间"简化的剧场原则表达的并不是简单贫乏的思想,而是最丰富和复杂的内容与体验。

比字面意义更重要的,是"空的空间"所蕴含"空灵"的艺术"风格"。彼得·布鲁克戏剧作品的动作、语言和形象出现在空荡荡和几乎空荡荡的舞台,但这种"空的空间"本身具有意义。在布莱希特和贝克特那里,空荡荡的舞台构成一种非意义化领域,它只表示空,在于集中观众的注意力凝视舞台上放置着什么,正如绘画中的空白,任何物体、动作和人物形象放在空荡荡的舞台上,反而可以给人留下更加强烈的印象,引起理解性的仔细审视,因为人们意识到它们特别地被选择,自然地在其中寻找一种与它的孤立和隔离相称的意涵。但是对于这种已经被高度地掌握的空间,彼得·布鲁克引入了一种更大的空间张力并渗透着特别的意义。在他那里,简化物质的空间主要是为了消除文化影响、重新从零开始的一种方式。在这个什么都没有的空间还可以通过想象填满,用来表现一个多维立体的世界。彼得·布鲁克所崇尚的伊丽莎白时代的舞台,在他看来,就是不被美学样式的禁锢所羁绊,而混合了自然主义的戏剧和其他诗的技巧——诗体、独白,从遥远的时空中取来的情节——建立起一个多维的世界。同样地,彼得·布鲁克的系列作品,看起来像是一种人类存在方式的实验记录。他的《李尔王》明显带有贝克特的荒诞主义的印记;1964年"残酷戏剧季节"的演出,特别是著名的《马拉/萨德》,最大的特色是史诗剧场与残酷戏剧实践的混成;在《美国》(1966)这个剧中,自然主义的场面与黑色幽默的叙述相撞击而迸出火花,激发感情的象征主义形象,独白、巨大的舞台的模特儿、直接与观众的交流、由

美国剧团如朱利安·贝克和朱迪恩·马林娜的生活剧团所开拓的富有挑战性的"对抗"模式等先锋形式都在舞台中得到运用。所以说,"空的空间"其实是在空白上表现极大的丰富。"空的空间"的艺术风格,甚至跨越艺术门类,包容了来自戏剧范畴之外的技巧。比如,"行为绘画"的方式在一些作品中成为特征,把红颜料倒进提桶或倾泻在演员的头上代表血,如《马拉/萨德》和《摩诃婆罗多》;而暴力的行为画在屏幕上而不是展现出来,如《屏风》(1964);在《美国》中,一个演员被画成两种颜色,用来象征性地描绘战争中越南的分裂。彼得·布鲁克还是个体验派电影导演,电影的技能也被吸纳到戏剧空间。戴维·威廉姆斯认为,在《摩诃婆罗多》中使用舞台相当于摄制电影的艺术[①],同时,定格镜头(freeze-frame)、戏剧化的电影式的回溯、特写镜头、全镜头、慢动作、逆转镜头和"分裂的屏幕"等效果,也都被用于讲述这个线索丰富而复杂的史诗神话故事。总之,"空的空间"不仅是一种归零的艺术,而且是一个巨大的富于张力的表现空间,这种开放而博大的空间是彼得·布鲁克戏剧独创的风格。

周宁教授说:彼得·布鲁克是个戏剧哲学家。这可以理解为彼得·布鲁克的探索比起其他戏剧家更富有哲理性。他把自己戏剧思想的奠基之作命名为《空的空间》,这个空荡荡的空间本身充满了哲学的启发意义。也就是说,这个"空的空间"具有东西方的哲学基础,具体地说,受到西方的存在主义哲学和东方的禅宗哲学的影响最甚。存在主义的观点认为世界是空荡荡的,人是赤裸裸的荒诞性,人一生下来不是傻子就是疯子。《等待戈多》就表达"人生下来就是疯子"。彼得·布鲁克改编的莎士比亚名剧《李尔王》,其基本意象是整个世界是如此荒诞,赤裸裸的大地上一个赤裸裸的人。这使人联想起贝克特的"世界是空无一人"的存在主义观点。所以,彼得·布鲁克空荡荡、赤裸裸的空间,不仅是极简的戏剧空间,而且是表达人类基本生存状态的哲学空间。而这个什么都没有也就什么都可能的空间,还是一种哲理上的而非美术上的空灵,具有东方哲学,特别是道家和禅宗佛教的"无"与"空"的意味。道家的"无"英译为"white",白色的舞台布景、返璞归真

① D. Peter Williams,(ed.),*Brook and the Mahabharata*,London,Routledge,1991,pp.117-192.

或稚拙的原始性、"无"生"有"的观念等,彼得·布鲁克的极简主义戏剧有一种汉译就是"稚拙的戏剧"。禅是彼得·布鲁克"空的空间"概念的哲学基础,这是连他自己也承认不讳的。禅宗渗透到西方思想是在 1950 年代,而在欧洲的许多艺术创作领域都受到影响。禅宗的影响像一条若隐若现的线索,贯穿彼得·布鲁克的许多作品,包括他的理论命题,甚至他和演员的工作。但这种影响并不能简单地从"空"和"empty"的字面对应来理解。禅宗要人们自我反省,思索和感悟现实,理解生活而不是简单地活着。自我意识、抽象的知识、记忆、对未来的严肃思考,这些在人的理性思维与直观性体验之间介入,以至于人生活在从此在的世界中游离出来的状态,结果导致思考和做之间的分裂。回应"禅",彼得·布鲁克寻找思和做在存在中的融合:"通过集中注意力于观念的时刻和物体被感知的独特性,通过在不可调解的体验中深深沉浸,全力以赴培养一种内在的和谐,而实现破碎疏离的自我的融通。"①这是在理论上简单分辨彼得·布鲁克的戏剧与禅宗的联系与区别。而在实践中,和格洛托夫斯基一样,彼得·布鲁克强调他的演员克服思想和行为的分离,在舞台上的反应应该"像只猫"一样,对事件即时做出反应②。值得注意的是,禅的思想与他对剧场的愿望相类似,即表演所创造出来的另一处时空与观众真实的时空共存。正是追求这种目标,彼得·布鲁克率领国际戏剧研究中心离开巴黎和欧洲,到非洲旅行演出,探索跨文化的戏剧空间,这是"空的空间"的具体运用和扩展传播。

3. 跨文化的形象和符号

彼得·布鲁克最重要的工作之一是探索戏剧的跨文化主义,即超越西方文化的局限,打通人为障碍,实现人类戏剧体验的同一性。其途径是兼收并蓄和物体的转换/变形等舞台修辞手法。首先是借重非西方戏剧的技巧、形象和文本故事。彼得·布鲁克认为非西方戏剧源于尚未接受西方理性主义的社会,它们更适合于描绘那些无形的体验领域,而这种特质西方戏剧已经失落。1970 年,彼得·布鲁克在巴黎建立国际戏剧研究中心,集合来自多

① Colin Counsell, *Signs of Performance*, London and New York: Routledge, 1996. p.165.
② J. Heilpern, *Conference of the Birds: The Story of Peter Brook in Africa*, revised edition, London: Methuen, 1989, p.146.

个国家的演员团体,剧团中每个人带来他们自己文化的色彩,这样就有可能围绕全球探索戏剧实践。国际戏剧研究中心演员的表演往往形成于正规的亚洲训练,例如日本的空手道、中国的太极拳、印度的瑜伽和民族舞。特别是日本能剧的技巧、巴厘面具和木偶戏,以及中国传统的马戏表演,融会贯通地运用这些技巧成为彼得·布鲁克戏剧的重要特征。在他的作品中,服装经常以亚洲服饰为基础,如闪闪发光的飘洒的丝袍等;而音乐采用西方传统的或日本、非洲、巴厘、斯里兰卡、澳大利亚、土耳其、伊朗和印度等的乐器。在《仲夏夜之梦》中,采用踩高跷、吹气泡、杂耍和荡秋千,以及印度的手指铃(Indian finger bell)和手鼓(side drums),伴随巨人泰坦尼娅(Titania,奥伯拉之妻,中世纪民间传说中的人物)出场;表示另一世界的小精灵,用泰国舞的手和颈的转动,以及通过移动有机玻璃表示"精神权杖";森林似的灌木丛由强调现代色彩的银色金属线圈所代表,从恶作剧的小精灵所持的钓鱼竿上降下;翻展的黑色横挂的旗子或旌旗表示"覆盖的阴云密布的夜晚……伴随着垂帘似的雾"……这些技巧的灵感很可能来自东方戏剧,如在中国戏剧或马戏团中就经常可以看到。彼得·布鲁克借重别国戏剧技巧不在于重新制作这些不同文化的戏剧,而是从它们中取得他所相信的超越他们本源文化,而特别是发现普遍性的戏剧语言。他的借鉴有两个最直接的方式和目的:一是努力打破各种风格,以避免风格带来的限制;二是不管是西方的或东方的戏剧都可以作为这种寻找普世语言的一部分。这种吸纳发展中国家戏剧艺术的实践被看成特别有意义,因为它试图打破中心与边缘的关系,是一种强调文化生产的多元性,体现了后现代主义视野下的世界文化多元格局的观念。

事物的转换和变形等舞台修辞手法是彼得·布鲁克从根本上消除文化影响的独特技巧,其中最别出心裁的是运用"物体的发现"(objets trouves),使发现的物体(found objects)成为戏剧世界的表现要素。在《摩诃婆罗多》中,弓和箭被用简单的竹枝代表,一架敞篷马车被两个货仓的货板首尾相接地放在一起;而在混合雅里风格的"乌布"戏《乌布在喜歌剧中》(1977)里,一种现代工业用途的绳缆卷成轴,变成乌布乘骑的战争中的机器,当其滚动时碾过并压伤他的敌人。没有什么是固定不变的,所以,一切都是可能的,被

引入戏剧空间的事物,被处理成无意义的原材料,以新的方式转化为有意义的戏剧因素。这就是彼得·布鲁克的独特创造和独特技巧。

彼得·布鲁克使用"发现的物体"的修辞方式通常有两种模式:提喻和隐喻。首先是提喻,物体被用典型的部分指代整体。在《乌布》中,三块砖头安排成一个炉灶形状,成功地暗示了一个完整的住宅;在《摩珂婆罗多》中,一架敞篷马车被用一只单独的轮子所表示,由一个演员直立地擎着。地点和位置可以被非常简明地表示,在《摩珂婆罗多》中,一条地毯和一些软垫代表国王宫殿的奢华,一些草垫、瓦器和日常厨房用具暗示农民的生活。在《众鸟的会议》(The Conference of the Birds,1973)中,鸟儿们被运用提喻的符号所塑造,如老鹰通过两只弯曲的手指构成一个鸟喙形状的鹰钩,激起人们的联想;鹦鹉用头的转动,和一个在演员面前用树枝和藤条编织的网格作为鸟笼表示;而孔雀用一个举过头上像羽饰和一个膝盖抬起摹仿鸟的"骄傲"的姿势所代表。

另一种使用"发现物体"的模式是隐喻,即"以一种共有的特质为基础,一事物代表另一事物,这种共同享有的特点导致它们的相似性"①。例如,绳缆卷轴代表战争机器,因为它被乘骑而滚动前进,碾过道路上的一切。在《仲夏夜之梦》中,一根棍子转动着盘子,用来描绘一朵花,因为它们与一种开在花茎上的花朵有普遍的相似之处。这是彼得·布鲁克一种别致的舞台隐喻修辞(在中国的马戏表演中也可以发现类似的技巧)。这样,物体不是天然地与它们所代表的东西相似,而是变成在一种方式中被运用的隐喻,"一种意义(物质具体的声音与形象)只是变成与一种特殊的意义(概念)相联系,只是构成符号,通过包含在表演中的与其它符号相关联"②。在此,我们发现另一个重要问题:在彼得·布鲁克空荡荡的舞台空间,演员的身体表演才是第一戏剧要素,因为在舞台上演员提供了比任何物体更富有意义的符号元素:他们的语言和服装,特别是他们的动作。"物体的发现"其提喻和隐喻的实现都有赖于表演者魔术师似的操作,才使得一事物与它所代表的事物相似,只有当演员做出一种像蒙古浮雕图上弓箭手一样的姿势,树枝才

① [法]保罗·利科《活的隐喻》,汪堂家译,上海译文出版社,2004年,第79页。
② [法]保罗·利科《活的隐喻》,汪堂家译,上海译文出版社,2004年,第80页。

变成弓箭,正如只有被乘骑的时候,绳缆卷轴才被看作一种战争的机器。事物通过演员的操纵和身体表演而转化或变形,这也是一种戏剧炼金术的隐喻。

"发现物体"的提喻、隐喻两大范畴和表演中心主义,在西方的戏剧界已受到广泛关注和解读,因为,这些富有创造性的舞台形象修辞是彼得·布鲁克在所有层面的戏剧实践的基础。那么,我们应该进一步理解的是作为意义的原料或素材,"发现的物体"在戏剧舞台通过演员的操纵和表演,被改变成另一种事物,构成符号,这种将一事物转换或变形为完全不同的事物,是如何成为彼得·布鲁克寻求一种普遍的跨文化语言的一部分? 不管提喻还是隐喻,比喻赖以存在的基础是观念之间的关系,是与"发现物体"相联系的最初观念(即物体的原初涵义)和使用比喻转移时附加在最初观念之上的新观念之间的关系。提喻是一种联结关系,即两个对象"形成了一个整体,形成了物理的或形而上的整体,一种对象的存在或观念包含在另一种东西的存在或观念中"[①]。这种联结关系有部分与整体、特殊与一般、质料与事物、单一性与多样性、具体与抽象等关系,如用手代表水手,用钢代表剑等。这种指代,往往是以少代多,以简代繁,以单一性或具体代表多样性与抽象。这是彼得·布鲁克舞台空间简化的标志,而且用物体符号语言而非语词创造戏剧形象,以其直观性和形象化获得普遍的理解。这在东方戏剧,特别是中国戏剧已成惯例,但对于西方戏剧仍然是一种创新。隐喻,是以事物的相似性为基础,是一种相似性关系,但其意义的转移发生于同类事物之外,发生于一事物向另一事物的过渡,通常有物理隐喻和精神隐喻两大类。物理隐喻是对两个有生命或无生命的物理对象进行比较和转义;精神隐喻是将某种精神层面的东西与某种物理的东西进行比较或相互转义。这两大类的隐喻都是彼得·布鲁克经常使用的,目的是使事物除去它们被赋予的文化意义。比如说,一辆敞篷马车放在舞台上,在剧场里将唤起的记忆不仅仅是相应的物体,它也将告诉人们许多关于通常的场所的内容。如果马车在设计上属于罗马的,或仅仅被看作"古代的",它将被推断出特别的时间和地

① [法]保罗·利科《活的隐喻》,汪堂家译,上海译文出版社,2004年,第87页。

点,以及故事将被表现的模式、作品的风格等;那么,一种摹仿性的支撑物,将自动地被接入一种存在文化联系的网络,因而构建和限制文化的意义。但是,彼得·布鲁克隐喻的"发现物体"否定这种联系:一种战争的机器由一种绳缆的卷轴所代表,无法推断出特别的地点与时间。的确,这种物体明确地提供的意义不是那些通常用来描绘它们的。在路边所看到的一个绳缆卷轴,对于一个具有理解力和想象力的西方观察者将激起许多联想,也许是工业化和高度发达的技术、艰苦的体力劳动等。但放在一个空荡荡的舞台,由表演者所操纵,它摆脱了它的日常的隐含意义和作为事物的名称、符号或象征,只作为新的符号的素材,这样"发现物体"通过隐喻方式从一事物转换为另一事物时,拒绝了它们通常的文化符码。

 跨文化的戏剧实验集中体现在彼得·布鲁克领导国际戏剧研究中心离开巴黎和欧洲,到非洲旅行演出。剧团带去非洲的只有诗剧文本,一点简单的支撑物——一些大箱子、普通的竹棒,和他们平时训练而培养起来的表演技术。用这些,他们到村庄和小城镇进行旅行演出"地毯戏剧"。这么命名是因为他们在大地毯上演出,即剧团将在任何方便的公共空间铺展地毯作为舞台演出剧作。这种剧作大多数由哑剧、滑稽表演、运动和音乐组成,这些表演意味着可以在缺乏共享语言的情况下进行交流,而这又是彼得·布鲁克竭诚思虑的问题。剧目往往取名于围绕它们演出的物体或动作:盒子戏(The Box Show)、步行戏(The Walking)、鞋子戏(The Shoe Show)。这些演出都以简单的剧本概要为基础即兴演出。例如,鞋子戏,开始于一双被放在地毯上的很大的军靴;演员们进场,穿上这双靴子而通过哑剧表演,一种魔术似的转换:一个乞丐变成一个国王,一个老妇人变成一个年轻而美丽的姑娘。但这些脚本只是提供一个框架,因为每个戏的细节是在表演中即兴表演出来的。彼得·布鲁克为这些戏提出的关键词是"简单"、"精力充沛"和"冒险"。他鼓励表演者自发、主动和高度灵敏地对观众做出反应,比如当观众对某些表演失去了兴趣,演员们能够立刻感觉到,并相应地做出他们的表演调整。

 在此,地毯戏剧尤其典型地体现着彼得·布鲁克戏剧思想的运用,一种最彻底、全面、细致和深刻的实践。戏剧处于它的最"简化"(pruned—

away），在它的最空的空间（empty space），在它的跨文化和全球化（transcultural and universal），以及也许是最具特征化地实现最激进的变形或转换（transmutation）。最重要的，他们寻求根除观众日常世界和表演想象世界之间的分离。演出建立在即兴表演和对观众的即时反应基础上，这样的戏剧强调此时和此地，观众和表演者占有同一个观念性的空间。在这个意义上，这些戏剧是彼得·布鲁克相信以"思想感情交融"为本质的"需要戏剧"的缩影。

然而，对这些戏剧的反应也有各种各样的变化，不总是可以被预知。大多数时候，这些即时戏剧激起了那些自发聚集而来观赏的人们极大的积极反应。可是在一个尼日利亚的小村庄，人们对表演的反应却是沉默。显然，这些戏剧的基本前提实际上恰恰是文化的具体化。对于表演者看起来好像是在建立一种明显的和普遍的思想——魔术似的物体改变人们——但这是因为这种舞台修辞手法从神仙或精灵的故事中已被熟悉。但在尼日利亚小村庄的观众的文化中没有这种故事，他们就没有办法理解什么是戏剧中要表现的东西。"盒子戏"的演出也有过类似的遭遇。Heipern记载以下文字：

> 在巴黎[彼得·布鲁克]认为"盒子戏"（The Box Show）是一个直接而简单的戏剧作品。也许一个在贝克特或荒诞戏剧中受过启蒙的观众可能发现盒子是一种很有效力的形象。然而……盒子在非洲看起来很复杂。他们看起来自行其是。它们将被展现仅仅是它们是什么——一种戏剧的惯例对于不能认识这种惯例的人们将没有意义。①

甚至像盒子这么简单的一个物体证明远非文化中立，被约请的观众感到迷惑不解。最后出现的是戏剧演出在许多方面有很大问题，甚至因为更根本的原因，而不仅仅是一些观众不熟悉神仙或精灵的故事，他们不能体验某些类型的戏剧。在那个鞋子戏演出失败的村庄的文化中，"表演"是由歌舞组成——事实上，观众提到国际戏剧研究中心的演员是作为"舞者"。所以，这些观众没有意识到戏剧的惯例需要理解作品的意义。当一个女演员

① J. Heilpern, *Conference of the Birds: The Story of Peter Brook in Africa*, revised edition, London: Methuen, 1989, p.89.

进入表演区佝偻着身子扮演一个老妇人时,观众惊讶、困惑。她病了吗？她为年老而羞愧？如果是这样,为什么？观众不能心照不宣地理解西方戏剧的基本惯例,即演员 A 必须被理解作为人物形象 X。而当一个演员鞠躬,将被用惊恐的态度来接受,诸如此类甚至很简单的活动,都可能证明文化的具体化。这不是说村民们或表演者们是缺乏判断力的白痴,而是缺乏使戏剧在观众和演员之间思想与情感交融的被同意的文化符码。尼日利亚村庄观众的理解困难暴露出彼得·布鲁克戏剧理想最根本的缺陷,因为他的寻找一种普世戏剧语言是建立在对这种语言确切地是什么不了解的基础上。西方有评论者议论道:

> 在我们看来,彼得·布鲁克努力在他的许多作品中实施至少部分地在语言和文化之外的影响,涉及所有社会表层之下的东西,即触及深层,而把握到那些对于所有人们共同的方法与意义。他设想一种作为中介的语言,通过它意义可以得到交流。但一般地,语言和文化在现实中是一种意义被创造的中介。意义不能在无人的世界发生;它被制作,用那些人类社会所提供的观念性的工具。在文化之外没有意义,因为文化正是那种允许意义存在的程序。①

这个问题也许反映在所有彼得·布鲁克的努力:在一种文化之外的普遍层面接触他的观众,以及为此采用的直到终极的所有方式。细心的观察者指出,尽管他重组了剧场空间和关系,他的作品还是在某种舞台上演出,即公认的表现空间,这些作品仍然是表演,是富有符号性意义的表演行为;而传递符号性意义和表现性意义需要双方享有共同的文化符码。身体性、非理性的声音、音乐、节奏等看起来可能在一种文化之外的方式发生,并发挥作用,但在舞台上它们仍然是符号,在文化中取得表征意义;这种表征在一种虚构的知识中被提供和接受。尖叫声从《奥尔加斯特》舞台传出表示的意义是"原生"和"原始"。如果文化的共有符码不可得,观众要么不能理解事件,像鞋子戏的尼日利亚观众那样,要么就用自身的文化符码去理解它。当剧团在尼日利亚给事先没有这种文化准备的观众演出"奥尔加斯特"时,

① Colin Counsell, *Signs of Performance*, London and New York: Routledge, 1996, pp.167-168.

那里的观众先是不明白,直到"orghast"一词被解释为他们常用的"bullorga torga"(为他们所熟悉的意为"阴道"的当地俚语),他们就捧腹大笑。可见,文化是不能逃避的,而正是从一种文化的观察角度,我们必须仔细考察彼得·布鲁克的戏剧。因此,西方研究者有人质疑这些技巧能否真地使彼得·布鲁克的戏剧在一种普遍的跨文化的层面上交流。

彼得·布鲁克的戏剧受到列维·斯特劳斯结构主义人类学的影响,所以,透过列维·斯特劳斯理论的镜子审视他的戏剧,也许会把一些问题看得更清楚。建立在索绪尔的符号学和俄国的形式主义者雅克布森的理论基础上,列维·斯特劳斯的理论认为,不仅语言而且文化,在它的整体上是一个系统,包括安排在结构关系中的元素。远不是纯粹的创造或突发的灵感,文明社会人类的作品,如神话和故事,甚至所有富有意义的物体,都是使用文化的碎片拼凑而成的①。从字面上看,这样的拼凑者是指一个通晓文化的人,就像一个零杂工,他的特点是修修补补一些东西,而不是创造。对于列维·斯特劳斯,所有文化物品产生于相似的过程;文化的创造者建构他的或她的作品在旧的作品的碎片之上,从现存的文化材料聚集并创作出新的作品。然而,这种再使用材料给他们带来的是原有系统和这个系统其他元素丰富的意义关联,保留在解释者所关注的那些最初决定它们意义的结构的联系。这样,文化产品制造者的建构,不仅是用旧的材料,而且是用旧的意义元素,使用的不仅是现在的而且是现在/过去的意义——符号。作为结果,新的文化产品并不创造整个新的意义,而是重新调配现存的符号碎片。新的艺术作品确实是旧的组成因素的重新结构,所以,甚至新颖的文化产品也只能在相同的符号学系统边界内、相同的背景中起作用。由此,假定彼得·布鲁克从一种广泛的风格、文化和大众传播工具的借用,和他通过改变物体符号的重新掌握,具有可能避免任何文化的局限,与所有社会的人们平等对话,这是对列维·斯特劳斯模式的误解。列维·斯特劳斯的概念、故事、艺术作品和符号等拥有非内在的意义,这种意义只有在系统内或被系统所描述才能实现,也就是只有系统内意义而没有固有的意义。因为我们达

① Levi-Strauss, *Mythologiques*, Le Miel aux cendres, Paris, Plon, 1966.

成一致同意和默契,物体的文化含义才被理解;因为我们的编码/解码,意义才产生。正是这种意义的详细而具体的明确性,为列维·斯特劳斯首要关注,因为他的人类学对文化产品的解释包含把它们安置在它们的本源文化内。从这个角度来看,如果彼得·布鲁克的戏剧作品对于它们最初的西方观众是有意义的——它们确实是有意义的——那不是因为这些作品在普世的层面上交流,而是因为它们成功地在那种它们所置身的西方文化背景中起作用①。

不管怎么说,彼得·布鲁克融合各种文化的艺术技巧和哲学思想,创造普世戏剧语言的努力,以及他极力消减文化影响,追求戏剧的史前文化意义的探索,对于20世纪下半叶的戏剧人类学发展具有很深远的影响。前者由尤金尼奥·巴尔巴进一步深化,探寻戏剧的普遍原理;后者由格洛托夫斯基的溯源剧场所进行,追溯巴别塔(the Tower of Babel)理想。如果说巴尔巴和格洛托夫斯基真正抓住了跨文化戏剧深层次的精髓,那么,彼得·布鲁克所开拓的道路具有先驱者的意味。彼得·布鲁克在全球化时代探索跨文化的"戏剧语言",首先是从"形象"技巧开始的,格洛托夫斯基则用溯源技术追溯前文化戏剧,而巴尔巴找到了身体的"前表现性"为跨文化的戏剧语言。

(二)格洛托夫斯基的溯源剧场

斯坦尼斯拉夫斯基是19世纪末20世纪初科学昌明时代的产物,虽然他在建构了自己的心理现实主义体系以后,也发现了可能的局限,提出有机天性的秘密。格洛托夫斯基在20世纪下半叶西方进入后现代主义时代,对西方的科学与理性更多反思,而对非西方文化,特别是东方文化开始深入调查研究。所以,格洛托夫斯基的戏剧思想和方法既受到斯坦尼斯拉夫斯基、梅耶荷德和阿尔托的影响,又潜心学习和研究东方文化和戏剧,受到东西方哲学、宗教、艺术的深刻影响。

1. 跨文化的理论背景

格洛托夫斯基从剧场到后剧场对戏剧和人的问题进行双重的追问,其思想和理论来源既有戏剧背景,也有哲学宗教背景。台湾钟明德先生认为:格洛

① See Colin Counsell, *Signs of Performance*, London and New York Routledge, 1996, pp.143-178.

托夫斯基之所以是现代戏剧史上承前启后的巨人,乃因他足登东西方两个贤人肩上:莫斯科的现代戏剧大师斯坦尼斯拉夫斯基丰富了他所应具备的编、导、演的艺术能力;印度火焰山的大先知拉曼拿(Ramana Maharisee)启发了他终生的精神性探索的方法和实践。这是东西方文化交融创新的一个具象①。巴尔巴也认为,印度哲学的某些层面对格洛托夫斯基的世界观具有关键性的影响,弥漫在他的生存态度和剧场作为,在他的戏剧编导、技术方面斑斑可寻②。当然,格洛托夫斯基对哲学和宗教的涉猎远不止于此。他对东方哲学有较为普遍的研究与省思,在1957—1958年间曾发表了两个系列的东方哲学的演讲,内容包括印度哲学基本体系、流派,佛教哲学,瑜伽哲学,奥义书的哲学,二而不二吠檀多哲学,中国哲学的基本流派,孔子,道家通论,道家老子、庄子和列子,禅宗,日本哲学的基本流派,以及欧洲的类似哲学思想等。根据奥森茨基(Osinski)的说法,听众被这些演讲所吸引,年仅二十五岁的格洛托夫斯基已经通过阅读、旅游和研究,普遍接触各种宗教和东西方哲学,包括东西方一些鲜为人知的玄秘哲学。因为博学多闻与超凡的领悟力,格洛托夫斯基拥有很深厚的东西方哲学和神秘主义的基础。格洛托夫斯基自己说过,与东方的相遇,不仅是戏剧上的,而且是更广义的人文方面的交流……我们被与我们不同的人物所吸引,由于这些不同的人,我们可以更清楚地看见自己,最后找到自己③。

作为戏剧人,早在"质朴戏剧"时期,格洛托夫斯基就已开始关注其他文化的表演,但这种关注并不带有普遍意义上的尊崇,也不追求原汁原味。例如,在剧作《沙恭达罗》中,他的目的是"创作一种表现东方戏剧形象的演出——不是原本的形象,而是欧洲人的形象"。从"溯源剧场"开始,格洛托夫斯基致力于研究各种不同的非西方文化的程式,目的是在这些文化的源泉中寻找一种"前文化"。谢克纳指出,格洛托夫斯基信仰的基础在于一种表演的考古学,而现代的层面、当下的表演则可以毫不可惜地抛弃掉。因此,越古老的越可信,深层的表演能够被发现和用于实践。逃离今天所呼吁

① 参见钟明德《神圣的艺术——格洛托夫斯基的创作方法研究》,扬智文化,2001年,第34页。
② Barba E., *Land of Ashes and Diamonds*, Aberystwyth, Black Mountain Press, 1999, p.54.
③ Jerzy Grotowski, "Holiday," in *The Drama Review* (T58), Vol.17, no.2, 1973. p.132.

的文化特殊性,对"普遍"的人类文化特征也持否定态度,格洛托夫斯基独特的思想和方法是追溯戏剧的源泉,从采集自不同文化的实践中严格筛选,在他们之间的相似之处,寻找"第一"、"原初"、"根本"和"普遍"。他的信仰是那些存在了无数年代的表演实践,或者说,其实是"深层的"或"远古"的人类超越文化的真理。而与这些真理的"相遇",实质是存在于最隐秘的和个性化的个体表演者之中。格洛托夫斯基很清晰地表述了自己的目标:

> 为了重新激发一种非常古老的艺术形式,在那里,仪式和艺术的创造是天衣无缝的。在那里,诗歌就是歌曲,歌曲就是咒语,运动就是舞蹈。……人们也许说——但那只是一个隐喻——我们正努力回到"巴别塔"之前,而发现在那之前是什么。首先发现差异,然后发现差异之前是什么。①

格洛托夫斯基明确提到戏剧的"巴别塔理想",而为了"回去",格洛托夫斯基创造一种最低域限的时间/空间,把自己所选择的东西逐渐灌输给一起工作的演员们。他设想古代的实践优于现代,通过仔细的研究和工作坊,古代的实践可以被恢复或重建。为此,他发展了自己的荣格原型理论的版本,认为恰当地训练演员可以发掘出他们个人和集体的记忆,一种真实的表演,其元素与那些古代的实践相似,甚至同一。这样,最客观的也就是最亲近的;婆罗门与梵(宇宙大我)同一。在艺乘阶段,格洛托夫斯基一方面使自己远离前卫戏剧(在1960年代,他明显地也属于前卫戏剧的一部分),另一方面又很清楚地表明他与这个运动的联系:

> 当我谈到"戏剧剧团",我意为全体的戏剧,一个长期工作的团体。工作没有在任何特别的方式上与前卫的概念相关,前卫戏剧建立了我们这个世纪专业戏剧的基础。……在艺乘,从技术元素的观点来看,每一样几乎都像是表演艺术;我们处理歌曲、脉动、运动的形式,甚至出现文字主题。而所有这一切减少到严格的必须,直到一个结构出现,一个

① Dan Sullivan, "A Prophet of the Far Out," in *Los Angeles Times* 2 October:1, 1983, p.42.

和在表演中一样精确,并且可以设计出的结构:行动。①

比起前卫剧场的艺术展演,这个"结构"要通往的是"本质":"那是必要的,通过特别的行动它们自己揭示了如何通往——一步一步地——迈向本质。"②一步步的工作指接受严格的、精确的和可重复的训练。这种精确性和艰苦工作把格洛托夫斯基从那些他轻蔑地认为是胡闹的,如"浅薄的涉猎者"或"自我-放纵者"区别开来。对于他,所谓普遍就是可以做得到的身体动作,这种身体动作可以被学习,不必了解它们属于或体现什么意识形态和历史。或者换一种说法,格洛托夫斯基假设文化经常是在哈希德意义上的一种"外壳",隐藏了本质的人类生活的"火花"。这些火花被表现在特定的歌曲、舞蹈、圣歌和其他实践中,所有这些正是他的工作所要恢复的。对此,有一些西方评论家提出质疑:何以认为智慧存在于文化和种族之前,在"原始"的时代,在"过去的实践"? 为什么旧的一定就好? 假设旧的靠近开始,所以是好的,这是一种伊甸园的翻版。但在达尔文的进化论思想中,生存下来的才是强大的。最后,假设旧的如好酒沉淀,精制而风味醇厚,但回到多远人们才可以取得这种古代的真理? 是露西还是谁第一个用比自那以后的任何人更纯粹和优雅的方式跳舞、唱歌和表演? 而谁可能是那"第一个人,相对于他们的群体、部落和自我,没有文化,没有存在的特别方式"? 这种真理向后的思想,也是一种柏拉图主义的翻版,格洛托夫斯基之后,又被重新表述在巴尔巴的"前表现性的身体"。"前表现性"存在于一些特殊表演种类之中或之前。甚至有人怀疑是否格洛托夫斯基为了本质意义而寻求普遍性,是在掩盖一种掌握权力的渴望和居住在异域(对于西方人)之中,那些人生活在更早、别处还是边缘地方? 什么是发生在非洲或亚洲的《动作》的"源泉"?《动作》是普遍的还是个人特殊的? 谁是从事《动作》的人? 在文化源头表演的《动作》怎样从中提纯? 等等。

尽管有这么多的怀疑与质问,但不能否认,格洛托夫斯基活着和工作着

① Jerzy Grotowski, "From the Theatre Company to Art as Vehicle," in Thomas Richards, *At Work with Grotowski on Physical Actions*, London, Routledge, 1995, p.115、122.

② Jerzy Grotowski, "From the Theatre Company to Art as Vehicle," in Thomas Richards, *At Work with Grotowski on Physical Actions*, London, Routledge, 1995, p.125.

总是不断地变化和创新。在"演出剧场",他最兴趣的是马丁·布伯式的相遇和对话,但它难以实现。演员有时获得成功——包括身体的和口头的技巧在欧洲舞台上是罕见的(如果曾经见过),他们的"我与你"被许多见证那些表演的人们所体验到。然后,在"类剧场"时期,格洛托夫斯基有一段时间试图激进地向所有感兴趣的人开放他的工作,但最后失败了:有太多的食客,这种人想要"好感觉"和结果,但不能忍受在严格纪律之下集中注意力于工作,不能坚持足够长的时间而有点成就。在"溯源剧场",格洛托夫斯基寻找和发现在体内包含和表达表演知识的人们,这些传统表演的大师被请来作为教师和榜样。这种追求的倾向——与"他者"合作,向他们学习,在"客观戏剧"中被系统化。在最后阶段,"艺乘",格洛托夫斯基看起来更接近于葛吉也夫而不是马丁·布伯,工作的性质是一种单一性而非一种对话。格洛托夫斯基好像是渴望提炼自己,如"质朴戏剧"那样,通过否定的方式成为简单化,直到进入或变成一个最后的基础音调。另一方面,从"质朴剧场"到"艺乘",思想和方法包含了许多跨文化的理论源头。"艺乘"是一个东西方文化的结合体。要真正理解格洛托夫斯基,就应该深入研究那些影响他戏剧的、神秘的和理性的源泉;而要理解"艺乘",同样需要深入了解东西方哲学和文化传统。无论如何,格洛托夫斯基的探索体现了典型的跨文化特色。

2. 溯源剧场

"溯源剧场"并非要追溯剧场的源头,如"剧场起源于酒神仪式"、"舞起于巫"之类的剧场起源问题。溯源剧场的确与仪式或古老的表演传统有密切的关系,但是,其工作的重点却是在利用剧场或表演的场域,训练、学习、运用各种时空、文化中的"溯源技术",以找出这些技术出现之前的那个源头。简言之,溯源剧场就是利用剧场来追溯出人类身体文化之共同的源头,所以,溯源剧场是一种跨文化的研究。格洛托夫斯基找到的源头,用他的身体/表演文化术语来说,即"动即静",在工作的过程中,孤独与沉默非常重要。任何人如果有正确的溯源工具和使用方法,都可以回到这个源头。而每个人,在理想的状态下,都有可能且必须发展他自己的"工具"。那么,格洛托夫斯基为什么要回到源头?为何回到自己的源头越来越成为他的唯一探索道路?在1985年前后的重要讲话记录《你是某人之子》中,他很清楚地

表达了"人为什么要溯源":

> 最后,你将发现你来自某个地方,如法国谚语所言:"你是某人之子。"你不是个浪人,你来自某个地方,某个乡村,某片土地。或远或近,你身边有一些真实的人。这就是你,两百年、三百年、四百年、一千年前的你。因为首先吟唱这首歌的人是某人之子,来自某个地方,因此,如果你重新找到这里,你就是某人之子。如果你无法找到,你就不是某人之子:你被切断了,荒瘠一片。①

溯源是为了自我穿越时空寻找与世界、与历史的关联,个体的生命不再是绝对孤独的悲剧性存在。顺着剧场艺术,你可以回到生命的源头;在生命的源头,你可以发现生命的所有秘密与意义。为此,格洛托夫斯基涉猎各种文化和宗教的阅读和奇遇,圣经、佐哈经(Zohar)、古兰经和哈希德教派(Hasidism)的一些经典,古代的哲人、圣人、作家,对他回归远古探索生命深层的剧场道路产生了深远的影响。他说过在童年时期就开始了一种溯源研究工作,几乎是独自进行,一直持续到现在,因为"在生命中遇见了各式各样的'圣人',有些颇'正常',有些很古怪,有些则近乎癫狂",其中特别应该提到的当然是印度火焰山的"圣痴"拉曼拿:

> (火焰山的那个圣痴对访客反复地说:你只要持续地问"我是谁",那么,这个问题会把你送回你所来之处,你的"小我"会消失,你会发现真实的东西……)这不是个心智方面的探索,而是好像逐渐走向"我"这个感觉开始出现的那个源头:愈靠近这个源头,"我"就愈来愈少,好比一条河流逆流而上,溯回源头——那么,在起源处,河流不再了?②

"我是谁"这个问题,在格洛托夫斯基的演员训练中即形成了以剥减法(via negativa)为中心的一套演员的"自我锻炼":全然地奉献出自己,毫无保留地揭露自己,因为在你抵达"我"的感觉开始出现的那个源头之时,"最完

① Jerzy Grotowski,"Holiday," in *The Drama Review* (T58),Vol.17,no.2,1973,p.302.
② Edited by Lisa Wolford & Richard Schechner,*The Grotowski Sourcebook*,First Published by Routledge 11New Fetter Lane,London EC4P 4EE,1997,p.253.

美的个人自我表达即对有情世界最客观的描述"①。在质朴戏剧时期,格洛托夫斯基的剧场作品中已再三出现与追溯源头相关联的"圣痴"主角,如《柯迪安》《浮士德博士》《忠贞的王子》和《启示录变相》中的那位傻瓜/救主(The Simpleton)②,在排演这些作品时,格洛托夫斯基与创作这些作品的古代伟大作家们(如史乌瓦茨基和卡德隆等)相遇、对话和搏斗,追问人类的秘密:

> 卡德隆——不瞒您说,如果我能知道你的秘密,我就会了解我自己的秘密。我跟你说话,并不是因为我要排演你的大作,而是,我把你当成曾祖父一般,亦即说,我是在跟祖先对话。当然,我跟祖先们不见得所见一致,但是,我无法否认他们:祖先是我的基础,我的根源。这是种很私人的关系、事务。③

那么,格洛托夫斯基如何回到源头?1977年前后,格洛托夫斯基下定决心将自己一直在探索的溯源技术化暗为明,1978—1980年是溯源剧场最重要的三年。首先,将他之前所接触过的各种文化中最有关联的一些"民族艺师",集合到波兰的"剧场实验室",组成了一支跨文化的溯源工作团队,成员包括亚洲传统的艺人,如印度的瑜伽师、鲍尔族瑜伽歌手(Bauls)和日本的禅僧,非洲传统的祭师(如海地"圣日"社区的祭师),美洲印第安人,欧洲和犹太传统的表演者等。把大家聚拢在一起,不在于分享各自身怀的绝技,也不是可以"得天下仪式而共冶之",而是要借由他们各自的"表演或身体技术能耐",找出他们技术的共同点,也就是,在他们的技艺变得不一样之前,那个共通的源头是什么。他们不相互学习其他人的技艺,而是集中注意力于很简单的身体动作,如行、住、坐、卧、跑、跳、攀、爬等,他们不注重语言文字、文化信仰方面的讨论,而是要找出对大部分人都具体有效的行动。他们最终要找到的是某种非常简单而原初(simple and primary)的东西。这种跨文化

① Govinda Lama Anagarika, *Creative Meditation and Multi-dimensional Consciousness*, London: Unwin Paperbacks, 1977, p.17.
② Zbigniew Osinski, *Grotowski and His Laboratory*, trans. and abridged by Lilliann Vallee and Robert Findlay, New York: PAJ Publications, 1986, p.64.
③ Edited by Lisa Wolford & Richard Schechner, *The Grotowski Sourcebook*, First Published by Routledge 11New Fetter Lane, London EC4P 4EE, 1997, p.292.

的溯源工作,格洛托夫斯基自己早年就已单独进行,并且持续不辍。1956年,他开始只身到亚洲内陆去游历,在中亚一个叫作Ashkhabad的土库曼古城和兴都库什山脉的西缘之间,遇见了一位名叫阿布杜拉的阿富汗老人,为异域人演出了他们家传的一出默剧:《关于全世界》。他还说了一个有关这出戏的神话故事,指出这个默剧就是"全世界"的一个隐喻:他的默剧就像外头的大世界,而外头的大世界就像这个默剧。格洛托夫斯基说:

> 听他如此叙说,我感觉像是在聆听我自己的思想一般。变幻莫测而同时之间又永恒唯一的"自然",从此在我的想象里具现为这出舞蹈默剧:在闪烁缤纷的姿态、形色和生命狰狞的面目之后,是那唯一且普遍的自然/自性。①

格洛托夫斯基在亚洲的溯源研究,还包括1962年在中国北京、上海访问了三个星期,与许多传统和现代的戏剧工作者切磋;从1969到1976年之间,他一共到了印度四次,包括到达大先知拉曼拿的火焰山,印度给格洛托夫斯基的影响很深远;在1973年格洛托夫斯基也到过日本。格洛托夫斯基自己称溯源剧场为他的"东游记"(journey to the east)②,但他的"与东方相遇",所关注的主要不是美学或技艺层次的问题,而是为了与不同的人接触,这样"我们可以更清楚地看见自己,最后找到自己",因为格洛托夫斯基最关注的是"人是什么"和"你如何成为一个人"的问题。

格洛托夫斯基为溯源剧场所设定的主要技术包括:(1)瑜伽;(2)苏菲转(或称德维希旋转,Sufi or Dervish techniques);(3)北美印第安人的"力量的走路"(walk of power);(4)萨满/巫师的某些通灵技巧;(5)禅坐和受禅浸润的拳法剑术……这是很不完全的举例,事实上,几乎每个文化的传统中都有其溯源技术。格洛托夫斯基选择的研究对象,必须是行动和表演倾向的,也就是牵涉到身体的运动,不管是内在的或外在的、精神的或物质的,而只要

① Zbigniew Osinski, *Grotowski and His Laboratory*, trans. and abridged by Lilliann Vallee and Robert Findlay, New York: PAJ Publications, 1986, p.18.
② Ronald Grimes, "Route to the Mountain: A Prose Meditation on Grotowski as Pilgrim," in *The Grotowski Sourcebook*, Edited by Lisa Wolford & Richard Schechner, First Published by Routledge 11New Fetter Lane, London EC4P 4EE, 1997, p.270.

是与现世生命有关的,也就是溯源技巧的目的不是要弃绝"尘世的生命",而是要持续地、活泼地在这大千世界俯仰生息,最终获得生命的"圆满"。因此,当有人质问他所要溯及的源头,到底是身体(the body)的,还是灵魂(the soul)的,格洛托夫斯基回答:

> 根源跟"身体"还是跟"灵魂"有关?这是个很难回答的问题,同时,我们也很难指出身体在哪里停止而精神又由何处开始。也许,在处理有关根源的问题时,比较好的说法是:在差异衍生之前,人即已存在[there exists man(Czlowiek) who precedes the difference]。①

与溯源技术相对的概念是日常生活的身体技术(daily-life techniques of the body),也就是某个固定的文化圈中的习惯或惯性。正如牟斯(Marcel Mauss)所分析的,日常性的、习惯性的身体技术即最初的文化上的分化作用(cultural differentiation)。但是,现在要把这个问题悬置起来,从剥去习惯性的日常身体技巧开始,追溯到最初的文化分化之前的身体会是什么样子,这是溯源技术的目标。格洛托夫斯基认为这个目标在于"动即静"(movement which is repose)。动即静是一种超越语言、概念、文化的表述,在许多文化传统中都相当普遍,所以,它是溯源剧场整个研究计划的透视点②,也是几乎所有溯源技术的起始点。格洛托夫斯基如是说:

> 动即静可能是各种溯源技术的源头。因此,我们有了运动和静止两个面向。当我们能够突破各种"日常生活的身体技术"而运动时,我们的运动即成了"觉知的运动"(movement of perception):我们的运动就是看、就是听、就是感觉,意即说,我们的运动就是知觉。③

格洛托夫斯基为了形象化地说明"动即静",举了四个例子:一是力量的走路,在溯源剧场中,最寻常的行动即去除掉日常行走的目的性、惯性,进入与万化冥合的境界;二是采松果的小孩凌空从一棵树飞跃到另一棵树,进入了没有梦、没有记忆、没有内在的话语或幻想的光和透明的世界;三是某个

① Edited by Lisa Wolford & Richard Schechner, *The Grotowski Sourcebook*, p.257.
② Edited by Lisa Wolford & Richard Schechner, *The Grotowski Sourcebook*, p.265.
③ Edited by Lisa Wolford & Richard Schechner, *The Grotowski Sourcebook*, p.261.

人为他的同伴洗碗,进入了像葛玛瑜伽(Karma Yoga)的入定境界;四是有个人焦躁地来回踱步,进入了小孩的童真状态。最后,格洛托夫斯基说回到源头是件很单纯的事,甚至是很简单,像早上醒来一般,"这种觉醒就是觉醒","你感觉在宁静和光辉之中,你感觉有东西从内部,好像从源头一般流露出来"。综上所述,台湾钟明德先生认为,格洛托夫斯基已经把他的溯源剧场的思想、目的和方法讲得相当明白而且形象。

那么,格洛托夫斯基是否回到了源头?经过1978到1979年的关门修习,1980年暑假开放,他向世界各地的有关人士发出了邀请函,请他们到佛洛兹瓦夫参与为时五天的"溯源剧场"开关活动(opening)。综合几位见证者的记述,主要活动分成头两天的集体活动和后三天溯源技术的分组活动。

头两天:

1. 清晨随某个导引者在林中漫游两三个小时,呼吸、眼光变软、摹仿树叶的舞动、进入风里、拥抱大树……

2. 跟海地巫师在室内做两三个小时歌舞……

3. 午餐后回到林中漫游,然后,跟海地巫师在林间工作……

4. 跟印度艺师学习瑜伽、歌唱……

接下来三天,参与和濡染与个人身心相近的溯源技术,例如:

1. 力量的走路。

2. 拜树仪式:随着单调的鼓声,顺时针绕树行走的一种"舞蹈"。

3. 旋转:类似苏菲转的"舞蹈"。

4. 运行:在日出、日落时间进行的某种"拜日仪式"。

5. 海地的扬发路(Yanvalou)歌舞。

6. 印度瑜伽。

7. 孟加拉鲍尔人的圣歌和身体修行工作……[1]

格洛托夫斯基相信通过这些溯源技术,可以回到源头。但无论参加何种溯源技术,长时间地重复某个动作、某个祭歌、某个声音,反复、单调和疲惫是溯源道上必经的历程,无法舍正途而不由。而孤独与沉默是溯源剧场

[1] 参见钟明德《神圣的艺术——格洛托夫斯基的创作方法研究》,扬智文化,2001年,第125—126页。

的特征,因为孤独是种能力,让你有机会在日常生活、工作的社会网脉中,找出一条安静的小路回到源头,而且你必须找到你内在的沉默,"在孤独中才能建立真正的团结"①。

以吟唱的方式来处理一些非常古老的文本,这是"客观戏剧"(1983—1986)的研究计划。客观戏剧阶段,格洛托夫斯基继续溯源剧场未完成的探索,并逐渐提炼出自己的"戏剧观"和"身体观",力图寻找戏剧前文化的根源和作为溯源工具的传统身体技艺。格洛托夫斯基于1983—1986年在美国加州大学欧文分校从事"客观戏剧"(Objective Drama)计划,在这个工作阶段,格洛托夫斯基将"类剧场"和"溯源剧场"的探索成果作了整理和深化。"客观戏剧"所要追索的是个人自我锻炼的"工具"。其工作主体和客体都是"单独的人"——经由单独的个人和个人之内(through the individual and within the individual)证实"工具"的可行性②。与"类剧场"中所强调的人和人之间"相遇"(meeting)和溯源戏剧所强调的各种可能的"溯源技术"相比,"客观戏剧"的重点更在于现代人的内在性。有人因此认为,格洛托夫斯基的"戏剧观"是一种"非剧场"。格洛托夫斯基不仅用语言而且用行动回答了这个问题。他认为"艺术/剧场必须是颠覆性的",活生生的东西是无法用固定的概念来定义的。他说:"艺术中真正的颠覆是坚忍的、有能耐的,绝不可学半吊子。艺术永远是自己与不足的斗争,藉此,艺术永远与社会现实互补。千万别把注意力只定着在剧场这个小领域上头。剧场包含了剧场周遭的所有现象、整个文化:我们可以使用剧场这个词,也可以把它完全废掉。"③在这个思想大转变的过程中所从事的"客观戏剧",就是为了在溯源戏剧的那些表演片断中陶铸各种工具,也就是在传统身体技艺(body techniques)中发掘出现代人的"溯源工具"。奥辛茨基说:

> 对"客观戏剧"时期的格洛托夫斯基而言,具有普遍性意义的是"表

① Edited by Lisa Wolford & Richard Schechner, *The Grotowski Sourcebook*, p.261.
② Zbigniew Osinski, "Grotowski Blazes the Trails: From Objective Drama to Art as Vehicle," eds. R. Schechner and L. Wolford, *The Grotowski Sourcebook*, New York: Routledge, 1997, p.384.
③ R. Schechner and L. Wolford, *The Grotowski Sourcebook*, New York: Routledge, 1997, pp.293-294.

演片段"(performative fragments),因为这些片断可以揭露"二分之前的人"。因此,"客观戏剧"的工作即在行动中发掘那些"表演片段",看看如何能保持它们的生命力,把它们提炼出来,"净化"它们,最后,好好地予以"保存"和在不同的时空脉络中加以利用。①

那么顺着这些表演片断,格洛托夫斯基到了"客观戏剧"阶段,进一步要探究的是那些散落在各个地域、民族、文化传统中的"知识之道"和"身体技艺",特别是"二分之前的艺术"的吉光片羽,细将琢磨,打造成某种可操作的工具,借着其所蕴涵的"不知名的影响力"(anonymous influence),以求找到人与宇宙洪荒的联结和归属②。

格洛托夫斯基认为,人类获得关于人和宇宙的知识之媒介,不在语言创生之后,而在于人类因语言的分歧之前的艺术,即所谓巴别塔之前的艺术。再往前走,将溯源剧场的"水平的"探索转换至"垂直性"的研究,那就是"艺乘"了。"因此,溯源剧场这个计划也许中断了、未完成,但是,随着格洛托夫斯基孤独而坚持的足迹,跟源头保持不即不离的关系,物换星移,最后在'艺乘'阶段达到了某种完成。"③而另一种完成的意义,是由尤金尼奥·巴尔巴所继续,他从格洛托夫斯基那里受到许多启发,开拓了自己戏剧人类学的发展道路。

(三) 尤金尼奥·巴尔巴的戏剧人类学

尤金尼奥·巴尔巴的主要戏剧研究和实验表现在两个方面,第一,对于身体的探索,身体作为生物学与文化的载体,巴尔巴既从表演美学的角度对剧场中演员的身体状况研究,又对东西方剧场中演员身体进行比较研究。第二,演员的训练和排练方法,巴尔巴提出演出行为中的"前表现性"模式,注重从技巧的锻炼和获得到作为演出研究的工具和形式,从集体锻炼到个

① Zbigniew Osinski, "Grotowski Blazes the Trails: From Objective Drama to Art as Vehicle," eds. R. Schechner and L. Wolford, *The Grotowski Sourcebook*, New York: Routledge, 1997, p.385.
② Richard Schechner, "Jerzy Grotowski, 1933-1999," in *The Drama Review* 43, 2(T162), 5-8, 1999, pp.481-483.
③ 参见钟明德《神圣的艺术——格洛托夫斯基的创作方法研究》,扬智文化,2001年,第123—126页。

人的自我锻炼；在戏剧排练方法上，巴尔巴强调个人即兴和创意，提出"个人体温"（personal temperature）对场面调度的重要性，以及形体、声音和音乐之间的对立互补关系，而特别是身体动力学和表演文法的探索。第三，演出状态方面，巴尔巴要求个人内在有机性与演出总谱之间的相遇，以及演员之间的能量共生。第四，另类戏剧创作方法：与传统的逻辑推理不同，巴尔巴提倡另一种戏剧创作方法，即自由联想和同时性；另一种剧场美学，即省略法（omission），不在之在，无形之形，无序之序；另一种剧场体验：仪式、大梦、集体潜意识、原型等。第五，在戏剧的全球化和文化交流方面，巴尔巴进行跨文化剧场的巡回演出，创立国际戏剧人类学学校，研究东西方戏剧的普遍原理，提出和建立了欧亚戏剧（eurasiantheatre）。

在巴尔巴的人生之旅中，有一些经历和事件对他的戏剧活动很重要。1954年以后，巴尔巴移居挪威，在挪威商船上当水手时，航海旅程所到印度、中东、非洲等地，少年巴尔巴即被东方，特别是印度的艺术和宗教所浸染和震撼。1960年，他获得联合国教科文组织（UNESCO）奖学金，得到一个机会到波兰学习导演，并入读华沙"国际戏剧学校"。期间对巴尔巴影响最大的是，他到奥普尔（Opole）观看了"十三排剧院"（Teatr 13 Rzedow）的演出《先人祭》，与格洛托夫斯基偶遇，倾谈中都对东方艺术、哲学和宗教深感兴趣，两人相见恨晚。从1961至1963年，巴尔巴到十三排剧院观察剧团的训练和排练，担任格洛托夫斯基的助理，参与导演过《卫城》、《浮士德博士》，并开始撰文介绍格洛托夫斯基及其方法，期间还到过印度，发现了卡塔卡利舞（Kathakali），访问卡塔卡利的训练学校，将其训练方法记录后引介到"十三排剧院"。这三年的学徒与助理工作，是巴尔巴戏剧生涯的真正转折时期。他得到格洛托夫斯基的引导和启发，和剧团演员们一起进行戏剧的探索。他在《戏剧人类学的诞生》一文中回忆道："从1961—1964年的那个时期，我住在波兰的奥普尔，跟随着耶日·格洛托夫斯基和他的演员们一起工作。我分享了我们这行中很少人有幸体验到的经历：一次真正的转变时刻。"诚然，巴尔巴对戏剧的看法在那时产生了根本的变化。1964年，他返回奥斯陆，创办"奥丁剧院"（Odin Teatret），走着一条独创性的戏剧道路。1976年，在贝尔格莱德（Belgrade）的戏剧会议上，首次提出"第三戏剧"（The Third

Theatre)的概念,这种戏剧既非前卫/先锋的,又非传统/主流的,而是把剧场创作视为一种文化仪式,这是巴尔巴的戏剧人类学实践。1979年,巴尔巴为了进一步深入研究戏剧人类学的基本原理,成立"国际戏剧人类学学校"(ISTA),与东西方表演大师们通力合作,研究表演状况中生理和社会文化层面上的人类行为。1990年,在国际戏剧人类学学校活动的基础上,建立了"欧亚戏剧"(Eurasiantheatre),目标为观察东西方的戏剧走向,创造空间探索"在剧场复杂根源系统下的专业剧场的身份和定位"。1991年,巴尔巴与萨瓦霍斯(Nicola Savarese)联合编著的《戏剧人类学专业词典:表演者的秘密》出版,汇集和总结了"国际戏剧人类学学校"从1980至1990年十年间的研究成果。"奥丁剧院"和"国际戏剧人类学学校"成为第三戏剧或欧亚戏剧理想的实验场所和戏剧人类学最重要的研究阵地,实践着跨文化戏剧计划。

1. 寻找一种失去的戏剧

在巴尔巴的早期,最重要的戏剧经历是认识了格洛托夫斯基,参加他的剧团活动和学术活动。巴尔巴说:"起初,格洛托夫斯基和他的演员们是传统戏剧体系的一部分,是他们那时代的职业的戏剧一族。然后,逐渐地,通过技术程度,新意义的萌芽开始了。日复一日,三年之后,我的感官汲取了这一具有历史探险意味的具体成就。"①1968年,巴尔巴负责编辑和出版《迈向质朴的戏剧》,这是格洛托夫斯基的戏剧探索历经十年的成果。巴尔巴受到格洛托夫斯基的影响痕迹是相当显著的,不仅在组织机构上,而且在理论的各个层面上。其中,最值得注意的也许是,巴尔巴踏着格洛托夫斯基"溯源剧场"的足迹,继续戏剧实验以寻找一种失去的戏剧②。

早在1965年,巴尔巴在意大利出版了对于格洛托夫斯基戏剧实验的研究著作,同年,在《戏剧观察》上发表了与人③合作的一篇介绍格洛托夫斯基的文章。在介绍"十三排剧场"时,巴尔巴提出了关于"艺术纯化"的思想:

① [挪威]尤金尼奥·巴尔巴《戏剧人类学的诞生》,周丽华译,周宪校,《戏剧艺术》1998年第5期,第8页。
② See Graham Ley, *From Mimesis to Interculturalism*, *Readings of Theatrical Theory before and after "Modernism"*, First Publish by University of Exeter Press, 1999, pp.210-216.
③ 此人是格洛托夫斯基的文字代理人 Flaszen。

20世纪的"知识历险"是一种突然的觉醒：艺术具有未经开发的潜能……并且深信一种艺术必须改变它的结构甚至功能。所有的艺术门类都走向自身的纯化，排除其他种类艺术的侵扰；每一种艺术趋向拒绝任何对于它们自身存在合理性目的不是最必要和最根本的东西。①

从"艺术纯化"的观点来看，巴尔巴认为"没有纯化，没有致力于发展（或重新发现）戏剧的本质"就算不上真正的探索剧场。20世纪直到阿尔托，才开始实施一种真正的戏剧革命，对剧本和语词中心的革命，也就是要恢复戏剧自身的语言，呼吁"探索戏剧舞台呈现方式的实验"②。但是在巴尔巴这里，阿尔托的语言改革和剧本革命仍然是不充分的，因为比起"纯化"和"本质化"还有些不适宜，而只有"纯化"和"本质化"，才是真正最核心的问题。所以，只有通过迄今为止尚未实现的"实验"计划，才能重新发现戏剧最纯粹的本质意义。真正的探索剧场，试图通过回到原初而寻求戏剧的本原精神：

格洛托夫斯基希望创造一种现代的世俗仪式，他确信原始仪式是戏剧的起源。通过所有人的参与，远古的人们从集体的无意识状态中解放出来。仪式是原型戏剧行为的复制，一种集体的声明用于决定部落的团结……萨满的巫师就是这些庄严典礼的司仪，其中由部落男子扮演每一个角色。③

由格洛托夫斯基所发起的对原型戏剧的追寻，巴尔巴进一步扩展了它的范畴：这种戏剧的原型探寻可以比喻为一种人类学的远征探险。它跨越文明的区域，进入未开发的森林。它显然忽略确定的理性价值，而挑战集体无意识的暗箱。文化、语言和想象力都植根于这个黑暗的地区——在不同的人类学家那里有不同的表述，如"原始思维"、"原型"、"集体的表征"、"想象的范畴"或"元思想"等。而在实验戏剧中，观众被安排去面对最多的秘

① "Theatre Laboratory 13 Rzedow," in *Drama Review* 9.3, 1965, p.153.
② "Theatre Laboratory 13 Rzedow," in *Drama Review* 9.3, 1965, pp.153-154.
③ "Theatre Laboratory 13 Rzedow," in *Drama Review* 9.3, 1965, pp.154-155.

密,最多他们自身小心隐藏的部分①。格洛托夫斯基关于戏剧艺术秘密的观念和人类学的模式,由巴尔巴所继承和保留,虽然所强调的重点已经改变:在英文版的《戏剧人类学词典》中,副标题就是"表演艺术的秘密"。而在"一种原始戏剧本源的回归"中,演员和观众被融合在一起;表演被分布在"整个剧场和每一个观众之中",用《戏剧观察》杂志的编辑谢克纳的话说,是没有了一般意义上的"舞台"。这种戏剧实验被描述为一种"原始主义":整个戏剧演出像巫术,演员像巫师,充满了做作的陈词滥调,由带着眼镜的严厉的波兰导演指导着他的苦行的表演者,这一切的图像好像是用魔法召唤出来的。但"仪式戏剧"思想,被巴尔巴重现在他发表于两年后的同一份杂志的一篇关于"卡塔卡利戏剧"的文章里:

> 如果形容词"人性的"被理解为自然的、平常的,属于日常生活,那么我们可以说"卡塔卡利戏剧"的技巧目标在于一种演员的完全非人化。仪式公开展示的价值保证了观众的卷入……无意识地,观众滑进了仪式的"巫术的时刻"和漂流到一条河流,这条河流把他举起来,离开了现象的世界而进入超自然的世界,在那里,上帝和魔鬼在战斗,这是我们人类历险的战斗原型。②

巴尔巴对实验戏剧的阐述受到"卡塔卡利戏剧"的影响。特别是关于"日常"人类行为与演员受过训练的技艺的区分,这个巴尔巴表演理论的关键点在这里已被表达出来。随之巴尔巴在东方和欧洲戏剧之间的比较抓住了关键,而不是一种肤浅的观察:

> 形象语言的重要性是在东方和欧洲戏剧之间一种巨大的不同。符号的使用、装彩、表情和服饰行头,而不是语言是必要的,因为演出的故事常常早已为观众所熟知,而他们最感兴趣的是在于演员身体高超技艺的展示。③

① See in the Collaborative Article by Barba and Flaszen, *Drama Review*, 1965, p.174;转引自 Graham Ley, *From Mimesis to Interculturalism*, *Readings of Theatrical Theory before and after "Modernism"*, First Publish by University of Exeter Press, 1999, p.212.
② E. Barba, "The Kathakali Theatre," in *Drama Review* 11, 4, 1967, pp.42-43.
③ E. Barba, "The Kathakali Theatre," in *Drama Review* 11, 4, 1967, p.44.

这个东方戏剧的优点此后成为巴尔巴最详细关注的对象，而用来描述的语言始终是非常严酷的："难以置信的形体训练"包括一些练习"不管多么痛苦，都是必要的"①，表演不是"一种职业，而是一种近乎宗教僧侣修行的形式"②，通过一种"苛刻到几乎超过人的忍受力"③的训练，表演在这种仪式戏剧中是超验和神秘的：

> 演员想要接近上帝，就必须从什么是人那里离开；他的技艺是一种到达形而上学的途径。表演同时也是一种献祭仪式，演员就如同祭品，就像是 Karma 瑜伽那样。对于"卡塔卡利戏剧"的演员，表演有一种内在固有的价值，而这种价值是它自己的酬劳。它是一种祈祷的形式和一种真正的精神变形。④

巴尔巴在《东方戏剧与世隔绝的神秘主义》一文中，越来越清晰地把东西方演员在理论上严格地区分开来："任何试图比较欧洲演员和卡塔卡利的演员都将是荒谬可笑的。"⑤从童年时代就献身给艺术，同时"没有固定的薪水"，在许多情况下是一种"贫困"状态，卡塔卡利的演员——牧师"把自己的身体献给了上帝"⑥。这种绝对意义上的区分，使巴尔巴作为富有潜能的戏剧训练者，能够在理论上把自己从欧洲的戏剧惯例那里分离出来，表达一种演员被唤醒的"深渊"状态：

> 在对卡塔卡利演员的严格训练研究之后发现，他的谦卑在于他的艺术之先，他的对于属于戏剧的每一样东西的敬重，和他的自动自发的奉献而不期待回报，我们可以用这些"深渊"的尺度来衡量一下欧洲的

① E. Barba, "The Kathakali Theatre," in *Drama Review* 11, 4, 1967, p.48.
② E. Barba, "The Kathakali Theatre," in *Drama Review* 11, 4, 1967, p.49.
③ E. Barba, "The Kathakali Theatre," in *Drama Review* 11, 4, 1967, p.50.
④ E. Barba, "The Kathakali Theatre," in *Drama Review* 11, 4, 1967, p.50.
⑤ Ibid., Quoted in Graham Ley, *From Mimesis to Interculturalism*, *Readings of Theatrical Theory before and after 'Modernism'*, First Publish by University of Exeter Press, 1999, p.214.
⑥ Ibid., Quoted in Graham Ley, *From Mimesis to Interculturalism*, *Readings of Theatrical Theory before and after 'Modernism'*, p.214.

同行,看到他们的差距甚远。①

"深渊"可能是一种思想的引渡,包含着巴尔巴对欧洲的戏剧同行的一种下意识的让步,而把东方演员的戏剧观念看成是难以企及的一种境界。犹如阿尔托,巴尔巴在此也为欧洲戏剧树立了东方仪式性戏剧的参照系。"卡塔卡利戏剧"之于巴尔巴,就像巴厘戏剧之于阿尔托,他们看到了戏剧的本原精神和终极追求,看到了形而上学和戏剧独特的语言,不是西方的语言和对话,而是东方的形体表演和符号形象。尤其是,巴尔巴看到了东方戏剧不同于日常生活的训练有素的卓越技艺。因此,对训练的强调,更进一步充满了关于巴尔巴自身的工作报告,而在这些他作为格洛托夫斯基的信徒的记录中,巴尔巴自觉而坚定地声称:"如果有一个人我把他看作老师,那这个人就是格洛托夫斯基。"②塔迈尼在为巴尔巴《漂浮的岛屿》写的导论中,概述了巴尔巴所从事的戏剧事业的规划,简单地说体现了巴尔巴文章的三个部分内容:一是实验戏剧的使命,二是奥丁演员的训练,三是进行表演交易的旅游。在导论中,塔迈尼还提供了一个实验戏剧的系谱:

> 巴尔巴应在戏剧史上"实验戏剧"者斯坦尼斯拉夫斯基、瓦赫坦戈夫、梅耶荷德和科伯之列,而其中科伯尤其喜欢一种真正的戏剧教育学校。③

巴尔巴在编辑文集《迈向质朴的戏剧》中也写了关于格洛托夫斯基戏剧思想的介绍性绪论,也给出过类似的探索者名单,用来说明只有格洛托夫斯基的"十三排实验戏剧"承继了前人的足迹并取得真正的成功。在巴尔巴之前,在波尔学院的模式中,格洛托夫斯基已经思考过系统探究表演行为的方法:

> 一个学院致力于这种研究,如波尔学院,应该是这样一种地方,人

① Ibid., Quoted in Graham Ley, *From Mimesis to Interculturalism*, *Readings of Theatrical Theory before and after 'Modernism'*, p.214.
② B. Hagested, "A Sectarian Theatre: An Interview with Eugenio Barba," in *Drama Review* 14.1, 1969, p.55.
③ E. Barba, *The Floating Islands*, ed. F. Taviani. Holstebro: Thomsens Bogtrykerri, 1979, p.16.

们为了相遇、观察和由这个领域来自每一个国家不同戏剧的人们最丰硕的实验精髓的采集。考虑到这样一种事实:我们集中关注的这个领域,不是一个科学的领域,不是其中每一样东西都可以被定义(确实许多东西不能被明确定义),然而我们努力用所有的精度和科学研究的适当结果,来确定我们的目标。①

那是一个相遇的地点,从不同国家来的形体专家聚合在那里实验,并获得进入他们专业的"无人地带"的第一步。②

从格洛托夫斯基到巴尔巴,我们看到了20世纪下半叶实验戏剧的一脉相承和发展变化。巴尔巴表述为他们是在"寻找一种失去的戏剧"③。这种"失去的戏剧"在他后来的著述和实践中称为"第三戏剧"。如果第一种戏剧就是彼得·布鲁克所说的商业化的"僵化戏剧",第二种戏剧包括正统的、导演制的先锋戏剧,第三种戏剧就包含导演、演员甚至观众合作性质和实验性质的戏剧,这种戏剧实验所追求和创造的,不仅是一种新的戏剧,而且是新的仪式性的戏剧体验。巴尔巴的奥丁剧院典型地代表了这种类型的戏剧。这种戏剧在全球化和文化交流方面,进行跨文化剧场的巡回演出,创立国际戏剧人类学学校,研究东西方戏剧的普遍原理,提出和建立了欧亚戏剧(Eurasiantheatre),发展了巴尔巴自己的戏剧人类学。

2. 巴尔巴的戏剧人类学

巴尔巴的戏剧人类学,既是一种戏剧理想,又是一种戏剧理论,更是实现这种戏剧理论的一整套戏剧表演实践。通过奥丁剧院和国际戏剧人类学学校的探索,通过他的理论著述,巴尔巴建构了他的戏剧思想体系:在戏剧理想意义上,提出"第三戏剧"或"欧亚戏剧";在社会文化学层面,创造了"表演交换"(bater);在表演美学层面,发现了"前表现性"(ex-pressivty)。通过这些概念和理论的独辟蹊径的发现与建构,巴尔巴从文化到跨文化追求一种普世戏剧理想。

① J.Grotowski,*Towards a Poor Theatre*,London:Methuen,1969,p.97.
② J.Grotowski,*Towards a Poor Theatre*,London:Methuen,1969,p.95.
③ 尤金尼奥·巴尔巴1965年曾出版过一本书,第一部论及格洛托夫斯基,同时体现了他们之间的承继关系。

"第三戏剧"又称"欧亚戏剧"（Eurasiantheatre），是建立在戏剧的欧亚想象力基础之上的一种独立戏剧运动；第三戏剧理想是一种国际主义的戏剧乌托邦。第三戏剧和欧亚戏剧，两个称谓虽有共同的意义指向，但强调点不同。"第三戏剧"试图说明巴尔巴理想的戏剧不是什么，而"欧亚戏剧"则努力表明他的理想戏剧是什么，其审美基点何在。巴尔巴认为，戏剧人类学的基础与灵感，在于欧亚大陆东西方传统戏剧的伟大造诣的综合想象中。欧亚戏剧在东西方不同的戏剧传统中，分别独立地发现了戏剧表演的"活力"的"秘密"，将戏剧建立在人类共同的或人类学的基点上。他创立国际戏剧人类学学校的宗旨，就是为来自东西方的戏剧大师提供比较戏剧表现手法的场合，共同研究一种独立于传统文化之外的跨文化的"生理学"，也就是前表现性领域。西方的戏剧将与东方的音乐舞蹈的戏剧类型，共同探索人类学层面上的戏剧表现力[1]。所以，第三戏剧或欧亚戏剧体现出一种全球化时代的戏剧理想。具体而言，巴尔巴在社会文化学层面，创造了"表演交换"；在表演美学层面，发现了"前表现性"及其普遍原理。这两个重要的概念，从文化到跨文化追求一种普世戏剧理想。

　　巴尔巴从自己独特的戏剧实践中发现了"表演交换"这种戏剧形式。它的价值首先在于探索戏剧的本质意义：一种文化交换仪式，可以成为世界上不同地方、不同文化人们的交流和达成默契的最好方式。因为，戏剧表演作为一种文化仪式，它存在于任何国家民族、任何一个村庄部落，无论落后或现代，无论是具有高超表演水平或只有粗陋的表演形式，它们都有自己的戏剧形式，恰如最基本的生命形式一样。其次，这种相遇和交换，某种程度上越过了戏剧的界限。巴尔巴强调他的戏剧观念是一种实现不同个人和不同国家、社会、文化群体之间的联系方式，特别是那些不能在他们之间创造对话机会的人们那里。

　　巴尔巴的戏剧人类学寻求表演的普遍真理，其核心贡献在于提出表演的"前表现性"（pre-expressive）。它是一种无语词的表演，即被社会文明文化所遮蔽的那种身体表现力。这种超越了民族文化传统的前表现性，是一

[1] 参见理查·谢克纳文《东西方与巴尔巴的戏剧人类学》，周宪译，《戏剧艺术》1998年第5期。

种全人类共同的表现力;一种原始的表现力,却又是最本质的表现力。巴尔巴发现了前表现性,也就发现了"表演的本质特征"。但巴尔巴并不停留在这种发现与先知者模糊的预言上,而是将表演作为一门科学研究,国际戏剧人类学学校的成立,就是为了深入研究演员在表演情境中生理的和文化的两个层面,而首先是对于身体的探索,特别是对东西方剧场中演员身体进行比较研究。比起"表演交换"在社会文化学层面上的建设性意义,"前表现性"的表演美学则通过演员生理学的研究,寻找一种超越文化的普遍的戏剧原理。他的确找到了一个观察角度和研究尺度,即表演中超日常的身体技巧。这源于巴尔巴的一个独特发现:"身体在日常生活中被运用的方式却与舞台情境中被运用的方式大异其趣。"①由此巴尔巴开始关注怎样在表演中创造戏剧性的问题,他说:"我感兴趣一个很基本的问题,为什么,当我看到两个演员做同样的事,我被其中一个所迷住,而不被另一个?"经过观察和研究,巴尔巴确认演员身体——内心的运用依照的是跨文化的普遍原理,属于表演的前表现性领域。他通过反复实验,探索演员怎样形成训练—排练—演出的过程,怎样变成自己的存在。巴尔巴用"身体在生活"或"生命活力"等术语,描述这种演员的舞台在场。这是他的表演美学和戏剧人类学的出发点,其理论基石是"超日常的身体技巧"。

(1) 超日常的身体技巧。

巴尔巴是如何发现"超日常的身体技巧"(extra-daily body)的呢?独特的生活阅历、东西方戏剧体验和牟斯(Marcel Mauss)的《身体技巧》,可谓三个关键性的前提条件。巴尔巴的生命旅程跨越了种种文化,还不到十八岁,他就离开意大利,移居挪威。作为一个移民,因为失去母语,每天在"前表现"的交流基础上被接受或被拒绝,感受"人们对我的在场作出反应",并"能迅速洞察最小的张力引发的最细微的冲动,任何无意的反应,以及'生命'"。而历经 1961—1964 年间,巴尔巴在波兰跟随格洛托夫斯基探索的脚步。起初,格洛托夫斯基及其演员们是传统戏剧体系的一部分,然后,逐渐地追求表演技术的革新,注入新的价值。巴尔巴分享了这一真正的转变时刻,并开

① 尤金尼奥·巴尔巴《戏剧人类学的常见原理》,周丽华译,《戏剧艺术》1999 年第 5 期,第 14 页。

始"寻找一种失去的戏剧"。最后,巴尔巴离开波兰剧团,自己独立门户建立了奥丁剧院,进行独辟蹊径的戏剧实验。巴尔巴在《戏剧人类学的诞生》中说:"1964年奥丁剧院建立后,我因工作需要常去亚洲:巴厘,中国台湾,斯里兰卡和日本。我亲眼目睹了大量的戏剧和舞蹈。对于一个从西方来的观众来说,没有什么比在亚洲背景中观看传统亚洲表演更富有启发意义的了。表演常在热带露天举行,围拥着大群热烈反应的观众,音乐伴奏不断地刺激着神经系统,浓艳的装彩使人眼前一亮,而表演者则体现了演员—舞者—歌者—说书人角色的一体化。"①那么,传统亚洲表演给了巴尔巴什么启示呢?首先,他发现亚洲表演者表演时膝盖弯曲,就像奥丁剧院演员们的萨兹(sats)②,即导向一个动作的冲动。巴尔巴说:

> 我熟悉我的演员们的萨兹,那是一种普遍存在于个人技巧中的特点。这种熟悉帮助我越过浓艳的妆彩和诱人的风格化,看到了弯曲的膝部。这就是我如何领悟戏剧人类学的最初的原理之一——平衡的变化——的过程。③

1978年以后,奥丁剧院的所有演员都离开霍尔斯特布罗,到世界各地学习表演技巧,以粉碎自身的行为定势,去了巴厘、印度、巴西、海地和斯图鲁尔等地。去斯图鲁尔的学会了探戈、维也纳华尔兹、狐步舞和快步舞;去巴厘的研究了 baris 和 legone 舞;在印度的学了卡塔卡利舞;而造访巴西的,学会了 capoera 和 candomble 舞。但在巴尔巴看来,他们还只是学会了风格,那是别人技巧的成果;巴尔巴意识到应该探索"特定传统的技术性外表和风格化结果后面的事物"。各种文化、各种风格的戏剧和舞蹈的特定装束,特定的舞台举止,对身体的独特运用和特定的技巧,巴尔巴认为尽管有这些表现性的差异,但运用的是相同的原理。这种从日常身体技巧到超日常身体技巧,从个人技巧到程式化,引导巴尔巴去研究舞台传统,确证那些重复出

① [挪威]尤金尼奥·巴尔巴《戏剧人类学的诞生》,周丽华译,周宪校,《戏剧艺术》1998年第5期,第8页。
② 萨兹(sats)是挪威语。巴尔巴用这个术语描述演员的身体和注意力专注于动作之前的那个"瞬间"状态。
③ [挪威]尤金尼奥·巴尔巴《戏剧人类学的诞生》,周丽华译,周宪校,《戏剧艺术》1998年第5期,第9页。

现的跨文化层面的原理,分析和归纳出是人类生理层面上的因素——体重、平衡、脊柱和眼睛的使用——产生生理上的、前表现上的张力。这些张力激发一种非日常的活力特性,使得身体具有戏剧性的"果断"、"有生气"、"可信",令表演者的"在场"或舞台生命在任何语言信息传递之前就吸引观众的注意力。

1979年,巴尔巴创立了国际戏剧人类学学校(ISTA)。教师们来自巴厘、中国、日本和印度。工作与研究是为了确认存在戏剧人类学的普遍原理,它们在前表现水平上决定了使隐而不显的舞台意图为人所感悟的舞台在场,即"活生生的身体"。演员在舞台上从日常举止转换到"超日常身体技巧"。巴尔巴说:

> 我认识到它们形式中的人为性是使一种新的潜能爆发的前提条件。爆发源自于一种努力与抗拒之间的碰撞。在国际戏剧人类学学校的波恩那一期中,我在亚洲表演者当中发现了我在奥丁剧院演员身上看到过的同样起作用的原理。[①]

那么,何谓"超日常身体技巧"呢?牟斯(Marcel Mauss)曾有一篇文章谈论"身体技巧"(1936),他说:"在任何一个社会里,人们通过传统,学会怎样使用他们身体的方式。"牟斯举了各种各样人类活动的例子来说明他的问题,但没有提到戏剧和艺术,更没有把它们与日常状态进行比较。巴尔巴从牟斯那里借用了这个概念,一种被文化的条件所决定的身体,但他引入了在日常生活状况和表演状况中相反的观点:"我们运用我们的身体在'表演'的状况中不同于日常状态中。在日常情境中,我们的身体技艺由我们的文化、社会地位和职业所决定。但在'表演'状况中具有完全不同的身体技巧。"于是,巴尔巴不同于牟斯,确定"在戏剧中特别的,不寻常的身体运用"。通过这种"超日常身体技巧"的发现和研究,巴尔巴为戏剧寻找了一种新的普遍的语言,即"前表现性"。而"超日常身体技巧"和"前表现性"就成为了巴尔巴戏剧人类学理论中最基本的概念。

① [挪威]尤金尼奥·巴尔巴《戏剧人类学的诞生》,周丽华译,周宪校,《戏剧艺术》1998年第5期,第10页。

戏剧人类学研究"前表现性"的舞台行为，巴尔巴认为不同的剧种、风格、角色以及个人和群体传统都建立在"前表现性"的舞台行为之上。前表现基础构成了戏剧组织的基本层面。表演者个体三个不同的方面对应于三个特定的组织层面：一是表演者的气质，他或她的敏感性，艺术理解力，社会面具，那些使得表演者独一无二的、不可复制的特点；二是戏剧传统与历史文化背景的独特之处，正是通过这个背景，表演者的独特气质才得以展现出来；三是身体-内心的运用，这一运用依照的是跨文化的普遍原理基础上的非日常技巧，这些普遍原理被戏剧人类学定义为前表现领域。第一个方面是个人的，第二个方面对于同属一个表演种类的人们来说是共有的，第三个方面关注所有时代、所有文化中的所有表演者。前两个方面决定了从表现性向表演的过渡，第三个方面则属于"前表现性"，是舞台生命和表演的生物学层面，在这个层面不仅表演者的舞台在场得以确立，而且表演的生命本质天下大同。在此，跨文化成了巴尔巴戏剧人类学最重要的质素；东西方戏剧，特别是遥远的作为异质文化的东方戏剧，给了他超越自己的文化与知识局限、重构戏剧的灵感。巴尔巴说过，某些亚洲的戏剧形式和艺术家深深打动了他，"通过它们，我重新找到了文化信仰。我重新发现了感官的统一，智力的统一和精神的统一，发现了朝向某种既内在又外在于自身的事物的张力。我又找到了对立面相融的'真理的片刻'，我又遇到了我的原点。"[1]巴尔巴的戏剧理论和实践目的就在于寻找戏剧人类学本质。

戏剧人类学的跨文化特征，绝不是把东西方表演者的技巧综合、类加或归类，而是追求更基本的因素：技巧的技巧，即超日常的身体技巧。戏剧人类学与一般人类学研究不同，它"并不致力于把文化人类学的范例套用到表演与舞蹈上，也不是关于历来被人类学家们研究的那些文化中的表演现象的研究"[2]，戏剧人类学也不应与表演人类学混为一谈。戏剧人类学中的"戏剧"关注点指向表演的经验领域；戏剧人类学中的"人类学"，指向一个新的

[1] ［挪威］尤金尼奥·巴尔巴《戏剧人类学的诞生》，周丽华译，周宪校，《戏剧艺术》1998 年第 5 期，第 10 页。
[2] ［挪威］尤金尼奥·巴尔巴《戏剧人类学的诞生》，周丽华译，周宪校，《戏剧艺术》1998 年第 5 期，第 11 页。

研究领域,即对于人类在有组织的表演情境下的"前表现"行为的研究,追寻表演的普遍原理。这些"前表现性"原理优先于人物性格、戏剧情景和故事情节,是巴尔巴普世戏剧理想在美学层面上的反映。

(2) 跨文化的普遍原理。

谢克纳在为1995年出版的伊安·瓦特森《迈向第三戏剧:巴尔巴和奥丁剧院》一书所作的序言《东西方和巴尔巴的戏剧人类学》中指出:巴尔巴的戏剧人类学是融合东西方戏剧的一种尝试,意在探索超越东西方戏剧传统表演的"普遍原理"。巴尔巴在奥丁剧院对演员所进行的训练和指导,在欧洲、拉美、非洲和亚洲戏剧中发现的"表演交换",在国际戏剧人类学学校(ISTA)的研究活动,以及他丰富的著述,这些对"表演本性"所作严肃、广泛和系统的探索,反映在他的《戏剧人类学词典》(1991年,和尼古拉·萨瓦雷斯合编)中。谢克纳认为这本书可以与印度婆罗多的《舞论》、日本世阿弥的《花传书》、斯坦尼斯拉夫斯基的《演员的自我修养》等参照来读。这些为东西方戏剧界所耳熟能详的著作,都是对戏剧表演完美动作的原则的追寻,但巴尔巴的《戏剧人类学词典》更是追寻一些跨文化的普遍原则。谢克纳引用巴尔巴的话说:

> 不同国度和时期的不同表演者,尽管有其传统的独特风格形式,但总是会有一些共同的原则。戏剧人类学的首要任务是追踪这些反复出现的原则,(它们)不过是一些非常有用的"良方"而已。①

国际戏剧人类学学校的训练强调的概念是"前表现性"、"活力"、"张力"(dilation)和"对立"等,特别是通过身体的张力和对立的训练,以及某种方式的运动、发声和表情的训练,把演员引向其"非日常"的身体,引向其特殊的非同寻常的表演着的身体:

> 对所有演员来说,只存在一个共同的结构基础水平,戏剧人类学把这种水平界定为"前表现性的"……它涉及如何展现出一个演员在舞台上充满活力,亦即涉及演员如何成为一种在场(presence)的形象,进而

① 尤金尼奥·巴尔巴《演员的秘诀》,路特莱奇出版公司,1991年,第8页。

直接吸引观众的注意力。①

舞台活力和在场吸引力的源泉,在于不但对演员而且对观众都构成一种"前表现性"。这种"前表现性":

> 就是各种表演技巧的根源。(戏剧人类学主张,)存在着一种独立于传统文化之外的跨文化的"生理学"。实际上,前表现性正是为了获得这样的在场而充分利用了各种原则。……这些原则的结果在一些系统化的戏剧类型中显得更为明确,因为在这样的戏剧类型中,促使身体造型的技巧独立于结果/意义之外而被系统化了。②

具体而言,使得戏剧演员杰瑞米·阿龙"令人感兴趣"的东西,和印度女舞蹈家帕里格吉吸引观众的是同一种东西,亦即运用身体、在空间中运动、表情、说话,以及形成某种游离于并先于任何"性格化"的联系方法。巴尔巴首先注意到东方演员表演的秘诀:"传统的东方演员则有一个完整的、经得起考验的'专门方略',亦即使表演风格体系化的艺术规则,而这种风格与特定戏剧类型的演员必须遵守的一切东西是密切相关的。"③但巴尔巴所感兴趣的不是演员本身,而是演员训练和表演的实践和原则。巴尔巴说:"假如我们真的想在戏剧的物质层面上理解辩证法的本质,那我们就要研究东方的表演者。而对立的原则是他们建构和发展自己所有动作的基础。"④这样的对立原则只存在于前表演水平上。巴尔巴发现:

> 在东西方之间的汇合中,诱惑、摹仿和交流是交互的。我们在西方常常很羡慕东方人的戏剧知识,它使得一个演员活生生的艺术创作代代相传。东方人也羡慕我们戏剧那种直面新主题的戏剧能力,它紧跟时代的方式,以及允许对传统文本作个人解释的灵活性,这往往具有某种形式上和意识形态上的征服力。⑤

① 尤金尼奥·巴尔巴《演员的秘诀》,路特莱奇出版公司,1991年,第8页。
② 尤金尼奥·巴尔巴《演员的秘诀》,路特莱奇出版公司,1991年,第8页。
③ 尤金尼奥·巴尔巴《演员的秘诀》,路特莱奇出版公司,1991年,第8页。
④ 尤金尼奥·巴尔巴《演员的秘诀》,路特莱奇出版公司,1991年,第8页。
⑤ 尤金尼奥·巴尔巴《巴尔巴答查瑞里》,《图兰戏剧评论》第32卷第3期,第127—128页。

其实,巴尔巴并不认为存在一种普遍的戏剧行为,也不认为历史的流传已经把亚洲和欧洲的表演艺术融合起来(尽管他提出"欧亚戏剧"的理想)。正如谢克纳指出:巴尔巴的理论实际上是认为,不同文化中有成就的演员已各自独立发现了这种"活力"的"秘密"——即演员虚拟的"在场"——这么做也就要求一种前表现行为相似的原理。追寻这些相似原理,巴尔巴采用理论和实践并行,有时交汇在一起的路线。为此,国际戏剧人类学学校编织了一个来自亚洲、欧洲和美洲戏剧家的网络,这些艺术家云集国际戏剧人类学学校的旗帜下,通力合作,考察"前表现性"、"超日常身体技巧",以及东西方表演的各种联系。巴尔巴称之为"漂移的岛屿"①。经过广泛交流和辩论,巴尔巴更明确了戏剧"在跨文化方面是如何运作的":

> 国际戏剧人类学学校的创建基于我们心中的这样的一种假设:它是建立在一种戏剧的欧亚想象力基础之上。……我关注的是这样一种东西:我和来自不同传统的一些专家通力合作,探讨戏剧行为的某些共同原理。②

这里所说的戏剧行为的共同原理,即指本书第二部分中"表演的科学化"所详述的"平衡原理"、"对立原理"、"一致的不一致性原理"和"等量替换原理",这里不再赘述。对此也有人质疑,如一位深谙印度戏剧经验的表演学者和导演菲利普·查瑞里(Phillip Zarrilli),在参加了1986年在霍尔斯特伯罗的国际戏剧人类学学校关于"女性角色"的研讨会后,写道:

> 巴尔巴关于"东方"演员的观点,是一个缺乏社会文化和历史语境的混合概念。强调一个特定的表演者指向某种形体化的特定动作的运动是毫无意义的。巴尔巴即使在一些传统中获得了自己的灵感,他也不承认存在着许多表演者,他们无法达到巴尔巴所青睐的那种高水平的"出场"(presencing)。的确,我们无法说清巴尔巴所说的"在场"(presence)是什么。……巴尔巴把戏剧人类学界定为对"表演情境中生

① 尤金尼奥·巴尔巴《超越漂移的岛屿》,PAJ 出版社,1986 年,第 10—11 页。
② 尤金尼奥·巴尔巴《巴尔巴答查瑞里》,《图兰戏剧评论》第 32 卷第 3 期,第 13—14 页。

物学和社会文化水平上人的行为研究"①。他在欧洲召集了一个包括社会科学家和生物学家交叉学科研究小组。但是,他尚未在其著述和实验工作中把对戏剧人类学的定义,同现存的学术性的人类学科一致起来。巴尔巴的声音仍是单一的、重要的、宽泛的甚至是武断的。②

无论如何,我们看到巴尔巴正如他的老师格洛托夫斯基那样深入到"表演的本质",同时他不断地把自己的戏剧带入公众之中,特别是通过"漂移的岛屿"之间的联系,在全世界范围内建立了第三戏剧或称欧亚戏剧的网络。他对表演过程的考察、质询和探索,触及东方与西方,只有在跨文化与全球化语境中,才能全面深入地理解巴尔巴的戏剧理想。巴尔巴独特的戏剧理论与实践,使他成为迄今为止戏剧人类学最重要的代表。

全球化是大同理想或巴别塔理想的表述。从彼得·布鲁克到格洛托夫斯基,再到巴尔巴的跨文化戏剧,本质上都是追寻一种戏剧的大同理想或巴别塔理想。其中,戏剧人类学和人类表演学是最重要的发展方向,标志着从亚里士多德传统的摹拟主义走向跨文化主义。

彼得·布鲁克的理想戏剧是全面与完整的,不仅表现民族、文化和地区等所决定的现实表层,而且直接进入人类普遍的深层体验。彼得·布鲁克渴望削减语言与文化传统的障碍,追寻一种更普遍、更本质意义的戏剧。首先是寻找一种普世的戏剧语言"奥尔加斯特",而后提出"空的空间"的概念,通过"国际戏剧研究中心"的实践进行跨文化的戏剧实验,致力于创造全人类都可以欣赏的戏剧形象和符号。如果说彼得·布鲁克所开拓的道路具有先驱者的意味,那么,格洛托夫斯基和巴尔巴真正抓住了跨文化戏剧深层次的精髓。格洛托夫斯基要找到"古老的身体",也即回到"二分之前的人",从而使文化的制约将不再是必然。因为"日常的身体"也许已经叫文化和语言反复定义、书写了,但是"古老的动物体"却依然沉睡在文化的理性之光照耀不到的洞穴之内,具有无穷的潜能。从"质朴剧场"到"艺乘",格洛托夫斯基的思想和方法包含了许多跨文化的理论源头。其中,"溯源剧场"的重点在

① 尤金尼奥·巴尔巴《超越漂移的岛屿》,PAJ出版社,1986年,第101—103页。
② 查瑞里《"隐而不现"而非看不见是为谁?》,《图兰戏剧评论》第32卷第1期,第95—106页。

于运用各种时空、文化中的"溯源技术",以找出这些技术出现之前的那个源头。简言之,溯源剧场就是利用剧场来追溯出人类身体文化之共同的源头,"艺乘"则是一个东西方文化的结合体,凝聚着东西方哲学和文化传统,典型的跨文化特色。尤金尼奥·巴尔巴在格洛托夫斯基和彼得·布鲁克的基础上,建构出较为系统的戏剧人类学理论,核心是寻求跨文化的身体语言。巴尔巴创立国际戏剧人类学学校,超越语词中心,透过对东西方剧场演员的身体进行比较研究,发现身体的"前表现"层面是跨文化戏剧的交流层面,其中包含着属于全人类的表演的普遍原理。巴尔巴提出并建立"第三戏剧",即欧亚戏剧,开创全球化的戏剧网络,进行跨文化的戏剧交流。这正是戏剧人类学追求跨文化戏剧的共同理想。当代戏剧人类学是跨文化戏剧的重要发展方向,有特纳、巴尔巴、谢克纳等三个发展方向。谢克纳的理论贡献主要是"环境戏剧"和"人类表演学"的理论与实践,可谓跨文化戏剧探索的集大成。

从古希腊时期柏拉图、亚里士多德所奠定的摹仿论,到狄德罗、斯坦尼斯拉夫斯基发展到成熟与高潮,20世纪的现代主义,经过布莱希特、阿尔托等人的发现东方,到了20世纪下半叶,彼得·布鲁克、格洛托夫斯基、尤金尼奥·巴尔巴、理查·谢克纳等纷纷走向了跨文化主义。虽然他们具体的途径和方法不同,却都怀着普世主义思想,终极目标是在全球化语境中建立起跨文化的戏剧乌托邦。从摹仿主义到跨文化主义,可以描述探索剧场理论从前现代到现代、后现代的发展趋势。

结　语

　　20世纪世界剧场处在不断变革创新之中,特别是全球化语境下,东西方戏剧的相遇与交汇,非常具有探索性和理论价值。本书重点选择斯坦尼斯拉夫斯基、梅耶荷德、科伯、阿尔托、布莱希特、格洛托夫斯基、彼得·布鲁克和尤金尼奥·巴尔巴等戏剧大师的探索剧场理论,进行深入细致的研究。选择的理由首先在于无论走什么路径,他们确实作出了实验性、突破性的贡献;其次,具有相对完整的理论探索和思考,特别是新世纪还应该继续关注的戏剧实践和论述,文献则包括论著、演讲、宣言、对话、访谈、传记、书信、文件等。在此基础上进行理论梳理和问题分析,试图对每一位戏剧大师的剧场理论都能做到较准确的理解和把握,从而使问题研究具有厚实的基础,理论阐发具有深刻的启发和借鉴意义。同时,特别注重对20世纪探索剧场理论进行系统研究和整体性思考,发现并阐明各种戏剧革新、戏剧流派之间或继承或反叛的关系,以至如何形成新的戏剧传统,正所谓"真正的传统精神就是反传统"(T.S.艾略特《传统与个人才具》)。历经细致研究与理论概括,本书找到了20世纪探索剧场四条主要的发展线索及其观念转型:一、从幻觉剧场到反幻觉剧场;二、从剧本中心到表演中心;三、从艺术表演到文化仪式;四、全球化语境下的跨文化戏剧。本书以此为框架,厘清了一个世纪里剧场理论大致的发展脉络,其中贯穿的重点在于表演中心的确立,以及从摹仿主义走向跨文化主义。由此,本书对20世纪表导演理论与实践的关注和研究,可谓作出了自己的专业努力与拓展。

　　本书主要关注的是20世纪探索剧场对传统戏剧进行变革的理论,即每一位戏剧大师最富有独创性的理论贡献。作为一种变革视角研究,主要不

在于全面地复述和展示理论体系和方法本身,而在于分析和讨论他们在前人的基础上提出了什么问题,解决了什么问题,乃至放在20世纪的理论视野中,甚至西方戏剧传统中,他们的探索和实验改变了什么和创造了什么。这一切也就决定了他们在戏剧史上的真正位置和声望。正是在这个意义上,本书认为斯坦尼斯拉夫斯基体系不仅是现实主义剧场理论的高潮和终结,而且是现代主义剧场理论的伟大起点。阿尔托是个关节性人物,世界的戏剧在他之前与在他之后是不一样的。20世纪戏剧的主要变革:反幻觉剧场,反剧本中心,从表演到仪式,以及从摹仿到跨文化戏剧,阿尔托无一不是最彻底的反叛者与创新者,他的戏剧理论虽然不太多,戏剧实践则更少,但他提出的问题最多,他的预言也最能够撼动西方戏剧传统的基础。作为先知和预言家,阿尔托是20世纪最重要的戏剧思想家。格洛托夫斯基创造了斯坦尼斯拉夫斯基之后戏剧理论的又一高峰,他的"质朴戏剧"追寻纯戏剧的观念,把戏剧表演的发展推向了极致,直至走出剧场,对现代人的身体与精神进行了普遍深刻的探索。其他各位戏剧大家,如梅耶荷德、科伯、布莱希特、彼得·布鲁克和尤金尼奥·巴尔巴都各自作出独特的、不可磨灭而令人肃然起敬的历史贡献。尤其是巴尔巴的著述和实验颇为丰富,不仅在理论上努力使表演科学化,而且在实践上努力使戏剧仪式化和跨文化,成为20世纪下半叶戏剧人类学最重要的代表。

事实上,20世纪卓有成就的探索剧场理论家何止本书所涉及的这几位,他们只是其中的一些较有代表性,而任何人谈及20世纪剧场变革无法绕开的人物。另一方面,应该注意的是,本书所关注的主要是20世纪现代、后现代主义戏剧、富有社会理想和乌托邦想象的探索剧场一脉。毫无疑问,这是一个前赴后继的探索与创新运动,但也只是世界戏剧的一个部分,甚至可能是一个小众的部分,大量主流和商业剧场仍然因袭着传统。但是,这代表少数的探索剧场对于戏剧的变革意义却是极为重大的,它重新思考了何为戏剧,也就是何为人的问题;而"现代戏剧"的建构,就是"现代人"的建构。因此,现代戏剧的演变和现代人文的探索,可谓密切相关之一体两面。

最后,无论就本书重点研究的探索剧场而言,还是放眼所及整个世界剧场更多的理论和实践,我们不能不赞叹戏剧作为最古老而又最年轻的艺术,

源远流长,根深叶茂,还有远为丰富的理论宝藏有待更进一步开掘与借鉴。因此,本书纵然长篇大论,滔滔不绝,以尽一己之力,但仍觉言犹未尽,甚至挂一漏万。

参 考 文 献

一、中文著作

1. 《"演员的矛盾"讨论集》,上海文艺出版社,1963 年。
2. A.格拉特柯夫辑录《梅耶荷德谈话录》,童道明译编,中国戏剧出版社,1986 年。
3. Carl A. Hammerschlag《失窃的灵魂——仪式与心理治疗》,汪芸译,远流出版事业股份有限公司,1994 年。
4. [英]J.L.斯泰恩《现代戏剧理论与实践》,刘国彬等译,中国戏剧出版社,2002 年。
5. [美]阿瑟·丹托《艺术的终结》,欧阳英译,江苏人民出版社,2005 年。
6. [法]安托南·阿尔托《残酷戏剧:戏剧及其重影》,桂裕芳译,中国戏剧出版社,1993 年。
7. [德]贝托特·布莱希特《布莱希特论戏剧》,丁扬忠等译,中国戏剧出版社,1990 年。
8. [德]贝托特·布莱希特《小工具篇》,张黎译,《布莱希特戏剧论文集》,柏林与法兰克福苏尔卡普出版社,1948 年;中译本,中国戏剧出版社,1963 年。
9. [英]彼得·布鲁克《敞开的门》,中信出版社,2016 年。
10. [英]彼得·布鲁克《时间之线:彼得·布鲁克回忆录》,中信出版社,2016 年。
11. [英]彼得·布鲁克《空的空间》,中国戏剧出版社,1988 年。
12. 表演艺术论编辑组编《表演艺术论》,华东师范大学出版社,1981 年。

13. 曹路生《国外后现代戏剧》,江苏美术出版社,2002年。
14. 陈世雄、周宁《20世纪西方戏剧思潮》,中国戏剧出版社,2000年。
15. 陈世雄《导演者:从梅宁根到巴尔巴》,厦门大学出版社,2006年。
16. 陈世雄《三角对话:斯坦尼、布莱希特与中国戏剧》,厦门大学出版社,2003年。
17. [法]狄德罗《狄德罗美学论文选》,《外国文学理论丛书》,人民文学出版社,1984年。
18. [法]狄德罗《谈演员的矛盾》,上海文艺出版社编《戏剧美学论集》,上海文艺出版社,1983年。
19. [美]弗雷德里克·詹姆逊《布莱希特与方法》,陈永国译,中国社会科学出版社,1998年。
20. [德]歌德《论文学艺术》,安书祉等译,上海人民出版社,2005年。
21. [苏]格·克里斯蒂《斯坦尼斯拉夫斯基学派演员的培养》,李珍译,中国戏剧出版社,1985年。
22. 宫宝荣《法国戏剧百年(1880—1980)》,生活·读书·新知三联书店,2001年。
23. 顾春芳《戏剧学导论》,北京大学出版社,2013年
24. 郭于华主编《仪式与社会变迁》,社会科学文献出版社,2000年。
25. [德]汉斯-蒂斯·雷曼《后戏剧剧场》,李亦男译,北京大学出版社,2017年。
26. 何成洲《全球化与跨文化戏剧》,南京大学出版社,2012年。
27. 河竹登志夫《戏剧概论》,陈秋峰、杨国华译,中国戏剧出版社,1983年。
28. 胡导《戏剧表演学——论斯氏演剧学说在我国的实践与发展》,中国戏剧出版社,2002年。
29. 胡志毅《神话与仪式:戏剧的原型阐释》,学林出版社,2000年。
30. [苏]华·托波尔科夫《演员的技术》,张守慎译,中国戏剧出版社,1957年。
31. [德]莱辛《汉堡剧评》,张黎译,上海译文出版社,1981年。
32. 蓝剑虹《回到斯坦尼斯拉夫斯基——人作为一种技艺》,唐山出版社,2002年。
33. 蓝剑虹《现代戏剧的追寻:新演员或是新观众?》,唐山出版社,1999年。

34. ［美］理查·谢克纳《人类表演学系列》（谢克纳专辑），孙惠柱主编，文化艺术出版社，2010年。
35. ［美］理查·谢克纳《环境戏剧》，曹路生译，中国戏剧出版社，2001年。
36. 梁燕丽《20世纪西方探索剧场理论研究》，生活·读书·新知三联书店，2009年。
37. ［法］列维·斯特劳斯《结构人类学》（1、2），张祖建译，中国人民大学出版社，2006年。
38. 林洪桐《表演艺术教程：演员学习手册》，北京广播学院出版社，2000年。
39. ［英］马丁·艾斯林《荒诞派戏剧》，华明译，河北教育出版社，2003年。
40. ［德］马丁·布伯《我与你》，陈维纲译，生活·读书·新知三联书店，1986年。
41. ［英］马加尔沙克《斯坦尼斯拉夫斯基传》，李士钊、田君美译，上海译文出版社，1984年。
42. 欧文《表演实务：表演初学者的创作舞台》，郭玉珍译，亚太图书出版社，2000年。
43. ［法］帕特里斯·帕维斯《戏剧艺术辞典》，傅秋敏、宫宝荣译，上海书店出版社，2014年。
44. 彭万荣《表演诗学》，中国社会科学出版社，2003年。
45. ［苏］斯坦尼斯拉夫斯基《斯坦尼斯拉夫斯基全集》，中国电影出版社，1985年。

 第一卷《我的艺术生涯》，史敏徒译，郑雪来校。

 第二卷《演员自我修养》（第一部"体验创作过程中的自我修养"），林陵、史敏徒译，郑雪来校。

 第三卷《演员自我修养》（第二部"体现创作过程中的自我修养"），郑雪来译。

 第四卷《演员创造角色》，郑雪来译。

 第六卷《论文、讲演、答复、札记、回忆录》，郑雪来译，中国电影出版社，1986年。

46. 斯坦尼斯拉夫斯基《斯坦尼斯拉夫斯基演讲谈话书信集》，郑雪来译，中

国电影出版社,1981年。

47. [苏]苏丽娜《斯坦尼斯拉夫斯基与布莱希特》,中平译,北京大学出版社,1986年。

48. [苏]托波尔科夫《斯坦尼斯拉夫斯基在排演中》,中国电影出版社,1957年。

49. 王开林《表演与旁观》,大象出版社,2002年。

50. 王婉容《布鲁克》,生智文化事业有限公司,2000年。

51. [英]威尔逊《表演艺术心理学》,李学通译,上海文艺出版社,1989年。

52. [美]维克多·特纳《仪式过程——结构与反结构》,黄剑波、柳博赟译,中国人民大学出版社,2006年。

53. [法]翁托南·阿铎《戏剧及其复象》,刘俐译注,浙江大学出版社,2010年。

54. [德]乌·贝克、哈贝马斯《全球化与政治》,王学东、柴方国等译,中央编译出版社,2000年。

55. 吴光耀《西方演剧史论稿》(上,下),中国戏剧出版社,2002年。

56. [英]休·莫里森《表演技巧》,胡博译,中国戏剧出版社,2003年。

57. [古希腊]亚里士多德《诗学》,罗念生译,人民文学出版社,2002年。

58. 杨雪冬《全球化:西方理论前沿》,社会科学文献出版社,2002年。

59. 姚一苇《戏剧原理》,书林出版有限公司,1991年。

60. [波兰]耶日·格洛托夫斯基《表演者》,曹路生译,《戏剧艺术》2002年第2期。

61. [波兰]耶日·格洛托夫斯基《迈向质朴的戏剧》,[意]尤金尼奥·巴尔巴编,魏时译,刘安义校,中国戏剧出版社,1984年。

62. [美]依特金《表演学:准备,排练,演出》,潘桦译,华夏出版社,1999年。

63. [意]尤金尼奥·巴尔巴《纸船——戏剧人类学指南》,连幼平译,上海交通大学出版社,2018年。

64. [法]于贝斯菲尔德《戏剧符号学》,宫宝荣译,中国戏剧出版社,2004年。

65. 余匡复《布莱希特》,四川人民出版社,2002年。

66. 余秋雨《戏剧理论史稿》,上海文艺出版社,1983年。

67. [美]詹姆斯·米勒《福柯的生死爱欲》,上海人民出版社,2003年。
68. 郑雪来《斯坦尼斯拉夫斯基体系论集》,中国戏剧出版社,1984年。
69. 郑雪来选编《斯坦尼斯拉夫斯基导演与表演》,中国戏剧出版社,2005年。
70. 钟明德《神圣的艺术——格洛托夫斯基的创作方法研究》,扬智文化,2001年。
71. 周宁《想象与权力》,厦门大学出版社,2003年。
72. 周宁《比较戏剧学》,上海社会科学院出版社,1993年。
73. 周宁主编《西方戏剧理论史》(上、下)》,厦门大学出版社,2008年。

二、中文论文

1. 周宁《西方当代社会科学理论对戏剧学的影响》,《戏剧艺术》2004年第4期。
2. 阿利亚娜·穆努什金《戏剧是东方的》,朱凝译,《戏剧》2003年第2期。
3. 安东尼·格雷厄姆·怀特《传统戏剧的特征》,倪似丹译,《戏剧》1991年第4期。
4. 彼得·布鲁克《格洛托夫斯基,作为媒介的艺术》,舒畅译,《戏剧艺术》2002年第2期。
5. 彼得·布鲁克《戏剧是重新拼凑的世界地图》,张大川译,《戏剧》2003年第2期。
6. 《表演的刀锋——托马斯·理查兹访谈录》(节选),采访者:丽莎·袄尔夫德,受访者:托马斯·理查兹,吴靖青译,《戏剧艺术》2002年第2期。
7. 陈世雄《独行者的足迹——阿尔托与现代主义》,《戏剧艺术》2005年第5期。
8. 陈世雄《斯坦尼斯拉夫斯基体系的历史渊源》,《戏剧艺术》2002年第3期。
9. 陈瘦竹《评"熵与悲剧'衰亡'论"》,《戏剧》1988年秋季号。
10. 陈幼韩《表演艺术的同工异曲——论戏曲表演体验创作的写意化》,《戏剧》1993年第1期。

11. [法]德里达《残酷戏剧与再现的封闭》,黄应全译,《批判》1966年7月。
12. 谷亦安《阿尔托式戏剧的演出形式及风格特征》,《戏剧艺术》1989年第1期。
13. 华明《反艺术——评"演艺"及其代表者纳托尔》,《戏剧》1988年冬季号。
14. 加里·格洛斯科《理论的戏剧:复仇的客体和狡猾的道具》,道格拉斯·凯尔纳编《波德里亚:批判性的读本》,江苏人民出版社,2005年。
15. 姜若瑜《方法论"对于演员的培养》,《戏剧》2000年第1期。
16. [美]杰里·V·皮克林《表演简史》,吴光耀译,《戏剧艺术》1986年第2期。
17. [法]克洛德·雷奇《论演员与表演》,艾非节译自克洛德·雷奇《失落的空间》,《戏剧艺术》2003年第5期。
18. 李丽《尤金尼奥·巴尔巴戏剧人类学研究》,武汉大学博士论文,2012年。
19. 李时学《改变世界的戏剧》,厦门大学博士论文(导师:周宁),2006年。
20. 李醒《斯坦尼斯拉夫斯基体系在美国》,《戏剧》1988年夏季号。
21. 理查德·何隆贝《戏剧与真实性》,译自《戏剧、元戏剧和感知觉》,1986年。
22. [美]理查德·谢克纳《东西方与巴尔巴的戏剧人类学》,周宪译,《戏剧艺术》1998年第5期。
23. 梁燕丽《全球化语境下的跨文化戏剧》,《戏剧》2008年第3期。
24. 列维·斯特劳斯《神话的结构研究》,卢晓辉译,叶舒宪编选《结构主义神话学》,陕西师范大学出版社,1988年。
25. 刘立滨《演员表演创造心理探索:创作感觉》,《戏剧》2003年第3、4期。
26. 刘彦君《20世纪戏剧变革的东方灵感》,《戏剧》2003年第1期。
27. [英]马丁·艾斯林《欧洲现当代戏剧的理论与实践》,沈林译,《戏剧》1994年第2期。
28. [美]马格特·贝索尔德《原始戏剧》,周华斌译,《戏剧》1992年第2期。
29. [美]米古尔·科瓦鲁比亚斯《巴厘戏剧》,韩纪扬译,《戏剧艺术》2001年第2期。

30. 米哈依尔·契可夫《论斯坦尼斯拉夫斯基体系》,童道明译,《戏剧》1988年冬季号。
31. 任生名《希腊悲剧:影响与变形》,《戏剧》1988年夏季号。
32. 沈亮《德里达与戏剧——以戏剧的视角研究现实生活的哲学基础》,《戏剧艺术》2005年第5期。
33. 沈林《刺目的盲点:再议"跨文化戏剧"》,《戏剧艺术》2012年第5期。
34. 唐爱梅《天性的发现与诱导》,《戏剧》1988年冬季号。
35. 王静《深层心理的直观——论表现主义戏剧》,《戏剧》1988年冬季号。
36. 王昆《表演理论史迹缕析》,《戏剧艺术》1986年第2期。
37. 王胜华《扮演:戏剧存在的本质——对戏剧本质思考的一种发言》,《戏剧》1996年第1期。
38. 杨慧仪、卢伟力编《我的名字不是布莱希特》,国际演艺评论家协会(香港分会),1999年。
39. [波兰]耶日·格洛托夫斯基《戏剧是环球旅行》,项龙译,《戏剧》2003年第2期。
40. [苏]季米特里叶夫《小剧院的艺术是什么样的?》,张苏琴译,《戏剧》1988年春季号。
41. [意]尤金尼奥·巴尔巴《戏剧人类学的常见原理》,周丽华译,《戏剧艺术》1999年第5期。
42. [意]尤金尼奥·巴尔巴《戏剧人类学的诞生》,周丽华译,周宪校,《戏剧艺术》1998年第5期。
43. 张东钢《纪录、纪实、现实主义》,《戏剧》2002年第2期。
44. 赵志勇《东方的诱惑?——评彼得·布鲁克的〈摩诃婆罗多〉》,《戏剧》2003年第2期。
45. 钟明德《接着格洛托夫斯基说下去——格氏的"艺乘"及其在我们文化中的可能发展》,《戏剧艺术》2002年第2期。
46. 周宁《史诗剧场与残酷戏剧:现代剧场政体的意识形态批判》,《戏剧》2003年第1期。

三、英文目录

1. Albert Hunt and Geoffrey Reeves, *Peter Book*, Cambridge University Press, 1995.
2. Andre Helbo, *Approaching Theatre*, Indiana University Press, 1991.
3. Appia, *Staging Wagnerian Drama*, trans. P. Loeffler (Basel: Birkhauser Verlag).
4. A. Appia, *The Work of Living Art & Man Is the Measure of All Things*, trans. H. Albright and B. Hewitt, Coral Gables, Florida: University of Miami Press, 1960.
5. Appia, *Music and the Art of Theatre*, trans. R. Corrigan and M. Dirks, Coral Gales, Florida: University of Miami Press, 1962.
6. A. Artaud, *Collected Works*, trans. V. Corti, London: Calder & Boyars, 1974.
7. Antonin Artaud, *The Theatre and Its Double*, trans. by Mary Caroline Richards, New York, 1958.
8. E. Barba, *Land of Ashes and Diamonds*, Aberystwyth: Black Mountain Press, 1999.
9. E. Barba, *The Floating Islands*, ed. F. Taviani. Holstebro: Thomsens Bogtrykerri, 1979.
10. E. Barba, "The Kathakali Theatre," *Drama Review* 11, 4, 1967.
11. E. Braun, *Meyerhold on Theatre*, London: Methuen, 1969.
12. Cole, T. and Chinoy, H., *Actors on Acting*, New York: Crown, 1970.
13. Colin Counsell, *Signs of Performance*, London and New York: Routledge, 1996.
14. Colin Turnbull, *The Mountain People*, New York: Simon and Schuster, and London: Jonathan Cape, 1990.
15. Compiled by Toby Cole, *Acting, Stanislavski Method*, Crown

Publishers, Inc., New York. 1983.
16. E. C. Craig, *The Theatre Advancing*, New York: Blom, 1979.
17. David Richard Jones, *Great Directors at Work, Stanislavski, Brecht, Kazan, Brook*, University of California Press Berkeley and Los Angeles, London, 1986.
18. E. Decroux, *Words on Mime*, trans. M. Piper, Mime Journal, 13, 1985.
19. Edited by Lisa Wolford & Richard Schechner, *The Grotowski Sourcebook*, First Published by Routledge 11 New Fetter Lane, London EC4P 4EE, 1997.
20. Edited by Patrick Campbell, *Analyzing Performance a Critical Reader*, Manchster and New York: Manchester University Press, 1996.
21. Edwin Wilson & Alvin Goldfarb, *Theater, the Lively Art*, Printed in the United States of America, 1996.
22. Engenio Barba, "The Dilated Body," *New Theatre Quarterly*, 4, 1985.
23. Engenio Barba, "The Way of Refusal: The Theatre's Body in Life," *New Theatre Quarterly* 4 (16), 1988.
24. Eugenio Barba and Nicola, Savarese, *The Secret Art of the Performer: A Dictionary of theatre Anthropology*, London: Routledge, First Published in 1991, Reprinted 1993, 1995.
25. Eugenio Barba, *Beyond the Floating Islands*, New York: Performing Arts Journal Publications, 1986.
26. Eugenio Barba, "Eurasian Theatre," *Tulane Drama Review*, 32(3).
27. Eugenio Barba, *Land of Ashes and Diamonds, My Apprenticeship in Poland, Followed by 26 Letters From Jerzy Grotowski to Eugenio Barba*, Black Mountain Press, 1999.
28. Eugenio Barba, "Theatre Anthropology," *The Drama Review*, 1982, 26(2).

29. Eugenio Barba, "Interview with Gautam Dasgupta," *Performing Arts Journal* (January).
30. Eugenio Barba, "The Way of Refusal: the Theatre's Body in Life," *New Theatre Quarterly* 4(16).
31. Eugenio Barba, *The Secret Art of the Performer*, London and New York: Routledge, 1991.
32. Eugenio Barba, *The Paper Canoe: A Guide To Theatre Anthropology*, London: Routledge, 1995.
33. E. Fischer-Lichte, Kolesch, D., Warstat, M.: *Metzler Lexikon Theatertheorie*. Stuttgart/ Weimar, 2005.
34. E. Fischer-Lichte, *The Transformative Power of Performance: A New Aesthetics* (Paperback), London/New York, Routledge, 2008.
35. E. Fischer-Lichte, *Global Ibsen. Performing Multiple Modernities*. London/New York, 2010
36. Erika Fischer-Lichte, Jost T. and S. L. Jain eds, *The Politics of Interweaving Performance Cultures: Beyond Postcolonialism*, New York: Routlege, 2014
37. Erika Fischer-Lichte, *Theatre, Sacrifice, Ritual. Exploring Forms of Political Theatre*, London/New York, 2005.
38. Graham Ley, *From Mimesis to Interculturalism, Readings of Theatrical Theory before and after "Modernism"*, First Publish by University of Exeter Press, 1999.
39. E. G. Graig, *On the Art of the Theatre*, London: Heinemann, 1911.
40. Jerzy Grotowski, "From the Theatre Company to Art as Vehicle," in Thomas Richards's *At work with Grotowski on Physical Actions*, London: Routledge, 1995.
41. J. Grotowski, *Towards a Poor Theatre*, London: Methuen, 1969.
42. J. Heilpern, *Conference of the Birds: The Story of Peter Brook in Africa*, revised edition, London: Methuen, 1989.

43. Hoogenboom, Marijke, Karschnia, Alexander: *NA （AR） HET THEATER — after theatre*, Amsterdam, 2007.

44. Ian Watson and Colleagues: *Negotiating Cultures—Eugenio Barba And The Intercultural Debate*. Manchster and New York: Manchester University Press, 2002.

45. Ian Watson, *Towards a Third Theatre—Eugenio Barba and the Odin Teatret*, New York: Routledge, 1993.

46. Jane Miling and Graham Ley, *Modern Thearies of Performance*, Printed and Bound in Great Britain by Creative Print and Design (Wales), Ebbw Vale 2001.

47. D. French Knowles, *Theatre of the Inter—War Years*, London, Harrap, 1967.

48. Hans-Thies Lehmann, *Postdramatic Theatre. Translated and with an Introduction by Karen Jürs—Munby*, London and New York: Routledge, 2006.

49. Lisa Wolford, *Grotowski's Objective Drama Research*. University Press of Mississippi Jackson, 1996.

50. Patrice Pavis, *Languages of the Stage: Essays in the Semiology of Theatre*, PAJ Publications, 1982.

51. Maurice Kurtz, *Jacques Copeau, Biography of a Theater*, by the Board of Trustees, Southern Illinois University, all rights reserved printed in United States of America, 1999.

52. Naomi Greene, *Antonin Artaud: Poet without Words*, Simon and Schuster, New York, 1970.

53. Oscar G. Brockett with Robert J. Ball, *The Essential Theatre*, by Harcourt Brace Company, 2000.

54. Zbigniew Osinski; *Grotowski and His Laboratory*, trans. and abridged by Lilliann Valee and Robert Frindlay, New York, PAJ Publications, 1986.

55. Patrice Pavis, *Dictionary of the Theatre: Terms, Concepts, and Analysis*, University of Toronto Press, 1998.
56. Patrice Pavis, *The Intercultural Performance Reader*, (Ed.), Routledge, 1996.
57. Peter Brook, *The Empty Space*, First Published by McGibbon & Kee, 1968.
58. Peter Brook, *The Open Door*, by Theatre Communication Group, Inc, 355 Lexington Ave., New York, 1995.
59. Peter Brook, *The Shifting Point, Forty Years of Theatrical Exploration 1946-1987*, First Published in the United Kingdom by Methuen Drama, 1988.
60. Peter Brook, *Threads of Time*, International and Pan-American Copyright Conventions, 1999.
61. Richard Schechner, "Foreword—The Genesis of Theatre Anthropology," Eugenio, Barba, *The Paper Canoe—A Guide to Theatre Anthropology*, London: Routledge, 1995.
62. J. Rudlin, *Jacques Copeau*, Cambridge University Press, 1986.
63. J. Rudlin and N. Paul, *Copeau: Texts on Theatre*, London, Routledge, 1990.
64. Richard Schechner, *Between Theatre and Anthropology*, Philadelphia, University of Pennsylvania Press, 1985.
65. H. Segel, *Pinocchio's Progeny: Puppets, Marionettes, Automatons and Robots in Modernist and Avant—Garde Drama*, Baltimore, Johns Hopkins University Press, 1995.
66. A. G. Smith, *Orghast at Persepolis*, London: Methuen, 1972.
67. Stanislavski, *An Actor Prepares*, trans. E. Hapgood, London Methuen, 1980.
68. Stanislavski, *Building a Character*, trans. E. Hapgood, London, Methuen, 1968.

69. Stanislavski, *Creating A Role*, trans. E. Hapgood, London: Methuen, 1981.
70. "Theatre Anthropology," Andre Helbo, *Approaching Theatre*, Indiana University Press, 1991, p.75-91.
71. Tomas Richards, Travailler avec Grotowski sur les actions physiques, preface et essai de Jerzy Grotowski, Actes Sud, 1995.
72. Victor Turner, *The Anthropology of Performance*, New York: PAJ Publiccation, 1987.
73. R. Wagner, *Uber Schauspieler und Sanger*, trans. W. Ellis, Lincoln, Nebraska: University of Nebraska Press, 1995.

后　　记

我感谢世界范围内许多人们对 20 世纪探索剧场的关注与研究,其中特别应该提到 Jane Miling 与 Graham Ley 对现代表演理论的研究,Ian Watson 对巴尔巴及其奥丁剧院的追踪调查,Maurice Kurtz 复活了科伯及其老鸽巢的历史,Andre Helbo 对彼得·布鲁克戏剧的关注和研究,Andre Helbo 对戏剧人类学的研究,Graham Ley 对跨文化戏剧的关注,马丁·艾斯林对于荒诞派戏剧的阐释,J.L.斯泰恩关于现代戏剧的描述,理查·谢克纳亲身参与的理论和实践,等等,都给了我很多启发和帮助。中国的研究者特别应该感谢周宁先生对西方戏剧史的系统思考和研究,蓝剑虹先生对表演理论的广泛研究,钟明德先生对格洛托夫斯基的专门研究,吴光耀先生对西方演剧史的介绍与论述,曹路生先生对后现代戏剧思潮的译介与研究,王昆先生对表演理论史迹的缕析,孙惠柱先生对于人类表演学的引介与研究,宫宝荣先生对法国戏剧百年的描述与分析,沈林先生对西方现代戏剧的深切了解,等等,可以说,如果没有与这些东西方学者偶然或必然的心目相遇,读到他们很好的著作与思想,我就没有勇气和条件,对 20 世纪西方探索剧场理论作更为系统和深入的研究与探索。

正如每一种研究成果可能都分享了许多世界宝贵的文化遗产和同时代人的智慧与发现,我的研究也不例外。在全球化时代已经到来的今天,研究 20 世纪探索剧场理论使我有一种生活在地球村的感觉,通过阅读和研究,我仿佛跟随着这些属于全人类的戏剧大师们探索的脚步,一起思考戏剧的问题,思考人类的问题。这种不断拓展自我、开阔眼界的乐趣,真是难以言喻而又无与伦比! 所以,我似乎应该特别感谢我的这些研究对象:斯坦尼斯拉

夫斯基、梅耶荷德、科伯、阿尔托、布莱希特、格洛托夫斯基、彼得·布鲁克和尤金尼奥·巴尔巴，他们都是世界性的戏剧大师，他们丰富深刻的理论和永不停息的探索，开启了我的智慧，滋养了我的生命，值得我一次次去做心灵探访。

其实，我最想感谢的是复旦大学。这里岁月静好，精神自由，足以让我诗意栖居和潜心问学。这里群贤会聚，名家辈出，使我更有底气放眼世界，指点东西。这里阳光明媚，风清气正，给我提供了一个教书、著书的良好环境。特别幸运的是，我得到高人指点："踏踏实实做研究，解决几个学术问题，培养几个学生。"——从此，我的人生方向更加明确，脚步更加坚定和从容，用清澈的眼睛仰观俯察，寸心千里，逐渐获得大胸襟与大气象。"沧海自浅情自深，人生乐在相知心"，我深感自己读书做学问的生活有一种充盈的幸福！

当然，我的工作还没有做到最好，我的著作还存在许多问题。那么，问题出自我的局限，而成绩应当归功于以上所有我感恩的人。

<div style="text-align:right">

梁燕丽

2018年10月1日

于复旦大学光华楼

</div>

图书在版编目(CIP)数据

20 世纪探索剧场理论研究/梁燕丽著. —新 1 版(修订本). —上海：复旦大学出版社，2020.1
ISBN 978-7-309-14599-1

Ⅰ.①2…　Ⅱ.①梁…　Ⅲ.①戏剧理论-研究-西方国家-20 世纪　Ⅳ.①J80

中国版本图书馆 CIP 数据核字(2019)第 197530 号

20 世纪探索剧场理论研究
梁燕丽　著
责任编辑/宋文涛

复旦大学出版社有限公司出版发行
上海市国权路 579 号　邮编：200433
网址：fupnet@fudanpress.com　http://www.fudanpress.com
门市零售：86-21-65642857　团体订购：86-21-65118853
外埠邮购：86-21-65109143
常熟市华顺印刷有限公司

开本 787×960　1/16　印张 25.75　字数 363 千
2020 年 1 月第 1 版第 1 次印刷

ISBN 978-7-309-14599-1/J·405
定价：98.00 元

如有印装质量问题，请向复旦大学出版社有限公司发行部调换。
版权所有　　侵权必究